南京大学艺术理论精粹丛书
总主编　周宪

颜红菲　主编

艺术地理学精粹

生活·讀書·新知 三联书店

Copyright © 2024 by SDX Joint Publishing Company.
All Rights Reserved.
本作品版权由生活·读书·新知三联书店所有。
未经许可，不得翻印。

图书在版编目(CIP)数据

艺术地理学精粹/颜红菲主编.—北京：生活·
读书·新知三联书店，2024.8
(南京大学艺术理论精粹丛书)
ISBN 978-7-108-07716-5

Ⅰ.①艺…　Ⅱ.①颜…　Ⅲ.①艺术学-文集　Ⅳ.
①J0-53

中国国家版本馆 CIP 数据核字(2023)第 179666 号

责任编辑　韩瑞华
封面设计　刘　俊
出版发行　生活·讀書·新知 三联书店
　　　　　（北京市东城区美术馆东街 22 号）
邮　　编　100010
印　　刷　江苏苏中印刷有限公司
排　　版　南京前锦排版服务有限公司
版　　次　2024 年 8 月第 1 版
　　　　　2024 年 8 月第 1 次印刷
开　　本　650 毫米×900 毫米　1/16　印张 35
字　　数　375 千字
定　　价　128.00 元

总序

周 宪

艺术学理论学科已经走过了10年历程,对于人文学科这样具有漫长历史的学科来说,10年似乎只是"弹指一挥间"。在短暂的10年中,有很多关于这门学科合法性的争议和讨论,但在学科的基础文献建设方面却作为不多。从学科发展规律来说,一门学科要站住并走向成熟,光靠争论其合法性或学理性是远远不够的,一个紧迫的任务乃是整理、归纳、发掘和出版学科发展必不可少的文献资源。科学哲学家库恩早就指出,一门学科成长和发展依赖于学科共同体,而学科共同体又依赖于研究范式,而研究范式的构成少不了学科的"标准文献"。

相较于文学、哲学或史学,艺术学理论学科的文献基础还很薄弱。就是与关系密切的美学甚至文化研究相比,艺术学理论学科的文献整理出版也落后许多。从总体上看,正是由于文献基础薄弱,所以在艺术学理论学科内,学术研究中的低水平重复现象时常可

见。一定意义上说,文献基础的"瓶颈"限制了艺术学理论学科共同体的想象力和创造性。正是基于这一想法,南京大学艺术学理论学科团队,经过多年持之以恒的努力,陆续编辑整理出几个不同系列的艺术理论文献。第一个系列为"艺术理论基本文献"四卷本,分为中国古代卷、中国近现代卷、西方古代-近代卷和西方当代卷,由生活·读书·新知三联书店 2014 年刊行了第一版,并于 2021 年出了第二版。这里刊行的是第二个系列,名为"艺术理论精粹",分别由中国社会科学出版社和生活·读书·新知三联书店出版。我们希望这两个系列文献的整理、编撰和出版,能为中国的艺术学理论学科建设助一臂之力。

其实,学术文献的整理与译介绝对是一件苦差事,在这个工具理性甚嚣尘上的时代,学者们无心也无兴趣做文献学工作,而是更关注把精力都放在所谓"原创性学术研究"上。做文献整理和译介工作既耗时又费精力,还需要舍弃在现行体制中得分更多的科研工作。我能有理由认为,做基础文献工作真的要有点大公无私的奉献精神。所以,作为总主编,我要对参与这项工作的所有同人表示深深的敬意!同时,我也要感谢中国社会科学出版社和生活·读书·新知三联书店,没有出版界同人的支持,这些文献要刊行于世也绝无可能。

发展一个学科乃是长期的任务,而要建设好一个学科的基础文献,同样是一个长期的任务。真心希望国内艺术学理论学科有更多的同道能参与到文献建设的工作中来,把艺术学理论学科的文献基础夯实打牢。这样,建构这一知识领域的中国话语,创立这一学科研究的中国气派便指日可待。

目 录

前言　空间转向中的艺术地理学重构　　　001

一、艺术与地理

尼古拉斯·佩夫斯纳
英国艺术的英国性　　　004

弗里兹·格罗斯曼
尼德兰艺术的地理格局　　　020

彼得·博瑞格
历史、地理与艺术之间的关系　　　029

段义孚
艺术、历史、地理中的现实主义与幻想　　　051

二、艺术地史学

托马斯·达科斯塔·考夫曼
走向艺术地理学　　　　　　　　　　　　　　　　080

格丽泽尔达·波洛克
理论的政治：女性主义理论和艺术史学中的代际和地理　　105

大卫·萨摩斯
任意性与权威性：艺术如何创造文化　　　　　　　　145

米歇尔·埃斯帕涅
艺术史的文化迁移　　　　　　　　　　　　　　　　163

达瑞奥·冈博尼
瑞士艺术地理　　　　　　　　　　　　　　　　　　188

让-弗朗索瓦·斯塔萨克
原始主义与他者：艺术史与文化地理学　　　　　　　217

克劳迪娅·马托斯·奥韦尔斯
艺术史走向何方？——地理学、艺术理论和包容性艺术史的新视角
　　　　　　　　　　　　　　　　　　　　　　　　249

三、景观图像志

斯蒂芬·丹尼尔斯
景观与艺术　　　　　　　　　　　　　　　　　　　268

史蒂文·D. 霍尔舍
景观图像志 295

凯瑟琳·德伊格纳齐奥
艺术与制图 313

贝尔唐·韦斯特法尔
艺术·地理·制图——全球化时代的当代艺术 345

马克西米利安·希克
文化史的网络框架 372

四、当代艺术地理批评与实践

哈里特·霍金斯
地理和艺术,一个正在扩展的领域:场地、身体及实践 386

奈杰尔·思瑞夫特
操演与操演性:一个地理学未知的领域 414

彼得·彼得洛夫斯基
时地之间:"新"中欧的批判性地理学 445

特雷弗·帕格伦
实验地理学:从文化生产到空间生产 470

安妮·瑞恩
具身地理:安娜·门迭塔作品中的主体性与物质性 484

后记 529

前言
空间转向中的艺术地理学重构

颜红菲

艺术与地理的关系是与生俱来的，任何的艺术生产都是具体的艺术实践活动，产生于特定的时间和地点，故而尽管艺术史家和批评家在研究艺术作品时常用年代、时期为研究单元或者采取一种历史主义的研究范式，但是地理因素总是或隐或显地存在于史学家们讨论和辨析的过程之中。因为历史总是要预设地理的，地理是前提和基础的存在，所谓"皮之不存，毛将焉附"。

欧洲最早关于地理因素的记载是维特鲁威的《建筑十书》，在涉及建筑材料和建筑场址的章节中，强调了季节、温度、光照、雨水等自然地理因素的影响。普林尼的《博物志》也将艺术品的存在与其被发现或者生产的地方联系起来，以地方来对艺术品进行分类和命名。这种艺术地理学观念经过中世纪，在文艺复兴时期得到了继承。瓦萨里在《名人传》中，以其家乡托斯卡纳地区尤其是佛罗伦萨为艺术中心进行艺术史叙事。这一体例使德国、荷兰、西班牙等国

的作家纷纷效仿，导致了一大批以地方为中心的艺术史专著的出现。这一潮流在北方地区一直持续到18世纪的《古代美术史》，温克尔曼在第一册的总论中便指出气候对人的体型、思维方式、人类政治结构有着重大影响，正是希腊的气候导致了希腊人的视觉模式和艺术的表现形式，温克尔曼的努力使艺术地理作为艺术史话语得以建构。与此同时，在艺术学之外，康德的地理思想和孟德斯鸠的地理环境决定论也为艺术地理的进一步发展提供了有力的哲学背景与社会政治理论支撑。到了19世纪，地理学、人类学和社会学等学科发展迅猛，与弥漫在整个欧洲的民族主义思潮相结合，对艺术学领域产生了重大的影响。这一思想的集大成者是丹纳，他的《艺术哲学》直接将"环境"与"种族""时代"一起作为其理论的三要素之一，将艺术地理研究极大地推进了一步。这一势头持续到了20世纪初，特别是在德国这样一个后起的资产阶级民族国家，拉采尔的生存空间理论在学界得到了广泛的响应。因此不难理解，在这样的学术氛围中，艺术地理学（Kunstgeographie）一词最先出现在德奥，由奥地利地理学家雨果·哈辛格（Hugo Hassinger）最早提出。德国的艺术地理学将艺术品创作与自然、文化以及民族或种族因素联系起来，对艺术的地域性和民族特征的研究成为艺术史和艺术理论研究的主题。可以说整个19世纪一直到20世纪早期，以德国为首的艺术史家们将艺术地理学引向了一个高峰。20世纪上半叶有许多知名学者，如约瑟夫·史特任戈夫斯基（Josef Strzygowski）、亨利·福西永、保罗·派普（Paul Pieper）、尼古拉斯·佩夫斯纳以及潘诺夫斯基等都将地理因素嵌入艺术史研究中，并提出了诸多艺术地理学的问题、概念和方法，一些术语如艺术地理轴、风格圈层、时代精神、地方性等

得到广泛的运用。但是,到了二战时期,尤其是在"血与土"的口号之下,艺术地理学成为纳粹意识形态的传声筒,因其浓厚的种族主义色彩而遭人诟病和唾弃。因此,二战后很长一段时间里,艺术地理学成为学术圈一个让人避讳的词,学者们有意识地避免谈及艺术地理学。

整体上来说,19世纪末到20世纪上半段,艺术地理学在本体论上遵循的是黑格尔式的历史主义观,倾向于将复杂微观的艺术实践和文化交流最终还原成某种民族性或时代精神,就像文化地理学中的"超机体"的存在一样,艺术学家常常预设某一民族常量或风格常量的存在,之后将繁复具体的现象都归因于这一常量的表征或目的。到了21世纪,艺术理论家们重提艺术地理学,人们不禁要问,作为一种艺术话语,艺术地理学为何又被重新提起,它的语境发生了何种变化?它的研究对象有何不同?它提出了哪些新的问题?它运用了哪些新的方法?它是否追求一种价值属性?它究竟是一种理论上的修正还是一种新型话语的构建?套用现在一个流行的句式就是,今天当我们谈论艺术地理学时我们在谈论着什么?

艺术研究的空间转向

我们今天讨论艺术与地理之间的关系有一个重要的前提,这个前提就是必须要把概念或范式放到一个特定历史语境之中,在实际的理论旅行中进行思考和探讨。当代艺术地理学是在空间转向和后现代思潮兴起的语境下生成的,相较于现代性语境下的艺术地理学,表现出问题域的更新、研究范式的转变和研究领域的不断扩大,尤其是进入21世纪以来,这种现象和趋势变得愈发明显。

艺术史领域的空间转向自20世纪中期开始出现,从两个方面对

现代美学理论进行修正。一个是以康德为代表的审美自律论,一个是以黑格尔为代表的艺术是绝对精神表现。二者对现代艺术理论中的形式主义研究和图像学研究影响深远。关于康德审美自律论命题的思考一直是当代学术界讨论的话题,但从地理学的视角探讨这个话题却很少见。事实上,康德曾教授地理学多年,曾明确地提出地理学是"预备性的"(propaedeutic)前批评和前科学,是所有其他知识的必要准备。康德对地理学的强调是因为他发现"形而上学和伦理学不应该奠基于由神学或思辨宇宙学提供的先验主体视角,而应该奠基于对人类经验的科学理解"[①]。但后来康德却相对忽视地理学,因为他发现地理学作为一门关于"彻底差异"的科学无法为其理论提供必要的牢固的科学基础,无法使终极因这一观念在地理学知识中起作用,他因此也只能转向纯粹推断性的领域,从而转向了牛顿宇宙学,转向了与时间分离的绝对空间观。在这种绝对的时空观中,美学、科学和道德哲学三大领域各就其位,艺术也拥有了超越其诞生和接受的历史和空间背景的力量。哈维批评康德牛顿宇宙学意义上的空间是僵硬静止的绝对空间,指出空间必须是被辩证地视为同时是"绝对的、相对的和关联的。在这种情况下,地理学和历史学的区分就消失了。我们拥有的是历史地理学或地理历史学,其中集中涉及社会-环境变化的辩证法"[②]。哈维强调地理学不是一门"关于空间秩

[①] 大卫·哈维:《福柯困境的康德主义根基》,[英]杰里米·克莱普顿、斯图亚特·埃尔顿编,莫伟民、周轩宇译,《空间、知识与权力——福柯与地理学》,商务印书馆,2021,第52页。

[②] 大卫·哈维:《福柯困境的康德主义根基》,[英]杰里米·克莱普顿、斯图亚特·埃尔顿编,莫伟民、周轩宇译,《空间、知识与权力——福柯与地理学》,商务印书馆,2021,第54页。

序的死科学",而是一种"对人类发展中的空间、场所和环境的辩证检视","是其他所有知识形式的'可能性基础'",[1]为开创一种新的更开明的人类生存方式做准备。这一解释质疑了康德三大批判理论建构的基石,在这种分析中,我们可以洞见现代性空间概念与后现代空间概念之间本质的差别,确如福柯所说现代空间"被当作僵死的、固定的、非辩证的、静止的",而后现代空间则必须是辩证的,同时是"绝对的、相对的和关联的",如此而来,艺术便不是独立于时间与空间之外,而是融入具体的时空关系之中。上述空间观在半个多世纪以前就有其对应,法国年鉴学派尤其是布罗代尔的地域史书写堪称范例,之后吉尔兹的《地方性知识》更是将哈维意义上的地理学预设为前知识和可能性基础,成为开启整个人文社科研究新范式的经典著作。

对黑格尔艺术传统的质疑主要集中在黑格尔的历史决定论与精神史模式,在这种模式中,艺术在其各个阶段的进化最终是由一种形而上学的力量绝对理念引起的。对这一模式的质疑往往来自艺术的经验层面和物质层面。许多艺术史学家认为,这一观点从经验层面来说它是无法证实的。黑格尔的方法是以描述的方式使艺术的发展成为必然,但是没有办法证明或否定内在地促使艺术垂直向上、不断进步的这个驱动力本身的存在。而且艺术史家还认为,黑格尔对单一形而上学驱动力的信仰导致他对艺术的描述过于泛化,因而没有公正地对待艺术作品自身的特殊性,特别是它们独特的形式特征,对于某一主题的表现形式在任何一个时期内都是多种多样的。贡

[1] 大卫·哈维:《福柯困境的康德主义根基》,[英]杰里米·克莱普顿、斯图亚特·埃尔顿编,莫伟民、周轩宇译,《空间、知识与权力——福柯与地理学》,商务印书馆,2021,第56页。

布里希是持上述立场的代表人物,他把波普尔的情境逻辑应用到视觉艺术的研究中,用"情境逻辑"来替代黑格尔的历史决定论。这种方法强调了历史理解的物质客观性。艺术史学家对艺术史的理解便是将其置于具体的情境之中,艺术家的创作实践便是在这样的活动场域中生成、发展和演化,贡布里希将这样一个空间关系的场域命名为艺术的"生态壁龛"(ecological niche),[①]艺术品在每个时代和区域都有其特有的形式是因为艺术家在一套特定的技术和历史地理环境下工作,而不是一个高高在上的绝对精神。贡布里希用经验的和实证的历史观代替了黑格尔的历史决定论,将艺术的历史从单数、大写的"History of Art"扩展为复数、小写的"histories of art"。

对于整个艺术地理学研究来说,哈维对康德绝对空间的批判使地理学在不同时空场域之间或场域内部"充当着可能性条件",并在"将一系列因素联系起来的通道中起着支撑作用"。[②] 更进一步,如果将艺术品的生产作为一个事件,那么艺术品生产的情境、场所成为这一艺术事件的基本要素,参与并决定着艺术品的形式与特征、目的与功能、接收方式与传播途径的整个过程,艺术不再"独立于时间和空间"之外,而是在具体的地理历史之中敞开。贡布里希解构了黑格尔垂直式的本质主义艺术叙事,将其转变成平行式的多元主义,情境和地方等概念变得愈发重要起来。这种非本质主义的多元艺术史观也是当代艺术的内在要求。

① E. H. Gombrich, *The Uses of Images: Studies in the Social Function of Art and Visual Communication*, London: Phaidon Press, 2012, p.10.
② Michel Foucault, *Power/Knowledge: Selected Interviews and Other Writings, 1972–1977*, ed. Colin Gordon, London: Harvester, 1980, p.182.

总体上来看，当代艺术地理学是在空间转向的语境下形成并迅速发展的，呈现出一幅学科间不断相互渗透，研究领域不断深入扩张的动态版图，但又能清晰地辨识出这一动态版图整体上的三大板块：其一，后现代空间转向后，艺术史理论受其冲击，转变了以本质主义为基础的艺术史研究，强调艺术品生成的差异性、情境性和物质性层面，并吸收人文社科领域的最新成果，扩大艺术史研究的问题域，建构一种批判性的艺术地理学，实现并继续深化着艺术研究的空间转向。其次，空间转向以来，文化地理学成为整个人文社科领域的开创性学科，自20世纪80年代以来，人文地理学将文学艺术作为自己的研究对象，一批杰出的人文地理学家开辟出了艺术地理学研究的新视角，形成了以景观图像志为代表的新的研究领域，也进一步消解了艺术学与人文地理学之间的学科壁垒。第三，当代艺术以"场地"实践为中心实现对现代艺术表征的破框而出。当代艺术实践以情境主义国际的城市"构境"策略和雕塑艺术"场地化"和"非场地化"为肇始，衍生出行走艺术、大地艺术、"在地"或"现场"艺术（in situ art）以及装置艺术等观念和运动的兴起。三者共同构造出当代艺术地理研究的现实版图。

"艺术地史学"

艺术史理论的空间转向带来了艺术领域里的思维方式、认知方式和研究范式革命，学者们在解构艺术史学科基础的同时，撰写所谓的"新艺术史"的呼声亦越来越高。从艺术地理学这一维度来说，"新艺术史"可以从两个层面上来把握，首先是空间转向语境中的以地理学为基础性知识开启了艺术研究的新范式；再者是从学科建构

的角度正式提出建构"艺术地史学",并逐步深化将后现代批判性话语置入艺术地史学的语境中,建构批判性的艺术地理学。

人文学科整体上的空间转向常常以列斐伏尔20世纪70年代出版《空间的生产》这一事件为开端,但是这一思潮在20世纪中期就已暗潮涌动。在艺术学领域,以地理学为基础性知识建构艺术研究新范式的趋势首先表现在对艺术研究对象领域的扩大,发轫之作是乔治·库布勒的《时间的形状》。

库布勒的艺术理论是在长期对美洲艺术的研究实践中形成的,这些著作涉及"文化移植""中心与边缘""遗迹""艺术区域""艺术观念或模式的传播"等艺术地理学研究的主题。《时间的形状》是早期研究的集大成,用一个实证主义的解释体系代替了线性的编年叙事和本质主义的艺术史观,从三个层面上奠定了艺术地理学的基石。其一,将艺术史置入一个物质性的维度之中,以此作为艺术研究的出发点。开篇第一句就是,"让我们假设艺术的概念可以扩展到所有人造的东西,包括所有的工具和作品,以及世界上无用的、美丽的、有诗意的东西"①。这极大地扩展了艺术史研究的范围,将艺术史研究置于全部人造物历史生产过程之中。这种物质性维度将艺术研究从博物馆、沙龙、收藏馆等特权场所下放到特定的社会文化生活环境之中进行考察,而不是在艺术概念和思想史的抽象空间中对其进行思辨。其次,以诸多微观视角代替了本质主义的研究。《时间的形状》的核心概念是,不存在任何一个单一的发展能够将所有的艺术形式置其中,而是有许多的形式"序列",它们是由多种数量的、或多或

① [美]乔治·库布勒著,郭伟其译:《时间的形状》,商务印书馆,2019,第1页。

少的区域间互动形成的。形式序列在共时性层面上不是一个平面,而是"一幅由不同发展阶段和不同时代的马赛克片制成的镶嵌画"①;在历时性层面上则是一条条按地区和文化形成的时间之绳,每个序列都代表着基于具体场所、事件形成的需求,以及根据这一需求形成的各种解决方案的动态过程。形式序列通过历史、地理和文化的纵深雕刻而被具体化,形成独特的"时间的形状"、多样的艺术史。第三,提倡多学科融合的整体性研究方法,建立起艺术史与各门社会科学之间的新关系。具体地说,这些社会科学就是政治、经济与宗教史,人类学研究中的语言学、人种学和考古学等分支,发展心理学与社会心理学、社会学与人文地理学。重要的是,这样的一种整体性研究方法暗含了一个必要前提:必须把研究对象置于一个特定的地方之中。

同样,大卫·萨摩斯(David Summers)也将其理论的出发点放在一个经验性的场域之中,他希望"通过对艺术作品的用途和目的的重新思考,将库布勒的历史的区域性传统进行有益的修正,使之与图像学形成连续的关系"②。尽管它不是以建构艺术地理学为目的的,但是以坚实的地理学视角为基础的,也正是这种地理学视角赋予了萨摩斯《真实的空间》"后形式主义"这一新的范式。对于萨摩斯来说,如果要以"一种积极的非本质主义替代传统的还原主义"③,就必须要有地理学在这方面提供实质性的帮助。通

① [美]乔治·库布勒著,郭伟其译:《时间的形状》,商务印书馆,2019,第28页。
② David Summers, *Real Spaces: World Art History and the Rise of Western Modernism*, London and New York: Phaidon, 2003, p.16.
③ David Summers, "Arbitrariness and Authority: How Art Makes Cultures," from *Time and Place: Essays in the Geohistory of Art*, ed. Thomas DaCosta Kaufmann and Elizabeth Pilliod, Aldershot and Burlington, VT: Ashgate, 2005, p.203.

过相对时间和地理学的特殊性原则,他将人工制品置入地方和文化之中进行考量,"任意性"与"权威性"决定了人工制品如何成为某种特定的"形式"。艺术作品不应仅仅被理解为创造它们的头脑的反映,而应被理解为在真实的社会历史背景下产生的真实物品。对于这些真实物品,他采用一种更基本的本体论方法,即不是把它们归类为"雕塑""绘画"等艺术"形式",而是作为融入世俗实践的真实实体,作为历史实践的指示符号,具有特定的用途和目的。与世界接触的基本模式不是基于文化上的具体表征,而是基于人类存在条件的行动。《真实的空间》用考察和分析的模式取代了形式主义的描述模式。华裔美术史研究学者巫鸿也采用了类似的方法,他提出"历史物质性"概念,认为对艺术品的解释是一种历史状况的原境重构过程,是一个具体的、空间的和物质性的向度,他的几部著作《废墟的故事》《时空中的美术》等都运用了此种研究进路。

正式提出重启艺术地理学研究是21世纪的事情。艺术研究内在的空间转向以及新范式的出现,艺术实践媒介及表征的空间拓展,客观上使艺术地理学重新进入学者的视野。欧美艺术学领域召开了以空间、地方、流通等为主题的系列学术会议,出版了一批相关的会议论文。学者们从艺术史角度,对当代艺术地理学的核心概念、研究方法、主要问题和批评视角等方面进行了定义和规范,搭建起艺术地理学研究的整体框架,并努力在地理学的基础之上形成"全球艺术史"。艺术地理学的核心概念是"地方"(place),比如,考夫曼在《走向艺术地理学》开篇的第一句话就提出"这本书探讨艺术

之地方"(the place of art)。① 地方赋予绝对空间以历史维度,所谓"艺术地理学"实际上是"艺术地理-历史学",也就是"艺术地史学",套用福柯的话,使"地理学也必须像过去一样,位于艺术史中诸多问题的核心"。艺术地理学研究方法体现了当代空间转向后由本质主义研究转向诸多微观视角的这一事实,将对艺术研究的"形式""符号""图像"等的讨论从抽象的理论话语层面转移到具有地理基础的实用主义层面。据此,考夫曼例举了艺术地理学的研究方法和主要问题域,强调了艺术地理学的以实证为基础的案例研究方法。"不是从系统理论的角度,而是通过个案研究的地方阐释和例证化来探讨艺术地理学的问题,这种方法与被视为文化-历史地理学的文化地理学实践相符合。"②当代艺术地理学研究的问题域也与时代密切相关,"在这些繁复的问题中,有几个问题主导了某些重复出现的论述。其中有关于身份、区域、中心、大都会、传播、流通、交流的形式以及融合等概念"③。冈博尼的艺术地理学思想让人印象深刻的是将艺术品作为一个历史事件,在自然和人文地理这些基础条件下,研究其产生、传播、留存或毁灭的整个空间过程,尤其关注与留存、记忆、权力、价值等相关的核心问题。他从移位、复位、无地性(sitelessness)、背景回归等因素分析了"艺术自治"这一观念的衰落,提出一种全球化语境下的"基于背景"(context-bound)的审美体验,

① Thomas DaCosta Kaufmann, *Toward a Geography of Art*, Chicago: The University of Chicago Press, 2004, p.1.
② Thomas DaCosta Kaufmann, *Toward a Geography of Art*, Chicago: The University of Chicago Press, 2004, p.1.
③ 托马斯·达科斯塔·考夫曼著,刘翔宇译:《艺术地理学:历史、问题与视角》,《民族艺术》2015年第6期。

并认为"发展一种新的'艺术地理史学'的时机可能已经成熟"。①

这样一些问题的思考将后现代的批判意识带进了艺术地理学。女性主义和后殖民主义话语也是艺术地理学重要的视角之一。格丽泽尔达·波洛克将"代际"和"地理"这两个术语定义为妇女在时间和空间、历史和社会定位上的特殊性问题,通过这两条轴线,将意义的生产和主体对意义的追求放置在家庭、学校、教堂、媒体、大学等社会实践和机构中,将意识形态具体化为一种物质实践,将女性艺术史建构为一种在特定机构中生成的话语实践。② 后殖民地理学视角常常从艺术史研究对象的"中心"与"边缘"现象质问艺术史研究的话语权问题,提倡建构立足于艺术的本土化实践、融入各种新范式的更具包容性的艺术史。③

① Dari Gamboni, "'Independent of Time and Space': on the Rise and Decline of a Modernist Ideal," from *Time and Place: Essays in the Geohistory of Art*, ed. Thomas DaCosta Kaufmann and Elizabeth Pilliod, Aldershot and Burlington, VT: Ashgate, 2005, p.185.
② 参见波洛克为论文集《视觉艺术中的代际与地理》所写的精彩前言。文章以女性主义的立场介入视觉艺术研究。"代际"指的是历史,不同于发展与进步框架下的线性历史,而是将差异作为女性主义理论及其政治中的冲突来处理,是围绕女性、女性主义的代表性的历史特性所提出的差异问题。"地理"是一个场域概念,意味着文化差异、位置的特殊性,代际中所有的差异问题必须通过这一场域实现对话与冲突,形成洞见和意义,它跨越了各门学科界限,关注于具体的社会历史艺术实践中女性主体性和文化代码的形成。波洛克通过"代际"和"地理"这两个术语为女性主义艺术史研究在时间和空间、历史和社会的特殊性问题上重新定位。(Griselda Pollock, "The Politics of Theory: Generations and Geographies in Feminist Theory and the Histories of Art Histories," from *Generations and Geographies in the Visual Arts*, ed. Griselda Pollock, London and New York: Routledge, 1996, pp.2 - 29.)
③ 可参考克劳迪娅·马托斯·奥韦尔斯(Claudia Mattos Avolese)以后殖民地理学探讨艺术史重构问题的文章。(Claudia Mattos Avolese, "Whither Art History? Geography, Art Theory, and New Perspectives for Inclusive Art History," *The Art Bulletin*, 96.3[2014]:259 - 264.)而让-弗朗索瓦·斯塔萨克(Jean-François Stazak)的高更研究则是后殖民地理视角研究单个画家的例子。

景观图像志

之所以专门将景观图像志作为艺术地理学的一个板块单独提出，是由于景观图像志的迅猛发展客观上已成为人文社科领域内令人瞩目的现象级存在。景观图像志出现于 20 世纪 80 年代，是地理学与艺术学以及其他人文社科领域之间的互动发展起来的，在以文化、空间和图像转向为标志的主流思潮的影响下，率先将后现代后殖民批判性话语带入对视觉艺术的阐释之中，极大地丰富了艺术地理批评的理论话语。同时，景观图像研究放弃了对历史总体性和宏大叙事的追求，奠定了以个案研究为主体的方法，图像阐释对视觉文本分析的细致和深度的要求超出了对其所涵盖的历史地理广度的要求，客观上促成了艺术地理学研究的方法论转向。景观图像志探讨图像和设计是如何通过观看视角及符号象征等手段来传达社会文化意义与政治权力关系的。学者们从结构主义那儿借来"文本"的概念，将绘画、地图、照片以及建成环境作为视觉文本进行批判性解读。在与当代艺术实践和文化研究互动的过程中，景观图像志始终保持着开放的学术姿态；伴随着文本和媒介概念的不断拓宽，其研究领域也在不断地扩展，不仅原有的研究对象，如地图学，被重新定义，到今天更是日益朝向物质性和实践性维度发展，将当代艺术作为重要研究对象纳入艺术地理学的版图之中。它吸引了众多地理学家、艺术史学家、画家、文学批评家、考古学家和人类学家的积极参与，这种跨学科之间的沟通交流逐渐使景观图像志发展成一个独立的研究领域。

丹尼斯·科斯格罗夫（Denis Cosgrove）和斯蒂芬·丹尼尔斯

(Stephen Daniels)等人开启了景观艺术研究先河。景观图像志借鉴潘诺夫斯基的图像学研究方法，重视对绘画进行准确、详尽的描述，进入社会历史和文化语境的纵深之处来把握图像符号的象征意义，但这一深层研究不以对"绝对精神"和"本质意义"的追求为目标；另外还借鉴了维克多·特纳（Victor Turner）的戏剧学和罗兰·巴特的符号学等理论。景观图像志认为图像是观看与观察的结果，所谓观看本质上是一种空间行为，是特定情境中人与空间关系的产物。景观被作为"观看的艺术"，其观看方式与观看视角反映出"内在性的"政治无意识的社会心理建构。例如科斯格罗夫对意大利文艺复兴时期风景画的案例分析，通过对绘画逼真细致的描述，揭示出一种特定的景观观看方式，指出这是一种新视觉意识形态，反映出西方资本主义社会中土地和社会的结构性转变。同时通过考古式的深挖，科斯格罗夫具体阐释了新兴的城市商人阶级如何通过研究空间几何新理论，与新型的测量工具运用相结合，实现对所有财产进行精确绘制的目的。

借鉴潘诺夫斯基的图像学方法，景观图像志阐释运用精细而又深入的分析，将图像学和民族志应用于已完成的艺术作品，处理人造物生产传播接受过程中各要素之间的相互关系和彼此作用。对整个过程的描述，客观上导致了案例研究方法的普及。在案例研究中，分析的深度往往比涵盖的历史地理广度更为重要。案例研究方法的普及，也代表着学术界的一种共识，即景观意义在不同时代和不同群体中是不稳定的，是作为一种地方性的知识的存在，并永远对讨论和争议开放；如果关注点过于广泛，就很可能带来站不住脚的概括性结论。伴随案例分析而来的是批判视角的设定，带来了文

化批评、后殖民批评、女性主义批评、生态批评等诸多批评话语的参与。

景观图像志另一个重要领域是地图学研究。事实上,在绘画艺术的图像和制图学的图像之间,有诸多直接的相似之处。两种图像都涉及内容选择、重心、媒介、线条、颜色和符号化等技术问题,都需要对形式、构图、框架和视角做出类似的决定。艺术史家不断证明,前现代社会中,欧洲的风景艺术与制图术是不分彼此,齐头并进的。大量的研究集中在意大利文艺复兴时期绘画与光学发现的关系研究,对荷兰风景画中的制图艺术分析,制图学在达·芬奇、丢勒和维米尔艺术创作中的作用和影响,艺术家行会是如何影响了地图图像的呈现等之类的研究之中,并取得了诸多重要的发现,①展示了一种新的形式主义分析方法。

在上述语境之中,"地图"这一概念也从客观科学性知识范畴转变成一种权力背景下的话语表征,"地图远不是举着一面简单的真假自然之镜,而是重新描述世界……从权力关系和文化实践、偏好和优先事项的角度来描述"②。视角的切入导致的对地图学的解构带来了对地图研究的批判性解读,地图作为一种社会建构中的对话形式,是由特定的社会关系所推动、所影响的对人类世界的一种表征方式,"认知地图"理论进一步强化了这一认识。

① 可参见斯文塔纳·安珀斯(Svetlana Alpers)的研究。他在对荷兰和尼德兰风俗画与地图制作间的内在影响及其特征的研究中,通过还原荷兰文化的历史地理语境,解释了艺术史中长期存在的关于早期现代绘画中意大利理想主义和北方经验主义之间存在的差异问题。(Svetlana Alpers, *The Art of Describing: Dutch Art in the Seventeenth Century,* Chicago, :Chicago University Press, 1983.)
② J. Brian Harley, *The New Nature of Maps*, Baltimore: Johns Hopkins University Press, 2001, p.35.

"认知地图"是20世纪50年代末的认知心理学概念,之后凯文·林奇(Kevin Lynch)等人在此基础上进一步发展这一理论,到70年代初此理论成为行为地理学和空间认知概念的基础。这种理论认为认知地图的生成在于一种学习能力和文化环境,是个人对社会感知过程的产物。这一新的认知理论导致21世纪以来,当代艺术实践越来越从审美关注转移到艺术实践的记录和探索功能之上。在这一背景下,地图学不再仅仅局限在地图表征的批判性阐释,而是提倡将研究重心转移到艺术制图实践过程上来。当代艺术制图所涉及的是新认知下扩展意义上的制图实践,即以图形形式感知、组织、记录和表征空间知识。学者和艺术家们在此基础上考察了超现实主义、情境主义国际、在地艺术、大地艺术、概念艺术等的绘制地图实践,讨论当代艺术实践对制图概念和制图策略的挪用。

一个非常有趣的例子是对杜尚现成品艺术的制图学解释。杜尚的现成品最初集中在他纽约的工作室里,参照巴黎各种地标,现成品之间相互关联,每个对象都可以在概念上或某种形式上连接到巴黎一个特定的地点,比如,《瓶架》指示着埃菲尔铁塔,而《自行车轮》则指示着附近的摩天轮,杜尚如此这般地绘制了法国巴黎的地图。"杜尚的现成品艺术采用类比、幽默和尺度转换的手法,将人造城市景观的元素转化为工作室的内部景观。这种移位和转换与景观在物理和概念上转变为制图表征或地图的过程是并行不悖的。"①

艺术制图实践作为当代艺术中的一个新门类,除了"认知地图"

① James Housefield, "Marcel Duchamp's Art and the Geography of Modern Paris," *Geographical Review* 4(1992):477-502.

外,研究者还可以在地理制图理论、瓦尔堡的《记忆女神图集》、情境主义国际、超现实主义运动以及概念艺术中找到源头、依据和方法。有从具体的艺术家着手来进行制图研究的;也有根据当代艺术地图实践的特征,将艺术家分为符号破坏者、行动者或表演者以及隐形数据绘制者不同类型的。① 对制图学理论和实践的批判结合着艺术制图实践上的不断革命,推动着艺术家和地理学家的合作,新的制图学概念和新的制图学实践正在与日常文化生活产生积极而又强烈的实践互动。

当代艺术地理批评与实践

随着景观艺术研究不断深入,适合用图像学分析的表达媒介也不断扩大,远远超出了绘画这一传统媒介。艺术媒介的不断扩展,使风景画和摄影照片、园林与大地艺术实践以及特定地点的雕塑和壁画场所,都被纳入了景观图像志的研究对象。但是,随着研究的日益深入,对于景观图像志盛行的描述的研究方法,人文地理学内部发生了一场激烈的争辩,这场争辩理论上促成了具身性和操演性研究的兴起。辩论的核心是具体的、物质世界里的景观形态与景观描述之间到底是何种关系? 按照科斯格罗夫和丹尼尔斯的观点,一

① 凯瑟琳·德伊格纳齐奥(C. D'Ignazio)考察了近百年来的数百位制图艺术家,根据当代艺术地图实践的特征,运用情境主义国际的异轨、漂移等概念,总结出三类制图艺术家:1)符号破坏者:使用绘制的视觉图像来表示个人、事物、乌托邦或隐喻场所的艺术家。2)行动者和表演者:为了挑战现状或改变世界而制作地图或从事定位活动的艺术家。3)隐形数据绘制者:使用制图隐喻使信息领域(如股票市场、互联网或人类基因组)可视化的艺术家。参见 C. D'Ignazio, "Art and Cartography," from *International Encyclopedia of Human Geography*, eds. Rob Kitchin and Nigel Thrift, Elsevier, 2009:190-206。

个景观公园可能比一幅风景画更显而易见,却并不代表比一幅画更真实、更富于想象,也就是将景观表征和景观本身同等对待。另一派则认为作为研究对象的景观文本是通过文字、图形、绘画或者其他媒介产生的,在这种思维方式中,从对文本、图解或符号体系的描述中产生的意义的做法忽视了景观的"严酷真实性",过度醉心于对景观的描述可能会把作为研究目标的生产与再生产模式的"真实的世界"置之不顾,从而忽视了语言之外还有一个通过具身体验得到的世界。地理学家奈杰尔·思瑞夫特(Nigel Thrift)结合行动者网络理论和梅洛·庞蒂的身体现象学,提出了非表征理论(non-representational theory,简称NRT),对"文本"的权威性提出了质疑。该理论认为表征无法传达日常生活经验、身体动作、实践技术和情感情绪中即时形成的生活意义和联结。反之,作为对表征的补充,非表征理论以实践和操演作为认识论基础,强调具身和体验、身体和情感等对空间的塑造力量,并重视物质实体的操演性、流动性、情绪反应和符号交换的意义,从而将艺术地理学研究带到了物质化和操演性研究的层面。同时,它也带来了研究对象的空间转换,研究的重心从乡村景观转移到了城市生活,从传统绘画转移到了当代艺术实践。

艺术史内部似乎不是在一种历史连续性的话语中开始当代艺术的讨论的。与现代艺术相比,当代艺术外在地表现为艺术生产、媒介、消费上无限的空间扩张趋势,内在地脱离了现代主义艺术进步演化的历史主义逻辑,阿瑟·丹托用"艺术的终结"来解释这一艺术本体论意义上的脱节现象。罗莎琳德·克劳斯(Rosalind Krauss)则用艺术的扩张来解释这一现象,她在1979年《十月》期刊上发表的《扩展领域中的雕塑》(*Sculpture in the Expanded Field*)一文中指

出,当代艺术从艺术家个人的创作实践和艺术再现的媒介两个方面的不断扭曲扩张中宣布了其与现代主义的断裂:

> 在过去的十年里,许多让人惊讶的东西开始被称为雕塑……无论用怎样的方法和努力也无法依据雕塑的分类给予其特定的含义。换句话说,除非能赋予这种分类以无限的延展……雕塑和绘画的分类被揉捏、延伸和扭曲,展示出批评的及其灵活性,为文化术语可以扩展到无所不包的地步敞开了道路……标志着后现代主义特征的这一扩展领域具有上述已暗含着的两个特点:一个涉及艺术家个人的实践,另一个与媒介问题相关。在这两点上,现代主义的限定条件在逻辑上决定了它断裂的命运。①

克劳斯对战后雕塑的阐释"扩展的领域",不仅得到了当代艺术知识生产的诸多回应,如绘画、雕塑、摄影、电影、景观、新媒体诗学(poetic of new media)等领域,②而且哈里特·霍金斯(Harriet Hawkins)在

① Rosalind Krauss, "Sculpture in the Expanded Field," *October* 8(1979):30-44.
② 对克劳斯"扩展的领域"的呼应有绘画领域:M. Titmarsh, "Shapes of Inhabitation: Painting in the Expanded Field", Gustavo Fares, "Painting in the Expanded Field";摄影领域:George Baker, "Photography's Expanded Field";建筑领域: Anthony Vidler, "Architectures Expanded Field";视觉领域: Norman Bryson, "The Gaze in the Expanded Field";电影领域: Gene Youngblood, "Expanded Cinema";交叉领域: Harriet Hawkins, "Geography and Art. An Expanding Field Site, the Body and Practice";诗学领域: Barrett Watten, "Poetics in the Expanded Field: Textual, Visual, Digital"。学界对克劳斯的广泛回应,使"扩展的领域"成为当代艺术研究的一个术语。

积极回应克劳斯的同时,指出了当代艺术的地理批评研究的三大路径和主题:一是关于艺术生产及艺术消费中场地的空间生产,二是艺术对身体和经验的探索,第三是围绕艺术实践和物质性的本体论工作。用"场地""身体"和"物质性"三个关键词来展开当代艺术批评话题,它们既是方法也是主题,通常在一个具体的当代艺术实践中,三个层面经常是同时存在的。

当代艺术主体实践非常重视场地的作用,以各种形式参与到空间的生产之中。大地艺术、行为艺术、公共艺术、在地艺术、装置艺术等当代艺术形式使艺术与场地关系发生了根本改变,在此情境下,艺术类型可分解为"场地决定的、场地参照的、场地意识的、场地反应的"[1]。最早开启"场地"当代艺术实践的是情境主义国际。居伊·德波在《城市地理学批判导言》一文中开门见山地指出,要"探索新的生活方式",而"美学和其他学科已被证明明显不足,不值得关注。因此,我们应该描绘一些观察的临时地形,包括在街道上观察某些偶然性和可预测的过程",[2]设计"心理地理游戏",德波在这里抛弃了以绘画和雕塑作为二维的或静态的传统艺术媒介,从再现或表征向表现与操演的整体转变中,将艺术实践直接嵌入日常生活具体场景之中。特雷弗·帕格林(Trevor Paglen)进一步提出"实验地理"概念,他认为日常生活空间提供的不是雷蒙·威廉斯所说的"情感结构",而是"情感基地"(infrastructure of feeling),不是被动的

[1] Mike Pearson, *Site-Specific Performance*, New York: Palgrave, 2010, p.8.
[2] Guy Debord, "Introduction to a Critique of Urban Geography," from *Situationist International Anthology*, ed. and Trans. Ken Knabb, Berkeley: Bureau of Public Secrets, 2006, p.8.

卷入而是积极的改造,因此,"实验地理"不是从文化阅读中而是从空间实践的角度来重新规划艺术的问题。

近年来"身体地理学"兴起使得具身性研究成为当代艺术研究的热点,具身性研究涉及尺度理论、操演性及非表征理论,通过身体媒介以及身体感官关注艺术实践中的操演行为,主要集中在身体象征、身体感觉、情感体验、身体规训的"微观地理学"中,体现"身体、概念和各种材料之间的思考关系"。① 比如安娜·门迭塔(Ana Mendieta)的《轮廓》(*Silhouette*)和《生命之树》(*Tree of Life*)系列,二者均是将自己的身体直接嵌入大地之中,重新生成了"人-地"景观,在具身化的艺术实践中回答女性与大地、生命与自然的关系问题。艺术行动主义提出具有实用主义的"设计"实践,用"设计的美学"取代"艺术的美学",目的是开启一种直接参与社会运动的激进艺术。在此,身体是实践的核心,是物质性、精神驱动力、社会和文化铭记之间的谈判场所。在这类艺术实践中,身体与物质或非人类的相遇和对人类精神和社会存在的探索都可以占据同一空间,而且事实上它们就是一个不可分割的整体。

艺术地理学的物质性研究主要发生在媒介突破层面,关注于图像之外的可以被体验到的非表征世界。在此视角之下,视觉艺术之外的艺术形式与实践,尤其是创造性的艺术实践活动备受关注,如舞蹈、戏剧、音乐艺术研究,以及大地艺术、行为艺术和装置艺术研究,还包括展厅和演出空间,如画廊、博物馆、音乐厅空间功能和实践研究。比如,艺术家珍妮特·卡迪夫(Janet Cardiff)在伦敦东区创

① Derek McCormack, "Thinking-Spaces for Research Creation," *Inflexions*. 1 (2008):1-16.

作的音响行道（Audio Walk）。该行道作为艺术品完全设计在大街上，声音效果是由步行者们以自己的行走表演共同创作出来的。通过对步行者个人的境况、身份、情调以及事件的考察，据此提出有关城市空间意义的问题。格雷汉姆·哈曼（Graham Harman）的物导向的本体论概念则以一种更激进、更具实体性和在地性的视角对当代艺术实践进行再思考，进一步强化了当代艺术理论中物质化和情境化的力度。

当代艺术地理学的新趋势是地理学家和艺术家之间的跨学科合作，将艺术实践作为一种创造性的追求进行重塑，并在创作和意义之间设置一系列交流转化。大卫·马特莱斯和乔治·瑞维尔（George Revill）对大地艺术家安迪·高兹沃斯（Andy Goldsworthy）的实地研究考察和对话，以及凯瑟琳·拉什（Catherine Nash）策划的名为"爱尔兰地理"的展览，通过一系列爱尔兰艺术家的当代作品，运用媒介和装置艺术重新修正了爱尔兰民族的形象。艺术家与其他领域之间跨学科、跨媒介的合作成果斐然，[1]正如霍金斯所总结的那样：

> 往前走了几十年，我们发现地理学家们沉浸在艺术领域扩大的成果中，形成了一个充满活力的研究机体，其中包含了各种各样的艺术媒介。绘画，装置，雕

[1] 有关这类活动的记录，可参考 C. Nash, *Irish Geographies: Six Contemporary Artists*, Nottingham: Djangoly Art Gallery, University of Nottingham, 1997；以及 Gillian Rose, ed., *Landing: Eight Collaborative Projects Between Artists and Geographers*, London: Royal Holloway University, 2002。

塑,社会雕塑(social sculpture),参与性作品,新流派公共艺术,摄影,声音艺术,生物艺术,超现实主义和情境主义激发的作品,以及其他的城市实践。与之相匹配的是主题的丰富性,全心全意地接受艺术在政治和社会学领域中的位置,包括触摸、身体、景观、垃圾、自然、商品、行动主义、心理健康、身份、空间、家庭、记忆、城市政治、后人类主义和后殖民主义等等,不一而足。这些地理-艺术参与的广度,分散在各不相同的理论背景中,由无数的学科关注点引导,并涉及一系列完全不同的艺术媒介,既令人振奋又充满挑战,毫无疑问,它表明了艺术实践在当代地理讨论中的时效性。①

结语

通过绘制当代艺术地理学研究这一不断扩张的地理版图,我们对当前新兴的艺术地理学有了一个大致清晰的轮廓:从理论内在属性来说,当代艺术地理学是在后现代思潮和新文化地理学语境下形成的跨学科理论话语,表现出与传统的艺术地理学迥异的特征,凸显出一种以物质性、差异性、过程性和操演性为特征的唯物视角,是一个日益走向实践的领域。从研究的对象和问题来看,艺术地理研究对象从艺术品扩展到人类社会的全部人工制品和各种媒介的表

① Harriet Hawkins, "Geography and Art. An Expanding Field: Site, the Body and Practice," from *Progress in Human Geography*, 37(2012):52-71.

征实践，进行多学科融合下的地方性知识的建构，考察艺术领域的区域与身份、边缘与中心、传播与交流、流散与融合等主要问题，表现出越来越明确的政治态度和伦理关怀，并以艺术批评和艺术实践活动积极地介入社会变革的斗争之中。从发展的趋势来看，艺术史研究会有一个更广阔的文化视域，在此基础之上将出现一个新的"全球艺术史"，而当代艺术会日益成为艺术地理研究的重心，其物质性和实践性维度会进一步加强，跨媒介、跨学科多领域之间的普遍合作也会集中出现在当代艺术领域。

一 艺术与地理

尼古拉斯·佩夫斯纳

1902—1983

Nikolaus Pevsner

尼古拉斯·佩夫斯纳(Nikolaus Pevsner, 1902—1983)爵士：德裔英国人，剑桥大学斯莱德讲座教授(1949—1955)，伦敦大学伯贝克学院教授(1959—1969)，20世纪最著名的艺术史学家和建筑史学家之一，善于将严谨的学术研究化为雅俗共赏的形式引入大众的视野。自1942年他开始策划出版"鹈鹕艺术史丛书"，该丛书成为20世纪规模最大、学术成就最高的英文艺术史丛书；他编辑的46卷本《英国建筑》(The Buildings of England)系列丛书被誉为20世纪最伟大的美术史杰作之一。佩夫斯纳代表作有《现代运动的先驱们》(Pioneers of the Modern Movement)、《英国工业艺术探索》(An Inquiry into Industrial Art in England)、《美术学院的过去和现在》(Academies of Art, Past and Present)、《英国艺术的英国性》(The Englishness of English Art)等。由于他杰出的学术贡献，英国皇家建筑研究院于1967年授予他金质奖章；两年之后他又被英国皇家授予爵士封号。

本文为佩夫斯纳的《英国艺术的英国性》的前言部分，该书是他在艺术地理学方面最为全面的表述和分析，反映了一个民族是如何逐步适应其新的、后帝国身份的。佩夫斯纳的艺术地理学常用黑格尔的"时代精神"来统领一个时期的地方或区域的艺术特征，认为它是所有艺术形式和文化表达所赖以产生的动力。历史上艺术经验都能够被某种普遍的心灵或精神综合，而艺术史家的任务就是去发现在风格形成时所有这些力量之间的矛盾冲突和碰撞。对于佩夫斯纳来说，风格的历史与国家的文化地理研究只有在极化的情况下，在一对对明显矛盾的特征中进行，才能获得成功，接近真理。但另一方面，从这篇带有几分反讽幽默的前言可以看出，到了1950年代中期，佩夫斯纳仍坚持沿用他在1920年代的德国确立的艺术社会学与地理学解释体系来解释英国艺术，这似乎已不足以应付英国艺术的内部多元性和差异性的涌动。

英国艺术的英国性

［英］尼古拉斯·佩夫斯纳　著　颜红菲　译

　　这是一篇关于艺术地理学的文章。艺术史所关注的所有艺术品和建筑物的共同之处在于，这些艺术品和建筑物属于同一个时期、同一种文明，因而不管在哪个国家它们都能被生产出来。而艺术地理学提出的问题则是一个民族所创造的所有艺术品和建筑物的共同之处，无论它们是何时生产的。这意味着艺术地理学的主题是艺术作品所表达的自身的民族性。

　　一旦以这种方式提出问题，必然会出现两种反对意见。首先，在欣赏艺术和建筑物时，如此强调一种民族的视角是否可取？其次，有某种确定的或大致确定的民族性吗？两个问题都不仅仅局限于艺术。

　　那些反对在艺术中强调民族性的人认为，在我们这样一个通信快捷的时代，由科学的力量在掌控着世界，报纸画刊、无线电以及电影电视让每个人时刻与世界其他地方保持着联系，一切美化过时的国家区划之类的事情都应该避免。他们认为，民族主义在过去的20

年里卷土重来,新的小民族国家已经出现,地图上到处都是它们,这已经够糟糕的了。因此,任何一种艺术或文学的方法都比民族主义好。要回答这一质疑必须指出,艺术地理学绝不是民族主义在起作用,尽管有一些非常聪明和敏感的艺术史学家无疑使它看起来如此。比如在接下来的这篇关于英国艺术地理的文章里,它并没有试图给予某种强制性结论——"这是英国式的,不是英国人就不要去尝试!",而是展示了一个非常复杂的场景,看似对立的形式和原则,看似对立的同情和敌意,都汇聚于其中。那些准备探索它的人应该对这个国家的民族可能性持一种更加开阔而不是狭隘的认识。

反对艺术地理学所有努力的第二个意见是,不存在任何跨越几个世纪依然一成不变的民族性。对此,有一个快速的,也是肤浅的答案,但眼下也只能这样做,即使只是作为对主题复杂性的介绍。在《罗密欧与朱丽叶》的第三幕第五场中,朱丽叶说:"那是夜莺,不是云雀(It was the nightingale and not the lark)。"如果这一行首先以英语大声念出来,然后以意大利语和德语,这样三个民族的文字同时出现,每一种都可以毫不犹豫地被辨认出来:"那是夜莺,不是云雀(E l'usignol, non e la lodola)","那是夜莺,不是云雀(Es ist die Nachtigall und nicht die Lerche)"。艺术地理学的论点是,即便一个人把所有的重点都放在这样的事实之上:几乎所有欧洲国家的画报封面都是按照《生活》杂志的模式来塑造的,或者说所有的国家只要有能力,无一例外都会醉心于原子能和全球原子毁灭的研究,但只要这三句话听起来完全不同,文化的问题就应当介入。

再举一个语言的例子。Costoletta(排骨)是一个听起来很好听的意大利词,它的英语对等词是 chop。如果羊排能在意大利餐馆买

到的话，它的意大利语是 costoletta di montone。在它的节奏中，costoletta di montone 就像一整行英语诗歌"At a touch sweet pleasure melteth"，节奏显然是语言和艺术之间的交汇点。如果语言的节奏差异如此之大，如此明显，难道没有充分的理由假设同样的情况也会发生在艺术中吗？长度也有差异——costoletta 是四个音节，而 chop 是一个音节。英语是一种寻求单音节的语言——比如 prams 和 perms、bikes 和 mikes、macs 和 vacs，要不然的话，就是 Boney 和 tele 或者 telley。沃斯说，诺曼人在黑斯廷斯的战斗口号是"Dex aie"，意思是"上帝保佑我们"；而撒克逊人的战斗口号是"Ut"，意思是"滚出去"。① 大约在 1830 年，佩契奥（Pecchio）伯爵，一个自由的意大利流亡者，这样描述英国人："他们的语言似乎很匆忙；有很大一部分是由单音节词组成的，而且两个单音节词经常会合二为一，大量的单音节词看起来像……一种速记。英国人话很少……这样他们就不会浪费时间。"② 沃特·罗利（Walter Raleigh）教授在牛津大学的一次演讲中朗诵了布朗宁的《世界一切都好》，结束后加了一句："听起来像是满口的鱼骨头。"③ 现在，在这些评论中必须强调的是，尽管它们的意义似乎相同，佩契奥伯爵给出的解释对我们现在不再适用了。一个终日忙碌、绝不允许时间流逝的恶魔的想象，远非 20 世纪一个如此悠闲的国家的民族特征。我们更愿意用轻描淡写、讨厌

① Sir Eric Maclagan, *The Bayeux Tapestry* (King Penguin Books), 4th ed., Harmondsworth, 1953, p.13.
② Francesca M. Wilson, *Strange Island*, London, 1955, p.178. 我有幸在打字稿和校样中使用了这本充满智慧、启发性和娱乐性的书。下一页有相当多的段落就是从它而来的，在任何情形下我都对此表示感谢。
③ 在信中与卡罗尔·罗默夫人（Mrs. Carrol Romer）友好地讨论过。

小题大做、不信任修辞来解释单音节词(在本文中也将如此解释)。1827年佩契奥伯爵笔下的英国人与其说是今天的英国人,不如说是美国人——这是一个显著的性格变化,后面还会讲到更多。

因此,在这种情况下,尽管单音节词现象仍然存在,但它们的意义已经改变了。另一方面,尽管有黑斯廷斯战役,单音节词也并不是英语的永久特征。前几天在一次重要会议上无意中听到了这个让人费神的问题:"他会告密吗(Will he rat)?"换上约翰逊博士,他会这样表述:"你认为他有可能在这个危险的阶段放弃我们的事业吗?"同一个问题放在杰里米·泰勒(Jeremy Taylor)的布道中听起来又会是什么样的呢?

此时,我们不仅要认识到语言表达的民族性,也要认识到两者都不是恒定不变的。我们必须时刻记着去充分感受语言变化的多样性,乔叟的英语今天需要一个翻译;盎格鲁-撒克逊语根本不是英语,诺曼宫廷讲法语,它的官方语是拉丁语;1258年的《牛津条款皇家公告》是第一份重要的英语文件;只有到了14世纪期间,英语才成为公认的英国官方语言。

语言如此波动,那么民族性我们在多大程度上又能期待它是永恒的,在艺术上能期待多少? 但是,在关于民族性格的预设中,至少有一个长期以来被认为是不可改变的因素:气候。民族性格和历史对气候的依赖在一定程度上可以追溯到希波克拉底,当然也可以追溯到1566年让·博丹(Jean Bodin)的方法论。[①] 1719年,阿贝·杜

① See Beatrice Reynolds, in *Records of Civilization, Sources and Studies*, New York, 1945; also F. Renz in *Geschichtliche Untersuchungen*, ed. K. Lamprecht, Gotha 1905, pp. 47 - 61.

博斯(Abbé Dubos)第一个将它应用于艺术之中。①

几十年后,温克尔曼利用它来解释希腊艺术,给它注入了生命。从他开始,经由赫尔德,然后是浪漫主义者,特别是施莱格尔,一直延续到19世纪。寒冷气候下的动物毛发呈灰色、棕色、黑色——老虎和鹦鹉生活在炎热气候下。因此,在北方的薄雾中和晴朗的蓝天下,艺术也会呈现出不同的色彩。透纳和康斯太布尔是英国人这一事实难道不与此有关吗?英国人对威尼斯和威尼斯艺术特别能产生共鸣不与此有关吗?同样,它也非常清楚地表明,自从《漫游者》和《航海者》出现以来,英国诗歌已经显示出对岛屿周围海洋的意识,橡树之心(Hearts of Oak)②不仅与制造舰船有关,也建构了英格兰教堂雄伟而巧妙的屋顶。来自欧洲大陆的人们发现很难理解英国人从来不认为石头拱顶是任何一个宏伟教堂里唯一有尊严的东西。对一个法国人来说,模仿石材的木材拱顶,就像约克大教堂的耳堂和圣奥尔本斯大教堂里的高坛一样,似乎是不体面的。但是,法国人没有任何像东安格利亚(East Anglia)③的双锤梁屋顶式(the double hammerbeam roofs)的木结构。

所以艺术和文学中有一整串的事实来源于气候。但是,气候是永恒性的吗?"烟雾缭绕的伦敦(La fumosa Londra)"是阿尔加罗蒂(Algarotti)伯爵的一个双关语,伦敦人和外国人一样欣赏它。④ 阿

① A. H. Koller, *The Abbé Dubos, His Advocacy of the Theory of Climate*, Champion, Illinois, 1937. 两段话足以显示他的信条"一方水土养一方人"(*Reflexions critiques sur la poesie et sur la peinture*, Paris, edition of 1740, Part II, p.288),以及"这就是为什么意大利人总比波罗的海岸的人在绘画上更有天赋"(Ibid. pp. 305 - 306)。
② Hearts of Oak(橡树之心)也是英国皇家海军进行曲。——译者注
③ East Anglia 为古代英格兰国家。——译者注
④ 给托马斯·维利尔斯·海德勋爵(Thomas Villiers Lord Hyde)的书信,*Opere*, Venice, 1791-4, vol. I, p.53. 信写于1745年,见 *Opere Varie*, Venice, 1757, vol. II, p.455。

尔菲耶里(Alfieri)更有诗意地说：

……厚厚的雾，

掠走了英国人和宁静的天空。①

与阿尔菲耶里同时代的德国牧师 F. A. 文德伯恩（F. A. Wendeborn）在谈到"24 小时内有 18 个小时被煤火的污浊烟雾所覆盖"的伦敦时，口气是不太友好的。② 之后，1792 年瑞士的海因里希·梅斯特（Heinrich Meister）写道："呼吸新鲜空气……是一种奢侈……在这个高贵的城市里无法享受得到。"③法国人让·保罗·格罗斯利（Jean Paul Grosley）在 1765 年咒骂伦敦下的是"黑雨"。

所有这一切都不奇怪。奇怪的是，在 18 世纪中叶之前，这些抱怨似乎从来没有出现在外国游客的信件或书籍中。④ 潮湿的气候可能是英格兰的自然气候，因此是永久性的，它总是容易导致浓雾。塔西佗提到英格兰经常会起雾，⑤科孚的尼坎德·努丘斯在 1545—1546 年声称该国"普遍多雾"。⑥ 但是黑雾是湿气加上煤烟造成的，因此人们所抱怨的气候其实是天气与诸如煤炭开采、工业发展需要的大量煤炭以及住宅中的供暖系统（该系统为防止木柴火灾而发展

① Arturo Graf, *L'Anglomania . . . in Italia nel secolo XVIII*, Torino, 1911, p. 337.
② 引自威尔逊小姐为她的书《奇异岛》准备的材料，但并没有在她的书中使用。
③ 再引自 *Strange Island*, pp. 136 and 102。
④ 这并不意味着之前没有人抱怨过。约翰·伊夫林（温赖特夫人在给我的一封信中指出）在 1684 年 1 月 24 日和 1699 年 11 月 15 日提到了黑雾。
⑤ 我想起 J. 弗格森先生在 *The Listener*, Nov. 3, 1955 中的一段文字。
⑥ P. 沃尔法特先生在 *The Listener*, Nov. 3, 1955 中提到过这一点。

起来,尚未普遍适应煤炭的使用)合在一起造成的。也许这种抵抗极度不适的坚定的保守主义是英国式的?也许采矿业和工业的早期无情发展是英国式的?所有这些问题都必须得到回答。

就目前而言,我们足以看到气候条件对我们的影响也并不完全是永久性的。如果气候都不是最为持久的,那么在我们闲聊中被口口声声地称为不变的这些特质又会多么经不起考验。① 在列举当今英国人的特点时,没有人会不知所措。捷克人卡佩克(Capek)和荷兰人雷尼尔(Renier)对它们进行了优雅的分析和讽刺。只需要记住这几个就足够了:个人自由,言论自由,明智的妥协,不为法西斯主义所动摇的两党制,议会以及董事会、委员会的民主谈判制度,对概括性陈述(本书所依赖的那种陈述)和煽动者的不信任,还有对诚实和公平竞争及其文明的信仰,排队时的耐心,对爱尔兰、印度、埃及放手的智慧,在日常琐事中固守低效(比如工人工作的房子,窗户永远关不上,暖气永远不会供热),某种舒适的浪费和示范性的保守主义,如法庭的假发、学校和大学的长袍、圣詹姆斯街道上过时的商店橱窗、奇尔特恩诸邑执事、女王天鹅的守护者、初级纹章官(Portcullis Poursuivan)、同业公会,还有英国币制、码数、英亩和华氏温标,所有这些似乎都像直布罗陀的岩石一样永恒。

其实这些也不是永恒的。两个例子足以作为证据。克拉斯穆斯(Krasmus)在1517年写自剑桥的一封信中说道:"一般情况下,这些房间的构造无法让气流通过。"②1852年至1864年间居住在伦敦

① 不相信民族特征长期存在的主要人物是 H. 汉密尔顿·法伊夫。*The Illusion of National Character*, London, 1940. N. 博格先生在给我的一封信中提到了这本书。
② *Strange Island*, p.187.

的俄罗斯流亡政治家、哲学家亚历山大·赫尔岑说:"没有哪个地方的人群像伦敦那样密集、恐怖,而且在任何情况下还都不知道如何排队。"①与一个国家伟大而持久的品质相比,把诸如通风和排队这类小事当作琐碎置之不理是不明智的。因为斯特恩不仅在他的《感伤之旅》中说得非常正确,一个人"在这些无意义的细节中比在至关重要的国家事务中更能看到民族性格的精确和显著的标志",而且国家的重要事务也发生了变化。伊丽莎白时代的海盗及诗人哪里去了?那个私掠船船长,一个敢于冒险、无所顾忌的人?那个在业余时间成就十四行诗的人?他们是文艺复兴时期的人物类型,所以不能指望在20世纪出现。但这正是此刻必须指出的一点,有时代精神,也有民族性格,两者的存在都是不可否认的,无论人们多么反对一概而论,两者可以一致行动,也可能互相干扰,直到一方似乎完全把另一方抹掉。当今最聪明、最老练的演员扮演莎士比亚是正确的吗?从对伊丽莎白和雅各宾世界的真实再现的意义上说这种表演是正确的吗?他们是否遵循伏尔泰所谓的"这些荒诞的闹剧"的精神,这些闹剧是由"没有一丝好品位,却是一个充满力量、天性和崇高的天才"写出来的?② 也许观众必须去唐纳德·沃尔菲(Donald Wolfit)先生那里才能看到莎士比亚的那一面,他的热情洋溢和狂暴的男子气概,因为沃尔菲先生不是在学院,而是在音乐厅的粗放嘈杂和巡演剧团的混乱中接受训练的,这种情形直到几十年前仍然存在。③

① *Strange Island*, p.207.
② *Lettres sur les Anglais*, Basle 1734, Letter XVIII.
③ Donald Wolfit, *First Interval*, London, 1954.

《流浪艺人》(*Strolling Players*)是荷加斯(Hogarth)的一幅画的标题,稍后我会详细地提到它,就像莎士比亚的英格兰一样,荷加斯的英格兰也已经消失了。随着荷加斯时代英国的斗鸡和喧嚣的放荡一起消失的是齐本德尔(Chippendale)的时代,那是一个技艺高超的时代。大约在 1725 年,塞萨尔·德·索绪尔(Cesar de Saussure),一个最善于观察英国性格的学者写道,英国工匠的"工作精益求精"①,其"完美工艺品"在 1765 年仍然受到让·保罗·格罗斯利的赞扬。② 现在很少有人会称赞英国工人比西班牙、意大利、法国或德国的工人更加技艺精湛、更加谨慎认真,而严格的工艺只存在于某些奢侈品或体育用品中。

但是,取代齐本德尔的世界也消失了。这个世界是早期伟大的钢铁大师、工程师和发明家的世界,是达比(Darby)和威尔金森(Wilkinson)的世界,是博尔顿(Boulton)和瓦特(Watt)的世界,是特尔福德(Telford)和斯蒂芬森(Stephenson)的世界。这是一个新世界,是工业革命创造的世界,英国是其中的主导国家。英国在建立自己帝国的过程中,先是在霍金斯(Hawkins)与弗罗比舍(Frobisher)时代,接下来在克莱夫(Clive)、奎伯龙湾和魁北克时代,均表现出了巨大的冲力。工业征服确实是物质征服的微妙延续。威尔金森在法国建造了第一台大型蒸汽机,建立了一个大炮工厂,在勒克鲁索担任顾问,并于 1789 年去了普鲁士。③ 特尔福德于 1808 年和 1813

① 引自威尔森小姐,但最后并没有在她的书中采用。
② *Strange Island*, p. 103.
③ *Dictionary of National Biography*, also for further literature.

年先后在瑞典戈塔运河担任顾问。① 阿伦·曼比（Aron Manby）于1819年在查宁顿开办了炼铁厂，并于1826年租赁了勒克鲁索的管理权。在法国的其他英国工厂还有位于夏洛特的爱德华兹（Edwards）工厂、阿尔萨斯的迪克森（Dixon）工厂②和加马什的戴尔·弗雷尔（Dyer Freres）工厂。③ 马赛的泰勒（Taylor）工厂建造了铁蒸汽船。法国的第一家亚麻制造厂是由英国银行家J.莫伯利（J. Moberly）推动的。英国纺织厂建在圣彼得堡周围。如果不算比利时塞林的约翰·科克里尔（John Cockerill）的工厂，华沙的埃文斯是欧洲最大的钢铁设备制造商。科克里尔的父亲在旺德制造梳理机，儿子在1817年买下了塞林城堡，开始了机器制造、造船和铁路建设，他于1835年建造了第一条从布鲁塞尔到马林斯的比利时铁路，1840年去世时，在普鲁士、萨克森、西里西亚和波兰都有工厂。④ 这条比利时铁路上的机车由斯蒂芬森公司提供。⑤ 最早到达美国的两辆机车（1828年）也是英国机车，一辆来自斯托克布里奇的福斯特·拉斯

① Eric de Mare, in *The Architectural Review*, vol. 120, 1956.
② J. H. Clapham, *An Economic History of Modem Britain*, vol. I, Cambridge, 1950, p. 490. Also J. H. Clapham, *The Economic Development of France and Germany* 1815 – 1914, Cambridge 1921. L. Beck, *Geschichte des Eisens*, vol. IV, Brunswick, 1899, pp. 202 and 344.
③ 关于这一点和后面的事实请参考 L. H. Jenks, *The Migration of British Capital*, London, 1927.
④ From *L'Oeuvre de la Societe Anonyme John Cockerill 1817 – 1947 Liege*, s. d.
⑤ 这一点和后面有关铁路的论述参考 C. F. Dendy Marshall, *Early British Locomotives*, London, 1939. 也可参考 F. Achard in vol. VII of the *Transactions of the Newcomen Society*, 1927, to A. L. Deghilage: *Origine de la Locomotive*, Paris, 1866 and to C. Dollfus and E. de Geoffray: *Histoire de la Locomotion Terrestre*, vol. I, Paris, 1935。

特里克公司,另一辆来自斯蒂芬森公司。德国最早的两条铁路——1835年的纽伦堡—费沃斯铁路和1837年的莱比锡—德累斯顿铁路——的火车头也是英国制造的,分别是斯蒂芬森火车头和博尔顿的罗斯韦尔火车头。纽伦堡至费沃斯铁路线至少有一名英国机车司机,其工资超过了铁路经理的工资。[①] 英国工程师也为接下来的一条德国铁路制定规则。[②] 从鲁昂到巴黎的线路于1843年开通,该线路由英国资本和大部分英国劳力建造。[③] 即使在1842年,法国使用的总共146台铁路发动机中有88台是英国的。

那永不止步的进取心现在在哪里? 走了东印度公司的老路? 如果是这样的话,这本书要规定的永久民族性在哪里? 答案是,迄今为止为证明变化的民族性而收集的许多案例最终并没能证明什么——只能说明一个民族的特征比通常假设的要更复杂。结束这一介绍前必须将其中的一些复杂性提出来讨论。

民族性并非在任何时候和任何情况下都表现得同样鲜明。某一时的气象可能强化也可能排斥民族性。此外,当我们在处理视觉艺术时,一个国家的民族性可能比另一个国家的民族性更有可能在那个特定的领域里寻求表达。关于英格兰是不是一个视觉国家,或者曾经是一个视觉国家,现在不再是,这个问题必须给予研究。除此之外,必须记住,视觉艺术,即使是在最艺术的国家,也不能反映一切,可能会有非常重要的特性在视觉艺术里得不到同样的表现。

[①] J.G.H. Warren, *A Century of Locomotive Building by Robert Stephenson & Co.*, Newcastle, 1923, p.321.
[②] *Railway Times*, vol.III, 1840.
[③] G. Hamilton Ellis, *British Railway History*, London, 1954, p.83.

单从艺术和建筑方面来说,这必然导致任何一幅民族性的图画都是片面的。

然而,至少有一种方法可以避免最坏的片面性。在艺术地理学中——事实上也是在艺术史中,就其处理连贯风格而言——是无法期盼有简单陈述的。文艺复兴是"造型艺术"(plastisch),巴洛克是"如画般的"(malerisch)。德国人倾向于铺张,法国人倾向于"精神"。这样的陈述是不行的。风格的历史以及国家的文化地理研究只有在极化的情况下,在一对对明显矛盾的特征中进行,才能获得成功,才能接近真理。英国艺术的代表是康斯太布尔和透纳,是中规中矩的房屋和不规整的、奇特的花园,这是同时出现的明显的两极。差异的两极也出现在两个连续的时期:盛饰(the Decorated)风格与垂直(the Perpendicular)风格,约翰·范布勒(John Vanbrugh)和伯灵顿勋爵,荷加斯和雷诺兹。这本书要做的是逐一分析它们的英国性是什么,然后看看结果到底有多矛盾。例如,为了预测更仔细考察的对象,盛饰时期的线条是流动的,垂直时期的则是一条条直线,但两者都是线条而不是形体。康斯太布尔的目的是真实描绘自然,透纳的世界是一个幻景,但两人都以气象的视角关注世界,而不是其中坚固的实体,同样也是与形体无关。诚然,在这些创作中,康斯太布尔和透纳不仅仅代表着英国的发展,也代表着欧洲,但他们所偏爱的非雕塑性的、非造型式的、充满云雾和蒸汽式的处理方式,正如将要展示的,则完全是英国式的。

此外,既然已经给了这些个提示,也许可以提供几个具体的例子来使辩护更加简单,在这几个例子中看看在英国性格中究竟有多

少东西看起来是不变的。德国游客亨茨纳(Hentzner)早在1598年就来了,他说英国人"对任何形式的奴隶制都无法忍受"。大约在1690年,米森(Misson)说他们"周日会吃一大块烤牛肉……这一周的其他日子就吃冷餐了"。卡尔·菲利普·莫里茨(Karl Philip Moritz)在1782年说,英国人对蔬菜的看法是"清水煮几片卷心菜叶"。索布瑞尔(Sorbiere)在1653年说,英国人工作不多,相信"真正的生活在于知道如何安逸地生活"。最后一个例子,对英国人来说,"每当他们看到一个英俊的外国人就会想:他看起来像一个英国人"。这一段出自安东尼奥·特雷维桑(Antonio Trevisan),1497年威尼斯驻英国亨利七世大使,100年后亨茨纳又照旧重复了一遍。塞萨尔·德·索绪尔也是这么说的:"我认为没有哪个民族比英国人更喜爱自己。"① 如果你去读奥格登·纳什(Ogden Nash),你会发现:

让我们停下来思考英国人。

当他们停下来思考自己的时候都会沉默不语、战栗不已,

因为每个英国人都相信一件事,那就是

成为一个英国人就是加入了那里最排外的俱乐部。②

到了这里似乎终于一致了;可是不幸的是,一旦思考转向艺术,

① 所有的例子,除了牧师莫里茨(Moritz)以外的全来自《奇异岛》,它们都表明这本书对研究文明的地理学家来说有多重要。莫里茨的例子参见:*Travels in England in 1782*, Cassell's National Library, London 1886, p.27.

② 引自 *The Face is Familiar by* kind permission of J. M. Dent & Sons Ltd., London; Little, Brown & Go., New York; and Curtis Brown Ltd.。

这些关于英国人自信的陈述就崩溃了。没有一个欧洲国家像英国一样对自己的审美能力有如此绝望的自卑感。罗杰·弗莱（Roger Fry）的《对英国绘画的反思》就是一个例子。

弗里兹·格罗斯曼

1902—1984

Fritz Grossmann

弗里兹·格罗斯曼(Fritz Grossmann, 1902—1984), 1902年出生于奥匈帝国的斯坦尼斯劳(Stanislau), 现在乌克兰境内, 博士, 艺术史学家。二战前在维也纳大学教学并与维也纳艺术圈联系密切, 二战期间流亡英国, 与其他逃离希特勒欧洲的移民艺术史家们聚集在一起, 以瓦尔堡研究所为中心从事艺术史研究, 曾任曼彻斯特美术馆副馆长, 退休后被华盛顿大学西雅图分校聘为艺术史客座教授(后为名誉教授)。格罗斯曼对尼德兰时期绘画艺术造诣深厚, 撰写了大量有关霍尔拜因、勃鲁盖尔、德·拉图尔以及其他佛拉芒艺术家的评论, 是尼德兰艺术史权威专家。1955出版的《勃鲁盖尔: 绘画完整版》(*Bruegel: The Paintings, Complete Edition*)被公认为是彼得·勃鲁盖尔研究的扛鼎之作。

对这篇谈尼德兰艺术地理格局的文章, 首先要弄清楚几个容易混淆的地理概念。尼德兰(Netherlands)一词有两层含义, 其中狭义的尼德兰就是今天的"尼德兰王国(Kingdom of the Netherlands)", 我们称为荷兰(Holland), 历史上是尼德兰最富裕的两个省南荷兰省和北荷兰省的统称。广义的尼德兰指15世纪的欧洲西北部地区, 它包括北海之滨的莱茵河、马斯河与埃斯考河流域的下游地区, 也就是今天的荷兰、比利时、卢森堡、法国东北部以及德国西北部部分地区, 经历了1568—1648的八十年战争后, 北方的尼德兰七省独立, 尼德兰就有了明确的南北之分。通常南尼德兰为拉丁语系的天主教占多数(相当于今天的比利时), 主要为佛拉芒人。北尼德兰以新教的日耳曼语系为主导(相当于今天的荷兰), 主要为荷兰人。文章以凡·爱克和罗希尔·范德魏登为代表的两种艺术形式为分析模型, 试图说明15世纪开始出现的不同地域艺术家之间的交流与融合, 南、北尼德兰艺术在总体特征上的差异以及造成这种差异的种族、宗教和文化因素。

尼德兰艺术的地理格局

[奥]弗里兹·格罗斯曼　著　　颜红菲　译

当我们谈到佛拉芒人和荷兰人绘画时,我们指的是整个地区——在艺术如此丰富的15世纪和17世纪——位于比利时和荷兰王国的政治边界内。荷兰画和佛拉芒画之间的不同在17世纪的绘画中尤为明显,鲁本斯和伦勃朗的个性对比将其牢牢地印在我们的脑海中。

但15世纪的分界线并不像17世纪这么清晰。政治和宗教上的分歧是由反对西班牙教廷和封建统治的长期独立战争形成的,或者至少是加剧了的。这些战争的最终结果是,北方各邦,实质上是现代的尼德兰王国,成为一个自成一体的新教团体;而南方各省,实质上是现代的比利时,则仍然是正统的,处于哈布斯堡的统治之下。南方的大门向拉丁文化的涌入敞开;北方则以清教的严格态度将自己封闭起来,完整地保留了日耳曼文化。而在15世纪,尼德兰更像是一个拥有统一文化的实体,日耳曼文化的精髓确实与来自法国和勃艮第的拉丁元素相融合,遍及整个区域。学者们在对绘画的批判

性研究中，尝试在15世纪发现后来变得如此明显不同的端倪，并取得了一定的成功。但在今天的荷兰，古迹的稀少——16世纪圣像破坏的结果，是一个严重的障碍。

将"佛拉芒"一词应用于南方的哈布斯堡各邦是不正确的，它以部分代替了整体。严格地说，这个地理概念只包含了佛兰德斯的两个郡，却把埃诺、列日、布拉班特和其他地区排除在外，这些地区在非荷兰尼德兰人的生活中所占的比重比佛兰德斯更大。最好是将佛兰德斯的概念扩大，但不是错误地扩大，说的是南尼德兰、现代比利时，而不是北尼德兰、现代荷兰。

佛拉芒各省的艺术优势只是一种假象。15世纪的布鲁日和根特、16世纪的安特卫普都是繁荣的商业中心，拥有一个吸引艺术人才的国际繁荣的商业社会。另外勃艮第的王公们，他们作为艺术家的赞助人确实举足轻重，同时还引进了法国宫廷的严格规范。我们有些惊讶地注意到，比较多的赞助人是意大利商人（托马索·波蒂纳里[Tommaso Portinari]、雅克波·塔尼[Jacopo Tani]、乔瓦尼·阿诺夫米[Giovanni Arnolfmi]等人）。16世纪，艺术作品出口到西班牙的规模很大，西班牙的需求决定了安特卫普工场的作品。对迪耶尔（Dürer）的尼德兰日记的研究，可以很好地了解安特卫普上层群体的国际性。

如果说我们所说的消费者绝不是纯正的佛拉芒人，那么生产者就更不是了。在为布鲁日艺术开辟道路的大师中，几乎没有一个是佛拉芒人。杨·凡·爱克（Jan van Eyck）来自马塞克（Maaseyck），马塞克位于马斯特里赫特（Maastricht）以北的默兹河上，比利时、德国和荷兰的政治边界在此交汇。马塞克周围的地区应该被视为尼

德兰艺术的中心来源。汉斯·梅姆林(Hans Memling)来自德国,大概来自莱茵河中游的莫姆林根。杰拉德·大卫(Gerard David)来自荷兰的奥德瓦特(Oudewater),该地区位于高达和乌特勒支之间。杨·普罗沃斯特(Jan Provost)是蒙斯人,也就是说来自南方的埃诺。安布罗修斯·本森(Ambrosius Benson)来自米兰。除了雨果·凡·德·古斯(Hugo van der Goes)和加斯特·范·根特(Justus van Gent)可能来自佛拉芒的城市根特外,15世纪没有重要的画家,16世纪也很少有画家出自佛兰德斯。

大约在1500年,安特卫普成为艺术的蓄水池和大熔炉。来自尼德兰各省的画家们都聚集在那里。在决定安特卫普艺术特色的名人中,昆汀·马西斯(Quentin Massys)从卢万(布拉班特省)移民而来,约翰·戈塞特(Jan Gossaert)从莫伯日(埃诺)移民而来,画《圣母之死》的大师可能来自克里夫斯(Cleves)的朱斯(Joos)。在现存的安特卫普行会名单中录入了大量不知名的艺术家,在许多情况下,这些名字虽然没有告诉我们任何其他信息,但至少表明了他们来自何处。北部(荷兰)和东部(北布拉班特和林堡)的艺术人才似乎特别丰富。粗略地讲,情况可以概括为繁荣的商业城市,15世纪的布鲁日,后来的安特卫普,艺术人才相对贫乏,但吸引了尼德兰各地的艺术家,特别是东部的艺术家。如果我们以安特卫普为中心,以安特卫普—马塞克为半径画一个圆,圆周线大致贯穿了那些具有决定性影响的画家的原籍地,即图尔奈(罗希尔·范德魏登[Rogier van der Weyden]和罗伯特·坎平[Robert Campin],有推测认为他是弗莱马莱大师)、蒙斯(普罗沃[Provost])、莫伯日(戈塞特)、迪南(帕特里尔[Patenier])、斯海尔托亨博斯(杰罗姆·博世[Jerome Bosch])、奥德

瓦特(杰拉德·大卫)。

从人种角度对尼德兰艺术进行考量,很大程度上必须由语言来界定,而且从现代条件下得出的结论对15和16世纪来说,其有效性肯定是让人怀疑的。按照我的看法,佛拉芒城市在15世纪可能完全是日耳曼语族的,可以完全不考虑。

荷兰在南尼德兰艺术结构中的影响显而易见是强大的,可以被视为一个日耳曼语族地区。北布拉班特地区(斯海尔托亨博斯、林堡、马塞克)在更广泛的意义上说肯定是以日耳曼人为主,因此,不仅盖尔特根(Geertgen)、扬·莫斯塔特(Jan Mostaert)、卢卡斯·凡·莱登(Lucas van Leyden)、雅各布·凡·阿姆斯特丹(Jacob van Amsterdam),还有后来的艺术家杰罗姆·博世和彼得·勃鲁盖尔以及保罗·德林堡和他的兄弟——14世纪末为法国王公服务的杰出的书籍插图师——还有休伯特和杨·凡·爱克兄弟可以在一定程度上被接受为日耳曼血统的画家。另一方面,从南方来到布拉班特和佛兰德斯的艺术家的种族起源似乎是有问题的,即那些出生在图迈、蒙斯、莫博格克、迪南的画家。

如何对弗莱马莱大师和罗希尔·范德魏登进行分类是一个特别重要的问题。根据最近的研究,弗莱马莱大师似乎比罗希尔年长,几乎是杨·凡·爱克的同时代人,他的天才被认为至少与罗希尔相当,无可否认,尽管在类型和创作主题方面,罗希尔显然比15世纪的任何其他画家都显示出更强、更广泛的影响力。现在,人们有非常合理的理由认为,弗莱马莱大师与罗希尔在图尔奈的老师罗伯特·坎平是同一个人。如果这一点是正确的,那么这两位大师代表的是图尔奈本土的艺术,其特点,特别是与凡·爱克的艺术相比,在

罗希尔身上比在弗莱马莱大师身上更为明显。

图尔奈位于法语区。恐怕没有令人满意的科学方法来确定罗希尔的出生种族，但人们很容易把来自东部的杨·凡·爱克和来自南方的罗希尔之间的对比，看作日耳曼人和拉丁人气质之间的冲突，而佛兰德斯的城镇则是战场。大约在1450年前后，战局似乎对罗希尔有利。

杨·凡·爱克和罗希尔之间深刻的差异是显而易见的，但把这两个人看作各自种族的代表是不谨慎的。无论如何，都应该采取最谨慎的态度。如果我们拥有更多的15世纪法国和荷兰，即日耳曼-尼德兰的绘画作品，对它们进行仔细的审查，可能才是富有成效的。于是，我们可以将荷兰人和凡·爱克的共同点作为一方，与作为另一方的图尔奈大师们和法国人的共同点进行对比。遗憾的是，我们拥有的纯荷兰画作很少，法国画作更少，因此，对丰富多样的材料进行考察就变得不可能了。

杨·凡·爱克的天才当然超越了纯粹的种族特质，而罗希尔狂热苦闷的精神气质在一定程度上似乎也更多的是个人而不是种族决定的，然而几乎无法解决的困难就在于对这一程度的估计上。

对于杨·凡·爱克的艺术来说，必不可少的是积极的快乐，是对事物的表象无差别的、没有偏见的快乐。幻觉本身就是目标，在胜利的通明中达到。他接受整个可见的世界，没有任何偏好。透彻的观察和对模型的执着研究，抑制了主观的发明，亦将传统抛在一边。

与杨·凡·爱克相比，罗希尔似乎是非实在性的、智识型的。他从一开始就以主题为先导，在传统模式的驱使下工作，但头脑中

却有着丰富的想象。他用选择性的眼光看待自然，从不听从她的号召，走上未知的冒险之路。他的艺术风格纯正，表达相当得严谨克制，适合描绘虔诚的画面，与杨·凡·爱克在无限丰富的大自然中不断找寻更新的感觉相比，罗希尔的艺术显得贫乏而单调。杨·凡·爱克是一个探险家（罗希尔是一个发明家），他感知空气、光线和明暗以及物质在空间中的关系。罗希尔则像一个雕塑家，一个浮雕雕塑家，在脑海中分离出人物群体，并加入风景背景。他像制图员那样，通过强调轮廓，将塑形构思的人物放在表面；而杨·凡·爱克像一个画家一样构思和表现。与罗希尔的精心构图并驾齐驱的是爱克作品所具有的偶然的魅力，如诗如画，充满脉动的温暖和生活本身的个体丰富性。在这种冲力的推动下，杨·凡·爱克比15世纪的任何一位画家朝着自己的目标前进得更远。以爱克和罗希尔之间的对比作为评价其他已知的尼德兰画家的试金石，代表纯荷兰艺术的哈勒姆的盖尔特根·托特·辛特·扬斯更接近爱克。

除了超越地域和时间的个人天才之外，我们可以将观察自然的冲动视为日耳曼人的遗产，这种冲动在爱克的作品中结出了累累硕果，并赋予尼德兰版画一种公认的优越性。罗希尔的构造形式和清晰的绘画理念，在长达两代人的时间里，为远在边界之外的尼德兰作坊和画家们提供了一种规范化的表现模式，可以说罗希尔是半个法国人。因为克劳德（Claude）与鲁伊斯代尔（Ruysdael）、华托（Watteau）与庚斯博罗（Gainsborough）之间的对比，不也在某种程度上构造的是制图员与观察家之间的对比吗？法国在宗教建筑和中世纪大雕塑方面的最高成就，远远超过了日耳曼地域取得的成就。这是法国人天生是建筑和雕塑天才的另一个表现。

南尼德兰，特别是15世纪和16世纪兴盛的佛兰德斯和布拉班特城市，从法国的南部和日耳曼的东部汲取艺术人才。北尼德兰、荷兰的艺术可以看作纯粹的日耳曼艺术。而在佛兰德斯和布拉班特，爱克式的观察力与罗希尔的形式主义相融合，日耳曼语里混合着拉丁语。

彼得·博瑞格

1898—1983

Peter Brieger

彼得·博瑞格(Peter Brieger, 1898—1983)，出生于波兰犹太人家庭，师从威廉·平德(Wilhelm Pinder)和海因里希·沃尔夫林(Heinrich Wolfflin)，为逃避纳粹迫害，先后流亡巴黎、伦敦，最后在加拿大多伦多大学获得教授职位。生前为多伦多大学艺术史系主任，杰出的中世纪艺术史专家，被誉为加拿大艺术史学科领域的先驱。主要著作有《艺术与宫廷：1259—1328年的英法》(*Art and the Courts: France and England from 1259-1328*)、《英国艺术：1216—1307》(*English Art, 1216-1307*)。

这篇文章从地理对艺术影响的角度来进行艺术史研究，这里的地理主要是与地形地貌、材质气候相关的自然地理。文章认为艺术地理包括两大问题：一个是宏观历时层面上的，与艺术传播密切相关的问题，即风格的分布在多大程度上取决于地球的地质物理结构，这种地质结构是如何影响某一风格在不同地域间的传播的；另一个问题则是微观的地方性层面的问题，它考虑的是特定的地理条件，如地表、材质、气候和大气等地理因素对艺术创作的直接影响。这两大艺术地理问题也是艺术地理的研究方法。在解决这些问题时，艺术地理在通史和个别史之间建立了一个有价值的联系，同时在具体的分析过程中，作者广博的知识和精细的洞察也不断地给读者带来发现和惊喜。

历史、地理与艺术之间的关系

［加］彼得·博瑞格　著　颜红菲　译

科学领域的地理学作为史学的一个分支，是浪漫主义的产物。它起源于世界是一个宇宙的浪漫概念。宇宙的力量，包括所有在它上面生活和生长的东西，都是息息相关的，并受同样的法则支配。

德国地理学的创始人亚历山大·冯·洪堡为人文地理学指明了道路。它源自对人类和地球相互影响这一事实的认识。人类努力让自己所处的环境对自己的生活方式最有利。但是大自然经常颠覆人类的力量，并对人类身心活动施加影响。人文地理学的问题是环境和适应的整体问题，其目的是解释所有受环境影响或已经影响的生活现象。

这些现象中也包括艺术。洪堡自己评论说，想知道一门艺术起源的人必须研究这门艺术成长的环境。德国艺术史的先驱学者一直在观察艺术和风景之间的联系。但浪漫主义者认为历史统一在19世纪下半叶就消失了，艺术史从历史和地理中分离出来，寻求自己的路径。但是很快，艺术史便从这种自我封闭中解放出来，开始

尝试建立艺术地理学。在法国,丹纳提出了种族、时代和环境对艺术决定性影响的理论。随后是地理学家雷克吕(Reclus)、维达尔·白兰士(Vidal La Blanche)和白吕纳(Brunhes),他们创立了人文地理学。在此基础上,布鲁泰尔斯(Brutails)发起了建设"法国地理纪念碑"的倡议。[①] 他的建议在法国几乎没有得到任何响应,但成为加泰罗尼亚的普伊赫·卡达法尔克(Puig i Cadafalch)工作的基础。[②] 在维也纳,斯齐戈夫斯基(Strzygowski)试图将他的大部分工作建立在艺术地理的基础上,他宣称:"建筑主要生成于气候和土壤的自然规律,并根据其目的由这些因素控制,在权力和领土的分配下沿着交通线路和需求进行分布。"在英国,艺术史从未偏离历史太远,因此经常被巴克尔(Buckle)表达的观点所左右:"自然之手无处不在,人类心灵的历史只能通过将其与历史和物质世界联系起来方能理解。"

艺术地理主要包括两组问题。第一组关注的问题是一种风格的分布在多大程度上取决于地球的地质物理结构,这种结构在多大程度上促进或阻碍了一个国家对另一个国家的影响。第二种是考虑地理条件,如地表、气候和大气对艺术形式的直接影响。

历史地理学告诉我们,人类文明的大戏分为三大部分,每一部分都在自己的舞台上演。东方文明的河流国家——埃及,亚述和巴比伦——独立于海洋,其次是地中海人民合力创造出来的古典艺

① A. Brutails, *La geographie monumentale de la France*, vol. xx no. 77, Paris, 1923.
② Puig i Cadafalch, *La geografia i els origins del primer art romanie*, Barcelona, 1930.

术。这种艺术进而被日耳曼民族侵入整个西半球而打破,进而导致艺术兴趣从地中海国家转向大西洋。

在上述每一个地理区域里,整个的人类活动都显示出与土地的密不可分。民族间的合作取决于地理结构,它终止或促进艺术形式从一个国家到另一个国家的传播,因此就显得很重要,艺术史学家应该清楚地理解地理分区在艺术发展中的作用。这里最好的例子是勃艮第,连接意大利和北方的狭长地带。作为艺术形式的中介,它的边界是由地理构造决定的,在南北之间扮演了决定性的角色。

当北欧人越过阿尔卑斯山涌入南方时,地中海文明的统一被摧毁。经过长时间的游移,当新的王国在北方和南方建立起来时,西欧的地理结构显然已为它们之间的联系做好了准备,这对西方艺术的发展至关重要。

迁移后,最早覆盖欧洲大部分地区的通用纪念式风格是罗马式风格。公元 850 年至 1050 年间建造的最早的罗马式建筑展示出惊人的一致性和共同特征。① 艺术史学家通常称它们为伦巴第式。教堂的外墙由碎石层筑起,外覆条形装饰,用圆拱的镶边将它们连在一起。这种装饰风格不仅出现在较大的建筑上,而且变得很普遍,甚至出现在偏远山谷的小教堂里,形成了广泛流传于各个国家的流行遗产的一部分,形成了通用的艺术圈层。②

正是在这样的圈层中,罗马式风格首次覆盖了伦巴第和普罗旺

① Puig i Cadafalch, *La geografia i els origins del primer art romanie*, Barcelona, 1930.
② 以前,建筑史主要关注大型建筑,并试图追踪它们之间的联系线,这些线连接成链条覆盖了地图,形成圈层。斯齐戈夫斯基和他的学派以及普伊赫·卡达法尔克已经注意到艺术形式在圈层中分布的重要性。

斯,向东延伸到达尔马提亚,向南到罗马,西南到加泰罗尼亚,往北沿着莱茵河向低地国家延伸,形成一条细流。粗略地看一下地图,人们会产生疑问,有着阿尔卑斯山和比利牛斯山脉这样的屏障,这些国家怎么会如此紧密地联系在一起。山脉当然会形成不可逾越的障碍,但是如果试图回答山脉和河流是相连的还是分开的问题,那么艺术地理学在理论上就会迷失方向。每一座山和每一条河,根据它的地理位置、它的高度或宽度、它的斜坡或河岸的形状,都有着它自己独特的作用。

阿尔卑斯山在人类历史上从未形成南北之间明显的分界线。在古典时期,波河平原被称为山南高卢(Gallia Cisalpina),它只是罗马的一个省,它的人民与西北地区的人民比与南方的人民关系更密切,今天这个国家的气候、土壤和人民的活动仍然与北方有着密切的关系。山口,尤其是西部的山口,使阿尔卑斯山很容易穿越,高卢人和汉尼拔通过它们找到了去意大利的路,就像罗马人找到了去高卢的路一样。

尽管有移民狂潮和政治风暴,但由于从托斯卡纳到加泰罗尼亚地带的连续开放,地中海沿岸的统一性从古典时期一直保持到今天。查理曼大帝并没有将比利牛斯山作为分界线。他创建的西班牙标志在地理上与现在的加泰罗尼亚相对应,并在山、海和埃布罗河之间形成了一个三角形。从卡斯提尔进入加泰罗尼亚让人感觉到地中海的变化,加泰罗尼亚在艺术、语言和政治上有力地证明了它长期以来所处的地理位置的重要性。

亚平宁山脉在南北之间形成了一个更鲜明的分界,但是即使这些山脉沿着海岸也有一些自由的缝隙,可以从这里穿过,正是通过

这些缝隙，艺术从北方流向了罗马。阿布鲁齐首先是作为一个屏障，在这个屏障之后，一个新的文化领域开始了。只有沿着亚平宁山脉后面亚得里亚海沿岸的狭长地带，伦巴第的形式才能到达阿普利亚。

最早的罗马式风格的范围向北延伸至勃艮第、瑞士、莱茵地区和低地国家直至北海。它在法国东部的界限是由中央高原、韦莱、里昂和博若莱的高度决定的。这些山脉将罗纳河谷和索恩河谷与卢瓦尔河分开，这些河谷依次通向莱茵河、摩泽尔河和马斯河。

多年来，这些地理联系影响了中世纪的政治。查理曼大帝认识到了这片领土地带文化上的一致性。他划分给他长子洛泰尔一世的中央王国从北海延伸到罗马。如果忽视文化的一致性，这种划分就会显得武断。勃艮第克吕尼修道院在中世纪所产生的深远影响部分可以用它在这一地带的位置来解释。甚至到后来，当这一地带在中世纪晚期遭遇政治分裂时，艺术依然在旧的边界内一圈圈地以这个方向传播开去。14世纪，教皇将他的宝座转移到了罗纳河谷的阿维尼翁，在那里，他的宫廷虽然被流放，但仍然找到了南方的土壤、天空和太阳。随着教皇任职的到来，艺术从锡耶纳开始，向南传播到加泰罗尼亚，向北传播到勃艮第。同样的狭长地带将17世纪的佛兰德艺术家吸引到意大利，并将卡拉瓦乔的艺术带到法国南部、勃艮第和佛兰德斯。

当总体文化形势需要时，这一艺术疆域的界限可以改变。例如，13世纪和17世纪的巴黎变得非常强大，足以将艺术形式的潮流从这个特定的地带转移出去。勃艮第在艺术史上扮演的角色便是它在意大利和北方之间架起了一座桥梁。它的艺术就像一个晴雨

表,显示了欧洲哪个地区在哪个时期文化上最富有活力。12世纪,它的艺术属于南方的罗马风格;13世纪,它更强烈地受到了法兰西岛哥特式艺术的影响。

这一艺术疆域的每一边都有自己的明确特征,其边界也受到地理结构的制约。艺术地理学的任务是找出这些不同疆域之间的相互关系,它们之间的界限和联系在不同时期是如何改变的。H. 葛兰克[①](H. Glueck)画了一张地图,显示了文艺复兴在意大利兴盛之前大约公元1400年欧洲的艺术地理状况,并用不同的阴影表示出在边界上重叠的不同的艺术领地。罗马式风格的领地在很大程度上被哥特式占据。在英国、法国北部和德国,不仅到处都有独立的哥特式建筑,而且这些建筑形式传播得非常广泛,给人留下深刻的印象,已经成为整个人类的艺术。哥特式建筑深深地渗透到意大利,证明阿尔卑斯山并不是不可逾越的障碍,尽管哥特式建筑的密度在那部分已经被认为属于最早罗马式风格地区是相对稀疏的,但这里的哥特式建筑却呈现出一种特有的景观形式。在法国南部,北方风格也发生了变化,它的建筑在这个国家形成了一个个的小岛。加泰罗尼亚再次与朗格多克紧密相连。曾经罗马风格的文化领地中,只有一小部分没有完全被哥特式所占据。正是在这一小块领地(罗马、佛罗伦萨、威尼斯),拜占庭艺术同时传播了它的影响,自此文艺复兴的艺术兴起并收复了南方已经输给哥特式艺术的领地,这一领地自古以来在欧洲的结构中就属于南方。在这一地理结构中,人类历史

① H. Glueck, "Das Kunstgeographische Bild Europas am Ende des Mittelalters, und die Grundlagen der Renaissance," *Monatshefte fur Kunstwissenschaft*, 1921, pp. 161–173.

经历了从南到北、从北到南的有节奏的运动。

除了西欧的总体结构之外,每个国家都有自己的自然结构,这些自然结构影响着该国各个时代的艺术,将该国划分为不同的区域,如卢瓦尔河以北和以南的法国。这种地理结构是德国建立"人种学"的基础,它解释了德国不同地区的文化个性。

在这些地区之间有艺术形式的交流,例如当单个的建筑跨越边界向外辐射它的影响时,边界也会相应地重叠和覆盖已经存在的艺术形式。在这些交流中,最重要的手段之一是道路。几个世纪以来,它们几乎保持不变。是否总是以相同的程度被使用自然取决于当时的文化状况,但道路的走向是由地理条件决定的。

今天延伸于欧洲的道路网大部分可以追溯到罗马时代,因为道路是罗马帝国体制中的一个重要因素,形成了一个全面的、制定周密的通往帝国最远省份的道路网络。无论罗马人实际意义上如何企图使自己摆脱地理的支配,尽可能笔直地建造军事道路,但这些道路还是必须沿着山脉和河流的走向来规划最容易穿越的地方。

伦巴第作为南北之间艺术形式的中介,在艺术史上一直扮演着重要的角色。这个国家特别适合以这种中介方式运作,因为它处于诸道路的天然交汇处。

中世纪早期的朝圣路线是艺术形式传播和交流中最重要的因素之一。至少去圣地亚哥-德·孔波斯特拉(Santiago di Compostella)的朝圣跟去罗马和圣地的朝圣一样重要。文学史在艺术史之前就发现了朝圣者生活方式的重要性,因为贝迪埃(Bedier)指出,伟大的史诗《武功歌》(*The Chansons de Gestes*)以诗歌的形式讲述了查理皇帝和他的英雄们的历史,它的起源与通往孔波斯特拉的道路上的修

道院密切相关。朝圣行列的组织掌握在当时最强大的教会力量手中,勃艮第的克吕尼修道院,连同已经提到过的它所处的特殊位置,对中世纪早期的艺术产生了前所未有的影响。

在法国建筑中,通往圣地亚哥的这些道路为不同背景的朝圣者提供了一种类型的朝圣教堂。这种教堂很宽敞,有回廊和小礼拜堂,这样就可以让一大群朝圣者经过它的祭坛。它是奥弗涅式(Auvergne)的,侧廊上方的画廊规模更大,这在图卢兹、孔克和圣地亚哥等地更加令人印象深刻。

与通往圣地亚哥的朝圣之路紧密相连的是通往罗马和圣地的道路。在这些地方,法国的建筑形式可以在阿普利亚找到,船只将朝圣者带到圣地。金斯利·波特(Kingsley Porter)强调了这个道路网的重要性,并展示了罗马式雕塑是如何从一个地方传到另一个地方的。[1]

同样在英国,朝圣也在 13 世纪变得愈发盛行,因此某些道路变得越来越重要。然而,这些朝圣在多大程度上影响了艺术形式在这个国家的传播,仍然是有争议的。[2]

在中世纪晚期,朝圣之路被海洋和陆地的贸易路线所取代。在北方和波罗的海之间的连接处,海路取代了公路,而英国从很早的时候就限于海路的使用。汉萨同盟交换商品的路线作为艺术中介,也是最有影响力的。有时,像莱茵河这样的河流已经取代了道路,

[1] K. Porter, *Romanesque Sculpture on the Pilgrimage Road*.
[2] A.N. Hartmann, *The Story of the Road*s, London, 1927, p.23. "最著名的……是坎特伯雷圣托马斯的圣地,温彻斯特和坎特伯雷之间的朝圣者之路是迄今为止英国最好的道路;但是许多虔诚的信徒也去了达勒姆的圣库斯伯特墓和威斯敏斯特的忏悔者爱德华墓,去了沃尔辛厄姆圣母的神龛和格拉斯顿伯里的圣刺教堂。"

将贸易和艺术形式结合在一起。

现在转到第二组问题,与地理直接影响艺术形式本身相关。在城镇规划中,土地本身成为艺术品的一部分,这一点很容易追溯。①

从古至今,出现了两种类型的城镇规划,分别以瑞士的伯尔尼和意大利的维罗纳为例。这类的城镇几乎都被水包围着,形成一个半岛,但是城镇与场地的关系是完全不同的。在伯尔尼,街道沿着平缓的山坡不仅蜿蜒在城市的外围,也进入城市的中心。这个城镇采取了陆地的形式,尽管塑造山脉和河流的力量在城镇的发展中同样有效。但是在维罗纳,一个独立于土地或者水域的布置已经设计好了。由长方形的房子决定街道的方向;各种各样的房子尽可能地排列起来,以形成一个相连的矩形街道网络,只有当城镇靠近河岸时,房子才会适应河岸的曲线排列。

这种规整的棋盘状图案设计在罗马时代很普遍。罗马人把这个抽象的设计从一个国家带到另一个国家,因为对于一个由远离家乡的士兵守卫的军事城镇来说,这是最好的设计。大多数古罗马城镇——甚至在伦敦——古老的城堡设计仍然可以找到其踪迹,尽管中世纪的结构使它不那么僵硬。中世纪的城镇规划特别关注它赖以建造的土壤,尤其是在北方。② 罗腾堡和丁克尔布尔的中世纪城镇吸引了无数观光人群,其魅力完全在于景观上的特殊布置。每一座城镇似乎都是由当地的天才建造的。

沿海和山区城镇发展自己的形式。坐落在山上的城市,它的轮

① F. Gantner, *Orund formen der europaeischen Stadt*, Wien, 1928.
② 然而,在法国南部和西部13世纪的几个基地中,以及在德国东北部的殖民城镇里,这种几何图形仍然保留着,那里平坦的土地为棋盘式的设计提供了便利。

廊从远处映入我们的眼帘，完全是一座中世纪的城镇。你在北方和南方都能发现，但是每一座城镇都是不同的，就像北方的山脉和南方的丘陵林地一样。位于莱茵河畔的布赖萨赫（Breisach），房屋紧贴着山坡，陡峭的屋顶和尖塔沿着树木和山丘的线条延伸——显示出一种锯齿状和变化多样的轮廓——但是在锡耶纳，有着平坦屋顶的块状房屋牢牢地立在地面上，山丘顶上是一座长长的大教堂，轮廓平坦而明晰。布雷萨克给人的印象是自然而成，而锡耶纳似乎更像是建筑在想象之上。

中世纪以后，抽象的设计，或者说土地上叠加的设计，在法国得到了充分发展。与德国、意大利或英国相比，法国景观的定义不那么明确，法国人对此持不同的态度。法国北部的景观给人的印象和其他地方一样模糊不清。景观类型越不明显——也就是说，景观越不自然——对特定建筑形式的要求就越高，就越容易被人类意志所支配。因此，法国是专制主义的天然基地。在凡尔赛宫，三条主要的街道从此地向外延伸，房子彼此相似，与广场的角度和线条融为一体。王室意志对臣民和自然意志的支配不可能有比这更清晰的表达了。这种结构起源的政治、社会以及纯粹的艺术原因都是不可否认的，它们甚至更重要，但是这种起源的基础却是由土地形成的。这种类型的法国城镇确实被其他国家接收了；但即使如此，它也一直被认为是法国的发明，并成为一种国际时尚。

一种更新、更自由的城镇规划的灵感来自英国，那里的人们一直反对盲目的城镇规划。在爱德华一世统治时期（1272—1307年），城镇是建立在棋盘设计的基础之上的，17世纪再次尝试从法国引进几何设计，但这些基本是孤立的。

英国城市规划不得不面对的最大任务是在大火（1666年）后伦敦的重建。三个被选中的设计全部受到几何规划的影响，克里斯托弗·雷恩（Christopher Wren）爵士的设计被选为最为灵活的设计，它关注旧街道的路线和旧建筑的位置。这些建筑——圣保罗大教堂、钟楼和交易所——的确是通过街道的直线连接在一起的，但是它们把这个区域分成了相当不均衡的部分，在平面图的右侧，广场是根据法国的斯特拉普兹（French Sternplatz）理念形成的，这是一个有着辐射街道的圆形广场，但与其说是由规则的几何图形组成，不如说是由街道的聚合组成，就像蜘蛛网一样。然而，最终这个计划并没有完全实施，今天被称为"城市"的地方仍然受到过多中世纪狭窄街道的困扰。

巴斯市是18世纪上流社会和精选烈酒的中心，也是一个新城镇规划的所在地。这个城镇的旧疆界已经变得太小了，约翰·伍德（John Wood）和他的儿子以一种全新的精神承担对它的扩建。该镇主要向北方发展，老伍德的圈子后面是小伍德的皇家新月。城墙的保护需求已经不复存在。房屋也不再面向教堂或城堡，而是远离了中世纪城市的限制，面向乡村，那里有进一步发展的空间。山丘的自然曲线被缩小成一个规则的半圆，类似形状的房屋构成了一个完整的建筑正面；决定性的一点是，老城区的边界已经被打破，乡村的视野已经被打开，随着这种对乡村的渗透，现代郊区的历史开始了。

今天，现代郊区显示了人类蔑视自然地理条件的最有害的后果之一。到处都是同样类型的郊区，盖着同样类型的房子，既不考虑周围的环境，也不考虑当地可利用的任何材料。

以前，建筑材料对建筑的影响总是最大的。艺术史学家不仅要注意建筑使用了什么材料，还必须努力发现材料的特性在多大程度上影响了建筑的外观。

首先，材料是建筑技术的基础。很大程度上，由于材料的原因，中世纪的法国南部教堂比北部的更早出现了拱形圆顶。石头的过剩和木材的匮乏很快导致了没有使用木头的石头屋顶。法国南部的教堂大部分完全没有木制框架，瓷砖被直接贴在拱顶上；而在北方，哥特式的交叉肋拱顶被一个高耸的框架所覆盖，这种框架在北方的森林国家得到了充分发展。

此外，建筑材料的性质取决于其轻或重、韧性或硬度以及建筑给人的印象。由于大理石块巨大的抗压能力，我们发现像希腊人这样的民族，他们在垂直的柱子上使用笔直的楣梁，于是产生了一种与众不同的静态的感觉。而叙利亚人，他们用轻质的瓷砖拱出宽阔的空间。或者北方人，他们用长木梁做了一个陡峭上升的框架。他们从来没有像南方人那样认为石头是一种有一定重量和强度的东西，一个加到另一个上就构成了一座建筑。这主要表现在晚期罗马式和晚期哥特式建筑中，基本上是北方风格，这些风格用柔软而又有弹性的木材取代了石头，给人一种从不可分割的体块中上升或成型的独特感觉，这是北方建筑意识的基础。与意大利和希腊的构造意识形成对比，部分原因是可获得的材料的不同。

最后，材料决定建筑的轮廓、外观和装饰细节。斯特拉斯堡大教堂的正面是独立砖石结构的花边状窗饰，所有的平面都被去掉了。艺术史学家应该注意到构思这一作品的精神，并在容易加工的

孚日（Vosges）的砂岩中发现实现这一构思的材料。① 只有砂石才使哥特式装饰的丰富多彩成为可能。与这个破碎的表面形成强烈对比的是德国北部的砖砌教堂的光滑、几乎完整的正面。它们的墙壁由许多小的相等的部分组成，一个宁静的轮廓包围着表面。装饰元素是由砖块的颜色、连接的网状物和小的重复图案引入的。使用相同建筑材料的国家，其建筑风格也相似，对德国北部、巴伐利亚平原、伦巴第的研究显示这些地方的建筑风格彼此相关。当英格兰东部和南部在中世纪末期木材供应大幅减少时，他们从邻居佛兰德引进石砖建造艺术，类似的特征也得以发展。

 不幸的是，从当地材料和风格的角度来研究中世纪建筑的工作仍然是不够的。毫无疑问，如果可以参考地质图，英格兰的主要地方风格也可以归类。威克汉姆（A. K. Wickham）在他的《英国村庄》一书中，成功地从当地可获得的材料中解释了英国村庄的风格。自然，一件作品越普通，就越依赖于当地的条件。在更大型的建筑中，人们通常能够看到从其他地方引进建筑材料来摆脱这种限制，从而使建筑师能够实现他更雄心勃勃的目的。某些材料的使用并不完全依赖于当地的采石场或运输；就其受大气影响而言，它也与气候有关。此外，气候、温度、降雨量或光线都会影响建筑的高度、屋顶的倾斜度和窗户的宽度。一座建筑无论坐落于阴天下的凉爽乡村，还是终日置身于炙热的阳光中，通常都是通过窗户反映出来的。北方没有充足的阳光和温暖，人们努力通过宽大的窗户引入尽可能多的光线。而另一方面，那些在意大利旅行的人，体验着逃离炎热无

① F. Ponten, Anregungen zu Kunstgeographischen Studien in *Petermanns Mitteil, aus F. Perthes Geogr,* Anstalt, 1920, p.89.

阴影的街道、进入凉爽昏暗的教堂里的舒适。

只有在北方才能发现哥特式建筑把墙体缩小到窗户之间的脚手架那么大空间。南部哥特式建筑喜欢在大墙空间之间有小窗户。南北方的墙和窗之间的关系在整个艺术发展过程中是不变的,就像气候一样。蒙特西托里奥的贝尼尼宫殿通过它的小窗户向外面的世界展现了一张严峻而勉强的脸。在凡尔赛宫,尽管有其古典的形式,但曾经尝试减少墙壁的努力是显而易见的。窗户变成了今天所谓的落地窗,它们向地面敞开,中间的墙壁仅仅是一个平面框架。英格兰热爱新鲜的空气、花园和风景,更进一步,就有了凸肚窗,这是文艺复兴时期英国乡村住宅的一个特色;它远远超出了普通的墙壁,几乎完全由玻璃构成,因此在内部和外部世界之间只有一面透明的墙。

由于英国在城镇规划中遵循自然,因此它也成为相关园林建筑的鼻祖。意大利、法国和英国三个国家按时间顺序创造了三种基本类型的花园,每一种类型都表达了其家园的景观特征。

蒂沃利的埃斯特别墅是意大利花园的最佳代表,尽管后来由于树木的生长而发生了变化。花园沿着不同的台阶向上攀缘,由相当陡峭的楼梯沿着山坡一直延伸到顶部精心设计的宽敞别墅。在这个花园的规划中,意大利山坡的自然形态已经被清楚地描绘出来了。有人指出,法国北部没有南部那样明显的丘陵和平原的对比。平原与人类意志的对抗要少得多,法国花园是人类支配自然的令人印象最为深刻的纪念碑。

勒诺特尔的园林风格依赖于平衡土壤海拔差异的原则,使花园逐渐倾斜,形成与自身一样平坦的景观。法国北方是大片平整

的耕地,而南方却是梯田。凡尔赛宫坐落在平原之上的一座小山上,但它并没有明显强调下行的台阶。平缓的斜坡、弯曲的楼梯模糊了水平的差异,从台阶的底部到大运河尽头的最后两棵白杨树,花园一路平坦地伸展着,穿过笔直的小路,眼睛可以看到远处的地平线。土地、植物和树木都服从一个几何线系统。在许多人看来这是对自然的绝对压制,而另一些人却认为这是人类对自然力量的胜利。

18世纪法国文明的影响如此之大,以至于法国花园的形式被带到了法国国境以外的其他国家。但是,出于民族感情和本土景观创造出来的法国式样在其他国家似乎不自然。英格兰也采用了法国花园样式,例如:汉普顿宫;还有一个是17世纪,在白厅后面的圣詹姆斯公园规划过的一条笔直的运河,今天在那里的是一个湖泊,弯曲的湖岸,里面有一个岛屿和枝条浸在水中的树木。

蜿蜒的小巷、草坡、自由生长的树木和静静流淌的溪流是英国风景的特征,而英国花园的艺术在于努力发展这些特征。在大自然中,在平缓隆起的山丘中,在树木的轮廓中,你可以看见荷加斯所要求的那条美丽的线。[①] 在英国花园中,人们发现的不是长方形的分割,而是一种不规整的形式,这是自然和风景的直接结果。树篱和小径随着草地的起伏而变化,小径不再是主导的线条,因为草坪会邀请游客在上面漫步。法国花园是为社会服务的,英国花园邀请人们去沉思和享受大自然的独处。汉弗莱·赖普敦(Humphrey Repton)充满自豪地写道:"改善一个国家的景观,并充分展示其本

① P. Hallbaum, *Der Landschaftsgarten*, München, 1927, p.66.

土的美丽,这是一门起源于英国的艺术,因此被称为'英国园艺'。"①

从对各种类型的城镇和花园的调查中可以明显看出,有些时候不同的国家和不同的时代对地理条件采取了非常不同的态度。这取决于不同时期欧洲文明的总体布局,取决于哪个国家景观观念处于领先地位。南方的山地典范、荷兰和法国的低地典范以及英国的草地和树木典范都出现在16世纪和18世纪。随着一个民族在欧洲主导地位的提升,其自然观也相应地得到传播。

正是基于其自身强烈的自然观,北方比南方更早开始从事风景画。北方的男人比南方的男人更多地被季节、时间和天气的变化所操控——他们被自然所压迫,或者乐于其中并与自然和谐相处。古典意大利风景和荷兰低地风景代表了景观感受性相反的两极。意大利人,在晴朗的天空下被群山环绕,看到的是个人可塑的形状。海边的北方人看到广阔的平原在太阳和云的序列中闪闪发光,它的边界和形状被潮湿的空气模糊了。因此,古典景观只能在意大利土地上生长,因为它的古典形式已经由大自然准备好了。A. 卡拉奇(Carracci)创建了他那体积庞大而形式厚重的个体,画面里一大块挤着另一大块;而在雷斯达尔(Ruisdael)的画里,个人似乎位于一个分享着大海和天空的广阔的土地之中。因此,限定属于古典的南方景观,恰如无限属于北方景观一样。

所有的北方风景画画家,不管他们对意大利有多着迷,都会努

① H. Repton, *An Enquiry into the Changes of Taste in Landscape Gardening*, London, 1806, p.43.

力地将远景再现到无限的地平线上。在这个距离中,形式的清晰度消失了,但是眼睛对颜色之间的细微转变,对光与影的对比以及大气的密度很敏感。

在这方面,应该记住,南方发展了线性透视,北方发展了空气透视。

在这两个景观概念之间的是克劳德·洛兰(Claude Lorraine)的绘画。作为洛林的本地人,他来自那个被称为连接南北文化的狭长地带。他的绘画的重要性在于他是一个用北方人的眼睛看意大利的北方人。他的风景画有明确的古典结构,但它们被形式的透明度、色彩、光的魅力和银色的蒸汽所渗透和照亮。这样改造后的所谓古典景观在北方便可以被接受。

当特纳(Turner)在一个潮湿的空气和薄雾弥漫的国家里画出由光和彩色空气组成的风景时,这种改造在英格兰变得更强烈。在那里,各种形式以更密集的大气形式出现了,它们从大气那里产生,又回到大气里。正如马奇·菲利普斯(March Philips)在他的《形式与色彩》中所强调的,"与南方相比,英国风景的情感……很大程度上是英国气候的影响变得柔和、模糊导致的,这种气候有效地抑制了我们风景中的希腊的形式特征……保持着对地平线最深处的精确"。

对造型、线条和色彩的感觉在欧洲各国有不同的分布。当试图在地理上确定南北之间的这种划分时,人们会发现,在这些大的差异中,又有着不同的视觉区域。[①] 色彩的感觉并不是稳定地从北到

① K. Gersteiiberg, *Ideen zu einer Kunstgeographie Europas*, Leipzig, 1922.

南下降，造型的感觉也不会随着一个人从北向南前行而发展，因为西欧被分成彼此相通的那种视觉区域的条带。平原和海岸的居民对色彩和光线有感觉，丘陵的居民对造型有感觉。但泽是一个由平原发展而来的砖砌城镇，在它的一条街上，房屋并排连成一条完整的线条。所有的建筑都不会伸到平坦的临街外，房屋的飞檐是薄而不间断的带状。窗户被切入墙内，设有屋檐，形成黑点，或者在红棕色的砖块的映衬下在阳光下闪烁。从这个角度来看，德国北部、英格兰、荷兰和斯堪的纳维亚形成了一个共同的视觉区域。任何一条伦敦街都会见证这一点。

德国南部、瑞士和法国北部形成了另一个区域，在这里发展出一种造型感。在伯尔尼的一条街上，每栋房子实际上都是一个独立的大厦。部分建筑延伸在街道上，与但泽高耸的屋檐轮廓不同，这些房子覆盖着宽大凸出的屋顶，与它们的邻居隔离开来。光影对比突出了对造型的强调。

阿尔卑斯山以南还有另一个区域，色彩斑斓，风景如画。伦巴第一直沉迷于建筑装饰和色彩的非建筑用途。切尔托萨（Certosa）的外观看起来几乎没有真正的建筑。它更像是一幅彩色的挂毯，上面点缀着过多的奇异的装饰物。毫不奇怪，北部意大利（Upper Italian）文艺复兴的形式更容易传播，并在更早的时候传播到北方，因为在那里发现了一个与意大利中部相似的区域。瓦萨里如此清晰地指出了线条和色彩之间的伟大斗争，这不是文艺复兴时期的抽象理论。它产生于两种景观的对比，这两种景观在土壤和气候上就像威尼斯和佛罗伦萨一样截然不同。欧洲城镇的风格没有一个生成于像威尼斯这样的地方，一个建立在水上的城市。威尼斯宅邸的

外观结构松散,装饰着闪闪发光的大理石表面和明亮的石头;湖面是一面镜子,将它闪烁的倒影和宅邸联系在一起。佛罗伦萨宅邸是一个坚固的整体,由单层建筑构成,其界限清晰,彼此隔开。由于楼层明显分开,所以每扇窗户都设置造型,嵌在立方体状的墙体中,并通过大块突出的屋顶阴影来强调。这种对比很好地体现了巴洛克风格。

英格兰一直倾向于北意大利的看法。如果说帕拉第奥(Palladian)风格在英格兰扎根之深,已经在哥特风格以外成为第二种民族风格,那么帕拉第奥艺术起源于一个靠近大海的平原这一事实,便能为这一现象做出解释。帕拉第奥风格不仅在其如画的效果上不同于罗马的建筑,而且它缺乏对建筑中每一个建筑构件作为一个建筑有机体的结构功能的感觉,建筑有机体是为了应对压力和负担而建造的,是为了从建筑的整体中突出或标记出单个的建筑造型。

感受身体各部分在对抗身体重量中的作用,是意大利中部雕塑的基础。这是一个极其困难的问题,地表和气候在多大程度上影响了对个体身体、它的运动的感觉,以及对重量、体积和力量的分布的感觉。沃尔夫林是艺术界这一特殊领域里最优秀的鉴赏家之一,他写道:"高度发达的对身体体积及其重量可能性的感觉是意大利雕塑和意大利建筑的起点,一个人如果没有掌握这种意大利式的身体感觉,是无法试图阐明意大利式的比例效果的。"

对身体及其运动的感受力在北方从一开始就不同于造型艺术。哥特式纪念雕塑是从站在门廊上的圆柱形人物发展而来的。作为独立雕像的特点是它们拥有体积而不是重量,并随着它们所依附的

圆柱一同向上延伸，而不是坚定地站在地面上。织物的线条和轮廓强化了生长向上的表现。乔凡尼·皮萨诺（Giovanni Pisano）的圣母像稳稳地站在地上，她的四肢从沉重的身体中生长出来——她自身就是一个力量系统。法国雕塑如果与它一起成长的建筑分离便毫无意义。它附在上面，充满了整个建筑的力量。

法国人和意大利人对身体的感觉之间的这种对比一直存在。17世纪意大利巴洛克雕塑在法国的影响并没有从本质上改变它的任何东西。在法国，人体运动的理想是优雅，这一观念让身体掩饰自己的重量，使身体屈从于人的意志，所以法国一直无法完全理解米开朗琪罗的雕塑。

我们越往北走，越进入非雕塑形式和色彩的区域，就越不会发现意大利人的身体敏感性。毫无疑问，地表、气候和人类活动对它有着最强烈的影响。展示一张标有不同时期雕塑分布的欧洲地图将是一个有趣的启示，艺术地理学家需要将这张地图与展示建筑的其他地图进行比较，并找出它们是否对应。在这里，除了指出艺术地理学的问题和方法之外，不可能做更多的事情。在解决这些问题时，艺术地理在通史和个别史之间形成了一个有价值的联系。

段义孚

1930—2022

段义孚(1930—2022),祖籍天津,美籍华裔地理学家,人本主义地理学奠基人。段义孚的人本主义地理学以地方为中心,从经验、情感、心理层面探讨人地关系,开创了地理学研究的新领域。自 20 世纪 70 年代以来,段义孚的名字蜚声世界人文地理论坛。1973 年获得美国地理学家协会授予的地理学贡献奖,1987 年获美国地理学会授予的 Cullum 地理学励章,2012 年又授予他瓦特林·路德(Vautrin Lud)奖。段义孚著述颇丰,主要代表作有《恋地情结》(*Topophilia: A Study of Environmental Perception, Attitudes and Values*)、《空间与地方》(*Space and Place: The Perspective of Experience*)、《恐惧景观》(*Landscapes of Fear*),以及 2013 年出版的《浪漫地理学》(*Romantic Geography: In Search of the Sublime Landscape*)。其中《恋地情结》至今仍是美国各大学景观专业的必读教材。

在这篇文章中,段义孚分别讨论了艺术、历史和地理三个既富有知识性又富有想象力的学科,这三个学科不同程度地包含着现实主义和幻想成分。相对而言,艺术更倾向于不受限制的想象,既出现在幼儿的绘画中,也通过当代艺术作品的游戏性体现出来。历史虽然强调客观性和事实,但实际上同样热衷于想象,如充满奇妙神话和传说的印度史。与强调表征的艺术和强调准确的历史不同,地理是人类生存所必需的知识。一般来说,地理是现实的,但它同时也充满幻想。现实主义和幻想是构成人类世界的要素。如果没有幻想时不时地将地理研究拖向自己的方向,只有现实的地理学就会成为一门死板枯燥学科;甚至从某种意义上来说,如果地理学中不存在一些"乌托邦"式的预言成分,它将会成为一门毫无用处的学科。艺术、历史、地理所共有的现实主义与幻想并存的性质,为三门学科的彼此打通和相互嵌入奠定了基石。

艺术、历史、地理中的现实主义与幻想

［美］段义孚 著 陈静弦 译

现实主义（realism）和幻想（fantasy）既可以用来形容个人，也可以用于形容某种文化。在西方社会中，我们常常说到某些人很现实，而另一些人则"不食人间烟火"。我们也常说，某些文化会比其他文化更务实，更倾向于追求狭隘的经济目标。"现实的"和"幻想的"虽然是日常谈话中的术语，其含义却很少是中立的。我们在日常谈话中使用这两个词时，通常总是隐含着判断。人们普遍认为务实是好的，因为没有务实，人类的生存就不可能实现；但是，它同时也暗示了思想狭隘或想象力的匮乏。一方面人们虽然以拥有想象力（这也许是人类独有的能力）自豪；然而另一方面，它的作用几乎轻于鸿毛，即便它能够给予人前进的力量，也多半会使他们误入歧途（Lewis, 1961, 57 - 73; Nochlin, 1971）①。

① "Realism"当然有多种含义。在逻辑上，它的对立面是唯名论。在形而上学中，它与理想主义相反。在政治上，现实主义具有犬儒主义的内涵。在本文中，现实主义是"表现的现实主义"（刘易斯，1961），一个主要用于文学和艺术批评的概念，它的对立面是幻想。

我的主要论点是，为了更好地理解人类现实，将人类及其作品视为现实主义和幻想的结合是有帮助的。这两个词的概念为我们提供了一个探索人性和文化的方法。但是，这个方法却有些不可靠，因为尽管"现实主义"和"幻想"在概念上是明确的甚至相反的，但它们在现实生活中的应用却通常是模棱两可且存在问题的。在某种视角下看起来很现实的观点或行为模式一旦更换了视角，就可能成为幻想，反之亦然。如果是这种情况，我们最好在把人类或文化表现形式置于现实主义或幻想的阵营之前犹豫一下。其次，我的一个分论点是，由于幻想是正常的学术研究中必不可少的元素，所以即便以真理之名也不能完全将其弃之不顾。更重要的是，幻想值得我们认真研究，因为它在文化的活跃和转变中起着关键作用。

现实主义者的一个普遍观念是，他或她都是实事求是的人。一名出租车司机知道我在教地理后自豪地告诉我，他可以说出威斯康星州所有县城的名字，并且他打算把他的这项技能扩展到全美国。出租车司机说他是一个注重实际的人，这个词就相当于非技术层面上的现实主义者。而我面对他的宏愿只能说："真是妙极了（Fantastic）！"我脱口而出的答复就已经暗示了我，即使是在口头交流的日常环境下，坚持现实主义或者当一个现实主义者也不是一件那么容易的事情。

所有人类都拥有并使用他们的想象力。如果想要制定任何雄心勃勃的计划，即使是最现实的士兵也必须诉诸形象和思想。能够对事实进行整理并看到其中意义本身就是一种具有想象力或创造力的行为。即使是以出色的实践能力为荣的那部分工作者，也希望至少在他们的专业领域内被看成富有想象力的人。然而，这类人多

数反对幻想小说的创作，例如有关动物或外星人的故事，或者仅涉猎日常事实的神话和传说。对他们来说，这样的作品是天真少年的读物，或是一种轻松的娱乐，不值得成年人的认真关注，因为它们偏离了世界的真实面目。自称是现实主义者的人往往也对现代艺术愈发抽象的形式持怀疑态度，认为它们是在故弄玄虚且毫无意义。在他们眼中，抽象艺术是我们这个时代不负责任的幻想，就像童话和神话是更早时代的不负责任的幻想一样，这种时不时地被提出来的观点可能被当作一种偏见而被忽视了。但如果我们不忽视它，相反，如果我们带着共情心看待童话、传说和其他看似毫无根据的世界图景，我们会问：是因为我们对逃避现实情有独钟？还是因为我们发现它们似乎不能与现实严格分离，甚至直接或间接地促成了我们对现实的理解？区分负责任的想象力和不负责任的幻想是否有意义？如何划清两者的界线？

这些问题始终吸引着所有研究人类本质和文化地理学学者的兴趣。尽管这些问题宏大艰深，但如果我们选择研究那些既要求理性分析，又需要丰富想象，"现实"和"幻想"在其间自然融合的学科，那么即使没有实际解决这些问题，也可以阐明它们。地理就是这样一个学科。想要正确理解现实主义和幻想在地理学中的作用，我以为首先展示这些概念是如何应用于绘画艺术和叙事历史中的可能会更好。绘画艺术早就吸引了地理学家的注意力，因为它推动了景观概念的形成；至于叙事历史，传统上地理学家就将其视为一门密切相关的学科。我将证明绘画艺术、叙事历史和地理环境代表了现实主义的三个层级，随着我们从等级的一端移至另一端，学科存在所必需的现实主义的组成部分在不断增加。

儿童艺术

在20世纪,有关儿童艺术价值的观点发生了根本性的变化。曾经有一种普遍观点认为,幼儿时期的素描和绘画非常简陋,几乎不能将其称为艺术。但是随着他们长到六七岁,绘画技能得到了提高,他们可以画出值得称赞的现实主义人物画和风景画。而后来的看法与其完全相反,推翻了这一判断。这种观点认为,学龄前儿童经常表现出惊人的创造力,他们的作品虽然不切实际,却表现力十足。在孩子上学后,他们开始失去这种创造力,成为现实主义者,致力于复制他们所看到的东西。大一点的孩子倾向于认为过去的作品是幼稚的,并以他们在现实主义方面的成就感到自豪。

霍华德·加德纳(Howard Gardner)[1]及其同事尝试性地提出了第三种观点。他们认为,学龄前儿童的确常常创作出大胆生动的作品,他们的父母和老师也有理由表示赞美欣赏,但是就成年艺术家的定义而言,这样的孩子还不能被称为艺术家。学龄前儿童没有试图创作任何唤起情绪、基调或价值这些美学性质的作品。他们最大的乐趣似乎在于行为本身,即他们的绘画行为对一张白纸产生了明显的影响。正如皮亚杰[2]所言,这些行为是自我中心的和非批判性的。他们倾向于默认,而不是费力地去证明他们的作品不仅对自

[1] H. Gardner, *Art, Mind, and Brain: A Cognitive Approach to Creativity*, New York: Basic Books, 1982.

[2] J. Piaget, *The Child's Conception of the World*, Totowa, NJ: Littlefield, Adams & Co, 1969, pp. 166–168.

己,而且对他人都有意义。而当孩子到了五六岁时,他们原用于定义自己世界的自我中心保护壳开始破裂。关于这一点的一个证据是,此时他们会更渴望了解和描绘"外面的世界"。当他们绘画时,他们想传达一个共同的现实,而且知道他们原来的方法已经不管用了。

随着时间的流逝,孩子们开始怀疑非再现性的艺术以及他们曾无拘无束地发明的那些惊人的隐喻,而成人可能会将其抱怨成想象力的消失。然而,正如加德纳和其他学者所指出的那样,正是在生命的这个阶段,孩子们才能在人物和风景画以及线条、形状和颜色的性质中看到表现的特质[1]。大一点的孩子,因为他们拥护现实主义,所以同时更愿意接受审美经验。事实上,这种审美敏感的提高可能会导致青少年时期艺术创作的整体下降。对青少年而言,除非他们非常有才华,否则太过于在意已有的艺术成就和世界的美丽,便不大可能成功地重新创造它们[2]。

丰富的游戏性和想象力是全世界健康儿童所具有的特质。联觉,即感觉经验的融合,使得一种感觉(比如说听觉)的刺激可以激活另一种感觉(比如说色觉),在幼儿中很常见。联觉鼓励幼儿说些无意义的话语(例如:"您的声音是脆脆的黄色!"),用生动的隐喻说

[1] H. Gardner, *Art, Mind, and Brain: A Cognitive Approach to Creativity*, New York: Basic Books, 1982, pp. 91 - 102; S. Honkavaara, "The Psychology of Expression," *British Journal of Psychology Monograph Supplement* 32:27-72, 1961; M. Lindstrom, *Children's Art*, Berkeley: University of California Press, 1957.

[2] H. Gardner, *Art, Mind, and Brain: A Cognitive Approach to Creativity*, New York: Basic Books, 1982, pp. 88 - 90.

话,采取多种形式玩耍,即孩子在绘画时会唱歌,在唱歌时跳舞①。因此,我们在幼儿艺术中注意到的"创造力"是这种普遍的、不加区别的嬉戏的一部分,而嬉戏又取决于他们强烈的联觉倾向。幻想游戏是儿童成长的必要阶段,随之到来的下一个现实主义阶段也是如此。但是现实主义不一定要在绘画艺术中体现出来,它能够并且通常在社交行为和言语中表现出来。所以说,欧美学龄儿童绘画艺术中的现实主义其实是一种文化现象。儿童绘画本身是没有必要如此成熟的。它在西方青少年艺术中的突出地位是在过去较长一段时期(大约 1400 年至 1850 年)内,审美标准对忠实反映眼睛所见内容的高度重视造成的。

西方艺术中的现实主义

当然在此期间,现实主义并不是唯一的价值。在艺术家和艺术评论家看来,构图、平衡、肌理和表现力等更为纯粹的美学要素就算不是更重要,至少也是同等重要的。但是,人们一直在努力实现光学上的精确,即忠实地描述眼睛看到的内容而不是头脑知道的内容。绘画艺术中的现实主义预先假定处于相同文化甚至不同文化中的人以大致相同的方式看待世界。一个破罐子、一个男孩在玩棍子、一片被一簇树包围的草丛以及其他常见的事物和事件,对于普通人而言(无论是中国人、法国人,还是班图人)看起来都差不多。

① H. Gardner, *Art, Mind, and Brain: A Cognitive Approach to Creativity*, New York: Basic Books, 1982, p. 128; L. E. Marks, *The Unity of the Senses: Interrelations among the Modalities*, New York: Academic Press, 1978, pp. 48 - 52; Y. F. Tuan, "Sign and Metaphor," *Annals of the Association of American Geographers* 68:363 - 372, 1978.

挑战不在于观看,而在于操作,在于创造可能迷惑视觉的可见世界的相似物的能力①。

自文艺复兴以来,欧洲艺术家认真地接受了挑战②。画家通过努力探索透视和明暗对比技术,并利用射影几何和光学新科学的发现来提高自己的技能。根据托马斯·库恩(Thomas Kuhn)③的说法,"在近代早期的欧洲,绘画被视为一门累积性的学科"。它是人类事务进步的典范。到近代后期,像康斯太布尔这样的艺术家也许可以说,画家在实现光学精确性方面比自然哲学家通过逻辑和科学公式反映自然抽象关系更加成功。然而,伴随与日俱增的成功一起到来的是,艺术家面临着要承担哪些新挑战的问题。现代主义者的回答是,争取表达出用技术或照相机所不能达到的更高的现实。瓦西里·康定斯基(Wassily Kandinsky,1866—1944)讲过一个著名的轶事,说他有一天晚上走进自己的工作室,却没能认出自己的一幅画上下挂反了方向。尽管如此,那"非凡的美丽散发出的内在光芒"依然让他感到震惊。康定斯基并没有完全否定对现实的再现,但他确实主张纯艺术家应该只表达"内在且本质"的感受。④

不少蜚声海外的现代艺术家依然在向现实主义致敬,即使他们的作品在无情的评论家看来似乎表现出明显的对现实的扭曲。面

① A. C. Danto, *The Philosophical Disenfranchisement of Art*, New York: Columbia University Press, 1986, pp. 89 – 91.
② E. H. Gombrich, *Art and Illusion: A Study in the Psychology of Pictorial Presentation*, London: Phaidon Press, 1962, pp. 9 – 12.
③ T. Kuhn, *The Structure of Scientific Revolutions*, Chicago: University of Chicago Press, 1970, p. 161.
④ I. Chilvers, H. Osborne, and D. Farr, eds., *Oxford Dictionary of Art*, Oxford: Oxford University Press, 1988, p. 262.

对评论家"丑陋的"和"不人道的"批评,毕加索①在1945年的一次采访中回答道:"这种批评使我感到惊讶,因为相反,我总是试图观察自然。如您所见,我在静物画中放了一盒韭菜……我希望我的画布上有韭菜的味道。我坚持相似性,但这是某种更深层的相似,比真实更真实。"艺术家坚决反对自己的想法是随意的或任性的,拒不承认他们的作品是自我放纵的幻想。尽管他们很自负,但他们更倾向于认为自己是包容的——对世界上的经验和事物保持开放,而不是对其穷追到底。毕加索说,在绘画中,他的目的是展示他所发现的东西,而不是他去寻找,并且他认为"一个人不能违背自然,因为它比最强大的人还要强大"②。罗丹③也拒不接受自己沉溺幻想而远离自然的指控。甚至当他在创作明显比例失调的雕塑时,他仍断言:"在一切方面,我都服从自然,我从来不敢妄下指令。我唯一的志向就是做自然的奴隶。"

不过,一旦光学上的精确复制不再是理想目标,一旦艺术不再试图在普通物件中展现感觉和情绪,一旦艺术家摆脱了对苹果和岩石的迷恋,变得如康定斯基所说的那样,向内看"内在和本质的感受",艺术世界自然就被分解为众多不同的程式和流派。它们或同时并存,或彼此之间紧密追随。在我们自己的世纪中,我们已经看到的就有"野兽派、立体主义、未来主义、旋涡主义、同步主义、抽象

① D. Ashton, *Picasso on Art: A Selection of Views*, New York: Da Capo Press, 1988, p.18.
② D. Ashton, *Picasso on Art: A Selection of Views*, New York: Da Capo Press, 1988, p.3, p.9.
③ A. Rodin, *Art: Conversations with Paul Gesell*, Berkeley: University of California Press, 1984, p.12.

主义、超现实主义、达达主义、表现主义、抽象表现主义、波普艺术、欧普艺术、极简主义、后极简主义、概念主义、超写实主义、抽象现实主义、新表现主义——这里只是列出一些大家比较熟悉的流派"[1]。当然,并非所有这些潮流和流派都是抽象的:超写实主义和波普艺术可以最真实地描绘出最平凡的事物。不得不说,20世纪初艺术的内在转向以及随之而来的自我意识带来了艺术流派的碎片化。

这种流派碎片化的后果是什么?其中之一就是,艺术与科学和技术的愿景脱节。在科学技术继续追求和操纵现实的同时,艺术向着其他方向发展,其中一些方向可能仍被冠以"现实"或"超现实"的标签;其他的则没有这种说辞,除了在某些心理学或形而上学领域仍使用这种术语。其次,流派碎片化以及艺术形式与从科学原理出发理解自然这一原则的分离带来的另一后果是,人们普遍感到现代艺术是不受约束的,现代艺术家似乎生活在他们各自的幻想泡沫中。当一个泡沫破碎时,另一个很快就取代了它,并继续在阳光下闪烁一两年。很多同时存在的流派之间也不存在任何可比性。针对这类作品的严厉批评并非全部来自门外汉。[2] 另一方面,偏爱现代艺术及其多变形式的人们可能会给它们贴上完全不同的标签,例如充满趣味性、极具创造力和包容性。这样一来,幻想就具有了积极意义:它成了最能体现人类独特性的典型象征。

上文中已经提到,西方世界的儿童在入学时就放弃了自由表

[1] A. C. Danto, *The Philosophical Disenfranchisement of Art*, New York: Columbia University Press, 1986, p. 108.

[2] B. Berenson, *Seeing and Knowing*, Greenwich, CT: New York Graphic Society, 1953, p. 68; K. Clark, "The Blot and the Diagram," *Encounter* 20:28 - 36, 1963; I. Barzun, "The Paradoxes of Creativity," *The American Scholar*, Summer 1989:350 - 351.

达,转而接受现实主义绘画训练。我们也提到,西方世界的成年艺术家对忠于透视原则这一美学和科学原则发起了挑战,最终为了捍卫自由表达而放弃了这一原则。根据 E. H. 贡布里希[1]的观点,在透视原则成为现代早期艺术家的主要目标之前,只有古希腊人成功地达到了这一标准。在非西方民族中,中国和日本艺术家已经意识到透视原则持久的诱惑力[2]。在古埃及,美索不达米亚和克里特岛的艺术品中也可以找到现实主义绘画的例子。毫无疑问,对透视原则的追求在其他文化中也是存在的。

尽管非西方民族在不同程度上接受了艺术的现实主义,但多个世纪以来,他们并没有将其作为中心任务。在他们的作品中,确实很少有对整个景观的忠实描绘,更没有对单个物体的忠实描绘[3]。印度教和伊斯兰教等文明产生了伟大的艺术品,却并不迷恋再现可见世界的相似物[4]。任何对世界绘画与雕塑艺术的一般研究都会显

[1] E. H. Gombrich, *Art and Illusion: A Study in the Psychology of Pictorial Presentation*, London: Phaidon Press, 1962, pp. 120 - 125.

[2] A. C. Danto, *The Philosophical Disenfranchisement of Art*, New York: Columbia University Press, 1986, pp. 90 - 91.

[3] 一个有界物体越小,就越有可能在艺术中被真实地描绘出来,这一点在不同文化传统中都是一致的,例如:一株植物;或者一件艺术品,比如一个罐子或一根矛。而试图呈现一个物体整体排列的相似性的做法就不那么常见,例如呈现完整的陆地景观。然而,景观的概念——自然界的一种特殊的感知组织方式——一旦被引入,它也很容易理解和欣赏。有技巧地以现实主义手法描绘景观需要更长的时间。然而,像澳大利亚土著这样的民族,虽然他们自己的传统不包括风景画,但能够敏捷而娴熟地掌握这门艺术。游客很容易被误导,认为澳大利亚本土艺术家的美丽风景画是土著文化的一种专业表达。

[4] A. K. Coomaraswamy, *The Arts and Crafts of India and Ceylon*, New York: Noonday Press, 1964; T. W. Arnold, *Painting in Islam: A Study of the Place of Pictorial Art in Muslim Culture*, New York: Dover Publications.

示,相对而言,视觉逼真不是那么重要,特别是在风景画方面,美洲印第安人、西非人、澳大利亚原住民的非再现传统以及中国山水画中对人物轮廓草草几笔的速写都是非常好的例证。不过,中国传统绘画在刻画植物和动物时却是要求做到尽量精准的[1]。而且,即使在西方国家,对外部世界的高保真还原也只是某一个时期的主要考虑因素,甚至在那个时期内它都远不是艺术卓越的唯一标准。从总体上讲,任何时候激发和推动艺术创作的都是一种想象力,有时甚至是胆大妄为的幻想,是力求在事物中体现"感觉的力量",而不是对事物的准确刻画。

历史与神话

在欧洲,开始认真对待视觉精确度这一挑战是在文艺复兴时期。我们也许会问,为什么从这时开始?贡布里希[2]认为,促成1400年前后审美标准出现现实主义转向的一个可能原因是神圣事件中构成叙事可信性内容的改变。为了使神圣事件的图像叙述更真实,图像必须看起来像是目击者眼中的情景。与中世纪的前辈不同,文艺复兴时期的观众想知道出席最后的晚餐是什么景象。概念式的或象形的表达方式不足以满足这种重温过去的渴望。我们正重新对历史产生兴趣。在了解了图画的准确性之后,让我们谈谈对叙事准确性的渴望。

我们知道,一些文明社会发展出了良好的历史意识,而另一些

[1] A.C. Sowerby, *Nature in Chinese Art*, New York: John Day Company, 1940.
[2] E.H. Gombrich, *The Image and the Eye*, Ithaca, NY: Cornell University Press, 1982, pp. 20 - 21.

则没有。历史意识表现为对过去的名人和事件的尤为关注，并试图找出其中的模式。它意味着对个人生活感兴趣，渴望了解他们的生涯和命运，并希望根据过去的经验了解当前的社会秩序。敏锐的历史感是更普遍的求知欲的一部分，尽管它可能是纯粹的，但更多情况下是由实际需求激发和引导的。不同文化背景的历史学家，特别是那些以官方身份服务的历史学家，往往认为他们的工作具有实用价值。但是，历史只有以地理和社会科学为基础，才会真正发挥出其效用。因此可以预见，拥有大量正式历史知识（即基于文献、口述传统和物质对象的知识）的社会，也会对土地及其资源、人民及其习俗以及机构的运作方式做相应丰富的解释性描述。

回到这个问题，为什么只有部分文明社会接下了真实记录并反映过去的挑战？唐纳德·布朗在一项雄心勃勃的研究中，从大量历史案例中收集了证据，得出的结论是这取决于社会等级制度的本质。文明社会的不同之处在于，有些社会由世袭社会阶层统治，而另一些社会的社会秩序则更为开放。印度是前者的突出典范，而中国则是后者。印度文明有着丰富的传说和神话，却缺乏基于事实的历史和地理描述，中国则正好相反；印度是一个种姓社会，而中国社会阶层边界不是完全封闭的。印度高种姓的成员拥有神话般的故事和源自家谱的超自然属性。婆罗门的地位来自他的出生，而不是个人功绩和事业功勋。相比之下，中国官员的地位取决于他的才能和美德，这些来源于儒家思想的熏陶和正规教育，甚至围绕着皇帝的半神秘光环最终都取决于他实际上的良性举止和成就，而不取决于王室血统。在大部分中国历史中，官方学者一直对个人、家庭和朝代的兴衰表现出持续的兴趣。他们似乎感到，如果不了解具体社

会政治和地理环境中的历史先例,就无法真正理解自身所处社会的有序发展进程,也无法了解如何维持自己在社会中的地位。

鉴于我们现代社会对阶级流动性和历史事实的偏爱,我们可能倾向于认为中国文化比印度文化更为公正和理性:从现代世俗的角度来看,中国文化更偏向现实主义,印度文化则更富于幻想。但是,这样的判断更具混淆性而不是启发性。例如有人可能会争辩说,丰富多彩的超自然神话和传说是印度文化的成就,正如清晰的历史叙事是中国文化的成就一样。两者都是"真实的",从某种意义上说,它们为维持延续超长时间的社会政治体系提供了必不可少的支持。为了维持印度的世袭种姓社会,历史是可有可无的。为了维持中国的专制社会——这一专制主义仍然要求足够的社会流动以支撑庞大的官僚体系——历史就是必不可少的。[1]

不过,有人可能提出异议,即我到现在还没有提到真实性的问题。印度的辉煌神话传说可能是对人类充满创造力的想象或幻想的致敬,但它并不是真实的;而中国的历史志却是真实的。这两者的区别如此重要,我绝不想模糊这一点。然而,在20世纪末期,我们比一百多年前还不确定历史真实的含义。正如本土历史学家公开承认的那样,中国历史著作具有高度的选择性。历史是出于道德目的而写的,并且一定是有用的,即起到教化民众的作用[2]。历史学家收集的所有用于书写历史的事实可能都是真实的,叙述本身也一直

[1] D. E. Brown, *Hierarchy, History, and Human Nature: The Social Origins of Historical Consciousness*, Tucson: University of Arizona Press, 1988, pp. 19-72.
[2] C. S. Gardner, *Chinese Traditional Historiography*, Cambridge: Harvard University Press, 1961, p. 13.

是真实的,但由于忽视了创作背景而极具误导性。叙事的单薄是高度选择的结果,这种高度选择将它变成了一种寓言,由于它的"创造性"特征被掩盖了,因而更加引人入胜。

相较印度灿烂的神话传说,中国文化是经验主义的、脚踏实地的。但这只是相对而言。没有想象力参与,中国就不可能成为一个"辉煌帝国"。这其中就有以阴阳五行为核心的宇宙模型,它们将自然与人类社会融为一体。这一观点首次在中国占据主导地位是在汉代,它的影响极其深远,甚至在大约两千年后的现代依然能够看见[1]。另一个极富想象力的结构是儒家精神。儒家精神阶段性地与宇宙模型融合,比该模型更深地渗透进了中国的生活和社会,而且它在更长的时间内一直如此。

但也许有人会问,儒家精神在怎样的意义上是一种创造性的结构?当然,儒家思想无论是与印度宇宙论相比,还是与相对拘束的中国宇宙世界观相比,都更多强调常识,与幻想正好相反。诚然,儒家思想的核心是常识:互助和尊重对小团体的生存至关重要。但是在孔子和儒家的著作中,亲属关系和义务得到了极大完善和推崇,以至于即使在家庭生活中也几乎没有留下任何有关必然性(necessity)、权力运作和邪恶的残酷现实的痕迹。此外在小社区中,凝聚力、自我约束、互助和尊敬有其天然的土壤,这些品质已提高到普遍原则的高度,适用于各种规模的人类社群[2]。几千年来,中国人一直维持着

[1] B. L. Schwartz, *The World of Thought in Ancient China*, Cambridge: Harvard University Press, 1985.
[2] Y. F. Tuan, *Morality and Imagination: Paradoxes of Progress*, Madison: University of Wisconsin Press, 1989, pp. 38-49.

一个社会神话，从更高的层面上说，这种神话是虚幻的。不过它依然具有巨大的潜力，不仅受到执政精英的欢迎，而且也被相当一部分平民百姓接受。这是一支足够强大的力量，可以使一个大陆规模的帝国维持真正但脆弱的统一。但是，正如黄仁宇①所指出的那样，儒家社会神话也使中国官僚机构难以应对由政治经济中的结构性问题带来的，而不是道德品质败坏带来的人类冲突。

地理

我们已经看到，艺术可以将现实主义再现作为其目标之一。从定义上说，历史尝试着如实讲述个人和社会过去发生了什么。然而，这两种现实主义都不是生存繁荣和文化繁盛所必需的。那么，地理呢？显而易见，地理知识对于生存是绝对必要的。像所有动物一样，人类必须能够现实地评估外部环境，但是与动物最大的区别就在于，人类可以通过象征性的方式将这种知识形式化。几乎所有了解人种学的人都有一套关于植物和动物的分类系统。他们对当地的资源有详细的了解——它们的位置和季节性供应；他们对地方的功能和仪式非常熟悉；他们不仅在头脑中携带着地理空间的导图，而且可以在必要时将它们转录成文字、图表和地图。因此，每个人都是地理学家——是他或她所熟悉环境的应用专家。相比之下，尽管每个人都可能是故事的讲述者，富有创造力的系谱学家或寓言作家，但在特定的文化和社会中，只有少数人是历史学家。与地理相比，历史是一门深奥的学科。

① R. Huang, *China: A Macro-history*, Armonk, NY: M. E. Sharpe, 1989, pp. 162-163, pp.192-199.

请注意地理的现实主义。对人类生存至关重要的知识必须"脚踏实地"：绝大多数情况下，世界的地理知识储备大多是经验性的，即事物的所在位置、数量和方式。幻想在地理学上似乎没有位置。然而，事实与我们所想的正相反。幻想是如何进入地理学科的？它以什么形式出现？在地理幻想中，最著名的是关于遥远国家的神话。地理现实主义虽然具有普遍性，但仅限于本地本区。一旦涉及偏远地区，想象力就可以插翅高飞，因为它不再受限于实际需求。但这是曾经。在我们这个时代，远方已经不再是不可到达和遥遥无际的某处。想象力也因此失去了它的最大动力——来自远方怪兽的呼唤。到目前为止，由于地球表面的几乎每个角落都已被知晓，完成对地球的完整精确绘制只是一个时间问题，地理学似乎也已经到达了与绘画艺术相似的关键阶段，即高还原度已经不再是一个足够的挑战了。地理会像艺术一样分裂成"上百个流派"吗？①

我早些时候已经指出，尽管"现实主义"和"幻想"两个词代表两个对立和不可调和的类别，但实际上，人类所做的事情很少能被明确地指定为是这个或是那个。例如在艺术中，超现实主义努力以完全客观的视角来还原物体的每个细节，而矛盾之处正在于这种对现实的过度还原会带来强烈的不现实感。想要精确还原现实的努力在不知不觉中从现实过渡到超写实，然后从超写实过渡到超现实，甚至离奇。正如前文所写的那样，从地理角度上说，那个记住威斯康星州所有县城名字的出租车司机唤起了人们对轻度疯子的敬佩

① 我很想看到不可调和的艺术流派或时尚与人文地理学之间的相似之处，因为实证主义不再完全主导这个领域，出现了现象学、存在主义、马克思主义、新马克思主义、情境主义、结构主义、解构主义、理想主义、现实主义等新派别。

之情。所以当地理研究努力做到最平淡写实,最坚持事实性细节,而不惜充斥着过量的地名和统计信息时,地理研究同时也冒着可能变得超写实和失真的风险。

地理学家最广为人知的一个标记就是地图。包含众多有用且可靠数据的地图丰满了地理学家脚踏实地、实事求是的形象。然而,有些旧地图被用作准宗教圣像,有些地图的边缘甚至刻有怪兽。至于现代地图,制图师们已经学会了利用地图的客观表象来推动某些特定的观点①。与其说这种地图是普遍真实的,不如说它是创意想象力的产物。因为地图毕竟是从无限远处看到的地球图片,它的真实性是有问题的。我们从一个"无处"(nowhere)的视角审视地球。还有什么比这更梦幻的?然而,人类在理解这一点上毫无障碍。即使没有明确的指示,幼儿也可以轻松地从一定高度俯视世界,屋顶看起来就是长方形,而人看起来则像圆拖把②。人类似乎天然拥有抽象理解能力,这一点与人类精神也是同质的。一部分是因为它赋予了人类控制现实的能力,另一方面是因为它促进了共享世界的感觉。地图不仅可以帮助一个人规划从 A 到 B 的路径,还可以使一个人告诉另一个人从 A 到 B 怎么走。我们所谓的非个人或抽象世界与我们在执行共同任务时可以共享的世界是一样的。

① D. Woodward, "Reality, Symbolism, and Time, and Space in Medieval World Maps," *Annals of the Association of American Geographers* 75:510 - 21, 1985; J. B. Harley, "Map, Knowledge and Power," in *The Iconography of Landscape*, eds. S. D. Cosgrove and S. J. Daniels, Cambridge: Cambridge University Press, 1988, pp. 277 - 312.
② L. M. Blaut and D. Stea, "Studies of Geographic Learning," *Annals of the Association of American Geographers* 61:387 - 393, 1971; S. Isaacs, *Intellectual Growth in Young Children*, New York: Harcourt and Brace, 1930.

与来自"无处"的视角形成鲜明对比的就是来自某处的视角。我们已经注意到,早期的现代西方艺术家是如何试图尽可能现实地表现从某处出发的固定视角的。逼真度就是卓越的标准。但是要完全忠实于观察对象,只满足光学几何的标准是远远不够的。观察对象的性质——羊毛毯的温暖、远处湖面上的光线,还有动物的死亡也应被画出来。绘画中的现实主义与历史叙事、传记、自传和小说等文学体裁的现实主义并驾齐驱。他们都试图做到事实准确;或者像现实主义小说一样,给人留下试图保证事实准确的强烈印象。同时他们也渴望呈现一种现实主义态度,即把握时间和地点的灵魂。地理,作为探险和旅行写作的故事,从来自某处的一定视角(一系列具体地点或一系列观点)出发,探险家/作家停下来记录地势和前方的挑战①。情节是透视视角的时间化的等价物。二者都将人类现实戏剧化——甚至有过度戏剧化的倾向——转化为某种伟大追求。

幻想是旅行文学最常面临的诱惑,当然,它也是该文学的魅力所在。作为探险家的地理学家们也为旅行文学做出了贡献:约翰·雷因霍尔德·福斯特(Johann Reinhold Forster)、亚历山大·冯·洪堡(Alexander von Humboldt)、埃利西·雷克吕(Elisee Reclus)、弗朗西斯·扬胡斯本(Francis Younghusband)、斯文·海丁(Sven Hedin)等人②都是极好的例证。相比之下,学术型的地理学家则规

① P. Carter, *The Road to Botany Bay: An Exploration of Landscape and History*, New York: Knopf, 1988.
② D. R. Stoddart, *On Geography and Its History*, Oxford: Blackwell, 1986, pp. 142 – 157.

避这种来自某个地方的视角:除了他们写给家里的信之外,那些能唤起目标感和冒险感的景观似乎并不存在。[①] 地理学家即便在研究某一特定地点时,他们也倾向于从非个人角度来描述和理解该地点。人类变得抽象,不能从事除经济以外的任何探索,其不可避免的后果是他们的物质环境也失去了大量的实质性内容和意义。当地理学家试图通过加入地方的情感和审美品质来给抽象的现实添加经验内容时,他们便获得了风景画家、小说家和游记作家所熟知的那种现实主义。但是,他们有失去地图的真实性和非个人视角的风险,他们冒着将作者的主观和短暂的情绪或幻想转化为现实的风险。

幻想:利与弊

我们并不能始终把现实主义和幻想当作明确区分艺术、文学和人类行为的标签。我已经指出,陈述的精确度超出某个点,听起来就会更像是疯子在说话,而不是专门研究真理的科学家的陈述。相比之下,诗人看似狂野的隐喻和印象派画家看似不精确的笔触实际上可能更接近某些人类所经历的现实。尽管存在此类解释性问题,但"现实主义"和"幻想"二者的核心区别依然不能抹去。在日常话语中,它们很少带来困惑。我们大致了解现实主义在绘画、小说和历史叙事中的含义。我们知道,人们要生存和繁荣,就必须有地理这门科学,也必须能真实地反映外在世界。即使是最天真的幻想家,如果他或她要继续生活,也必须足够现实,才能知道在哪里可以

[①] C. O. Sauer, *Land and Life*, Berkeley: University of California Press, 1963, p. 403.

找到食物和住所。所以，我们通常认为现实主义是好的。相比之下，幻想的意义可能更矛盾些。这个词既可以用来赞美，也可以用来谴责。我们需要更仔细地研究幻想的利弊。

我们常谴责幻想的一个原因是它会将个人与共同体隔离。幻想家生活在一个他或她自己的世界中，这是不容易共享的，因为构成这世界的元素或多或少是随意组合的。幼儿的故事和图画通常多少与理性脱节，带有野性。如果我们仍然对他们的作品感到满意，那是因为他们展现了我们希望在年轻人身上看到的旺盛创造力和自信，而且他们的作品是想象力和创作技巧的雏形。而在成年人中，这种忽视共同现实、无视人际交流法则的冷漠态度就不那么受欢迎了。

仅代表个人或派系的观点是值得商榷的。人们寻求可以广泛共享的观点和目标，在他们看来，这些观点与目标真实的基础是人类共有的事实和经验。宽泛地说，即使是现代艺术家，也可能会表现出对于现实主义的偏爱。若要验证这一观点是否正确，可以尝试下面这个思想实验。想象一下有这样一个暴君，他下令所有有抱负的艺术学生都必须以最大的光学精确度来绘画。毫无疑问，许多艺术家都会反抗。但是，假设这位暴君坚持的不是光学精确度，而是命令所有学生都采用极简主义或达达主义这类新奇的流派，难道他们不会认为，第二种方法甚至比第一种更难以忍受——更武断和压抑吗？现在，我们将这个思想实验应用在地理学家上。我们的暴君给他们提供了以下痛苦的选择：要么只能关注事实，将精力限制在调查和目录上，而无须做太多解释；要么只能选择某一种角度研究地理学，例如现象学、马克思主义或女权主义。地理学家将如何选择？多

数人会不会认为狭隘的经验主义此时变得不那么压抑人了呢？

幻想远非不连贯的，它可以在自己的参照框架内展现出坚不可摧的逻辑。这种逻辑之所以可能成为幻想是因为——作为进入虚幻世界的出发点——它的参照框架非常狭窄，并在多层体验和背景中缺乏共鸣。所以说，幻想再次趋向于孤立自我。这个自我可以是个人的或集体的。被一系列僵化的个人建构信念所孤立的个体自我可能无法生存；而集体自我即使是孤立的也可以存在，事实上，它甚至可能相当繁荣。在这样的集体中，成员之间的信念是相互绑定的，这种信念更易于共享，因为其宗旨是简单且内部连贯的。此外，如果某种信仰既缺乏资质，也不精巧微妙，它反而可能会受到更狂热的追捧。

幻想是人类与生俱来的能力。我们卓越的想象力把我们与其他动物区分开来。通过想象，我们可以应对外部现实的压力；我们理解它、探索它，并通过这种方法来扩展它的范围。但是，当想象力发展成幻想，开始变得过度和不合逻辑时，它也会带来欺骗、束缚和孤立。文化是想象力和幻想二者共同的产物。在将我们从相对沉重的自然约束中解放出来的过程中，文化本身变成了监狱。它可以轻而易举地让原本充满活力的精神活动成为它的猎手，使这些猎手更加强大：因为看似矛盾的是，一方面它要探求自然真理，让人服从它；另一方面它创作创世英雄和祖先的事迹，让人忠于它。

支持幻想的一个主要论点是，幻想有时可以使我们摆脱既定的文化。幻想的内容可能是怪异的。然而，如果一种非凡的陌生感能够超越，哪怕只是瞬间的超越，习惯和信仰的麻木层面——包括那些让我们忘记自己作为一个必死的人在巨大而陌生的宇宙中的位

置的瞬间——那它就有助于成就更伟大的真理。因此,当一些机械巨龙展开翅膀或飞船在 B 级电影中进行特效战斗时,一个与孙子孙女一起观看电影的老人可能会突然发现自己正在反思自我在时空中的真正位置——"一缕意识已进入它的第七个十年,一副残躯正准备重归尘土"。在他的椅子下面,不仅仅是粘满口香糖的地板,更是"一个巨型球体的曲率"[1]。我们需要偶尔被提醒一下,人类现实并没有完全被社会经济生活的悲喜剧所束缚。只要我们敞开心扉接受幻想的影响,像这样的提示可能会在意想不到的地方出现。

正如奥斯卡·王尔德[2]所说:"一幅不包含乌托邦的世界地图简直不值一看……"一幅地图也许描绘了现实,但没什么用,因为它不能激发行动,除非其中存在某种意义上的乌托邦。幻想的一个正当的道德功能是设想美好的事物——一个可能的世界,它不仅公正地对待人类的渴望,而且公正地对待人类的潜力。现实主义作为一种流行的哲学姿态,倾向于保持"坚持事实"的态度,而这通常意味着"坚持严酷或单调的事实"。如此理解的现实主义就像一张没有乌托邦的地图,毫无新意,因此对人类的进步毫无用处。下面这个广受欢迎的儿童故事激进地阐述了大胆想象的意义,与其说它体现了健康和自然的蓬勃生气,不如说是因为大胆想象的内容有可能有一天会成真——比狭义的现实主义更真。

在这个故事中,绿女巫将一个男孩、一个女孩、瑞里安王子和沼泽怪普德格伦囚禁在她没有阳光的地下世界。她断言:"除了我的

[1] J. Updike, "The Wallet," in *Trust Me*, New York: Knopf, 1987, pp. 224-225.
[2] O. Wilde, "The Soul of Man under Socialism," in *The Works of Oscar Wilde*, Leicester: Galley Press, 1987, p. 1028.

世界之外,别的世界都不存在。"她承认自己房中的灯光,但嘲笑她的俘虏对太阳的信仰;她承认猫是存在的,但嘲笑他们对狮王阿斯兰的信仰。但普德格伦,这个天性悲观的沼泽怪物,对女巫做了如下英勇的回答:

> 我就说一句,女士……就一句。您所说的都是对的,我不会怀疑……[可是],假设我们刚刚所说的所有这些东西——树木、草、太阳、月亮和星星以及阿斯兰本人,都是幻想的或编造的。假设这些都是我们编造的。那么我只能说,在这种情况下,编造的东西似乎比真实的东西要重要得多。如果说,您的王国,这个黑漆漆的深坑就是唯一的世界,那么我觉得它非常可怜。您这么想事情就会非常有趣:如果您是对的,那么我们就是四个异想天开的孩子;可这四个孩子游戏中的幻想世界使您的世界黯然失色,这就是为什么我会选择幻想世界。即使没有阿斯兰的领导,我也会站在阿斯兰这边;即使不存在纳尼亚这个国家,我也将尽可能地像纳尼亚人一样生活。所以,非常感谢您的晚餐,如果这两位先生和小姐准备好了,我们将离开您的院子,在黑暗中出发,花一生寻找陆上的土地。①

① C. S. Lewis, *The Silver Chair*, Harmondsworth, Middlesex, England: Penguin Books, 1965, pp. 156 - 157; A. N. Wilson, C. S. Lewis, in *Pen Friends from Porlock: Essays and Reviews 1977 - 1986*, New York: Norton, 1988.

结语

在众多艺术追求中,如实描绘人眼所见的普通世界只是其中之一。我们已经注意到,欧洲艺术传统对写实主义的兴趣之持久是非同寻常的。正因如此,地理学家才发现他们的作品因为正确而生动地观察自然、风景和人物形象而特别地有价值①。然而,艺术的主要目的不是精确地表述,而是创造——为世界增添雄辩或力量的载体。艺术实践可能是人类的普遍行为,也是对文化生命力的一个很好的保证,但艺术中的现实主义显然对一个民族的物质生存或他们的文化活力并不是必需的。不遵从现实约束的想象(例如幻想)一直启发着艺术的灵感,现在比以往任何时候更甚。现代艺术的问题在于,创作大多成了艺术家自我封闭和封闭中的狂想,以至于他们无法超越小圈子的交流。

历史,作为一种叙述过去的努力,它对已知事实给予应有的关注。历史是一种知识品味,而且它似乎也起到了某种维持社会秩序的作用。但是,了解历史对于一个民族的生存,甚至对于他们文化的繁荣都不是必要的。例如那些狩猎采集者,如扎伊尔雨林中的姆布蒂俾格米人和巴布亚新几内亚的海洋人,对过去一点兴趣都没有,但他们的民族依然是重要的民族:他们的仪式和典礼对他们来

① R. Rees, "Landscape in Art," in *Dimensions of Human Geography*, ed. K. W. Butzer, The University of Chicago Department of Geography Research Paper no. 186, Chicago, 1978, pp. 48 – 68; B. S. Osborne, "The Iconography of Nationhood in Canadian Art," in *The Iconography of Landscape*, eds. D. Cosgrove and S. J. Daniels, Cambridge: Cambridge University Press, 1988, pp. 162 – 178.

说意义深远,尽管这些仪式和典礼缺乏源于过去故事的支持。① 大多数社会分层复杂的社会,无论是否开化,确实表现出对过去的了解,他们可能会有意识地从中汲取力量。然而,这种以情感为基础的力量更可能来自传奇般的家谱和神话,而不是细致入微的历史:因为它通常缺乏英雄和恶棍原型,也缺乏讽刺和必要的含混。

在艺术、历史和地理这三个既要求知识,又要求想象力的学科中,地理受生存和生计需求的驱动最明显。了解某一地点,学会如何协调空间,知道一个人所处环境中的资源,知道它们在哪里、相距多远,把握自然的节奏,熟悉它的限制和机会,是每个人和每个社会必须拥有的精神装备。当艺术寻求现实并提供类似于经验科学知识时,它自然转向地理学——也就是说,转向展示生命在环境或景观中的嵌入性。当历史的叙述与空间和地点紧密联系在一起时(例如天气、道路状况和市场位置等),历史似乎也更真实、更有依据。

然而,地理不仅仅是从生存的自然规律中获得的基本知识,它也是一个具有智力-想象的学科。正如前文所述,这个学科在实践过程中,地理学家自身也难免受幻想支配。对"硬事实"的过度和排他的关注,以及忽视所有人内心深处存在的现实主义和幻想双重倾向,会使他们的作品显得有些超现实或梦幻。以现实主义之名,地理学家必须密切关注文学和艺术向我们有力揭示的不容置疑的事实——人类既是感性的也是理性的,他们有一种想象力,这种想象

① C. M. Turnbull, "The Mbuti Pygmies: An Ethnographic Survey," *Anthropological Papers of the American Museum of Natural History 50*: part 3, 1965, p.164, p.166. J. Baal, *Dema: Description and Analysis of Marind-Anim Culture*, Hague: Martinus Nijhoff, 1966, p.182, p.206.

力不时会飙升到自欺欺人的幻想中，这种特征指引着人类的力量，一种已经改变了地球面貌（无论好坏）的力量。

幻想是发挥过度的想象，一个人只有冒着越界的风险，才能说他已经充分发挥了想象力。地理作为资源存量和社会经济现状的空间展示，对当下和不久的将来的实际需求做出反应。它以明确的方式为社会服务，因此，它将永远得到支持。随着社会本身变得更加复杂和难以管理，地理学科获得的支持甚至会更加慷慨。同时，地理也是一门富有想象力的学科。它的实践者不仅有义务对短期未来做出设想，也有义务设想一个可能和理想的未来——简而言之，设想一个好的地方——地图上的"乌托邦"，可以同时给人以安慰和向往。当有远见的改革者和社会工程师试图描绘美好的地方时，他们的想象力往往会飞向伊甸园、天堂、无阶级社会、科技奇迹的世界或其他一些过于简化的框架中。这就是现实主义者警告过我们的乌托邦思想中的危险。地理学家像其他受思想驱使的人一样，也很想搭上想象力的飞行器，但也许他们更能抵抗想象的过度，因为他们对未来的探索建立在特定地点的具体现实上，这些地方是自然、经济和有抱负的人类个体运作的交汇点。

二 艺术地史学

托马斯·达科斯塔·考夫曼
1948—

Thomas DaCosta Kaufmann

托马斯·达科斯塔·考夫曼(Thomas DaCosta Kaufmann, 1948—)，普林斯顿大学艺术与考古系专席教授，波兰科学院院士，瑞典皇家科学院院士，古根海姆奖获得者。考夫曼教授主要研究领域:1500—1800年间欧洲艺术与建筑、世界艺术史理论与实践、艺术地理学及艺术史学。主要著作有《神圣罗马帝国的绘画,1540—1680》(Drawings from the Holy Rome Empire, 1540 - 1680)、《中欧绘画,1680—1800》(Central European Drawings, 1680 - 1800)、《宫廷·修道院·城市》(Court, Cloister, and City)、《把握自然:文艺复兴时期的艺术、科学和人文主义》(The Mastery of Nature: Aspects of Art, Science, and Humanism in the Renaissance)、《走向艺术地理学》(Toward a Geography of Art)等。

本文节选自《走向艺术地理学》前言部分。这篇文章在人文社科"空间转向"的语境下，重提地理学在艺术史研究中的重要意义，并在后现代知识生产语境中突出地方的重要性。文章专门区分了艺术研究中空间维度和地方情境的不同。艺术中的空间结构常常指的是画面的二维形式的三维表征及透视关系或者指建筑的内部空间结构，但地方意味着本土化的概念，艺术地理学研究的是地方情境下艺术品和艺术活动之间的关系，突出一种文化研究的维度。具体的分析方法是以历史案例研究的地理学方法，通过个案研究的地方阐释和例证化来探讨艺术地理学的问题，从空间理论化转向对地方的关注，在这种转向中，一般性问题通过聚焦于对特定环境的区位和生态调查来进行。文章希望人们认识到地理思考在艺术史中的重要性，并呈现一些问题，这些问题在艺术地理学的论证中持续地向艺术史提出来。

走向艺术地理学

[美]托马斯·达科斯塔·考夫曼　著　　颜红菲　译

这本书探讨艺术之地方(the place of art)。它研究包括建筑在内的艺术地理的各个方面。在其他一些议题里,它讨论了过去环境、文化和自然对人类创造性活动的影响,还思考了当下地理思想如何塑造艺术研究的几个问题。

但是,到底什么是艺术地理学?为什么应当对它感兴趣?

在新千年伊始,时间施展了它的魔力。① 从那时起,过去的意义和未来的可能性引发了许多讨论和猜测。关于历史写作的研究、历史编纂学,已经在许多人文社科领域引发了人们的强烈兴趣,其中也包括艺术史。

但是在"全球化"这一概念备受争议的时代,空间的维度自然也

① 在此期间许多会议都致力于研究时间。以艺术史为例,包括2000年伦敦国际艺术历史学家大会献词,同一时间在伦敦举行的千禧年展览"时间的故事"也提供了一个明显的迹象,说明在许多学科领域人们对时间有着广泛的兴趣。作为更进一步的例子,是与展览相同标题的克里斯滕·利平科特编著出版的《时间的故事》(London, 2000)。

值得关注。尽管空间思考在人文社科领域中显得尤为重要,但它也会涉及许多其他学科。空间可以被看作某种封闭的、结构性的、有边界的东西,这样一来它明显地属于地理学。①

地理学被定义为一门"研究地球及其生命的科学,特别是对陆地、海洋、大气的描述,同时包括人类及其工业在内的动植物生命的分布",也定义为"对构成要素的描述或系统安排"。② 地理学的经典定义包括对地球的"气候、生产和人口"的关注。地球和人类之间的联系是根本的:这意味着更广泛的地理概念不仅关注物质或自然,是自然地理的子领域,而且关注人类及其产品。因此,将人类文化包括其中是地理学的重要传统。

然而,当代地理学家最近一直在重新思考有关空间的基本问题;在这一过程中,他们改变了一些地理学子领域的内容,甚至整个领域的概念。③ 诸如大卫·哈维④等地理学家认为,在他们设想的

① Richard Peet, *Modern Geographical Thought* (Oxford, 1998)对该主题做了一个概述,包括当代发展现状。也可以参见 John Agnew et al., eds., *Human Geography: An Essential Anthology* (Oxford, 1996)。更多的综合研究可参考 David L. Livingstone, *The Geographical Tradition* (Oxford, 1992)。而且,所有的这些著作都有自己专门的论述文章。

② *Webster's Collegiate Dictionary*, 9th ed., s.v. "geography".

③ Kay Anderson and Fay Gale's *Inventing Places: Studies in Cultural Geography*, Cheshire, 1993; Yi-Fu Tuan, *Topophilia: A Study of Environmental Perception, Attitudes, and Values*, New York, 1974; and *Space and Place: The Perspective of Experience*, Minneapolis, 1977; and Doreen Massey and Pat Jess, eds., *A Place in the World?* (Oxford, 1995)

④ 见 David Harvey, *Justice, Nature, and the Geography of Difference* (Oxford, 1995);进一步可参考 Edward W. Soja, *Postmodern Geographies: The Reassertion of Space in Critical Social Theory* (London, 1989); Derek Gregory, *Geographical Imaginations* (Oxford, 1994)。

"新地理学"建成之前,需要对空间的哲学概念提出挑战。在此基础上,这些地理学家进行了广泛的批判和自我批判,正是对旧空间概念的质疑构成了"新地理学"自我界定的重要组成部分,他们特别提到了一些哲学家,包括雅克·德里达,尤其是米歇尔·福柯对地理学的评论。就像关于时间和历史的旧争论已经被解构一样,这种自我界定的地理学上的"后现代"发展也驳斥了空间一成不变的旧观念。[1]

因此,当代地理学家关注更加抽象的空间概念与具体的、通常是赋予性的地方诸概念的明显区别。在一些著作中,地理学不被看作探索"普遍性"的"空间科学",而是与"具体性"研究相关的领域,这重新引发了一场古老的争论[2]。地理学的"普遍性"方法寻求得出一般规律,强调空间过程而不是个别情况;"具体性"方法则强调特定地方,作为这些过程和因素实际表现的场所。地方情境一直在地理学的考察之中,因为从它"最具有包容性的意义上来说,地理方法关注的是对世间万象的地方化"[3]。但是,地理研究被限定于对特定地点的考察导致了对该领域自身标准的重新评价。虽然"地方"

[1] 参见 Pauline Marie Rosenau, *Post-Modernism and the Social Sciences: Insights, Inroads, and Intrusions* (Princeton, N. J., 1992), p.67ff.,文中对此有有益的概述。David Harvey, "From Space to Place to Back Again," in *Mapping the Futures*, eds. Jon Bird et al., London, 1993, p.5,征用了"解构"一词来与当前地理思想的变化建立联系。解构也是一个与地理相关的主题,贯穿了哈维的《正义、自然和差异地理学》一书的始终。

[2] 关于这一问题早期的争论见 Carl Ortwin Sauer, "The Morphology of Landscape," in *Land and Life: A Selection of the Writings of Carl Ortwin Sauer*, ed. John Leighly, Berkeley and Los Angeles, 1965, pp.322 - 323;索尔这一重要的文章最初发表在 *University of California Publications in Geography* 2(1925):19 - 53。

[3] Carl Ortwin Sauer, "Foreword to Historical Geography",再版于 *Land and Life*, p.358。

这个术语很难捉摸,也很模糊,但是地理学家们对这个概念的意义却越来越感兴趣。①

这一领域概念的改变对人文地理学产生了特别的影响。最初这门学科是研究自然环境对其人类居民的影响及其相互关系的,②现在已开始关注景观、宗教、政治制度、资源利用和环境感知的起源、扩散和空间分布。反过来,这种转变又影响了文化地理学。文化地理学研究的是文化,诸如特征、构成和系统等,如何在空间中传播的。③ 在对这一过程的分析和描述中,用卡尔·奥特温·索尔(Carl Ortwin Sauer)的话来说,人文地理学已经变成了文化历史地理学。④

地理学研究方式的转变生成了一种"文化转向",与人文社科许多其他领域的类似变化相对应。⑤ 例如,"文化转向"进一步补充了

① 此处与"具体性"和"普遍性"概念相关的论述引自 Mike Crang, *Cultural Geography*, London, 1998(reprint, 1999), p.101。从政治和文化背景上考虑地理学中空间到地方的转移,参见 Harvey, "From Space to Place to Back Again", pp.3-29。其他相关论文收集在 *Mapping the Futures*。哈维对这一主题的修正可参见 "From Space to Place to Back Again," in *Justice, Nature, and the Geography of Difference*, pp.291-326。
② 这是人文地理学这一特定领域的奠基人维达尔·白兰士(P. Vidal de la Blache)的定义,见 *Principles of Human Geography*, ed. Emmanuel de Martonne and trans. Millicent Todd Bingham (New York, 1926)。
③ 早期文化地理学的概念参见索尔的 *Land and Life*,及其对文化景观的理论阐述 p.341ff.。另一个标准定义见 J.E. 斯宾塞(J.E. Spencer)和 W.L. 托马斯(W.L. Thomas)编写的教科书, *Introducing Cultural Geography* (New York, 1978), Spencer and Thomas (p.4)把发现、创造、进化、传播作为四个基本的文化过程。进一步可参见 Crang, *Cultural Geography*。所有人都以索尔的实践为例,将这门学科描述为与"地域文化"有关。
④ Sauer, *Land and Life*, p.20。
⑤ 有关地理学的"文化转向"见 Crang, *Cultural Geography*;进一步可参考 Peter Jackson, *Maps of Meaning: An Introduction to Cultural Geography* (London, 1989)。大卫·哈维的作品是一个例子, *The Condition of Postmodernity* (转下页)

艺术和科学领域的"空间转向"。[1] 从米歇尔·福柯指出"与空间被视为死寂的、固定的、僵化的、静止的相反,时间是丰富的、多产的、有生命的、辩证的"那一刻起,人们的态度就发生了变化。[2] 福柯对权力与知识的关系的讨论,对人文科学的考古学揭示的认识论变化的讨论,以及对"话语"概念的讨论,都对决定"后结构主义"话语的进程起到了重要的作用。然而,福柯还是认识到地理学考量对他的思想的重要性。在访谈中,他回答访谈者的追问时承认地理学对他观点的形成所起的作用是明显的:"地理学肯定是我关心的核心问题。"[3]这些评论,如同福柯对监狱和诊所等特定场所的研究,以及对"后结构主义者"的重新定位一样,对地理学领域以及为地理和空间开放的其他学科都产生了影响。[4]

其他哲学家的工作也为"空间转向"做了准备。大约25年前,亨利·列斐伏尔发表的引起广泛讨论的关于空间意义的著述,就是其重要标志。[5] 列斐伏尔很快被其他哲学家所效仿,他们不仅重新思

(接上页)(Oxford, 1989)。对在人文社科领域里更为普遍现象的概述可参见 Michael Werner, "Der 'cultural turn': ein Überblick," in *Der "cultural turn" in den Humanwissenschaften: Area Studies in Aufoder Abwind des Kulturalismus?* (Bad Homburg, 1999), pp. 22 - 37。

[1] Denis Cosgrove, "Introduction: Mapping Meaning," in *Mappings*, London, 1999, p. 7.

[2] Michel Foucault, "Questions on Geography," in *Power/Knowledge: Selected Interviews and Other Writings 1972 -1977*, ed. Colin Gordon (New York, 1980), pp. 63 - 77;引用出自 p. 70。

[3] Ibid., p. 77. Carville Earle, "Introduction: The Practice of Geographical History," in *Geographical Inquiry and American Historical Problems* (Stanford, Calif., 1992), pp. 2 - 3,有关福柯"空间和人与环境关系的地理学双重主题的论述为何没有得到西方学术共同体很好的接受"的评论。

[4] 见 Soja, *Postmodern Geographies*, pp. 16 - 21。有关福柯在这方面与结构主义的关系问题,见第 18 页。

[5] Henri Lefebvre, *La production de l'espace* (Paris, 1974).

考了空间的意义,也重新思考了地方的概念。① 没有必要详细说明这些概念的实质以及它们在哲学上潜在的重要性,因为我们必须认识到,对其他学科,尤其是对地理学来说,这些批评话语已经开始对空间和地点这些传统概念进行了重新定义。②

此外,"空间转向"可能与更深远的改变有关,它思考的是知识客观确定的可能性。当一些持怀疑态度的人质疑"地理空间的每一方面,就像人们通常认为的那样,将它由内而外重新表述为一组心理建构的关系"③时,观察者的地位在知识建构中就被赋予了越来越重要的地位。在这种"后现代"或"后结构主义"的运动中,人们通常认为,掌握知识的人的地位(意识形态、社会、文化等)在决定知识的内容方面起着重要的作用,地方因而在认识论中便占有重要地位。

这种转变的另一个迹象是,地方的概念如今已成为"文化研究"④的一个普遍主题。此外,地方的概念在性别和"酷儿"研究中也被主张,作为界定相关人员观念的一种手段。⑤ 再者,地理隐喻(以及地形隐喻)在许多话语中被广泛使用。例如,制图(mapping)一词

① 有关空间意义近期的再思考,可参见 Graham Nerlich, *The Shape of Space* (Cambridge, 1994)。有关地方的,可参见 Edward S. Casey, *The Fate of Place: A Philosophical History* (Berkeley and Los Angeles, 1997)。
② 有关列斐伏尔对地理学的影响,总体上可参见 Soja, *Postmodern Geographies*, 以及 Harvey, "From Space to Place"。
③ Rosenau, *Post-Modernism and the Social Sciences*, p.69。
④ 可参见论文集:Erica Carter, James Donald, and Judith Squires, eds., *Space and Place: Theories of Identity and Location* (London, 1993)。
⑤ 在空间概念化的深入分析过程中,Anthony Vidler 近年来对性别、同性恋或"酷儿"空间思考的重要性进行了研究。见"Space, Time and Architecture," in the exhibition catalogue *At the End of the Millennium: One Hundred Years of Architecture* (Los Angeles, 2000), pp.101 – 125。

被广泛地用于描述各种各样的实践活动。①

一方面,地理思想的最新发展可能与思维的空间维度有关,另一方面与经常出现的地理隐喻的使用有关。但地理学还有另一个重要意义:它不仅提供了隐喻,还提供了许多方法和理念,直接用于重塑其他学科,整合到许多领域里的区域研究的激增使这种影响显而易见。在个别学科中,从全球到地方的回溯不仅与地理学上的类似运动并行,而且还受到其影响,特别是人文地理学这方面的作为。

在所有这些转变中,出现了一种显然是跨越学科边界的较新的地理概念。艾利特·罗格芙(Irit Rogoff)最近总结了一些地理定义,这些定义超越了诸如"关于土地、气候区、海拔高度、水体、人口分布、民族国家、地质地层和自然资源分布的制图"等传统考量。她认为地理既是知识的本体,又是知识的秩序,"地理是一种认知理论,是一种分类体系,一种定位模式,一个民族、文化、语言和地形等历史的集合地"②,并将这一地理概念与艺术联系起来。

虽然地理和空间的理论化可能与历史和时间不同,有时甚至是对立的,但通常情况下,它们与历史和时间是相互统一或协调的;罗格芙对地理的第三个定义,将其作为一个历史遗迹,便表明了这种联系。③ 从英语最早记载这个词的使用开始,地理的概念实际上就

① 参考 Cosgrove, *Mappings*。2003 年 2 月 20 日在纽约举行的美国大学艺术协会年会会议致力于"绘制世界艺术地图",我在此会议上提交了《制图与艺术地理学》的论文。
② Irit Rogoff, *Terra Infirma: Geography's Visual Culture* (London, 2000), p. 21.
③ 一些方法在莱布尼茨之后的哲学史中已经出现过,由于它可能属于地理史,下面将进行讨论。关于这一点的进一步了解,见 Harvey, *Justice, Nature, and the Geography of Difference*, pp. 248-290。

与人类的另一个维度联系在一起：它是与年代学对照的，或者是与年代学同步的，因此与时间的关系也是如此。① 这种语言惯例代表了一种认知方式：历史是关于年代学的，地理是关于空间和地点概念的。

地理与历史的联系显然不是一种新思维。正如亚历山大·冯·洪堡很久以前就认识到的那样，②古希腊人认为历史与地理是不可分割的，反之亦然。希罗多德，西方史学传统的奠基人，在他的波斯战争史里，对亚洲的地形、风俗、纪念碑和民众均有描述。波利比乌斯（Polybius）也在他的历史书中（尤其是在第二卷）交织着地理资料，认为外部环境参与决定了历史事件的进程。他还将一个民族的性格归因于地理气候和地理位置。反过来，斯特拉博（Strabo）的《地理学》（第一卷）认为地理学无所不包，就像从其他学科中获取知识一样，它也从历史学中获取知识。

这种融入地理的知识与启示的方法当然也为近代的历史创作带来了巨大的成果。20世纪20年代，这种方法在法国尤为重要，马克·布洛赫（Marc Bloch）、吕西安·费弗尔（Lucien Febyre）、乔治·杜比（Georges Duby）、埃马纽埃尔·勒华拉杜里（Emmanuel Le Roy Ladurie）、弗尔南·布罗代尔（Fernand Braudel）等人的工作证明了

① 见 The Oxford English Dictionary (Oxford, 1971)对地理的进一步定义以及哈克卢特和其他人最早在此意义上对该词的使用。
② Alexander von Humboldt, Kosmos (Stuttgart, 1845), I: 64 – 65（索尔的翻译在 Land and Life, p.318n）："在古典时代，早期的历史学家不会尝试将领土的描述与事件的叙述分离开，事件的场景就在所描述的地区。在很长的时间里，自然地理和历史的相互交融是十分明显的。"

这一点。这些伟大的历史学家都是从人文地理学(geographie humaine)①中走出来的。地理学似乎是一门通用的学科,一门似乎具有更多的"科学"或客观因素的学科。因此,它给20世纪的历史学家带来了希望,就像曾经带给从古代到19世纪的许多前辈一样。

索尔的文化历史地理学阐述了历史与地理相联系的做法,这种做法起源古老,为近代历史学家所采用,并在当前的地理理论中得到重申。以福柯和其他思想家的后结构主义为出发点,"历史地理唯物主义"的支持者最为充分地代表了这一趋势。历史地理唯物主义关注特定的历史和地理条件,甚至特定的对象,并将这些条件和对象作为更大情境的征候来解释它们。空间或地方的唯物主义地理学,因为它是有意识地与历史相联系的,所以显然也是不可分割地与历史一同构想出来的——也就是说,是对在特定时间里发生或发现的现象进行的分析考察。② 因此,这一理论将地理学与历史和过去的艺术直接联系起来。值得注意的是,这一理论的支持者之一,大卫·哈维对后现代的早期描述也利用了艺术史学家和艺术评论家的著述。③

① 对这些问题一般性的介绍见 Anne Buttimer, *Society and Milieu in the French Geographic Tradition* (Chicago, 1971); and Peter Burke, *The French Historical Revolution: The Annales School 1929-1989* (Cambridge, 1990)。对地理学与年鉴学派的进一步谈及见本书的第2章和结语。相比而言,历史地理学研究,即源自人文地理学并受时间和历史的影响,在法国地理学研究中似乎是处于比较边缘的地位。参见 Jean-René Trochet, *La Géographie historique de la France* (Paris, 1997), p.3.
② 唯物主义的概念见 Harvey, *Justice, Nature, and the Geography of Difference*; and Soja, *Postmodern Geographies*。
③ Harvey, *The Condition of Postmodernity*.

本书旨在为重新思考地理与历史的关系增砖添瓦。套用福柯的话就是地理学也必须像过去一样，位于艺术史中诸多问题的核心。《走向艺术地理学》将考察地方和地理的概念是如何被转化为关于时间变化的文字的，就像艺术史一直以来讨论的那样。它将考察早期空间维度的考量对有关艺术和建筑的讨论所产生的影响，何时何地艺术和建筑开始具有了历史的维度；然后将讨论如何在涉及当前艺术史问题的各种语境中处理与艺术场所问题有关的议题。

当然，艺术史学家长期以来一直在研究艺术的空间问题，尽管是以另一种方式来进行的。也就是说，他们在处理诸如二维形式的三维表征上提了很多建议，因此存在大量的关于透视方面的文献。① 建筑中的空间问题也有许多的处理方法：建筑物的位置，建筑物在塑造空间中的作用。② 还有许多处理方法关注如何让建筑物回应所在场地并且规定其意义，这与我们本文所关心的问题就很接近了。③

近来，空间与地方的概念化波及了其他的领域，对艺术讨论也产生了影响。例如，接受理论在美学中开始流行，这已经对艺术史和批评产生了影响。以一种源自哲学阐释学的更抽象的方式，观者的主题被引入艺术史。在审美体验中考虑"观者参与"的作用成为

① 可从这本编辑了大量相关文献的著述入手。Kim Veltman, in Kim H. Veltman, with K. Keele, *Linear Perspective and the Visual Dimension of Science and Art* (Munich, 1986).
② 关于这方面的主题以及最近一篇精彩的概述可参见 Vidler, "Space, Time and Architecture"。
③ 早期一个代表着建筑研究方法的著名的例子，参见 Vincent Scully, *The Earthy, the Temple and the Gods: Greek Sacred Architecture* (New Haven, Conn., 1962).

阐释学的一个主题。阐释者的地位，无论是在理论层面上还是在具体操作层面上，在经验的建构上还是在艺术品阐释上，均以这样或那样的不同方式给予强调，与发生在其他文化现象中的一样。① 阐释学与艺术解释史并行的现象使得后期艺术家对早期艺术品的反应成为一种接受模式，而不是从传统或影响的意义上进行考察。② 更具体地说，就是人们已经重新考虑并重视在特定的地方中艺术作品曾经或者一直以来被观看的方式。③ 接受学的方法与艺术史中后结构主义阐释倾向有关，他们认为阐释必须要依据观者的视角来进行。

 这本书对艺术地理学概念的重要性提出了另一个宽泛的观点。它不是研究艺术或艺术接受的空间维度，而是讨论艺术的场所。空间提供了一种结构，但地方意味着本土化的概念。因此，对于艺术和建筑的思考，地方的概念一直以来更加直接、容易理解，似乎无处不在又具有针对性。很久以前，在地理学近期发展之前，或者说在包括艺术史在内的人文科学的空间转向之前，地理因素对于艺术的讨论是很重要的。艺术地理也一直是艺术及其历史讨论的内在组成部分。如果艺术有历史的话，它至少也隐含着地理；因为如果艺术史认为艺术是在一个特定的时间内产生的，显然它也把它放在了

① 这是最近几部著作的主题，例子可见 Michael Holly, *Past Looking: Historical Imagination and the Rhetoric of the Image* (Ithaca, N. Y., 1996)。
② 例如 Thomas DaCosta Kaufmann, "Hermeneutics in the History of Art: Remarks on the Reception of Dürer in Sixteenth-and Early Seventeenth-Century Art," in *New Perspectives on the Art of Renaissance Nuremberg; Five Essays*, ed. J.C. Smith, Austin, Texas, 1985, pp. 22 – 39; and, similarly, Joseph Leo Koerner, *The Moment of Self-Portraiture in German Renaissance Art* (Chicago, 1993)。
③ 见 John Shearman, "... only connect...," *Art and Spectator in the Italian Renaissance* (Princeton, N.J., 1992)。

一个地点之中。

在强调地方概念的同时,地理和历史(艺术和其他事物一样)的统一不仅来自史学,也来自空间和时间范畴的概念化。康德本人并没有绝对区分时间和空间——甚至当他区分地理和历史时,也没有将二者绝对分开。地理是指空间中共存的事物之间的关系,历史是指时间上的自然事件序列。因为对他来说,历史总是要预设地理的,地理是本体的先在;反过来地理需要历史知识来解释,因此它在认识论上又依赖于历史。①

欧文·潘诺夫斯基在七十多年前写的一篇关于历史时间(与艺术相关)问题的文章中,提出了各种康德式的问题。② 他令人信服地论证说,在艺术史中,将地理因素与历史因素分开是不可能的。潘诺夫斯基的基本论点集中在与艺术作品相关的风格年代学问题上,但它同样适用于艺术地理问题。正如他认为时间不能与空间分割一样,反之亦然:对地方的考量必须结合时间。为了重申康德的观点,艺术地理学在认识论上嵌入了艺术史。不那么抽象地说,对历史变化的解释要涉及许多地理因素。例如,风格改变的前因是什么?鼓励变革的特定环境因素(社会、经济、个人、心理、物质)是什么?在风格的意义上,这些变化如何定义?风格上的变化是如何传

① 本文对康德的评论可见 J. A. May, *Kant's Concept of Geography and Its Relation to Recent Geographical Thought* (Toronto, 1970), p. 151. 梅(May)的评论主要基于康德的 *Physische Geographies* 导论翻译版, ibid. , specifically p. 260。
② Erwin Panofsky, "Zum Problem der historischen Zeit," in *Aufsätze zur Grundfragen der Kunstwissenschaft*, eds. Hariolf Oberer and Egon Verheyen (Berlin, 1964), pp. 77–83. 潘诺夫斯基的文章第一次作为"附录"出现在"Über die Reihenfolge der vier Meister von Reims," *Jahrbuch für Kunstwissenschaft*, 1927:55–82。

播的？从传播意义上说，它们是如何成功的？又是如何停止的？这几个问题（环境因素、定义、传播）在本质上直接就是地理问题。

在过去的艺术史研究中，地理学因此影响了许多观点，在为调查开辟途径的同时，也封闭了其他的观点。有关地理方面的争议远未解决，它们涉及这样的问题，比如：艺术是如何与产生它的地方相关联，由它决定或决定它，受它影响或影响它；艺术是如何通过一个民族、文化、地区或者国家被识别出来；不同地方的艺术如何通过传播或接触而相互联系。它们引发了对研究领域划分的关注。所有这些问题都可以被称为艺术地理学的问题。

不管怎样，对艺术地理学方面的兴趣很早就在德语世界里的一些流亡者的作品中出现了，偶尔（较小的程度上）也会在一些法语、意大利语、英语和其他语言学者的著作中读到，这会在后面进行讨论。所谓的艺术地理学，即 Kunstgeographie，是在 20 世纪早期作为一个观念出现的。艺术地理学被认为是艺术学（Kunstwissenschaft）的一个分支，一种独立的方法，或者说它本身就是一个领域。艺术地理学在 20 世纪 30 年代左右引发了大量的讨论，即使在二战期间遭受到了严格的审查，它也一直是部分学者的兴趣所在。在当前的艺术史写作中，艺术地理学这一概念依然被明确提及，而且的确复活了。德国艺术史学家协会杂志《艺术史》最近的一篇评论中有一句话很引人注目：评论者在处理艺术家的风格特征问题时，并不是对其进行进一步的阐释或反思，而是通过结合"艺术地理轴"（art geographical axes）和风格圈二者的讨论来进行。[1] 在德语世界里，艺

[1] "Zwei kunstgeographische Achsen trafen sich in Pacher's Genie, die eine （转下页）

术地理学不仅在过去引起了强烈的兴趣和讨论,而且在今天讨论艺术风格的语言里依然盛行。

若干年前,达里奥·冈博尼(Dario Gamboni)和恩里科·卡斯特利诺沃(Enrico Castelnuovo)提出,在日耳曼传统之外,作为一个参照系或反思工具,艺术地理学并没有得以建构起来,也没有得到经常明确的运用。① 因此,许多艺术史学家并没有意识到自己是在地理假设的基础上,运用地理概念,最终形成了论点。《走向艺术地理学》的目标是像福柯在对话中所说的那样:要承认地理学在过去的艺术讨论中的重要性,然后检查在当前由诸多地理方法引发的各个方面的问题。

艺术史家们利用地方和时间的概念作为艺术研究的方法(即使他们没有明确表示正在这样做),远比冈博尼和卡斯特利诺沃强调的更多。一幅法国印象派油画、一件18世纪英国家具或一件意大利文艺复兴时期的雕塑,它们所处的艺术时期要根据风格变化、日期或文化期来定义,同时也与将空间具体化为特定地点的各种概念有

(接上页) führt von Italien, die andere von Westen kommend in die Brunecker Werkstatt. Auf welche Art er von so entfernt liegenden Stilkreisen beeinflußt wurde, ist weiter unklar."(在帕赫尔的天才下两个艺术地理轴相聚:一个来自意大利,另一个来自西部的布鲁内克工作坊。仍然不清楚他以何种方式受到风格圈的影响,这些圈子彼此相距如此之远。)Brigitte Schliewen, "Michael Pacher und sein Kreis," *Kunstchronik* 52, no.12 (December 1999):571. 补充一点,帕赫尔得到如此待遇是合情合理的,因为他是奥托·帕希特手中艺术地理研究的一个对象。Otto Pächt, "Die historische Aufgabe Michael Pachers," in *Methodisches zur kunsthistorischen Praxis: Ausgewählte Schriften*, Munich, 1977, pp. 59 – 106 (originally published in *Kunstwissenschaftliche Forschungen* I, 1931:95 – 132).

① Dario Gamboni and Enrico Castelnuovo, "La Suisse dans le paysage artistque. Le Probléme méthodologique de la géographie artistique," *Zeitschrift für Schweizerische Archäologie und Kunstgeschichte* 4I, 1984:65.

关。这个地点可能是一个城镇——锡耶纳，一个地区——托斯卡纳，一个国家——意大利，或者其他实体。

艺术鉴赏家对艺术品进行归类工作也许是这个过程如何运作的最明显的例子。如果鉴赏家没有立即认出艺术品是阿尔布雷特·丢勒等某一艺术家的作品，那么他或她可能会说类似"16 世纪初的德国"这样的话；如果能够更加限定一下的话，那么也许是"16 世纪初的纽伦堡"。鉴赏家代表了许多艺术史家、博物馆、拍卖行和交易商对艺术品进行分类或依赖他人进行分类时所做的事情。其他艺术史家通常会解释或推断鉴赏家在鉴定艺术风格所属时所做的事情。

正如潘诺夫斯基在他关于历史时间问题的文章中所指出的，鉴赏家是寡言的艺术史学家，艺术史学家是健谈的鉴赏家。① 鉴赏家看似即时的判断囊括了艺术史学家长篇大论的艺术理解，即使是面对较新的艺术类型也是如此。因此，在鉴赏家一个看似即时的或者说一个更为深思熟虑的判断中，更进一步地融入了对时地关系意会而非言传的推定。

这些概念的表述和应用曾经作为艺术史课程的一个基础部分传授给学生。半个世纪前，可以毫无保留地说，该学科的每个学生都学习如何对艺术作品进行分期鉴定，如何将其进行地方化。由于地方化的过程涉及将作品定位于一个特定的地方，因此可以说，随着艺术史研究的深入，学生也进入了艺术环境的理论之中，这曾是

① 有关这一点可见 Panofsky, "Zum Problem der historischen Zeit," pp. 78 - 79: "das Urteil des Kunstkenners enthält ja implizit alles, was die Analyse des Kunstwissenschaftlers explizit ausführen kann"（鉴赏家的判断内在地包含了艺术史家能够详尽说明的一切）。Pages 82 - 83 n. 2 详细解释了为何如此。

艺术地理学的一个基本问题。①

无论这种学习艺术史基础知识的方法是否适用于美国目前的教育(在其他一些地方可能仍然适用),也无论其是否明确地为这种方法命名,时地观念仍然指导着大学课程安排以及大众的或学术类艺术史书籍的结构。描述类似现象的术语证明了以地理和历史观念塑造出来的艺术方法,例如:在考察一些典型艺术对象时,会分别称之为北方文艺复兴、早期荷兰绘画或佛兰德原始艺术。在每一种情况下,针对每一个研究对象,空间或地点的概念都与时间或历史的概念联系在一起。

尽管艺术史学科的边界已经扩展到先前尚未涉猎的领地和时代,研究领域延伸到了达荷美和安第斯山脉,但英语世界和其他一些地方的艺术史学家直到最近才明显表现出对地理问题的些许关注。这种忽视类似于近期对美国历史实践的描述。有人说,与法国历史学的研究形成对比的是,自弗雷德里克·杰克逊·特纳(Frederick Jackson Turner)时代以来,蕴含着地理信息的历史已经衰落——尽管这种情况现在可能正在改变。② 然而,有意思的是,近期一些最值得注意的从地理学的角度来看待历史的著述却并非出自历史学家之手。③

① Harald Keller, "Kunstgeschichte und Milieutheorie," in *Eine Gabe der Freunde für Carl Georg Heise zum 28. VI. 1950*, Berlin, 1950, p. 31. Keller(见本书第三章)被认为是艺术学这一概念的支持者,因而也是艺术地理学概念的支持者。但Keller对教育的看法似乎更引人关注,直到今天依然在一些大学里行之有效。
② 有关地理史学史尤其是美国史学史,参见 Earle, "Introduction: The Practice of Geographical History", pp. 1-23。
③ 例如 Jared Diamond, *Guns, Germs, and Steel: The Fates of Human Societies*, New York, 1997。

最近各式各样的批评也表明,将艺术史和其他学科划分为不同的领域和子领域(地理隐喻在这里也是合适的)往往在把注意力集中于其他领域的同时也把一些领域排除在考虑范围之外。对艺术地理的反思似乎会伴随着最近对艺术史更普遍的反思并对其视野进行扩展。为讨论一个艺术时期而选择的参数或范式可能取决于与某个特定地方、某个特定时代相关的假设或判断,它们也可能会忽略甚至摒弃其他地方的艺术和文化,认为它们不值得研究,是二流的或者衍生的。因此,提请注意或处理一个以前被忽视或贬损的对象不仅需要某种正当理由,往往还需要一个与众所周知的经典地点相关的对区域维度的定义,即使不是公开的。①

现在看来,地理问题在艺术史中和其他领域一样,正日益公开地被讨论,尽管这种讨论有些迟。自1989年以来,中欧的政治和文化变革引起了许多层面的反思,包括对该地区艺术和文化历史的重新审视。② 关于艺术史实践的地理层面以及艺术地理学在艺术史史学中的作用的讨论,出现在许多专门讨论该地区艺术的会议和卷册中。③ 最

① David Sibley, *Geographies of Exclusion: Society and Difference in the West*, London, 1995.他以另一种方式来处理这一问题,指出这一问题是如何跟空间和社会对个人与群体的排斥相联系的。
② 对这一问题的反思及其历史,参见 Thomas DaCosta Kaufmann, *Court, Cloister, and City: The Art and Culture of Central Europe, 1450—1800* (Chicago, 1995) 以及德文译本,包括更正和文献, *Klöster, Höfe, Städte: Kunst und Kultur in Mitteleuropa, 1450—1800* (Cologne, 1998)。一位历史学家近期评价本书时发现对这些问题的思考"令人困惑",这可能是一些历史学家对这些问题意识差异的一个迹象,见 James Cracraft, "Review of Thomas DaCosta Kaufmann, *Court, Cloister, and City,*" in *The Journal of Modern History* (1999):981-82。
③ 见论文集 *Figur und Raum: Mittelalterliche Holzbildwerke im historischen und kunstgeographischen Kontext*, eds. Uwe Albrecht and Jan von Bonsdorff, with Annette Henning (Berlin, 1994)中的论文。最近在中欧举办的一些研(转下页)

近,瑞典和其他学者也认识到艺术地理学的介入对该国和波罗的海地区艺术史研究的重要性。①

艺术地理学的问题似乎也在其他方面引起了兴趣。在讨论艺术区域的定义和特性的国际会议上,艺术地理学被人们提及。② 艺术或文化景观的概念,长期以来一直是艺术地理学的一个主题,也重新受到关注。艾利特·罗格芙将当代视觉文化的相关方面与她所定义的地理认知结构联系起来。③ 2000 年在伦敦举行的国际艺术史大会上,人们呼吁为专门讨论艺术地理历史的会议提交论文,这

(接上页)究 15 至 16 世纪艺术的专题研讨会上,对与这一地区有关的地理问题明显地给予了重新思考:1999 年在纽伦堡(*Die Jagellonen: Kunst und Kultur einer europäischer Dynastie an der Wende zur Neuzeit* eds. Dietmar Popp and Robert Suckale[Nuremberg, 2002]);2000 年在库特纳霍拉,关注亚格洛尼亚人;2000 年在布尔诺,关注地域艺术和地域中心问题,后面这些会议的论文即将出版。一个更具有广泛意义的会议"Ostmitteleuropaischen Kunsthistoriographie und der national Diskurs",2001 年在柏林举行(论文集即将出版),也开启了对艺术地理和艺术史学性质的讨论。

① 见 Martin Olin, *Det Karolinska Porträttet: Ideologic, Ikonografi, Identitet*, Stockholm, 2000, especially pp. 17 – 20。奥林(Olin)承认他对拉尔森(Larsson)这篇重要论文的依赖,见 Lars Olaf Larsson, "Nationalstil und Nationalismus in der Kunstgeschichte der zwanziger und dreissiger Jahre," *Kategorien und Methoden der deutschen Kunstgeschichte 1900 – 1930*, ed. L. Dittmann (Stuttgart, 1985), pp. 169 – 184。也可见 Larsson, "Kunstnärlig utveckling: Bildkonsten in Ostersjöns historia," in *Gränsländer Östersjön i ny gestalt*, eds. Janis Kreslins, Seven A. Mansbach, and Robert Schweitzer (Stockholm, 2003), pp. 257 – 283,此文有意识地介绍了该地区的人文地理。也可参见 Thomas DaCosta Kaufmann, "Early Modern Ideas about Artistic Geography related to the Baltic Region," *Scandinavian Journal of History*(即将出版)。

② Albrecht and von Bonsdorff, eds., *Figur und Raum*; and Katarzyna Murawska-Muthesius, ed., *Borders in Art: Revisiting "Kunstgeographie"* (*Proceedings of the Fourth Joint Conference of Polish and English Art Historians*, University of East Anglia, Norwich, 1998; Warsaw, 2000).

③ Rogoff, *Terra Infirma*.

一呼呼引起了世界许多地方学者的广泛响应；这些论文的范围广泛（其中一些即将发表），它表明各地的艺术史学家们已经对有关艺术地理学不断扩张的一系列问题产生了兴趣。① 一个专门讨论法国艺术史中民族主义的研讨会也在"文化地理学"的标题下进行，并提及了地理学家保罗·维达尔·德·拉·白兰士（Paul Vidal de la Blache）的著作，本书将在后面进一步讨论他。② 2004 年在蒙特利尔举行的国际艺术史大会上专门讨论了艺术史的地方和区域问题。

本书目的之一是培养人们对艺术地理学的兴趣。它将促使人们认识到地理思考在艺术史中的重要性，并呈现一些问题，这些问题在艺术地理学的论文中持续地向艺术史提出来。要做到这一点，首先它将浏览艺术地理学研究的编年史，因为它们与艺术史的著作有关。许多对艺术地理学感兴趣的学者已经评论或概括出了它的谱系，但以前的研究还没有全面涉及与艺术有关的地理思想的早期历史。达戈贝尔·弗雷（Dagobert Frey）、哈拉尔德·凯勒（Harald Keller）、雷纳·豪斯赫尔（Reiner Hausherr）发表了关于地理和艺术研究的长篇论述，但豪斯赫尔的研究实际上只涉及 20 世纪，而凯勒只涉及了之前的时期。除了一些粗略的评论之外，弗雷的著作更加

① 由 Elizabeth Pilliod 和本人主持的分会中，提交了 90 多篇关于"空间与时间"问题的论文，其中的 9 篇被编入论文集即将出版，由我撰写引言："Time and Place: Essays in the Geohistory of Art. An Introduction," in *Time and Place: Essays in the Geohistory of Art*, eds. Thomas DaCosta Kaufmann and Elizabeth Pilliod (Aldershot, 即将出版).

② "Nationalism and French Visual Culture, 1870–1914"是一场 2002 年 2 月 1 至 2 日在华盛顿特区国家美术馆视觉艺术高级研究中心举办的主题研讨会，它包括一个分会，会议名称为"National Spaces: Cultural Geography and National Identity"，其中有一篇是关于地理学家维达尔·德·拉·白兰士的；这次会议的论文集结在 *Studies in the History of Art* 出版。

概要，而且也主要集中在 20 世纪上半叶。此外，凯勒的研究发表于四五十年前，弗雷的著作快 50 年了，豪斯赫尔先生的也超过 30 年了。① 最近，詹努斯·凯博洛夫斯基（Janusz Keblowski）提供了一份关于这个主题的很有价值的调查报告，但是他的论文却发表在一份相当难见到的波兰出版物上。保罗·派普、尼古拉斯·佩夫斯纳、达瑞奥·冈博尼和最近的斯蒂芬·穆特西乌斯（Stefan Muthesius）都对艺术地理学的历史发表了评述，但他们的评述总体上相当粗略。② 显然，对这一主题进行新的、全面的论述既有余地也有必要。

　　从古希腊到现在，对艺术与地方关系的思考一直丰富多样。这个宽泛的话题有些难以驾驭。但地理与艺术史关系的主要思潮是可以追踪的。因此，这本书将集中关注那些地理概念被有意识地提

① Keller, "Kunstgeschichte und Milieutheorie"; Dagobert Frey, "Geschichte und Probleme der Kultur- und Kunstgeographie," originally in *Archaeologia Geographica* 4 (1955): 90 – 105; 再版于 *Bausteine zu einer Philosophie der Kunst*, ed. Gerhard Frey, with a foreword by Walter Frodl (Darmstadt, 1976), pp. 260 – 319; and Reiner Hausherr, "Uberlegungen zum Stand der Kunstgeographie. Zwei Neuerscheinungen," *Rheinische Vierteljahrsblätter* 30 (1965): 351 – 72 and "Kunstgeographie —— Aufgaben, Grenzen, Möglichkeiten," *Rheinische Vierteljahrsblätter* 34 (1970): 158 – 71.

② Paul Pieper, *Kunstgeographie: Versuch einer Grundlegung (Neue Deutsche Forschungen, Abteilung Kunstwissenschaft und Kunstgeschichte)* (Berlin, 1936); Nikolaus Pevsner, *The Englishness of English Art*, (Harmondsworth, 1964 [1st ed., 1956]), pp. 15 – 25; and Dario Gamboni, *Kunstgeographie*, Ars Helvetica, vol. I, (Disentis, 1987); see also Enrico Castelnuovo and Dario Gamboni, "La Suisse dans le Paysage Artistique: Le probléme méthodologique de la Geographie Artistique," *Zeitschrift für Schweizerische Kunst und Archäologie* 41 (1984): 65; and Stefan Muthesius, "*Kunstgeographie* revamped?" in *Borders in Art: Revisiting "Kunstgeographie" (Proceedings of the Fourth Joint Conference of Polish and English Art Historians*, University of East Anglia, Norwich, 1998), ed. Katarzyna Murawska-Muthesius (Warsaw, 2000), pp. 19 – 26.

及并特别应用于艺术作品的关键文本,这些文本对后来采取艺术地理学方法的学者产生影响并被视为该领域的先驱。本书将不再过多地关注主题重复的其他相关艺术地理史学的文本,除非它们以显著不同的方式处理主题或者在新的不同的语境中进行重新阐释。

对艺术地理学方法的历史编纂进行描述,需要努力理解过去关于这些问题的思考,发现这些思考之间的联系,展示这些思考的反复出现。如同思想史上的许多案例一样,早期论述中提出的概念通常仍然流行。因此,本书的第二部分和第三部分将研究一些仍然相关的主题或问题,这些主题或问题是与艺术地理学的固有问题相关的。目前用来讨论这些问题的术语通常涉及其他学科,包括人类学、心理学、社会学以及历史学;这种现象与这些讨论的整个历史相对应,在这些讨论中,艺术地理学早已超越了话语(或学科)的边界。

需要更深入考虑的问题包括与地方相关的地方身份或地方本质不断变化的含义,地方和时间对种族的作用,艺术中心或大都市相对于周边的意义,文化阐释术语中的艺术定义与艺术传播的关系,以及传播主义理论的局限。这些问题被置于特定的背景下,通过艺术史的案例研究进行,尤其关注15世纪到18世纪这段时期,在这段时期里,欧洲人对世界的了解急剧扩大和转变。

接下来的分析方法将是以历史案例研究的地理学方法。不是从系统理论的角度,而是通过个案研究的地方阐释和例证化来探讨艺术地理学的问题,这种方法与被视为文化-历史地理学的文化地理学实践相符合。① 这种方法也与从空间理论化转向对地方的关注

① Sauer, *Land and Life*.

相符合,正如地理历史的类似研究所指出的那样,在这种转向中,一般性问题是通过聚焦于对特定环境的区位和生态调查来进行的。

这一过程似乎有些紧张:地理学似乎暗示着一种超越历史的理论,特定的历史案例只能作为例证用于举证或反驳。但是艺术地理学,像更为广泛的文化地理学一样,不仅仅涉及一般的理论:它的主张,或者至少是过去这类学者们著作中的主张,与解释和组织手段的有效性有关。就像许多历史地理学一样,这项研究将采取实证的方法来阐明艺术历史地理学的问题。[1] 艺术的历史和地理是在明确的和特定时间的关系中被阐释的,不仅仅是理论上的思考。[2]

曾提出历史地理学需要区域专业化,而区域地理学实际上就是历史地理学。[3] 在《走向艺术地理学》一书中,研究的主题涉及中欧、东欧和拉丁美洲地区以及日本对欧洲艺术品的反应等特定的问题,并根据它们的地点进行分组。尽管关注的是地方(或区域),但这本书有意识地采取了全球化的视角:主题涉及四大洲的艺术和建筑。与艺术史的局限和问题这一主题相一致,许多话题涉及了过去不常讨论的区域。

中欧和东欧的问题已经提到;思考美洲艺术中的地理问题不仅可以解释首先与该地区相关的艺术历史问题,而且对整个艺术地理学也有深远的影响。将讨论扩展到日本及其与欧洲艺术的关系,引发了对艺术地理学一些基本概念的进一步反思。总的来说,会出现

[1] 参见"Foreword to Historical Geography," ibid., pp. 352 – 379 中索尔对历史地理学的评论。

[2] 关于方法论这一点参见 Sidney Pollard, *Marginal Europe: The Contribution of the Marginal Lands since the Middle Ages* (Oxford, 1997), p. 3.

[3] Sauer, "Foreword to Historical Geography", p. 361, p. 363.

一些问题,比如哪些标准或规范是相关的? 用何种术语讨论? 如何划定一个区域? 哪些概念可以用来描述区域之间的关系?

 本书对过去讨论中涉及的一些假设和方法进行了批判,并审查了当前艺术地理学的研究实践。尽管该研究有着悠久的历史,但要令人满意地阐述艺术地理学的全面观点,还有很长的路要走。正如它自己通过史学和历史案例研究的方法所暗示的那样,它可能最终最好的结果是在谈论艺术地史学。①

① 其他关于使用"艺术地史学"一词的评述在几篇文章中,尤其是我的这篇文章中得到了充分的说明:"Time and Place: Essays in the Geohistory of Art. An Introduction," in *Time and Place: Essays in the Geohistory of Art*, eds. Thomas DaCosta Kaufmann and Elizabeth Pilliod (Aldershot, 即将出版)。

格丽泽尔达·波洛克
1949—

Griselda Pollock

格丽泽尔达·波洛克(Griselda Pollock, 1949—),英国利兹大学社会学与艺术史教授,2020年挪威霍尔贝格奖获得者。主要著作有《视觉与差异:女性主义、女性性和艺术史》(*Vision and Difference: Feminism, Femininity and the Histories of Art*, 2003)、《视觉艺术中的代际与地理:女性主义解读》(*Generations and Geographies in the Visual Arts: Feminist Readings*, 2005)、《虚拟女权主义博物馆中的相遇:时间、空间和档案》(*Encounters in the Virtual Feminist Museum: Time, Space and the Archive*, 2007)等。她是著名的女性主义艺术史家,她的女性主义理论结合了艺术社会史、精神分析学、符号学、解构主义、文化地理学等多重理论维度,解析古往今来女性、艺术与意识形态之间复杂的建构关系,并从中发现诸多前代女性艺术史家未能注意到的盲点甚至根本性的误区。

　　文章以女性主义的立场介入视觉艺术研究。"代际"指的是历史,不同于发展与进步框架下的线性历史,而是将差异作为女性主义理论及其政治中的冲突来处理,是围绕女性、女性主义的代表性的历史特性所提出的差异问题。"地理"是一个场域概念,意味着文化差异、位置的特殊性。代际中所有的差异问题必须通过这一场域实现对话与冲突,形成洞见和意义。它跨越了各门学科界限,关注于具体的社会历史艺术实践中女性主体性和文化代码的形成。这种历史地理唯物主义的研究方法,由女性主义理论的政治立场所决定。"地理"在这里不仅是具体的空间概念,也被理论化为一种"地理性",是"差异性"和"在地性"的合体,力图在目的论的、线性的、二元对立式的视觉艺术研究中另辟疆土,是女性主义理论政治立场下的方法选择。"代际"和"地理"这两个术语为妇女在时间和空间、在历史和社会的特殊性问题上重新定位。

理论的政治：女性主义理论和艺术史学中的代际和地理

[英]格丽泽尔达·波洛克 著　颜红菲 译

1991年，我组织了一个研究生项目并任主任。项目名为"视觉艺术中的女性主义历史、理论和批评研究，文学硕士(MA)"，它的名字反映了女性主义在过去和现在的视觉艺术研究中的复杂和宽泛的特点，包括在艺术史、艺术理论、艺术批评和艺术实践中一系列理论和政治举措所引起的变化。为简洁起见，称之为"女性主义与视觉艺术"，这一措辞使妇女-女性主义的理论反思和社会活动传统直接面对视觉文化的理论、历史和实践。它已经打破了传统艺术史的界限，在传统艺术史中，艺术史与批评隔离开来，与活生生的文化生产拉开距离，从而否定了自身在历史书写中的介入。该课程的特色是试图将女性主义文化和历史学理论、视觉艺术中的女性作品史研究、女性对当代艺术的分析和实践汇集在一个空间。因此，该课程吸引了正在或旨在成为艺术家、策展人、批评家、艺术史学家的学生，以及对专门研究女性主义和文化理论感兴趣的相关学科的女性。这个项目拒绝遵守艺术史与当代艺术实践之间、学术理论与视

觉艺术之间的所谓界限。

设计这门"专门"的女性主义课程似乎是我"作为一个女性主义者"工作的逻辑延伸，我认为我不能再把女性主义理论或艺术和艺术史研究作为其他理论项目框架下的课程选修课。女性主义本身的历史和内部复杂性作为理论和实践都需要自己的概念和学术空间。直到1991年，我的工作一直被置于一个宽泛的艺术社会史项目中，在这个项目里，女性主义被给予关注，但是一个在理论上没有得到充分发展起来的子集，经常被以阶级为主要权力轴心的唯物主义范式的主导地位，以及艺术社会史学家对性别和性问题的漠不关心所淹没。我并不想放弃唯物主义批判对艺术史中女性主义工作的意义，①但很少有艺术社会史学家允许女性主义分析玷污其基于阶级分析的纯洁性，这也显示出一种潜在的男权主义。

在女性主义研究的实践中，我尽可能地兼收并蓄。女性主义理论必然是拼凑（bricolage）的形式，但并不因此表明女性主义缺乏一个中心、一个核心，而是表明其理论和政治视野有多么全面。一个常见的误解是，女性主义是一种将性别置于所有其他压迫结构之上的观点或方法。女性主义对于性别的意义并不像马克思主义对于阶级的意义和后殖民主义理论对于种族的意义那样。首先，有一系列的女性主义，与所有压迫女性的分析有着各种的联系。社会主义女性主义始终关注阶级问题，黑人女性主义则详细分析了帝国主义、性、女性和种族主义的配置。在广度上，作为复数的女性主义处

① 本章最初是为在斯德哥尔摩大学妇女研究中心举办的研讨会而写。瑞典语版本出现在妇女研究杂志 Kvinnovetenskapligtidskrift 44（1992）中。它的英文版本发表在 Genders 第17期，1993秋。

理的是围绕种族、阶级、性别、年龄、体能等方面的复杂而有序的权力配置,但它们也需要有特定的政治和理论空间,将性差异作为轴心力加以命名和剖析,它以特定的方式运作,既不赋予它优先权、排他性或高于任何其他权力的优势,也不允许它在概念上与构成社会的社会权力和抵抗的机制相分离。女性主义必须进行长期而艰苦的斗争,才能使人们承认性差异的中心地位及其对作为社会和主体建构层面上的性别和性的影响。

多年来,我一直以公开的女性主义立场进行教学。我以写作和研究的方式表明我对知识的女性主义政治的承诺。但现在,在这门课程上,我不再仅仅是"作为一个女性主义者"来教学,我必须使女性主义本身成为一个教学对象。因此,我必须将构成女性主义的文化、历史和艺术理论的各种传统和辩论绘制成图,以形成一个在教学和智识上一致的研究计划。在这个理论项目中,有一种政治学。我必须针对女性主义本身提出一种女性主义的方法。[①]

我的第一节课从一个简单的问题开始:你为什么在这里?是什么让你来到这个课程/教室?我收集了一系列的回答,事实证明,这些回答非常有启发性。一位旁听研讨会的学生说,她没有报名参加课程,因为她害怕攻读女性主义研究硕士所带来的污名。考虑到未来就业所依据的机构类型和学科形式,这确实是一个问题。另一位说她不是女性主义者,但觉得女性主义理论中有很多与艺术史社会研究相关的内容。介于这两种立场之间的是那些全身心投入的女性,

[①] 女性主义传统现在是一个研究对象,同时也是一套研究其他对象的理论和方法,例如视觉艺术或电影。因此,课程分为三个部分——女性主义与文化:理论视角,女权主义:艺术、历史,以及视觉艺术中的女性主义与实践:女性的形态。

她们往往是年长的女性,作为母亲或从业的经历使她们常常痛苦地面对着在西方社会阶级、种族和性别的结构中塑造女性生活的矛盾所导致的具体影响。对这些女性来说,女性主义是一种实践,是让生活具有意义并生存下去的办法;它不是理论上的锦上添花。对许多年轻妇女来说,似乎并不是因为压倒性的政治因素才把她们带到研讨室的,而是觉得在所谓的女性主义理论中正发生着一些有趣而重要的事情。

"女性主义理论"这个词现在已经广泛流行。但它是什么呢?它是否意味着所有领域都有一个统一在女性主义标题下的一致观点?我们真的不能说,我们现在有女性主义艺术史、女性主义社会学、女性主义法律研究、女性主义文化研究,与主要的学科形态共处一室。女性主义难道不更是一个干预性的问题吗?女性主义因为引入了性/性别这个被压抑的问题修正了每一个学科和理论的地盘。[1] 提出这个问题,把我们从整齐有序的世界/大学的知识认知这

[1] 我意识到这里的翻译有困难。性别(Gender)在英语中经常被用作一个社会学术语,指的是习得的行为,它表示男孩和女孩之间的社会条件差异。它通常被认为是社会构建的角色和刻板印象的问题。另一方面,"性"指的是作为男性和女性的生物学事实,也指的是男女之间的分工和差异的问题,例如性别分工。后结构主义对精神分析的使用引入了性别差异的概念来表示一种精神机制,在这种精神机制中,男性气质和女性气质作为一个以男性为中心的象征系统中的不同术语产生。我跟随 Gayle Rubin 使用短语性/性别,他提出这个词是为了明确人类主体的社会生产,用于性繁殖、亲属关系和妇女交换的社会安排,这些系统被认为是相互依存的,因此最小社会单位将包含至少一个男人和一个女人,他们会通过性的建构过程,变成异性恋为主。因此,sex/gender 指的是社会、心理和性构成的综合体。女性主义是这样一种话语,它通过命名这样的体系并研究它们的结构运作,揭露了性作为自然的所有表象,同时也暗示了只关注社会角色而没有关于性的主题的理论是不够的。Gayle Rubin, "The Traffic in Women," in Rayna Reiter(主编), *Notes towards an Anthropology of Women* (Boston: Monthly Review Press, 1975). 参见 Luce Irigaray, "Women on the Market," in *This Sex Which Is Not One*, trans. Cathy Porter (Ithaca: Cornell University Press 1985)。

些明确的学科划分中推向了一个实践的领域。女性主义问题推倒了分割学术知识的分界和承重墙,揭示了因性差异结构出现的社会与文化分裂,表明所有学科都浸淫了性/性别体系的意识形态预设。①

我们今天所了解的女性主义在一定程度上是1950/1960年代历史时刻的产物,新的政治、社会和文化理论在当时得到了发展,更好地来处理晚期资本主义带来的问题。新左翼主义的遗产和其他来自民权运动、黑人权利、反种族主义、反殖民主义斗争和学生造反的政治批判,为研究意识形态实践和文化形式提供了新的动力,因为它们既是意识形态压迫的特权场所,也是进行文化抵抗的场所。② 在理论层面上,新左翼主义挑战了文化的概念——文化是真理和美,文明的最佳思想和价值——提出文化是普遍的,是一种"生活方式"、一种"斗争方式",是社会意义和身份的领地。③ 这种对传统政治范畴的置换,包括文化实践、身份和习俗等方面,表现出对基于"个人即政治"口号的新女性主义政治的深切同情。但这种文化主义的方法受到法国结构主义和后结构主义理论的挑战。这些人提出了一种语言哲学范式,最初源于索绪尔的符号学理论。结果,不仅理论化作为一种活动被提升到了新的高度,而且一种创造性的理论事业也随之兴起,它重塑了人文科学和文化实践的研究。在参

① 该观点选自 Elizabeth Fox-Genovese, "Placing Women's History in History," *New Left Review*, 133(1982),7。
② Juliet Mitchell, *Women's Estate* (London: Penguin Books, 1971)。
③ R. Williams, *Culture and Society*, London: Penguin Books, 1958, and *The Long Revolution*, London: Penguin Books, 1961; E. P. Thompson, *The Making of the English Working Class* (London: Penguin Books, 1963)。

与这场"文化革命"并与其相互影响的过程中,妇女运动出现了一个不断发展的理论之翼,作为妇女运动的女性主义理论的例子。① 但是,该词定义的实践和立场是极其多样的,这正是因为女性主义不平衡地记录了自身的内部转化,以及关于文化、社会、语言和主体性等理论范式外部的不断变化,从而对所有这些进行政治批判。

此外,"女性主义者"一词对从事女性研究的女性以及其他学者和理论家来说是一种永久性的挑衅。女性主义要求保持对某些问题的关注,它的作用是抵制任何趋势的知识或理论的固化,这些知识或理论围绕着虚构的一般性人类或单向度普遍性,或任何其他以男性为中心的、种族主义的、性别歧视的或年龄歧视的西方帝国文化及其(通常不是这样)激进话语的神话。

因此,我所要主张的是,女性主义代表着一套立场,而不是本质;是一种批判性实践,而不是一种信仰;是一种动态和自我批判性的反应和干预,而不是一个讲坛。它是一个悖论的不稳定产物。女性主义分析似乎是以妇女的名义说话,但它却永久地解构了围绕它组织起来的政治性术语。② 这种悖论塑造了过去20年女性主义实践的历史,也许可以归结为从本质(对妇女身份和妇女集体的强烈意识)到差异(更痛苦的认识是,不仅要意识到分裂和破坏妇女集体的东西,而且要意识到"妇女"一词的结构性条件是由心理符号系统

① Christine Delphy ("Pour un matérialisme féministe", *L'Arc* 61, 1975)认为作为运动的女性主义的目的是在社会现实中的革命,而作为理论的女性主义目的是知识领域的革命。Reprinted in Elaine Marks and Isabelle de Courtivron (eds.), *New French Feminisms* (Brighton: Harvester Press, 1980), p.198.
② 对此悖论富有成效的讨论,参见 Denise Riley, "Does Sex Have a History?" in her book *Am I That Name? Feminism and the Category of "Women" in History* (London: Macmillan Press, 1988), pp.1-17.

导致的,它跨越阶级、种族和性别的形式来生产和区分主体性)这一走向。然而,从早期的思想到成熟的理论,并不是一种线性的进展。相反,在女性主义内部我们有一个同步的辩论配置,所有这些辩论都提供一些有价值的东西来贡献于扩大的女性主义事业。然而,它们都不约而同地陷入了它们所批判的性差异体系之中。问题变成了如何使这种悖论成为激进实践的条件。①

因此,在我参与妇女运动 20 多年后,我发现,我所面对的"什么是女性主义"这个问题,已经成为一个理论定义的问题,但我并不感到惊讶。这与更容易回答的挑战"你是女性主义者吗"截然不同。后者是个人归属的问题;前者既是我个人的历史知识和批判距离的问题,也是一个集体困境的问题。我很高兴地翻到了一本由英国著名女性主义者朱丽叶·米切尔(Juliet Mitchell)和安·奥克利(Ann Oakley)编辑的论文集,也在问"什么是女性主义",这本书中包括了罗莎琳德·德尔玛(Rosalind Delmar)的一篇以此为题的重要文章。②

德尔玛首先指出,女性主义——或者说现在在这把伞下共存的东西——已经变得多么支离破碎和异质化。她认为,将这些不同的妇女社会和政治行动表现为"女性主义",本身就是一个最新的发展。因为 1960 年代末爆发的激进主义浪潮最初被称为妇女[解放]运动。在这两个术语之间的差距中,德尔玛质疑它们之间的任何自

① Teresa de Lauretis, "Technologies of Gender," in *Technologies of Gender* (London: Macmillan Press, 1987).
② R. Delmar, "What is Feminism?" in J. Mitchell and A. Oakley (eds.), *What Is Feminism?* Oxford: Basil Blackwell 1986, pp.8-33.

然认同,尽管它们之间的相互关系是当代女性主义的一个特征。当代女性主义有时以19世纪妇女争取投票权的运动为原型,将自己命名为"第二次浪潮"。女性主义可以脱离妇女运动,这既是一个理论问题(我将在下文进一步讨论),也是一个历史问题。如果说70年代的十年中,女性主义最常见的是以运动和会议的形式产生;那么在80年代,女性主义则更多地被安置在期刊和学术课程中。① "女性主义理论"这个看似自由漂移的术语的出现表明了这种重点的转移。

然而,德尔玛反驳了将女性主义完全与社会激进主义相提并论的流行观点,她认为,从历史上看,女性主义是一种有关"妇女问题"的思想传统,并不总是与改变妇女社会地位的政治组织斗争相一致。女性主义是针对性/性别这一哲学问题的,但它的历史是不连续的,因为性/性别问题的提出方式是由不同历史时期妇女所能获得的主流政治/哲学话语所决定的。因此,在18世纪革命时期,女性问题是在关于自然权利的启蒙运动话语中阐述的。② 在19世纪中叶选举权运动的意识形态框架下,无论女性主义如何宣称自己是18世纪前辈的后裔,实际上都来自当时的资产阶级财产权观念,这些观念将阶级等级铭刻在关于妇女选举权的争论中。因此,白人资产阶级女性主义者并不一定赞同普选权,而是像她们的资产阶级兄弟

① 感谢 Mary Kelly 提出这一洞见,将其融合在她的项目 *Interim* 之中,可参见目录 *Mary Kelly Interim* (New York: New Museum of Contemporary Art, 1990)。
② Mary Wollstonecraft's *A Vindication of the Rights of Woman*, 1792. 还可参见 Jane Rendall, *The Origins of Modern Feminism: Women in Britain, France and the United States 1780–1860* (London: Macmillan, 1985)。

和父亲一样,声称有权代表她们的工人阶级或黑人姐妹。[1]

这一论点要求我们面对现在的意识形态框架,在这一框架内,我们自己扩大了的、受到内部挑战的女性主义已经形成。20世纪后期的女性主义回过头来加强妇女运动和政治斗争的历史传统,同时又以完全不同的方式组织自己。例如,语言已经改变。自由(liberation)取代了解放(emancipation),集体主义取代了个人主义,激进的政治理论和社会学导致了与左派和反种族主义斗争的联盟,而且我们的女性主义远远没有把重点放在传统既定的政治目标上,而是创造了新的术语"性政治"和新的口号"个人即政治"(the personal is political)。

20世纪末新的女性主义浪潮回应这样一个事实,即19世纪运动的参与者所实现的经济和政治改革并没有真正改变社会中性别分化的深层结构,也没有改变它们所维系的意识形态和心理结构。文化革命的兴起,源于并促进了近30年来激进批判理论和文化实践在文化、意识形态和主观领域的兴趣。掌握这一更大话语的特定女性主义版本的关键词是"身体"。罗莎琳德·德尔玛指出:"对女性身体及其性需求问题的追问成为当代女性主义的特色。"[2]很大程度上,在围绕健康和女性性主张的运动中,在反对暴力、攻击和色情的斗争中,以及在母性和老龄化的问题上,新女性主义都表现为身体的政治。新的政治阐述了女性特质与身体问题的特殊关系,它不是

[1] Angela Davis, *Women, Race and Class* (NewYork: Random House, 1981); Hazel V. Carby, *Reconstructing Womanhood* (New York: Oxford University Press, 1987).

[2] R. Delmar, "What is Feminism?" in J. Mitchell and A. Oakley (eds.), *What Is Feminism?* (Oxford: Basil Blackwell 1986), p.27.

作为一个生物实体,而是作为心理构建形象,为无意识过程、欲望和幻想提供一个位置和形象。身体是一个建构,是一个表征,是书写性差异标记的地方。正因为身体是一种标志,所以它才会在女性政治中被如此地强调,成为我们反抗的场地。对于这种女性主义理论来说,身体恰恰是社会体系与主体之间的交易所,是传统呈现的亲密或私人的内部与公共或社会的外部之间的交易所。符号化的身体,作为政治言论和组织的形象,侵蚀了这种对立之间的区别,而到目前为止,正是这种对立塑造了自由政治的概念。

19世纪,资产阶级社会将性别作为其主要的社会区分之一,并将其表现为公共领域和私人领域的绝对分离,这种分离是由严格区分的身体、男人和女人来体现的。这种极化在思想上和实践上鼓励了将资产阶级妇女限制在"内部"、私人、家庭的领域,禁止开展进入公共领域的运动(工人阶级妇女已经在那里,遭受着经济和性的剥削,为她们明显违反了公共/私人的性别划分而付出代价)。妇女要求作为外部公共领域的部分权利的代表——作为公民、作为消费者、作为公共领域的使用者。与此截然不同的是,事实上这已经是一个公共空间。也就是说,它不能免于权力的游戏。它不是20世纪女性主义口号"个人即政治"这样一个地方,它坚持所谓的私人的个人避难所,但它可以是暴力和剥削的场地,渗透进女性主体身体的最私密的毛孔之中。但是,通过这种公共领域和私人领域相互浸淫的论断,女性主义有效地解构了对立面,创造了自己政治和理论项目的特定领地。

让我从另一个角度来谈这个问题。性身体的优先地位和自由语言并非女性主义所独有。它们与1960年代发生的一系列激进革

命有着共同之处,这些革命既发生在学生中间,也发生在反对种族主义和殖民主义的人中间。西方1960年代的文化革命是对自我概念的重要修正,它促进了身份政治,围绕消费和快乐的概念形成了重大转变。然而,自由的话语是以经典的资产阶级政治理论的术语来提出的,即一个从外部社会约束中寻求解放的自我与一个内在的、被社会外部压抑和压迫的自我之间的冲突。后结构主义和批判理论拒绝这样的程式化表述,他们认为语言、话语和主体性是认识自我与社会之间交互作用的关键术语,去中心化的、言说的主体观念把主体作为与语言本身相一致的社会系统的中心效应。这个主体实际上既被社会和符号系统言说,又被社会和符号系统主体化。那么,语言便是将社会和主体一起制造出来的领地。然而,针对语言隐喻的力量及其与社会秩序合谋的倾向,精神分析的见解具有一种破坏性力量,因为正是它坚持认为,去中心化的主体实际上是一个分化的或分裂的主体,它是在男性中心法则下通过语言的加持,在作为人类主体的创伤中有意识和无意识地形成的。然而,作为理论和制度的精神分析却受到了女性主义的困扰,女性主义似乎破坏了由阳性法则创造的体系的稳定。正是因为这个原因,精神分析被女性主义者抓住了,因此,尽管精神分析是阴茎基础的,它还是提供了一种理论化的女性特质分析,它既是社会和象征系统里始终和已有的一部分,但又是它们永远的僭越者。[1] 因此,符号学、后结构主义和精神分析均与女性主义有着历史性以及理论性的联系,因为它

[1] 参见 Jacqueline Rose, "Feminism and the Psychic," in *Sexuality in the Field of Vision* (London: Verso, 1987), 以及朱莉娅·克里斯蒂娃(Julia Kristeva)的作品, 比如 in Toril Moi, *The Kristeva Reader* (Oxford: Basil Blackwell, 1986)。

们都涉及对资产阶级政治霸权的挑战（即自主的自我观念，一个由公/私分离定义的自我，一个假定的资产阶级的男性的自我），在其框架内，当前的女性主义问题已经不再被提出来。女性主义理论往往是指根据这三种分析范式提出性/性别问题，因此，女性主义理论在政治上与当代形式的女性主义思想和实践不相容，这些思想和实践仍然停留在19世纪的资产阶级平等权利问题上。事实上，这种问题不仅压制了阶级和种族权力问题，而且通过压制任何主体性概念，以要命的方式消除了女性主义的根本问题，即性差异问题。

朱莉娅·克里斯蒂娃将符号学和精神分析学的结合呈现为"符号分析"，其基础是拒绝接受笛卡儿的遗产，即一个凭借主权意识而置身于语言/社会之外的自我，也拒绝接受马克思主义传统，即主体具有不可磨灭的社会性，其（错误）意识完全由社会关系和经济条件等结构性力量所决定。在克里斯蒂娃看来，在被无意识分裂的语言中，分裂的人类主体的异质性形成，一个具有身体的历史和言说的主体，既为社会秩序中的制约力量创造了条件，也为那些为了更新或改变符号秩序而通过超越它来破坏它的稳定创造了条件。在最隐晦地陈述这一情况的文章中，克里斯蒂娃仍然对性别和主体性问题无动于衷。[①] 男性气质和女性气质作为语言的定义模式，而不是作为对男性或女性的描述，这种高度虚无缥缈的概念贯穿了她的大部分写作，直到1979年的《女性的时间》一文，在这篇文章中，她也在思考女性主义的历史及其对女性气质的各种表述。德尔玛在女性主义思想史和妇女运动史之间发现的历史差异，克里斯蒂娃通过代

① J. Kristeva, "The System and the Speaking Subject" [1973] in T. Moi (ed.), *The Kristeva Reader* (Oxford: Basil Blackwell, 1986), pp. 24 – 33.

际的比喻进行了重塑。① 她对时间概念的使用对我们所有人都有重要的影响,尤其是那些参与文化史、艺术史的特殊实践研究的人。

克里斯蒂娃在文章开头分析了女性主义者既继承又修正的时间模式,有线性的、卷曲的、历史的时间,有民族及民族史的时间,有政治和权利的时间。克里斯蒂娃指出,第一代女性主义者起源于19世纪,但仍然活跃在当代平权女性主义中,她们的目标是加入这个民族的时间。克里斯蒂娃将她们作为政治主体进入公共(外部)领域,改善妇女的社会和经济构成的雄心,定义为进入线性时间、历史时间的愿望。这是认同逻辑的一部分,是一种即使不能与被赋予权力的男子一样,至少也要在特权男子目前享有的权力霸权定义中得到平等待遇的愿望。

另一方面,还有克里斯蒂娃所说的纪念碑式(monumental)的时间,一种可能被认为与妇女密切相关的特殊的时间性:身体的时间、周期的时间、重复以及女性生产及其表征关系的长段时间。在我们这个时期,可以看到1968年后的一代女性主义者,她们拒绝与政治野心有关的政治,拒绝认同和进入公共领域及历史-国家时间,而是转向女性心理的特殊性,转向对女性的身体性和性的想象和象征性的表述,寻求"给在过去文化中失语的主体间的和身体经验提供一种语言"。② 克里斯蒂娃无疑想到的是莫尼卡·维蒂格(Monique Wittig)、安妮·勒克莱尔(Annie Leclerc)、埃莱娜·西苏(Hélène Cixous)等作家。对于这种形式的女性主义来说,她们的新颖之处是

① J. Kristeva, "Women's Time" [1979] in T. Moi, *Kristeva Reader*, pp.188–213.
② J. Kristeva, "Women's Time" [1979] in T. Moi, *Kristeva Reader*, p.194.

迄今为止被忽视的激进的或重新制定的"政治"实践理念的场地,即文化,作为女性心理以及女性、女同和母性身体表征创造点的写作。

超越了一般的女性主义史,我们是否也可以在这种女性主义的代际冲突和时间差异的模式中解读女性主义艺术史的困境？女性主义艺术史家渴望将被遗忘的女性艺术家重新引入到一个在形态(法国学派、美国艺术、德国文化等)和论述模式(西方文明的发展、风格、时代化等)上是线性的、民族主义的艺术史记录中。我们试图赋予女性艺术家以某些男性所享有的经典化的艺术主体地位,用一种鉴定的逻辑试图使女性艺术家即使不能和男性一样,至少在认可和尊重上是平等的。但是,女性作品的意义只有当我们能够阐明其作品的特殊之处,使它们不同于现有规范的地方,以及当我们界定风格、运动、前卫创新等之外的临时性表达时,才会变得生动有力起来。我们正在寻找方法,承认"女性的空间"及其在女性生活经验节奏中的主观时间性,这种生活体验是在阶级、种族和性的复杂社会结构中配置的性别差异层次内的,也是在对性别差异层次反抗中形成的。在艺术史普遍的线性历史话语中,我们能充分阐明所有文化中不同女性题材的特殊性吗？我认为不能。然而,在某种形式的历史时间及其当前的话语阐释之外强调女性的特殊性,是在冒险使我们继续固守在边缘地带,仅仅充当一种非历史的或本质"差异"的无价值之物。因此,我们必须追随克里斯蒂娃的辩证解决方式,以发现女性主义艺术史的女性主义实践的基础。

尽管标题为《女性的时间》,并使用了代际隐喻,但克里斯蒂娃的结尾部分从女性气质和女性主义的时间性转移到从空间的角度对两者进行重新概念化。

我对"代际"一词的使用与其说是指一个时间顺序,不如说是指一个符号空间,一个既有肉体又有欲望的精神空间。所以可以说,到目前为止,第三种态度是可能的,因此是第三代,这并不排除——恰恰相反——这三者在同一历史时间内是平行存在的,它们甚至是相互交织的。①

暂且不说克里斯蒂娃在其自身理论层面上的第三空间,我想通过时间和空间的隐喻来作为我们理解女性主义的方式,我们是女性主义的一部分,这在"作为女权主义者"的多样化实践中体现出来。克里斯蒂娃的空间形态明显是符号学意义上的。它被刻上了意义,同时也是超越现有社会和符号秩序的意义的生产场所。女性主义一方面不只是一部不连续的思想或文化表达的历史,另一方面也不只是一部社会变革运动和斗争的历史。女性主义可以被重新理解为一个符号空间,在这个空间里,通过女性主义的要求,我们既要否定现有的以男性为中心的意义秩序,又要在与意义表征的斗争中生产批判的甚至是新的意义。由于主体在某种意义上是一种文化和秩序被符号化的效果,因此,对意义的争夺也是对各种主体性的争夺。作为女性,我们在一个符号秩序中是被遗弃的,或者说是被流放的,而这个符号秩序除了作为它自己的、以男性为中心的意义标识外,并没有对我们进行标识。因此,将女性主义称为符号空间,并

① J. Kristeva, "Women's Time" [1979] in T. Moi, *Kristeva Reader*, p.209.

不是要从政治中退缩,而是要将其置于一个不同的层面,或许能够阐明主体性和社会性之间的决定性关系,而这正是当代权力的关键轴心。

女性主义作为1968年以来创造的符号空间的一部分重新出现,形成了关于自我、性别、性差异以及创造力、艺术和表征的新概念。克里斯蒂娃将生产模式的概念引入政治话语,作为生产关系时间性的标志,同时也存在着与之不连续的意义和主体的时间性,因而也存在着性差异的时间性。因此,性/性别并不是非历史的、非政治的,或者仅仅是私人的。但是,只有承认它的具体时间性,以及它最具构成性功能的领地——语言和性别化的主体性,才能从历史和理论上对它进行思考。

从对克里斯蒂娃和相关理论的这一明显脱节的讨论中,我想得出一个重要的结论,为"女性主义与视觉艺术"课程做准备。这门课程不能从不加批判地叙述思想史、事件和活动、艺术家和运动的历史开始,有必要从绘制历史上特定的和不同的女性主义的阐述开始,将其作为性别差异的空间和时间性元素。当然,众所周知,制图学是通过其对空间的相关投射和对视角的刻画来生产感兴趣的知识的主要工具。人们总是从(试图)掌握世界的立场出发来绘制地图。[①] 女性主义理论的地图似乎已经有了自己的具体地理学。美国女性主义的传统与法国、斯堪的纳维亚、德国、意大利、日本、智利和英国的传统截然不同。政治和理论上的冲突在女性主义文献中表现为国家差异。然而,有一个北大西洋的霸权——一个有影响力的

[①] B. Barnes, *Interests and the Growth of Knowledge* (London: Routledge & Kegan Paul, 1977).

欧洲语言的问题。法国和英语国家的女性主义比斯堪的纳维亚或德国的倾向更加国际化。托里尔·莫伊(Toril Moi)在她的文章《女性主义、后现代主义和风格：当前美国女性主义批评》(*Feminism, Postmodernism and Style: Recent Feminist Criticism in the US*)中，回应了对她的《性/文本政治学》(*Sexual/Textual Politics*, 1985年)一书的批评，认为该书显然忽略了美国女性主义批评中的明显的跨大西洋倾向，这种倾向属于法国后结构主义式的。她创造了"大西洋后女性主义"这个词，来定义爱丽丝·嘉汀(Alice Jardine)等作家的中间状态。在她的著作《女性过程：女性配置和现代性》(*Gynesis: Configurations of Woman and Modernity*, 1985)中，她似乎盘旋在大西洋之上，看向法国，对美国说话。我们显然很容易就能绘制出当代女性主义理论的地理图，但隐藏了比理论的民族倾向或国内定位更根本的冲突。莫伊认为，危险在于，女性主义将沦为一个风格问题——女性主义理论将关于语言和主体性的政治见解变成了一场关于写作风格和自我展示的辩论。托里尔·莫伊正确地坚持认为，女性主义提出的应当是理论的政治问题。对于她自己的立场，作为一个与英国社会主义女性主义有着紧密联系的斯堪的纳维亚女性主义者，托里尔·莫伊写道："总的来说，我会把我的工作，无论是在这里还是在《性/文本政治学》中，描述为努力论证对女性主义的政治化理解，而不是非政治化理解。"[1]她在文章的结尾，提到了另一位大西洋中部的后女性主义者简·盖洛普(Jane Gallop)，她最为生动地把女性主义的内容归结为风格问题。托里尔·莫伊认为：

[1] T. Moi, "Feminism, Postmodernism, and Style: Recent Feminist Criticism in the United States," *Cultural Critique* 1 (Spring 1988), 4.

简·盖洛普声称采取一种风格就是采取一种立场是正确的,但她将单一的风格行动推崇为独特的女性主义是错误的,正如她认为可以分析风格而不考虑内容和它进行干预的具体历史空间是错误的。我已经说过,采取一种政治立场就是冒着犯错的风险。同样,我们可能会发现自己在错误的地方被错误的风格所累。风格的风险也是政治承诺的风险。①

因此,当代女性主义思想史中的理论发展,必须对其政治效果进行甄别和考察。论点或理论的选择不仅仅是艺术史风格不同的问题,因为无论它们是否有意或承认,都会产生政治效果。因此,女性主义艺术史容易受到类似托里尔·莫伊对文学批评所进行的批判。我可以这样说,并不是所有女性主义者所做的事情自然地就是女性主义——如果我们把女性主义理解为对象征性实践的干预,这种干预在政治上是有效的,在这种情况下,女性主义本身已经改变了政治的定义,从加入公共权利转向理解自身作为性别化的、言说主体形成的条件和效果。

这个一般性的讨论又回到了我自己在制定关于女性主义和视觉艺术的学术课程时的一种两难处境。不是为了表白或自我标榜,我想介绍一些生平信息,作为承认自己是历史进程和情境产物的参考。作为学者和女性主义者,我是在60年代末妇女解放运动中女性

① T. Moi, "Feminism, Postmodernism, and Style: Recent Feminist Criticism in the United States," *Cultural Critique* 1 (Spring 1988), 22.

主义被重新架构的过程中形成的。我是慢慢地、断断续续地参与到女性主义中来的。14 岁时,我读到了贝蒂·弗里丹(Betty Friedan)的《女性的奥秘》(1962 年),当时父亲从国外出差带回了这本书,认为这是一本适合一个即将进入女性奥秘的少女的阅读手册。我被这本早期的女性主义文本迷住了。尽管我并没有陷入弗里丹如此生动地揭露出来的陷阱,但通过我刚刚去世的母亲,我能够认同女性奥秘的恐怖,"她就这样被虚耗了";而母亲的一些朋友则不同,她们在 1930 年代曾为上大学和从事专业工作而奋斗,但由于完全禁止已婚妇女从事她们所选择的职业——教书,她们不得不放弃婚姻和孩子。这一代人就像是锁链上的一环,可以追溯到 19 世纪的争取选举权的女性主义者。我自己在 1960 年代末上大学时,很快就被负面地认为是一名女性主义者,因为我对知识的兴趣,同时拒绝为了追求自己的男性而有意诋毁自己的智力。在社会或性成功的尺度上,智力和女性气质是不相容的。因此,我一度曾努力不做"女性主义者"。但在 1970 年,我所在大学的学生受到 1968 年事件的启发,组织了一次占领行政部门的活动,这是我参与的第一次重大政治行动。这与 1970 年 3 月在牛津大学罗斯金学院举行的英国第一次以历史为主题的妇女解放会议同时举行。[1] 出席会议的妇女们前来声援我们的占领活动。我还记得我是如何带着复杂的心情看待这些"妇女解放者"的,我的兴趣全放在弗里丹和德·波伏瓦身上,阅读报纸上关于瓦莱丽·索拉娜斯(Valerie Solanas)和妇女焚烧胸罩的耸人听闻的文章。然而,当我离开大学的那个夏天,我决定去寻找

[1] Michelene Wandor, *Once a Feminist: Stories of a Generation* (London: Virago Press, 1990),采访了参加过那次英国女权主义历史事件的女性。

一个妇女团体——这本身就是一个新奇的现象,一个由地方团体组成的非正式网络,通过一个办公室和一本伦敦杂志协调工作。作为一个激进的中产阶级女性,妇女运动为我提供了一种政治真实性。我可以用自己的声音行动和说话,通过不同但也是共同的受压迫经历来寻求联盟和联结。这显然是一场资产阶级的、白人的、平权的女性主义运动,伪装在提高意识和身份政治的新语言中。早期的选举权政治运动的遗产在我加入的团体中仍然很强大,该团体决定与国家对抗,为平权立法而运动。组织了公开会议,妇女团体进行游说,并创办和编辑了一份妇女报纸。所有这一切都发生在我去考陶尔德艺术学院学习艺术史的时候,当时受到良好教育的女性最终被允许的职业只能是作为出版业或市场研究的秘书,对此我提出抗议。

我和一群积极性很高的学生在一起,有一个星期,我们进行了一次幻灯片测试,10个选项中大家都做对了9个。有一张图片打败了我们,我们可以确定它的年代,将它定义为后印象派作品,产生于巴黎,等等。可我们完全无法说出它的作者苏珊娜·瓦拉东(Suzanne Valadon)的名字,因为我们从来没有想过要在大量的艺术史数据库中搜索一个女人的名字。震惊的是,不仅是因为我在学术上对女性艺术家的无知,而且是因为在现有的艺术史框架内对女性艺术家的想象是不可能的,这件事促使我在1973年邀请琳达·诺克林(Linda Nochlin)到考陶尔德艺术学院演讲。这是在那里举办的第一个女性主义讲座,也是女性艺术家第一次被提名,被认真对待。因此,我认识到,在我的"个人"专业领域以及议会和媒体等典型的公共领域里,都存在着需要参与的政治。而与此同时,瑞典艺术家

莫妮卡·斯尤（Monica Sjoo）因其画作《上帝诞生》（*God Giving Birth*）的展览，在伦敦面临淫秽罪的起诉。① 于是，大家组织了一次公开会议，成立了一个新的团体——妇女艺术史集团。在那个时代，我们是一个典型的女性主义团体，是一个非正式的自发性集体；我们隶属于艺术家联盟的妇女工作室，将自己定位为政治和社会运动的一部分，而不是一个专业的压力团体。在这个运动中，为自己组织起来的女性，无一例外地看到了自己与艺术内外的其他激进运动的联盟。值得注意的是，艺术家们正在政治上组织起来，而艺术在体制上、经济上和意识形态上的政治参与也得到了认同。

在这些不同的空间之间——学术艺术史据点、在某个人家前厅的集体非正式会议、议会大厦的访客露台——我开始建立一种实践，不是艺术史，而是妇女运动的表现空间艺术史。早在我们系统地阅读米歇尔·福柯的作品之前，许多女性就认识到知识与权力的紧密联系。艺术史作为知识的一种形式，也是权力的一种表述。它所说的和它所不允许的影响了许多在世的艺术家，她们仅仅因为是女性而被否定，艺术史把"女性"这个词和"艺术家"这个词对立起来。我的艺术史项目就是要为当下书写历史；书写女性真实的以及象征性的存在，她们以"妇女"的标记生活在一个以男性为中心的文化中，通过性别的配置，遭受着阶级和种族的真实的、实实在在的伤害。我所进行的理论之旅有一个持续的参照点，通过政治问题和优先权来检验：为什么从当前的权力配置来看，进行这项研究、撰写这篇论文、编辑这本书是重要的？通过这种方式，我拒绝接受艺术史

① 有关该事件的文件参考 Rozsika Parker and Griselda Pollock, *Framing Feminism: Art and the Women's Movement 1970–1985* (London: Pandora Books, 1987)。

的一个重要的划分,艺术史通过这种划分来管理过去和现在之间的界限。这种艺术史认为,只有时间才能证明艺术的探询。"唯一好的艺术家是一个死人",它认为,当下太近无法客观评价。我认为,所有的历史写作都是在当下形成的。史料编辑史实践的政治隶属于其自身生产的意识形态时刻。此外,至关重要的是,要表明当下是历史形成的。社会中的性差异和性划分不是自然的,而是历史的,这就是为什么它们可以被挑战和改变。过去作为传统——在艺术史上,它成为典籍——被用来证明现在的状况。经过时间的验证,伟大的艺术经典不允许讨论或认真地重新考虑。女权主义的介入必须打破这类规范和传统,不再将过去表现为连贯或发展,而是表现为冲突、政治,表现为在我们称之为阶级、性别和种族的结构性关系中的权力战场上的斗争。①

在过去几年里,有许多关于艺术、艺术批评和艺术史的女性主义活动的评论文章和分析。这些文章大多发表在女性主义期刊上,为这些往往是分散的、不相干的活动提供了宝贵的文献资料。但这不仅仅是一个信息的问题。作为女性主义艺术史实践的代表,它们本身就是历史文本,在理论上和政治上都由其意识形态立场所塑造。1987年,美国著名的艺术史杂志《艺术通报》(The Art Bulletin)终于将女性主义纳入艺术史的正典,在其学科现状系列评论中发表了塔利亚·古玛·彼得森(Thalia Gouma Peterson)和帕特里夏·马修斯(Patricia Matthews)关于"艺术和艺术史的女性主义批评"的评

① 我正就这一议题撰写专著:*Differencing the Canon: Feminism and the Politics of Art's Histories* (London: Routledge, 1996)。

论文章。① 她们的研究内容简明扼要，是非常宝贵的参考文献。除了是一个宝贵的档案，该文本还清晰地绘制出了一幅1971年以来女性主义艺术史和批评的主要倾向和争议地图。

我确实很喜欢这篇文章，因为它对英国女性主义艺术史，尤其是对我的工作有很多赞扬。然而，我想从问题的角度来解读这篇文章产生的框架。这不是一个隐蔽的批评，只是不同意作者的结论。我们需要对我们的领域进行辩论，并对所有的工作做出回应，尤其是要敏锐地意识到，它们作为历史记录的价值是通过表征作为前提的。《艺术通报》中的文章与托里尔·莫伊和朱莉娅·克里斯蒂娃的文章有一些对应关系，特别是使用了代际隐喻和女性主义地理学的概念。然而，当文本不得不说出代际和地理之间的差异的政治性质时，文本就变得十分不自在。这些术语未能给人以启迪，而成为一种扁平化的手段，将女性主义在艺术史内部（和反艺术史）的斗争非政治化。

根据塔利亚·古玛·彼得森和帕特里夏·马修斯的观点，女性主义艺术史的地理学横跨大西洋。美国与英国是差异的主轴。此外，还有两代女性主义者，她们的理论立场和关注点各不相同，穿越了一个象征性的海洋。然而，地理和代际的划分相互叠加，得出了作者关于美国先母和英国女儿的结论——这是对旧世界/新世界划分的一种奇怪的颠覆，在这种划分中，一些美国白人女性曾自称"革命的女儿"。尽管采用了朝代式的方法，但并没有真正意义上的福

① Thalia Gouma Peterson and Patricia Matthews, "The Feminist Critique of Art and Art History," *Art Bulletin* 69:3(1987), pp.326-357.

柯式的谱系,即挖掘话语形成的条件以及新话语对象的系统性散布。

代沟似乎是政治性的。第一代,即美国人,在其学术研究中主要表现为保守的、修正主义的、颂扬的和经验主义的。第二代,即英国的一代,在其学术研究中是"激进"的(一个委婉的术语)、干预主义的,最重要的是理论性的。我们已经遇到的作为思想的女性主义和作为运动的女性主义之间的分野就这样在时间和空间上被重新定位:美国创始的女性主义艺术史家代表着"运动",而年轻的英国女性主义代表着"理论"。

之所以出现这种划分,我认为是因为经常使用的"方法论"这个词造成了深刻的混乱。这一点在文章后面的部分反复出现。第二代女性主义艺术批评表现出对传统方法论更为一贯的"激进批判"(346),"最近在这两个群体之间的艺术批评界爆发了一场关于方法论的辩论"(347)。"第二代中的当代艺术批评家将女性主义的观点带入她们对后结构主义、符号学和精神分析批评等新的后现代方法的运用之中"(349),最后,"正如艺术批评方法论一样,女性主义艺术史方法论也因其意识形态立场而不同,而意识形态立场本身往往受到国籍的制约"(350)。政治和理论都消失在"方法论"这个总括性的术语中,它定义了做批评或艺术史工作的程序。关于"做"的框架或动机是什么的重要问题没有被问到。这并不是要提出理论与实践之间的对立。没有理论的指导,就没有实践,即使理论没有得到充分的承认或认可,而理论只有在实践中才能实现。不同于学科的标准化程序,方法论只有在提出一系列不同的问题并要求以新的方式来回答时,才显现出其重要性。因此,在女性主义出现之前,与

社会和唯物主义艺术史一起,方法论其实并不是艺术史的主要问题。艺术史是大师们的学派实践——潘诺夫斯基与图像学,沃尔夫林与形式主义,等等。然而,如果我提出一个关于女性在艺术史记录中明显缺失的问题,这个问题与艺术史现状的兴趣并不一致,我需要一种不同的思考和研究方式来回答这个问题,因为目前艺术史的实践不仅压制了对女性艺术家的认识,而且不允许女性有成为标准意义上的"艺术家"的想法。① 因此,在《女大师》(*Old Mistresses*)中,罗兹卡·帕克(Rozsika Parker)和我不得不将艺术史本身作为意识形态批判的对象——展示它是如何隐秘地为一个性别等级的利益服务的。因此,方法论的新颖性只是一种表象。它不是改变艺术批评和艺术实践的真正力量。方法论问题是在文化话语和文化表征两个层面上展开的政治冲突的表象。《艺术通报》评论文章的作者实际上引用了丽莎·提克纳(Lisa Tickner)的话,"女性主义是一种政治学,而不是一种方法论",这是唯一一句承认女性主义"*与理论接触*"的话(我用的斜体)。② 然而作者们却不去研究这句话的含义,因为在她们的文章中,女性主义并没有作为一种政治来运作;由于它的历史被以代际和地理的差异来表现,它被无意识地去政治化了。

我想解释一下女性主义与符号学、后结构主义和精神分析之间的关联是如何产生的,不是作为学科蛋糕上锦上添花的方法论,而是作为思考我们在社会实践和当代文化研究中实际面临的问题的

① 理查德·伊斯顿(Richard Easton)证明了这种同义性进一步局限于被封为正统的异性恋,"Canonical Criminalizations"(Leeds University MA thesis, 1990),发表于特刊 *Differences*, "Trouble in the Archives", vol. 4, no. 3, Fall 1992。
② Gouma Peterson and Matthews, "The Feminist Critique", p. 350.

必要方式。理论化不是一种远离政治需要的、旨在恐吓不谙世事者的脑力劳动。它是政治实践中不可避免的组成部分。我们如何理解我们作为女性所要经历的所有具体多样性的问题，我们如何理解历史上对"女性"的压迫？我们如何理解妇女状况、性别差异、社会不公，从而使抵抗和改变成为可能？这些结构是如何影响文化表征的？文化表征在这些结构的实施以及权力和差异关系的生产和再生产中扮演什么角色？把这样的理论事业称为"方法论"，就等于把艺术史从社会实践和文化史这个更大的框架中再次割裂开来，从女性主义这个比女性主义艺术史家或艺术批评家更大的东西中割裂开来。它使我们停留在"你是一个女性主义者［艺术史家］吗？"的层面上，而不是"什么是女性主义？"以及女性主义对艺术史和所有现存知识形态的影响上。

此外，《艺术通报》文章的作者在框架上也有相当大的问题。露西·利帕德（Lucy Lippard）同时作为第一代和第二代作家出现。丽莎·提克纳在这两种语境中出现的情况也差不多。对南希·斯佩罗（Nancy Spero）作品的各种解读的讨论具有参考性（indicative）。斯佩罗被作为第一代艺术家，遭受第二代批评家简·温斯托克（Jane Weinstock）的批评。然后，斯佩罗以她对法国女权主义理论的兴趣为自己辩护，却被丽莎·提克纳以彻底的第二代术语进行评价。由于作者本身没有参与后结构主义和作者身份理论的阅读，她们无法通过认识到"斯佩罗"所代表的文本/批评家（包括她自己）是一个完全不同的实体，从而解决这里出现的明显混乱。在经典的艺术史中，人类和艺术性的概念往往是本质主义的，在人、社会生产者和文本生产的作者之间有一种省略，这种省略由艺术家的专有名称来表

示。从后结构主义的角度来看,作品并不因为被冠以"南希·斯佩罗"的名字而被赋予本质上的"斯佩罗性",对作品的解读是由根本不同的兴趣和理论资源所赋予的。因此,提克纳可以根据法国女性主义理论中关于"女性写作"的观点来"解读"斯佩罗 1987 年在伦敦国际摄影展上的展览,回顾克里斯蒂娃的第二代作品:"这些女性试图为过去被文化遗忘的内在主体和身体经验提供一种语言。"[1]这在一定程度上是 1968 年历史-政治-文化时刻催生的女性主义理论历史发展的结果,它关注身体和主体性的问题。我们现在有了从文化的角度来评价女性铭文的术语,这种术语承认女性气质的身体和精神条件的特殊性,而又不在哲学上陷于一种本质主义,而这种本质主义正是温斯托克——一个精神分析的热心使用者,一个法国导向的美国批评家——在斯佩罗关于她的自身实践的陈述中所读到的。于是,克里斯蒂娃对代际隐喻的使用与古玛·彼得森和马修斯的使用之间的差异,恰恰在后者无法将理论视为因为我们的思考而实质性地改变我们的行动这一点上变得尖锐起来。相反,美国作者们将艺术和艺术史的女性主义批判呈现为一系列不同的思想或传统,部分有着鲜明的理论,部分理论意味并不那么强。在她们的文章中,"理论"一词作为"意识形态"的委婉语,在缺乏足够的理论化的情况下,在知识的层面上如何通过质疑女性特质的含义来实现变化。因此,这个文本的代际意象最终创造了一个线性的历史,其中隐藏着关于进步、进化和发展的假设,而不是将理论上的差异作为女性主义理论及其政治中的冲突来处理。

[1] J. Kristeva, "Women's Time" [1979] in T. Moi, *Kristeva Reader*, p.194.

第一与第二、美式的与英式的,这些隐喻与年轻和年长的隐喻重叠在一起,造成了错误的印象。虽然我不敢低估琳达·诺克林在使女性主义介入艺术史成为可能方面的巨大勇气和影响,但我认为,给人的印象是,我和丽莎·提克纳并没有过多地参与在20世纪70年代初开始的项目,这是一种误导,尽管我当时还是一个年轻的研究生,而琳达·诺克林是瓦萨学院的一位知名教授。对我们所有人来说,从艺术史进入女性主义的突破与年龄或阶段无关,是一个叫作妇女运动的空间开放所创造的可能性。此外,我不认为20世纪70年代美国主导的实证主义的女性主义艺术史和80年代英国主导的理论化的艺术史之间存在断裂。在讨论第一代艺术批评时,我1977年的作品被引用,而作为一个艺术史家,我被置于第二代的末端。此外,我从卡罗尔·邓肯(Carol Duncan)的工作中获得了很多灵感,早在1973年她就写出了女性主义-马克思主义的分析文章。她在《艺术论坛》(1973年12月)上发表的《20世纪早期先锋艺术中的阳刚与男性统治》一文,对表征和性进行了复杂的分析,这些术语在今天看来,与它们最初出现时一样贴切和有力。为什么要迷信一些时髦的理论,比如符号学和精神分析学,将它们置于从马克思主义理论衍生出来的政治框架式的分析思想之上,除非理论目前在美国学术界的可敬性恰恰来自它在从法英翻译过来的过程中已经变得非政治化?我感觉到时尚在起着扭曲的作用,使解构和精神分析作为"理论"比艺术的唯物主义社会史的传统更容易被接受,这个传统源于冷战前的1930年代并在1970年代加以翻新,一个仍然是政治的存在,不允许理论的进入,而所谓的理论又被剥夺了政治的意义。

我和罗兹卡·帕克写《女大师》(1974年计划,1976年开始,1978

年完成,不过由于委托出版商破产,1981年才出版)时,我们还没有正式认识解构。然而,文本所表现出的倾向,使它成为一个解构性的文本,是对艺术史话语的解读,将它们所说的东西从字面之外暴露出来。同样,我们的文本对艺术史的结构性缺失和已有的意识形态框架采用了阿尔都塞式的症候式阅读模式。这个项目不是由理论驱动的,而是由女性主义为艺术的研究、教学和写作实践提出的具体问题。回想起来,我们可以辨识出越来越多的来源,认识到那些我们并不直接熟悉的想法是如何作为激进的和女性主义作家对话共同体的一部分渗透到我们身上的。这本书试图在艺术史这个特定的场域阐明性别的社会矛盾。它是妇女运动的表现空间的结果,它产生了阐述主体性、性、性别权力和快乐等问题的方法。在这个框架内,我们可以说,女性从来没有离开过艺术领域,也就是我们的公共领域。她们一直都在其中,尽管"妇女"在结构上被定位为一个消极的术语,与之相对的是"男性气质"建立了它的主导地位并成了专属于创造力的同义词。女性气质的陈词滥调在生物学意义上并不是必不可少的,但是,换个说法,这个词放在别处,就是必不可少的,也就是说,它对于我们称之为性差异的等级制度的话语生产和延续是必要的。

《女大师:妇女、艺术和意识形态》的副标题中使用了"意识形态"一词,这得益于阿尔都塞关于意识形态表述的流行。它们都强调了思想既不是漂浮在唯心主义的自由空间里,也不是一个意识的问题,无论对错与否。[1] 阿尔都塞将意识形态具体化为一种物质实

[1] Louis Althusser, "Ideology and Ideological State Apparatuses" [1969] in *Lenin and Philosophy and Other Essays*, translated by Ben Brewster (London: New Left Books, 1971), pp.121 - 170.

践，因为意义的生产和主体对意义和社会地位的追求都发生在家庭、学校、教堂、媒体、大学等社会实践和机构中。这与福柯对话语和话语形式的定义相契合，话语和话语形式同样具有制度场所，话语对象和话语主体都是通过制度场所构成的，这样一来，艺术史就是一种话语，在特定的机构中实践，从艺术史系到出版社，从博物馆到礼品店。如果说话语是社会实践的产物，那么承担话语的就是为社会权力统治所塑造、所约束的主体。在阿尔都塞式马克思主义和福柯的话语理论中，社会权力问题都是通过主体和符号的领域来实现的：这恰恰是朱莉娅·克里斯蒂娃女性主义重新定位的地方，希望通过性别差异来想象革命性的变化。

尤为重要的是，在她们列出的被误作为方法论的理论中，古玛·彼得森和马修斯既没有将阿尔都塞关于意识形态的论述，也没有将福柯关于话语的论述列入其中。唯一提到意识形态的地方确实是锁定在《女大师》的一段话中。这在她们的文本中是一个重要的，实际上是一种症候性的压抑。它通过标明不能说的东西，表明了论证的意识形态局限。因此，用阿尔都塞的术语来说，文本是由它所缺席的东西来结构的。在意识形态感的缺失中，本文不自觉地重申了一种学术叙事的主导话语形式，艺术史讲述的故事就是这种形式的范例。因此，这篇文章通过典型的艺术史的发展和进步叙事来构建女性主义和艺术史的历史。作者讲述了一个从1971年开始的故事，从简单的开端到复杂的发展，从感性和经验的女性认同情感与个人化的著作到知识性的、分析性的和差异性的理论文本。人们可以进一步认为，这些过渡被解读为从融洽和团结的母性空间走向了一个更麻烦、更严谨甚至是更男性化的空间，而这个空间存在

着排他性和专制性的风险:"不幸的是,这种女性主义、后现代的定位往往会采取专制主义本身的形式。"①这里插入了另一个意识形态轴心,将理论上的困难与男性文化联系在一起,从而使女性主义恰恰失去了必要的东西,鉴于我们所处女性主义理论困境的极其复杂性。

由于作者本身的视角,这种对立被表现为一种线性的进步,因此,美国与英国女性主义风格的制图成为一种时间叙事,完全是艺术史书写历史的方式。在时间的发展流中,没有冲突的空间,没有意识形态空间,也没有政治的空间,这些空间使不断发展的历时性故事发生断裂,产生复杂的、政治化的共时性。女性主义不能只用历时性来理解或定义,作为对思想史或社会运动的继承,或作为一代人的展开。在我们的当下,已经出现了一个分散的、断裂的女性主义空间,在这个空间里,冲突的意识形态和政治在群体、倾向、社群之间同时并存。这些忠诚和政治的冲突往往在个体的内部并存。我一直主张理解各种女性主义立场和实践之间的差异,但同时也指出没有一种是正确的。然而,对于任何一种认为这会导致愉快的后现代折中主义的说法,我强调必须采取立场并对此进行论证。②"差异"这个词也有同样的危险,它变成了一种礼貌的虚构,让我们忽视阶级和种族的真正伤害,而这损害了女性主义的抱负。通过参与这篇文章的辩论,我想强调的是,在女性主义内部,需要的是分析和辩论,而不是分格、贴标签和整齐的归类过程,尽管我们的课程和教材

① Gouma Peterson and Matthews, "The Feminist Critique", p. 350.
② 更为完整的论证参见我对 Mary Garrard's "Artemisia Gentileschi: The Image of the Female Hero in Baroque Art"的评论, *Art Bulletin* 72:3(1990), pp. 499–503。

似乎经常需要这样做,以便将学生引入一个混乱的历史多样性和政治冲突的领域。将女性主义作为一个国家的思想流派和几代人的方法来消化,显然要比直面危机,说出某些艺术和艺术史的思维方式继续服务和强化权力和利益要容易得多。把英国女性主义艺术史家的工作命名为先进的、复杂的或理论性的,就等于剥夺了激励它的政治——女性主义正是从这场对峙中产生的,它通过与历史唯物主义、社会主义、反种族主义和男女同性恋政治的反资产阶级立场的联盟,不断地挑战这场对峙。

不管怎样,《艺术通报》文章的作者也在努力反对这种倾向。在最后一节中,她们给这些辩论披上了政治的外衣,并借助于奥利弗·班克斯(Olive Banks)的作品,证实了她们对英国女性主义与阶级问题和大众文化的兴趣传统的观察。她们引用了丽莎·提克纳的观点,事实上她表明,就艺术批评而言,这并不是一个有理论与无理论的问题,而是一个不同理论选择的问题。因此,后现代主义问题在美国更多的是通过鲍德里亚和德波提出的,而不是通过布莱希特、阿尔都塞、巴特和拉康提出的。但塔利亚·古玛·彼得森和帕特里夏·马修斯提出的美国女性主义艺术史缺乏持续理论化的原因,却揭示了一种确定性的突然丧失。

> 首先,美国的艺术史学家不像英国人那样,在激进的理论和方法论方面有学术基础,例如在马克思主义方面,因此,他们不会那么快地用女性主义改造该理论来回应。事实上,美国艺术史学家并不被鼓励使用任何特定的方法论,除了"传统的",即经验性的方

法论，无论它可能包括什么。①

她们提出的第二个理由是，美国女性主义艺术史家首先涉及的是社会史，由于这本身在传统艺术史的语境中就相当激进，所以很少有人再超越社会史。（但这是非常有争议的，因为这是宣称在社会史的实践中存在着明显的差异，我们可以肯定作者在这里考虑的不是卡罗尔·邓肯的马克思主义社会史。）第三，作者提到了对欧洲方法论的不信任。需要再次注意的是，它以方法论代替具体理论的命名，以及在两者之间的滑移。这倒是挽救了艺术史的专业特质。我们应该对视觉表征及其文化的历史提出什么问题，即把我们带入艺术史之外的政治问题，被关于在艺术史中使用何种方法论的更安全的讨论所取代。但解构、符号学和精神分析不是方法。它们当然有方法，但这些方法是在它们的理论问题的基础上产生的，是知识生产的过程中的一种实践框架，而这些知识被每个理论的对象所定义——比如说书写、符号系统、无意识。方法是从理论化中产生的。这就是一直从《艺术通报》文本中消失的东西，同时还包括20世纪50年代末至60年代出现的理论化政治斗争的历史背景。

纠正古玛·彼得森和马修斯关于英国作为女性主义活动背景的假设是有意义的。她们把非建制的社会主义思想的英国政治传统以及新左派的出现（重要的女性主义者最初与之结盟——罗莎琳德·德尔玛、朱丽叶·米切尔、米歇尔·巴雷特[Michelle Barrett]、希拉·罗博特姆[Sheila Rowbotham]、伊丽莎白·威尔逊[Elizabeth

① Gouma Peterson and Matthews, "The Feminist Critique", p.350.

Wilson]，仅举几例)与英国大学和艺术史系内部发生的事情混为一谈。在那里，几乎没有人会自动获得理论和方法论的学术基础，尤其是没有马克思主义的学术基础。(利兹大学的课程项目是个例外，我们在1978年开始的艺术社会史课程弥补了许多艺术家和艺术史学家深感有必要的历史唯物主义研究。)①英国女性主义者在70年代初获得的这种知识是通过我们组建阅读小组和集体获得的，这些阅读小组和集体是在工人自助团体和女性主义意识提高的激进传统中建立的。我们成立了阅读小组，研究马克思、拉康和福柯。我们参加电影协会组织的会议，以了解精神分析。我们阅读《银幕》《新左派评论》和《红布》等杂志。集体自助和知识分子的集合，使一系列的活动家和知识分子重新认识了自己，寻求解决官方提供的知识(无论是艺术、历史还是社会知识)与我们所经历的危机需要表达和理解的东西之间的错位问题。当时有足够的书籍，虽然数量不多，但足以开始引导我们去认识其他人，去认识在结构主义和西方马克思主义其他变革的影响下发生的文化知识革命，特别是在法国，而这些变革在20世纪已经断断续续地发生了。这一切把我带到了当时新兴的艺术社会史的批判空间，与T.J.克拉克、琳达·诺克林、克劳斯·赫尔丁(Klaus Herding)等人的著作有关。因此，美国的说辞经不起证据的考验，但它确实表明了非专业教育经验层面的真实差异。

① 现在有越来越多的硕士课程专注于与艺术史相关的批判和文化理论，但这些创新是女权主义学者先前不断斗争的产物，毫无疑问，该学科的活力来自学习这些课程的学生。但我们应该警惕，不要轻率地将其视为成功或被主流接受。这样做将再次使对文化和人文的霸权观念挑战的过程、成本和不稳定性去政治化。

虽然我们已经看到甚至在英国大学和理工学院，媒介与传播研究系、文化与电影研究系都找到了其归宿，但女性主义仍然是一个局外人。当然，有几个中心开设了妇女研究的硕士课程，但没有像在美国大学和其他地方那样规模的系部或课程。① 女性主义在学术界仍然处于局外人的位置。它从来没有被整合进学科，永远是异类，甚至不是一个统一的他者，它是异质的、冲突的。但至少它提供了一个阿基米德式的支点，从这个支点出发，可以对社会和文化理论中的一系列当代争论进行评价、抨击和重构；从这个支点出发，可以进行干预，从而改变学科之间的离散状态；也可以开始形成一个非学科的知识领域，在这个领域中，社会知识、历史知识、政治知识和文化知识之间的分野被削弱，这样我们就可以在我们研究和写作的文本中把握它们的具体互动。那么，在制度上以及理论上，女性主义就是特蕾莎·德·劳雷蒂斯所说的"一个空间"，这就是把女性主义当作一个符号空间的价值，它既保留了某种意义上的运动，又是运动中的运动，同时也映射着未来。②

罗莎琳德·德尔玛将女性主义定义为独立于妇女社会活动的思想史，这一定义可以通过朱莉娅·克里斯蒂娃重新表述为一种辩证法，这种辩证法总是以历史为基础。我想保留我个人在妇女运动中的历史，因为它的政治和实践仍然影响着我的工作，而我现在也已经在体制内赢得了一席之地。我还想保持理论与运动之间的具体互动，这种互动使当代女性主义既是社会变革行动主义的复苏，

① 剑桥大学罗宾逊学院的詹妮弗·约翰逊（Jennifer Johnson）目前正在研究这一领域。见1991年伦敦艺术历史学家协会会议提交的论文。
② de Lauretis, "Technologies of Gender", pp. 25–26.

又是对性差异问题的广博而又深刻的政治哲学回归。仅仅是女性主义就提供了历史唯物主义和艺术史之外的一个支点,从这个支点出发,我可以塑造一个女性主义项目来研究视觉表征及其实践、话语和体制。这个女性主义项目既包含了唯物主义的关注,也包含了对心理象征领域作用的认识。在这个意义上,虽然我会肯定地回答"你是女性主义者吗?"这个问题,但如果问我"你是艺术史学家吗?"我就不会如此肯定,我总是想问,就像我1990年在妇女核心小组会议上所做的那样:"艺术史能经受住女性主义的冲击吗?"

我与艺术史家共享探究的领地。我与他们研究同样的艺术品、同样的图像,阅读同样的文献。但这次论述的对象并不是"艺术",即目的并不是为了验证艺术是一个范畴和一种价值。女性主义分析的对象是性差异和权力关系的社会心理产物,因为它们在种族和阶级的共存形式中发生了断裂,而这些共存形式既构成了视觉表现的条件,又被视觉表现的经济所执行和延续。无论是时尚还是风格,无论是地理还是代际,都不应该决定我们的项目。我不会带着一个方法论的手提箱去旅行,把符号学、精神分析等都装进箱子里。使用结构主义和后结构主义意味着参与对人文科学研究(包括艺术史)的关键分类的修正之中,迄今为止人文科学便是按照这样的分类来组织的。如果我们取消了个人和表现的作者的概念,采取历史定位的阅读来解读同样被历史定位的文本与文本的生产者,那么所谓的"现代主义之父"的专著颂扬和其他伟大的男性传统就变得不可能了。这些模式本身受到了主体性理论的检验,尽管这些理论本身使我们有可能阐明女性气质和男性气质的形成是社会和心理上的建构。每一种理论体系都提供了处理女性主义必须提出的问题

的部分方法。每一种理论也都提供了批判其他理论局限性的方法。由于理论之间是相互斗争,而不是整齐地嵌在知识超市的购物车里的,女性主义项目便为瞬间的结合和创造性的冲突提供了空间,我称之为拼装(bricolage)。女性主义就是这种复杂的驾驭和协商的冲突,因为我们要阐明我们自身的困境,有效地规划不断扩大的女性主义挑战,还有很长的路要走。塔利亚·古玛·彼得森和帕特里夏·马修斯等人的评论无意中将这种冲突及其历史平铺直叙,制作出一张个人及其思想的二维地图,而作者只能为其提供一个时间上的路线。在这样的叙事性制图中,"代际"和"地理"这两个词失去了其历史和政治的特殊性。

在为女性主义与视觉艺术硕士课程制定一种方案时,我发现自己必须确定该领域的问题域,并建议我们至少需要五个领域的理论来处理这一主题。社会理论,即我们如何思考社会关系的整体性;历史理论,即社会变革如何发生;意识形态理论,即意义如何在权力形式中产生;文本理论,即意义如何由符号系统和话语形式产生;以及主体理论。这些提供了进入分析对象的路径:权力、统治、表征、欲望和差异。理论的政治是对压抑事实的再压制的政治反抗,以及对压抑分析及其转化的压制的政治抵抗。如果说,作为权力轴心的性/性别是我们文化中被压抑的问题,那么它的理论化就会被那些反对讲这种知识的人有意识地不断压制,也会被那些未能将其压抑理论化的人无意识地压制。因此,至关重要的是,我们要思考,即理论化,我们如何研究妇女、她们的状况和历史、她们在表征中的地位和她们的表征,我们如何使妇女研究成为女性主义的。也就是最后一次提到托里尔·莫伊,我们要践行理论的政治,将其政治化。艺

术史和诸艺术的历史（包括当代艺术史）仍然是这场竞争的必要场所，因为它们似乎远离社会或政治领域，作为一种特权的内部，在它们的文化私有化中，不受政治和权力的肮脏业务的影响，艺术史和艺术的话语保护了占主导地位的权力结构，其欧洲中心主义、同性恋和父权制的艺术故事。

作为叙事的历史或艺术史正在受到一种更为复杂和冲突的社会和历史进程意识的挑战，正是在这里，我想把"代际"和"地理"这两个术语重新定位为妇女在时间和空间、在历史和社会定位上的特殊性问题。我只能同意社会主义历史学家伊丽莎白·福克斯-吉诺维斯（Elizabeth Fox-Genovese）的观点，她在自己的《将女性史置于历史之中》研究报告的最后，提出了这样的想法：

> 在这个意义上，女性史对主流历史提出了挑战，不是要用女性主体的编年史代替男性主体的编年史，而是要将冲突、模糊和悲剧恢复到历史进程的中心：探讨性别、阶级和种族参与塑造共同命运的各种不平等条件。①

既然我们是历史进程的一部分，我们就必须对自己的历史有这样一种认知。

① Fox-Genovese, op. cit., 29.

大卫·萨摩斯
1941—

David Summers

大卫·萨摩斯(David Summers, 1941—),1969年获耶鲁大学博士学位,1984年被任命为艺术史小威廉·R.凯南教授(William R. Kenan, Jr. Professor of the History of Art),1996年当选为美国艺术与科学院院士,弗吉尼亚大学文艺复兴艺术名誉教授。萨摩斯是研究文艺复兴时期艺术的专家,当代最为杰出的艺术史研究学者之一。主要著述有《米开朗琪罗与艺术语言》(*Michelangelo and the Language of Art*)、《真实的空间:世界艺术史和西方现代主义的崛起》(*Real Spaces: World Art History and the Rise of Western Modernism*)等。学界认为《真实的空间》一书提出的后形式主义方法开辟了艺术史研究的新路径。

这篇文章的前提是对传统的本质主义和还原论的反思批评,以一种积极的非本质主义替代还原主义传统,通过相对时间和地理学的特殊性原则,将艺术作品置入地方和文化之中进行考量。文章里的"任意性"指的是文物的生产与制作环境自身密切相关,它是由一个或多个特定的人在特定的地方所生产的,是判断、决策和干预的结果。任意性特征规定了外形的地方版本,要求功能适应本地的目的。当某一特定形状的任意性特征被认定并被复制成系列成品时便与"权威性"密切相关。权威性是在本地社会政治与文化的构境中形成的,权威性对文物的起源、身份和连续性等核心价值影响重大。任意性和权威性的共同作用形成了文物的地方或区域风格,体现出独特的文化特征。文章最后指出,在当代情境中,任意性和权威性的发生形式也随之变化,这样一来,风格、地方和身份问题也因此变得更加复杂。

任意性与权威性:艺术如何创造文化

[美]大卫·萨摩斯 著 杜娟 译

五十多年前,贡布里希开始对他称之为"黑格尔派"的广义编史传统进行批判。① 本文将证明他的论点是令人信服的。但还应该明确的是,这些论点也被视为一项挑战,即形成一种积极的非本质主义替代传统的还原主义,这种挑战对艺术史的文献和体制惯例研究仍然很重要。地理学在这方面可以提供一些实质性的帮助,这将在下面的概要式讨论中给予解释。②

当我们使用最广泛的时间分类时,如基督前(bc)和公元(ad),甚至公元前(bce)和公元(ce),也就是说,当我们把所有的事件,包括艺术的形成,放入考古学家所说的(或者也许曾经被称为)"绝对时间"时,我们就把它们定位于一个连续体中,这个连续体尽管看起来抽

① D. Summers, "E. H. Gombrich and the Tradition of Hegel," in P. Smith and C. Wilde, eds., *A Companion to Art Theory,* Oxford: Blackwell, 2002, pp.139–49.
② 这些问题大卫·萨摩斯在此书中详细讨论过,*Real Spaces. World Art History and the Rise of Western Modernis*, London: Phaidon, 2003, Chapter 1。

象，但包含了许多可能的关系。当欧洲文艺复兴的代表作品摧毁了阿兹特克（Aztec）雕塑周围的一切时，阿兹特克雕塑进入了绝对时间。然而，当阿兹特克雕塑进入绝对时间时，它并没有真正成为与大卫同时代的雕塑，尽管两者大致在同一时期，阿兹特克雕塑在其他地方以它的新年表出现，如"早期""古老"或"原始"。

这些例子提醒我们，"绝对时间"是归化了的西方基督教时间，似乎在任何地方都一样使用。然而，它只是在这个特定的时间点——耶稣的诞生——才是"绝对的"，所有的事件都可以随着这个点按照耶稣诞生之前和诞生之后来安排。因其统一性和等距性，绝对时间，就像与其密切相关的绝对空间一样，恰恰与地理性相反，后者是地形志的或地方志的而不是制图式的，是定性的而不是定量的。而地理性是一个特殊性原则，其特殊性大致类似于语言、艺术风格和文化。的确，地方和文化是相关的，但重要的是，我们"如何""认为"它们是相关的。正如这本书的编辑在导言中指出的，艺术史的地理学在过去的半个多世纪里一直被忽视。本文将概述艺术历史时间的定义，包含了地点的特殊性及其相互关系，但是没有必要对地方进行本质化。这一点可以通过严肃认真地思考我们的历史和艺术史来实现。

这些初步分析表明，通过更仔细地思考年表问题，可以更直接地解决地方问题。"绝对时间"的替代方案有哪些？回到考古学的例子，"相对"年表显然与地点联系更紧密，因为它们所依据的证据是地层和指数。我们可能永远也不会知道一座近东寺庙成为一座伟大的神殿的日期，即建造时序的绝对时间；但是地层学告诉我们，有这样一个序列，它可以与其他当地的或远处的纪念碑和文物的地

层有关,还与这些东西的当地的序列有关。

相对年表指向一个更为成熟的选择方向,即乔治·库布勒(George Kubler)称之为的"时间的形状"[1]。我们认为相对年表不仅是一个可能的序列,而且也是一个具体和确切的序列。一系列事件的指索记录绝对是一个地方特有的,有它自己可能的意义模式和它自己的年表,即使这些年表没有被精确地建立起来。例如,寺庙-神殿或许是在本地时间的重要时期过去之后重建的,或者其重建与其他重要的当地事件相关,例如统治者的即位,或者军事胜利后的献祭。不管什么情况,当它变成一个明确的、具体的序列时,相对年表就变成了类似于"时间的形状"的东西,是记录事件的一个重要的、不可简化的地方模式。当然,库布勒的精彩标题不仅仅意味着这些,他主要关心的是他所谓的形式上的相关,即"看起来"一样的"系列"文物,这种外观上的相似性(再次指出这一点非常重要)与特定的地方有着高度的相关性。根据库布勒的观点,从对这种系列文物的连续性、不连续性和变化模式的考察中,我们可以首先确定那些不连续的、大体上的地方历史模式。其次,开始考虑这些模式本身之间的相似性和差异性,例如复兴模式、高雅模式或精美模式。在这些术语中,"风格"成为一个开放的范畴,虽然它可能从共同的外观开始,但很快扩展到各种局部的时空联系和相互关系,由特定性质提供的各种可能性只是其中的一部分。

本文将论证"国家、地区和伦理特征"(一个大致相当于风格的短语)是当地制作传统的"结果",而不是"原因"。在开始这些讨论

[1] G. Kubler, *The Shape of Time: Remarks on the History of Things*, New Haven: Yale University Press, 1962.

之前，先说一些关于地方的非常明显的事情。毫无疑问，地方有自己的潜力和特点，但至关重要的简单事实是它们彼此分离。即使它们之间有联系，在艺术史的大部分时间里，这些地方大多或彻底是孤立的，这种情况与当今世界大不相同。在人类历史的大部分时间里，世界的大部分地区对于一个或另一个地方的居民来说是完全未知的，甚至是不可想象的。米开朗琪罗和他在卡拉拉的大理石采石工人们不可能知道阿兹特克人的首都特诺奇蒂特兰城的存在，就像阿兹特克人也不可能知道文艺复兴时期的佛罗伦萨的存在一样。这些孤立的状态，已经产生了其他重要的后果，例如语言数量的激增，对于接下来的讨论是至关重要的。关于下一个问题，有必要记住这一点：为什么文物如此紧密地与地方联系在一起，以至于如果我们在危地马拉的玛雅墓葬中发现某种三脚器皿，我们就完全有把握地说它一定与墨西哥中部的特奥蒂瓦坎有某种联系？这种把握有一个重要的前提，即一个地方的文物的特征不会在另一个地方独立地、单独地被创造出来。最重要的一点是，这种情况发生的概率非常小，正是因为那些文物的特征（等同于我们所说的风格）可能以多种方式出现。

一个相当简单的例子，但可以从中构建一个非常广阔的形貌，涉及布列塔尼新石器时代晚期的燧石箭头（图1），另一个燧石箭头来自威尔士格拉摩根的布里奇农场（图2）。两者都站在石头工具制造的悠久传统的尽头，追溯到我们远古人类的过去。指出这一点很重要，因为制作技术是广泛共享的，不是本地的。二者都用金色燧石做材料，这材料可能都是本地的，不过在艺术史上从最早期开始，也可以作为稀有材料交易。其他例子还有玉、绿松石或青金石，或

图1 新石器时代的"长卵形"蜜色燧石,4.2厘米,来自克雷奇·H.霍万,圣特贡涅茨,菲尼斯特,法国,雷恩大学人类学实验室。

图2 新石器时代的蜜色燧石,3.7厘米,来自布里奇农场,拉布迪安,格拉摩根,威尔士。威尔士国家博物馆,卡迪夫。

二、艺术地史学

者,举个更实用的例子,黑曜石。

在长长的石器时代的序列中,这些箭头不仅出现很晚,而且表现出了精湛的石凿技艺。两者都很薄,精工细作,伸展得好像是在挑战石头的脆性。然而,这种精湛技艺不仅仅因为技术成熟,其外表精美还有另一个原因:它们都是贵重制品,与贵族墓葬相关。因此,这种出类拔萃的精美制作,我们可能倾向于简单地将其归入"美学"的范畴,实际上对它们的制作者、使用者以及更大的群体来说都是完全有目的和有意义的,对它们的拥有和陪葬意味着等级。目前,应考虑技术完善及其社会用途的更广泛意义。当下,重点应该放在这两个箭头之间最明显的区别上。来自布列塔尼的箭头是卵形的,它的边缘以穿过箭头顶点的轴呈轴对称的凸起弧形;而来自威尔士的箭头正好相反,它的边缘凹陷成相对优雅的弧形。如何解释这种差异?显然,这不应该解释成这一个表达了凸弧人的意愿,那一个表达了凹弧人的意愿,我也不会试图从这一个或那一个圆弧的表达特性中得出推论。

为了后面的讨论,有必要区分两个熟悉的词,"功能"和"目的"。工具需要某种外形与其功能匹配。在箭头的例子中,箭头适用于从一个点穿透,它的形状可以描述为具有一定实用尺寸的锐角等腰三角形。正如这个几何描述所暗含的那样,功能性的外形是通用的,这意味着每个箭头都符合这个定义,但也意味着外形并不总是千篇一律地如此出现。就像与外形相匹配的功能和制造外形的技术一样,外形尽管不属于所有文化,但在文化上是泛化的。如果我们倾向于主要根据工具的"功能"而不是工具的制作来定义技术,那么我们便会忽略那些更为恰当的依据——当地的技术和工艺传统。技

术,即石质工具的实际制作,对功能的影响比外形的匹配更大。如果箭头是由许多人在不同地方和不同时间制造,那么它们在不同地方和不同时间就具有不同的特征。而且,由于它们的制作方式、制作目的和制作地点不同,它们被并入不同的特定文化目的。实际实现的功能性外形的特殊性是如何与当地的目的结合在一起的? 这使我们转向任意性(arbitrariness)的话题。

文物的某些特征,如我们所观察的箭头的凸凹,是任意的,因为它们的外观并不完全由功能决定。如果总体外形(及其匹配的功能)在文物中得以保留,那它可以呈现出无数种形状。更简单地说,在实际情况中,根本没有理由解释为何以这种或那种方式来实现某种外形。这些不同于严格功能定义的外形上的任意性差异,远不是偶然的,就像适应功能本身一样,是文物一个不可简化的特征,它可以用于呈现各种特定的文化目的。这是怎么发生的? 关于这一点的讨论可以总结为在想象中的第一次制作中,制作环境自身便构成了一个事实上的选择,由此带来了任意性另一个更古老的含义。我们可以说,制作者仅通过做这件事,而不是做其他事,对总体外形与制作和使用的实际情况之间的差异做出合适的判断。这个意义上的任意是指根据判断所做的事情,以及决策和干预的结果。更简单地说,它是指文物的那些特征可以通过这一简单条件来解释,即文物有一个或多个制作者,由一群特定的人在特定地方所生产。

我一直在猜想库布勒称之为"最初出现的物体"之类的东西,不是第一个箭头的制作,而是某个"地方"箭头系列中的第一个箭头的制作。下一个问题是为什么会继续制造这样或那样的箭头。为什么会有系列? 当然,人们仍然需要新的箭头,但这只是在外形层面

上的一个一般性解释，并不能解释为什么箭头会继续被制作成相似的样子。可以肯定的是，任意性特征规定了外形的地方版本，使功能适应本地的目的，因此没有理由在后续制作中改变，除统计上不太可能的情况，即两个任意发明的外形是相同的之外。但是，出于同样的原因，它们没有理由不改变，并且相同外形的局部变化也可以部分地用这些术语来解释；根据任意性原则本身，变化和创新总是可能的。而艺术史学家和考古学家已经学会区分有特色的当地文物，并且把握很大。

复制和系列这两个问题开启了本文标题的第二部分："权威性。"某一特定形状的任意性特征如何被继续复制？为什么会被继续复制？一般来说，文物的社会目的与其功能完全一样重要，从各个方面实现其特殊性的结果为独特的群体活动和识别群体的基本特征提供了基础。因此，在一个系列中，第一个和后面的制品之间存在显著的不对称。用最简单的认识论术语来说，这种不对称可以用"定义原则"来描述，基本意思是一旦一个制品以某种形式被制造出来，它总体的外形往往由当地具体的形式来确定。以某种方式制造出来的箭头往往给那些制造和使用箭头的人定义了"箭头"。但是"定义原则"只是解释了为什么一个制品，包括它的任意性特征，会成为某一系列的样板。如果"定义原则"本身影响了当地权威对形状做出的决定，那么系列制品的保守不变也必须用其他方式来解释。

当然，有必要认为特定文化中制品的外形样式继续"看起来"大致相同，因为制品继续以某种方式通过某一程序"制造"出来。从这些术语来看，系列制品代表了一种特定的制作方式、技能的应用和

传授方式的延续,因此制品外形的定义和复制呈现出特定的社会维度。

短语"制作方式"包含着重要的却彼此矛盾的意义:它的意思可以是必须严格按要求做某物,这样才能成功;但它也可能进一步指向这样一个事实,即制品的制作不可避免地发生在社会环境中。制品不仅使制作活动成为可能,而且其制作和使用在许多方面都受制于种种"权威",涉及被"允许制作"的是什么,涉及某种批准。独特的制作和由此产生的形状都可能在更大的意义上成为"制作方式"的一部分,显露出习俗的权威,更通常的是习惯和习性的权威,因此多少与文物的起源、身份和连续性等核心价值密切相关。这些价值以多种方式发展,并达到多种复杂程度;它们甚至可以发展到确定群体偏好,以及一些艺术史学家所说的形式感,从而形成多种判断和决策。但同样至关重要的是,要明确说明所谓的"形式感"是如何产生的。风格既不表达群体精神,也不表达地方精神,但它们确实确定了一套又一套的群体惯例和期望,而这些惯例和期望相应地被各地接纳。风格是当地艺术史的制度化和延续。

如果地方风格之间的差异首先取决于相对孤立和手工艺的判断,那么共享文化根源,如共享技术,以及间断或持续的交往也是历史现实,这也会引发它们自己的问题。例如,如果本地风格服务于识别和区分这些相关联的目的,那么本地风格在与其他风格的交流中可能变得更加明显,从而强化了特色文物与起源和身份之间的关联。我将回到文化差异的问题上,但首先我想简单地把我的讨论扩展到这个问题上,即在阐述文化内部的差异时,任意性特征是如何加剧有特色的地方差异的。

我们一直认为，箭头制作精湛和外形精致是任意性的一个非常重要的延伸和放大，这与社会发展的普遍模式和随后的礼仪不可分割。箭头是在贵族的墓葬中发现的，极其珍贵，能使这些杰出人士及其行为或杰出群体的成员与众不同。制品本身的材料和制作上的不同使这种社会区别变得明显，而且总的说来，这种材料和制作上的区别似乎与社会分化和阶层分化的兴起并行不悖。

为了进一步解决这些问题，我们来看一看另外一个例子，技艺最精湛的石质文物，玛雅的怪异燧石（图3）。在这个例子中，本地目的完全取代了功能外形。它们极其精美的制作包括雕像——戴头饰的人物侧面头像。但对我们讨论目的而言最重要的一点是，它们同时涉及功能，并完全脱离了普通用途。这个石器显然原本应该装个把柄，如果是这样的话它像是一个矛头。但它肯定是装在权杖或官杖的顶端，在这种情况下，它不仅让它的持有者在今生或来世与众不同，而且它属于仪式用的圣器大家族，与其他无用的棒、斧、锤和剑一样从更高的、隐喻的和象征性的层面上彰显权力。然而，随着它们加入这个家庭，这些燧石也不可避免地变得更加本地化，任意创造的机会也大大增加了。可以肯定的是，这些文物，作为当地地位的标志，创造了新的历史可能性，例如：统治者可以通过制造或使用这样的制品来强化其统治的连续性；或者通过放弃或废弃它们，或者让人制造看起来明显不同的新东西来宣告新秩序。篡位者可能会模仿它们。如果它们最初具有地方特色，那么作为合适的礼物它们可能在不同地方的贵族之间交流。由于所有这些原因，制作技术也可能在其他地方被教授或模仿。

图3 "怪异燧石",玛雅,后古典主义时期,34.5厘米×19.2厘米,克利夫兰艺术博物馆。

这里讲述的模式具有高度普遍性。到目前为止,使用的都是早期的例子,也可以给出许多最近的和熟悉的例子。法国国王弗朗西斯一世的盐瓶,以其珍贵的材料和精巧的设计和工艺,使国王的餐桌(毫无疑问同样精心制作)与众不同,也使皇家调味品的喷洒与众不同;它展示了那种独特的权力可以自由支配像本韦努托·切利尼(Benvenuto Cellini)这样流动的意大利工匠的技能。在这种情况下,制品的本地目的相当清楚,而区域风格的问题更复杂。在当代消费资本主义可替代的、不断变化的领域,情况更是如此,在那个领域里,材料和制作方法仍然标志着不断变化的地位。

精湛的制作带来了装饰的问题,继阿洛伊斯·李格尔(Alois

Riegl)之后的艺术史学家认为这是"形式意志"[1]的最纯粹和最简单的表达。这里的观点是,装饰品基本上是任意的,因为它在适应本地目的这方面具有权威性,所以它成为一个群体和当地的特征。拉丁语动词"ornare"的意思是"装配、装备、装饰或装扮";但是在大多数情况下,装饰又一次引发了礼仪问题,"如何"和"在多大程度上"某样东西或某个人应该被装配、装备、装饰或装扮,以便恰当地显示其身份。在许多例子中,人们清楚地认为,或者说这种观点在制度上明显得到认同,一些本质差异应该被彰显,这些差异又一次通过艺术表现出来。这些原则可以广泛应用。如教皇的穿戴装饰显得其高高在上,皇帝或奥巴(贝宁和尼日利亚各种民族的世袭首领或国王)也是如此;此外,在这些区别被认可的任何地方,其他人穿上这样的服装是完全不合适的——甚至是危险的。

通过适当的修改,外形和目的之间会有区别,这种原则也很普遍。箭头等除了简单的共享外形之外,还具有文化特定的外形。形式属于这一类,或者至少直到最近才属于这一类。例如,油画曾是欧洲的。从广义上说,油画曾是地方性的,同时欧洲曾有许多绘画流派及其支流。当然,现在油画在世界上其他许多地方被用来生产"艺术";然而,可以说油画仍然是一种特殊的外形,与某些含义明确的惯常做法相关,它对其他地方传统的适应具有重大的艺术史意义。

任意性和权威性原则可以延伸到形成场所本身的社会空间等

[1] W. Worringer, *Abstraction and Empathy: A Contribution to the Psychology of Style*, translated by M. Bullock, Cleveland and New York: World Publishing Company, 1967, p.51:"正是从一个民族的产品的精髓或装饰,才找到这个民族艺术意愿最纯粹、最清晰的表达。可以说,它提供了一个范例,从中可以清楚地读出绝对艺术意志的具体特性。"

级,也就是说,延伸到特定的自然环境中最基本的人类干预。我们可以考虑另一个古代美洲的例子,墨西哥瓦哈卡州的阿尔班山(Monte Alban)。出于种种原因,通过削平山顶,从而创造出一个高原、平顶山或山上城邦,使这个地方成为重要的集体活动的中心。这种通过纯粹的人力劳动把山顶削平,使这个地方有别于它所处的自然和农业环境,由此产生的平整统一必然会使发生在阿尔班山上的任何活动被包含进一个更大的、合理的秩序之中,从而变得尊荣特殊起来。清晰的一致性是这种秩序的组织原则。[1]

像其他早期中美洲遗址一样,阿尔班山偏离正北方向只有几度,从这个例子开始,我们可以简单地将一致性视为一种文化选择。总的来说,在西方技术现代性条件下的可测量、可互换的空间中,一致性不是一个问题。但一般而言,不同的传统,包括欧洲传统,重要的建筑物都显著地一致,不仅是出于适用原因,而且是为了使它们与某个中心(如麦加和耶路撒冷)或某种秩序保持恰当的关系。在西方,我们用"朝向"(orientation)这个词来指一致性,正如这个用法所暗示的,与东方的关系一直很重要;但是在中国,向南方看齐是很重要的。

佛教的佛塔以及由佛塔衍生出来的建筑类型,一般都是按照四方罗盘方位布局,古代近东的寺庙和宫殿往往是按照四隅罗盘方位布局,印度教的寺院也是按照四方罗盘方位和四隅罗盘方位布局,而古代美洲的遗址则有明显的天文方位的排列。重要的不是在这些广泛而复杂的文化系统中,每一建筑都是按照刚才列出的方式排列的,而是在一种文化中,某种排列是有特色的。有些排列有可能

[1] A.F. Aveni, *Skywatchers of Ancient Mexico*, Austin: University of Texas Press, 2002.

不同,并不意味着它们是传统做法,而是在许多现有条件中的任意选择,一旦形成,就成为长久持续的传统中的权威。

为了重新考虑这些论点,应该思考下乔治·库布勒和埃丝特·帕斯托里(Esther Pasztory)讨论的一个例子:在古典时期不同的遗址里,方形板都能在古代美洲神庙的平台上看到。简单的水平矩形板标志着墨西哥山谷的特奥蒂瓦坎建筑,而长长的倒 U 形标志着阿尔班山的平台。① 这些相似和不同之处可以解释如下。首先,相似之处:特奥蒂瓦坎和阿尔班山在场所营造和山丘修建的建筑传统的起源上一定或多或少有点关联。南北走向的、经过艰苦改造的遗址肯定有一些先例性的意义和价值,这些意义和价值是通过水准测量、建筑、图像和装饰来表达的。至于不同之处,在某种协议的背景下,有必要修筑一座神庙,修筑时出现的问题以当地的任意的方式解决。必须再次强调,任意性不是消极的;相反,它意味着风格首先是个体或群体中的个体设计,无论它们在各自的文化中有意义还是无意义。一个当地的解决方案一旦得出,由于我们所谓的定义原则,就往往会被重复使用,并被认为直接与地方的性质和权力不可分割(而不是简单的"符号学")。与此同时,特奥蒂瓦坎和阿尔班山两地的贵族和商人相互接触,最初的任意差异还能附带将一个地方的人、手工艺品和产品与另一个地方的人、手工艺品和产品区分开

① G. Kubler, "Iconographic Aspects of Architectural Profiles at Teotihuacan and in Mesoamerica," in *Studies in Ancient American and European Art. The Collected Essays of George Kubler,* New Haven and London: Yale University Press, 1985, pp. 275 – 279, and pp. 353 – 356. Also E. Pasztory, "Identity and Difference: The Uses of Meanings of Ethnic Styles," in *Studies in the History of Art,* 27, National Gallery of Art, Washington, Hanover and London, 1989, pp. 15 – 38.

来,因此地方差异通过他们更加自觉的重复得以加强。

正如我们已经看到的,箭头或碗的外形可以用功能来解释,但是油画、多联画屏和屏风,作为文化上特定但共享的外形,需要其他解释。以此为例,多联画屏必须用神学、礼拜仪式和肖像学来解释。然而,所有这些都必须采取地方性的形式,任何个别的多联画屏都必须根据赞助人和那些实际制造它的人对这些不同问题的任意性和地方性的解决来解释。它表明一点,即我们在想象的统一中寻找的风格实际上是不存在的,在某种程度上,这种统一也是对或大或小的各种历史思考的任意性回应。事实上,这些最好的回应可能被我们称为审美统一,但如果我们不理解制造人在哪些元素上进行了回应,以及他们确实以自己的方式处理了这些元素,我们就肯定只能触及他们成就的表面,并过于迅速、完全地把他们简化为个人或集体的"显现"。

贡布里希对黑格尔主义史学的批判是在与20世纪民族主义和历史主义相关的可怕事件中产生的。诚然,这种中心主义和必然论的危险仍然存在,仍然是现代思想中非常血腥的选择。然而,一个非本质主义、彻底的历史主义文化定义具有重要的、更具当代意义的含义,即没有必要用他们艺术中富于表现的、情感的或"视觉"的特征来识别人群、他们的文化和集体特征。举一个最近个人经历的例子[1],不列颠哥伦比亚省的海达人没有必要用他们的艺术来定义,

[1] D. Summers, "What is a Renaissance?" in K. Duffek and C. Townsend-Gault, eds., *Bill Reid and Beyond: Expanding on Modern Native Art*, Vancouver/Toronto-Seattle: Douglas & McIntyre-University of Washington Press, 2004, pp. 133–154.

就好像每个海达人都应该具有一种公认的海达特性，仅仅因为这个原因而成为潜在的海达雕刻师，能够凭直觉理解海达艺术的含义。

认为文化源于一种共同的本质的观念对20世纪的民族主义来说是如此重要，以至于会产生真实存在的、习俗化了的影响。在这个例子中，把海达人局限于复制和销售与其文化有关的特有的艺术形式，从而反过来限制了他们使自己适应当今世界的自由，事实上我们所有人都在努力适应当今这个世界。与此同时，根据本文的观点，海达人有可能对这样一个事实感到满意，即他们祖先中有些人对各种特定条件做出反应，发明了从根本上继续塑造海达人生活的艺术形式和精巧技能，最终在非常特定的条件下，使海达遗产在世界艺术的伟大传统中占有一席之地。

上文提及过的是，任意性和权威性的观点如果不是以孤立为前提，那么至少是以实质性的隔离为前提的。但现在这些条件不再存在，我们称一个地方为"孤立"时，并不是说它与世界其他地方没有联系，而是说它相对难以到达。在这种情况下，任何任意性的解决方案，它的部分基础是所有制作行为的绝对特殊性，就很难想象会以上述方式成为权威性的。当然，这并不意味着当代的地方、制品和图像没有自己的"时间形状"；正是在这种向相互关联方向转变的情况下，风格、地方和身份都成了争论的焦点。

米歇尔·埃斯帕涅
1952—

Michel Espagne

米歇尔·埃斯帕涅(Michel Espagne, 1952—)，法国国家社会科学研究院主任、巴黎高等师范学院教授、文化迁移与传播研究中心主任，研究重心为18、19世纪的德法艺术及文化关系，尤其突出的是文化迁徙理论。主要作品有《18世纪到19世纪法德跨文化关系》《法国日耳曼研究史(1900—1970)》《德国艺术史家词典(1750—1950)》。

文章以文化考古的形式，考察了历史上著名的丝绸之路、香料之路和奴隶之路，在此基础上绘制艺术形式之路，使艺术生产成为文化空间之间的一种流通现象。同时指出，在全球化、多元化的今天，艺术史研究会面临如何解释不同文化、不同地域的艺术形式问题，尤其是今天艺术品在流通和融入形式发展的共同话语时，如何进行辨别和区分，在何种程度上最终形成共识。文章提出了几种具体的解决办法：首先，从对过去很长一段时期艺术品流通的一些观察入手，思考一个国家对不同空间的艺术发展史的表达。其次，艺术史的全球化维度也与其人类学基础相关。形式是位于更广泛的形式库之中的，与一个民族的生活及其历史密切相关。再者，艺术的流通也与一种扩张的表征联系在一起，艺术是从中心位置向较弱的地区辐射的，因此也必须作为这样的表征来进行分析。最后，艺术史学是在收藏的基础上写成的，这些收藏由于其跨国性和展出活动，使不同流派相遇，代表了关于艺术跨国性的论述的预形成。总之，艺术史学从一开始就隐含着一种艺术品轨迹的动态地理学。

艺术史的文化迁移

[法]米歇尔·埃斯帕涅　著　颜红菲　译

在全球化或至少是跨国交流的历史时代,有必要对历史学新取向与艺术史这一特殊学科之间可能的联系进行研究。事实上,这个问题也是一个语义问题,每种文化都有自己对艺术的定义:如果坚持认为 Kunst、techè、isskustvo 这些词都表示完全相同的意义,那是很冒险的。被我们描述为印度或非洲艺术的美洲印第安人面具或非洲雕像的东西,在其原始语境中的功能与在欧洲博物馆展出中的功能并不相同。罗丹和普拉西特莱斯(Praxiteles)真的在从事我们指定为雕塑艺术的同一活动吗?但是,如果因定义不同而导致的功能价值不同,那么艺术作品在流通、融入关于形式发展的共同话语时,必然会扰乱公认的区分。我们可以从对过去很长时期艺术作品流通的一些观察入手,思考一个国家对不同空间的艺术发展史的表达,例如德国的意大利艺术史学。艺术的使用必然会要求艺术现象的人类学维度,特别是当我们远离欧洲中心的时候。艺术的流通也与一种扩张的表征联系在一起,因此也必须作为这样的表征来进行分析。

最后,艺术史学是在收藏的基础上写成的,这些收藏由于其跨国性和展出时不同流派的相遇,代表了关于艺术跨国性论述的预形成。

艺术创作是邂逅的结果,其中某些邂逅,如阿尔布雷特·丢勒1505—1506年的威尼斯之行,使他发现了乔凡尼·贝利尼等人,这有历史学的证据。其他的相遇则意味着更明显的地理距离,特别是文化距离。最新从塞尔日·格鲁津斯基(Serge Gruzinski)的著作中可以看出,西班牙人在墨西哥的存在很早就导致了混合艺术形式的产生。例如,奥维德的《变形记》对墨西哥美洲印第安人艺术的灵感来源有着令人惊讶的影响。① 相反,在征服美洲之后的欧洲艺术中,我们经常能看到证明相遇的主题。我们甚至在一幅由匿名画家创作于1538年左右的画作中发现了阿兹特克王子身着羽衣的形象,②这幅画作以《以斯帖和亚哈随鲁》(Esther and Ahasuerus)为题保存在维也纳艺术史博物馆。这种现象要求我们重构模型所走之路。克里斯托夫·魏迪茨(Christoph Weiditz)在1529年已经出版了一本表现美洲印第安人服饰的图集,这位匿名画家可能从中获得了灵感。另一方面,西班牙当局试图控制美洲殖民地的身份建构,当一位意大利贵族开始收集土著插画手稿时,他立即被墨西哥总督逮捕并驱逐。③ 西班牙统治者用尽努力来控制图像,即使是明显的杂交形式

① Serge Gruzinski, *La culture métisse*, Paris: Fayard, 1999, pp. 127 - 151.
② Mark Meadow, "The Aztecs at Ambras: Social Networks and the Transfer of Cultural Knowledge of the New World," in *Kultureller Austausch: Bilanz und Perspektiven der Frühneuzeitforschung*, ed. Michael North, Cologne, Weimar, and Vienna: Bāhlau, 2009, pp. 349 - 368.
③ Horst Pietschman, "'Kulturtransfer' im kolonialen Mexiko: Das Beispiel von Malerei und Bildlichkeit im Dienste indigener Konstruktionen neuer Identitat," in *Kultureller Austausch*, ed. Ichael North, Cologne, Weimar, and Vienna: Bohlau, 2009, pp. 369 - 390.

的图像也不允许。正如可以观察到的丝绸之路、香料之路和奴隶之路一样,我们也需要对艺术形式的路线进行制图,使艺术生产成为文化空间之间的流通现象。

丝绸之路显然是这种形式发展的最有特色的例子之一,它与佛教到达中国的路线大致吻合。新形式所走的路线往往也是经济路线。因此,我们在撒马尔罕的墓葬装饰中发现了中国图案。亚美尼亚中世纪的手稿中也有中国的图案。来自西里西亚的 13 世纪亚美尼亚手稿中出现了明显源于中国的龙凤图案。例如,它们出现在亚美尼亚赫托姆亲王(Prince Hetum)的教义书上,可追溯到 1286 年。"蒙古和平"促进了从欧亚大陆一端到另一端的交流,也使西里西亚港口的艺术作品能够融合来自中国的形式,而这些形式在同一路线的其他地方也能找到,例如在伊尔汗王子们的宫殿里。[1] 早在 11 或 12 世纪,来自东方(中国、波斯、突厥斯坦)的丝绸或地毯的碎片就出现在欧洲的收藏品中。1989 年在柏林举办的欧洲与东方大展目录中列出了从中世纪鼎盛时期以来无数的与东方接触的艺术痕迹。相反,在一个完全不同的时期,希腊人在中亚的定居点,如亚历山大建立的坎大哈地区的阿拉科西亚,解释了希腊雕像和最早的佛像表现之间的密切关系,这些佛像沿着同一条路线到达中国,在这种情况下,从西到东,犍陀罗的希腊·佛教式雕像是与这些欧亚路线相联系的最著名的艺术杂交形式。在同一空间内,帖木儿人(即伊朗化的土耳其人)对印度的征服,使莫卧儿帝国成为穆斯林

[1] Dickran Kouymjian, "Chinese Dragons and Phoenixes among the Armenians," in *Caucasus during the Mongol Period*, eds. Jürgen Tubach, Sophia G. Vashalomidze, and Manfred Zimmer, Wiesbaden: Reichert Verlag, 2012, pp. 107–127.

和印度教艺术的交汇地,并以纪念性建筑和手稿插图等多种形式具体化。①

葡萄牙大帆船所走的香料之路,同样也是一条艺术形式的路线。里斯本的博物馆,尤其是东方博物馆,充满了葡萄牙商人委托中国瓷器制造商制作的物品,同时还混杂着印度和葡萄牙传统的家具。反过来,我们发现日本画作以葡萄牙船只为装饰元素;而澳门的建筑本身,因其16世纪就是葡萄牙的殖民地,显示出中国和葡萄牙的混合影响。古代艺术博物馆保存了一把1550年的日本雨伞,描述了葡萄牙人抵达日本的情景。葡属印度②不仅是一个经济征服的框架,而且还促进了艺术交流,如果说这涉及应用艺术而不是严格意义上的美术的话。在葡萄牙,这种对艺术杂交的适应性更加明显,因为葡萄牙的艺术本身在许多方面都有伊斯兰艺术特征,特别是在阿苏莱霍斯(azulejos)艺术方面的输入结果。如果把葡萄牙艺术中提到中国的迹象,或者把日本艺术作品中提到葡萄牙的迹象,仅仅看作主要商业流通的边缘证据,那就错了。事实上,为了满足欧洲购买者的需求,从远东进口瓷器是一个大规模的现象。

前往君士坦丁堡的航行是伟大的经典商旅之一,基督教艺术与土耳其的相遇在众多作品中留下了痕迹。画家乔凡尼·贝利尼③在一定程度上可以看作奥斯曼帝国的画家。我们知道,这位威尼斯艺

① Maria Eva Subtelny, "The Timurid Legacy: A Reaffirmation and a Reassessment," *Cahiers d'Asie centrale* 3 - 4, 1997: 9 - 19.
② Peter Feldbauer, *Estadio da India: Die Portugiesen in Asien 1498 - 1620*, Vienna: andelbaum Verlag, 2003.
③ Louis Thuasne, *Gentile Bellini et Sultan Mohammed II. Notes sur le séjour du peintre vénitien à Constantinople (1479 - 1480)*, Paris: Ernest Leroux, 1888.

术家15世纪曾在苏丹穆罕默德二世的宫廷里待了一年多,在那里给国王画像。正是在苏丹向威尼斯共和国提出请求下,他才进行了这次旅行。君士坦丁堡宫廷要人画像的遗失使贝利尼对苏丹的记忆变得更加重要。不管怎样,还是有一些土耳其人物画像被保存了下来。贝利尼还画了一幅画,画的是亚历山大城,一个大广场上站满了戴头巾的伊斯兰教徒。奥斯曼地毯在欧洲绘画中的出现,对早期这种奥斯曼艺术的定义产生了一个奇怪的后果:所谓的霍尔拜因地毯是霍尔拜因画的,而洛托地毯是洛伦佐·洛托的绘画中所展示的地毯。

1571年奥斯曼帝国与天主教势力联盟之间的勒班陀(Lepanto)之战,导致了绘画的繁荣,大部分是威尼斯人的绘画,为表现土耳其人提供了一个新的机会,这次是从军事冲突的角度出发。如果说委罗内塞(Veronese)将土耳其人表现为一个无差别的群体,那么安德烈亚·维琴蒂诺(Andrea Vicentino)的画作则是对奥斯曼帝国东部群体的人种学表现。还有一幅他的老师丁托列托(Tintoretto)绘制的勒班陀战役,现在已经失传。阿尔特多费尔(Altdorfer)在1529年创作的亚历山大之战的画作呈现的土耳其人可以作为一个解释的框架。维也纳军事历史博物馆收藏的描绘土耳其人围攻维也纳的画作显示出向现实主义的转变。① 更为罕见的是像画家让-巴蒂斯特·范穆尔(Jean-Baptiste Van Mour)那样在1707—1708年创作的土耳其生活画作,这些画作引发了大量的版画收藏(斐利奥[the

① 维也纳军事历史博物馆里有一整个房间都是用来纪念对土耳其人的战争的。有几幅17世纪的油画,通常是匿名的,描写的就是这场围攻。

Ferriol]收藏),并反过来启发了其他东方画家。① 乔苏尔·古菲耶 (Choiseul Gouffier)的《希腊风光之旅》(*Le Voyage Pittoresque de la Grèce*)对应的是通过东方地中海的图像进行的挪用。② 即使是伦勃朗也对东方品位有所颂扬。③ 土耳其或奥斯曼帝国的艺术在欧洲一直存在。④

德拉克洛瓦绘制的摩洛哥的画作,或者霍拉斯·韦尔内 (Horace Vernet)献给阿尔及利亚的画作,宣告了非洲的存在。20 世纪初,随着艺术史家卡尔·爱因斯坦所说的"黑人雕塑"的发现,非洲的存在达到了狂热的程度。⑤ 在这里,艺术的发现又是沿着与殖民地贸易的路径进行的,伴随着人种学和大量收藏品的积累,比如德国非洲主义者利奥·弗罗贝尼乌斯(Leo Frobenius)的收藏,艺术更多的是为收藏家服务的,而不是为作品出现的背景服务。在这种背景下,非洲面具颇具仪式价值。但可以肯定的是,非洲雕塑启发了立体主义,对艺术现代性的发展产生了直接的影响,"黑人艺术"位于现代艺术的核心。

① Jeff Moronvalle, "Connaître et représenter l'Orientá l'aube du siècle des Lumières: Le Recueil de cent estampes représentant différentes nations du Levant de Charles de Ferriol, 1714," in *L'orientalisme, les orientalists et l'empire Ottoman*, eds. S. Basch, P. Chuvin, M. Espagne, N. Seni, and J. Leclant, Paris: AIBL-De Boccard, 2010, pp. 61 – 79.
② Frédéric Barbier, *Le rêve grec de Monsieur de Choiseul*, Paris: Armand Colin, 2010. 巴比耶(Barbier)展示了舒瓦瑟尔(Choiseul)周围的画家、插画家和艺术家。
③ 伦勃朗与东方的关系是诸多文章和书籍的主题,这里篇幅有限,我不再深入讨论了。
④ 前拉斐尔派画家威廉·霍尔曼·亨特的开罗街道,或者是弗朗茨·冯·伦巴赫的埃及风景以及大卫·罗伯茨的风景画。
⑤ 卡尔·爱因斯坦对非洲艺术的运用,参见专刊 *Gradhiva* 2011 年第 4 期关于"卡尔·爱因斯坦与原始主义"。

这些交叠融合有一个可以扩展的清单，让我们研究是否有可能独立于欧洲内部或欧洲与其他大陆之间的交流所引起的"污染"（contaminations）来处理艺术史。一种新的模式是沿着通常是贸易路线的空间线索跟踪艺术形式的位移。对形式位移的研究将导致对地方模式之间差距的重视，对何种形式的杂交能够被修正的强调。一个民族流派与另一个民族流派、一个大陆与另一个大陆之间的艺术相遇，绝不是偶然的，而是触及了艺术现实的深层节点。

如果说艺术史能够揭示作品的流通，创造出属于全球历史的新形式，那么历史学则更多地代表了一种文化迁移的形式。艺术史往往是作为一种文学体裁，然后作为一门学科，在德语语境中建立起来的。诚然，从瓦萨里时代开始，18世纪的古文物研究者的作品，或者是狄德罗的"沙龙"，都有与艺术史有关的文本。然而，温克尔曼的《古代艺术史》（1764年）和鲁莫尔（Karl Friedrich von Rumohr）的《意大利研究》（*Italienische Forschungen*，1827年）的技术性更强，向前又跨出了一步。事实上，我们在这里处理的是与个人观察和研究无关的一个文化现象的解释系统和组织体系的构建。温克尔曼勾勒了一部建立在风格差异之上的艺术形式的历史，但面向的是一个在政治自由的背景下发展其活动的人的形象。他在对古代艺术形式进行区分和归类整理的同时，还赋予了它们一种全球性的意义，这与他作为一个受法国文学滋养、反对当时德国封建秩序的德国学者的思想和政治观点相对应。在某些方面，温克尔曼所进行的艺术史写作的尝试是艺术领域之外的历史学发展的典范。艺术并不是在艺术之外发展的历史科学的受益者，它在一定程度上实际上是这种历史科学的促进者。如果说温克尔曼专注于古代，那么鲁莫

尔则主要对拉斐尔的艺术感兴趣。对他来说,艺术不只是纯粹和简单地思考,它必须引起一种分析,使其具有意义。鲁莫尔恰恰在谢林的美学中,在艺术是绝对的表达的观念中,找到了这种意义。而且,这也是鲁莫尔与费尔诺(Carl Ludwig von Fernow)共享的一种解释模式,后者也关注于揭示一种与他思考这些作品时的德国哲学相对应的伟大思想。

正是这种将德国哲学投射到意大利艺术上的原则,启发了黑格尔《美学》的编辑海因里希·古斯塔夫·霍托(Heinrich Gustav Hotho)的工作,他后来试图将黑格尔模式运用到对艺术作品的解释中。在他出版的关于胡伯特·凡·爱克的书中,霍托提出(例如)对伦勃朗作品的快速定性,表现了一种历史的演化。

> 就像塔西佗在面对一个可耻的时代时,以最引人注目的方式显示出他眼光的高贵一样,伦勃朗并不满足于把神圣的历史引入资产阶级世界和私人领域,他还大胆地把它引入农民世界,让农民自己重新描述它的奇迹。①

在他从1843年开始出版的献给稍年长的前辈弗朗茨·库格勒(Franz Kugler)的不朽的艺术史中,卡尔·施纳泽(Carl Schnaase)还提出了一个具有黑格尔精神的解释框架,将一般艺术史纳入德国哲学的范畴,并以这种方式在所描述的国家和他那个时代的德国之间形成

① Heinrich Gustav Hotho, *Die Malerschule Huberts van Eyck*, vol.2, Berlin: Veit, 1858, p.33.

一种混合。他首先在意识的基础上对艺术进行了尝试性的定义。

> 他手中的每一件作品都已是"美"的回声,因为自然的对象接受了精神秩序的印记,精神和自然二者都以某种方式和谐地出现在其中……真正高级的艺术品只能是用意识创造出来的,但这种意识既脱离了意向性的执着,也脱离了偶然性的多变。它涉及一种几乎触及矛盾的要求,因为意识似乎在执行过程中预设了完整的意图。①

精神与自然、终极性与意识之间的关系问题,成为认知和理解从古至今艺术史的一个前提准备。对施纳泽来说,某种意义上,艺术对象甚至可以被视为镜子,是研究重要的哲学主题的实验场。

19世纪的大多数德国艺术史家都有一个矛盾的立场,即把严格意义上在德国形成的哲学论点叠加到外部艺术对象上,基本上但不仅仅是以古代和文艺复兴时期意大利的艺术为对象。如果我们考虑一下亨利·索德(Henry Thode)的作品,他的作品主要致力于阿西西的圣方济各和方济各艺术,我们在这里看到了瓦格纳的亲近弟子,他试图根据与德国宗教历史相关的思考来理解乔托在阿西西的作品。② 对于索德来说,方济会精神是宗教改革的预兆,同时也是中

① Carl Schnaase, *Geschichte der bildenden Kunst*, vol. 1, Düsseldorf: Buddeus, 1843, p.16-17.
② 有关索德,参见 Michela Passini, *La fabrique de l'art national. Le nationalism et les origines de l'histoire de l'art en France et en Allemagne 1870-1933*, Paris: Editions de la MSH, 2012。

世纪异端的继承者，如华尔多教派（Waldensians）。索德倡导的是一种放弃，与多米尼克派的思想相反，这种放弃可以导致与人民的泛神论融合。阿西西的方济各所发展的人性观念是文艺复兴的预设，在任何古代的继承之外，最重要的是它是宗教改革的预设。从乔托在阿西西开始，索德从新教的棱镜中解读出文艺复兴的未来，以路德和瓦格纳作为德国文化史的两座灯塔，这一点被给予了首要的重视。当索德在 1902 年开始出版他的多卷本关于米开朗琪罗的著作时，通过爱情和高贵的血统分类来定义人物，他采取了瓦格纳的沦为阴谋的猎物的英雄的模式，使米开朗琪罗成为一种文艺复兴时期的罗恩格林。这里又很难将研究的对象，一个专注研究的对象，从对这个对象完全不同的阐释视角分离开来。非常合乎逻辑的是，索德在执着地追求一种德国艺术的旅程中结束了他的旅程，这种艺术最纯粹的表达方式将不再是绘画性的，而是音乐性的，这种艺术形式更适合于路德主义。艺术史在开始时主要是德国的学科，对应的是一种微妙的文化迁移形式。

当心理学成为一门参考科学，取代了历史哲学（这一现象当然与赫尔巴特[Herbart]有关，但对于艺术写作领域来说，其诞生无疑在于弗里德里希·西奥多·费希尔[Friedrich Theodor Vischer]对其美学的自我批判），[1]我们看到，在艺术科学中出现了一种新的形式，将德国思想史的辩论投射到欧洲各种艺术空间。心理学不只是弗里德里希·西奥多之子罗伯特·费希尔（Robert Vischer）的专长。海因里希·沃尔夫林以一部关于建筑心理学的著作开始了他的艺

[1] Michel Espagne, *L'histoire de l'art comme transfert culturel. L'itinéraire d'Anton Springer*, Paris: Belin, 2009.

术史家生涯,①后来他致力于发展形式主义的艺术史基本概念体系。这些基本概念,文学批评将其占为己有,实际上是感知的范畴,是透视心理学的发现,定义了一种意识状态与艺术品的关系。从沃尔夫林开始,作品史、风格史或流派史让位于视觉史、感知模式史。从开放的形式到封闭的形式,从模糊的轮廓到固定的轮廓,成为基本的范畴,使得描述诸如从古典艺术到巴洛克艺术的过渡成为可能。沃尔夫林并没有走到将冯特的实验心理学融入艺术史方法的地步,他更接近于他的民族心理学。但他的直觉理论是明显的,它本身就是心理学的一种,是由哲学家西奥多·李普斯(Theodor Lipps)和约翰内斯·伏尔盖特(Johannes Volkelt)发展起来的。他所进行的视觉感应和心理学形式主义的历史交汇的方法,再次成为将有其自身特定演变的意大利艺术融入作为德国知识范畴的心理科学之中的工具,特别是在他出版于1915年的《艺术史的基本概念》之中。

艺术史的全球化维度也与其人类学基础相联系。当然,形式与一个民族及其历史有关,与艺术史家所研究的民族流派有关,但这些形式是位于更广泛的形式库之中的,伴随着人类生活的领域,这些领域并不先验地与艺术有关。这种人类学的延伸在建筑史上尤为明显,在这方面有必要参考戈特弗里德·森佩尔(Gottfried Semper)关于风格的论述。我们确实是根据原始小屋的模式来评估建筑的第一个时代,原始小屋的模式已经被其他人尤其是马克·安

① Heinrich Wölfflin, *Prolegomena zu einer Psychologie der Architektur*, Munich: Wolf & Sohn, 1886.

托万·洛吉耶(Marc Antoine Laugier)研究过,其特征是全球性的而不仅仅是地方性的人类。在关于风格一书中,①戈特弗里德·森佩尔特别强调了布片上的装饰在风格发展中的典范性,他将建筑风格也包括在内。他在发展这一风格理论时,能够从亚述的第一次发掘中获益,对最早的装饰形式尤其重视。但是,把对建筑风格的解释,无论是古代的还是当代的,都建立在亚述发掘的基础上,这就意味着使艺术史本身成为一门科学,从人类学或从考古学的人类学派生中被推导出来。戈特弗里德·森佩尔尤其受益于英法考古学家亨利·莱亚德(Henry Layard)在尼尼微遗址的发现。正是在巴黎长期逗留期间,他在巴黎植物园(Jardin des Plantes)发现了居维叶(Cuvier)的生物分类学,并采用准生物成分的观点研究艺术有机体。在他看来,建筑学的思想源于以节奏、以原始秩序支配混乱的需要,而原始秩序就是那些最早的成分组织。建筑的符号价值以及变形的概念,也许更多的是与德国的文化背景有关,但最早的印记是普遍的。

可以将应用艺术理论置于后来的时代或过渡时期,这是阿洛伊斯·李格尔在森佩尔之后发展起来的。在他的《罗马晚期的工艺美术》(1901年)一书中,李格尔代表了后来成为维也纳学派的传统,这个学派把重点放在了艺术各个时期的高峰,传统上这些时期以美的理念已经成熟而著名。相反,李格尔把重点放在艺术形式的颓废时期或在整个群体中传播的时期,在那里它们成为应用艺术。然后,我们来处理这样一些对象,其艺术层面不能从使用价值中分离出

① Gottfried Semper, *Der Stil in den technischen und tektonischen Künsten oder Praktische Ästhetik*, Frankfurt: Verlag für Kunst und Wissenschaft, 1860–1863.

来。艺术变得可复制,变得工业化。这就是制成品、陶器和家具的艺术。艺术形式作为一种意志,一种艺术意志的表达,是一种原始的形式,它获得了独立于其语境的价值,成为人类学的数据。由李格尔和更宽泛地说由维也纳学派发展的艺术史概念意味着一种不受限制的历史学,对全球流通产生影响。

事实上,从第一部艺术史开始,欧洲以外的艺术就越来越多地融入艺术史中。它与艺术作为一种普遍的人类活动的艺术表征的观念是紧密相连的。这种人类学的维度已经在弗朗茨·库格勒的艺术史手册和卡尔·施纳泽那里找到了。施纳泽在他的文本中首先关注东方的民族。"艺术的光芒升起于欧洲和希腊,但我们在亚洲的古代民族中也发现了重要而宏伟的雕塑作品,包括埃及人、他们的邻居和有相互关系的人。这些民族相应地构成了艺术的史前史。"[1]即使他假设了一个以欧洲艺术为顶点的艺术等级制度,施纳泽也力图整合其他艺术,并在他的系列中首先讨论了印度和埃及,并将其与中国进行了比较;而谈到印度艺术时,首先要讨论的就是这个民族的性格和他们的宗教,然后才介绍他们的建筑。巴比伦人、波斯人、腓尼基人、犹太人,最后是埃及人,他们在一部通用的艺术史中相互依存,因此,一部艺术史同时也是有关各民族的文化史。

弗朗茨·库格勒的艺术史手册出版于 1841 年,1848 年出版了第二版,并由 19 世纪文化史的主要代表人物雅各布·布克哈特(Jacob Burckhardt)做了补充,更加坚决地追求普世的历史。对库格勒来说,艺术始于史前时代。要理解它的演变,就必须考虑到斯堪

[1] Schnaase, *Geschichte der bildenden Kunst*, p.100.

的纳维亚民族中的石圈(cromlechs)和艺术的最初表现。但前哥伦布时期,尤其是新大陆,完全应该纳入历史发展的范畴。弗朗茨·库格勒以亚历山大·冯·洪堡以及更广泛的旅行者的描述为基础,描述了墨西哥的艺术古迹。在墨西哥人之后,他才开始处理埃及人和努比亚人。然后,他介绍了麦罗埃(Meroe)王国的艺术形式,接下来是巴比伦人,之后是印度人和中国人。希伯来人、米底人和波斯人都在印度人之前。然而,库格勒采用了停滞不动的帝国的陈词滥调,否定了中国人的任何原创性。

> 在风格的普遍性和形式的概念中,我们在这里又认识到印度艺术的特殊因素,它是相同的,但被扭曲和变形了,以至于对那些仔细观察这些事物的观察者来说,这些事物给他们的印象本身就是令人不安的。①

尽管这里对中国艺术有偏见,但这些民族确实拥有不考虑其民族特点就无法想象的艺术形式,只有完成了这一轨迹,才有可能处理希腊艺术。一部艺术史如果不包括这个普遍性的层面,是不可想象的。1929年才出版的安东·斯普林格(Anton Springer)的《艺术史纲要》第六卷,专门论述欧洲以外的艺术,填补了本来会出现的空白。②

艺术史和人类学方法的融合在斯普林格的这本最后一卷作品出现之前就已经成为通用的方法。我们尤其可以想到卡尔·爱因

① Kugler, *Handbuch der Kunstgeschichte*, Stutgart: Ebner & Seubert, 1842, p. 127.
② 有关安东·斯普林格,参见 Espagne, *L'histoire de l'art comme transfert culturel*。

斯坦在1915年出版的关于黑人雕塑一书，该书试图评价非洲民族特有的对三维世界的光学认知的结果，该书也是立体主义的先驱：

> 这种艺术作品所表现的空间观念，必须是完全吸纳立体空间，并以其统一性来表达。透视或正面视觉在这里是被禁止的，它们是不虔诚的。艺术品必须提供整个空间方程（spatial equation），因为只有当它排除了任何基于运动表象的时间阐释时，它才是非现世的。它通过将我们认为是运动的东西融入其形式中来吸收时间。①

爱因斯坦将他的简要分析建立在不同文化之间原则性平等的信念上，在试图理解非洲艺术的同时，将其中的某些假设投射到欧洲艺术的现代性上。但这种运动本身就自然而然地创造了一种艺术的普遍性，或者说是艺术史的全球性，这里又是基于人类学研究形式的方法。

艺术的普遍化最简单的模式就是扩张。人们想象了一个中心位置，艺术从这个中心位置向较弱的地区辐射，这些地区接受了来自这个源头的光，但这种接受并不意味着对物质的任何修改。这种模式是由路易·雷奥（Louis Réau）在艺术史学中发展起来的，他是一位德国人，对斯拉夫世界感兴趣，在成为索邦大学艺术史教授之前，曾任圣彼得堡法兰西学院院长。雷奥对俄罗斯艺术的介绍做出

① Carl Einstein, *Negerplastik*, Leipzig: Verlag der weissen Bûcher, 1915, p. XVI.

了重大贡献,是法国最早的历史学家之一。但他的主要关注点是法国艺术在德国的扩张。1922年,在他开始研究法国艺术在莱茵地区的扩张时,他写了下面标志性的评论:

> 莫里斯·巴雷斯在斯特拉斯堡大学发表过关于莱茵河的演讲,这个演讲非常棒。他研究了法国与莱茵地区的所有联系,从中推断出未来法国与莱茵地区合作的最合适的方式。他精辟地解释了法国在经济、知识和宗教领域对莱茵人的贡献。但忘记了一件事:法国艺术的伟大贡献。①

正是对这类扩张形式的探索,路易·雷奥先后研究了斯拉夫世界和东方(1924年),比利时和荷兰、瑞士、德国和奥地利,波西米亚和匈牙利(1928年),斯堪的纳维亚国家、英国和北美(1921年),意大利、西班牙、葡萄牙、罗马尼亚和南美(1933年)。在雷奥非常详细而翔实的研究中,特别引人注目的是,这些输入的艺术品在不同国家背景下的接受转化从来都不是什么问题。

在另一个极端,我们可以找到德国艺术史家的著作,他们对法国艺术的看法,与其说是法国艺术本身,不如说是法国艺术与德国艺术之间的种种联系。例如,安东·斯普林格就是如此,他先后在波恩、斯特拉斯堡和莱比锡担任艺术史的第一主席,并专门撰写了一部关于19世纪艺术史的著作(《十九世纪的艺术》,*Die Kunst des*

① Louis Réau, *L'art français sur le Rhin au XVIIIe siècle*, Paris: Champion, 1922, p.1.

19. *Jahrhunderts*),该书于1858年问世,1884年出版了新版。在斯普林格看来,现实主义艺术的出现是法国和德国画家共同努力的结果;他回忆说,18世纪末有数百名德国艺术家在巴黎学习。反过来,大卫的艺术可以看作给19世纪的艺术带来了最初冲动,他是德国知识分子模式的直接继承者,如从1764年开始受温克尔曼新古典主义理论的影响。此外,大卫还有很多德国学生。现实主义的痕迹甚至会出现在拿撒勒画家身上,而像利奥·冯·克伦泽(Leo von Klenze)这样的巴伐利亚艺术家也曾在巴黎生活过一段时间。在一般意义上,斯普林格认为德国艺术的发展与回归大众形式直接相关。模仿霍拉斯·韦尔内的画家西奥多·迪茨(Theodor Dietz)的这种倾向尤为明显。比利时画家如路易·加莱特(Louis Gallait)符合德国人对历史画的口味。在斯普林格看来,库尔贝并不比历史画家韦尔内更应该得到现实主义画家的称号。德拉克洛瓦、德拉罗什(Delaroche)、籍里柯(Géricault)和罗伯特(Robert)是莱茵河对岸的典范,在那里,人们更喜欢法国的历史画家,而不是库尔贝的作品。[1] 安东·斯普林格关于19世纪艺术史的作品包括了聚合、流传和借鉴,这些工作挑战了德国理想主义和法国现实主义之间独立发展和对立的想法。

威廉·瓦格(Wilhelm Vāge)是斯普林格的学生,跟随其导师研究进入中世纪语境,撰写了一本关于中世纪单一风格的开端的书(《中世纪雄伟风格的起源》,*Die Anfänge des monumetalen Stils im Mittelalter*,1894)。在19世纪晚期民族主义的大环境里,哥特式艺

[1] 有关德国19世纪对法国艺术的接受,参见France Nerlich, *La peinture française en Allemagne 1815-1870*, Paris: Editions de la MSH, 2010。

术的起源是根本问题。而瓦格随后试图表明,法国纪念性雕塑在阿尔勒(Arles)或莫瓦萨克(Moissac)精心制作的法兰西岛模型中没有任何日耳曼特点,相反,它是艺术史上法国时刻的表现。或者说,在德国艺术史家的眼里,中世纪雕塑的所有属性和民族毫无关系。斯普林格的另一位学生阿瑟·韦斯(Arthur Weese)在瓦格的书之后三年,受他的影响,坚持认为班贝克(Bamberg)的纪念性雕塑是朗格多克(Languedoc)或勃艮第(Burgundy)雕塑风格的继承。① 瓦格最终(他最杰出的学生是潘诺夫斯基)放弃了民族学派的观念,尤其是关于中世纪的论述,梦想着一部艺术总体史,它会是一部文化史,并能将心理学的思考融入传播模式中;在他的案例中,我们看到了一个艺术史家对诞生于法国空间的艺术范式理解,他关注流通和交流,特别关注排解民族主义的主张。尽管从未被翻译过,但瓦格的作品在当代期刊中获得了惊人的好评。在卢浮宫任教的路易·库哈雅德(Louis Courajod)则相反,或者说是一种补充,他认为哥特式艺术,尤其是罗马式艺术,是日耳曼和凯尔特民族交融的结果,而不是作为拉丁风格延续的一种表达形式。中世纪艺术史,尤其是以德国为最杰出代表的中世纪艺术史,是一部迁移和相遇的历史。

因此,从重在交流的角度重新解读艺术史学是很有意思的。阿塔纳塞·拉钦斯基(Atanase Raczynski)②是一位来自普鲁士波兰的贵族,住在辛克尔建造的柏林宅邸里,1836—1841年期间在法国出

① Artur Weese, "Die Bamberger Domsculpturen: ein Beitrag zur Geschichte der deutschen Plastik des 13," *Jahrhunderts*, Strasbourg: Heitz, 1897.
② France Nerlich, "Athanase de Raczynski," in *Dictionnaire des historiens d'art allemands*, eds. Michel Espagne and Bénédicte Savoy, Paris: CNRS-éditions, 2010, pp. 201 – 210.

版了三卷本的《德国现代艺术史》(*Histoire de l'art moderne en Allemagne*),在这套书里,他展示出了一幅德国艺术的全景图,他自己也是这些作品的热心收藏者。但这幅全景图忽略了法国画家的重要信息,对他们只是一带而过。从蒙塔伦贝特(Montalembert)到亚历克西斯·弗朗索瓦·里奥(Alexis Francois Rio),拉钦斯基记录了法国作家关于德国的著作。对他来说,一直以来德国艺术总是在一个广泛的背景下被理解的,特别是法国作品的背景。在这里我们主张一种坚决反对割裂的史学形式,尽管它致力于一个特定的对象,但它只能以全球的方式来设想。

大约 60 年后,当朱利斯·迈耶-格拉斐(Julius Meier-Graefe)承担起让德国公众了解法国艺术的项目时,就出现了完全不同的情况。他对德拉克洛瓦(1913 年)和印象派,尤其是凡·高(1910 年)的作品的接受做出了特别贡献。迈耶-格拉斐所追求的目标不仅仅是让德国公众了解法国艺术,他的目的还在于通过法国艺术作品来动摇,或者至少是挑战对他的品位来说过于保守的所谓公认典范。即使他的作品以法德为主导,但他也是促成学术界重新发现埃尔·格列柯(El Greco)的艺术史家。从民族艺术史学向跨国艺术史学(如果不是全球艺术史学)的过渡,其目的也是为了通过一次相遇的冲击来动摇既定的确定性。他的《现代艺术发展史》(*Entwicklungsgeschichte der modernen Kunst*, 1904)就是实现这种富有成效的冲击的一次尝试。艺术史学真正的全球化是与扩张模式相反的。

与人类学一样,艺术史也与艺术品或人工制品的收集直接相关。艺术史的构想必须要有一系列的作品的出现,哪怕只是以雕刻品和复制品的形式出现。在 18 世纪,这些复制品往往是在王室收藏

的基础上制作的。值得注意的是,从一开始,伟大的王室绘画收藏就主要由外国作品组成。它们最初的功能并不是装饰,而是象征着对世界的控制,塞缪尔·基切伯格(Samuel Quiccheberg)在16世纪中叶提出的巴伐利亚收藏的概念①所言极是。君王用来自遥远国度的物品包围自己,实际上扩大了他的领土。从这个意义上说,外国绘画的收藏壮大了古老的藏宝室,他们花大价钱来收集异国情调的物品。1707年奥古斯都二世建立的德累斯顿画廊是利用绘画收藏的一个特别能说明问题的例子。它起源于候任亲王的小规模收藏,成为画廊之前就逐步通过购买外国藏品来扩大其收藏。例如,1799年通过巴黎商人中介收购的乔尔乔内的《维纳斯》就是如此。巴黎、威尼斯和阿姆斯特丹的代理商在现在欧洲的市场上为王子收购画作。例如,伦勃朗的画作就是在巴黎收购的。但如果画廊有佛拉芒画作,注意力便首先集中在意大利作品上。18世纪中叶,由于意大利启蒙运动作家阿尔加罗蒂的斡旋,德累斯顿画廊因摩德纳(Modena)公爵的收藏而丰富起来,先是收藏到了委罗内塞、柯勒乔(Correggio)和提香的作品,稍晚一些又收藏了拉斐尔的《西斯廷圣母》。从俄国战役回来的路上看到这些画的司汤达,对此大加赞赏。在19世纪,德累斯顿画廊补充了大量的西班牙藏品。从温克尔曼开始,所有德语的艺术理论家和历史学家都把他们对艺术的思考建立在对德累斯顿画廊的定期而勤奋的访问上,也就是说,建立在对外国艺术品的思考上。艺术史是一门跨国史学,因为它的对象——收藏品和展示品,既是如此。

① Samuel Quiccheberg, *Inscriptiones vel tituli theatri amplissimi*, Munich, 1565.

然而，对藏品分布的研究表明，艺术史上的全球性概念是根据藏品增长的地方以及藏家的视角而有不同的定义。德累斯顿画廊的收藏重点是意大利，而我们在莱比锡却发现了一种截然不同的收藏。在这里，我们看到了18世纪以来商人们建立起来的收藏，这些收藏现在都在市政博物馆里。18世纪的资产阶级收藏家首先对荷兰艺术感兴趣，这在经济上更容易理解，而19世纪的收藏家也购买法国作品。18世纪的商人温克勒和里希特在欧洲旅行期间，购买了数百幅荷兰大师的作品和大量的版画。① 正是在这种背景下，当时还在莱比锡学习的歌德开始学习美学和艺术史。1853年去世的丝绸商人阿道夫·海因里希·施莱德尔（Adolf Heinrich Schletter）曾是19世纪法国艺术的狂热崇拜者，他在莱比锡创立了画廊的雏形。这些收藏家属于一种世界性的社会，特别是那些莱比锡新教社区的代表人物，除了保罗·德拉罗什和霍拉斯·韦尔内之外，今天已经被遗忘的法国画家很早就在那里找到了自己的位置。② 由于施莱德尔的收藏，这个画廊在成为博物馆之前，从19世纪30年代后期便开始组织展览，并吸引了许多参观者。我们可以说，在某种意义上，这个时期的收藏所具有的象征性占有世界的思想，预示着一种全球性的艺术史学。

俄罗斯的艺术收藏也是如此。在这里，我们可以将帝国的收藏与莫斯科商人的收藏进行对比，前者最著名的是冬宫博物馆，后者是商人建立的。我们可以看到同样的在德累斯顿可以欣赏到的从

① Michel Espagne, *Le creuset allemand. Histoire interculturelle de la Saxe au XVIIIe et XIXe siècles*, Paris: Presses Universitaires de France, 2000.
② Nerlich, "Athanase de Raczynski".

拉斐尔到提香的意大利收藏。在莫斯科普希金博物馆保存的法国现代艺术藏品,从德加到高更、莫奈、毕加索,都是基于两位俄罗斯商人伊万·莫罗佐夫(Ivan Morozov),特别是谢尔盖·什丘金(Sergey Shchukin)的个人收藏。普希金博物馆的这一现代部分是两位收藏家在法国购买的结果,他们在法国购买了一些被当地艺术倾向所歧视的艺术品。由于他们的收购(在大革命后被没收),法国和俄罗斯的艺术同时并置于一个建筑之中,即使是建筑结构本身也带有强烈的新古典主义色彩。在冬宫和普希金博物馆,或者说在构成其法国艺术部分的商人的收藏中,我们可以读到对一个超越沙皇帝国边界的世界的象征性占有的关注,这种延伸也必然标志着俄罗斯对艺术及其历史的所有思考。

在考古学领域,这种挪用的象征意义更为明显。19世纪西方大国,从伦敦的帕台农神庙,到卢浮宫的米洛的维纳斯,显然是对希腊雕像收藏品进行了挪用,但更是对希腊古物与现代欧洲在艺术领域中的谱系关系的一种断言。在传统上被称为东方考古学的藏品方面,情况则更为复杂。卢浮宫和柏林佩加蒙博物馆中发现的亚述遗迹是在对被削弱的奥斯曼领地空间的挖掘过程中获得的,其背景是殖民、渗透和控制的思想。奥斯丁·亨利·莱亚德(Austen Henry Layard)对尼尼微的重新发现,既是一次外交冒险,也是英国对奥斯曼帝国殖民的一部分。[①] 相反,亚述文物在欧洲博物馆的出现,刺激

① Shawn Malley, "The Layard Enterprise: Victorian Archaeology and Informal Imperialism in Mesopotamia," in *Scramble for the Past: A Story of Archaeology in the Ottoman Empire, 1753 – 1914*, eds. Zainab Bahrani, Zeynep Celik, and Edhem Eldem, Istanbul: Salt, 2011, pp. 99 – 123.

了全球对艺术的反思。戈特弗里德·森佩尔在这一新发现的基础上解释了艺术风格这一核心概念的发展。异国物品收藏的扩大决定了艺术的跨国史学,例如,巴黎和柏林之间有争议的奈菲尔提蒂(Nefertiti)的半身像。① 同样的观点也可以从威廉·冯·博德(Wilhelm von Bode)引入柏林收藏的伊斯兰艺术古迹中得到体现。埃米尔·吉美(Emile Guimet)在同名博物馆中的亚洲收藏品,或者在柏林印度艺术博物馆中由德国探险家从塔里木盆地带回的佛教壁画收藏品,都属于这种文献的延伸,其假设自然需要分析。在中国新疆绿洲发现的艺术品不仅是在俄英之间结构性紧张的背景下发掘出来的,同时也给艺术以及艺术史学带来了一个维度,即使不是全球性的,至少也是欧亚性的。中亚地区有希腊美学的痕迹,而艺术史学从那时起就隐含着一种艺术品轨迹的动态地理学。

艺术现象是由可以长期观察到的相遇构成的。因此,与任何文化一样,需要研究交流的路径以及流通所意味着的重新解释。艺术史学作为一门主要且最初建立在德语国家的学科,本身就构成一种文化的现象。特别是通过风格的标记,它还与其他人文社会科学,特别是和通史,尤其是和人类学有着联系。艺术实际上提出了形式和作品的社会功能问题。艺术扩张的模式与交融的模式会发生冲突,交融是一种竞争性的模式,即外来因素对要求扩张的东西的占有。在跨国艺术史学中,文化的一个特殊观察点是收藏现象,它的起源似乎揭示了一个普遍性的目标。

① Bénédicte Savoy, *Nofretete, eine deutsch-französische Affäre 1912 – 1931*, Cologne: Böhlau, 2011.

达瑞奥·冈博尼
1954—

Dario Gamboni

达瑞奥·冈博尼(Dario Gamboni, 1954—),日内瓦大学艺术史教授,多国知名大学客座教授,法兰西大学学院(Institue Universitaire de France)成员。冈博尼的研究多着眼于19世纪和20世纪的艺术,涉猎的课题广泛,包括艺术与文学、宗教艺术、艺术地理学、现代图像学、博物馆与收藏史等,具有代表性的专著包括《画笔与钢笔:奥迪隆·雷东与文学》(The Brush and the Pen: Odilon Redon and Literature)、《艺术破坏:法国大革命以来的偶像破坏与汪达尔主义》(The Destruction of Art: Iconoclasm and Vandalism since the French Revolution)、《潜在的图像:现代艺术的含混性和不确定性》(Potential Images: Ambiguity and Indeterminacy in Modern Art)、《保罗·高更:思想的神秘内核》(Paul Gauguin: The Mysterious Centre of Thought)。冈博尼也活跃于当代的展览领域,是一位杰出的策展人,梅拉·奥本海姆奖(Meret Oppenheim Prize)的获得者。

这篇文章以瑞士的地理空间为研究对象,具体地探讨了艺术地理学研究所涉及的各方面的问题。它要求在概念定义和区域界定上摆脱已有的单一的僵化模式,在对历史语境的深入探究中,突出用当下的研究范式解释往昔艺术史。至于具体研究范式,文章提出在自然和人文地理这些基础条件下,将艺术品作为一个历史事件,研究艺术品的产生、传播、留存或毁灭的整个空间过程,尤其关注与留存、记忆、权力、价值等相关的核心问题。文章对艺术场所的考察表现一种宏大的视角,把废墟、反复重叠重建的历史遗迹、未能实现的计划甚至包括乌托邦想象,均纳入其艺术地理的考量之中。此外,文章提出必须将艺术实践本身纳入艺术研究之中才能有效避免研究中出现的追求抽象化、普遍化而抽离社会历史语境的倾向。

瑞士艺术地理

［瑞士］达瑞奥·冈博尼　著　季文心　译

概念定义

什么是艺术地理学,或者说它可能是什么？人们对于"瑞士艺术地理学"会有什么普遍的期待,以及对于这篇文章会有什么特别的期待呢？对于一篇研究这样一个宽广主题的文章来说,必须在文章的开始确定它的范围和边界。这里的"艺术地理学"概念中需要研究的一方面是艺术品和艺术活动之间的关系,另一方面则是瑞士的地理空间。这两个尺度间任何一种可能的先验性的联系都不应该被这个广泛的定义排除在外,同时也应避免其中任何一个尺度被另一个所决定。它同样包括了视觉艺术的所有领域和所有时期。

为了这个项目能令人满意,可能需要更多的空间、时间和知识。这里仅仅涉及阐明它的意义,借助选定的例子明确其大致轮

廓,根据这些轮廓可以在如下详述的卷册中进行更好的定位。①

从地理的视角观察艺术与文化这一方法有着数不胜数的起源。② 一部分是基于古老的观念,即自然的、与一个地方相关的条件

① 考虑到本卷中提到的主题、人物和事物的丰富性,以及为了避免过多地使用注释,下面仅列出那些主要对于此处探讨的问题十分重要的证据。

关于历史方面主要参见 *Das Handbuch der Schweizer Geschichte*, 2 Bände, Zürich 1972 und 1977(2. Auflage: Zürich 1980)以及 *Die Geschichte der Schweiz und der Schweizer* (3 Bände, Basel 1982 – 1983),此研究版本在 Basel1986 这一卷中被引用。

关于经济史主要参见 Jean-François Bergier, *Die Wirtschaftsgeschichte der Schweiz. Von den Anfängen bis zur Gegenwart*, Einsiedeln 1983 und Zürich 1985。*Das Historisch-Biographische Lexikon der Schweiz* in 8 Bänden, Neuenburg 1921 – 1934,像以往一样是必不可少的。

关于艺术家参见 Carl Brun, *Schweizeris-ches Künstler-Lexikon* in 4 Bänden, Frauenfeld 1905 – 1917, 以及 Eduard Plüss and Hans Christoph von Tavel, *Künstler-Lexikon der Schweiz*, XX. Jahrhundert, in 2 Bänden, Frauenfeld 1958 – 1967,以及 *Lexikon der zeitgenössischen Schweiz-er Künstler*。

关于艺术史普遍参见 Joseph Gantner and Adolf Reinle, *Kunstgeschichte der Schweiz*, in 4 Bänden, Frauenfeld 1936—1961(1968 年由 Adolf Reinle 重新出版了第一卷的新版)。有关艺术古迹参见 *Die Kunstführer durch die Schweiz*, 3 Bände, Bern 1971—1982 (die Nachfolger des Kunstführers von Hans Jenny 1939: 参见 AH II S. 206),以及 Florens Deuchler, *Reclams Kunstführer Schweiz und Liechtenstein*, Stuttgart 1979。瑞士艺术文物清单被用作基础内容。

② 主要参见 Georg Germann, *Kunstlandschaft und Schweizer Kunst*, in ZAK 41, 1984, S. 76 – 80。Reiner Haussherr 曾多次就此主题发表评论,特别是 *Kunstgeographie-Aufgaben, Grenzen, Möglichkeiten*, in: Rheinische Vierteljahrsblätter 34 – 35, 1970, S. 158 – 171(含参考书目); Ferner Friedrich Möbius, 会议材料的序言,以及 *Von der Kunstgeographie zur kunstwissenschaftlichen Territorienforschung*, in: Regionale, nationale und internationale Kunstprozesse. IV. Jahrestagung des Jenaer Arbeitskreises für Ikonographie und Ikonologie, 27. bis 30. 5. 1981 in Erfurt, Jena 1983, S. 11 – 20 und 21 – 42; 最后: Enrico Castelnuovo, *La frontiera nella storia dell'arte*, in: Le frontiere da Stato a Nazione: Il caso Piemonte, Rom 1987。

有关学术讨论会的文件: *Die Schweiz als Kunstlandschaft-Kunstgeographie als fachspezifisches Problem*, siehe in: ZAK 41, 1984, S. 65 – 136。特别是(转下页)

不仅影响其居民的生活方式,而且影响他们的性格、习俗和创作所生产的东西。① 在19世纪,当这个观点在实证主义的"环境理论"中得到了它的学术解释时,特别是通过伊波利特·丹纳(Hippolyte Taine),浪漫主义和民族运动促进了"族群"的文化和领土认同。在20世纪初,人文学科(特别是在德国)试图根据语言、宗教、民俗或定居点来定义"文化空间"。人们最关心的是传统的乡村文化,它在相同的社会基础上提供了有细微差别的对象的密集分布。

建筑在艺术地理学中拥有优势地位,一方面因其天生不可移动,即直接与地方相连,另一方面因为气候、材料和当地的建筑技术产生了特定的效果(图1)。科学研究试图解决的是空间风格的统一性,法国人将其命名为"Ecoles",德国人称之为"艺术景观"。② 通过区域和国家运动负面意义上的投入,文化地理学的"血与土"的意识形态服务于支持种族主义和国家社会主义的帝国主义。因此,在战争结束时,这一研究领域在政治上受到了一定程度的谴责。③ 直到60年代,它才在德国再次出现;如今它虽然摆脱了"种族"这一概念

(接上页)Georg Germann 和 Lieselotte E. Stamm, *Zur Verwendung des Begriffs Kunstlandschaft am Beispiel des Oberrheins im 14. und frühen 15. Jahrhundert*, S.85-91;文章名为《瑞士艺术景观?》,来自1981—1982年冬季学期的巴塞尔的研讨课。我感谢 Beat Beatnk 在他未发表的文章中关于"Die Schweiz als Kunstlandschaft im Mittelalter"的见解。

① Mauro Natale, "Du climat de la Suisse et des moeurs de ses habitants: ambivalenze meteorologiche," in *Svizzera romanda*, in: ZAK 41,1984, S.81-84.
② "Kunstlandschaften":这里主要指 Haussherr 和 Castelnuovo 的论文和著作。
③ 参见默比乌斯(Möbius)以及在同一卷中的 Rainer Rosenberg, *Zur "stammheitlichen" Konz-eption der Literaturgeschichtsschreibung-August Sauer*, Joseph Nadler, S.48-51。

图1 农民住宅和农场形式,瑞士地图集,插图 36,由马克斯·格史温德(Max Gschwend)编辑,瑞士国家地形图,瓦贝尔恩-伯尔尼(Wabern-Bern),1965 年。在"瑞士农舍研究行动"(巴塞尔)项目的概况通过不同颜色展示了各种用于房屋的建筑材料,而地图的颜色则标明了各个农业区。地区建筑结构的定义在这里进行了必要的简化,它不应该掩盖如下情况,即一个特定的房屋形式不一定与单一地区相关联。

的历史负债,但仍在努力界定单个的统一空间,它只获得了一些微弱的回声。① 然而,在过去二十年中,文化现象的空间扩张引起了对不同专业领域重新定义的兴趣。从"新历史"开始到"新地理",这一兴趣也延伸到了社会学和社会艺术史。② 后者将其研究

① 主要参见 Harald Keller, *Die Kunstlandschaften Italiens*, München 1960, 1965, und Reiner Haussherr, *Überlegungen zum Stand der Kunstgeographie*,两个新的出版物,in: Rheinische Vierteljahrsblätter 30 – 31,1965, S. 351 – 372。

② 关于历史,参见例如总标题"L'Espace perdu et le temps retrouvé Pierre Chaunu und Edgar Morin, Histoires locales, histoire globale", in: *Communications* 41, 1985, S. 219 – 231; Ferner den I. Band von Fernand Braudel, *L'Identité de la France*, Espace et Histoire, Paris 1986。关于地理:Jean-Bernard Racine und Claude(转下页)

从艺术家扩展到委托人和观众,以期从批判和动态的视角来观察"中心"和"边缘"之间的关系,并在未来关注破坏、冲突和力量对比,这可以在本土化以及作品和表现形式的地点变化中表现出来。①

在特定空间内观察艺术意味着在历史和社会的背景下看待它。与此同时,艺术地理学的目的是与各种专业领域联系起来,它希望通过对比不同主题领域分布的地图上的对象,将这种联系展示出来。很遗憾,地图的使用在艺术史中是一个例外②:不仅是因为它们难以设计——为了表现时间和社会学的坐标,人们必须拥有三个甚至四个维度——还因为在地图里完全没有了应该由民族学家、方言研究者、经济学家或者社会学家收集的系统的和可测量的信息。事

（接上页）Raffestin, *Contribution de l'analyse géographique à l'histoire de l'art: une approche des phénomènes de concentration et de diffusion*, 由同一作者撰写的 *Nouvelle Géographie de la Suisse et des Suisses*。关于艺术社会史参见恩里科·卡斯特诺沃(Enrico Castelnuovo)的中期报告,"L'histoire sociale de l'art: un bilan provisoire," in: *Actes de la recherche en sciences sociales* 1976, 6, S. 63–75, 由同一作者撰写:"Per una storia sociale dell'arte," I, in: *Paragone* 1977, 313, S. 3–30; II, in: *Paragone* 1977, 323, S. 3–34; III *contributo Sociologico*, in: *Quaderni de La ricerca scientifica*, 1980, 106, S. 89–100。最后三个文本在以下地方采用:Enrico Castelnuovo, *Arte, industria, rivoluzioni. Temi di storia sociale dell'arte*, Turin 1985, 并附有根据研究现状更新的序言。

① 参见展览目录"*Kunst um 1400 am Mittelrhein*", Frankfurt 1975, ferner Möbius und Stamm 以及 Enrico Castelnuovo/Carlo Ginzburg, *Domination symbolique et géographie artistique dans l'histoire de l'art italien*, in: Actes de la recherche en sciences sociales 1980, 40, S. 51–72(涉及法文版):*Entro e periferia*, in: Storia dell'arte italiana I: Questioni e metodi, Turin 1979, S. 285–352。

② 例外情况参见 Walther Zimmermann, *Zur Grenze des niederrheinischen zum westfälischen Kunstraums*, in: Rheinische Vierteljahrsblätter 15–16, 1950–1951, S. 465–494, und: *Kunstgeographische Grenzen im Mittelrheingebiet ibid.* 17, 1952, S. 89–119。

实上，无论是国家还是世界地图集中，整个文化领域都是一个未知之地。① 缺乏准确的数据并不是这一现象的本质，这更多的是一种文化概念，它形成了与传统主义用土地提升联系的对立面，一种将艺术作品视为活动结果的概念，这种活动本质上逃脱了任何历史联系。

阿尔图·威瑟（Artur Weese）和玛利亚·威瑟（Maria Weese）在1924年的《古代瑞士》（*Die alte Schweiz*）这一研究著作中首先介绍了交通路线，在书中他们讽刺地问道："如果这个词指的是艺术，那么把目光集中到地图上的山川与河流，是不是一种傲慢？同样地，当艺术史的千军万马和他们的皇帝、国王和教皇跪在无垠的天穹中，唱着美学的赞美诗，崇拜着艺术的奥秘，却不关注那角落里的艺术家，艺术家站在大地母亲土地上，他们坚定而安稳，谦虚地指向那块箴言牌，在那牌上，他是头顶艺术荣耀光环的画家（图2）。现在不正是把目光投向艺术史圣徒手中装帧精美的解经圣典，并对瑞士的艺术给出解释的时候吗？而不是像在雾中寻找道路的骡子，攀登上山口的最高点，沿着阿尔卑斯山两侧的道路行走，将来自柠檬盛开的国度里的珍贵商品，带到北方广阔的低地平原上。"②

① 参见例如 Hektor Ammann und Karl Schib, *Historischer Atlas der Schweiz*, Aarau 1958; Eduard Imhof und Ernst Spiess (Hrsg.), *Atlas der Schweiz*, Wabern-Bern (Eidg. Landestopographie) 1965 – 1984; François Jeanneret und Franz auf der Maur, *Grosser Atlas der Schweiz*, Bern 1982; Martin Schuler, Matthias Bopp, Kurt E. Brassel und Ernst A. Brugger, *Strukturatlas der Schweiz*, Zürich 1985。
② Artur und Maria Weese, *Die Alte Schweiz, Städte, Bauten und Inneneinrichtungen*, Erlenbach-Zürich 1925, S. XI.

图2 阿尔布雷特·丢勒万圣像(《圣三一的崇拜》),1511年,木材上的油画,144厘米×131厘米。维也纳,艺术史博物馆。阿尔图和玛利亚·威瑟的文章暗示了这个祭坛。丢勒仅仅把陆地描绘在下方的图片边缘,艺术家是它的唯一的居民。

哪一个区域?

瑞士的形成似乎就是为了让人放弃对于文化统一的追求。[①] 就像皮特·毕克瑟(Peter Bichsel)在1968年写的那样:"我们的国家有120岁,也许是150岁了。在此之前的所有历史都更多地与我们的

[①] 参见例如 Beat Brenk oder Peter Meyer, *Schweizer Stilkunde*, Zürich 1952, S. 24-28 ("Schweiz und Nachbarländer")。

国界相关,而不是与国家的关系相关。"①但它非常适合研究内在关系、对比和交流的可能性。异质性是"瑞士"的俗称,瑞士的同一性形成得缓慢而又复杂,它作为过境区域的重要性,它对于多个外部中心的依赖,以及它内部的多中心主义,共同所起的作用,使其在艺术与地域之间的关系问题成为首选的研究领域。每当在历史上看起来是必要的时候,这包括人们必须将这个调查领域扩展至如今的边界之外,以及人们尝试撰写一部《瑞士和瑞士人的艺术史》,它涵盖了外国人在瑞士的活动以及瑞士人在国外的活动,倘若这些"漫游"表现出该区域的特性之一。

如果人们注意不在没有统一的地方寻求统一,那么考虑"瑞士之前的瑞士"是完全合理的。此外,还有几点内容必须添加到这个主题中。一方面,大多数国家的形成既不更简单也不更古老,人们乐于将这些国家视为一个文化的整体,即使共同标准语言的约束和有效的国家史学的影响倾向于掩盖这些事实和意义。另一方面,共同条件的存在以及瑞士现有领土各部分之间的相互联系,走在现代意义上的政治统一之前:日内瓦共和国在1815年才正式加入瑞士联邦,但自1519年以来,它通过联盟与弗莱堡和伯尔尼联系在一起。最后,尽管民族国家的地理框架对于其最终的产生阶段并不重要,但对此拥有的追溯力的影响是巨大的。在这个国家现代化的形成中,产生了物质和精神的艺术遗产,必然从每一个接触开始:挖掘、清查、分类、保护、破坏、修复或者研究和阐释对我们来说是决定性的,就像其外观的原始条件一样(图3)。

① Peter Bichsel, *Des Schweizers Schweiz*, Zürich 1969, S.17.

图3 在瑞士国家银行的一百元瑞士法郎上,画着弗朗切斯科·博罗米尼(Francesco Borromini)的部分肖像。由恩斯特(Ernst)和乌苏拉·希斯坦德(Ursula Hiestand)绘制,1976年,7.8 cm×17 cm。博罗米尼小时候已经离开他的故乡比索内前往米兰,然后前往罗马,在那里他作为建筑师有着辉煌的职业生涯。此外,他建造的圣依沃教堂印在钞票背面。在这里的国家万神殿中,博罗米尼占据着特别重要的位置。

此外,这一结论也适用于周围的国家。艺术史想要比因为语言差异而分割的文学研究更全面地把国家及其象征性斗争联系在一起。瑞士的文化遗产缺少国际公认的价值。除了一些邻国愿意为了自己的需求去关注的特殊情况,瑞士的那些即使刚刚被追溯成为"瑞士的"艺术品,通常在学科领域的价值也取决于瑞士艺术史学家的兴趣。

无论如何,为了重建真实的地理学,我们必须坚持不懈地努力摆脱领土的现有边界,因为回想起来,它已经划分了结构空间,还有一个目的,就是要着眼于历史。令人印象深刻可以确定的是,怎样

让目前的形态在对于往昔的理解时处于显著地位,即使是像瑞士这样的国家,这个国家显然非常有条理,其轮廓不具备像意大利的靴子形状或者法国的六边形形状那样,拥有容易记忆的形态优势。但与目标对象相关的深远记忆有助于我们回忆起,世界并不总是现在的样子,它可能是不同的,它仍然可以改变。

领土在历史上是可变的。这一事实在地理扩张的区域中是众所周知的,尽管人们乐意把这一事实想象成持续的,对此人们忘记了还有领土减少的情况,忘记了如今法国、德国或意大利境内的地区有很长时间曾经是属于瑞士的(图 4)。但这种历史性也涉及内部区域、状况以及该地区不同组成部分的相互关系。在瑞士成为联邦国家之前,它曾经是一个多邦国的同盟,每个邦国都拥有其货币和关税。这种变化对商品流通、思想和人产生的效果是显而易见的。

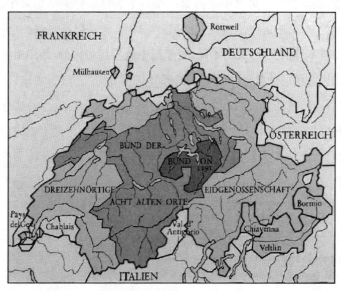

图4　有着流动边界的瑞士联邦地图。

气候发展的历史并没有以促进新石器时代革命的最佳气候结束,并且像 17 世纪的小冰河时代一样,第 11 世纪的略微升温对人口和经济产生了重要影响,并因此产生了重要的文化影响。① 地形本身的发展在气候和人的影响下进展良好。长期以来,水和森林明显地覆盖了比现在面积大得多的土地,因此不适合进行耕种和定居。开垦,然后是伐木、排水、整治和疏浚水域渐渐地扩大了"可用土地"的表面积,直到在现代被旅游业所开发利用的山区。如果扩建这些人工风景在最终的效果上显示出破坏性,那么这种扩建也应为农业和工业技术形成的"自然"负责。②

　　人口的扩散和汇聚、土地的占有、土地的使用、经济区的结构同样也发生了变化。道路和交通网络的发展,改变了人们出行到各地的可达性。人们衡量路途是否遥远,主要是看时间、危险性和辛苦程度,而不是以公里多少来衡量。在一个更难以探索的领域中,对空间的感知、归属感、对移动性的行为态度,与我们所了解的(显然是非常不足的)有很大的不同,也不同于危险所带来的,使用对于我们来说方便的命名,像"外来移民和移居国外"、"进口"和"出口"一样。最后,我们必须扪心自问,倘若在周边国家中已发生的变化还不足以将它从根本上改造,作为我们思考对象的领域是否也应保持不变:这个相互关系的观点在调查研究过境区域时有着特别的重要性。

① Emmanuel Le Roy Ladurie, *Histoire du climat depuis l'An Mil*, Paris, 1967.
② 参见 Georg Germann 在引言中的介绍:*Kultrurführer Schweiz*, Zürich 1982, S. 10 - 23。

基础

如果人们从它的整个历史维度观察"瑞士领土",哪一些是将可能与不可能编织成网的基本因素,而艺术活动以及其天职又是在哪一个网络中产生?[①] 这里只涉及一些简短的说明,然后它应该在以下时间顺序章节中进行更详细的探讨和补充。

瑞士目前领土面积为 41 293.2 平方公里,其中 60% 位于阿尔卑斯山中部区域,加上在它西北侧的阿尔卑斯山前部山地,30% 位于中部高原,10% 位于汝拉山脉(图 5)。被阿勒河(Aare)横穿的中部高原沿着西南/东北轴线形成了一条带状区域,它从日内瓦湖延伸至博登湖。

图 5 瑞士河流流域的地貌图。经联邦地形局许可于 1987 年 4 月 29 日翻印。

[①] 书目信息可以在如下各个方面的讨论中找到。有关瑞士地理学参见 J. Früh, *Géographie de la Suisse*, 3 Bände, Lausanne 1937 – 1944; Heinrich Gutersohn, *Geographie der Schweiz*, 5 Bände, Bern 1958 – 1964; 以及 Racine und Raffestin 处于准备中的著作,此处还无法使用。

作为"欧洲屋顶"和"欧洲水库",瑞士没有直达大海的通道,但有大量的湖泊和河流,它们属于欧洲三大河流流域之一:莱茵河和罗纳河发源于瑞士,67.7%的水流进入莱茵河,27.9%(罗纳河以及波河和阿迪杰河的支流)流入地中海,而因河(Inn)其中4.4%流经多瑙河进入黑海。①

河流、湖泊和山脉是区域划分的最重要元素,它们形成了现在被人们称作的"自然边界"。但是,人们既有克服这些阻碍的愿望,也有这样做的必要,使得它们成为穿越与连接的首选因素。拥有桥梁的河流,拥有港口的湖泊,拥有山口的山谷吸引着旅客们,并引导着不同的活动路线。这些连接两地通道的路段和交叉点,有利于邻国获得部分过境货物、思想、游客以及它们的服务(图6)。

瑞士由于处于阿尔卑斯山脉的中心位置,必然成为意大利北部平原与中北欧平原之间的过渡地带,这个位置具有巨大的经济和地缘政治的重要性,它弥补了山区和资源贫乏区域的困境。

因此,交通联系网络在很大程度上决定了定居点的地理位置,以及劳动和行业的性质和发展。关于这一点,人们必须回忆起通航水域的重要性,通航水域长期以来代表着最便宜和最安全的运输线路。交通密度和某些旅行线路的成功取决于经济和政治形势,这些旅行线路往往是各个受益者激烈竞争的目标对象,例如法国,作为国王的路易十一通过授予里昂展览会特权,确保对日内瓦人的胜利。

① 也参见 Kümmerly + Frey 自 1950 年以来每年以多种语言出版的 *Schweizer Brevier: Volk und Staat Wirtschaft Kultur*, Bern, 1986。

图6 莱昂提乌斯·维斯(Leontius Wyss),齐尔河桥(Zihlbrücke)旁的海关站,1792年,水彩铜版画,9 cm×14.2 cm,苏黎世,中央图书馆。齐尔河桥位于伯尔尼共和国和纳沙泰尔公国之间的边界。在旧制度时期,瑞士曾经有500个海关站。

阿尔卑斯山口的重要性使居民争取并捍卫他们的独立性,人们成功地保持了对阿尔卑斯山口的控制。这些乡镇发展了自治的政治结构,使他们既可以免除大皇室封建政权的进入或要求,又防止自己圈子中强大的中央权力出现。由此产生的多中心主义强化了大型民族和语言社区在这些分隔区和缓冲带的文化多样性。然而,社会建设的特定类型和政治权力行使的连接,同在文化领域中缺乏大规模的艺术投资、培训和留住本地熟练工人的困难以及对强大邻国的依赖是息息相关的。

人口状况证实了这种困境和开放。直到19世纪下半叶,瑞士领土上虽然人口稀少,但与自然财富相比,瑞士人口仍然太稠密,这迫

使大量居民进行季节性、临时或永久移民。在16世纪,宗教改革还将该国划分为两个不同的宗教团体,这一划分并非与政治、社会、经济和语言的划分相一致。

最终,在19世纪,当欧洲将语言、文化和国家视为一个整体时,现代瑞士不得不将其多语种和异质性遗产变成自相矛盾的统一要素。然而,通过建立特定的机构以整合内部而进行的遗产和"民族艺术"的提升,同文化实践的独立起点相冲突,文化实践在20世纪比任何时候都更加分辨艺术空间以及政治领域,或者更好的说法是,分辨艺术"领域"以及政治领域。

存留、记忆、权力、稀有、价值

沃尔特·霍恩(Walter Horn)和欧内斯特·伯恩(Ernest Born)是大卷本专题论著《圣加仑修道院计划》(*St. Galler Klosterplan*)的作者,该著致力于研究来自羊皮纸手稿中的文物,他们介绍其作品时指出最显著的事实之一是这个文物还存在,而且一直在圣加仑。[1]

这句话适合提醒人们,过去的文化在它的范围、形式以及地理扩展上,只有通过长期保存的过滤才能够让我们知晓。尽管如此,相较于人们对于艺术品产生的原因提问,人们更少对于艺术品的传播、变动和毁灭的有关因素提问;在这个过程中,关于一件艺术品的历史事件可以教会我们很多,不仅关于它所面对的不同的思想观

[1] Walter Horn und Ernest Born, *The Plan of Saint-Gall. A Study of the Architecture and Economy of, and Life in a Paradigmatic Carolingian Monastery*, 3 Bände, Berkeley/Los Angeles/London 1979, S. I.

点,而且还关于它的真实本源和最初意义。

构成艺术品的材料及其周围的条件决定了它的寿命。在森林地区占了绝大多数的古老木制住宅中,只有打木桩的洞留存留了下来。通常,在我们的气候中,所有有机物再次变成灰尘,墓穴中只包含骨骼和金属。但是,不同材料的耐用性决定了其价格,这不仅对于制造商,而且对于客户而言都是众所周知的,而选择"贵重的"材料则从经济的角度解释了以下的两种可能性,即确保获得共同记忆,或者赋予艺术品出色的功能。

在这种情况下,人们可能更愿意区分实用功能和象征功能,而不是有用的和非盈利的特定物品,在这件事上,后者被视作艺术品的真实名称。对于实用功能,例如人们将其作为工具,通常计划的是该物品的物理磨损、它的连续加工、它的更换和毁灭。圣髑或者墓穴雕塑提供象征功能,象征功能需要更谨慎的处理。它们希望保证物品的流传,这些物品很长时间以其形式,甚至其原始用途被保存下来。

尽管瑞士境内没有发生重大的地震活动,但1536年的一场地震仍然毁掉了巴塞尔,这样就有了大量的山崩和山体滑坡(图7)。巨大的痛苦之一是火灾,大火经常摧毁整个城市,例如1713年的施坦斯(Stans)、1794年的拉绍德封(La Chaux-de-Fonds)或1861年的格拉鲁斯(Glarus)。在此,人们也应该记住,1931年在慕尼黑,画家库诺·阿米特(Cuno Amiet)青年时期的作品在大火中化为灰烬。

此外,反对自然威胁的斗争在建筑技术的发展中起着决定性的

图7 "普鲁尔斯(Plurs)的美丽斑点是它此后可怕结局的预示——1618年。"铜版画,34.6厘米×27.5厘米,由老马特乌斯·梅里安(Matthäus Merian der Ältere)创作。马丁·齐勒(Martin Zeiller),《瑞士地形图》(*Rhetiae et Valesiae*),1642年。山体滑坡发生在1618年9月4日,夺去了2000多人的生命。普鲁尔斯从前属于基亚文纳(Chiavenna)辖区,并且依赖瑞特人联盟,如今已成为意大利地区,被称为皮乌罗(Piuro)。

作用，并解释了例如恩加丁房屋（Engadiner Häuser）的特点，在三十年战争的破坏之后，它的木墙被嵌入到墙体中。但是，作为三个联盟的例外，瑞士免于这场欧洲冲突。承认瑞士的中立性只能逐步并有限制地保护瑞士免受军事破坏。1799年，当马塞纳将军强迫巴塞尔市民提供一笔大额借款时，市民们不顾一切，做出了放弃熔化他们大教堂的部分宝藏的决定，这与此前陷入同样困境的威尼斯人形成了鲜明的对比。① 另一方面，经济困难迫使城市行会将大量的银制品转换回原材料，因为这些作品的艺术价值无法与其贵金属价值相竞争。

除了这些由自然或人为造成的意外事件，以及在一定程度上由实用性引起的破坏，还加上审美变化的影响之外，"象征性"的破坏也具有特殊的地位，从宗教改革的偶像破坏（Bildersturm）到我们这个时代的艺术破坏（Vandalismus），它专门针对的是城市中的雕塑。这些艺术品不仅在形式上，而且在功能上受到损害，它们是作为个人、团体或者信念的表达，作为一种权力的象征和工具而存在的，人们想要消灭这些权力的持续性。实际上，权力、物品和持续性是属于一个整体的。如果日常使用的消耗物品对我们显现出一种天然的不重要，那么那些在更早时代就出现的物品往往会倾向于体现"事物的既定秩序"。这些事物似乎对于权力转移经常是必不可少的，这一转移超越了权力拥有者的死亡因素，并且对于社会关系延续中的人员更替也是至关重要的（图8）。

① Rudolf Friedrich Burckhardt, *Der Basler Münsterschatz*, KDM Basel-Stadt II, Basel 1933, S. 23-24.

图8 尼尼微(Ninive)的国王尼努斯(Ninus)让人建造了一座他已故父亲的雕像。圣经图画,大约在1430—1450年,羊皮纸上有墨水和水彩画。在哈根瑙市(Hagenau)阿尔萨斯(Elsass)的迪博尔德·劳伯(Diebold Lauber)的工作室。苏黎世,中央图书馆,手稿·C5,对开本·36。

自从旧制度结束以来,某些类别的物品和技术被称为"艺术",这样的情况绝非偶然。这涉及一个关键时刻,它的根源已经处于中世纪后期。过去权力的象征现在归入到共同遗产中,因此也成为"国家文物"。它们融入各种种类物品的类别中,从其原始功能中去除了历史、科学或美学需求,或保护其免遭毁坏。因此,艺术史用的是文献资料,其异质性随着物品越古老而越大,也就是说,这些物品在专有名词"艺术品"之前出现的时间越长,其异质性越大。

这种追溯效应和与之相关的研究困难其实在地理层面上与承担现代政治统一基本相同(在本例中为瑞士)。当然,美国研究学者乔治·库布勒强调,"对人造物的系统研究"始于文艺复兴时期的艺术家传记中对艺术品的描述,以及在考古学和人类学逐渐开始研究"物质文化"之前,在1750年以后人们才应用这种方法描述所有种类的物品。就库布勒而言,他提出了"人造物的历史",目的是在视觉表现形式的范畴下总结思想与物品。[1] 如果说艺术地理学只是对于这种类型的文化史有意义,那么对于我们而言,在一个更为适度的框架中,关键只能在于关注艺术品定义的问题特征,通过我们去考查艺术品表象的历史发展和由此而产生的价值标准。

从法律和经济的角度来看,艺术品是一个独特的物品。就早期而言,它可能本来就是很平凡的物品,其稀有价值只能通过其他相同类型的标本的消失来解释。从中世纪末期开始,这种稀有性价值与原始稀有性在材料、技术、起源、制造商及其技能方面越来越吻合。在20世纪,一些作品没有想要显示出特别的制作技巧,它们的稀有价值被转移到了其制造者身上;因此现成的系列产品被宣称为艺术品,这证明了稀有性必须得到有意识的维护。[2] 当前的情况很好地阐明了,区分什么是艺术品和什么不是艺术品的后果,而这涉及的绝对不仅仅是一个无害的决定。但是,地理区域的关系是确定

[1] George Kubler, *The Shape of Time. Remarks on the History of Things*, New Haven, 1962.

[2] 参见 Raymonde Moulin, *La genèse de la rareté*, in: Ethnologie française 8,1978, S. 241–258; Michel Melot, *La définition d'originalité et son importance dans la définition des objets d'art*, in: Sociologie de l'art. Colloque international Marseille 13–14 juin 1985,在雷蒙德·穆兰(Raymonde Moulin)的指导下,Paris, 1986, S. 191–202。

此评估的标准之一。如果艺术品事实上被定义为传达普遍信息的载体,不受任何框架的限制,那么一件艺术品越是能够脱离特定的历史和地理环境的影响,其艺术性就会被评估得越高,越被认可。正如历史上,那些十分明确被归类为"文档""讽刺画"或者"政治宣传"的作品,它们就因此而无缘被列入根植于当地习俗的"民间艺术"中。①

羊皮纸,发掘和场所精神

圣加仑计划的存在似乎归功于如下事实:12 世纪末,一位僧侣使用羊皮纸的背面来抄写圣马丁的生活。对于我们来说,许多物品通过改变形状、用途和含义重新使用后得以保存。例如,古代艺术品宝石装饰着中世纪的十字架,废弃的罗马城市遗迹用作采石场,它们的圆柱在罗马式教堂中使用,其唱诗班区和钟楼又合并改建成了哥特式建筑。

除了重用或者替代重用之外,当相同的承载物(有壁画的墙壁)或相同的位置被选择时,为了将新物品放置在要替换的旧物品之上,通常会使用重叠。这种回归可能有实际的原因,例如在巴登的温泉浴场,温泉的位置迫使每个新设施的建造者拆除了先前的设施。但是,在娱乐消遣中经常也有象征性的原因。在这些教堂中,彼此仿效、相互重叠并用这种方式表明了对授予圣职之地的永久拥有(图 9)。描绘地面上所有地基的草图以及在地下博物馆里设置与之

① 主要参见安妮·德·赫特(Anne de Herdt)对在"vernaculaire(方言)"-"véhiculaire(通用语)"对比框架中艺术品的积极评估,"Dessins genevois de Liotard à Hodler"展览目录导言,Genf, 1984, S.15-58,首先是 S. 24-32。

相符的"时代之旅",这在今天对于考古学家们来说是有可能实现的。

图9 日内瓦,圣皮埃尔大教堂,发掘图,1979年。这座教堂起源于3世纪到9世纪。在发掘期间,当前教堂的五个前身建筑物都显露出来。定居足迹可追溯到罗马前期。

重用和重叠见证了我们社会独特的文化集群现象。文化区域,即遗产在其空间分布中的现状(图10),在整体上表现为一种"Palimpsest"(重写羊皮卷)样式,就像羊皮纸手稿一样,在上面几个世纪内相互重叠的文本显得模糊不清和混乱。人们还可以将这个

区域的地图与考古发掘现场的草图进行比较，草图中显示了被发掘物品在分层的垂直结构中所处的水平位置。艺术地理学超越了对物品进行简单的定位，其任务是来区分和分析这些不同的层面，还涉及它们相互之间的关系，以了解文化区域的缓慢形成和发现空间的相互关联，它能被这种相互关联而塑造。

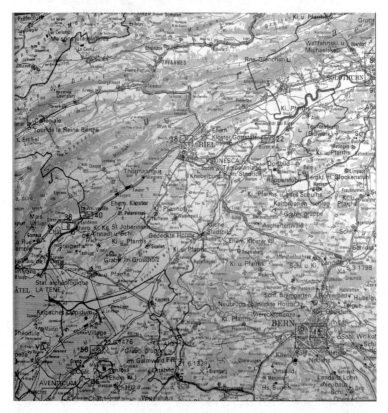

图10　瑞士和列支敦士登的文化资产地图摘录，由瑞士联邦国家地形图出版，与联邦文化资产保护局合作，1970年。这里列出的清单（并附有详细的地图说明），包括避难所和史前墓穴；罗马时期的城市、别墅、防御工事和街道；城堡遗址和宫殿，城市设施和保存完好的景观；教堂、礼拜堂和显著的修道院、博物馆、图书馆以及更重要的档案馆。

但是，也不应该忘记用两种没有明显展现出的物品群，补充当今可供我们使用的文献资料。首先，有大量遗失的物品，它们有时好像只是早已消失但仍然可见的恒星之光，作为一种由它们衍生的物品，在形式的回声中而存在。其中也包括园艺艺术的短暂产品、城市装饰、展览建筑、装饰画或者烟火艺术。然后，还有一切从来不存在且更少被接触的，但有可能存在过的东西：规划尚不清楚的作品，在竞争中被摒弃的建筑项目，人们在别处必须完成的事情，乌托邦（比如图11就是一个未完成的乌托邦）。保尔·瓦雷里（Paul Valéry）所说的"抹去那些在匿名的编年史中为人所知的历史"[①]似乎是多余的，至少必须提到这个可能的维度。实际上，要了解某个地方的历史，有必要知道在那里不可能实现的事情，同样有必要知道在那里可以实现的事情。在现代，可预见的失败是项目计划必要的组成部分，这些计划作为抗议而创建，它们反对通过此时此刻（hic et nunc）决定的可能性和非可能性的网络，反对时间、地点、客户或受众。在《乌托邦》（图12）中，一个"乌有之乡"中，人文主义学者托马斯·莫鲁斯设置了这个世界，它肯定从未存在过，但若是存在，一定是这样的面貌。当他的朋友鹿特丹的伊拉斯谟（Erasmus von Rotterdam）在巴塞尔感觉自己受到了宗教改革不宽容的威胁，以及茨温利（Zwingli）为安全起见敦促他接受苏黎世市民身份时，伊拉斯谟回答说，他更愿意成为"世界公民"，并且"要在天上的公民名单上登记"。[②]

[①] Paul Valéry, *La Soirée avec Monsieur Teste*, in: Euvres, Paris, 1960, Bd. II, S. 16.

[②] *Brief vom 3. September 1522*, in: La Correspondance d'Erasme, Brüssel, 1976, Bd. 5, S.161.

图 11 《格拉鲁斯州 Vorder Glarnisch 山脉和格劳宾登州 Rosegtal 河谷改造计划》,收录于布鲁诺·陶特《阿尔卑斯建筑》,1919 年版,图 12。苏黎世,瑞士联邦工学院图书馆。在第一次世界大战后,德国建筑师陶特建议欧洲各国利用最新技术革新阿尔卑斯山墙,并将其用于美的服务,而非权力、死亡和苦难。

图12 岛屿《乌托邦》,木刻版画,17.9厘米×12厘米,安布罗休斯·荷尔拜因(Ambrosius Holbein)的作品,托马斯·莫鲁斯(Thomas Morus)的巴塞尔版本,"国家的最佳形势与新乌托邦岛",1518年。日内瓦,大学公共图书馆。在左下角,人们可以看到讲述人旭特罗多斯(Hythlodeus)怎样向莫鲁斯描述他的"乌托邦"之旅。

即使它在统计上微不足道,乌托邦却使我们想起了一个重要事实。艺术品想要从它的地理空间中分离出来,在"艺术史的千军万马"的方式中,就像它们被阿尔图和玛利亚·威瑟画成讽刺漫画一

二、艺术地史学 | 213

样，意味着将它从其社会环境中撤出，在这个过程中，艺术地理学可以显示哪一些错误的想象在其中扮演了角色。但拒绝外部法规和建立"文学共和国"，不依赖于政治和经济力量，仍然表现了文化工程基本的和古老的维度之一。因此，也许人们必须将艺术实践本身纳入到冲突领域中，针对出发点，它处在两种对立的观点之间，而建筑师喜欢称出发点为"场所精神"，即在依恋与排斥之间，在场所精神的爱与恨之间？

让-弗朗索瓦·斯塔萨克

1965—

Jean-François Stazak

让-弗朗索瓦·斯塔萨克(Jean-François Stazak，1965—)，法国地理学家，博士，瑞士日内瓦大学地理与环境系系主任。早期从事古代历史与认知地理学及经济地理学研究，之后主要从事文化地理学研究，最近主要关注艺术与旅游领域的地理表征，尤其关注他者和差异性问题。主要著作有《奇异的图片，1860—1890年世界各地的照片》(2015)、《高更的旅行者：从秘鲁到马克萨斯群岛》(2006)、《室内空间：建筑·居住·表征》(2004)、《高更的地理学》(2003)。

这篇文章是文化地理学与艺术史的融合，并从这一角度出发着重分析原始主义运动，特别是高更的作品及其个人旅行对后殖民地文化与经济的影响。原始主义反映出这样一组矛盾：一方面它的初衷是向殖民化发起挑战，但事实上却成为进一步固化殖民意识和行为的工具，体现了无处不在的殖民意识形态。就塔希提岛而言，当地旅游业与高更和他的神话密切相关，高更的作品与经历也从原始主义中继承了相当多的希望与模糊意味。原始主义将"原始人"的手工艺品引入西方艺术史，标志着西方与"他者"和"别处"之间关系的改变，这种价值观的逆转有一个重要的地理因素在内，原始主义将这些地方的地理特征放在了聚光灯下，它们被西方称为"别处"，进而被画家、殖民者和游客参观并改造。

原始主义与他者：艺术史与文化地理学

[法]让-弗朗索瓦·斯塔萨克　著　陈静弦　译

引言

　　心灵感应能力不是人人都有的，由于无法直接接触精神表征，文化地理学家只能对客体化表征进行分析，如文本、图画、地图、照片、手势、词语等；我们只能希望它们能充分反映被研究的群体或个人的心理表征，并告知我们主体对生活世界的看法。然而，有能力自发产生客体化再现来描述他们生活世界的主体并不多，故而研究者对他们的解释常常不得不借由某些有明显缺陷的理论。此外，这些表征符合共同的代码，这确保了它们的可传递性：不是所有的个体都充分掌握某种代码来分享他们对世界的看法，我们也尚不确定这些代码是否能够解释内心世界中更特殊的成分。

　　为了避免落入陷阱，我们就有必要采用那些掌握共同代码、有足够天赋来进行表达甚至发明了适合于反映他们特定视角的语言的主体的自发表述。

艺术品符合这些标准。与历史不同,尽管多次呼吁,但在社会科学领域,尤其是地理学中,还是很少使用这种研究资料。① 在绘画艺术中,风景画是最吸引地理学家关注的艺术形式之一,原因显而易见。许多作品展示了地理学家对风景画分析所得结论的兴趣。② 如果说艺术来源,尤其是绘画来源③没有被地理学家系统地利用,无疑是因为他们对艺术史领域缺乏了解,但也可能是基于某些更基本的原因。

艺术作品的特殊地位,尤其是那些由一群与他们所处时代的表征方式决裂的前卫艺术家创作的作品,限制了社会科学,特别是地理学家可以从中得出的结论:一件艺术作品只能揭示其作者所处的世界。然而,某些艺术家具有的超越时代的能力,有些备受欣赏的公认的大师们的作品的传播和接受,使他们的艺术作品成为社会表现的矩阵。众所周知,塞尚和凡·高的作品是普罗旺斯的代表,也是

① 英语和法语世界相关研究:Wallach B., 1997: "Geographical Record. Painting, Art History, and Geography," *The Geographical Review* 87(1):92-99; Piveteau J.-L., 1989: "Les tableaux des peintres pour notre compréhension de l'espace," in: André Y. et al., *Représenter l'espace. L'imaginaire spatial à l'école*, Paris, Anthropos, pp.109-122.

② 近年来,对绘画感兴趣的法国地理学家主要有如下几位:弗雷蒙(Fremont),1999;菲梅(Fumey),2003;格里森(Grison),2002;卡夫(Knafou),2000;卡夫与斯塔扎(Knafou and Staszak),2004;斯塔扎(Staszak),2003。在英语国家中,当然就是指科斯格罗夫(D. Cosgrove)。

③ 法语国家的地理学家已经着手研究法国文学。他们涉及一些特定作者的作品(夏穆瓦佐、吉奥诺、格拉克、黑塞、帕尼诺尔、普鲁斯特、拉穆兹、卢梭、瓦莱斯、凡尔纳等),常常是许多报纸的主题(通常在 *Géographie et culture* 杂志中)。一些地理学家试图更系统地分析文学与地理之间的联系(布罗索,1996;希瓦利埃,2001)。相较其他艺术形式而言,地理学家之所以更愿意将文学作为研究对象,是因为他们对书面文本更熟悉,更离不开文学在法国教育中的重要地位。他们对绘画、雕塑、卡通、电影等方面的关注较少,更不用说音乐了(莱维,1999)。

其成为旅游胜地的原因。而且，艺术家的工作并不是孤立的，他们的工作是更广泛趋势的一部分，这种趋势体现了对共同表达的研究。

需要补充的一点是，有没有可能与其他形式相比，艺术作品采用了同样的方式，且比其他表现形式更为真实，而且它本意也是真实地再现世界，但没有告知我们世界的本来面目，而是告诉了我们它所被呈现的样子？许多关于天堂的画并没有告诉我们这个地方的风景，而是表达出对我们社会的一种期许和它对伊甸园的看法。因此高更没有画塔希提，他画的是他的塔希提梦。

本文旨在从这个角度考察西方艺术的一个分支——原始主义，它基本上是在1890年到1940年之间发展起来的。高更、毕加索、马蒂斯和野兽派、超现实主义者、德国表现主义者、布朗库西（Brancusi）、莫迪里阿尼、克利（Klee）、莱热（Léger）、贾科梅蒂（Giacometti）、美国抽象表现主义者都以原始主义为傲。

原始主义是一个多样化和不断变化的运动，其特征体现在它弃绝了经典西方艺术，认为它是不真实的；同时在另类表达中寻求再生灵感，这些表达因为更简单、更自由而被认为是更真实的。采用这些新表达的艺术家试图摆脱西方艺术的传统和野心，特别是自然主义者、印象派和新印象派的传统和野心，以便超越欺骗性表象把握更深的真理。

这些艺术家借用的另类模型是西方为描述"他者"原型而建立的模型：孩子、疯子、梦想家、女人和动物。不过，主要灵感来源和模型还是野蛮人和原始人。这两者的他性在时间上体现为"人类的黎明期"，在空间上体现为外来者。

20世纪初原始主义的发明源于与"他者"的一种新关系，至少在艺术史领域是如此。由于这个他者位于"别处"，原始主义引发了空

间问题。它属于政治地理,特别是殖民主义和非殖民化的地理范畴,也属于旅游地理的范畴。这就允许我们正面解决西方和"他者"的关系问题,这是后现代和后殖民地理学的核心议题。

由于我们无法将完整的原始主义运动作为研究对象,因此选择了高更的作品和轨迹作为典型分析。他的作品对西方艺术影响深远,他广受欢迎的作品可以作为一个社会表征矩阵。作为原始主义的代表人物,甚至可能是这一流派的创立者,高更对这场给西方文化带来震颤的运动影响尤甚,尤其是在地理方面。[1]

原始主义与"黑人艺术"的发现

在 1905—1906 年间,西方画家,首先是马蒂斯、毕加索、勃拉曼克和德兰,"发现"了"黑人"艺术。这些先驱都非常崇拜高更,这可能与这一"发现"有关。这两个方面都促成了原始主义的诞生。对这一运动的解释,尤其是有关高更的原始主义的解释是有争议的。原始主义并不意味着灵感直接来自原始艺术。[2]《鬼魂在观望》(图 1) 更多地归功于马奈和安格尔的魂灵,而不是塔希提岛的神话。[3]《我

[1] 本文的某些论点取自我最近关于高更的著作,特别是《高更的地理》最后一章 (Strazak, 2003a)。

[2] Goldwater R., 1988[1ère éd. 1938]: *Le Primitivisme dans l'art moderne*, Paris, PUF, p. 294; Rubin W. (dir.), 1991 a[1ère éd. 1984]: *Le Primitivisme dans l'art du 20 siècle*, Paris, Flammarion, p. 703; Rhodes C., 1997[éd. angl. 1994]: *Le Primitivisme et l'art moderne*, Londres/Paris, Thames & Hudson, p. 216; Dagen Ph., 1998: *Le Peintre, le poète, le sauvage. Les voies du primitivisme dans l'art français*, Paris, Flammarinn, p. 285.

[3] Varnedoe K., 1989: "Paul Gauguin and primitivism in modem art," in: *Rencontres Gauguin à Tahiti. Actes du colloque 20 et 21 juin 1989*, Papeete, Aurea, s.d., pp. 45 – 47.

们从哪里来,我们是谁,我们到哪里去?》(图2)更多地仰仗于皮维·德·夏凡纳(Puvis de Chavannes)的壁画,而不是波利尼西亚艺术。我们可以把高更绘画中的东方风格异国风情和裸露偏好与他熟悉的图像色情主义探索之间进行并置:马纳多·图帕普使人想起杰罗姆(Jerome)或弗罗芒坦(Fromentin)的哈里姆。

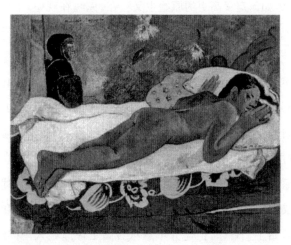

图1 保罗·高更《鬼魂在观望》(*Manao tupapau*),1892年,W457,纽约现代艺术博物馆。

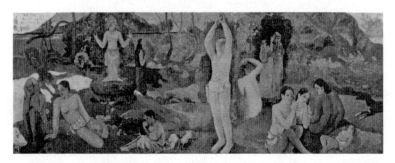

图2 保罗·高更《我们从哪里来,我们是谁,我们到哪里去?》,1897年,波士顿美术馆,1.7m×4.5m。

高更对野蛮人的渴望更多地来源于卢梭笔下的"善良的野蛮人",而不是毛利人。高更很少依赖原始艺术,他的灵感更多地来自伟大的东方文明(日本、爪哇、柬埔寨、埃及、波斯)的艺术,而不是部落艺术本身(主要来自马克萨斯群岛)。因此,出现在《我们从哪里来》中的蓝色人偶更像亚洲人,而不是波利尼西亚人。

那么,如何定义高更的原始主义?在《鬼魂在观望》中可以看到三个组成部分。首先,画家使用的装饰图案多来自本地、来自当地自然环境(霍图的磷光花)或文化(缠腰长裙、石柱上的雕塑),这些装饰纹案可以被视为是野蛮的,至少是外来的。第二,图帕帕(死者的灵魂)来自塔希提的神话和信仰:这幅画的主题是古代毛利人的崇拜,这让高更着迷。第三,绘画表面的连续性,画面中物质(少女)与精神(图帕帕)没有区分开来,而被放置在同一层面的现实中,仿佛高更看到并再现了少女所看到的一切(这也让高更被描述为一个象征主义者)。因此,在这幅画中,我们能看到装饰、主题和世界观都带有原始主义烙印,但这并不意味着高更像原始人一样绘画:塔希提从来没有产生过任何油画或雕塑。这部作品的原始主义反映了高更的思想。在世纪末反现代主义思潮的影响下,他厌恶物质主义和虚伪的西方文明,渴望一种失落的真实性、一种地理和精神上的别处;他彼时的想象驱使他在塔希提岛的伊甸园中寻找,在伊维因人中寻找代表夏娃、善良的野蛮人、儿童和动物的原始形象。

并不是原始艺术影响了高更的作品。它的自主进化使画家把握住了原始风格的装饰和主题,但其逻辑是西方艺术的逻辑,完全独立于原始艺术。对高更和毕加索来说,原始艺术是后者的一个

"支点"、一个"理由",①用高更的话来说就是"挑战的权利"②:简化线条,扭曲图形,饱和色彩和对比,忘记阴影,忽视透视,再现纯粹的想象……高更对波利尼西亚艺术的贡献不比毕加索对"黑人"艺术的贡献多,但也不逊色。原始主义艺术不是原始艺术:第一种艺术必然会从第二种艺术中借鉴(尽管实际的参考文献比人们普遍认为的要少),但主要借鉴的部分却来源于它赋予原始艺术的意义。

1919 年,在巴黎,德万贝兹画廊(Devambez gallery)举办了第一次黑人艺术和海洋艺术展览。③ 这是第一次部落艺术品不是作为猎奇品或民族学研究展品被展出(图 3)。1924 年出版了第一本关于原始艺术的专著。④ 20 世纪 30 年代⑤,特罗卡德罗博物馆(Trocadero Museum)的展览展示了部落艺术品。这次原始艺术进入艺术史的现象在很大程度上归功于立体派、野兽派和高更自 1906 年以来的追随者。尽管原始主义者从"黑人"或海洋艺术中借用的东西有限且模糊,但在公众眼中,正是他们把野蛮人变成了艺术家。高更认为自己"超野蛮"的木雕作品(图 4)⑥与波利尼西亚的关系并不大,但它们确实开始让波利尼西亚和非洲的手工艺品被视为艺术品。

① Dor de La Souchère, 1960: *Picasso à Antibes*, Paris, Hazan.
② 致丹尼尔·德·蒙弗瑞德的信,1902 年 10 月(高更,1943 年,第 83 页)。
③ Goldwater R., 1988[1ère éd. 1938]: *Le Primitivisme dans l'art moderne*, Paris, PUF, p.26, p.277.
④ H. Huehn, *Die Kunst der Primitiven*, Munich, Delphin Verlag, 1924 (Goldwater, 1988, p.49).
⑤ 贝宁,1932 年;达喀尔-吉布提,侯爵群岛,1934 年;爱斯基摩,1935 年(Goldwater, 1988, p.27)。
⑥ 致丹尼尔·德·蒙弗瑞德的信,1983 年 4 月—5 月(高更,1943 年,第 13 页)。

图3 《战神广场上的偶像》,克罗伊茨贝格(M. Kreuzberger),《巴黎世界博览会图集》,丹图出版社,1867年10月3日。

图4 保罗·高更《贝壳偶像》,木头和珍珠母,高27 cm,1893年,奥赛博物馆,巴黎。

这一改变带来的结果是相当可观的：毕竟创造艺术品的能力是区分人和动物的标准之一（图5）。西方人对"原始人"的看法发生了改变，因为"原始人"现在被认为和西方人一样，有能力创作杰作（而根据一些原始主义者的说法，他们甚至有更强的创作倾向）。然而，

图5 《拉斐尔与米开朗琪罗的引路人，或者驯鹿时代绘画和雕塑艺术的诞生》，埃米尔·贝亚德（Emile Bayard），版画。载于 L. Figuier, L'Homme primitif, Paris, Hachette, 1870, p.131（细节图）。

当"原始"艺术入驻卢浮宫时（2000年展），这一从纯粹的美学观点而非从民族学的考虑（例如关于它们的仪式用途）欣赏它们的建议继

续引起争论。并不是说人们否认它们的美学价值,而是有些人担心,将它们融入西方艺术史并按照西方标准对它们进行评估,可能会(再次)屈从于欧洲中心主义。"黑人"艺术这个词不再被使用,但围绕"原始艺术"和"第一艺术"这类术语仍存在很大的争议,有关巴黎凯布朗利博物馆名字的争论就说明了这一点。这个新机构将接收来自非洲和非洲艺术博物馆以及人类博物馆的物品。艺术和博物馆学问题仍然具有政治含义,雅克·希拉克总统在倡导卢浮宫接纳"第一艺术"和建立凯布朗利博物馆时就充分意识到了这一点。这位法国国家元首是"第一"艺术的业余爱好者,也是最热衷对法国殖民历史进行弥补的政治领袖。

事实上,在很长一段时间里,非西方艺术,那些在某种程度上脱离了催生我们文化的印欧熔炉的艺术,在殖民主义的背景下,在痛苦的环境中,进入了我们的收藏。对欧洲来说,这是一个征服和经济扩张的时代,但对殖民地国家来说,这也是一个屈辱和痛苦的时代,让-保罗·萨特将其描述为一场"巨大的噩梦"。在20世纪下半叶,我们在理解、相互尊重、对话和交流的基础上,逐步与这些国家建立了新的关系。西方逐渐衡量了这些文明的文化层面,包括其多样性、复杂性和丰富性,而在过去,由于傲慢和种族中心主义,这一层面长期受到忽视。现在是时候让这些新的关系引人注目了,它们有理由被置于认同、分享和友爱的注视下。这就是为什么我希望第一批艺术作品能在2000年在法国的博物馆中找到它们的位

置(希拉克总统,2000 年 4 月 13 日在卢浮宫为"巴黎圣堂"及其第一批艺术收藏品揭幕时的致辞)。①

雅克·希拉克在他对凯布朗利博物馆的介绍中,引用了原始主义画家(德兰和毕加索)的话:"在这些梦的摆渡人中,那些真正拥有心和灵魂的人曾……希望法国的博物馆能真正承认非洲、亚洲、北极、大洋洲和美洲被遗忘的文明。"②将早期殖民博物馆和特罗卡德罗民族学博物馆的藏品转移到一个艺术博物馆,是一百年前某些西方艺术家在巴黎将"黑人"艺术融合的结果和晚期等价物。或者,从地理角度来说,这些收藏品的转移是高更的波利尼西亚之行和立体派非洲趋向的延迟结果。原始主义因此介入了一场运动,在这场运动中,在 16 世纪开启了辩论的西方,最终在 20 世纪接受了(或假装)其他人成为人类的一部分。

《不要参观殖民展览》,是一份 1931 年由布勒东、艾吕雅、阿拉贡等人共同署名的小册子。《关于殖民地的真相》是同年由 CGTU③ 和超现实主义者组织的一个反展览,接待了 5 000 名参观者。④ 除了专门介绍苏联、殖民征服暴行以及第一次解放运动的展室外,还有三个部分专门介绍"黑人"、海洋和美国艺术("红人")。

① 来源:www.elysee.fr。
② Jacques Chirac, *Foreword to a Booklet Presenting the Musée du quai Branly*, April 20.
③ CGTU:联合总工会(共产主义贸易联盟)。
④ Hodeir C. and Pierre M., 1991: *L'Exposition coloniale*, Bruxelles, Complexe, pp. 125 - 134; Ageron C. R., 1997: "L'Exposition coloniale de 1931. Mythe républicain ou mythe impérial," in: Nora P. (din), *Les Lieux de Mémoire*, t. 1 "La Nation", Paris, Gallimard, pp. 499 - 501.

布勒东、艾吕雅、查拉(Tzara)、阿拉贡和一些巴黎大商人的原始艺术品收藏正在展出。超现实主义者的动员和"殖民地艺术"①在第一次反殖民主义示威中的运用表明,原始主义深深地卷入了法国及其殖民地的政治历史。

原始主义和殖民化

高更的作品没有在"反向展览"中展出,而是在殖民展览中展出的。似乎表明有两种方式来接受高更的遗产,因为原始主义有两个方面。这场运动与殖民化和殖民文化之间的关系非常矛盾。这是从原始主义萌芽阶段,在高更的旅程和对其的接受中,甚至在他作品的创作中就很明显的。

高更的地理想象力带有他那个时代的典型特征,这想象力促使他于1891年前往塔希提岛,并在波利尼西亚的绘画中得到表达。他的塔希提岛本质上是普通的西方:它代表着希腊的黄金时代,指的是《圣经》中的天堂,很大程度上受了卢梭、布甘维尔(Bougainville)、狄德罗和洛蒂的影响。② 高更在波利尼西亚的生活方式显然是殖民者的生活方式,在塔希提岛,他自称是法语社区利益的坚定捍卫者。③

将艺术家置于殖民化的前线,而不是传统的军队、传教士和种

① Aragon, in Hodeir and Pierre, 1991: *L'Exposition coloniale*, Bruxelles, Complexe, p. 126.
② Staszak, 2003b: Pourquoi Tahiti? L'imaginaire et le projet géographique de Paul Gauguin. *Paul Gauguin. Héritage et confrontations. Actes du colloque de 6,7 et 8 mars 2003 à l'Université de Polynésie française*, Papeete, Éditions le Motu, pp. 90–99.
③ Staszak, 2003a: *Géographies de Gauguin*, Paris, Bréal, p.256.

植园主形象,这也许有点夸张。但是,画家和探险者的系统存在,画家在殖民地所担任的官方任务(高更第一次在塔希提岛逗留时就是如此),证明了他们被期待着在殖民化中扮演一个角色。此外,美学考量不能脱离殖民和种族主义话语。种族等级也建立在人们对美的感知上:臭名昭著的头盖骨角度测量就是最先从人体测量学开始的,所得结论又被种族主义理论进一步推动,而这一手段最先应用于绘画和美学领域。它的发明者,彼得鲁斯·坎普(Petrus Camper, 1722—1789),一位著名的医学实践者和艺术家,旨在帮助西方艺术家充分描绘非洲,而不是简单地用黑皮肤描绘欧洲的形式并定义美。

高更没有展现波利尼西亚人的野蛮,他只赞美人民的美丽和这里的文化财富。这种对塔希提人,特别是塔希提妇女的赞美绝非独创。作为"新塞希拉"和伊甸园的女儿,波利尼西亚女人符合西方的美丽(尤其是女性)标准,从她被"发现"的那一刻起,她就被放在了人类等级制度的很高位置,不像"黑人妇女",她站在"种族"的美学和人类学尺度的最底层。高更通过描绘宏伟的塔希提女性,强化了早已确立的谄媚刻板印象。

高更通过宏伟的呈现巩固了西方对塔希提岛的表征,这一点很大程度上是由于他绘画的迅速成功。高更笔下的塔希提岛和塔希提岛男女不与殖民想象相矛盾,这就是为什么他的作品在1931年的巴黎殖民展览(800万游客)[①]的大洋洲展馆上展出。

除了纪念品以及洛蒂和谢阁兰的作品之外,展馆还收藏了高更

[①] Hodeir C. and Pierre M., 1991: *L'Exposition coloniale*, Bruxelles, Complexe, p.120.

的作品:两幅画(一幅木版画,一幅单版画),至少五幅版画,画家的调色板和三封书信。马克萨斯群岛的"原始"艺术以"史前时期"的各种物品为代表,比方这些1842年法国殖民以前的崇拜物:一些用人骨制成的小提基(tikis)神像,它是"无数无情的神"的寓所,这些神声称"他们从不拒绝人类祭品"。① 为了理解这个展览的逻辑,让我们来看看馆长是如何对《费加罗报》阐释的。

 这个波利尼西亚展览置于洛蒂和高更的光环下,这样做是为了向他们二人致敬。还有谁曾向过度进化和复杂的西方人揭示出我们变成了什么样的人,揭示出那些简单迷人的灵魂,一个慢慢消亡的种族的高贵的可塑性之美?只有通过皮埃尔·洛蒂无与伦比的才华、维克多·谢阁兰的华丽辞藻和保罗·高更的天才,我们的记忆才能延续到未来。旅行者今天应该从这些岛屿上带回来的正是这种沉默的记忆:那里曾生活着一个种族,在1774年库克(Cook)统计时,估计有10万人,他认为这个种族是太平洋上最美丽的,甚至也许是所有民族中最美丽的。在库克统计之后四十年,杜蒙·杜维尔(Dumont & Urville)算出他们减少到2万人;而今天,很难找到2 000个。现在他们是一个毫无吸引力的种族、一个濒临死亡的种族,但是一些惊人的艺术作品在我们的收藏中被小

① J. C. Paulme, Loti, Gauguin, "Ségalen et l'art ancien des Iles Marquises à l'Exposition Coloniale", *Le Figaro*, 26 Septembre 1931.

心翼翼地保护着,高更的画、谢阁兰的诗和洛蒂的小说将为我们保存它完美而平静的永恒记忆。(J. C. 波尔姆,1931年殖民地展览会上负责大洋洲馆的助理建筑师)①

波利尼西亚艺术,即使它"令人震惊"并与野蛮的崇拜联系在一起,也依然被认为具有不可否认的价值,正如波利尼西亚"种族"本身一样,其最大的优点是它的美丽。但是,这种艺术和这种"种族"正在消失,甚至注定要消失。描绘他们的欧洲艺术家不仅创作出了优秀的艺术作品,他们还有拯救波利尼西亚文明和人民免遭遗忘的价值。这个论点其实就是所谓的殖民事业的理由之一:拯救堕落的人,帮助他们找回失去的荣耀。从这个角度来看,使用艺术家的作品是合乎逻辑的,他们向过去致敬,完成了考古学家和史前学家的工作(因为殖民化标志着这些人进入了历史)。展览中所标榜的殖民化行为显然没有触及它对波利尼西亚文化和波利尼西亚人消失的直接或间接责任。

高更的作品很容易被用作殖民宣传的工具,在其他情况下也是如此。1935年,在法国海外领地国家博物馆举行的庆祝西印度群岛和圭亚那并入法国两百周年展览上,展出了他在马提尼克岛创作的十件作品。当然,这种将高更的工作移作殖民服务所用的行径可能是对他作品意义的误解甚至背叛,但在这里并不重要。

高更的遗产是矛盾的。一方面,通过艺术史和原始主义运动,

① J. C. Paulme, Loti, Gauguin, "Ségalen et l'art ancien des Iles Marquises à l'Exposition Coloniale," *Le Figaro*, 26 Septembre 1931.

他是为"原始"艺术和"原始"赋权的源头，从而为反殖民主义提供了素材。另一方面，他的作品再现并肯定了殖民者的刻板印象，并毫无困难地被殖民宣传所利用。

原始的概念解释了这种矛盾心理。将人民和社会置于走向最复杂的(西方)文明的进步道路上，往往会使殖民化合法化，殖民化是强者对弱者的权利或义务。殖民化只有在母国(提前)超越殖民地，并能够将"进步"强加给它们的情况下才是可能的或正当的。种族主义作品(1853年出版的戈宾诺的《论人类种族不平等》)和新兴的人类学学科(泰勒的奠基著作《原始文明》于1877年被翻译成法文)为西方事实上和法律上的优势合法化提供了"科学"基础。探险文学和紧随其后的殖民文学，代表了曾经或将要被殖民的民族的原始和野蛮特征，并确保了这两种优势的融合。原始人被消极地呈现，呼吁殖民者来教化他。然而，对土著人野蛮行径的持续描述，既令人惊惧又令人着迷，也证明了一种"模糊的诱惑"。[1] 在世纪末反现代主义方面，进步的观念受到质疑，"文明"的优越性受到质疑，被历史"抛在后面"的社会得到恢复，因而原始特征被重新考虑，被认为是善良和真实的。原始主义，虽然它声称颠倒了原始和文明之间的等级制度以表明前者有很多东西要教给后者，但它巩固甚至强化了西方和其他国家之间的二分法。殖民化不再被认为是教化野蛮民族的一项文明事业，而是在试图让一个误入歧途、奄奄一息的西方重获新生。

这种复兴不可能发生在一个充满荣耀的原始社会。殖民建立

[1] Girardet R., 1995[1ère éd. 1972]: *L'Idée coloniale en France de 1871 à 1962*, Paris, Hachette, p.506.

的权力平衡意味着"原始"应该被统治,这个重获新生的对象身上的乌托邦特征总是会让人相信——这也是东方主义的主题(topos)——这些殖民者来得太晚,黄金时代已经过去,原始社会已经衰落。它的衰落对于殖民主义者来说是显而易见的,他们没有想到(或不愿意想)的是他们造成了这场衰落,从而证明了殖民计划的合理性,免除了它的责任,并为人们所期待的重生的失败提供了一个令人安心的解释。一个好的原始人是一个死了的原始人,不仅对那些把他视为要消灭的野蛮人的殖民主义者来说是如此,对那些把希望寄托在他身上的东方主义者和原始主义者来说也是如此。

把原始主义和东方主义放在同一个层次上似乎令人惊讶,毕竟东方主义和欧洲帝国主义之间的联系已经得到证明,二者在艺术史上的命运大不相同。东方,作为一个西方构建的空间他者,集合了所有的"他者"、所有的异国情调。这一时期的字典里对东方的定义中包括了大洋洲,高更明确地将他的塔希提计划刻在了东方探索中。由于东方的"他性"被认为是与文明相对立的,"原始性是东方固有的,它就是东方"。①

对原始社会的负面看法是它使得传教士、教师和工程师进入殖民地,而正面看法则是它带来了东方主义者……和高更。这两个方面实际上是联系在一起的。一方面,东方的诱惑给人以重生的希望,而东方女性的诱惑则是充满异国情调和野性的性感。另一方面,只有承认西方的优越,征服东方和东方性才是可能的和合法的。高更的这种矛盾心理显而易见。作为一个定居者,尽管他声称摒弃

① Said E.W., 1997[1ère éd. 1978]: *L'Orientalisme. L'Orient créé par l'Occident*, Paris, Seuil, p.263 (Said underlining).

西方艺术,但实际上他依然认可西方的优越性,不过他也从"原始"艺术中借鉴了一些元素。与此同时,他离开欧洲的这一选择和他的艺术成就证明了他对(城市的、资本主义的、基督教的)社会和现代艺术(现实主义、印象主义)的深刻和强烈的不满。

从 20 世纪 20 年代起,高更的作品被广泛复制、展示和赞美。它是如何融入殖民话语的,对波利尼西亚的殖民化有什么影响?事实上这些作品起到的作用非常有限,前往该地区的定居者很少:在整个殖民时期(1842—1960 年),据记载只有 401 人前往波利尼西亚,其中 295 人来自法国大陆。[①]

原始主义和旅游业

高更可能没有向塔希提岛派遣任何移民,但无论是过去还是现在,许多西方游客都追随了他的脚步。他的作品与其说是对殖民行为或荒野生活的召唤,不如说是对远航的邀请。他赞美塔希提生活和女人的魅力,不过这不是去世界另一端的理由。他的作品很快就获得认可,其成功就像高更自己所说的那样,归功于他的塔希提岛经历:因此,寻求灵感或对高更作品特别感兴趣的画家们很想重温他的冒险经历。埃米尔·诺尔德(Emil Nolde)和马克斯·佩希斯泰因(Max Pechstein)与桥社表现主义运动(die Brücke expressionist)有联系,他们于 1914 年前往帕劳群岛。亨利·马蒂斯在阿尔及利亚和摩洛哥旅行后,于 1930 年在塔希提岛度过了三个月。

[①] Bachimon Ph., 1990: *Tahiti entre mythes et réalités. Essai d'histoire géographique*, Paris, Éditions du CTHS, pp.303 - 304; Margueron D., 1989: *Tahiti dans toute sa littérature*, Paris, L'Harmattan, p.469.

许多小说家也受到吸引前往南太平洋,尤其是被高更的作品所吸引。从 20 世纪 20 年代开始,他们一个接一个地去那里旅行,带来了一波作品高峰。① 1917 年,萨默塞特·毛姆在塔希提岛待了一个月,1919 年出版了《月亮和六便士》,好莱坞于 1942 年将其改编成了电影。高更的浪漫生活极大地帮助了高更在英语世界"神话"的建立,就像谢阁兰的作品在法语世界一样。许多电影导演也纷纷步其后尘。②

高更绝不是这次媒体爆发的唯一原因,我们也不能忽略布甘维尔和洛蒂的影响。此外,这次爆发也是巴拿马运河开通(1914 年)和第一艘定期轮船通往塔希提岛(1924 年)的结果。前往塔希提岛便利了许多,也因为这一时期艺术作品的激增进一步激发着人们的想象力。旅游业开始得到发展,推动帕皮提商会在 1930 年创建了旅游局。20 世纪 30 年代初,每年大约有 700 名游客来此观光。直到 1961 年塔希提法阿机场的开放,旅游业才真正起飞,不过直到 2000 年,每年的游客人数也不过 25 万多人。而当时夏威夷每年都有超过 500 万游客。

1921 年,一位行政官员第一次提到(带着一丝尴尬)高更已经成

① P. Benoit (*Oceanie française*, 1933), M. Chadourne (*Vasco*, 1927), J. Dorsenne (*C'était le soir des Dieux*, 1926; *Les Filles de la Volupté*, 1929; *La Vie sentimentale de Paul Gauguin*, 1927), Z. Grey (*Tales of Tahitian Waters*, 1931), J. N. Hall (*Mutiny of the Bounty*, 1934), R. Keable (*Tahiti Isle of Dreams*, 1925), A. V. Novak (*Tahiti les îles du paradis*, 1923), F. O'Brien (*White Shadows in the South Seas*, 1919), G. Simenon (*Le Passager clandestin et Touriste banane*, 1936), E. Triolet (*À Tahiti*. 1920).

② G. Méliès (three movies in 1913), F. W. Murnau (*Tabou*, 1928), Lloyd (*Mutiny of the Bounty*, 1935).

为一大旅游热点:他的坟墓"已经成为外国游客朝圣的地方"。① 这位画家不像杰克·伦敦②,从未亲自参与波利尼西亚的旅游宣传。即使所有的导游都在塔希提岛和马克萨斯群岛与高更打交道,事实上,除了参观帕波里的高更博物馆和画家在塔希提岛的住所之外,波利尼西亚几乎没有什么可以提供给绘画爱好者。努力去马克萨斯的少数游客一定会去参观他在阿图纳的坟墓,也少不了参观阿图纳的保罗·高更文化空间,它在 2003 年 5 月 8 日落成,意在庆祝画家的百年诞辰,然而这个画家房子的复制品中并没有任何他的原创作品。在 1965 年落成的塔希提岛博物馆里,只有几幅蚀刻画和三把雕刻的勺子是高更的作品。

然而,画家和波利尼西亚旅游业之间的联系很强。所有来塔希提岛和将要来塔希提岛的游客都看过高更的画,这些画帮助人们构建出一个极富魅力的岛屿形象。现代游客的想象力很少来自洛蒂的作品,因为现在几乎鲜有读者,但仍然与布甘维尔和卢梭有关,即使我们没读过他们的作品,他们也依然为我们构建梦中的塔希提岛提供了框架。为了促进塔希提岛的发展,高更在旅游经营者的活动中占据着中心位置:他不可避免地出现在旅游手册中。他的绘画或改编作品被大量复制。而且除了高更本人的作品之外,所有的图像,甚至文字,都多少与他相关。

即使很难在当地围绕画家的形象来组织参观游览活动,活跃的

① De Poyen Bellisle, "Letter to the Governor", November 16th 1921, in Bailleul, 2001, p.151.
② Dubucs H., 2002: "Jack London et les Mers du Sud," *Géographie et cultures* 44: 63–81.

商品交易还是会提供一些替代品。帕皮提的旅游商店里满是高更塔希提绘画中的物品。毫无疑问，历史学家或艺术爱好者会对画家作品中潜藏的这种消费主义感到震惊。但从文化地理学的角度来看，这件事也有诗意的公正。高更与现在的游客也没有那么不同，他来到塔希提岛也是寻找异国情调和如画风景。帕皮提古玩店出售的照片和明信片中的场景多出自他的笔下，他的作品刺激着游客涌入塔希提岛。他的作品从来不是为塔希提岛人设计的，因此他的作品被呈现给西方公众毫不令人意外，他原本就打算首先将它呈现给西方公众。因为他，西方公众才间接地涌向了塔希提岛。

塔希提岛吸引游客的当然不是高更的原始主义，而是蓝色的泻湖，白色的沙滩……和塔希提岛女性裸露的美。然而，这些期待是由画家创造的伊甸园般的形象浇灌出来的，不管它们是否涉及塔希提人的装饰和神话。诚然，这个热带岛屿迷人的景象也依赖于这样一个理念：在一个保存下来的自然里，土著人民过着轻松、和谐和真实的生活。这种对失乐园的怀旧与原始主义精神相对接近，原始主义精神用它的"第一"艺术模型和社会结构应对西方文明和艺术的失败。从希腊的黄金时代、《圣经》的天堂、卢梭的善良野蛮人、高更的原始主义塔希提岛，到游客对热带海滩的梦想，都可以追溯为一个连续统一体。

"民族旅游"是原始主义及原始主义世界观、幻灭感和希望的精神继承者，它拥有原始的智慧和幸福的源泉、保存完好的自然原始环境，以及那些能教会我们许多的"初代居民"，这些重生的承诺保证诱惑着疲惫倦怠的西方人。"民族旅游"在塔希提岛并不十分发达，即使许多游客尝试塔希提岛舞蹈，并对毛利文化表现出真诚和

仁慈的好奇心。民族旅游显然不是没有歧义的。人们批评它失真、带有新殖民主义色彩,是对当地本土文化的民俗娱乐化(folklorization),激化了误解的进一步加深:这都是一些艺术史学家对原始主义的批判。

塔希提岛的目光

原始主义、旅游甚至高更的作品都是西方人关心的。塔希提人对这位画家和他的作品有什么看法?

据塔希提作家尚泰·斯皮茨(Chantai Spitz)说,他们对这位画家不感兴趣。他的工作与塔希提人的现在毫无关系,也与他们的过去毫无关系,让他们无动于衷,甚至会让他们有些愤怒。高更"对我们的人民没有特别的影响,他只是众多西方声音中剥夺我们表达的一个"①,她在帕皮提举行的纪念画家逝世一百周年会议上的发言,这在某些欧洲学者中引起了骚动。

高更是一个殖民主义者和欧洲艺术家。作为定居者,高更并不比其他人更负责任。作为一名艺术家和话语的生产者,他不能轻易被免责:他作品中的神话在西方和塔希提人之间的误解中扮演了重要角色。将塔希提岛变成"高更岛"转移了人们对现实和波利尼西亚特有问题的注意力。无论如何,高更毕竟在自己的作品中把夏娃和玛利亚描绘成塔希提人(图6);他颂扬毛利神话;他将波利尼西亚

① Spitz C., 2003: Où en sommes-nous cent ans après la question posée par Gauguin: D'où venons-nous? Que sommes-nous? Où allons-nous? *Paul Gauguin. Héritage et confrontations. Actes du colloque des 6, 7 et 8 mars 2003 à l'Université de la Polynésie française*, Papeete, Éditions Le Motu, pp. 100–107.

人的手工艺品放在自己的作品中,重新认识它们的艺术价值。他遗憾地说,"在欧洲,人们似乎无法想象新西兰的毛利人或马克萨斯人有一种非常先进的装饰艺术",而且"政府一秒钟也没想过在塔希提岛建立一个完整的大洋洲艺术博物馆,尽管这很容易"。①

图6 《我们朝拜玛利亚》,高更,1891—1892年,纽约,大都会艺术博物馆。

① Gauguin P., 1989[1903]: *Avant et Après*, Tahiti, éditions Avant et Après, p. 210.

面对原始主义艺术自身太过模棱两可的性质,我们是否有理由把它对"初代"人民艺术的颂扬相对化,甚至模糊化? 通过马克萨斯群岛的管理者给一位在群岛上寻找笔友的波尔多的年轻女士的回信,我们发现了一个有趣的观点:

> 我很遗憾地通知你,马克萨斯群岛上没有一个人可以和你通信。这里的公共教育尚未普及,从许多方面来说,马克萨斯的居民不如中非黑人,处于社会等级的最底层;他们的不道德行为超乎想象。此外,总的来说,我不认为年轻的法国女孩和我们殖民地的土著人之间建立平等的通信关系有任何好处:你无法获得任何益处;相反,这些惯常就举止失当的人会因为这样的接触立即失去等级感,甚至基本的礼仪。我猜想你可能受过浪漫主义诗人的荼毒,也许是洛蒂,他对热带国家的刻画精彩纷呈,但大多并不真实。我在殖民地生活和长期处理殖民地事务的经验使我能够给你提些建议:小姐,你应该在你的国家,在你的阶层里寻求培养你宽厚心灵所渴望的友谊。在那里,你会发现你不可能在其他地方拥有的可靠保障。有这样一句明智的谚语:"在你的城市结婚;要是可以,在你的街道上选择对象;要是更好,在你的家族里选择对象。"这句话仍然适用于社会关系。你忠实的……
> (1921年1月9日,马克萨斯行政长官拉瓦列给波尔

多咪咪·博朗小姐的回信)。①

直截了当地拒绝了咪咪·博朗请求的这位管理者在她的来信中清楚地看到了那些"描绘热带国家"的人的影响。咪咪天真的期望能给她带来快乐,就像试图在十天内了解波利尼西亚文化的旅行者获得的乐趣一样。不过,与殖民地管理者拒绝"建立通信"的态度和那些只玩玩他们围栏酒店附近泻湖的走马观花者相比,还是让我们对咪咪和旅行者的态度多些赞赏吧。

用高更自己的话说,他把"文明人和野蛮人面对面放在了一起"。② 在这种对抗的性质和尚不明确的动机之外,还发生了另一种广为传播的对抗。人们在他的画布上看到的显然不是塔希提岛,可它又确实是塔希提岛,是画家自己的塔希提岛。高更和他的作品至今仍在引发的争论为我们提供了探讨塔希提岛历史以及欧洲和塔希提岛社区之间关系的一个机会。另一位塔希提作家弗洛拉·德瓦廷(Flora Devatine)与尚泰·斯皮茨的观点相左,她的观点更接近这种更积极的视角,认为高更成为一个交流和讨论的平台。③

在帕皮提的高更街,高更布料店(Gauguin Tissu)的标牌上写着商品名称(面料):缠腰裙、塔帕(tapa)、蜡染、普罗旺斯印花。这种将

① Bailleul M., 2001: "Les îles Marquises. Histoire de la Terre des Hommes du XVIIIème siècle à nos jours," *Cahiers du Patrimoine*, 3, Papeete, p.200.

② Letter to André Fontainas, février 1903 (Merlhès V., 1984: *Correspondance de Paul Gauguin. Documents, témoignages, Tome premier: 1873 – 1888*, Paris, Fondation Singer-Polignac, p.177).

③ Devatine F., 2003: "De la confrontation à l'héritage," *Paul Gauguin. Héritage et confrontations. Actes du colloque des 6,7 et 8 mars 2003 à l'Université de la Polynésie française*, Papeete, Éditions Le Motu, pp.30 – 43.

塔希提棉、典型的波利尼西亚传统桑树皮制作工艺、印度尼西亚编织品和南法风景同时并置的做法有一种相当原始的逻辑：这是高更选择的目的地和为原始主义提供素材的地理范围。在这里，我们还需要对缠腰裙的模糊定位做更加详细的介绍。

与塔帕不同，缠腰裙不是塔希提岛的原创：这些在曼彻斯特印花的进口棉布体现着19世纪上半叶英国与塔希提岛的链接。然而，缠腰裙已经成为岛民的官方服装，甚至是塔希提岛身份的象征，至少对游客来说是这样。高更喜欢他的模特穿缠腰裙，但他没有意识到这件衣服的混血特性。这并不是说缠腰裙不够真实：它体现了英国纺织业是如何适应塔希提风格和当地需求的，也显示了塔希提人是如何在从前殖民到殖民、从殖民到后殖民的背景下主张和传播他们的文化的。波利尼西亚人的品位和多面性意味着他们对缠腰裙的接受不能被简化为一个文化适应的过程：他们不应该被再一次否认在他们自己的历史中也扮演了角色。如今，制造缠腰裙的原料来自东亚，然而它们依然在塔希提的印花公司制造，印上由当地艺术家设计的各种花纹。

缠腰裙非常受游客欢迎。自然，店主会提供印有高更塔希提油画的精美样式。缠腰裙和高更的油画之间有一点相似：除了丰富的装饰性色彩之外，它们都毋庸置疑地属于西方，更属于塔希提——它们充满了色情和异国情调，与塔希提岛的身份联系在一起，因此它们既是旅游经营者吸引顾客的一大卖点，也是游客的一个纪念品。在此基础上，两者都可以表明这颗大洋洲的明珠所处的后现代主义和原始主义的交融状态。

这并不意味着画家是开启多元文化对话之路的后现代英雄。对于现在在塔希提岛工作的艺术家来说，高更既是一个参考，也是

一个反模型。

德特洛夫是德国出生的艺术家，在塔希提岛工作。他的作品将不同的素材混合和模糊，发展出另一种原始主义风格，强调自己作品的人为加工性质。他作品的核心来源于假想的波利尼西亚艺术，但借助西方，甚至殖民主义对它的解释（19世纪的蚀刻画，装饰头骨的幻想）来呈现。他把它们称为垃圾想象（刻板的旅游产品，西方消费社会亚文化的象征：可口可乐、迪士尼、麦当劳）。他在芭比娃娃上画了毛利人的文身（《马克赛斯小姐》，1993），把提基斯神像变成了撒尿小童像（《塔希提岛的撒尿小童》，1992；《洪水》，1992年），把复活节岛雕像变成米老鼠（《复活节岛的圣地》，1994年），把波利尼西亚花纹刻在轮胎上（《文化的痕迹》，1998年），把德国国旗设计成缠腰裙（《此地的狂热》，2001年）。他的《民族学图版》选择了19世纪插图的表现形式，但是马克赛斯优乌杖上的人像却戴着米老鼠耳朵（图7）。

图7 安德烈亚斯·德特洛夫（Andreas Dettloff）《民族学图版》2号，1997年。

高更的方法被原始主义和异国情调无可调和的矛盾所颠覆。这些作品采用的极致后现代融合和讽刺与其说是对高更原始主义的批评，不如说是一种接受这种矛盾，并享受这种矛盾的结果。这些作品展现了一个后殖民时代的塔希提岛（和一个西方），它们完全接受了自己的历史，并解释了一个不再等级森严和支离破碎的世界的地理状况，在这个世界上，不同的文化得以共存，能够相互凝视，从而动摇——也就是说，丰富和透视——各自的价值观。这难道不是高更和咪咪所希望的吗？

结论

本文旨在展示原始主义如何揭示西方与"他者"和"别处"的关系。因为这一艺术运动展示并表达了一种广泛影响西方文化和行为的世界观，所以文化地理学对此很感兴趣。高更的作品和行程中所体现的典型原始主义者位移或远离中心的特性，吸引着人们关注原始主义中明显的地理维度意义。但是我们可以合理地假设，这个维度也以不那么明显和复杂的方式存在于其他运动中：浪漫主义、自然主义、东方主义、印象主义、悲观主义、超现实主义等等。

艺术史与表现世界的历史重叠。历史学家们已经充分利用了这一点，但是地理学家们还没有系统地进行研究。过去的艺术家表达的世界观并没有过时：他们中的许多人在我们的地理想象中留下了痕迹，是他们帮助我们构建了这些想象。一部与影响它甚至决定它发展的艺术潮流紧密相关的西方文化地理学作品，仍然有待书写。这种联系可能会有很多层面。例

如，自然主义绘画出于它的现实主义野心，执着于告诉我们画家所确信的外部世界；而印象主义则展现了画家所认为的他们感知的外部世界。

高更是鼓吹放弃现代艺术特有的"真实宿命"①的发起人，鼓励艺术家们不再描绘他们所看到的，"在他们眼前的"，而是，用他的话说，要表达"思想的神秘中心"②。这并不意味着地理学对他们的工作不再感兴趣，只要大家还认为地理学是一门社会科学，它的对象就不是一板一眼的现实世界，而是人类和社会在其中生活、感知、实践并最终产生的世界。如果艺术描绘的是内在世界，那么它就更与（文化）地理学相关。用高更自己的话来说，他渴望"自己的一个未知的角落"③；他去南太平洋寻找它。从他的原始主义油画中，我们不能了解多少1891—1903年的波利尼西亚，但能看到高更的主要世界观和19世纪末至今西方人的世界观。正是因为高更没有在塔希提画塔希提，他的作品和旅程才构成了西方（文化）地理学的宝贵资源。

那么，塔希提人就应该对高更毫无兴趣吗？他不能教给他们任何关于殖民时代以前的事情，但是他的工作和生活揭示了波利尼西亚在过去两个世纪里所经历的变化，从殖民化时代到旅游业的发展。原始主义在西方和他者关系的谱系中有它的位置：它可以让人

① Huygue R., 1965: "Gauguin, initiateur des temps nouveaux," in: *Gauguin*, Paris, Hachette, coll. Génies et Réalités, p.238.
② Gauguin, *Diverses choses*, 1896–1897 (Gauguin, 1997, p.172).
③ Letter to Emile Bernard, August 1889 (Merlhès V., 1984: *Correspondance de Paul Gauguin. Documents, té-moignages, Tome premier: 1873–1888*, Paris, Fondation Singer-Polignac, p.84).

们领会地理概念,西方正是通过这一概念与"别处"进行参考和对抗,从而构建自身的。然而,原始主义呈现了一种特殊的"别处"地理概念:在这种地理概念中,"别处"被西方改造了,甚至根本就是被西方所创造生产的。

克劳迪娅·马托斯·奥韦尔斯

Claudia Mattos Avolese

克劳迪娅·马托斯·奥韦尔斯(Claudia Mattos Avolese),巴西坎皮纳斯州立大学艺术史系教授,国际艺术史委员会理事,拓展艺术史项目负责人,主要研究方向为19、20世纪巴西艺术史及艺术理论。主要著述有《历史志和拉丁美洲艺术史回溯》(*Historiography and the Retracing of Latin American Art History*)、《新世界:边界·包容·乌托邦》(*New Worlds: Frontiers, Inclusion, Utopias*)等。

文章针对21世纪艺术史所面临的经典重构语境下"新的危机",以巴西艺术史研究中出现的具体问题反思欧洲中心的艺术史传统,思考巴西艺术史在全球艺术史建构中应有的位置,重构欧洲中心的艺术理论,建构多元包容的全球艺术史。在这一进程中,人文地理学和后殖民理论视角的介入是必不可少的。

艺术史走向何方?
——地理学、艺术理论和包容性艺术史的新视角

[巴西]克劳迪娅·M. 奥韦尔斯　著　陈静弦　译

很长一段时间以来,许多人认为艺术史研究正处于危机。在过去的十年里,许多著述试图重新构想这门学科,探讨它的未来,甚至默认了它的死亡。① 20世纪初,艺术史已经成为人文学科中一个既

① 在2011年2月纽约举行的学院艺术协会年会(College Art Association)上,帕特里夏·迈纳迪(Patricia Mainardi)组织了一整场会议,专门讨论"艺术史中的危机"(The Crisis in Art History)。这些论文后来发表在 *Visual Resources* (27, no. 4, 2011)的特刊上。然而,这门学科目前面临的危机可以被视为是从20世纪70年代以来所面临的众多危机中的最新危机。当时一系列全新的理论参考,如后殖民理论、精神分析、性别研究和符号学,迫使艺术史学家反思他们研究艺术的具体方法。汉斯·贝尔廷(Hans Belting)的 *Das Ende der Kunstgeschichte?* 出版于1983年,以德国艺术领域的权力结构为中心。1982年 *Art Journal* 还出版了一期 The Crisis in the Discipline,由亨利·泽纳(Henri Zerner)编辑,包括罗莎琳德·克劳斯(Rosalind Krauss)、大卫·萨摩斯(David Summers)和唐纳德·普雷齐奥西(Donald Preziosi)等著名艺术史学家的文章。当时,讨论的主要议题是新近纳入艺术史领域的研究对象,如广告、摄影和视觉文化等其他方面,使艺术史更接近所谓的视觉研究。为了推进全球艺术史的发展,在世纪之交出现了一些重要的出版物,其影响力一直持续到现在,如汉斯·贝尔廷的 *Bild-Anthropologie*(2001年)和大卫·萨摩斯的《真实的空间》(*Real Spaces*, 2003年)。这两本书表现出对人类学的特殊兴趣,这种兴趣一直持续到今天,例如,阿尔弗雷德·盖尔(转下页)

定的、自主的领域,然而艺术本身正在经历自己的危机。人们普遍对艺术和艺术机构深感不满,许多寻找新思想的艺术家转向非欧洲传统寻求灵感。非洲面具、日本艺术和地方手工艺品都引起了野兽派、立体主义、达达主义和超现实主义者的兴趣。然而,现在很清楚的是,这些非欧洲传统并没有通过它们自己的术语来理解从而产生某种真正的艺术交流。相反,它们在严格的欧洲术语中被称为"激进的他者"。与西方艺术相反,它们被想象成纯洁的、强大的、与现实生活紧密相关的东西。我认为,艺术的发展和艺术史的发展之间经常存在相似之处,因此我们在处理当前这门学科的危机时应该非常谨慎。

在"遥远的"巴西生活和工作,我惊讶地收到了《艺术通报》的邀请,分享我对艺术史的看法,这是一份在艺术史研究领域具有举足轻重地位的杂志。事实上,我考虑了邀请可能意味着什么。这也许意味着这个领域比以往任何时候都更具包容性和全球性,但这也表明,像早期艺术家一样,位于该领域中心的艺术史学家正在寻求该学科安全的传统界限之外的新思想。如果我是美国或欧洲的学者,也许就不会被要求投稿。地理,与对激进的他者想象中的期望联系在一起(尽管在这种情况下是通过一个非常积极的视角看的),在这

(接上页)(Alfred Gell)和布鲁诺·拉图尔(Bruno Latour)的人类学理论被融入这个领域。*Das Ende der Kunstgeschichte?* (Munich: Deutscher Kunstverlag, 1983), trans., as *The End of the History of Art?* (Chicago: University of Chicago Press, 1987); Zerner, ed., *The Crisis in the Discipline*, special issue, Art Journal 42, no.4 (Winter 1982); Belting, *Bild-Anthropologie* (Munich: W. Fink, 2001); and Summers, *Real Spaces: World Art History and the Rise of Western Modernism* (London: Phaidon Press, 2003).

里无疑扮演了重要的角色。当然，虽然我很高兴有机会参加这场"艺术史在走向何方？"的辩论，并接受了这个挑战；但与此同时，这个发言角度并不让我觉得舒服。和其他地方一样，巴西的艺术史被困在它的历史发展中，并不仅仅因为它位于"远处"而未能产生大量新颖和有价值的想法。同世界上其他地方的艺术史研究一样，它与主要来自北大西洋任意一边的机构的理论和实践有机地联系在一起，并依赖于这些理论和实践（我稍后将回到这一点）。这种状态在某种程度上是不可避免的，因为将不同领域结合在一起的正是共同的准则、理论和方法。从这个角度来看，我们必须承认，任何艺术史学家都被当代危机所困，无论其地理位置如何。不是因为我离得很远，而是因为我离得足够近，因为我在世界各地旅行、思考和与同事交流。事实上，我对当前的话题抱有兴趣，我是从这个角度出发与国际艺术史研究团体交流的。但是我同样从我在这个团体中的特殊位置进入讨论，特别是作为一个在巴西生活和工作的人，因为这是非常重要的。如果我们都被训练成艺术史学家，从一个共同的标准和类似的理论和方法命题出发，并且所谓的领域危机给全球的每一个艺术史学家提出了重要的问题，那么我作为巴西艺术史学家的地位也确实以特定的方式让我面对我们领域的缺点和局限。我希望通过分享我居住在这个特殊地方的经历，为更广泛的辩论做出贡献。

　　从艺术史中的位置来看，我想在这里提出两个重要的问题。第一个问题：艺术史学家从领域的"边缘"走向"中心"会发生什么？我们都知道艺术史已经做出了巨大的努力来变得更加统一和多样化，但是我们不得不问自己在这个过程中到底走了多远，事实上，今天

谁掌握着这个领域的权力并拥有主导的声音。

第二个问题则相反：当一个人开始在"边缘"工作时，比如现在的巴西，在传统的学科范围内受教育的所有艺术史学家所共有的知识优势是否足够？尽管国际辩论可能与反思当地实践相关，但当地现实可能挑战艺术史的一些核心范式。我想说明的是，我并不真的相信我们会找到一个统一的理论或完美的方法；但我相信，如果我们有机会改变艺术史，它将涉及与新的和具有挑战性的环境的对抗——在一个延伸的网状系统的知识循环中，最终可能会化解"中心"和"边缘"的既定立场。

谁拥有当下艺术史研究的话语权？

让我们从讨论上面提到的"危机"开始，因为在我看来，这次危机中也暗藏机遇。在全球化的过程中，更具体地说，随着当代艺术和艺术市场的全球化，许多艺术史学家已经开始意识到艺术史学科的定义是多么狭窄，他们已经在寻找扩展它的方法。就在20世纪90年代中期，当我在柏林自由大学历史研究所完成博士学位时，艺术史培训仅限于西方艺术传统的研究。然而，在过去的几十年里，艺术史学家们通过提倡公开批评历史上限定艺术领域的特定术语，努力变得更加全球化和包容。这些努力的结果现在是明显的。在过去的几年里，欧洲、美国和其他地方为非西方艺术史学家开设了许多新职位。例如，柏林的历史博物馆现在为非洲艺术、东亚和南亚艺术史研究提供了席位。对于任何参加国际会议的人来说，艺术史显然已经扩大了其研究对象，涵盖了全球范围内的各种艺术表现形式。今天，人们普遍认为艺术史学家可能专门研究卡纳克艺术、

科特迪瓦舞蹈面具或图皮南巴人（Tupinamba）的羽毛制品。事实上，所有这些可能会激起公众的好奇心的物品，也会成为在意大利文艺复兴或欧洲巴洛克艺术等传统领域工作的艺术史学家感兴趣的对象。因此，我们可以乐观地说，艺术史已经变得更加民主，它代表了越来越多的不同兴趣。虽然我认为这在很大程度上是正确的，但我暂时还不想开始我的庆祝，而是在这里反思一下上届世界艺术史大会（CIHA）上一个令人沮丧的例子。

在这场以"物质的挑战（The Challenge of the Object）"[①]为主题的会议上，许多论文得以发表，就其主题而言，这些论文在十年前是不会被选中的。然而，与此同时，在这种新的开放姿态在委员会中备受感知和欣赏时，我们还发现了另一种模式。尽管有许多关于非欧洲艺术的论文发表，但如果仔细观察，在这组作品中，传统的等级制度依然在被重新描述。从事非欧洲传统研究但本身是欧洲人或美国人的艺术史学家，或者至少来自这个地理领域的一个著名机构的艺术史学家，总是比来自非西方国家的人拥有更多的观众和更大的热情。我看到的一个突出例子就是一位美国学者从视觉研究的角度对中国艺术所做的介绍与一位中国学者对中国艺术史所做的论文之间的比较。第一次讲座的听众很多，也很受欢迎，但第二次几乎没有听众。后一位作者试图介绍西方艺术史在中国的接受情况，讨论将西方概念融入当地传统和政治辩论，被认为很难理解，甚

[①] 这是2012年7月15日至20日在德国纽伦堡国家博物馆举行的第33届世界艺术史大会。从当代艺术的角度来看，它的主题"物质的挑战"显得有些保守。至少从20世纪60年代开始，概念艺术已经摒弃了艺术和物质世界之间必然联系的观念，这种观念产生了也带来了重要的政治影响。

至令人普遍感到作者没有充分掌握欧洲史学传统。这种反应不仅表明进入一个未知的文化去理解关于不熟悉的背景和艺术理论的详细描述是多么困难,而且最重要的是它再次证实了西方艺术史学家的权威。艺术史理论在这里作为一种真正的权力武器,确保了西方艺术史学家对这门学科的控制,再次证明艺术史仍然是一门欧洲学科。虽然现在的艺术史研究纳入了如此多的新艺术类型作为合法对象,对其形式结构、功能和意义产生有积极意义的好奇心,成功地促进了该领域的变革,但这种变革不一定是以更民主或更包容的方式。在西方世界,我们发现中国画非常有趣,但通常我们想用西方的术语来分析它们。这种倾向将中国理论作为艺术史合法部分的地位降到了最低。自然,这里的关键问题是谁掌握着这个领域的权力,谁真正有发言权。如果我们谈论的是对未来艺术史的展望,我认为我们必须让在该领域边缘工作的艺术史学家参与关于理论和方法的核心辩论,而且这样做必须被视为我们的紧迫任务之一。事实上,这应该被视为我对当前辩论的主要看法。[1]

　　世界各地艺术史学家共同关心的问题和他们当地的实践之间肯定有一种辩证法。正如我在纽伦堡问自己的那样,今天谁在艺术史中有发言权?另一个重要的问题也浮现在脑海中:今天谁在巴西

[1] 类似的逻辑组织了许多"全球化"的艺术世界。在回顾 2005 年在巴黎乔治·蓬皮杜中心举办的"非洲混响:当代非洲艺术(Africa Remix: L'art contemporain d'un continent)"展览时,罗伯托·孔杜鲁(Roberto Conduru)指出,非洲艺术家仍然需要通过美国或欧洲已有的艺术机构才能进入国际市场和艺术世界。"只有一个例外——威姆·博塔(Wim Botha)……其余的 87 位艺术家都曾在世界各地的双年展中代表过他们的国家和/或大陆,也曾在国际艺术体系内的著名机构中展示过他们的作品。Conduru, "O mundo é uma tribo," *Concinnitas* (UE RJ, Rio de Janeiro), no. 8 (July 2005): 198–202。

的艺术史中有发言权？巴西艺术史的主要叙述将该国的艺术发展完全描述为一个将欧洲模式移植并适应当地环境的过程。① 尽管巴西也是许多不同传统的所在地，尤其是土著和非洲血统的传统，但艺术史只是次要地将这些现实作为当地因素纳入其中，这些因素在移植的欧洲模式中引发了偶尔的修改。② 几乎没有人试图从自身的历史中理解它们，从过去延伸到现在。直到最近才开始有针对非洲艺术研究的奖学金，而且几乎没有任何关于本土艺术的艺术史作品。显而易见的是，土著人、黑人以及后来的"穆拉托人"几个世纪以来一直在巴西艺术中占据显著地位，与关于民族身份的论述直接相关。例如，在第二帝国时期，巴西把抽象和理想化的印第安人形象作为其象征，如维克多•梅雷莱斯（Victor Meirelles）对"莫埃玛（Moema）"的描绘（图1）。③ 对于反学院派的现代主义者来说，"真正的巴西人"是"穆拉托人"，或者更常见的是"女性穆拉托人"，她/他常出现在拉萨•西格尔（Lasar Segall）、坎迪多•波蒂纳里（Cândido Portinari）或迪•卡瓦尔康蒂（Di Cavalcanti）等人的作品中，以及通过

① 事实上，尽管这是接近巴西视觉文化的一种非常重要的方式，但它不应该是排他性的。在过去几年中，我们就葡萄牙帝国和巴西之间的物质文化转移和流通过程已经做了重要的工作。See Jens M. Baumgarten, "Transformation asiatischer Artefakte in brasilianischen Kontexten," in *Topologien des Retiens*, eds. Alexandra Karentzos, Alma-Elisa Kittner, and Julia Reuter (Trier: Universität Trier, 2009), vol.1, 178–194.

② 在罗德里戈•纳维斯（Rodrigo Naves）对让•巴蒂斯特•德布雷（Jean Baptiste Debret）的巴西时代的解释中，可以找到一个很好的例子："毫无疑问，奴隶制的存在一劳永逸地阻碍了将经典形式作为真理移植到巴西。"Naves, *A forma difícil: Ensaios sobre arte brasileira* (São Paulo: Ática, 1996).

③ 莫埃玛是弗雷•桑塔•里塔•杜劳（Frei Santa Rita Durão）的史诗《卡拉穆鲁》（*Caramuru*）中的悲剧人物。她是卡拉穆鲁的妻子巴拉瓜苏（Paraguaçu）的妹妹，在追随载卡拉穆鲁返回欧洲的船游泳时淹死了。

图1 维克多·梅雷莱斯,《莫埃玛》,1866,布面油画,129 cm×190 cm,圣保罗阿西斯夏多布里昂艺术博物馆(MASP),圣保罗(公共领域艺术品,照片由MASP提供)。

巴西巴洛克艺术家曼努埃尔·弗朗西斯科·里斯本(Manuel Francisco Lisboa)的神话重新创造出来的。曼努埃尔的昵称"阿雷贾迪纽"(Aleijadinho)的意思是"小瘸子",暗指他的身体变形可能是由麻风病引起的。① 在对巴西风格的执着追求中,学者和现代主义者创造了这些形象,以根据政治利益构成一个统一的身份。② 艺术史的写作遵循同样的轨迹,并在使这种论述合法化方面发挥了特殊的

① 关于巴洛克在巴西艺术史上的地位,有趣的是,在1920年于乌拉圭举行的第一届泛美建筑师大会上,亚历山大·德·阿尔布开克(Alexandre de Albuquerque)提出米纳斯吉拉斯州(Minas Gerais)的巴洛克风格是巴西民族风格的来源,因为根据他的说法,巴西不像南美洲其他国家那样拥有强大的本土文化。
② Sergio Miceli, *Nacional estrangeiro* (São Paulo: Companhia das Letras).

作用。是时候开始怀疑铭刻在"国家"和"国籍"等概念中的单一身份了,这些艺术史学家坚持只从欧洲艺术在巴西的移植和改编的角度来介绍巴西艺术史,从而继续延续西方殖民统治的论述。①

全球艺术史的本土化挑战

但是,当巴西艺术史开始向非欧洲传统开放时,比如那些由不同的土著和非洲裔巴西文化代表的传统,会发生什么呢? 最近,我在19世纪的巴西开始了一个关于人种学插图的项目,这个项目让我更直接地接触到了本土艺术的问题,我意识到用艺术史的惯例来处理这个问题并不容易。例如,艺术史学家仍然倾向于将艺术与完成的、稳定的、具有代表性功能的物体等同来。然而,在许多这样的文化中,艺术是表演性的、短暂的、非再现性的。在弗朗兹·博厄斯1927年出版的精彩著作《原始艺术》中,他已经解决了这个问题。在

① 艺术史的研究的历史在巴西相对较短,通过考察其他研究对国内文化史的其他贡献,人们可以找到有助于推动艺术史向新方向发展的因素。例如,作家马里奥·德·安德拉德(Mario de Andrade),巴西现代主义的主要倡导者之一,对非洲和本土文化产生了真正的兴趣,并在1936年写了一个创建国家遗产研究所的项目,国家遗产涵盖了巴西不同人种的物质和非物质文化。在同一时期,与弗朗兹·博厄斯(Franz Boas)一起学习的社会学家吉尔伯托·弗莱雷(Gilberto Freyre)写了他的经典著作《大宅与茅屋》(Casa-grande e senzala),其中他考察了对巴西文化贡献的多样性。在20世纪40年代和50年代,莉娜·博·巴蒂根据她对巴西流行艺术的研究,在巴伊亚和圣保罗艺术博物馆(MASP)组织了展览。See, among others, Antonio Gilberto Nogueira, *Por um inventàrio dos sentidos: Mário de Andrade e a concepça de patrimònio e inventàrio* (São Paulo: Hucitec/Fapesp., 2005); Marina Grinover and Silvana Rubino, eds., *Lina por escrito: Textos escolhidos de Lina Bo Bardi* (São Paulo: Cosac e Naify, 2009); and Gilberto Freyre, *Casa-grande e senzala* (São Paulo: Global, 2003).

考察全球不同文化中艺术生产的差异性时,他质疑艺术表现概念的普遍性,观察到对于许多"原始"文化——他当时称之为"原始"文化——美学价值是在不同的框架内建立的。比方说,根据博厄斯的观点,艺术家的精湛技法——也就是体现在对材料的完美掌握中的,艺术家精确的节奏动作的价值——常常是审美鉴赏的核心要素。① 事实上,这可以在今天的阿苏里尼陶瓷中观察到,在纯粹的功能性物品和部分由于其特殊的材料特质而获得特殊意义的物品之间有着明显的区别。② 另一个审美价值生产的替代模式的好例子可以在图皮南巴的羽毛制品中找到。在与欧洲人接触后灭绝的图皮南巴人,发展出了相当高超的技艺,包括所谓的"羽毛变色术(tapirage)③",可以制作出精妙的羽毛斗篷,早在16世纪欧洲人就因其美丽和卓越的手工艺技巧而对其给予极高的评价。虽然今天这些挂在博物馆里的物品可以被界定为西方意义上的"真正的艺术作

① "由此我们得出结论……艺术,在它简单的形式中,并不一定是要表现某种目的性行为,更多地取决于我们是否能对通过掌握某种技艺而发展的形式产生反应。" Franz Boas, *Primitive Art* (New York: Dover, 1955), p.62. 我还认为,博厄斯所讨论的在这些文化中什么可以被认为是审美对象这一问题是非常重要的,因为这一讨论明确地将这些对象纳入了艺术史领域研究对象的范畴,同时它迫使我们倾听它们的创造者的观点。

② 关于阿苏里尼视觉文化,见 Regina Polo Müller, *Os Assurini do Xingu: História e arte* (Campinas: Unicamp, 1993). 在处理当代本土文化时,我们也必须承认市场对审美价值分配的影响。当然,这意味着承认土著文化实际上是活的,并与当今社会的其他部门相互作用,抵制人类学家和艺术史学家把它们想象成"凝固在过去"的倾向。

③ Tapirage 是一些土著群体用来改变活鸟羽毛颜色的一种技术的名称。See Amy Buono, "Crafts of Color: Tupi Tapirage in Early Colonial Brazil," in *The Materiality of Color: The Production, Circulation, and Application of Dyes and Pigments 1400–1800*, eds. Andrea Feeser, Maureen Daly Goggin, and Beth Fowkes (Aldershot, U.K: Ashgate Press, 2012), pp.8–40.

品"来欣赏,但在它们最初的语境中,它们是促进身体转化的表演性行为的组成部分,目的是将个人身体融入更大的社会主体(图2)①。

图2 西奥多·德·比《汉斯·斯台登(Hans Staden)观察到的图皮南巴印第安人》,版画,选自《前往美国的远航》(1593年),卷三(公共领域艺术品)。

艺术历史理论在处理巴西本土艺术方面的"不足"也在美洲大陆南部前哥伦布时代和本土艺术领域的形成中产生了重要影响。与研究巴西本土创造艺术的艺术历史学相比,关于西班牙裔美国人

① Amy Buono, "Indigeneity as Corporeality: The 'Tupinambization' of the Early Modern Atlantic," in *Art and Its Histories in Brazil*, by Claudia Mattos and Roberto Conduru, Issues and Debates (Los Angeles: Getty Research Institute, forthcoming).

作品的大量学术研究是值得注意的。虽然这一历史发展肯定有多种原因,但一个非常重要的原因是,人们觉得西班牙前哥伦布时代文化中的艺术概念与欧洲文化中的艺术概念有一些相似之处。[①] 玛雅人、阿兹特克人和印加人拥有不朽的建筑以及精心设计的象征性表现体系,给欧洲人的印象是,尽管存在文化差异,他们仍能理解艺术。然而,巴西的本土艺术不能用同样的方式来解释。

在巴西,像本土艺术一样,非洲裔巴西人的艺术传统也被艺术历史叙事排除在外。由于奴隶制的历史环境,非洲元素肯定以比本土艺术更复杂的方式与欧洲传统相互作用和融合。事实上,艺术史早就认识到非洲之"手"在构建今天我们称之为特定"巴西"艺术中的影响。[②] 非洲代理人经常被视为在该国改变欧洲艺术传统的过程中最重要的因素之一,使其具有地方特色。然而,几乎没有任何研究是为了理解几个世纪以来非洲裔巴西人的艺术实际上是在怎样的体系中创造出来的。事实上,尽管在艺术史中仍然看不见他们的存在,但非洲后裔保留并转化了许多从非洲带来的艺术传统。这些传统通常多少在非法移民的聚居地中保留下来,比方 terreiros 和 quilombos 居民点,[③] 非洲和美洲大陆之间建筑的连续性值得更多的关注。在非常特定的条件下,在一个异于西方艺术概念的系统中组

[①] 关于这一问题,参见 Joanne Rappaport and Tom Cummins, *Beyond the Lettered City: Indigenous Literacies in the Americas* (Durham, N.C.: Duke University Press, 2012), pp.1-26。

[②] 正如我上面所说,不可能存在单一的巴西艺术;考虑到本地和舶来的物质与非物质文化之间不断的动态交流,我们必须用这一概念替代单一巴西艺术的看法,对巴西艺术采取动态的眼光。

[③] Terreiros 是非裔巴西人宗教活动的建筑和空间的名称。Quilombos 是逃亡奴隶和被解放奴隶在巴西内陆的偏远地区建立的历史聚居地。

织产生的丰富视觉文化会大量激增(图3)。在殖民和后殖民时代的巴西,在这些相对孤立和边缘的世界中,审美对象承担了各种功能,并在世俗和宗教背景中从事与音乐和表演相关的工作。只有把重点放在非洲和巴西不同艺术传统之间的关系上,才有希望在我们的

图3 若泽·梅德罗斯《巴伊亚州坎东布雷教圣女入教仪式》,1951,摄影,莫雷拉·萨尔斯研究所,圣保罗(若泽·梅德罗斯私人作品,若泽·梅德罗斯本人提供/莫雷拉·萨尔斯研究所藏品)。

艺术历史方法中减少殖民主义。① 正如我们从关于非洲艺术的大量文献中所知道的那样,这带来了各种理论和方法上的挑战,至少与本土艺术带来的挑战一样重要。

如果我们想让艺术史变得更具包容性,理论和方法的改变显然是必要的。在这项事业中,许多灵感来自邻近的领域,如人类学。在重新创造艺术史的过程中,另一个重要的洞察力来源可能是当代艺术。今天艺术的元反思性和实验性特征已经把它变成了一种测试新的审美参与模式的实验室——当然,这些新模式也改变了艺术史。②

看一看巴西的情况,我们也应该批判性地评估我们使用历时性作为这一领域中心工具的方式。在历时性框架里,巴西艺术史将本土和黑人对巴西艺术的贡献限制在了过去。是在遥远的过去,当地人在耶稣会工场工作;也是在过去,被奴役的非洲人在学院充当模

① 我们必须学会把人、思想和物体在非洲和巴西不同地区之间的流通视为一个双向过程。正如罗伯托·孔杜鲁指出的那样,尽管奴隶制意味着更多的人被迫从非洲移民到美洲,但同时也存在许多反方向移民。例如,几内亚湾地区(多哥、贝宁和尼日利亚)阿瓜达建筑的发展就充分证明了这一点。Conduru, "Sobrevivência e invenção-conexões artísticas entre Brasil e Africa," in Mattos and Conduru, *Art and Its Histories in Brazil*.

② 艺术和艺术史之间的直接关系已经被多次指出。沃尔夫冈·肯普(Wolfgang Kemp) ("Benjamin and Aby Warburg," *Kriti sche Berichte*, no.3[1975]:5-6)认为达达主义拼贴在阿比·瓦尔堡(Aby Warburg)的《记忆女神图谱》(*Mnemosyne Atlas*)的发展中发挥了重要作用。参见 Kurt W. Forster, "Die Hamburg-Amerika-Linie, oder: War burgs Kunstwissenschaft zwischen den Kontinenten," in Aby Warburg: *Akten des internationalen Symposions*, Hamburg, eds. Horst Bredekamp, Michael Diers, and Charlotte Schoell-Glass (Weinheim: Wiley-VCH Ver lag), pp.11-37. 比方说,行为艺术帮助我们理解了巴洛克艺术的戏剧性,并且它在解释我们称之为本土艺术的许多方面也非常有成效。

特,扰乱了对"理想身体"的看法。今天,土著和非洲裔巴西人的艺术作品被人类学家视为研究对象。我们必须发展更多的共时性框架,让文化多样性在我们的叙述中共存,并给它们一个横向互动的机会。对于像巴西这样的国家来说尤其如此,在巴西,勒·柯布西耶(Le Corbusier)、奥斯卡·尼迈耶(Oscar Niemeyer),具体派诗歌与康得布雷教(Candomblé)、温班达教(Umbanda)、丰富的本土艺术以及众多移民群体的视觉文化共存。正如我在上面说过的,我不相信我们会找到一个完美的模型来处理这些复杂的问题,但是我们可以从放松时间的束缚开始——借用蒂埃里·杜夫雷(Thierry Dufrêne)[1]最近使用的一个绝妙的表达方式——允许所有这些不同的表现在当下共存和对话。

人文学科中的理论和方法与它们解释的对象携手并进,因此很明显,艺术史理论在传统经典的范围内总是更有效的。因此,扩展经典意味着转变理论。我对最近试图发展一种艺术的一般理论和一种统一的方法论持怀疑态度。这样做将我们自己对世界的看法强加给其他传统的风险太高了。例如,汉斯·贝尔廷的《图像人类学》(*Bild-Anthropologie*)延续了西方传统,将艺术作品与有表现问题,即稳定的图像联系在一起。大卫·萨摩斯试图通过艺术与空间的关系来定义艺术也是如此,空间是一个与西方感知世界的方式密

[1] Thierry Dufrêne, "Pour en finir avec le corset de la chronologie: Vers une histoire de l'art élargie qui rapproche les temps et les oeuvres," in *Théâtre du Monde*, exh. cat. (Paris: FAGE, 2013), 30 – 37. 在巴黎红房子(La Maison Rouge)的展览展示了塔斯马尼亚收藏家大卫·沃尔什(David Walsh)古怪的收藏,展览由让-休伯特·马丁(Jean-Hubert Martin)策划,他使用受超现实主义风格影响的时间混乱的模型来展示这些物品。

切相关的范畴。① 不过,我相信这种转变会慢慢到来,包括纳入新的研究对象,并对它们给解释带来的挑战做出回应。前文对巴西艺术史实践的反思应该作为这一过程的例证。然而,为了研究这些动态,我们必须思考今天围绕理论形成的权力游戏。毫无疑问,艺术史中的权力最近落入了那些生产理论的人手中,除了少数例外,他们都位于所谓的中心地区。因此,当务之急是在国际艺术史的主要论坛上让来自全世界的艺术史学家发声。

 危机总是转化为变革。如果艺术史中确实存在"危机",我们必须把它视为变革的机会。事实上,我们已经看到了实现它的可能性。作为一名艺术领域"边缘"的历史学家,我在这里的努力可能会被视为朝着新方向迈出的一步。

[1] Belting, *Bild-Anthropologie*, and Summers, *Real Spaces*. 关于萨摩斯作品中有关新世界艺术史的评论,参见 James Elkins, "On David Summers's Real Spaces," in *Is Art History Global?* (New York: Routledge, 2007), pp. 41–72。

三 景观图像志

斯蒂芬·丹尼尔斯
1950—

Stephen Daniels

斯蒂芬·丹尼尔斯(Stephen Daniels, 1950—)，英国文化地理学家，诺丁汉大学地理学院文化地理学名誉教授。2015年，他以其在"地理学研究中的杰出成就"获得皇家地理学会的维多利亚勋章。主要研究领域为景观表征、景观设计及布置史，18世纪英国景观艺术，地理知识与地理想象史。代表著述：《视域：英美景观意象及国家认同》(*Fields of Vision*：*Landscape Imagery and National Identity in England and the United States*)，《景观图像志》(合作，*The Iconography of Landscape*)。

风景一直是艺术地理学研究的一个主题。20世纪20年代，美国地理学家索尔(Sauer)将景观纳入文化地理学研究的核心。自此，艺术和地理之间的跨学科互动一直持续至今，尤其是空间转向和图像转向以来，艺术与地理的跨学科研究日渐成为学界的一股声势浩大的潮流。这篇文章勾勒了一幅自20世纪中叶以来英语世界中地理和景观艺术研究的主要趋势图，集中于1980年代到21世纪初的这段时期。景观艺术研究图像和景观设计是如何通过观看视角和象征主义等手法的运用来沟通文化和物质世界的，尤其是如何围绕着民族、种族、性别以及某一社会阶层的文化困境等身份政治展开的。这一过程中，地理学家和艺术家合作进行的景观重塑实践是艺术景观研究的新现象。

景观与艺术

[英]斯蒂芬·丹尼尔斯 著 贾纪红 译

在过去的20年中,文化地理学中的景观潮流已与视觉艺术紧密相关,虽然时有争议。各种媒介对景观艺术进行的研究可谓五花八门、层出不穷——作为风景画和摄影主题的景观,作为园林和大地艺术素材的景观,以及针对特定地点的雕塑和壁画场所的景观。这些研究已经确定了景观艺术的不同类型。在景观艺术呈现的世界里,作品既有其内涵,又超越其境界,包含所画地、观察地和空间投影,人物与景观、作品生产和消费地的关系。如今,各种形式的景观艺术,与各种文化表现形式一起,已成为广泛形式的地理学(如现代性、民族认同、帝国主义和工业主义)研究的既定来源,这些通常由对主题(如河流、城市和云朵)的特定研究来实现。对艺术的地理兴趣是对人文景观文化和景观意义上的更广泛、跨学科探索的一部分,是对景观作为当代艺术实践的一种形式的创造性参与。

大众对景观和艺术的广泛关注,不可避免地会有分化和争执,也会有合作与融合。既有的框架式的乡村景观,作为历史上占主导

地位且仍是最普遍的景观艺术形式,已受到质疑,激发了关于大地和生命的创作,这些创作反对或要求从根本上修改将景观作为一个艺术门类,拒绝将其作为艺术的甚至是视觉图像的景观观念。这样的批评并不是什么新鲜事物,其起源可追溯到18世纪英国有关风景画作为景观美学力量的争议。[1] 这些争议可以说是景观作为艺术形式、关注视野和批判性探究的舞台的生命力源泉。[2]

在这篇文章中,我绘制了自20世纪中叶以来英语世界中地理和景观艺术研究的主要趋势图,重点是1980年代以来的时期。这将涉及各种地理文化,主要是作为学术学科建设的教学和研究实践,而且还涉及地理学作为一种课外追求和艺术史上的知识视角。在此过程中,我想将"艺术"和"景观"视为一种文化关键词,因为它们在诸如制图和登山中富有实用技能内涵,以及在绘画和雕塑中富有想象力的创作的内涵;为此,我想在更广泛的景观的艺术(art of landscape)中描绘景观艺术(landscape art)的变化。

艺术与环境

20世纪中期地理文本中的视觉艺术作品源于文化和环境的写作传统,源于景观美学和区域测量。其中许多作品都与地理教学及其在大众教育课程中的地位有关;而且,如果将它们与更广泛的旅行文化和景观赏析相提并论,它们往往会与更为消极和肤浅的娱乐

[1] S. Copley, and P. Garside, eds., *The Politics of the Picturesque: Literature, Landscape and Aesthetics since 1770*, Cambridge: Cambridge University Press, 1994.

[2] S. Marxism Daniels, "Culture and the Duplicity of Landscape," in R. Peet and N. Thrift, eds., *New Models in Geography*, 1989, 2, 196-220.

相对立,从而产生机敏和积极的人。① 对艺术的欣赏和实践是地理学作为一门观测学科的知识的一部分,是一系列技能的一部分,这些技能包括阅读地图、浏览幻灯片、地形建模和绘制剖面图,以指导人们描绘世界并参与其中。②

《地理》杂志上的一篇文章《地理因素对美术的影响》③引用了绘画、建筑、雕塑和文化发展的调查,以找出那些塑造艺术风格(材料、主题、象征主义等)的"环境因素":从岩石和土壤(颜料、陶土、建筑石材)到地势和气候(日本的高山图案、普罗旺斯的凡·高调色板、康斯太布尔的云彩)。关键是要确定国家、区域和当地的地理特征和个性。这种思路,特别是关于气候影响的思路,可以在自然地理的流行文本中找到,例如自然地理主题,戈登·曼利(Gordon Manley)《气候与英国风光》(*Climate and the British Scene*,1952)和视觉艺术主题,尤其是尼古拉斯·佩夫斯纳的《英国艺术的英国性》(*The Englishness of English Art*, 1956)。这本书的内容最初在BBC广播电台的 Reith 讲座上播出,佩夫斯纳认为这本书是"艺术地理学"和"国家文化地理学"的论文集。这位移民作家将英格兰的"潮湿气候""无休止的进取心"和单音节语言("its prams and perms, its bikes and its mikes")结合起来,认为这些对各种文化艺术品有重要影响力,从特纳的晚期画布,到纺织厂和锤梁屋顶,这些都可以统

① D. Matless, *Landscape and Englishness*, London: Reaktion, 1998.
② T. Ploszajska, *Geographical Education, Empire and Citizenship: Geographical Teaching and Learning in English Schools 1870 – 1944*, Historical Geography Research Series 35, London: Historical Geography Research Group, 1999.
③ H. Robinson, "The Influence of Geographical Factors upon the Fine Arts," *Geography*, 1949,34,33 – 4.

称为"英国艺术"①。这种民族传统是礼仪和民俗社会的产物,如果它不符合高雅文化艺术标准(如在博物馆、宫殿和教堂中看到的那样),那么它也是内部和外部文化环境不可或缺的一部分,是视觉秩序的标志。

从1935年至1958年,迈克尔·赫胥黎(Michael Huxley)担任《地理杂志》(The Geographical Magazine)创始编辑期间,他以系列文章的形式将对艺术地理学的最持续、最广泛的研究发表在该杂志上。其间,该杂志与其他插图杂志一起,在教育领域广受欢迎并积极推广地理知识(包括将其利润的一半分配给皇家地理学会管理的基金,"用于促进探索和研究")。在将文化调查和时事结合在一起的情况下,《地理杂志》定位于《工作室》(The Studio)和《图片海报》(Picture Post)之间,并与这些杂志一起,为英国对景观艺术的复兴提供了出路,在新的作品中采用文学和插图形式。②《地理杂志》的文化路径与美国的《国家地理杂志》(National Geographic)形成鲜明对比,前者展示了由柯达彩色胶片发展而来的令人眼花缭乱的旅游世界,而后者的战后摄影报道在当时被批无聊且浅薄。③ 赫胥黎为《地理杂志》委托定制了20多篇有丰富插图的视觉艺术主题的文章,主题大部分为油画,还有相当数量的文学,主要是诗歌,作者是一些成名艺术史学家、新艺术史学家、文学评论家和旅行作家,以此表明艺术与环境之间的联系。有些论文探索画家与地方之间的关

① N. Pevsner, *The Englishness of English Art*, Harmondsworth: Penguin, 1956.
② D. Mellor, ed., *A Paradise Lost: The Neo-Romantic Imagination In Britain 1935–1955*, London: Lund Humphries. 1987.
③ C.D.B. Bryan, *The National Geographic Society: 100 Years of Adventure and Discovery*, Oxford: Phaidon, 1987, pp.286–305.

系,例如普桑(Poussin)和诺曼底,凡·高(Van Gogh)和普罗旺斯,保罗·凯恩(Paul Kane)和加拿大西部,爱德华·李尔(Edward Lear)和阿尔巴尼亚。其他则更为通用,例如"中国画与中国山水""波斯微型画中的花园""艺术动物"和"斯堪的纳维亚雕塑",它们都是对文化问题的广泛投入的一部分。比如1946—1947年书册列举清单:爪哇古典舞、古老的瑞士地图、英国瓷器人物、埃及人和蛇、布特林的度假营地以及希腊文化的传播。此时期亦有许多关于战后重建的文章,尤其是关于国家建设和重建的,这些主题可以与艺术和环境方面的文章联系在一起(例如,关于"新阿尔巴尼亚",以及随后一篇关于"爱德华·李尔的阿尔巴尼亚"的文章)。年度重要文章是《澳大利亚的艺术与环境》,摘自艺术史学家伯纳德·史密斯(Bernard Smith)的《地方、品味和传统》(*Place, Taste and Tradition*)一书,该书是第一个探讨不同的物理环境和社交环境下艺术的殖民维度和山水画传统传播的书。史密斯着重于不同气候对比下的英语本土艺术与澳大利亚本土艺术,认为"一种文化不是源于环境,而是源于环境与本国人民的活动、需求和理想上的微妙互动"。这种明显的生态学视角已扩展到土著艺术,并且对西方现代主义传统中的澳大利亚画家产生影响。"无论是在其本国,还是在国外"都被忽略的澳大利亚艺术,为后殖民国家的"成熟文化"提供了证据[①]。《地理杂志》中的视觉艺术是一种积极的文化力量,是一种国际理解的语言。

景观艺术的实践和欣赏是田野研究协会(Field Studies Council)

① B. Smith, "Art and Environment in Australia," *The Geographical Magazine*, 1946-1947, p.19, pp.398-409.

倡导的地理教育传统的一部分。该委员会成立于1943年,旨在促进各种户外研究,它在英格兰和威尔士的不同生态区域建立中心,第一个中心建在弗拉特浮德磨坊(Flatford Mill),这是画家康斯太布尔的家族企业和他的大部分艺术的中心。① 弗拉特浮德磨坊中心专门从事艺术实践,包括画家约翰·纳什(John Nash)在1950年代进行的植物插图课程,但杰弗瑞·E.哈钦斯(Geoffrey E. Hutchings),威尔德地区的杜松堂(Juniper Hall)的学监以及协会的创始人之一,却是领导推广将景观画作为独特地理艺术的先驱。在哈钦斯职业生涯快要结束时,他在《景观绘画》(*Landscape Drawing*)一书中总结了创作方法和创作哲学。② 这本书由梅休因出版社(Methuen)以便携式素描本格式出版,是为业余艺术家提供的初学者手册中复兴市场的一部分,例如:1920年代著名的地形画家艾德里安·希尔(Adrian Hill)的书,他在20世纪50年代和60年代的BBC电视台中,以《素描俱乐部》节目崭露头角。

面对摄影在地理文本中的日益普及这一现象,哈钦斯认为摄影作为景观阐释手段(与复制相反)有其局限性,提出了一系列基本的图形指导方针,包括对材料和技巧的建议。与绘制地图、剖面图和轮廓图的艺术相结合,景观图可以描绘出清晰的结构与景观、土地与生活,并带有注释,详细说明土地用途、植被覆盖和聚落形态。地理绘图不仅反映了所见事物的已知信息,它本身更是一种观察的行为。本书以哈钦斯带注释的全景图(图1)进行了说明,其中一些是地理学学生的作品,还有一些是具有百年历史的传统作品,包括阿

① D. Matless, *Landscape and Englishness*, London: Reaktion, 1998, pp. 256–257.
② G. E. Hutchings, *Landscape Drawing*, London: Methuen, 1960.

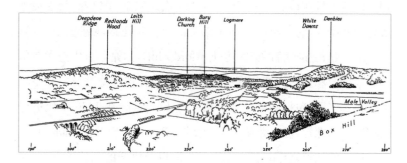

图1 杰弗瑞·哈钦斯,《全景的田野草图》,来自《景观绘画》(1960年)。

切博尔德·盖基(Archibald Geikie)、A. E. 楚门(A. E. Trueman)、阿尔弗莱德·文奈特(Alfred Wainwright)、爱德华·李尔、大卫·林顿(David Linton),以及最重要的约翰·罗斯金(John Ruskin)的作品。罗斯金的著作为该书的宣言提供了理论依据,即"学习绘画最重要的是学习如何看待事物"①。大卫·林顿在前言中将景观画中表达的"对景观的沉思喜悦"与"钓鱼者、农夫、水手、田野博物学家或地质学家"更紧密地联系在一起,而不是与"诗人、画家和音乐家"一起。哈钦斯在1880年至1920年出版的书籍和期刊中敦促读者临摹素描、图画和版画。他承认所使用的图画模型是那些"现在被认为'传统'或'保守'的模型,不同于其他被认为应该是更'先进的'图形表达形式",但它们的目的是为大众地理教育而服务。② 在1961年地理协会的主席致辞中,哈钦斯将景观画置于地理田野教学的传统中,试图质疑那些"认为乡村景观是不可改变的,是朴实如画的"以

① G. E. Hutchings, *Landscape Drawing*, London: Methuen, 1960, p. 2.
② G. E. Hutchings, *Landscape Drawing*. London: Methuen, 1960, p. 3.

及"为自己构建他们正在探索的国家的地理图景"的学生,哈钦斯的做法既是为了景观画本身,也是为了扩展学生们的视觉体验。"没有这些图片,他们就无法考虑物理过程、有机联系和人类活动是如何进行的。"[1]

1960年代,地理景观绘画的经验性、解释性风格被计量地理学和空间科学的图形库所取代,与田野研究教学活动不再有关。一直到1970年代初期,在对环境感知、景观评估和自然世界的态度研究的人文地理文献中,景观艺术得以重新出现,虽然某种程度上作为边缘存在。许多探索环境价值和景观品味的作品都将视觉艺术视为包括当代新闻和心理实验在内的一系列文化证据的一个来源。对景观画最专业的研究主要是希思科特(Heathcote)[2]和里斯(Rees)[3]对二手文献的调查,他们使用艺术作为事实来源或价值表达的来源,借鉴了新兴的景观画艺术史文献,特别是肯尼斯·克拉克(Kenneth Clark)的《风景入画》(*Landscape into Art*),该书于1949年首次出版,追溯景观画作为一种独立的文明艺术形式的兴起。希思科特资料的来源,如伯纳德·史密斯的著作,以及示例的选择,包含了原住民艺术、地图集、探险家的素描以及1967年守望台《圣经》中的多元文化的天堂景观,将景观艺术文化扩展到了克拉克的著作之外。杰伊·阿普尔顿(Jay Appleton)的《景观体验》(*The*

[1] G. E. Hutchings, "Geographical Field Teaching," *Geography*, 1962, 47, 3-4.
[2] R. L. Heathcote, "The Artist as Geographer: Landscape Painting as a Source for Geographical Research," *Proceedings, Royal Geographical Society of Australasia, South Australian Branch*, 1972, 73, 1-21.
[3] R. Rees, "Geography and Landscape Painting: a Neglected Field," *Scottish Geographical Magazine*, 1973, p. 89.

Experience of Landscape)①一书对景观艺术的使用最为系统化,该书中的图片是景观经验作为愿景或庇护之类主题展示的。如果该书纵观了绘画作为艺术品在特定时间和地点的重要意义,或者仔细分析其意义,那么该书的视野就会吸引一些艺术和建筑史学家去寻求超越艺术历史鉴赏家范围的概念框架。②

景观图像志

对于景观艺术意义的研究,是在 1980 年代以来由地理与人文学科之间的互动发展而来的,研究图像和设计如何通过观看视角和象征主义等惯用手法来沟通文化和物质世界。这既是由文化人类地理学家有意识地在进行的,他们在研究景观美学和地理想象时创造或发掘了自身的学科遗产,也明显是通过与地理学家、艺术史学家、画家、文学批评家、考古学家和人类学家之间的跨学科交流来进行的。此外,该领域越来越多地被视为一个研究领域,而不是教育领域。在研究领域中,人们使用一系列一手资源、阐释性方法和理论观点对艺术品进行了深入研究。这是对地理学中存在的随意又肤浅的艺术和文学写作风格的反应,同时也主张照惯例保留人类地理学作为实证主义或结构主义社会科学的解释力和准确性。③ 这一主张因为学术研究和社会生活中的文化、空间和图像的潮流得以加强。

如果说人文地理学有一个文化转向,它在一系列的人造物中考

① J. Appleton, *The Experience of Landscape*, Chichester: John Wiley, 1975.

② J. Appleton, *The Experience of Landscape*, rev. ed., Chichester: John Wiley, 1995, pp. 235-255.

③ S. Daniels, "Arguments for a Humanistic Geography," in R. Johnston, ed., *The Future of Geography*, London: Methuen, 1985.

查艺术并探究其表现力,包括其物质后果,那么人文科学便附着了一种空间转向,它绘制视觉文化的领域以及知识与权力的场所。景观画成为英国艺术史和文学研究的焦点,重点在18世纪的政治意识形态和物质变革潮流上①。设置文化的权力领域,将景观定义为一种文雅的艺术,形式多样(从雕刻到园艺),包括绘制各种视觉实践关系图(从地图制作到剧院设计)以及各种书面话语(从诗歌到政治经济学)。② 景观画实践在20世纪的大部分时间里一直被视为一种保守的追求、业余画家和受欢迎的商业艺术家的领域、现代艺术发展的外围轨迹,(如今)作为一种创造性的,实际上是前卫的、参与性的艺术而复兴,并在此过程中被赋予了现代主义血统。③ 在当代文化和环境理论的指导下,艺术家寻求恢复曾经从传统景观画中脱颖而出,但是因为社会原因而遭到破坏的地方、民族,以及自然和人性的维度。④ 有些人利用绘图的力量来发挥创造力而非控制力。⑤ 艺

① J. Barrell, *The Dark Side of the Landscape: The Rural Poor in English Painting 1730–1840*, Cambridge: Cambridge University Press, 1980. A. Bermingham, *Landscape and Ideology: The English Rustic Tradition 1740–1860*, Berkeley: University of California Press, 1986.
② S. Daniels, *Humphry Repton: Landscape Gardening and the Geography of Georgian England*, New Haven: Yale University Press, 1999, pp.1–25.
③ S. Wrede and W. H. Adams, eds., *Denatured Visions: Landscape and Culture in the Twentieth Century*, New York: Museum of Modern Art, 1991. N. Alfrey, "Undiscovered country," in N. Alfrey et al., eds., *Towards a New Landscape*, London: Bernard Jacobson Ltd., 1993, pp.16–23.
④ M. Gandy, "Contradictory Modernities: Conceptions of Nature in the Art of Joseph Beuys and Gerhard Richter," *Annals of the Association of American Geographers*, 1997, 87, 636–59. C. Nash, "Breaking New Ground (Tate Modern Special)," *Tate*, 2000, 21, 60–5.
⑤ W. Curnow, "Mapping and the Expanded Field of Contemporary Art", in D. Cosgrove, ed., *Mappings*, London: Reaktion, 1999, pp.253–268.

术实践的空间转变形式多样,从画廊装置到大地艺术,将先锋艺术纳入不断扩展的"创意产业"领域,涉及重新绘制艺术与非艺术、艺术和日常空间之间的界限。① 艺术批评也是如此,特别是在与公认的历史准则不同的情况下,在地理上重新定义自己,绘制出创作、展示、消费以及身份定位的场所和网络。② 景观和图像的议题超出学院和艺术家工作室的世界,出现在空间和图像的消费文化中,出现在作为国家遗产和跨国企业场景的场所升级改造中。

丹尼斯·科斯格罗夫的《社会形态与象征景观》(*Social Formation and Symbolic Landscape*)将欧洲和美国的景观画与设计的讨论放在了"景观思想"的更广泛的主题中,该主题将艺术和设计领域与文化和社会的广泛潮流联系在一起。③ 该书对景观的表述借鉴了1972年出版的两本颇具影响力的书中的艺术观:约翰·伯格(John Berger)的《观看之道》(*Ways of Seeing*)和迈克尔·巴克森德尔(Michael Baxandall)的《意大利文艺复兴时期的绘画与经验》(*Painting and Experience in Renaissance Italy*)。景观艺术不是《观看之道》的主要议题,实际上它是一个例外,它的主题是关于油画在西方资本主义文化中的共谋角色,但是某些体裁,例如地产观(一个臭名昭著的例子是庚斯博罗的风俗画《安德鲁斯夫妇》),为《社会形态与象征景观》的观点提供了视野,即"景观是观察世界的一种方

① M. Miles, *Art, Space and the City*, London: Routledge, 1997.
② G. Pollock, ed., *Generations and Geographies in the Visual Arts*, London: Routledge, 1996. I. Rogoff, *Terra Infirma: Geography's Visual Culture*, London and New York: Routledge, 2000.
③ D. E. Cosgrove, *Social Formation and Symbolic Landscape*, London and Sydney: Croom Helm, 1984.

式",这是一种视觉意识形态,介导了西方资本主义社会中土地和社会的结构性转变。景观艺术也不是巴克森德尔在《意大利文艺复兴时期的绘画与经验》的主题,但是该书的方法为《社会形态与象征景观》的论点提供了另一个更加可行的维度。巴克森德尔将意大利文艺复兴时期艺术的特殊风格与诸多成就联系在一起(如赞助人或购买者文化、社交舞蹈、宗教布道、数学测量,以及随之而来的触摸、聆听和观看能力)。它是一种数学测量实践,既是商业的也是哲学思辨的实践,科斯格罗夫将其定位为意大利文艺复兴时期景观概念的核心,尤其是在其和谐、比例和视角等传统方面。意大利文艺复兴时期成为《社会形态与象征景观》的研究重点:一个原因是,那时意大利的景观文化复杂程度如此之高,高到在书中所描绘的随后历史中很难恢复的高度;但另一个原因是,另外两种传统的艺术史著作,肯尼斯·克拉克的《景观进入艺术》和约翰·罗斯金的《现代画家》(Modern Painters),对这本书的历史轨迹产生了影响。克拉克迷恋意大利文艺复兴时期,和罗斯金一样,将景观视为一种艺术形式和视觉模式。在现代世界中,在应对现代景观的整体发展中,例如在工业污染和战争中,在图片媒体如摄影中,在顺从的如画般景观的大众品味中,以及在现代艺术家全神贯注地探索其他世界中,景观这种艺术形式和视觉模式正走向衰亡。《社会形态与象征景观》的最后一章同样地宣布了景观作为创造性的概念在20世纪将穷尽,但这一宣称与作者后来在一个不断扩大和不断变化的研究领域中的一些工作并不相符。[1]

[1] D. E. Cosgrove and S. Daniels, eds. , *The Iconography of Landscape: Essays on the Symbolic Representation, Design and Use of Past Environments*, Cambridge: Cambridge University Press, 1988, xi - xxxvi.

一系列跨学科的作品在各种历史、地理和理论背景下考察了景观的艺术和文化。由埃克塞特艺术与设计学院主办的关于"景观与绘画"的会议在《景观研究》(Landscape Research)上发布通告,邀请地理学家、艺术史学家和展览艺术老师关注英国景观传统中的作品。[1] 尽管列席的景观画家倾向于对画作的知识性追求保持谨慎态度,但投稿者却提请注意景观艺术所表达的各种知识,包括天气、农业、贸易和旅行。这次会议内容由科斯格罗夫和我本人编辑成册,出版为《景观图像志》,汇集了更多的学者论文和主题。[2] 尽管引言从明确的艺术史角度出发来制定本书的结构,但作为在特定的文化背景下进行的象征意象的研究,所编选论文,包括对地图、建筑、仪式以及绘画的研究,采用了多种方法探讨景观意义的社会权力,其中包括维克多·特纳的戏剧学和罗兰·巴特的符号学。

这些论文集中的各种研究的共同之处在于对某一特定景观图像的视觉材料和书面材料之间关系的关注。在对18世纪景观画的一系列研究中,我研习了这种互文的方法。[3] 例如,将菲利普·卢泰

[1] P. Howard, ed., "Landscape and Painting," theme issue of *Landscape Research*, vol. 9, 1984.

[2] D. E. Cosgrove and S. Daniels, eds., *The Iconography of Landscape: Essays on the Symbolic Representation, Design and Use of Past Environments*, Cambridge: Cambridge University Press, 1988.

[3] S. Daniels, "The Implications of Industry: Turner and Leeds," *Turner Studies*, 1986, 6, 10 – 18. S. Daniels, "Love and Death across an English Garden: Constable's Paintings of his Family's Flower and Kitchen Gardens," *Huntington Library Quarterly*, 1992, 55, 433 – 58. S. Daniels, "Loutherbourg's Chemical Theatre: 'Coalbrookdale by Night'," in J. Barrell, ed., *Painting and the Politics of Culture: New Essays on British Art 1700 – 1850*, Oxford: Oxford University Press, 1993, pp. 195 – 230.

尔堡(P. J. de Loutherbourg)的《夜间的煤溪谷》(*Coalbrookdale by Night*,图2)放置在各种重叠话语和实践里,包括舞台艺术、技术制图、旅游、世界末日的基督教和共济会仪式上,这幅在风景艺术的描述中通常被认为是边缘的,甚至是怪异的画作,首次在拿破仑战争的高峰期亮相,被认为是此文化时刻的重要体现。1801年,《夜间的煤溪谷》第一次挂在伦敦皇家学院的墙上被公开展览,向观众展示了重塑的一系列礼仪和体现大众情感的知识、品位和技艺。在竞争激烈的艺术世界中,它既试图提高风景画的文化地位,以达到该机构的学术标准,又使这种风景画在商业市场上获得成功,与其他各种商品和娱乐活动竞争。《夜间的煤溪谷》重新定义了风景画,它成为一种流派。画的意义发生了变化,其目的也发生了变化。从公众视野中消失了一个半世纪之后,《夜间的煤溪谷》自1952年以来就在

图2 菲利普·卢泰尔堡《夜间的煤溪谷》(1801年),由伦敦科学博物馆提供。

伦敦科学博物馆的墙上展出,与之一起的是一系列机器、模型和描绘英国"工业革命"历史的艺术画作;最初的观众无法从简洁的叙述中了解,而现在通常用这幅画来说明。对以这幅画为主题的文章进行的历史分析可以看作恢复它曾经拥有雄辩的一种形式。[1]

20世纪90年代出版的收藏,经由文学史学家、人类学家和考古学家编辑,收录的艺术研究定义的景观范围超出了欧洲中心景观范围。[2] 一些编者试图将分析转移到超越图像的艺术史概念,以将景观视为与复制社会生活更紧密相关的一种再现形式,作为文化内、文化与文化之间以及文化与自然世界之间的交流的媒介。《景观人类学》(The Anthropology of Landscape)[3]的编者在一系列实践中定义景观艺术和美学:亚马孙西部地区的邻近关系、蒙古的萨满教和游牧活动、美拉尼西亚的记忆和体现、马达加斯加扎菲曼尼人(Zafimaniry)清晰的视角和原始的位置感、新几内亚森林栖息地中的声学空间以及在澳大利亚西部沙漠中沿土著祖先逐梦的足迹。这些地区是持有西方风景观的殖民者、开发者、传教士以及这些作品中的大部分英语学者的所见之地,学者愿意将景观扩展为一种解释性范畴,用来识别文化差异和冲突以及跨文化的融合和转化。克

[1] S. Daniels, "Loutherbourg's Chemical Theatre: 'Coalbrookdale by Night'," in J. Barrell, ed., *Painting and the Politics of Culture: New Essays on British Art 1700–1850*, Oxford: Oxford University Press, 1993, pp.195–230.

[2] B. Bender, ed., *Landscape: Politics and Perspectives,* Oxford: Berg., 1993. W. J. T. Mitchell, ed., *Landscape and Power,* Chicago: University of Chicago Press, 1994. E. Hirsch and M. O'Hanlon, eds., *The Anthropology of Landscape: Perspectives on Place and Space*, Oxford: Clarendon Press, 1995.

[3] E. Hirsch and M. O'Hanlon, eds., *The Anthropology of Landscape: Perspectives on Place and Space*, Oxford: Clarendon Press, 1995.

瑞斯托夫·平尼(Christopher Pinney)考察了印度中部工业区的绘画消费文化地理,从贱民之家到丝织工厂大门,绘制"眼间视野(inter-ocular field)",收录了表现极乐天堂神明的石版画,东方主义的"孟买奥林匹亚"彩色明信片,展示工业进步的抽象空间的壁画,以及"经久不衰的骑自行车的女性"的日历印刷品(见图3)。①

图3　女演员修玛·马林(Huma Malin)日历印刷品(约1985年),发布者未知。

① C. Pinney, "Moral Topophilia: the Signification of Landscape in Indian Oleographs," in E. Hirsch and M. O'Hanlon, eds., *The Anthropology of Landscape*, Oxford: Clarendon Press, 1999.

民族志转向在景观研究中的作用是使景观艺术观背离西方景观传统。米歇尔(W. J. T. Mitchell)在《新西兰岛屿湾远景》(*A Distant View of the Bay Islands, New Zealands*, 1827)中发现的不仅仅是欧洲绘画传统的投射,这幅画的作者奥古斯都·厄尔(Augustus Earle)出生于英国:前景是一个雕刻的毛利人像,站守在禁区,这是对另一种景观文化的认可,一种与自己的帝国野心的扩张相对立的文化。① 欧洲大陆的景点画内在地被大都市文化所殖民,展示了各种社会道德用途和价值,包括与景观有关的文化,即土地作为自然形态的景观以及用于风景胜地消费的景观。② 即使在以城市游客为视角的文化中,如19世纪法国的地形图所投射的那样,也能发现"多重时刻,多种活动和多种主体性的交集"。"这样的印刷品",尼古拉斯·格林(Nicholas Green)认为,"主要是在城市经济和文化回路中生产和流通的商品……如报纸、奢侈品经销商、展览会和林荫大道娱乐场所",看这些图片是文化仪式的一部分,不亚于看现代英国电视肥皂剧(如《加冕街》*Coronation Street*)周围的场景,"喝喝茶,让孩子上床睡觉,重新探讨家庭关系"③。《家中的康斯太布尔〈玉米地〉》(*At Home with Constable's Cornfield*,图4)的展览目录考虑将康斯太布尔的绘画作为文化图像复制到各种家庭产品

① W. J. T. Mitchell, ed., *Landscape and Power*, Chicago: University of Chicago Press, 1994.
② A. Jensen Adams, "Competing Communities in the 'Great Bog of Europe'," in W. J. T. Mitchell, ed., *Landscape and Power*, Chicago: University of Chicago Press, 1994, pp. 35-76.
③ N. Green, "Looking at the Landscape: Class Formation and the Visual," in E. Hirsch and M. O'Hanlon, eds., *The Anthropology of Landscape*, Oxford: Clarendon Press, 1999, pp. 31-42.

图4 来自科林·品特(Colin Painter)展览,《家中的康斯太布尔〈玉米地〉》,国家美术馆,伦敦,1996年。

上,包括墙纸、防火玻璃、茶盘、顶针和装饰板,并考虑它们对物品所有者的意义。伦敦南部的居民通过各种记忆或想象的语言讲述这幅画对个人和家庭生活的意义,内容从英国农民的祖先,到塞拉利

昂的克里奥尔人的童年不等。①

自 20 世纪 80 年代以来，景观艺术的研究一直围绕着这一时期的身份政治展开，围绕着民族、种族、性别和性以及（某种层面上说）社会阶层的文化困境。世界上出现了景观和民族认同问题，一系列发展使已接受的、民族的国家定义形式受到质疑：机构的全球化、苏联解体、欧盟扩张、英国部分地区要求自治的革命压力、前殖民地人民的文化信心。除了作家、作曲家、建筑师和规划师的作品外，还分析了景观画家的作品对民族身份的创造、重塑和消解的贡献。分析的重点是绘画作品和画家被各种政治利益所利用的方式，以及围绕其原始作品展开的目的。

《景观研究》的主题话语探讨了景观艺术与国家身份之间的关系所揭示的焦虑、歧义和文化局限性，尤其是当他者的家园被并入身份神话时。② 北非沙漠的绘画有助于对法兰西第二帝国的想象：荒芜和废墟的图像，古帝国过去的丰饶和繁荣历史。它暗示一个现代帝国可以将地理景观恢复到以前的荣耀，但同样，沙漠的旷野寂静和广阔的视野也可能是对现代法国的物质主义和精神衰败的一种救赎。这样的英勇场景可能会搁浅——宏伟的法国殖民方案在撒哈拉沙漠中瓦解。③ 我的《视域》(*Fields of Vision*)一书将重点放在画家和设计师的作品上，这些作品曾在 1980 年代的展览中展出，

① C. Painter, *At Home with Constable's Cornfield*, London: National Gallery, 1996.
② P. Gruffudd, S. Daniels and P. Bishop, eds., "Landscape and National Identity," special issue of *Landscape Research*, 1991, vol.16.
③ M. Heffernan, "The Desert in French Orientalist Painting during the Nineteenth Century," *Landscape Research*, 1991, 16, 37–42.

并已成为传承产业。这本书探讨了英格兰和美国景观传统的历史性,包括其在18世纪以来的发展和传播,以及与国家发展叙事编码的交集。① 大卫·马特莱斯在《景观与英国性》(Landscape and Englishness)中思考了景观文化如何涉及与20世纪英国身份有关的各种材料;景观艺术既是一种内在的物质,也是可视的东西,受实际行为规范的制约,在当时的用语是"一种正确生活的艺术"②。在《居住区》(Ecumene)关于景观艺术和俄罗斯民族性的一期杂志上,约翰·麦肯恩(John McCannon)探讨了尼古拉斯·罗伊里奇(Nicholas Roerich)的原始景观,包括他的舞台设计、斯特拉文斯基的音乐、尼金斯基的编舞对1913年芭蕾舞剧《春之祭》(The Rite of Spring)的首映的贡献。1914年后,罗伊里奇在印度和美国之间穿梭,因此他的神秘艺术逐渐脱离了俄罗斯的轨迹,脱离了民族主义的围墙,甚至没有了地形轮廓,最终超越世俗世界之外。③

英国和爱尔兰当代艺术的地理研究探索了艺术与景观传统之间的批判性互动,尤其是身体和土地的田园式关系,并通过与艺术家的访谈进一步扩展了阐释。菲尔·金斯曼(Phil Kinsman)考察了圭亚那出生的艺术家英格丽德·波拉德(Ingrid Pollard)摄影作品中的种族地位,特别是在《田园间奏曲》(1984)系列的图像和文本中,波拉德通过面对黑人形象和乡村风景的种族主义结合以及

① S. Daniels, "Loutherbourg's chemical theatre: 'Coalbrookdale by Night'," in J. Barrell, ed., *Painting and the Politics of Culture: New Essays on British Art 1700–1850*, Oxford: Oxford University Press, 1993, 195–230.
② D. Matless, *Landscape and Englishness*, London: Reaktion, 1998.
③ J. McCannon, "In Search of Primeval Russia: Stylistic Evolution in the Landscapes of Nicholas Roerich," *Ecumene*, 2000, 7, 271–98.

它们在帝国与流散这一更加广阔世界中的位置,展现了自己不安的,有时是恐惧的,游历田园式英国乡村的经历。在其作品制作过程中,她的作品成为更广泛的批评和重构的一部分,受到当代文化研究话语中的"他者""差异"和"边缘性"的启发;与所有受理论制约的艺术品一样,解释上的挑战是既要承认这一点,又要用其他参照系来解释作品,就波拉德而言,是通过更广泛的历史和地理议题来走近肖像和景观现实的。[1] 大卫·马特莱斯和乔治·瑞维尔将对约克郡出生的地景艺术家安迪·高兹沃斯的实地研究变成了对话,其中自然地理词汇被实验性地采用并加以接受,并将其作为意义和生产框架的一部分(图5)。这种艺术因其生态完整性而被推崇,但对话也探讨了其不协调性,此类置于地表之上的艺术,以地表仪式为基础,通过摄影将其再现为艺术品,并通过不自然的个人操作在现场制作出来,这些特征与乡村浪漫主义景观艺术的悠久传统具有共同之处。[2] 凯瑟琳·拉什从色情文学和生殖权利的争论以及女权主义者对视觉和空间、性别和表征等问题的处理方式来解读黛安·贝丽丝(Dianne Bayliss)和波林·康明斯(Pauline Cummins)作品中的色情景观意象。贝丽丝和康明斯回归了原始性别景观的田园传统,从男性观者和女性观出发,将男性躯干描绘为性欲的地形地带。贝丽丝的照片《异国》(*Abroad*),消除了身体和土地的轮廓。康明斯的《奥尔岛/毛衣织物》(*Inis t'Oirr/Aran Dance*),利用幻灯片和声音装置显示一个男性身上穿着针织毛衣,

[1] P. Kinsman, "Landscape, Race and National Identity," *Area* 1995, 27, 300–10.
[2] D. Matless, and G. Revill, "A Solo Ecology: the Erratic Art of Andy Goldsworthy," *Ecumene*, 1995, 2, 423–48.

图5 安迪·高兹沃斯《圆形干石墙》,邓弗里斯郡巴菲尔农场,1993年。

用编织性语言进行叙事来描述性遭遇:"我将为您纺纱。我将为您编织一个故事。"①《奥尔岛》也是拉什策划的名为"爱尔兰地理"展览的展品。爱尔兰艺术家通过一系列的当代作品,在流派与媒介的广泛领域中修正了景观与爱尔兰民族的形象,这些作品被解释为一种世界性的人文地理学,在这种地理学中,地方感与身份感是通过全球运动和相互联系的意识来表达的,这是一种既有其路径又有其根源的文化。②

景观艺术长期以来被用来纪念和促进商业或社会发展项目,无

① C. Nash, "Reclaiming Vision: Looking at Landscape and the Body," *Gender, Place and Culture*, 1996,3,149-169.
② C. Nash: *Irish Geographies: Six Contemporary Artists*, Nottingham: Djangoly Art Gallery, University of Nottingham, 1997.

论是公共委任还是私人投机。有两项研究在这一传统中探索了当代在地艺术作品,两者均为"后工业化"项目的一部分。乔治·瑞维尔考察了一条委托定制的林地雕塑小路,用它来解释迪恩森林的改造,既纪念当地的煤矿开采和手工业遗产,又促进旅游业和商业林业的新型混合林地经济。这项工作当前愈加复杂,森林遗产既作为文化景观而存在,又是与当前需求相矛盾的存在。① 蒂姆·霍尔(Tim Hall)思考了围绕该场所的工业主义话语以及安装在伯明翰国际会议中心外的玻璃纤维雕塑的象征意义,(雕塑)是其城市再建项目的一部分。出生于伯明翰的巴黎艺术家雷蒙德·梅森(Raymond Mason),受市议会委托制作《前进》(*Forward*)雕塑,该雕塑塑造了健壮的工匠形象,它通过勤奋的个体表现勤勉的理念,而不是工厂和机械的集合,也没有采用表现工业自豪感的地方叙事以及工业重组的国家规划一类的造型。② 现在已经有不少于四篇文章连续分析了一幅风景画及其在城市重建中的地位,而这幅画很大程度上却没有引起艺术史学家的注意,也许这是对艺术和材料发展的地理研究成熟程度的一种衡量。尼尔斯·隆德(Niels M. Lund)的《帝国之心》(*The Heart of Empire*, 1904),这幅画从皇家交易所俯瞰伦敦市的全景,画最初是市长购买的,后来捐赠给伦敦市政当局。皇家交易所在20世纪80年代被重建,银行枢纽这一处所景观的重建问

① G. Revill, "Promoting the Forest of Dean: Art, Ecology and the Industrial Landscape," in J. R. Gold and S. V. Ward, eds., *Place Promotion: the Use of Publicity and Marketing to Sell Towns and Regions*, Chichester: John Wiley, 1994, pp. 233 – 245.
② T. Hall, "Images of Industry in the Postindustrial City: Raymond Mason and Birmingham," *Ecumene*, 1997, 4, 46 – 68.

题成为环境保护主义争论的焦点。丹尼尔斯、雅各布斯、德里弗、吉尔伯特和布莱克的研究从文化意义的不同阶段以及城市重建为金融中心的叙事角度,对其对城市和帝国的愿景进行了不同的解读[①]。

艺术的地点

景观艺术现已成为文化地理确定的来源,是其全部表征手法的一部分。景观艺术领域以多种方式、从各个维度对地理经验和想象进行编码,以多种方式感知世界、了解世界、经验世界和穿越世界,这一切已经使景观艺术的创造力和复杂性得到公认。更有可为的是,比如通过研究特定区域[②]或艺术活动[③]将作品框架内的世界与作品外的世界连接起来,与地理创造、展示、复制、赞助和交流连接起来。人们有机会对景观艺术地点进行深入的案例研究,例如艺术家聚居地或住宅区,以及需要持续进行刻画和设计的地点。此外,这些地点可能在文化罕至的地方,未知领域,这为重绘景观艺术提供

① S. Daniels, *Fields of Vision: Landscape Imagery and National Identity in England and the United States*, Cambridge: Polity, 1994, pp. 11 - 17. J. M. Jacobs, *Edge of Empire: Postcolonialism and the City*, London: Routledge, 1996, pp. 38 - 69. F. Daniels and D. Gilbert, "Heart of Empire? Landscape, Space and Performance in Imperial London," *Environment and Society D: Society and Space*, 1998, 16, 11 - 28. Ian S. Black, "'The Heart of the Empire': Bank Headquarters in the City of London, 1919 - 1939," *Art History*, 2000, 22, 153 - 166.

② D. Cosgrove, *The Palladian Landscape: Geographical Change and its Cultural Representation in Sixteenth-Century Italy*, Leicester: Leicester University Press, 1993.

③ S. Daniels, *Humphry Repton: Landscape Gardening and the Geography of Georgian England*, New Haven: Yale University Press, 1999, pp. 1 - 25.

了机会。①

自1980年代以来,大多数视觉艺术的地理研究都采用了阐释的方法,主要是将图像学和民族志分析应用于已完成的作品。有新的举措使学术地理学家和实践艺术家合作,将景观艺术作为一种创造性的追求进行重塑,并在创作和意义之间设置一系列交流转化。如果现场测绘和风景画技术已从地理课程中消失,那么近期基于计算机的空间再现技能将通过创建对象、多媒体目录和网站为艺术和地理学开辟一个新的聚集地。最近,一家合资公司专注于马盖特(Margate),一个衰败的英国海滨度假胜地,这是"20世纪艺术享有盛誉的疯狂都市生活虚荣的另一面"。五位艺术家和五位地理学家配对组合探讨了表征、调查、功能、网络、地形覆盖和三维模型等共同主题,"开启新理解过程"的"多层次表征"②。

① N. Alfrey, *Trentside*, Nottingham: The Djangoly Gallery, University of Nottingham, 2001.
② D. Hampson and G. Priestnall, eds., *Hawley Square*, Margate: Community Pharmacy Gallery, 2001.

史蒂文·D. 霍尔舍
1963—

Steven D. Hoelscher

史蒂文·D. 霍尔舍(Steven D. Hoelscher, 1963—)地理学博士,教授,得克萨斯大学奥斯汀分校美国研究系主任,哈利·兰森中心摄影部主任。霍尔舍教授的主要研究领域包括空间、地方、景观的社会建构史及图像史和文化记忆等,代表作有《印第安人影像》(*Picturing Indians*)、《舞台遗产》(*Heritage on Stage*)、《地方肌理》(*Textures of Place*)等。

学科之间由于共同的研究对象,会在深层的研究方法上彼此相通。文化地理学中,景观图像志将景观研究的对象扩展到地图、摄影和建筑场域,但研究方法上却借鉴艺术方法(如潘诺夫斯基的图像学研究方法),结合社会学理论(如福柯的话语理论),超越对画面内容的肤浅解读,来揭示构建画面背后社会和地理现实的本质关系。反过来,艺术景观研究也同样成立。另外,这篇文章还强调了三个重要的观点:其一,高度重视各种流通文本和图像之间的互文性关系;其二,案例研究方法变得重要,在案例研究中,分析的深度比涵盖的历史地理广度更重要;其三,意义的生成是开放的、相对的,包容争议,避免绝对固化。

景观图像志

[美]史蒂文·D. 霍尔舍　著　陈静弦　译

作为当代文化和历史地理学研究的核心方法，景观图像志旨在描述和解释世界的视觉图像。这一方法将世界的视觉图像视为一种社会建构并将其置于它们所处的文化、历史和政治背景下，通过这种方式来揭示其常被隐藏的象征意义。这种方法最初适用于艺术史领域，侧重于绘画研究，但此后得到了极大的扩展，可用于研究表达性媒介，例如摄影、地图和电影以及景观本身。在每种情况下，图像学研究都需要对这些文化形式进行仔细严谨的阅读，不仅需要对它们的创作和此后的传播环境有透彻的了解，还需要对它们的影响有全面的认识，而这一点上通常会体现出权力关系。

前言

景观图像志在人文地理学中的应用最早可以追溯到20世纪80年代，当时的文化和历史地理学家开始寻求新的研究方法解释人类

构建的世界。在了解到马克思主义文化理论和 70 年代人文地理学之后,面对人文地理学对形态学单一方法的依赖,这些学者感到越来越疲惫。形态学研究方法最早是由卡尔·索尔和伯克利学派提出的,这一学派纯粹将景观理解为实体,是由该区域内所有的建筑、人口和基础设施等形态成分组成的集合。这种"文化景观"可以用来说明某些景观特征(例如房屋类型)的分布,并说明迁移的文化群体的定向流动。这种景观研究的最终结果是展示"人类活动对某个地区带来的影响"。

相比之下,对于一些在 20 世纪 80 年代有影响力的地理学家来说,景观研究的重点应是其象征意义和意识形态意义。对斯蒂芬·丹尼尔斯和丹尼斯·科斯格罗夫这类地理学家而言,景观研究的意义在于展现风景如何是一种"文化形象,一种图像化形式的表征、结构或象征环境"。从这个角度来看,景观研究的重点就不再是呈现地球表面的可测量特征,而在于风景的象征性特点,尤其是当它们出现在媒介表现中。此外,这一视角强调了景观与意识形态的联系,嵌入了对权力关系的思考。从图像学方法论出发的文化景观研究,不可避免会成为为个人兴趣服务的工具,因此永远不会中立或不涉及任何价值批评。

这种视角为"地表",或者说文化景观这一最传统的地理学概念带来了全新和革命性的研究方式。丹尼尔斯和科斯格罗夫在他们 1988 年颇具影响力的专著中规范了景观图像志研究方法,要求地理学家们将所有的文化景观都视作表征,无论这种表达是壁画、地图,还是土地、石块、水或是地表的植物。城市广场上的阵亡士兵纪念碑也许比一幅风景画或一张照片更真实可感,但在这里,真实或想

象已经不再重要了。通过拓宽景观和表征二者的定义，图像学方法要求该方法的使用者探讨在绘画、照片或城市公园之下，各种情境和意识形态是如何介入景观生产的。这种研究方法并不否认不同表现形式之间的巨大差别——建造一座水电大坝和创作一首诗介入的社会情景当然完全不同——但无论是哪一种情况，象征性景观都被认为是文化意义的载体。

谈到文化意义就必须谈到政治。景观图像志研究方法承认表达会受政治影响，在揭示景观象征意义的同时，难免会一并揭示塑造该景观的权力关系。最早的景观社会学研究集中在塑造景观表达的阶级关系上，而近年来不断扩展了一系列相互关联的身份研究，涵盖了国家主义、殖民主义、种族、性别和性行为。这项工作的成果是一类范围上跨学科、地域上跨国家、唤起研究对象复杂性的地理调查。

借鉴艺术史：走向图像学方法

在探索景观的象征意义上，地理学家可采用的模式非常有限，早期学者于是转向高度发展的艺术史领域寻求帮助。德国艺术史学家阿比·瓦尔堡、恩斯特·贡布里希和欧文·潘诺夫斯基的作品吸引了科斯格罗夫这类地理学家，他一直致力于解释意大利文艺复兴之后兴起的视觉图像的象征意义。特别是潘诺夫斯基的作品对他影响很大，潘诺夫斯基的作品明确提出了一种关注"艺术作品的主题和意义，而不是其形式"的图像学研究方法。这样一种方法论对试图阐释景观的多维意义和背景意义的地理学家是非常有用的，远胜过之前单一的形态学方法。

对潘诺夫斯基而言，只有阐清最初产生艺术品的信仰体系和社会环境，才能理解意义或主题。通过强调图像符号的背景意义，潘诺夫斯基的作品可被视为艺术史研究的复兴。无论是在他的理论研究领域还是实证经验领域，他都主张收集当时观众在欣赏绘画时可能会了解及使用象征和符号这一现象的证据。这种做法虽然费劲且难免片面，但在过去，如果一位学者想要缩小他和他研究对象之间的距离，就不得不这么做。

在潘诺夫斯基一系列常被引用的论文（有些可以追溯到20世纪中期）里，他阐明了他研究视觉图像的方法。就像考古学家一点点凿穿地层，他要求历史学家揭示文化产品的深层结构。第一层或初级的视觉阐释虽然重要，但更多是为了确定所描绘的对象是什么；在这一层所谓的前图像学阐释中，细致的观察和描述是非常重要的。第二层阐释，或者说图像志（iconographic）阐释，就是要认出来这些被描绘的对象代表了什么，象征了什么。就像我们说自由女神像象征着美国，文艺复兴时期作品中的羔羊通常象征着基督。然而，只有第三层阐释，或者说图像志阐释，才是学者们用来探索视觉图像更广泛的文化意义的方法。在最深一层的"本质意义"中，艺术作品被视为由"揭示基本态度的几项根本原则"所支配，这些态度来自代表国家、社会阶级和宗教哲学观念的各种社会力量。

实际上，大多数地理学家在写作时会将潘诺夫斯基提出的三个层面结合起来，简单地将他们采用的景观阐释方法称为"图像志的"。尽管如此，这一学派最成功的地方就在于默认了准确、详尽地描述绘画内容的重要意义，同时也承认赋予图像象征符码的历史背

景的系统性根基，并且坚持认为这一历史根基需要涵盖所有的社会和文化要素。这种从历史根基出发的研究方法必然是跨文本的，它要求理解可以揭示艺术创作的各种历史渊源的不同类型。这一方法也必然是跨学科的，因为它依赖于来自互补知识领域的全面见解。

潘诺夫斯基图像学研究方法的应用：以美国景观绘画为例

在潘诺夫斯基图像学研究方法的应用方面，我们可以用美国著名风景画家托马斯·科尔（Thomas Cole, 1801—1848）的一系列作品加以说明。作为美国国立艺术学院的创始人，科尔致力于如何表现新共和国的价值与理想，这个新兴国家似乎既没有从旧世界的秩序中解放出来，也尚未拥有属于自身的文化和历史。对科尔而言，在华盛顿·欧文和詹姆斯·库柏这样的同时代作家笔下，景观不仅是历史事件的背景，而且是表达社会和道德问题的主要手段。用图像学方法研究科尔的作品，不仅是指准确发掘出塑造绘画表达的社会和道德议题，而且是指有必要发掘出欣赏者在原始语境下观看作品时的思想与态度。斯蒂芬·丹尼尔斯对英国和美国景观以及民族认同的讨论为图像学方法的具体应用提供了一个很好的例子。

在筹备托马斯·科尔的绘画讨论的过程中，丹尼尔斯挖掘了很多一手历史资料，这些资料一方面证明了科尔的作品在当时深受欢迎，另一方面也揭示出画家本人深受政治哲学、赞助人经济压力和其他画家的影响。这些资料中最重要的部分就是画家本人在信件、日记和公共讲座中对国家景观和历史所做的陈述。丹尼尔斯发现

在科尔的绘画中,树木、山水都极具象征内涵,每处风景的设计都富有意义,或者是为了与观众建立联系,让他们马上就能理解风景的含义。随后,丹尼尔斯将这一丰富的历史背景应用于关于科尔的史诗作品《帝国兴衰》中,这套作品的五大主题完成于1833到1836年之间。

科尔坚信文明周期论,财富与政治自由不可避免地会带来贪婪与腐败。《帝国兴衰》中的每一幅作品都代表了周期中的一个阶段,所有的作品都发生在同一个河谷里,分别是《蛮荒时代》《田园生活》《辉煌成就》《毁灭》和《荒芜》。该河谷似乎是古典时期的景象,特别是在《田园生活》(图1a)中。在这一场景中,我们能看到锯齿状的悬崖顶端冠有巨石从海中升起。这个画面在每一幅作品中都出现了,象征着在不断更替的人类文明中永存的自然。悬崖的作用在第三幅,也就是中央画幅《辉煌成就》(图1b)中显得尤为重要,这是这幅作品中唯一能看到的体现人类文明自然源起的地方。随之一起逝去的是人与自然的紧密关联和良性社会关系,由抽象理性和力量取而代之。前期画作中的自然入水口已被富丽堂皇的人造喷泉取代。科尔希望他的观众能从画作里繁忙港口中林立的古典建筑中看到"纽约式"生活的影子。画家用明显的美国式扩张象征来预示这一浮华和腐败场景,即《田园生活》右下角的树桩。接下来的两幅《毁灭》和《荒芜》生动地展现出了在暴力摧毁下帝国的衰败。

(a)

(b)

图1a 托马斯·科尔的《帝国兴衰》系列之二《田园生活》,39英尺*36英尺,1834;图1b《帝国兴衰》系列之三《辉煌成就》,51英尺*76英尺,1835—1836,油画,纽约历史学会。

丹尼尔斯指出,《帝国兴衰》系列对19世纪30年代的任何美国艺术家而言都是一项充满野心的挑战,它使科尔和美国风景画取得了巨大的成功。然而充满讽刺意味的是,科尔的成功是建立在对他作品的误解之上的——这一误读既是有意的也是无意的。正如丹尼尔斯阐明的那样,科尔的潜台词是提醒人们当心。在他整个职业生涯中,科尔一直对帝国的真实本质和毫无限制的发展持怀疑态度。从潘诺夫斯基的本质意义层面上说,这些绘画代表着一个警示性的故事,代表着帝国不可避免的衰落。然而,随着执政精英们的财富的无限累计,他们只能看到前两幅画中的美国,而对第三幅,尤其是《毁灭》和《荒芜》中隐藏的对美国发展的预测和建议视而不见。

在潘诺夫斯基图像学研究方法的应用中,我们发现了一种与福柯提出的话语分析"考古学"非常类似的方法。虽然这两种方法存在巨大差异——潘诺夫斯基研究方法中最著名的一点就是要揭示"人类思维的基本定势",这在福柯看来是站不住脚的——不过潘诺夫斯基的图像学方法与福柯的话语分析至少有两个共同点。首先,这两种方法都高度重视各种流通文本和图像之间的互文性关系,更重要的是,这两位学者都认为有必要深挖各种表象之下有关社会情况更深层的真理。潘诺夫斯基对"本质意义"的追求,和福柯采用"考古学"方法一样,都要求研究视觉文化的学者超越对画面内容的肤浅解读,然后才能揭示构建画面背后社会和地理现实的关系和知识。从这种角度出发,托马斯·科尔的《帝国兴衰》的真实目的是旨在表现他感受到的19世纪30年代,也就是美国国家形成的关键十年间国家的经济和政治焦虑。通过仔细的图像学分析,他的真实目的非常明显,但常常被观看者否认和忽略。

景观观看方式

科尔的作品毫无疑问是美国式的,但我们也能从他的创作中看出他从一些成熟的欧洲绘画技法中得到不少灵感,还有一些意大利文艺复兴的影子。对潘诺夫斯基而言,文艺复兴是一个视觉艺术生产力高度发达的时代,在这一时期,艺术家和资助人大量使用精心设计的符号体系,为后世训练有素的艺术史学家带来大量的解码工作。不过对于像丹尼斯·科斯格罗夫这样的地理学家而言,文艺复兴时期有着完全不同的意义。正是在这一时期,资本主义开始在欧洲北方的低地国家兴起,这一新兴的经济形式开始在物质上和视觉上为世界的构成方式打上印记。在15、16世纪的威尼斯王国,新兴的城市商人阶级开始研究空间与几何的新理论——最著名的就是线条或三维视角——同时改进了测量技术以便更精确地绘制他们所拥有的地产。为适应新兴的理性和数学要求,新的绘画风格也应运而生,从而带来了新的描绘世界的方式。

这种历史上特定的"景观观看方式"已成为空间挪用的重要工具,因此是地理学家在采用图像学方法时的一个核心关注点。科斯格罗夫在他对意大利景观的经典描述中,展示了这种视觉意识如何仅适用于一个群体:委托他人绘画、勘测和制图的城市商人阶层。通过逼真的绘画描述,一种景观的观看方式已经成为获取对潜在争议土地的控制的有力手段。

从这种方式理解,被绘制的景观图像与它所呈现的实际景观紧密相连。类似绘画这一类的表达媒介与现实世界之间的特殊关系要求我们在研究时尤为仔细,也迫切要求我们从政治角度出发看问

题。文艺复兴时期通过绘画和制图来再现景观，在统治精英们看来是自然而然、理所应当的，这证明了他们主张的财产所有权的正当性。此外，这种土地观意味着一种抽离和"局外人"的理解方式。随之而来的结果就是农民和其他工人对土地外观形态的改变被刻意无视，从人们的视野中抹去了，于是正当发生大规模经济变革之际，乡村景观却呈现出一副未被开发的景象。正如科斯格罗夫在文章中清楚表明的那样，在文艺复兴和其他社会剧烈转型时期，权力和财产的巩固很大程度上依赖于景观的视觉呈现。

当代图像学研究的批评主题

当代学者将景观图像志方法的应用扩展到了广泛的地理研究中。成功的图像学阐释所必需的研究的细致性将其自身引向了案例研究方法，在案例研究中，分析的深度通常被认为比涵盖的历史地理广度更重要。此外，景观意义在不同时代和不同群体中是不稳定的，永远对讨论和争议开放，这一点在学界中已经达成共识，因此如果关注点过于广泛，就很可能带来站不住脚的概括性结论。这样一来，景观图像志方法就与以经验为基础的人类学有了重要的相似点。

虽然地理学家一直将绘画作为图像学分析的主题，但适合用图像学分析的表达媒介的形式已经远远超出了这一传统媒介。事实上，任何一种视觉文化都可以就其相互矛盾的象征意义进行探究，在此基础上，地理学家卓有成效地探讨了电影、电视、建筑、广告和漫画种种形式。在每种情况下，人们都认识到符号图像的作用不只是简单地表示外部现实。相反，它们是塑造这一现实的有力

工具。其中有三个与地理研究关系相当密切:地图、照片和建筑景观。

地图

虽然地图一直以来都是地理实践的中心,但直到近年来地图才开始像风景画一样成为图像学分析的主题。传统观点认为地图是外部世界的透明窗户,其本质是对外部世界的真实客观的视觉描绘,不受混乱多变的政治局势影响。这种观点认为,无论地图可能存在什么不准确之处,都可以用早期的技术落后来简单地解释。尽管这种传统的制图学观点仍影响力很大,但它受到了历史地理学家,尤其是 J. B. 哈雷(J. B. Harley)的挑战,他们证明了如何更好地将地图理解为一种社会构造,应该对地图的内在含义和为了特定的利益创造知识的能力进行审视。他认为,地图学属于社会性世界的研究范畴,它是通过图像学方式制作出来的,当然也应该通过图像学方法来研究。

由于地图是在看似中立的科学的掩盖下运作的——哈雷将其称为地图狡猾的中立——作为有力的视觉媒介,地图在合法化社会关系的同时隐藏和否认其社会维度。在查看与国家形成、资本主义和帝国主义历史相关的地图时(如图 2),这种观点是非常必要的。图 2 是约翰·巴塞洛缪(John Bartholomew)在 19 世纪 50 年代绘制的《大英帝国领土一览图》,这幅地图暗示了"地图是用来使征服和帝国合法化的"。为了从这个角度理解地图,哈雷认为,必须密切关注地图中各种图像元素,其中包括帝国居民的刻板形象,即以大英帝国原住民为中心,越来越多的"外来"民族在其外围;标注英国占有权的"加粗字体和鲜艳红色";标注在边缘的定量人口数据似乎证

明了其财产的庞大性和合法性。

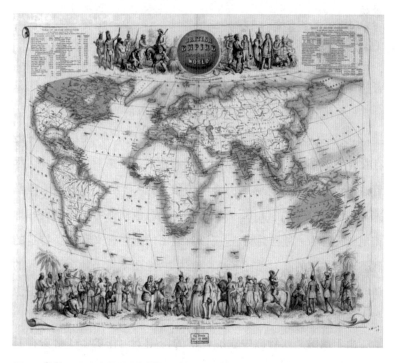

图2 约翰·巴塞洛缪的《大英帝国领土一览图》,1∶600 000 000,原始大小26厘米＊49厘米,19世纪50年代。国会图书馆,地理和地图司。

照片

照片的运作方式与地图基本相同,认识到这种(以及所有)表达性媒介的独特属性是图像学方法的基础。以1938年美国摄影师多萝西娅·兰格(Dorothea Lange)拍摄的得克萨斯荒凉农场为例(图3);首先,这张照片强有力地证明了文化地理学家们一直以来对地方结构和农业模式怀有的浓厚兴趣;再深入些,地理学家可能会注意到废弃的住宅和它周围整齐的一行行耕作过的土地。类似的描

述虽然重要,但通常忽视了这是一张关于得克萨斯的……照片,是对三维真实空间的再现。

图3 多萝西娅·兰格,被拖拉机放逐:机械耕种让西部干棉区的佃农流离失所,柴尔德里斯县,得克萨斯锅柄平原区,1938年6月。硝酸银负片,45英寸。国会图书馆,农场安全管理委员会,战争情报办公室照片收藏,LC‐DIG‐ppmsc‐00232 DLC。

因此,研究该照片的图像学方法应以客观性为出发点。应该承认,兰格拍摄这张照片是有特定的目的的,它以不同的方式服务于她和其他人的利益,多年来,不同的观众在不同的背景下观看了这张照片。作为总统富兰克林·罗斯福农场安全管理委员会(FSA)的重要成员,她以照相方式记录了美国农业劳动力的社会和经济关

系。她用自己的照片揭露了农业生产的结构不平等，成为农业生产系统的严厉批评者。当我们看到该照片的完整标题（如兰格所愿）是如何呼应照片内容时，这一点就变得非常明显："被拖拉机放逐：机械耕种让西部干棉区的佃农流离失所，柴尔德里斯县，得克萨斯锅柄平原区，1938年6月。"兰格的这张照片远远不是一幅价值中立的得州风景照，相反，它饱含着义愤和道德信念。

建筑景观

就像绘画、地图和照片可以作为象征性表征一样，建筑景观本身也可以作为图像学方法的研究对象。一直以来，全世界的景观都是根据特定的理想构造的，设计者通常是受意识形态驱动的执政精英。通过研究房地产开发的直接负责人，深入研究他们的社会世界，并密切关注广泛的文化和经济状况，蒙娜·多莫什（Mona Domosh）这样的地理学家已经展示了在19世纪，纽约和波士顿等城市是如何获得它们独特的外观的。

纽约和波士顿分别代表着两种完全不同的城市风貌，纽约夸张的摩天大楼和波士顿精英的后湾区构成了两座城市社会、经济和空间结构的基本组成部分。更引人注目的是维也纳19世纪富丽堂皇的环城大道，这条环形林荫大道将奥地利首都的中世纪核心区整个环绕其间。整条大街基本由自由主义新政府兴建，急于彰显政府权力和张扬启蒙理性与高雅文化的资产阶级价值，环城大道的每个主要公共结构都体现着自由主义价值架构。每座建筑均以最符合特定价值观的历史风格建造：古希腊式的议会大厦、哥特式的市政厅、巴洛克风格的城堡剧场以及文艺复兴式的大学。（图4）

图4　未知摄影师,维也纳的环城大道,1890年,得克萨斯大学奥斯汀分校佩里·卡斯坦尼达图书馆。资源:"维也纳:在159张照片中环城漫步",第54页。(维也纳:韦拉格·冯·莱希纳出版社,1910年)

当然,并非所有的建筑景观都使用这种表达清晰的再现系统进行设计和构建。然而,即使是最普通、日常和理所当然的景观也具有象征意义,这些象征意义可以借由其图像的目的和效果来解释。例如,长期以来,美国居民和开发商对郊区都怀着"美国梦"的概念,他们将独栋别墅和院子理想化为带有性别刻板印象的"家庭价值"的体现。但是,这片同样的郊区风景也可以被想象成是被隔绝、孤立的女性的监狱,以及社会分层和等级制度的标志物。这一系列复杂的郊区景观中绝不只有一种含义,而是将身份、种族、性别、阶级和政治纠缠在一起的多种理解。

总结评论

 景观图像志方法已经从 20 世纪 80 年代中的少数派发展成为人文地理学的标志性方法之一。社会、政治、历史学家，尤其是文化地理学家已经认识到世界的表征会对世界的运作方式产生重大影响，从而极大地扩展了景观研究的范围。在每种情况下，以景观为代表的图像学方法都可以显示人们如何创造自己的世界，并一路构建关于个人和团体信仰、价值、张力和恐惧的视觉表征。

凯瑟琳·德伊格纳齐奥

C. D'Ignazio

凯瑟琳·德伊格纳齐奥(C. D'Ignazio),美国麻省理工学院城市研究与规划系教授,"数据+女性主义"实验室主任,学者、艺术家、软件设计师,投身于女性主义、技术数据和公民参与各项运动,其艺术设计获多项大奖。主要著述:《数据女性主义》(*Data Feminism*)。

本文主要关注在全球化语境下和当代艺术"空间转向"中,艺术与地理制图之间的交叉互动。艺术家以绘制各类艺术地图作为实验行为模式,借用情境国际的心理地理学、飘移、异轨的策略,创造新语境、新体验,形成新文本和新图像,参与到社会运动和政治斗争之中。文章从过去的 100 年中数百名从业者领域中选择出代表这些思潮的艺术家,追溯了 20 世纪和 21 世纪的三种绘图冲动(three mapping impulses),并对其进行总结归类。这类跨学科、跨媒介的艺术形式的影响目前正在扩张,以各种变形出现在新媒体艺术中。

艺术与制图

[美]凯瑟琳·德伊格纳齐奥 著　王静 译

引言

20世纪，尤其是在过去的30年里，艺术家们以制图学的名义绘制地图、颠覆地图、规划行程、设想版图、争夺边界、勾画无形区域，并对物理空间、虚拟空间和混合空间进行了黑客式攻击。许多名词被用来表达各种类型的交叉，如"心理地理学"、"定位媒体"（locative media）、"实验地理学"、"场所艺术"、"新类型公共艺术"、"批判的制图学"（与学术版本略有不同）以及"批判的空间实践"。这些是如何得以实现的呢？

在过去的100年中定位艺术和制图之间的交集并不意味着我们应该忽视艺术家的成就，如维米尔（图1）或者像梵蒂冈的由教皇格雷戈里十三世委托制作的卡尔泰陈列室里的作品。但在20世纪之前，地图是绘画的背景，绘画是地图上的嵌图或插图。艺术和制图通过诸如插图和标明界限的微小的表征等视觉线索相互关联。

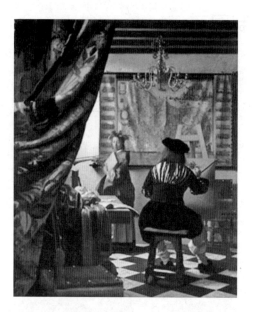

图1 约翰内斯·维米尔（Johannes Vermeer），
《绘画艺术》(*The Art of Painting*, 1667)。

正是在20世纪初，紧接在全球化浪潮（1870—1914年）之后，艺术家们开始以多种方式认真地从事制图工作。事实上，全球化在当代艺术的"空间转向"中扮演着不小的角色，也在职业、艺术主题以及以迅速扩大的国际双年展、会议和艺术博览会为特征的该领域的专业化中扮演着同样的角色。资本的加速积累和流通、冲突以及分布全球的人群成为一种现象，过去和现在都需要各种各样的不同社群来发展视觉和文化机制，以阐明他们与"整个"世界的关系——从经济和技术角度讲，这个世界已近在眼前了。

为了清楚起见，本文阐述了由战争和全球化导致的社会和经济变化背景下的日常生活，跨越了20世纪和21世纪的三种绘图冲动，

并描绘了当代艺术地图实践的特征。当然,这种归类相对宽松,彼此间有许多重叠,并不是一种严格意义上的分类。本文从过去的100年中数百名从业者领域中选择出几位代表这些冲动的艺术家。

1. 符号破坏者:使用绘制的视觉图像来表示个人、事物、乌托邦或隐喻场所的艺术家。

2. 行动者和表演者:为了挑战现状或改变世界而制作地图或从事定位活动的艺术家。

3. 隐形数据绘制者:使用制图隐喻使信息领域(如股票市场、互联网或人类基因组)可视化的艺术家。

符号破坏者:使用绘制的视觉图像来表示个人、事物、乌托邦或隐喻场所的艺术家。

由于印刷和图像复制技术的进步,到19世纪后期,地图和地球仪已经成为西方国家日常生活的物件。地图册,如布莱克的《帝国现代地理地图集》(*Imperial Atlas of Modern Geography*, 1860),是19世纪末儿童教育的标准用书。课堂地球仪用于指导学生了解自己国家的形状及其在全方位地缘政治空间中的作用。20世纪上半叶,广告商赞助的旅游地图伴随着汽车的兴起而出现。20世纪20年代至60年代,仅在美国加油站就有超过50亿张地图被分发。21世纪初,随着民用地理信息系统(GIS)数据的可用性和准确性的不断提高,地图查询(Map Quest)和谷歌地图(Google Earth)等在线服务提供了免费的、可搜索的数据库,其中包含数百万个卫星地图图像。丹尼斯·伍德(Denis Wood)估计,99.99%的地图都是在过去的100年内制作出来的。

地图作为一种定位自己与世界其他地方关系的方式变得普遍，它为艺术家们创造了开发制图术的语言、符号和策略的独特机会。政治边界成了标志性的形状、清晰易辨的身份和归属视觉标记，使得艺术变形、亚版本和重新构想变得成熟。

拉乌尔·豪斯曼(Raoul Hausmann)的《一个资产阶级的精密大脑激发的世界运动》(1920年，又称《达达凯旋！》)是符号破坏冲动的早期例子。在这幅作品中，艺术家宣称整个世界都是短暂的达达运动王国。该运动在组织上是正式的、国际主义的。它的时期大约在1916年至1923年，适逢第一次世界大战，摒弃了资本主义的逻辑、效率和美学，主张混乱、破坏和"反艺术"。在《达达凯旋！》中，字母"DADA"横贯了顶部为蒙太奇照片集锦的世界地图。以一种荒诞的乌托邦姿态，豪斯曼利用各大洲可识别的形状以及命名这些形状的权力来应对一个国际帝国统治下的整个北半球微型艺术运动。这个图像的标题和领土野心显示了革命的呼唤，但革命似乎是以胡说八道的名义发生的。尽管如此，这一想象的征服行为还是引起了人们对地图学命名惯例和地图创造世界的方式的关注。

当代艺术家尼娜·卡查杜里(Nina Katchadourian)直接用印刷地图来颠覆和扭曲传统的图像志。在剪贴地图系列中，她删除了地图上除道路以外的全部内容，如《奥地利》(*Austria*, 1997年，图2)、《芬兰最长的公路》(*Finland's Longest Road*, 1999年)和《纽约地铁系统》(*Handheld Subway*, 1996年)。这些作品留下了一团易碎的、凌乱的纸张，破坏了地图的易读性，也破坏了我们将地图符号与现实混为一谈的倾向。最终的对象不是自然地指代它所代表的道路，而是指向其物质源头，即地图是经过设计和构造并印刷的人工

制品,受改造和异议的制约。

图2 《奥地利》。

鉴于地图在教育环境中无处不在,仅国界本身就为艺术质询提供了丰富的图像来源。以美国为例,美国地图形状有很多的变形,这在地缘政治的墨卡托投影教室地图上通常是可以理解的。例如,1991年,金·丁格尔(Kim Dingle)要求拉斯维加斯的青少年绘制自己的国家,然后她将绘制的地图打印成册——《美国的形状:拉斯维加斯少年绘制的地图》(*United Shapes of America, Maps Drawn by Las Vegas Teenagers*, 1991;图3)。通过它们相似但略有不同的凸起和附属,青少年的图画(见图3)表明,在我们对地方的想象中这个国家的形状无处不在。同时,表现出来的形状的多样性也挑战了关于"正确"和"错误"的地方表征这一概念。

图3 金·丁格尔,《美国的形状:拉斯维加斯少年绘制的地图》。

历史上用地图语言绘制情感、人际关系或想象领地的艺术家是很多的。这些艺术家将路线图或地缘政治图的符号学用于隐喻目的,作为在广阔的心理、人际和领地内定位个人主体的方法,以及/或者在浩瀚的地球和人类心灵的领域之间绘制地理平行线。早在1772 年,就有一幅爱的地图——《新婚之地》(New Map of the Land of Matrimony,未知艺术家;图4),描绘了"爱的海洋""新娘的海湾""婚姻之地"。这方面的当代作品包括由威姆·德沃伊(Wim Delvoye)绘制的40 幅地图,这些地图涉及人体解剖学和想象领地,如"Izuch""See of Fiox Xanilla""Gnody"和"Gulf of Doj"(摘自 Atlas I,1992;图5)。

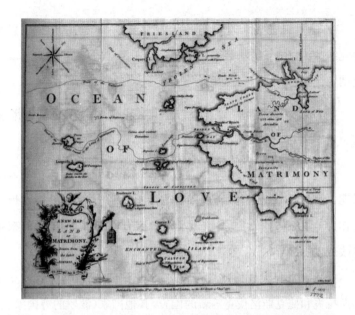

图 4 《新婚之地》,未知艺术家,由耶鲁大学图书馆地图收藏提供(1772 年)。

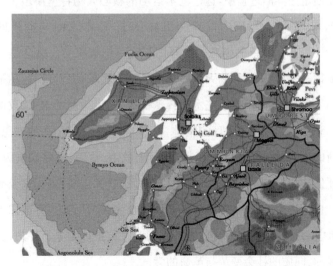

图 5 威姆·德沃伊,《地图Ⅰ》。

在19世纪后期和20世纪,诸如托尔金(Tolkien)的中土世界和福克纳的约克纳帕塔法县等文学景观制图爆发式地出现,这种现象范围广泛,值得单独进行研究。

行动者和表演者:为了挑战现状或改变世界而制作地图或从事定位活动的艺术家。

在20世纪,特别是在毁灭、混乱和地理移动的第一次世界大战时期,前卫的艺术家不仅开始从事地图图像制作,而且开始设想自己作为地图制作者的角色,也就是说,能够利用地图制作者的权威来改变世界的形状。

第一次世界大战使数百万人丧生,导致四个帝国瓦解,建立了南斯拉夫和捷克斯洛伐克等新的国家,其他国家(波罗的海国家、加拿大等)也获得了独立,原来的波兰等一些国家重新获得主权。在重新划定国界的过程中,达达艺术运动的核心人物特里斯坦·查拉(Tristan Tzara)写道:"世界变得疯狂了;艺术家嘲笑世界的疯狂——以非常理智的姿态。扔掉旧规则。把握机会。达达是一种原生物,它只会进入你的大脑里那些不存在传统的地方!"达达强化了50多年前已经开启的艺术先锋派的事业:设想新的未来、政治乌托邦和激进的对现有秩序的精神替代。先锋派在其主张的理想中,对新的、批判性的既定形式(艺术创作、政治、治理、文化和阶级)进行评估,同时力求在不同程度上对艺术及"日常生活"进行整合或改造。自达达运动以来,先锋派事业以其众多表现形式一直被艺术界所吸收,并被视为美学典范,而与此同时又被批评为象征性的、资产阶级的、同质的社会变革与革命的尝试。

这些被称作"行动者和表演者"的艺术家们凭借着先锋事业,利用文化促进社会变革。他们从批判制图学的角度运用制图学,也就是说,他们了解地图的力量并战略性地加以利用,以便从社会、政治或文化的角度重塑世界。

20世纪上半叶,在作品中使用地图的艺术家们经常将地图用于对战争、不平等和其他地缘政治现实的批判或评论。例如,达达艺术家汉娜·霍希(Hannah Hoch)在她的拼贴作品中使用了地图,这些地图结合了来自大众媒体的照片、插图和版式。霍希的《用达达餐刀切入德国最后一个魏玛啤酒肚的时代》(*Cut with the Kitchen Knife* Dada *through the Last Weimar Beer Belly Epoch of Germany*,1919—1920;图6)作品中右下角插入了一张欧洲国家计

图6 汉娜·霍希,《用达达餐刀切入德国最后一个魏玛啤酒肚的时代》。

划赋予妇女选举权的剪贴画,其中有工业现代化的标志人物、魏玛共和国的领导人以及诗人和运动员等现代女性的形象。马克斯·恩斯特(Max Ernst)的《雨后的欧洲Ⅰ》(Europe After the Rain Ⅰ,1933)描绘了一个被战争摧毁的抽象的欧洲形状。同样,毕加索在《妇女梳妆台》(Women at Their Toilette,1938;图7)中使用了原汁原味的地图和墙纸,画中一位衣着整齐的妇女穿着一件由大陆图案制成的衣服,评论家们把这幅画解读为二战到来之际的世界寓言。

图7 巴勃罗·毕加索(Pablo Picasso),《妇女梳妆台》。

当代艺术家继承了地缘政治评论和批判的传统。利瑟·莫格尔(Lize Mogel)的作品《战争的私有化》(The Privatization of War,基于达里奥·阿泽利尼[Dario Azzellini]的研究;图8),在地理上绘

制了当代伊拉克和哥伦比亚战争、受雇参与战争的私人军事承包商以及招募雇佣兵的国家(通常为贫困国家)之间的关系。在这张鲜明的黑白地图上,集团占领的领土由单元格表示。这张地图的目的是新闻性的:教育公众了解有关伊拉克战争涉及的资本和劳动力的地理流动。

图8 利瑟·莫格尔,《战争的私有化》(2007)。

同样,乔伊丝·科兹洛夫(Joyce Kozloff)极为出色地在其艺术作品中运用制图策略,她创作了《靶标》(*Targets*,2000年;图9),该项目由一个大型的可进入的地球仪组成,地球仪上面贴有详细绘制的许多"敌国"的美国军事地图,如苏丹、利比亚和柬埔寨。这项工

作不仅使地图学成为一种征服和统治的工具,而且《靶标》(见图 9)还批判式地参与了真人大小的地球仪史的国际展览会——从 1851 年伦敦世博会上的怀尔德地球仪到 1964—1965 年的纽约世界博览会的巨型地球仪(Unisphere)。后来的地球仪的目的是使观众看到一个可见的世界,而科兹洛夫的地球仪则以其巨大的威慑力而震撼人心,所有这些都包含着军事暴力的威胁。

图 9　乔伊丝·科兹洛夫,《靶标》。

而且,过去 100 年来,激进的制图者还使用幽默、倒置和游戏来改变地图的性质,战略性地激发观众的注意。《超现实主义的世界地图》(Surrealist Map of the World,1929)描绘了许多帝国力量消失的世界(特别是指美国、法国、加拿大和英国)。复活节岛比澳大利亚大,巴黎属于德国,而中东则完全不存在。华金·托雷斯·加西亚(Joaquin Torres Garcia)的《颠倒的地图》(Upside down Map,1943;图 10)成为南方学校的标志。它表现了南美大陆的倒置,南端位于地图顶部,赤道位于底部,这是对南北等级关系的反抗。"现在

图 10 托雷斯·加西亚,《颠倒的地图》。

北方在下方。"托雷斯·加西亚宣称。《颠倒的地图》(见图10)为其他众多艺术家、地理学家、教育工作者和其他人上了一门课,它质疑世界地图的默认方向和投射,尤其是巴克敏斯特·富勒(Buckminster Fuller)的《富勒航空海洋世界地图》(*Dymaxion Air Ocean World Map*)和贾斯珀·约翰斯(Jasper Johns)1967年的同名画作。

激浪派(Fluxus)的地图还有另外一个扭转政治之处,它们呼吁观者/读者"完成"地图制作行动。小野洋子创造了几个版本的《地图碎片》(*Map Piece*),其中包括《绘制迷失地图》(1964)和《绘制梦境地图》(2001)等。1962年的早期版本呼吁读者绘制一幅想象地图,并用它来导航现实城镇中的实际街道。《地图碎片》与当时的情境国际(SI)同期实践产生了共鸣。托马斯·杜克(Thomas Duc)、卡蒂·伦敦(Kati London)、丹·菲弗(Dan Phiffer)、安德鲁·施耐德(Andrew Schneider)、冉涛(Ran Tao)和穆森·泽·阿维夫(Mushon Zer Aviv)共同创建了一个合作项目《你不在这里》(2006,图11),作品中一名导游带领着游客在纽约的街道上通过音频游览遭战争蹂躏的巴格达。参与者使用一面印有纽约街道、另一面印有巴格达街道的地图。在这种情况下,用一个地方来导航另一个地方的激浪派诗学充满了政治的紧迫感,也就是说,在一个远程战争的影像类似于电子游戏的时代,需要从经验上了解人类破坏的范围。

图 11 《你不在这里》。参与者使用双面地图,一面是巴格达的旅游景点,另一面是纽约市的街道,他们凭借音频指示步行前往巴格达的费尔多斯广场旅游景点。

尽管情境国际在制图方面的作用不大,但情境国际——由超现实主义时代催生的群体脱离了法国的字母派(Letterrist)运动——对未来 50 年的地图实践影响最大。情境国际负责人居伊·德波创造了"心理地理学""飘移""异轨"这三个术语,用来指导个人在遭遇并改造理性化的城市环境与"景观社会"时的空间批判实践。德波和阿斯格·乔恩(Asger Jorn)共同创作了《裸城》(*The Naked City*, 1957;图 12),这是一张巴黎地图,它根据巴黎的心理地理活力、吸引力和排斥力设想了其空间。但是,在 1962 年左右,情境国际放弃了艺术创作,此后它明确地将精力投入到明确的政治领域,在 1968 年的法国示威活动中发挥了关键作用。情境国际在制图、政治和艺术

方面的主要贡献是他们将"地图绘制"作为一种行动,一种通过在街道、公园和广场等公共空间中活动的个体身体来"执行"的行动,并为此奠定了基础。艺术家们不仅担当地图绘制者的角色,而且还担负着测量员、摄影测量师和数据收集者的角色,尽管这些角色以颠覆传统的、独特的方式出现。

图12　居伊·德波、阿斯格·乔恩,《裸城》。

发生在情境国际之后的许多操演的、激进的制图实践也具有多重影响,并且与情境国际运动并没有直接的关联,但此类行为中许多在概念上都可以与情境国际提出的关于个体或集体遭遇社会和政治空间的本源问题联系起来。这些项目的范围从冥想到明确的政治活动,不仅涉及城市空间,还包括郊区、农村和无人居住的景

观。仍然持续至今的一个轨迹是绘制"极端特定"地图的冲动——环境中极小的、超个人的或被忽视的方面。例如,理查德·朗(Richard Long)的艺术实践(20世纪60年代末至今)包括在世界各地孤独的、持续很多天的徒步旅行。他将这些行走视为"雕塑",并通过短文字、照片和画廊装置记录下来,这些画廊装置使用天然材料,用以在广阔的景观中衡量个人的短暂存在。

同样,在泰瑞·鲁布(Teri Rueb)的《日常运动编舞》(*Choreography of Everyday Movement*,2001;图13)中,舞者在日常活动中携带全球定位系统(GPS)接收器。每个人的日常活动都在网络上创建了实时绘图。随后,艺术家将这些图纸打印在醋酸纤维上,然后将它们堆叠在两片玻璃之间,在第二天之上再叠加一天,这样观众就可以看到特定人每天在城市中的行程如何发生了变化。近年来,

图13 泰瑞·鲁布,《日常运动编舞》。

这种从根本上明确的轨迹导致了为期一年的研究项目,旨在绘制纽约市一个城市街区的地图(格劳兰博[Glowlab],《一个街区半径》 *One Block Radius*, 2004;图14),北卡罗来纳州博伊兰高地附近门廊上的南瓜地图(丹尼斯·伍德的《博伊兰高地南瓜地图》*Boylan Heights Pumpkin Map*, 1982),以及伦敦静谧之地地图(西蒙·伊文斯[Simon Elvins]的《静谧的伦敦》*Silent London*, 2005)。这些项目自身以安静的方式,提出了一个政治案例,通过将我们的注意力转移到确定性的、小的、日常和个人的事物上,从而挑战了权威、内含的价值体系和地图的实用性。

图14　格劳兰博,《一个街区半径》。

情境主义者影响下的第二条当代轨迹可能被称为"实验地理学",这一术语由加州大学洛杉矶分校的艺术家和地理学家特雷

弗·帕格伦（Trevor Paglen）于 2002 年提出，也是纳托·汤普森（Nato Thompson）为国际独立策展人策划的展览的名称（2008 年）。这些项目以明确的社会取向为基础，借鉴了情境主义者对操演的运用以及激流派的参与策略，绘制全球化、信息化世界的复杂疆域。帕格伦自己的项目包括对中央情报局（CIA）的"隐藏世界"进行长期、多方面的调查：秘密监狱、非法酷刑和机密行动这一阴暗的地下世界。他的作品展览展示了他在世界各地的调查旅程中收集到的物证：在特定地点不存在的人的签名，具有虚假地址的虚假公司徽标，以及不应该出现在他发现它们的地方的飞机照片。帕格伦的工作挑战了自谷歌地图以来流行的观点，即整个当下世界是可见的、可绘制的和可知的。他准确地标出了那些故意隐藏在公众视野之外的地理位置。

还有其他项目质疑土地使用、所有权、不平等、边界和身份归属的流散概念。2006 年，劳伦·罗森塔尔（Lauren Rosenthal）创作了名为《政治/水文：美国毗连地区的分水岭重绘》（*Political/Hydrological: A Watershed Remapping of the Contiguous United States*，见图 15）的新的美国地图集，重新构想了淡水系统周围的州边界。在这种以生态为中心的观点中，分水岭作为领土边界，使公民能够将自己定位在赖以生存的河流网络中。在艾米丽·贾西尔（Emily Jacir）的《我们来自哪里》（*Where We Come From*，2001—03；图 16）中，这位巴勒斯坦裔美国艺术家邀请了居住在国外的巴勒斯坦人，他们被限制或不能进入自己的祖国，"在巴勒斯坦的任何地方，如果我能为你做点什么，那将会是什么"？随后，她用美国护照来满足他们的要求，范围从和孩子们踢足球到在母亲的坟墓前放鲜

花。这次展览包括一系列记录这些经历的照片和文字。

图 15　劳伦·罗森塔尔,《政治/水文：美国毗连地区的分水岭重绘》。

其他属于实验地理学范畴的当代艺术项目则采用工具的形式。例如,应用自主研究所创作了 iSee(2001 至今;图 17),这是一个基于网络的软件应用程序,它可以绘制出纽约市"最少监视的路径图"。用户只需插入穿越曼哈顿旅程的开始和结束坐标,应用程序就会弹出一张可打印的地图,让旅行者通过最少数量的监控摄像头。许多艺术家、社区团体和活动家使用谷歌和弗里克(Flickr)等互联网公司提供的免费制图工具共同创作了地图。从浪漫之地到绿色和平组织的探险,再到国际美食景点,全都可以绘制出来。

图 16 艾米丽·贾西尔,《我们来自哪里》。

三、景观图像志 | 333

图 17　应用自主研究所创作的 iSee(2001 年 3 月至今)。

　　许多行动导向的项目存在于制图学的边界上,较少直接引用地图的视觉语言,但仍由特定焦点的地理位置集合组成(一个"制图"的过程)。在《三色堇项目》(*The Pansy Project*)中,保罗·哈菲特(Paul Harfleet)将三色堇种植在人们称为遭受恐同语言或身体虐待的地方,这是一种同时恢复恐同语言("三色堇")和创伤、虐待的地理位置的方法。亚历克斯·维拉尔(Alex Villar)运用自己的身体,在与纽约市公共空间接壤的私人场所表演了《临时占领》(*Temporary Occupations*, 2004 年;图 18)。这段视频显示,艺术家优雅地跳过围栏,滑到纽约人行道附近私人区域的边界后面,这让

人们对这些分界线的用途提出了质疑。斯珀斯（Spurse）的《绘制缅因州工作海岸图》(*Mapping the Working Coasts of Maine*，2005)项目旨在调查缅因州海岸人口、生态系统和工业的变化，因为越来越多的人前往缅因州旅游或永久居住。为此，斯珀斯乘坐一艘小船（他们的"实验室"）沿着缅因州海岸航行，采访沿海工人和居民，要求他们绘制周围不断变化的社会、文化和自然景观的心理地理图。在许多过程导向的绘图项目中，公众谈话、对话和社区建设与艺术是分离的。事实上，这些项目中的许多都使用了异常的、特殊的举措（种植紫罗兰、跳过篱笆、在船上建立对话实验室等），以激发公众参与，提高对重大问题的认识，并最终促进变革性的集体行动。

图 18 亚历克斯·维拉尔，《临时占领》。

隐形数据绘制者：使用制图隐喻使信息领域（如股票市场、互联网或人类基因组）可视化的艺术家。

20世纪见证了诸多技术和社会的变化，人们研发了感知世界、相互交流、相互残杀以及穿越太空的新方法。这些变化催生了所谓的"信息领域"——虚拟的、看不见的、无限小的或无限大的、多维的、基于时间的，甚至是文化和政治的"空间"。互联网、股市、人类基因组、电磁频谱和全球企业力量都可以作为数据景观，被以不同方式挖掘、可视化和体验。爱德华·塔夫特（Edward Tufte）将定量信息的图形表征追溯到19世纪，但是制图学隐喻——数据作为"空间"的概念以及从非视觉现象创建视觉关系用以"绘图"的概念——后来出现并受到了重视，并在最近几年里愈发普及起来。

"隐形数据地图绘制者"的共同之处在于，他们使用通常用于讨论地球表面的制图术语，将其隐喻地应用于这些信息"前沿"。从信息论、控制论和流行的计算机信息处理文化中衍生出来的一个操作原则是，可以将世界视为数据，可以以无限的方式进行选择、分类、可视化和修正。当然，这将开启一个数据制图的"新政治学"，它看上去与当前地理地图的政治学非常相似：绘制了哪些数据？遗漏了哪些数据？地图是谁绘制的，是为谁绘制的以及出于什么目的绘制的？

一些项目将"隐形的"覆盖数据绘制到物理或虚拟景观上，并以熟悉的方式与制图关注清晰地联系起来。例如，英戈·冈瑟（Ingo Günther）的长期项目《世界处理器》（*World Processor*，1988—2005）是一个由300多个地球仪组成的系列，这些地球仪代表地球的不同

视角，并巧妙地覆盖了表面数据集。就每个球体而言，数据集都是经过精心挑选的，以不同的目的可视化世界。例如，《内陆国家》（Landlocked Nations）只显示不与海洋接壤的国家，而墙上的文字讨论了缺少水域对经济和社会的影响。其他数据集包括预期寿命、中国地理的世界分布以及《统计挑战》（*Statistical Challenges*，图19），统计图将诸如"幸福""每年创造的笑话"和"梦想的强度"等难以捉摸的、看不见的特质绘制到一个没有地缘政治界线的空白地球仪上。每个数据集都有一个相关的地球仪，地球仪是从内部照亮的。

图19 英戈·冈瑟，《世界处理器》系列的《统计挑战》。

许多项目完全摆脱了物理空间的地理图形概念,专注于其他空间的可视化。在《基因组价》(Genome Valence,2000;图 20)中,本·弗莱(Ben Frye)将遗传数据绘制到一幅精美的球形计算机图形中,人们可以进行搜索和放大。从技术上讲,《基因组价》是 BLAST 算法的可视化,这是科学家通过基因组数据搜索以查看是否在其他生物体的基因中找到特定字母序列的最常见方式。弗莱称这一系列工作为"基因组制图"。

图 20 本·弗莱,《基因组价》。

艺术家们还绘制出全球力量分布的自身信息空间。在《他们统治》(They Rule,2001;图 21)中,乔希(Josh)创建了一个交互

式在线应用程序,该应用程序允许用户绘制位于不同跨国公司董事会中的个人之间的连锁关系。该应用程序使用从证券交易委员会(SEC)档案和公司网站收集的公开可用数据,证明了与公司董事会之间毫无意外的重叠,并引发了对精英阶层的统治权的质疑。

图 21　乔希,《他们统治》中的一个用户。

20 世纪 90 年代中期以来,随着"网络空间"进入大众想象领域,互联网激发了无数的艺术可视化。受豪尔赫·路易斯·博尔赫斯的一句名言启发,丽莎·杰伯瑞特(Lisa Jevbratt)在《1∶1 界面:每一个》(1∶1 Interface: Every,1999;图 22)中可视化了互联网上的互联网协议(IP)地址数据集(从 000.000.000.000 到 255.255.255 不等),并对其进行了颜色编码,以检测这些地址是否被实际网站占用。此过程的结果以巨大的广告牌尺寸输出,既美观又势不可挡。

IBM的艺术家兼界面研究员马丁·瓦滕伯格(Martin Wattenberg)创建了互联网艺术历史的可视化《思想线》(*Idea Line*,2001)以及整个维基百科历时数据库——集体百科全书项目《历史流》(*History Flow*,2003)。

图22 《1∶1界面:每一个》。

最后,股票市场作为数据来源,也给了不少艺术家灵感。瓦滕伯格受Money.com的委托制作了《市场地图》(*Map of the Market*,1998;图23),这是一个在线界面,可在单个交互式图形中显示大量的实时股票交易数据。

图 23　马丁·瓦滕伯格,《市场地图》。

尽管这些网络空间、股票市场和企业实力的数据与自然地理学不相符合,但它们还是借用了空间隐喻来表示复杂的信息现象。

结语

尽管艺术和制图一直处于对话中,但在过去的 100 年来,艺术品处于名副其实的爆炸式的增长之中,这些艺术品采用地图和制图技术来进行批判、颠覆、重新想象,或者只是设想地理和信息领域。从 20 世纪早期到现在,重要的制图冲动可松散地分为三组,从字面上和隐喻上都代表着制图策略在艺术挪用中的主要特征:"符号破坏

者""行动者和表演者"以及"隐形数据地图绘制者"。

作为一种获取有关现实的基本真相方法的制图启蒙项目,以及最近的通过构建视觉表征来改变世界的批判制图学项目,二者仍然对艺术家有很大的启发。制图学——我们可以、应该或必须以特定方式绘制世界的想法——保留了不断增长的艺术想象力。在一个以复杂性、不平等、战争和全球化为特征的世界里,情况尤其如此。我们生活的这个世界,地点的概念非常复杂,而地图(批判的、斗争的、被攻击的、技术的和想象的)比以往任何时候都更加重要。

贝尔唐·韦斯特法尔
1962—

Bertrand Westphal

贝尔唐·韦斯特法尔(Bertrand Westphal, 1962—),法国利摩日大学比较文学与文学理论教授,"EHIC"人类空间与文化互动研究所负责人,学者,散文家,2017年巴黎-列日文学奖得主,曾先后在哈佛大学、索邦大学、纽约州立大学任讲座教授。韦斯特法尔是地理批评的奠基人,《地理批评:真实·虚构·空间》《可能世界:空间·地方·地图》以及《子午线的牢笼》被总称为地理批评三部曲。三部曲展现出韦斯特法尔的地理批评从最初的比较文学视角向全球化文学、艺术和文化的不断越界和扩展,表现出跨学科、跨媒介研究的开阔视野。他最近的新作是《迷失地图集:地理批评研究》。

韦斯特法尔的地理批评具有很强的法国理论特色,这篇文章摘自《子午线的牢笼》,该书因其文笔的优美、想象的丰富以及特殊的视角,同时兼具开阔的视野和渊博的知识而获得了巴黎-列日文学奖。阅读这类文体的艺术批评也让读者在理解的同时体验到一种散文之美。另外,这篇文章以广阔的视野向读者展现了当代新的制图学概念和制图实践正在与日常文化生活产生积极而又强烈的互动,并在全球化语境中影响着人们的感受,提升着人们的认知。

艺术·地理·制图
——全球化时代的当代艺术①

[法]贝尔唐·韦斯特法尔 著 张蔷 译

在涂成蓝色的蓝色中②

"突然,疾风四起,我乘风飞翔,飞向无尽的天空",在多明戈·莫都格诺(Domenico Modugno)的这段歌词中,这个耽于幻想的人在涂成蓝色的无尽天空中飞翔,狂风把他卷起,带他离开了有限的日常生活。你也开始了你的幻想,你也开始在一片涂成蓝色的地方做梦,只不过这片蓝色是地图上无尽的大海。被地图吸引的不只有你,艺术家也围绕地图这一主题进行了多样化的思考。他们的思考展现了世界的多种状态,因而加速了世界各国的解域。这种思考通过每时每刻的抗争体现出来:他们对抗的是单一化,对抗的是将普世性与统一性等同起来的原则。这个原则依然统治着全球化,庄严

① 文章摘自 Bertrand Westphal, *La Cage des meridiens: La Littérature et l'art contemporain face à la globalization*, Les Editions de Minuit (2016),标题有改动。
② 原文为意大利语:Nel blu dipinto di blu。——译者注

肃穆的学院的墙壁上悬挂着的地图即是这条原则的有力证明,这些地图又出现在了企业高管的日程安排表中。对于艺术家来说,地图是另外的样子。国家在地图上失去了立足点,它们出现在了我们意想不到的地方,如同若泽·萨拉马戈笔下随太平洋漂流的木筏一样。在全球化的时代,艺术家似乎觉得自己被一种世界观所俘虏。也许"似乎"这个词已经不合适了,这种被俘虏的感觉已经成了事实。真正的移动并不会引起时空压缩,或者反过来说,并不是时空压缩引起了移动。这个移动至多算得上是地球村中涌动的动荡喧嚣,这是一个无爱的村庄、一个子午线的牢笼。这种无国界的沟通本质上是不假思索的、出自本能的,应该还有其他的方式来揭示这种本能。艺术家设想了多种方式,比如戏仿。有些艺术家喜欢在地图上涂上颜色,因此,尽管看上去过于正式,但是各国的国旗却因亮丽鲜艳的色彩而备受艺术家的欢迎。

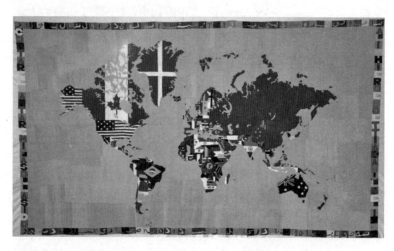

阿里吉耶罗·波提,《地图》,1979,130 cm * 230 cm,刺绣。

阿里吉耶罗·波提（Alighiero Boetti）就是一位先行者，他在1971年至1990年间创作了160多幅地图，每一幅地图上都没有边界的限制。对他来说，这个世界正处在冷战之中，东西方阵营对峙，象征符号冷酷严苛。然而波提在不改变地图原貌的情况下，为其注入了一股模糊的愉悦气息：苏联、中国、丹麦的格陵兰岛和加拿大的红色与澳大利亚的蓝色分外鲜艳；加拿大的白色、巴西的绿色以及分布在南美洲、非洲、东欧和欧洲西南部的黄色则更为低调内敛；这里有一片枫叶，那里有一把镰刀和锤子，或是星条旗、星月旗；巴西，是一个呼唤秩序与进步的球体。在绿色的底色上凸显出来蓝色的巴西星球，这个星球被嵌套进另一个更为广阔的星球。这个星球如同一块长方形的阿富汗挂毯，周围被一片深深浅浅的，有时是胭红色的，有时是玫瑰色的海洋包围着。阿富汗的织布技术在艺术家的创作过程中发挥着积极的作用。波提在作品中引入的所有色彩都展现着他对地球的印象，这些色彩为地球增加了些许温度，让它显得凌乱不堪，同时也让它走出了固执僵化的状态。在所有的色彩中，蓝色是最显而易见的，也是最低调的色彩。它用一种单调的方式，将五彩斑斓的陆地紧紧环绕。在多明戈·莫都格诺的歌曲《飞翔》(*Volare*)中，狂风吹走了幻想者；在歌曲《蓝色》(*Azzurro*)中，歌手阿德里亚诺·切伦塔诺（Adriano Celentano）在一个漫长的夏日午后，望着眼前的一片蓝色，幻想着搭乘一列火车前往海滩，去到心爱之人的身边。在阿里吉耶罗·波提绘制的地图上，意大利和其他一些地方最终被着上了海蓝色，只有个别的地方变成了玫红色、胭红色、赭色和紫色。最终，被涂成蓝色的变成了水元素。

古勒莫·奎提卡,《无题》,1992,20 张床,每张床 40 cm * 60 cm * 120 cm,床垫上为丙烯酸涂料,床体为木质,床脚为铜质。

这些重新绘制的世界地图也许会令各国政要惶恐不安,对于统治阶来说,没有什么比他者统治(hétérarchie)更令人感到担忧。"他者统治"可以肆意妄为地让人走下神坛,它可以悄悄地改变已经被广泛接受的统一化和均质化。另外一位知名的艺术家古勒莫·奎提卡(Guillermo Kuitca)也非常明白这一点。1990 年代,他尝试在床垫上用丙烯酸涂料绘制地图,他的地图在私密的空间里向观众展示了新的可能的世界。这个世界的样貌在眼前渐次展开,尽管这是一个梦想的乌托邦,但是勇敢者却可以轻而易举地随着这幅地图在地球表面开展一场旅行。政治封锁消失了,你可以随着你的想象恣意徜徉,一切既定的秩序瞬间土崩瓦解。

大多数地图都侧重勾勒陆地半球的地貌,波提的地图也沿袭了这个传统,但是这位意大利艺术家很快便把更多的关注目光投向了

海洋和海半球。波提曾于2009年11月至2010年1月在纽约举办过设计回顾展,在这个展览的展出目录中,让-克里斯多夫·阿曼(Jean-Christophe Ammann)写道,波提的作品一般配有一段简短的文字说明,其中一些文字说明充满着神秘主义色彩。另一些文字说明则充满个人主义色彩,比如,在1983年创作的一幅地图旁,波提写道:"一想到你,一想到我们,就好像雪遇到艳阳般融化了。"在阿曼看来,波提想传递的信息非常清楚:"他想表达的是,如同融化的冰雪一般,大海解放了陆地。思想和情感却在继续传递,在不经意间,它们会填充整个地球。"①

最近几年,造型艺术家越来越重视地球的水元素,很显然,水被视作一种解除束缚、打破既定秩序的元素。在地图上,国家、疆土和国旗通常会悄悄溜走,漫无目的地四散在海洋之中。

在《世界地图Ⅰ》和《世界地图Ⅱ》(Weltkarte Ⅰ, Ⅱ, 2003)中,基尔斯滕·派罗斯(Kirsten Pieroth)将陆地小心翼翼地切成小块,然后再把它们按照自己的想法排在一起,组成了两幅"世界地图"。这样的地图其实可以摆出很多个,因为艺术家创作的图纸上没有任何参照标准。他们看似是按照字母表的顺序进行排列,实则听凭的是主观臆断。无论从横向看还是从纵向看,这些突然间变成零星岛屿的土地在解构地理的同时,也拥有了某种叙事顺序。在这两幅作品中,世界遵循的逻辑关系看上去似乎对固有的身份认同观念和国家观念嗤之以鼻,然而事实上,基尔斯滕·派罗斯的作品传达了一种与身份认同观念相悖的理念:大海的蓝色出现在不同的地图上,尽

① Jean-Christophe Ammann, *Alighiero e Boetti Mappa*, Zurich, JRP/Ringier, 2010, p.17.

管这些地图不尽相同,但是它们却都与水元素息息相关。2002年,在《南太平洋地区》(Abteilung Südsee,2002)中,这位艺术家进行了一次可以称为"乌力波主义"①的尝试,重塑了希腊和印度尼西亚地图。在《印度尼西亚最大的岛屿,按字母顺序排列》(Die grössten Inseln Indonesiens in alphabetischer Reihenfolge)这幅作品中,派罗斯已经尝试按照字母的先后顺序把印尼的几个较大的岛屿排列在四条线上;而在《最美丽的希腊岛屿及其沿海水域》(Die schönsten griechischen Inseln und ihre Küstengewässer)中,派罗斯按照希腊岛屿的大小顺序把它们排成了五行。因为是按从大到小的顺序排列的,所以克里特岛排在第一位,但是没有享有任何特权。所有的等级意义都烟消云散了。

基尔斯滕·派罗斯,《世界地图Ⅰ》,2003,泼墨作品,132 cm * 216 cm。

① 乌力波(Oulipo)即"潜在文学工场"(Ouvroir de littérature potentielle)的缩写。这个团体的成员追求在一定的限制范围内探索潜在的文学可能。该团体最先诞生于1960年代的法国,至今依然活跃在文坛。——译者注

基尔斯滕·派罗斯,《世界地图Ⅱ》,2003,泼墨作品,132 cm * 216 cm。

因此,派罗斯通过作品让人们想起了某个任性收藏家的一系列藏品,或者眼科医生用来测视力的图表,你一定也使用过谜语般的视力表来测试自己的视力。在基尔斯滕·派罗斯笔下,作为"地球文字"的地理也是如此。因为地理的含义过于丰富,以至于我们无法对其进行解读。过度饱和产生了无意义,你感觉自己仿佛在看一张视力图,图上的最后一个字母让你手足无措。在《世界地图》这幅作品中,唯一固定的参考点是大海。对于希腊诸岛来说,这个固定点是地中海,尽管在德语中"Südsee"意为"南太平洋"。你从中得出结论,派罗斯将大海和大洋从严格的地理范畴中解放出来。那么国家呢?国家又如何?那些有着模糊轮廓的国家被卷入到了海浪之中,艺术家把它们分解开,它们像岛屿一般散落在太平洋中,原有的距离消失了。你想到了塞缪尔·亨廷顿,在派罗斯绘制的群岛上再

现亨廷顿的文明的冲突是多么困难，即使存在这种冲突，它也被降到了最小，它就像瑞士、新墨西哥州、巴拉圭不可能存在的海滩上的微弱的浪花声。你发现其他的冲突了吗？2010 年，弗朗西斯·埃利斯这个不知疲倦的破坏分子来到了土耳其特拉布宗的海边，舀取一桶黑海的水。八天后，他来到约旦的亚喀巴，将桶里的水又倒入了红海。这段录像上没有任何评论，只标注了几个地名，《水的色彩》(*Watercolor*)是这段行为艺术表演的名字。水为何状？道家先哲曾经提出过这样的疑问，水为何色？阿里斯如是问。这两个问题的答案是一样的：你想给它什么形状/颜色，它就是什么形状/颜色，而我们最好不要给出任何答案。

因为一旦给出答案，我们就清空了事物的意义，这对液体的损害尤为严重。另一位墨西哥的艺术家艾杜亚多·阿巴罗阿（Eduardo Abaroa）在《提议：我们只需有一个更大的世界》(*Proposal：We Just Need a Larger World*)这个作品里就在试图证明这一点。2010 年 5 月到 7 月间，阿巴罗阿把地球模型用一个钩子悬挂在了诺丁汉当代艺术中心的天花板上，当时艺术中心正在举办一个名为《不均衡的地理》(*Uneven Geographies*)的展览，试图在"艺术"与"全球化"两个不相称的主题之间建立对话。阿巴罗阿的球体表面针尖密布，给人以饱和之感，球体表面上覆盖着各种形状的地图碎片，这些纸片勾勒出国家和区域的形状，仿佛是地球爆裂后重新拼贴起来的碎片。在这个球体上，刚果毗邻波黑、瑞典，沙特阿拉伯与巴拉圭是邻国，空间土崩瓦解，海洋蒸发不见，唯一存留的一片蓝色是伊朗的地图。即使整个作品色彩极度充盈，但是我们依然感到窒息。色彩并不代表生命，蓝色也不在它应有的位置上，我们看到的只是一些密密麻

麻的地方,而正是因为这些地方太过稠密,已经变成了无处安放之所。这个世界已经不是一个一片荒芜、充满希望的世界,我们仿佛觉得,它已经变成了一个后国家时代的一片荒田,一个已经被过度开采且不适宜人类居住的地方。

艾杜亚多·阿巴罗阿,《提议:我们只需有一个更大的世界》(局部),2008,130 cm * 130 cm * 130 cm,铁丝、碎纸片、地图碎片和别针。

事已至此,艺术家已经完成了他们的设计,一切不再美好。也许地球需要重新经历一次洗牌,需要再对地图进行标注,哪怕这其中会出现作弊的现象。豪尔赫·马基(Jorge Macchi)已经这样做了,而且还在继续这样做。这位大胆的艺术家没有作弊,相反,面对地球的诸多未知变量,他表现出了一种令人生畏的坦诚态度。你觉得他一定受到了诺丁汉当代艺术中心参展球体的启发,而实际上他的大部分代表作几乎是与阿巴罗阿的设计同时诞生的。马基试图在他的作品中通过缩减、打压陆地半球来对抗霸权主义。这位堂吉诃德式的艺术家从事的是世界地图的创作。2007 年,在《微小》

三、景观图像志 | 353

(*Liliput*)这个作品中,他把地图按照国家的轮廓撕成小块,抛到空中,任由碎片降落到一个空白的平面上。落地后的碎片组成了这幅作品。与基尔斯滕·派罗斯不同的是,马基不做任何排序,决定世界秩序的仅仅是命运,国家的等级因此被打乱,世界进入了一个非常微小的空间。作品左侧角落里的比例尺是以毫米为单位计算的,而不是千米,因而更加烘托了微小的维度。在《恶棍列传》(*Histoire de l'infamie*)中,博尔赫斯就曾玩过颠倒秩序的游戏,作为博尔赫斯同胞的马基也为这种颠倒秩序的手法所吸引。你记得,在博尔赫斯的这本书中,有一群地图学家不得不按照1∶1的比例尺绘制一张地图。在马基的设计中,国家土崩瓦解,地图蒙受了最后一次羞辱,与此同时,海洋半球呈现出了勃勃生机。因此,艺术家决定为海洋和浪花重注活力,为全球化的思辨书写下浓墨重彩的一笔。

豪尔赫·马基,《蓝色星球》,2003,30 cm * 30 cm,纸质。

在《蓝色星球》(*Blue Planet*，2003)这幅作品中，水占领了世界，你从中还能识别出几个大洲，特别是非洲的轮廓，但是它们都已经被淹没在海浪中了，太平洋已经不在原来的地方了。你发现马绍尔群岛居然与纳米比亚处在同一个纬度上。你喃喃自语道，这个世界变成了透明的，这是光学效果产生的幻觉。是不是因为地球另一端的马绍尔群岛透过画纸出现在了画面的远景上呢？你去核实了一下，发现这个大洋洲的群岛并不坐落在纳米比亚的对跖点上，纳米比亚的对跖点是夏威夷群岛。不，地理已经失去了它的缰绳。2005年的威尼斯双年展上曾经举办过马基的拼贴作品展。在展览的作品册上，玛丽亚·盖恩萨(María Gainza)这样写道："在《蓝色星球》这幅作品中，水把大陆驱逐出了地球。这种混乱与其说是对既定秩序的否定，不如说是一切运动的必然条件。所有被释放的分子自动且偶然地融合，造成了这种混乱。在失去平衡的那一刻，马基所创造的世界便诞生了。这正是这个世界的力量之所在。"[1]三年之后，马基创造了另一幅名为《海景画》(*Seascape*)的作品。在这幅拼贴作品中，他沿着赤道的方向将地球一切为二，北半球所有的陆地和海洋都消失不见了，一条白色的横幅将其遮住。也许这条横幅代替了北半球。恰恰相反的是，和《蓝色星球》一样，作品中的南半球同样被蓝色覆盖。对比是非常明显的，你观察到，北半球的海洋被全部倾注到南半球，这让它的地理面貌变得格外复杂，也让它失去了模糊的地理方位标——神秘的小熊星座，大海不再处于原来的位置。马基又一次用地图册或者旅游手册剪裁拼贴出了地球平面

[1] María Gainza, *El último verano, catalogue de la délégation argentine à la Biennale de Venise*, Buenos Aires, 2005.

图,尽管他没有发表任何评价,但是很显然,这片海洋景观已经不会让我们联想到任何海洋风景画了。在《便携拉丁美洲地图集:艺术和流浪的小说》(*Atlas portátil de America Latina. Arte y ficciones errantes*)一书中,格拉西拉·斯皮兰扎(Graciela Speranza)细致地描绘了拉丁美洲视觉艺术和流浪文学之间的关系。在她看来,随着时间的推移,对这幅"现成的加工品"的解读方式也发生着改变——即使是"现成艺术品"大师马塞尔·杜尚(Marcel Duchamp)也不会否认这一点。2006年,人们认为"这幅作品中的白色让人联想到一个去中心化的世界,一个摆脱了北半球霸权主义影响的世界",而就在几年之后,当严重的危机席卷欧洲和美国的时候,"这幅画可以被解读为一种预言式的估测:南半球将扮演着新的主人公角色"。① 斯皮兰扎还曾以乌拉圭画家华金·托雷斯·加西亚的一幅名画《颠倒的地图》为例创作了《海景画》。加西亚在这幅创作于1936年的画中,颠倒了世界的秩序和价值论,把南半球置于北半球,把北半球置于南半球,以论证拉丁美洲文化以及所有曾经受制于西方霸权的文化的独立自主性。但是,《海景画》与《颠倒的地图》不同,前者多多少少隐晦地表达了一些地缘政治的诉求,因此,南北半球的分水岭并不与赤道完全吻合:它穿过南美洲的最北端。正如斯皮兰扎所说,《海景画》展现的是一种"全新的液态地域观"。②

① Graciela Speranza, *Atlas portátil de America Latina. Arte y ficciones errantes*, Barcelone, Anagrama, 2012, p.53.
② Graciela Speranza, *Atlas portátil de America Latina. Arte y ficciones errantes*, Barcelone, Anagrama, 2012, p.53.

豪尔赫·马基,《海景画》,2006,83 cm*143 cm,纸质。

在这片全球景观中,北半球呈现的是褪色的白,而南半球则浸没在一片蓝色中。你开始思考这个星球的意义,在没有人指导的情况下,你需要像但丁笔下的尤利西斯一样,带着他垂垂老矣的随从,在知识的海洋中不顾危险,探求更多的真理。你会特别小心,不要在马基蓝色的汪洋大海中遭遇海难,你小心翼翼地避开地图中的白色部分。在这个全球化的世界中,任何色彩都逐渐褪去,这片充满征服欲的蓝色是这个世界中希望的同义词吗?抑或,它是灾难、淹没的标志,代表着一个后人类时代的开端?华金·托雷斯·加西亚来拯救了你。就像马基那幅 70 厘米×100 厘米的巨大的拼贴画一样,加西亚的作品也提出了一系列的问题,而这些问题很难给出一个"特定"的答案。尽管简化与单一化是全球化时代极力寻求的特质,但是符号依然充满了任意性,这是艺术想要呈现的事实。蓝色

的南半球是否成了"被全球化文化扩张的浪潮所洗礼的边缘地带"?"当地球被海难侵吞,蓝色的南半球是否表达了后世界末日般的灾难?"①斯皮兰扎引用了夸特莫克·梅迪纳(Cuauhtémoc Medina)的一段评论,指出与气候变暖相伴共生的是"全球文化变暖"②:世界上的各种文化将会被厚重的、统一的液体所淹没,让地形和世界地图呈现出一副"幽灵般"的面貌。由此,我们是否又回到了齐格蒙特·鲍曼关于液态社会、它的偏移与漂流以及其不恒定性的论点?我们可以用一种更好的方法来审视南半球地图上数量可观的海洋面积。你会发现,土地终于摆脱了固定的身份,最终它们投入了大海的怀抱,来体验一种新的认识论。正如斯皮兰扎所说,在"海景画"(seascape)一词中有"escape"一词,这个词既指脱身妙计,也指逃跑,或者忙里偷闲。这个正走向衰退的全球化世界是否愿意在西方传统之外寻找驱动力,至少是其中一部分驱动力?它是否有勇气迎击海洋中令勇敢之人失去安全感的洋流?斯皮兰扎不忘嘲讽了一番那些对西方霸权唯命是从的观点:"《海景画》为我们展现了复杂的世界运转机制——处于表面的多元文化洋流席卷着少数文化流向唯一的终点,并将所有从属的文化都归入国际主流文化,而在大洋深处,不同的文化传统和文化系谱则相互交融、此消彼长、暗流涌动。"③艺术的作用并不旨在给数不清的当代问题带来答案,而是给

① Graciela Speranza, *Atlas portátil de America Latina. Arte y ficciones errantes*, Barcelone, Anagrama, 2012, p.54.
② Cuauhtémoc Medina, "Inundaciones," in *Conflictos interculturales*, Néstor García Canclini (éd.), Barcelone, Gedisa, 2011, p.66.
③ Graciela Speranza, *Atlas portátil de America Latina. Arte y ficciones errantes*, Barcelone, Anagrama, 2012, p.55.

出一些提议,《提议:我们只需有一个更大的世界》是其中一个提议,《海景画》又是一个提议。每一个作品都要面临一个重要的难题:在这个正在走向全球化、逐渐被一种整体视角所审视的世界里,如何给另一种话语留出足够的空间?

里克力·提拉瓦尼、布里吉特·威廉姆以及全球的边缘地带

在当代艺术界中,一些艺术家的想法新颖独特,值得文学家和文学理论研究者探讨。里克力·提拉瓦尼(Rirkrit Tiravanija)的作品在世界各大当代艺术馆展出了长达二十年之久,他的个人经历也非常具有传奇色彩。他的父母是泰国人(父亲是外交官),他出生在布宜诺斯艾利斯,孩提时代先后在阿根廷、埃塞俄比亚、加拿大生活,并在加拿大接受了教育。最后,他在美国结束了学业。如今,他在泰国的清迈、柏林和纽约生活。提拉瓦尼进行艺术创作的灵感来自两个方面:一方面,当我们在地球上的四大洲都生活过的时候,我们对于关系诗学的价值会有更好的认识;另一方面如何才能将形形色色的人聚拢在餐桌旁,让他们愉快地共进晚餐呢?① 尽管提拉瓦尼有时会用一些地图作为创作材料,但是他更喜欢厨房用具以及餐

① 在《被解放的观众》(巴黎,拉法布里克出版社,2008;原文信息如下:*Le spectateur émancipé*, Paris, La Fabrique, 2008)一书中,哲学家雅克·朗西埃(Jacques Rancière)曾经严厉地批评了由尼古拉·布里奥(Nicolas Bourriaud)提出的关系艺术,特别是提拉瓦尼用厨房用品创造的展览。雅克·朗西埃认为这些展览太过一致,缺乏"不调和"的因素。尼古拉·布里奥对这个批评进行了回应。参见 *A Precarious Existence: Precarious Constructions. Answer to Jacques Lancière on Art and Politics*, Nicolas Bourriaud, Essay-November 1, 2009, www.onlineopen.org/download.php?id=240。这场辩论尚无定论。

桌艺术。因此,在他的作品中,既有厨艺等表演,也有地图等装饰设计,融合了美食与情调,二者相得益彰。提拉瓦尼花了三年的时间,完成了一幅 91 厘米宽、849 厘米长的画卷,名为《2008—2011 未命名(爱情国度的地图)Ⅰ—Ⅲ》(Untitled 2008 - 2011 [the map of the land of feeling])。提拉瓦尼在这幅巨型卷轴里回顾了自己的人生历程、漂泊轨迹以及烹饪食谱。

著名的策展人汉斯·乌尔里希·奥布里斯特(Hans Ulrich Obrist)发表了一系列他与当代艺术家的访谈。2010 年,他采访了提拉瓦尼,他们的对话拉近了二者之间的距离,提拉瓦尼浪迹天涯的人生经历给他留下了深刻的印象。奥布里斯特问提拉瓦尼,是否认为地球中心在增多?提拉瓦尼本可以简单地点点头表示赞同即可,但是被采访者给出了更好的答复。他的答案令人颇有些吃惊:"我认为,更确切地说应该是边缘地带增多了。因为从这个角度出发,你会发现你的中心实际上在外面。"①提拉瓦尼是不是大量阅读了帕斯卡的书,对宇宙以及宇宙的边界产生了疑问呢?也许是的,更确切地说,他经历了一种世界范围内的游牧生活。这位艺术家在不同的文化中左右摇摆,并且选择对世界中心的问题避而不谈。在他的职业生涯中,他不止一次完成了地球中心之旅,并最终发现这些中心不过是同一个圈套的不同形式。不管是单数的地球中心还是复数的地球中心,只要谈论地球中心,就会自然而然地进行统计、分类、建立等级。爱德华·格里桑拒绝"将一个地方变成封闭的中心"②,但是,除

① Rirkrit Tiravanija-Hans Ulrich Obrist, The Conversation Series 20, Cologne, Walter König, 2010, p.19.
② 爱德华·格里桑:《整体世界条约:诗学(第四卷)》,见相关前引,第 177 页。

了变成一个封闭的中心之外，一个地方还可能变成什么呢？中心性与位置的确定，难道不是两个相互依存、相辅相成的概念吗？

那么只剩下唯一一种选择：将所有的空间、文化，也就是人类的参照物置于边缘地带，并且把这个边缘地视作最可靠的、唯一合法的参照物。从这个角度来看，以中心为参照物的标准、所有向心的反射都烟消云散了。因此，正如迪佩什·查卡拉巴提所说的，可以考虑将欧洲乃至西方进行"省份化"（provincialiser）。我们甚至可以将整个世界视作一个边缘地带，发掘世界的轮廓的价值。提拉瓦尼的观点是非常新颖的，但是我们可以在历史中找到与之契合的遥远回应。比如，这种观点与隐修式的生活方式不谋而合。刚才你还在思考提拉瓦尼的观点与帕斯卡的几何思想是否有联系，然而现在你想到了另一个参照，或者说另一对参照：南宋时期的画家马远和夏圭。两人都是著名的风景画画家，在他们的作品中，人物多位于构图的边缘地带——角落、河边和象征意义上的次要位置，他们的作品也因此闻名于世。你也许不太了解传统中国画的创作技巧：远景为高山，近景为渺小的人物，中景为河流或者云烟，道家思想的影响是显而易见的。然而在马远和夏圭的笔下，人物不再位于近景，而被置于边角，他们在那里观察世界，这个微不足道的观测点却极大地扩大了人物的视野，他们的目光可以扫视世界。"扫视"通常被视作一个轻而易举的、不会产生任何影响的动作，但是在这里却发挥着决定性的作用。谦卑可以孕育远见卓识。在《虚与实：中国画语言研究》（*Vide et plein*，1991）一书中，程抱一指出，"马远和夏圭发明了一种去中心化的透视法，将重点放在了风景上，将观者的视线逐渐引向那些未言明的、充满乡愁的事物上。这些事物虽然无法用

眼睛看到,但是却成了作品真正的'主体'"①。程抱一谈到了一种"偏离中心主义"(excentrisme)②,然而偏离中心主义意味着"搬运"(transport),甚至意味着"安置在边缘地带"。在程抱一看来,"马一角"和"夏半边"的创作立场与中国的动乱政局有着紧密的联系。对边缘地带的赞赏是否来自"大一统之梦的破碎"③? 从某种程度上讲,你会奇妙地发现,两位南宋画家的忧思有着某种现实意义。

提拉瓦尼的观点与他个人的漂泊经历不无关系,睿智如你,一定在他的设计中找到了这种漂泊经历的轨迹。偶然之中(或者是冥冥之中的必然),一位英国造型艺术家用作品塑造了所有虚拟世界中心的边缘地带。这位艺术家名叫布里吉特·威廉姆(Brigitte Williams)。2007年,她在哈内姆勒纸上绘制了多幅画有国旗的彩色作品,寓意着无止境的解域进程。五年之后,她在《向波提致敬》(*Homage to Boetti*)和《向波提致敬Ⅱ》(*Homage to Boetti II*)中承认自己一直在借鉴阿里吉耶罗·波提。直到那时,她的所有作品都是圆形图案,因为"生活是圆的"④,就像地球一样,就像她大部分

① François Cheng, *Vide et plein. Le langage pictural chinois*, Paris, Seuil, coll. Points/Essais, 1991, p. 23.
② François Cheng, *Vide et plein. Le langage pictural chinois*, Paris, Seuil, coll. Points/Essais, 1991, p. 23.
③ François Cheng, *Vide et plein. Le langage pictural chinois*, Paris, Seuil, coll. Points/Essais, 1991, p. 23.
④ 在她的网站上,布里吉特谈到了加斯东·巴什拉在《空间的诗学》中关于"圆的现象学"的一段话。在这段文章中,巴什拉引用了凡·高的话,后者认为"生活极有可能是圆的",并引用了约·博斯克(Joë Bousquet)在《牵引月亮的人》(*Le Meneur de Lune*, 1946)里面的一句诗:"人们告诉他生活是美好的。不,生活是圆的。"参见 Gaston Bachelard, *La Poétique de l'espace*, Paris, Presses Universitaires de France, 1961, p. 261.

作品中隐约呈现的情感色轮①一样。2007年,她创作了三幅再现地图的作品:《错位》(*Dislocation*)、《统一》(*United*)和《安宁》(*In Peace*)。这三幅作品互不相同,又互为补充,尽管它们之间并没有时间先后顺序,但是它们看上去却代表了世界解域进程中的三个接续的阶段。每一位观者可以根据欣赏概念艺术的方法选择一种解读方式。《错位》用光谱的效果呈现了在地球表面缓慢飘移的国家的轮廓,这些国家失去了它们的立足点,尽管它们已经被瓦解,但是依然在地图上给人以一大块完整的大陆的景象。布里吉特认为,失去颜色的地球意味着"爱国主义的终结,或者代表了大灾难之后地球的状态。我们可以用积极的或者消极的方式定义地球,那些人们熟悉的地方被安排到了新的位置。地球失去了原有的稳定,它的脆弱显而易见。地理空间变得自主而独立,也因此陷入了某种虚空的状态"②。《统一》这幅画又恢复了色彩。一圈圈圆形的波纹缠绕在地球上,色彩喷薄而出。从类型上看,这些波纹是孤子波,有时又是流体力学波。大部分波纹的颜色都是渐变的,与对应国家国旗的颜色相一致,国家位于波纹组成的圆形的外围。而在《安宁》这幅画中,地球表面只剩下一些散落的块状土地,让人联想到俄罗斯、美国、加拿大和中国,澳大利亚和其他国家全部都在边缘,世界上其他大国完整地拼凑出了地球的周界。

① 情感色轮(roue des émotions)是由美国心理学家罗伯特·普拉希克(Robert Plutchik)于1980年设计的一种代表不同情感类型的圆盘。——译者注
② 参见 Brigitte Williams, http://www.brigittewilliams.co.uk/portfolio_page/dislocation/。

布里吉特·威廉姆,《错位》,2007,150 cm * 150 cm。第三版,110 cm * 110 cm;第五版,88 cm * 88 cm;第二十版,55 cm * 55 cm。第二十版,哈内姆勒纸上泼墨创作。

布里吉特·威廉姆,《统一》,2007,150 cm * 150 cm。第三版,110 cm * 110 cm;第五版,88 cm * 88 cm;第二十版,55 cm * 55 cm。第二十版,哈内姆勒纸上泼墨创作。

布里吉特·威廉姆,《安宁》,2007,150 cm * 150 cm。第三版,110 cm * 110 cm;第五版,88 cm * 88 cm;第二十版,55 cm * 55 cm。第二十版,哈内姆勒纸上泼墨创作。

地球再次遗忘了它的色彩,我们不知道如何用黑白两色来阐释多种色彩。斑驳的色彩喷薄而出之后,民族主义与中心主义论是否变得苍白无力了?抑或是采用朴实无华的色调更有价值?有一点是可以肯定的,地球的周界上不再是一片空旷,地球的中心已经不复存在,一条由不同国家和文化组成的链条出现在球体的外围,勾勒出地球的轮廓,而这个圆的中心是白色的。但是我们在"如此遥远"的地方、在人类文明已经模糊不清的地方寻找什么呢?在一篇评论德里克·沃尔科特诗歌的文章中,诗人的朋友约瑟夫·布罗茨基(Joseph Brodsky)就这个问题给出了初步的答案。在他看来,诗人的故乡圣卢西亚岛位于世界的边缘。这种再现地理的方式有待商

权,因为它按照一个卫星环绕中心的方式来定位文化。尽管如此,布罗茨基道出了实情:"与人们的普遍观点相反,边缘(outskirt)并不是世界的终结之所,它恰恰是世界开始延展的地方。这种观点影响着我们的语言,也影响着我们的视角。"①在《安宁》中,这个观点影响了我们的视角,也影响着这部作品释放出来的隐秘的语言。每一位观者都可以为这部作品赋予一部分意义。

世界的中心注定是白色的、空洞的吗?布里吉特·威廉姆没有给出答案,但是她却认为"这是一个'关键的时刻'(defining moment)。在这个时刻,我们可以看到人类社会的可能性,与此同时,我们与周围世界建立了新的联系,固有成见早已消失不见"②。代表中性的白色掩盖了日渐消失的海洋的蓝色,画家运用了最简单的颜色表达方式,描绘着世界中心涌现的世界之潮。在程抱一列举的中国著名山水画家中,我们发现了樊圻,这位出生于金陵的清代画家受到了利玛窦带来的西洋油画的影响。当时,在耶稣会士利玛窦的努力下,中国与欧洲正式建立了联系,也正是利玛窦把大量西洋绘画带到金陵。尽管如此,但樊圻并没有丢下传统,相反,他格外看重前景与远景之间明显的留白。程抱一这样评价道:"一般来说,我们认为要留出一大块空白来创造'虚',如果这是一个毫无生气的空间,那么这个'虚'有何意义?真正的'虚'应该比'实'更加充盈。"③在

① Joseph Brodsky, *Less than One: Selected Essays*, New York, Farra, Straus and Giroux, 1986, p.164.
② 参见 Brigitte Williams, http://www.brigittewilliams.co.uk/portfolio_page/dislocation/.
③ François Cheng, *Vide et plein. Le langage pictural chinois*, Paris, Seuil, coll. Points/Essais, 1991, p.99.

《安宁》中，位于中间的"虚"便是一种充盈的"虚"。它并不是毫无生机的"虚"，相反，它充满了活力，它是人类沟通的载体，我们眼前的海洋并不只运送运动鞋或者塑料玩具鸭。《安宁》和《错位》延续了"马一角""夏半边"和樊圻的道家思想，尽管画家没有明示，但是我们却在这两幅画中读出了太极图。在《安宁》中，所有的文化都处于平等的地位，不再依附于任何经济、政治、军事或者文化霸权中心。如果说真的存在一个中心的话，那么这个中心便是人类共同的家园。一切都移向了边缘，一切都围绕着这个液态的核心运转，这个液态的核心传递的是合作与互换（布里吉特·威廉姆所言）。

《错位》让我们想起克劳迪奥·帕米吉亚尼（Claudio Parmiggiani）的同名作品《错位》（*Delocazioni*）。在 2001 年出版的《非场所的天才》（*Génie du non-lieu*）一书中，乔治·迪迪-于贝尔曼（Georges Didi-Huberman）对这组设计做了点评。在《错位》这组作品中，艺术家将物品搬离原来的地方，突出物品遗留下来的印记、物品所占空间与物品周遭空间之间的不均等性。一般来说，创作的对象是悬挂在墙上的画布，而不是墙本身，但是这位意大利艺术家对这种审美传统嗤之以鼻，他所关注的不再是作品本身。一面白色的墙壁上总会留下灰尘或者炭黑的痕迹，久而久之会变黑；相反，悬挂作品的地方则是白的，作品移开后，墙壁上形成了鲜明的对比。帕米吉亚尼被移开的世界并不像布里吉特笔下的世界那般非黑即白，它传递着各种过渡的渐变色。然而，两位艺术家在迪迪-于贝尔曼所定义的"错位"（délocation）上观点却是一致的。对于贝尔曼来说，"错位"是一种创造性的断裂："错位并不是场所的缺席，而是对矛盾进行创造性搬移。这不是一种拒绝，而是'使场所动起来'，让它发挥自己的

作用，让它成为传奇。"①灰尘和炭灰是克劳迪奥·帕米吉亚尼创作的主要原料，它们是不是"这个饱经破坏的时代的形而上的象征"？这是迪迪-胡贝尔曼提出的问题，但是他立刻补充道："无论是灰尘还是炭灰，这些都是真正的'距离的材料'。"②地点是一种"执念"。因此，我们可以用两种不同的方法解读《安宁》。布里吉特·威廉姆让人觉得她心怀踟蹰，抑或她本意就是要保留这份神秘。也许核灾难或者其他灾难导致了疆域离开中心，开始向边缘转移。地球正逐渐失去色彩，因此艺术家选择了黑白两种颜色。

当你再次审视布里吉特·威廉姆的三幅画时，你会产生一种疑惑，并且开始重新思考三幅画的名字以及它们的寓意。你不一定非要把《统一》放在《安宁》之前观看，但是如果你颠倒一下观看顺序的话，你会发现强国不再位于世界的边缘，而恰恰相反，它们正在远离边缘，重新找到自己的位置。与此同时，地球也重新被赋予了欢快的色彩。有些人认为偏离中心是令人难以接受的，因为它具有不可预见性，边缘地带让人感到陌生，而上述的观看顺序可以让这些人放心。齐格蒙特·鲍曼认为，"全球的'水流空间'是一个非政治、非伦理的区域。在这里，只有相对的、局部的、分裂主义的身份能够为政治、法律和伦理原则提供参考的依据"③。鲍曼所探讨的"全球水流"与其他艺术家在作品中表现出来的"全球水流"含义不同，甚至

① Georges Didi-Huberman, *Génie du non-lieu. Air, poussière, empreinte, hantise*, Paris, Minuit, 2001, p.34.
② Georges Didi-Huberman, *Génie du non-lieu. Air, poussière, empreinte, hantise*, Paris, Minuit, 2001, p.54.
③ Zygmunt Bauman, "Identité" [2004], traduit de l'anglais par Myriam Dennehy, Paris, L'Herne, coll. *Carnets*, 2010, p.110.

不具有可比性。在鲍曼这里,"全球水流"是一个隐喻,象征着全球化带来的负面效果,以及对后现代规则的攻击。对提拉瓦尼、威廉姆以及其他人来说,尽管水流非常隐晦地指向政治,但是它并不是一个去政治化的象征。水流能够让人摆脱所有的束缚,因为它让人想到别处,开始用另一种方式思考。这个水流与引领全球化的水流、幻想出来的水流不同。在充满活力的外表下,全球化的水流掩盖的难道不是一种对凝滞状态的憧憬?维持这种凝滞状态,不正是固执地想要把地球固定在某一个单一身份的中心周围吗?围绕着这个中心的边缘地带不正受制于一种殖民政治体制的控制吗?全球化进程难道不正像一场高级时装潮流,正在将宇宙(cosmos)或者世界(mundus)①恢复其最初的面貌吗?全球化就像一件简单的首饰,或者一件奇形怪状的小丑服,最终还是要按照佩戴者或穿着者的身材量体裁衣。

① 参见 Bertrand Westphal, *Le Monde plausible. Espace, lieu, carte*, Paris, Minuit, coll. *Paradoxe*, 2001, p. 155.

马克西米利安·希克
1974—

Maximilian Schich

马克西米利安·希克(Maximilian Schich, 1974—),多学科科学家和艺术史学家,柏林洪堡大学艺术史博士,得克萨斯州得克萨斯大学达拉斯艺术与人文学院副教授,伊迪丝·奥唐奈艺术史研究所的创始成员,艺术史网络研究的开创者。在《科学》杂志上发表高影响因子的《文化史的网络框架》研究,该研究是物理学家、计算机科学家和艺术史学家共同合作的项目。出版专著《文化互动》(Cultural Interaction)。

目前,在数字人文领域,艺术史家应用其他学科领域,使用地理信息系统(GIS)和其他数字技术生产数字地图,研究艺术家的分布与流动、艺术形式的传播与交流、艺术流派的发展及演变,提出各种具体而又针对性的问题,从图示中寻找突破口和发现。这篇文章通过对超过150 000个知名人士的出生和死亡地点的计量,重建了两千年来的总智力流动,然后以网络和复杂理论(complexity theory)为工具来识别特征统计模式,由此产生的地点网络图提供了一种文化史的宏观视角,实现了基于时间和地点可视化的关于特定艺术和艺术知识的信息,揭示和分析艺术史和知识生产的新可能性,同时为超越文化或族群分类的艺术研究提出新的问题。文后附有链接,可以在网上下载该研究全部的数据和成果。

文化史的网络框架＊

[美]马克西米利安·希克 宋朝明等 著 颜红菲 译

推动文化史新进程的是由难以量化的历史条件决定的大量个体之间复杂互动的产物。为了描述这些过程的特征，我们量化历史发展对于理解从人口动态分布到疾病传播、冲突和城市演变的各种复杂过程至关重要。然而，在历史研究中，对个别历史记录的定性分析和旨在测量和模拟更一般模式的定量方法之间存在着内在的紧张关系。[①,②]我们认为这些方法是互补的：我们需要定量的方法来确定统计规律，用定性的方法来解释局部偏差所揭示的一般模式的影响。因此，我们开发了一个数据驱动的宏观视角，提供了两种方法的结合。

我们从 Freebase.com（FB）[③]、通用艺术家词典（General Artist

＊ 文中的图 S1—S12 全部在补充材料 SM 后面的链接中。
① R. L. Carneiro, *The Muse of History and the Science of Culture* (Springer, New York, 2000).
② L. Spinney, *Nature* 488, 24–26(2012).
③ Freebase.com：一个由共同体策划的知名人士、地点和事物的数据库(Google, Mountain View, CA, 2011)；www.freebase.com。

Lexicon)(AKL)[1,2,3]和盖蒂联合艺术家姓名列表(the Getty Union List of Artist Names)(ULAN)[4]中收集了数据,这些数据跨越两千多年的时间区间,代表着各位名人的出生、死亡的时空信息。数据集合包括补充材料(SM),并附有对其性质和数据解释的准备材料[5](表 S1 和 S2)。潜在的偏差来源在补充材料中得以处理,包括传记、时间和空间的覆盖面,精选数据与众包数据的对比,越来越多的仍然健在的人,地方集合,地方名称更改和拼写变体,以及数据集语言的效果。最重要的是,与同时期全球移民流量[6]相比,我们的数据集侧重于出生至死亡于欧洲和北美内外的移民(见图 S1)。其中重要的人物,简单定义为包括各自数据集的挑选项,这在更通行的、部分众包的 FB 和专家策划的 AKL 和 ULAN 之间略有不同。

历史研究的数据密度是充足的:在每个数据集中,知名人物出生和死亡地点的数量提供了比 20 世纪以前世界人口的常用估计值更多的数据点(图 1A 和图 S2)。尽管死亡地点报告不足(例如,AKL 110 万中有 153 000 个死亡地点),但数据密度足以构建人口统

[1] A. Beyer, S. Bénédicte, W. Tegethoff, eds., *Allgemeines Künstlerlexikon (AKL). Die Bildenden Künstler aller Zeiten und Völker* (De Gruyter, Berlin, 1991, rev. ed. 2010).

[2] U. Thieme, F. Becker, eds., *Allgemeines Lexikon der bildenden Künstler von der Antike bis zur Gegenwart* (Seemann, Leipzig, 1907, rev. ed. 1950).

[3] H. Vollmer, ed., *Allgemeines Lexikon der bildenden Künstler des XX. Jahrhunderts* (Seemann, Leipzig, 1953, rev. eds. 1962 and 1980).

[4] Getty Vocabulary Program, *Union List of Artist Names* (The J. Paul Getty Trust, Los Angeles, 2010); www.getty.edu/research/tools/vocabularies/ulan/.

[5] 材料和方法作为补充材料可在《科学》在线版上获得。

[6] G. J. Abel, N. Sander, *Science* 343, 1520 – 1522(2014).

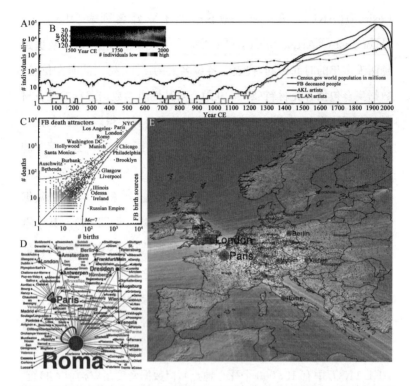

图1 知名人士的出生和死亡数据揭示了两千年来文化相关地点之间的相互作用。(A)在指定的公元1年至2012年间活着的知名人物的出生和死亡地点,FB、AKL和ULAN数据库与估计的世界人口一起显示(以百万计,即除以106以比较坡度,比较图S2)。随着数据集按数量级的增长,波动变得平缓,允许量化来补充定性调查。在1200年左右,随着艺术家的解放,AKL和ULAN呈指数增长。灰色线后的减少是由于我们只记录了已知出生和死亡日期的个人,而最近更多的个人尚未死亡或被记录(关于已知偏差的详细信息在SM中)。(B)显示公元1500年至2012年死亡年龄频率的人口寿命表(比较图S3的细节)。(C)FB中出生-死亡地方的散点分布图,随着时间的推移累积,出生的异常值用蓝色标示和死亡的异常值用红色标示(见图S4和S13的动态、显著性和进一步的数据集)。(D)根据温克尔曼数据库(11),使用上述散点分布图的颜色方案,说明18世纪古董商人的生死流向图。(E)基于FB的欧洲迁移,节点大小对应于PageRank(比较图S5至S7的细节、更进一步的区域和数据集)。

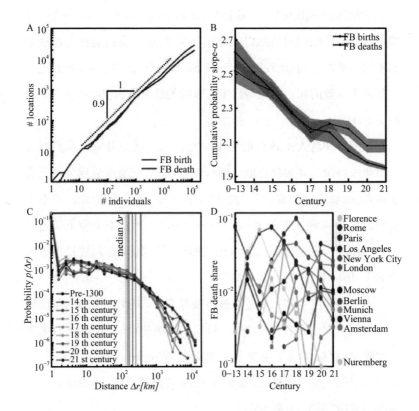

图 2 出生-死亡网络图为人类流动动态的全球模式和局部不稳定性提供了历史证据。(A)人数 N(t) 作为地方数 S(t) 的函数,其中 a = 0.9(其他数据集比较图 S8)。(B)在 FB 中 1300 年以前至 2012 年出生和死亡地方频率的累积概率分布坡度。阴影区表示坡度的不确定性(18)(详情和其他数据集见图 S10,G 至 J)。(C)从 1300 年之前到 2012 年,FB 中出生到死亡距离 △r 的肥尾分布变化不大(对比图 S11)。(D)从 1300 年之前到 2012 年,几个世纪以来,主要 FB 地点的相对死亡比例以及因此而产生的排名。(比较图 S12)

计学中使用的热图或 Lexis 曲面（heat maps or Lexis surfaces）①，以揭示五个多世纪期间的死亡年龄是否规律，这使我们能够突出战争和不同寿命的影响（比较图 1B 和图 S3 的细节）。接下来，我们通过绘制每个位置的死亡人数与出生人数的关系来添加空间维度（图 1C 和图 S4）。

该图将知名人士各自的出生与死亡地点区分开来。我们对长寿命和短寿命二者的死亡地点进行观察，短寿命地点呈现为飞机失事地点、战场或集中营。我们发现了异常值，即出生和死亡的不平衡导致对角线的显著偏差（如 SM 中在出生-死亡不平衡下所定义的）。事实上，高度显著的异常值，如好莱坞，其死亡人数是出生人数的 10 倍以上。

当个人的出生和死亡地点被连接起来时，由此产生的网络图揭示了空间中文化吸引和互动的一致模式。例如，18 世纪的数百名古董收藏家（数据来源于温克尔曼数据库[Winckelmann Corpus]）②，许多死于相关的文化中心，如罗马、巴黎或德累斯顿，尽管他们出生在欧洲各地（图 1. D；见 SM）。

我们还构建了一个世界性的历史迁移网络图，通过 FB 数据集里面的从公元前 1069 年的大卫王到公元 2012 年的波比·巴洛（Poppy Barlow）的 120 211 人的出生-死亡数据，连接了 37 062 个地点（见图 S5）。在欧洲地图上（图 1. E），颜色的分布揭示了出生（蓝

① N. Keiding, *Philos.* Trans. R. Soc. 332, 487–509(1990).
② Winckelmann-Gesellschaft Stendal, eds., *Corpus der antiken Denkmäler, die J. J. Winckelmann und seine Zeit kannten* [database] (Biering & Brinkmann, München, 2000).

色,更多出生)和死亡(红色,更多死亡)的不同图景。节点的大小代表它们的重要性,由它们的 PageRank 来评估,从基本迁移网络[①]计算出来。我们选择了 PageRank,这是最流行的中心性测量之一,因为它比其他中心性测量具有明显的优势(比较 PageRank 与 Eigenvector Centrality 下的 SM),还有一个简单的类比,其中每个死亡都被视为对目标地点的投票,就像超链接被视为对其目标网站的投票一样。我们发现 PageRank 层次结构直观地反映了城市人口规模的层次结构[②]。然而,尽管 PageRank 与各地的出生人数($r=0.74$)有相当好的相关性,与死亡人数($r=0.97$)的相关性更好,但它并没有预测出生和死亡的不平衡($r=0.34$):大的有吸引力的地点,如伦敦、巴黎或罗马,被许多小的有吸引力的地点所补充,如在法国里维埃拉或阿尔卑斯山的两侧。其他排名靠前的地方,如爱丁堡或都柏林,与欧洲大多数农村一样,出生多于死亡。其他有类似结论的地区和数据集见图 S5 至 S7。

随着时间的推移,知名个体 $N(t)$ 和地点 $S(t)$ 的数量呈指数增长(图 2A 和图 S8)。然而,个人(r)和地点(S)的增长率的差异暗示了一个潜在的希普定律(Heaps'law)[③]$S(t) \approx N(t)a$,其中 $a=s/r \approx 0.9$。亚线性指数 $a<1$ 表明,从长期来看,已经存在的对知名人士有吸引力的地点的增长比新出现的有吸引力的地点的增长更有优势。

出生地点 f_B 和死亡地点 f_D 的概率分布,或出生到死亡路径

[①] S. Brin, L. Page, *Comput. Netw. ISDN Syst.* 30,107–117(1998).

[②] M. Batty, *Nature* 444,592–596(2006).

[③] H. S. Heaps, *Information Retrieval: Computational and Theoretical Aspects* (Academic Press, Waltham, MA, 1978).

$f_{B\to D}$ 的概率分布,遵循 Zipf 定律(图 2B 和图 S9 和 S10)[1]。频率分布的性质在几个世纪里是高度一致的,而出生和死亡的坡度随着时间逐渐变化(图 2B 和图 S10,从 G 到 I)。令我们惊讶的是,出生和死亡的坡度从 19 世纪开始在 FB 变得显著不同,而 AKL 的艺术家的坡度甚至更早。这种差异表明,更大的文化中心吸引了更大比例的知名人士,符合最近发现的城市规模法则[2,3]。我们使用一种已确立的方法将幂律(power law)拟合到数据,以获得标度指数(scaling exponents)[4]。我们进一步证实了 f_B 和 f_D 之间的显著差异,使用双样本 KolmogorovSmirnov(KS)测试直接比较出生和死亡的分布(见图 S10J)。

出生至死亡距离 Dr 的分布在 8 个多世纪期间变化很小(图 2C 和图 S11)。从出生到死亡的中值距离在 14 世纪到 21 世纪之间甚至没有翻倍(分别为 214 公里和 382 公里),17 世纪最小为 135 公里(见图 2C 中的垂直线)。只有由概率分布 P(Dr)的尾部捕捉到远距离流动,因为世界的逐渐殖民化和美国海岸之间的交通增加而发生变化。因此,这些结果与 19 世纪末制定的拉文斯坦(Ravenstein)移民法则[5,6]以及地理学、人口学和社会学中对人类流动的其他实证

[1] G. K. Zipf, *Human Behavior and the Principle of Least Effort: An Introduction to Human Ecology* (Addison-Wesley, Boston, 1949).

[2] L. M. A. Bettencourt, J. Lobo, D. Helbing, C. Kühnert, G. B. West, *Proc. Natl. Acad. Sci. U.S.A.* 104, 7301–7306(2007).

[3] L. M. A. Bettencourt, J. Lobo, D. Strumsky, G. B. West, *PLOS ONE* 5, e13541(2010).

[4] A. Clauset, C. R. Shalizi, M. E. J. Newman, *SIAM Rev.* 51, 661–703(2009).

[5] E. G. Ravenstein, *J. Stat. Soc. Lond.* 48, 167–235(1885).

[6] E. G. Ravenstein, *J. R. Stat. Soc.* 52, 241–305(1889).

观察相一致,与从 Zipf 的城市间人员流动[1]到现代人口普查统计[2]以及基于追踪美元钞票或移动电话的测量[3,4]相一致。然而,我们的发现是有意义的,因为(i)我们可以从相对小的一部分出生和死亡地点配对中确定这些模式,而且(ii)我们证明这些模式在不受国界限制的国际范围内保持了8个多世纪。

除了这些全球模式,我们发现几个世纪的时间里,局部层面存在着相当大的不稳定性。几个世纪以来,死亡比例,或特定地点明显死亡的相对比例,是非常不稳定的(图 2D 和图 S12)。这种局部的不稳定性证实了最近对排名靠前的城市[5]人口增减的预期,但也指出了系统中存在大量的喧嚣[6]。

作为局部不稳定性的另一个方面,图 S13 中跟踪了几个世纪以来个别地方的生死不平衡的动态,以图 1.C 和图 S4 中完全平衡的对角线的平方根偏差 e 的倍数 m 来衡量。事实上,个别地区在这方面波动很大,如纽约市的情况,它现在有一个很高的死亡率,但在 1920 年左右,那儿出生的知名人士比死亡的要多。

接下来,我们通过描绘欧洲和北美文化史的元叙事来说明我们宏观视角的定性相关性,其依据是出生-死亡数据,没有额外的材料

[1] G.K. Zipf, *Am. Sociol. Rev.* 11, 677–686(1946).

[2] P. Ren, *Lifetime Mobility in the United States: 2010* (U.S. Census Bureau, U.S. Department of Commerce, Washington, DC, 2011).

[3] D. Brockmann, L. Hufnagel, T. Geisel, *Nature* 439, 462–465(2006).

[4] C. Song, T. Koren, P. Wang, A.-L. Barabási, *Nat. Phys.* 6, 818–823(2010).

[5] D.R. White, T. Laurent, N. Kejzar, in *Globalization as Evolutionary Process: Modeling Global Change*, G. Modelski, T. Devezas, W.R. Thompson, eds. (Routledge, Milton Park, UK, 2007), pp. 190–225.

[6] N. Blumm et al., *Phys. Rev. Lett.* 109, 128701(2012).

(动图 S1 和 S2,图 3A 和图 S14)。图 3A 中的图像序列体现了欧洲从公元 1 年到 2012 年的文化叙事,正如基于 FB 的动图 S1 中所展示的那样:一开始,一个泛欧洲的精英阶层将罗马定义为其帝国的中心进行大规模远距离互动,随后是整个欧洲越来越多的点对点迁移,罗马与哥多华(Cordova)、巴黎等崛起的次中心一起保持着中心地位。从 16 世纪开始,欧洲的数据密度足以揭示区域集群。事实上,很明显,欧洲的特点是有两种完全不同的文化体制:一个是赢家通吃的制度,即向巴黎这样的中心大规模集中;另一个是适者生存的制度,即许多次中心在整个中欧和意大利北部的联邦集群中相互竞争[1](见图 3.B 和 C,图 15)。

在展示了宏观方法上的全球定量和定性的相关性后,我们现在来关注单个文化中心的动态,这些文化中心是具有大量显著死亡的地方。我们研究了从 Google Ngram 英语数据集[2](28)中发现的值得注意的事件,这个程序能够且应该用其他语言的数据集来补充,以便进行比较并最终覆盖全球(已知的偏差将在 SM 中讨论)。Google Ngram 数据记录了大约 5% 的已出版书籍中的词汇和词汇组合的频率,最初是用于对照书籍出版日期来绘制模式频率的[3]。但在这里,我们通过搜索模式"{地点}在{年份}"来获取事件,使我们能够绘制更长时间段内的文化中心的"表达",类似于基因表达图[4](图 4.A)。特别是 1750 年后,轨迹中的暗尖峰揭示了突出的历

[1] G. Bianconi, A.-L. Barabási, *Phys. Rev. Lett.* 86,5632–5635(2001).
[2] Google Ngram English data set, version 20090715 (Google, Mountain View, 2009); http://storage.googleapis.com/books/ngrams/books/datasetsv2.html.
[3] J.-B. Michel et al., *Science* 331,176–182(2011).
[4] M.J. Hawrylycz et al., *Nature* 489,391–399(2012).

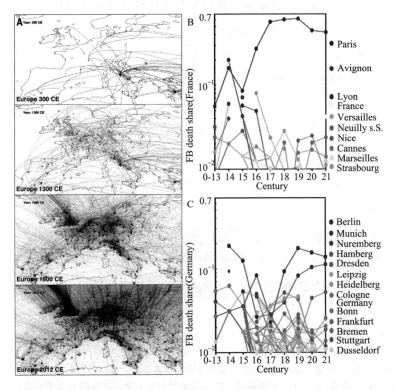

图3 出生-死亡网络动态的可视化提供了文化史的元叙事。(A)以动图 S1 为基础的一系列画面,展现了从罗马时代到现在欧洲的 FB 叙事。动态应用的配色方案(黑白颠倒)表示出生-死亡不平衡(蓝到红,比较图 1C)。在补充的动图中,个体以粒子的形式出现,当他们向死亡地点移动时,表明集体的流动方向。在整个动图中,除了大规模的远距离互动之外,局部的凝聚动态也区域性出现,首先是围绕着罗马,最后是新兴的国家首都和经济中心,包括东方在内。2012年的最终网络状态——在现在的法国和德国境内,是向巴黎大规模集中和德国多中心竞争的结果。(B、C)1300 年前至 2012 年间的死亡份额图证实了法国的特点是"赢家通吃"制度,巴黎吸收了大量且几乎恒定的知名人士份额(27)。相比之下,德国的特点是次临界的"适者生存"机制,在任何给定的世纪里,没有一个中心超过 19%。

史事件。网络搜索甚至允许我们半自动地给这些尖峰添加事件标签。由此产生的 Ngram 轨迹可以与总的死亡率轨迹进行相关研究（图 4.B 和图 S16），跟踪地方与它们几乎恒定的适配度 $\eta_i^D(t)$ 的偏差（比较图 S17 和我们在 SM 中的模型），甚至对 FB、AKL 和 ULAN 中职业种类的出生和死亡亦进行相关研究（图 4.C 和 D）。通过揭示这种相关的变化和连续性，这一方法可以使专业知识交叉融合到其他领域、时期和地理区域。

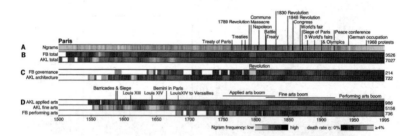

图 4　文化中心的死亡时间率模式揭示了很难从其他来源提取的中期趋势。(A) 英语 Google Ngram 轨迹为自公元 1500 年到 1995 年的"巴黎在{年}"模式。暗尖峰指向城市中著名的历史事件，使用网络搜索半自动标记，例如"巴黎在 1763"会回复"巴黎条约"。(B)FB 总量和 AKL 总量的巴黎死亡率轨迹表明与几乎恒定的适配度 niD(t)的偏差（比较图 S16 和我们在 SM 中的模型）。颜色表示增长加速期（亮）与增长缓慢期（暗）。轨迹末端的数字表示各自的个体数量。(C)在 1785 年至 1805 年的法国大革命期间，FB 治理和 AKL 建筑的轨迹呈正相关（r＝0.89），而 FB 治理和 AKL 美术中的艺术家呈略负相关（r＝－0.34）。(D)AKL 应用艺术、AKL 美术、FB 表演艺术的轨迹。

补充材料(SM)：

见 www.sciencemag.org/content/345/6196/558/suppl/DC1

四 当代艺术地理批评与实践

哈里特·霍金斯
1980—

Harriet Hawkins

哈里特·霍金斯（Harriet Hawkins, 1980— ），英国文化地理学家，伦敦大学皇家霍洛威学院人文地理学教授，地理人文中心的副主任，英国皇家地理学会社会与文化地理研究组主席。主要从事艺术与地理的跨学科研究，尤其是当代艺术理论和实践对地理学科发展的意义和价值。除学术写作外，她还积极参与展览策划和艺术创作。她的研究得到了英国 AHRC、英国科学院和皇家地理学会的资助，2016 年获得 Philip Leverhulme 奖和英国皇家地理学会 Gill Memorial Award，2019 年获得享有盛誉的欧洲研究理事会（European Research Council）研究基金。主要著述有《地理·艺术·研究：人文地理学的艺术研究》（*Geography, Art, Research: Artistic Research in the GeoHumanities*，2020）、《制造、工艺和创意的地理学》（*Geographies of Making, Craft and Creativity*）等，主编有《地理美学》（*Geographical Aesthetics*）论文集。

进入 21 世纪以来，各门学科之间相互借鉴、彼此引进已经成为理论研究和实践探索的新趋势。文章梳理了近 20 年来艺术和地理学领域研究的最新进展，以回应罗莎琳德·克劳斯《扩张领域中的雕塑》（*Sculpture in the Expanded Field*）的方式，将艺术理论和实践的扩展领域对应地理学自身的扩展领域，二者之间形成了三大交集，即对"场地"的变化取向，对"身体"的现象学批判，以及"物质性"和"实践"发展。文章认为"场地""身体"和"物质性"这些关键词是学术界通用的、内在的地理学主题，艺术领域在此向度上的扩张意味着艺术研究和实践在关键学科关注中的日益重要的地位和价值。文章的第二个目的是探讨地理学自身扩大的实践领域如何与艺术领域产生交集，即地理学家如何在自己的方法论范围内积极采用通常被认为是"艺术"的或者说是"创造性"的做法，进行书写和创作。本论文获得"人文地理学进展"年度最佳论文奖。

地理和艺术,一个正在扩展的领域:场地、身体及实践

[英]哈里特·霍金斯 著 颜红菲 译

一、前言

正如斯蒂芬·丹尼尔斯所指出的那样,在地理学和视觉艺术之间存在着"几乎还没有考察过的共同领域"。自丹尼尔斯观察以来的20多年里,对艺术作品的地理分析,如果不是一个数量庞大的领域,肯定是一个涉及一系列艺术媒介和地理主题的扩展领域。最近的工作已经重新定位了时间焦点,从18和19世纪的风景画实践的历史框架转向20世纪的艺术体系,包括所有的从早期和中期的现代主义视觉艺术到数字和跨媒介实践。此外,参与研究模式也被重新定位,例如,将艺术作为经验对象的研究现在被地理学家在其研究过程中加入一系列创造性的实践所增强。研究中的艺术形式和地理学家的参与模式的双重扩大,伴随着分析上的挑战和一系列充满期望的交集和互动。然而,后者的潜力仍然是未知的;事实上,一个关键问题是,在不断增加的地理-艺术活动

中,如何确定某一共同的分析领域,以指导研究,并从那里发展其潜力。

为了理解地理与艺术之间不断变化的关系,我想从艺术理论家罗莎琳德·克劳斯(1979年)对20世纪艺术实践的扩展领域富有影响力的探索开始。我将克劳斯的工作视为本体论的,它带来的是对艺术的持续思考,是为了应对艺术家所面临的场地、实践、操作和物质性的大量增加所带来的挑战而发展起来的。我不会跟随着克劳斯对其批评对象进行重构,而是借鉴她这一研究的精神,特别是她后来的作品,将专业艺术分析与后结构主义哲学和批判性社会理论联系在一起,同时对文化生产与公共领域和体制结构的交集进行审视。

因此,我首要的目的是通过克劳斯对艺术领域扩大的回应这一要旨,来指导有关地理学参与艺术领域的思考。因为如果作为一门学科,我们以任何一种有意义的方式参与艺术领域,或许都需要对它有更好的认识。除了提供一般的知识框架,克劳斯和她的同行们还进行了三种跨学科和跨媒介的分析,它们也构成了本文的主体,即对场地取向的改变,对身体的现象学批判,以及对物质性和实践的发展的关注。依次探索每一个主题,表明地理学通过认真对待将艺术作为一种批判性探索的模式而获益匪浅,而不是假设这些主题主要以地理学的模式来阐述,然后"应用"到艺术世界中。本文的第二个目的是利用克劳斯的框架,开始探讨地理学自身扩大的实践领域如何与艺术领域产生交集,因为我们注意到地理学家在自己的方法论范围内积极采用通常被认为是"艺术"的,或者更广泛地被认为是"创造性"的做法。

探讨这些艺术地理学研究,与其说是为了摆脱早期形成的表征政治研究,不如说是对一个扩大的研究基础的认同,其中包含并经常重新设计这种表征政治。它为在一系列有时不相容的学科探索中研究艺术创造了空间,这些探索涉及具身、实践、物质和物质性。我认为,这种对艺术和艺术理论、艺术地理研究以及更广泛的学科探讨的综合,将肯定艺术研究在关键学科领域中的地位和价值。

二、扩展的领域

在 1979 年的《艺术史和理论》(Art History and Theory)中,著名的艺术评论家罗莎琳德·克劳斯教授认为艺术实践的领域正在扩大。她和当时的许多人一样,关注"雕塑"和"绘画"这两个领域的揉捏、拉伸和扭曲,这些都伴随着美国和欧洲战后艺术的批判性操作。艺术家们转向各种形式的材料和实践,包括工业和日常生活,以及行为作品日益增长的"非物质化"艺术。我们还发现了对艺术地理的重新测画,将其放置在工作室和画廊空间之外。因此,"艺术"这个范畴已经涵盖了从大型的景观性大地艺术品到女性主义艺术家在画廊台阶上擦洗的行为作品等一切创作。

克劳斯主要关注的是对战后雕塑的解读,尤其是美国和欧洲的作品,这些作品处于极简主义、装置和环境艺术等学术艺术世界中。然而,她的论述更广泛地适用于艺术,成为"特定场地艺术的符号映射",应用于摄影和建筑的具体实践,并扩大规模以判断艺术的"后媒介条件",将最近的"跨媒介"实践历史化,后者描述了一系列跨学

科的媒介和材料的组合。①

我关注的是克劳斯的观念对于思考地理学与艺术联姻的价值。克劳斯这篇文章的目的不是简单地描述艺术的媒介、场地和操作的扩大,这本身就是一种有用的映射,而是要让"艺术"与这些变化的关系变得有意义。② 因为,在标志着对传统艺术"对象"的形式、材料和场地的背离的同时,这个扩大的领域对艺术传统分析坐标的有效性提出了极大的质疑。因此,克劳斯面临的挑战是重建"艺术",发现新的批评话语,并通过新的批评话语来批评它。

后结构主义思想家对艺术理论的影响越来越大,特别是在20世纪后半叶的美国,使得长期以来的美学范畴和宏大的历史以及形式主义的叙事无法解释扩大了的艺术领域。因此,"垂直式"的艺术概念,即作品的价值是通过建立基于媒介或通过重复的风格和技术的(父权)血统来证明的,或者仅仅在作品的指示中寻找意义,被"水平"形式的批判性想象所取代。作为研究这些新兴艺术实践的手段,后者包含了一整套新的框架,主要是批判性社会理论和后结构主义哲学,也包括空间地理话语。

往前走了几十年,我们发现地理学家们沉浸在艺术领域扩大的成果中,形成了一个充满活力的研究肌体,其中包含了各种各样的艺术媒介:绘画、装置、雕塑、社会雕塑、参与性作品、新流派公共艺术、摄影、声音艺术、生物艺术、超现实主义和情境主义激发的作

① 有关艺术领域不断扩大的变化形式和实践的范围的一个很好的综述,见福斯特(Foster)等人(2004年)。
② 正如伦德尔所言,克劳斯从雕塑家罗伯特·莫里斯(Robert Morris)的一句话中发展出她的想法,"领域既为特定艺术家提供了一个相对宽阔但有限的相互关联的位置,供其利用和探索,也为其提供了一种不受特定媒介条件指导的工作组织"。

品,以及其他的城市实践。① 与之相匹配的是主题的丰富性,全心全意地接受艺术在政治和社会学领域中的位置,包括触摸、身体、景观、垃圾、自然、商品、行动主义、心理健康、身份、空间、家庭、记忆、城市政治、后人类主义和后殖民主义等等,不一而足。这些地理-艺术参与的广度,分散在各不相同的理论背景中,由无数的学科关注点引导,并涉及一系列完全不同的艺术媒介,既令人振奋又充满挑战,毫无疑问,它表明了艺术实践在当代地理辩论中的时效性。

然而,这个不断扩大的艺术领域给地理学带来了一系列问题,这些问题与克劳斯所讨论的问题相呼应,主要是在面对所有这些丰富的内容时,如何将艺术作为一个批判的对象来思考和处理。此外,我们如何才能理解并利用艺术的扩展领域和地理学自身的扩展领域二者所共有的思想和实践？在重建我们的批评对象这一行为时,需要调整其内在的结构主义包袱,如果我们抓住挑战并实现艺术对地理讨论的预期——上面列出的大量研究充分表明了这一点——那么我们将受益于对这一扩展领域及其与我们自己的学科兴趣和实践的交叉点的更好的认知。

在开始这项工作时,我想更仔细地解析克劳斯工作的概念价值,然后再探讨标志着艺术的扩展领域与地理学自身的探究和实践领域交汇的三项分析。在结论中,我将回到克劳斯的扩展领域,以及它为地理学的跨学科参与提出的更广泛的问题。

① 丹尼尔斯在一篇关于景观与艺术的文章中指出,我们可以考虑一个扩大的视觉文化领域,在这个领域中,景观绘画与明信片图片、景观体验以及那些通过 GIS 促进的景观理解一起出现。

1. 扩大的领域:一些地理坐标

克劳斯1979年的论文主要采用了结构主义的方法,包括一套图表,将雕塑进行了图示化和分类,在艺术实践扩张的背景下,清楚地将其摆放出来供人观看。① 她的主要论点是承认雕塑"本身"并不是一个普遍的类别,而是一个由纪念碑的表征逻辑所形成的历史类别,雕塑"伫立在一个特定的地方,用一种象征性的语言讲述着那个地方的意义或用途"。然而,她试图理解的雕塑实践——包括大地艺术和用工业材料和技术制作的雕塑——缺乏代表性和纪念性的价值。相反,这些作品是从纪念碑中抽象出来的,不再局限于基座,被直接置于景观之中,或者作为游动的碎片,与地方的关系模糊。

克劳斯没有从历史的角度去理解这些"新"的雕塑形式,而是把它们定位在"非景观"和"非建筑"的对立之中。换句话说,雕塑是景观中非景观的东西,也是建筑中非建筑的东西。因此,人们对雕塑实践的理解是在一个可能性的结构领域内与其他实践的紧张关系中进行的,而不是通过媒质的特殊性质。正如克劳斯所明确指出的,就艺术的过程、运作和场地而言,这远不是"什么都可以",而是一个以精确的,实际上是"逻辑的"方式扩展的领域。

毫不奇怪,克劳斯研究中的结构主义和她不断尝试"把媒介扔到特殊性的垫子上"都受到了批评。例如,在克劳斯1979年的模式下,艺术实践从"雕塑"一词中"解放"出来,但被其他术语——景观和建筑——所束缚,因此,在一个仅仅是扩展而非解构的领域中,艺

① 克劳斯使用了符号学矩阵等技术,这是一种用于符号标记之间关系结构分析的工具。符号学矩阵是由两个相反符号之间的二元关系形成的,对其使用者来说,是意义的基本结构。

术实践仍然是"再中心化"。事实上,克劳斯早期组织和澄清的愿望,与她最近对后结构思维的参与之间存在着有趣的张力。在这里,她运用了一系列不同的理论操作——从梅洛·庞蒂的现象学到德里达的差异(différence),以及巴塔耶的无形式(informe)——将各种不同的艺术媒体组合成暂时相互耦合的部分。这使得人们能够对作品及其价值进行共同的探索,而不试图暗示永久性铭刻的意义或封闭结构。

于是,在回答地理学家如何与艺术这个不断扩大的领域合作以及在这个领域内工作的问题时,我采用了克劳斯的解决方案的精神,而不是具体的细节。这就是拒绝艺术的宏大叙事,同时也意识到这样做的讽刺意味,确定在这个不断扩大的领域内、领域外和跨领域运作的概念主题。我探讨了三种分析方法,以展示地理学的学科关注和艺术的扩展领域之间的交集。(1)艺术生产和消费场地的变化取向,(2)艺术对身体和经验的探索,以及(3)围绕"艺术"实践和物质性的本体论工作。对这三者的讨论都以克劳斯等人所提倡的不同形式的后结构主义艺术理论为标志,并由此与地理学自觉或不自觉的参与产生共鸣。

探讨这些跨学科、跨媒介的分析方法,就是要按照克劳斯的说法,认识到在共同的关键问题和概念中的生产性共鸣。这些分析是一些集合点而非分类组合,它们提供了战略性的,通常是暂时性的"挂置在一起"(hangings together),为艺术和地理的交集提供导航。更准确地说,在第一个主题"场地"中,通过将社会参与的艺术与地理学家对场地的重新想象结合在一起,促进了批判性和政治性的生产性发展。在讨论第二个主题"身体"时,我主张艺术对感官和身体

的批判性工作的益处，包括探讨艺术如何在地理研究过程中促进创造性实践。最后，我探讨了实践和物质性的多样性，这对艺术的扩展领域非常关键，它既是地理学扩展自身领域的语境，也是催化剂，无论是在制图和实地工作的共同实践方面，还是在绘画和策展方面均是如此。

在回应克劳斯的批评时，我抵制任何试图束缚或控制地理-艺术参与领域的想法，其用意当然不是暗示艺术形式或地理在某种程度上是"在"或"不在"考虑范围内的。相反，这些分析为一系列不同媒介和风格的作品提供了支点——"高雅"艺术、"流行"作品——以及跨越不同时期和不同地理位置的作品。[①] 此外，这种方法让我们敏感地意识到地理学自身广泛"回归"的创造性实践的状况和形式。[②] 在整篇论文中，这些实践以各种形式出现，从策展和艺术，到参与该学科不断变化的政治想象中的"日常"创造力，以及作为创造性批评的写作实践。探讨这些"创造性地理学"的所有维度超出了本文的范围，但正如结论所言，克劳斯的论文为广义上理解的地理学与创造力的交叉点提供了进一步的思考，"地理人文"的兴起和更广泛的跨学科性使这一话题变得越来越流行。

三、改变对场地的定位

20世纪艺术扩张的一个持久特征是艺术生产和消费场地的转

[①] 参见阿瑟·丹托（Arthur Danto, 1992）关于艺术家自身参与到不断变化的工作领域中去的讨论。
[②] 在其他地方，这种创意地理学的当代转向被理解为对创意实践的重新认同（霍金斯，2010d）。

变。它将超越博物馆、画廊和工作室空间的运动与艺术家和理论家对艺术与"场地"的关系以及可以发展的批判性,通常是政治性干预的更密切关注结合起来。

克劳斯注意到过去雕塑是如何谈论一个地方的意义和用途的,而在19世纪末以来的作品中,我们目睹了"纪念碑逻辑的消逝"。这预示着更近的转变,可以被叙述为从艺术与作为"物理位置——有基础的、固定的、实际的——到(场地作为)推理导向的——无基础的、流动的、虚拟的"转变。因为,尽管毫无疑问,纪念碑形式仍然存在,还包括那些在理论艺术世界话语流通之外创造出来的城市美学,但基于场地的"社会参与"艺术实践,即艺术家将社会场地(包括其社区)作为主体、材料和观众,这是艺术领域不断扩大的重要最新发展之一。

社会参与的实践形式多样,标志性的例子有以画廊为基础的愉快的烹调艺术、游行和节日的编排以及作为政治抗议一部分的美学动员。同样,它们的历史也是多种多样的。这些作品被誉为20世纪艺术与"生活"的一系列政治交汇的产物,从偶发艺术到女性主义参与艺术,再到城市前卫艺术;这些作品象征着超越物质生产的艺术运动。事实上,交流是关键,这些以"事件"或"关系"为基础的作品,很少或只是暂时地采用物质的形式,把对艺术"是"什么或者"做"什么放到了思考的首要位置。①

如果说它们的"非物质化"形式对艺术的本体论提出了最明确挑战,那么,正是这些艺术形式所"做"的,或声称要"做"的,就社区

① 尽管这些作品形式确实采取了物质形式,例如,临时聚集身体进行抗议。

和地方的建设而言,常以激进政治的名义,为他们的调查提供了批判性和政治性的必要性。这些调查是地理学家对场地和政治的重新想象,他们既可以从中受益,也可以做出贡献。

1. 艺术-场地关系(Art-site relations)

当前的艺术与场地的关系可以有效地置于一个广泛的研究体系中,这个体系将文化生产和消费的地理学放在首位。例如,考夫曼的"艺术地理史"探讨了早期现代时期艺术与地方的关系,运用传播与转换、中心与边缘的概念,研究"环境、文化和自然"对艺术生产和消费的影响。而创意产业的经济和社会地理的研究则以相当不同的口吻,探讨创意城市、区域和集群的动态。在这些方法中,还有对艺术运动的形成和重要性、艺术殖民地以及艺术生产的场地和空间的文化历史研究,无论这些场地是在"户外"还是在工作室。

长期以来,即使通常是隐含的,场地对跨时代、跨媒介的艺术生产的地理研究形成了一个重要的分析方法。因此,从18世纪的风景画到当代城市公共艺术项目,以及对摄影和其他视觉文化材料的研究,这些都是从艺术生产和消费场地与其所代表或唤起的场地之间的紧张关系出发的。它们与本书最近的地理学写作一起分享了传播和转化的问题,强调美学、形式和意义的流动变化的必要性。例如,英国的风景如画,因其输入到殖民地而发生了变化,既塑造了这些风景,也受到它们的影响,整个地塑造了殖民者和被殖民者的实践和经验。这些研究使我们认识到研究艺术与物质、符号以及日益本体化的场地和人的"创造"和"塑造"之间的关系的重要性。

尽管有这样的遗产,但可以说,我们需要的是对不断变化的对场地的艺术取向的精致细微理解。当代艺术家(民族志学者、人类

学家)和艺术实践(研究、探索、干预)越来越多的共同言辞将我们引向后者的重要性,这些言辞强调了与场地及其社会主体的关系。应该说明的是,目前地理学家普遍忽视了对"场地不断变化的艺术取向"这一现象的概念化的必要性,主要是因为艺术史学家和实践者只是在最近才转向这个方向。这些初步的图谱表明这是一个充满挑战而又紧张的工作,艺术的异质性挑战着时间性的结构体系,而地理学本身对场地的不断变化的解释也使任何简单的修复工作变得混乱。

对地理学家来说,对艺术与场地关系的忽视包含着对人文科学空间转向的批判性的怀疑,而在艺术界人们对新自由主义城市复兴计划催生的"公共"艺术形式的大规模扩张感到厌恶。也许是讽刺,也许正是如此,最长久的关于艺术和场地的地理研究,以及艺术理论家对地理话语最灵活和复杂的吸收,正是发生在这个以城市为基础的公共艺术实践领域。女权主义艺术史学家罗莎琳德·道奇(Rosalind Deutsche)的工作就是这方面的典范。道奇对基于场地的城市艺术实践的空间政治的考察,包含并同时批判了由哈维和索亚提出的男性主义新马克思主义的城市空间理论。继道奇之后,建筑理论家简·伦德尔(Jane Rendell)通过德塞都以及辛迪·卡兹(Cindy Katz)和尼尔·史密斯(Neil Smith)的空间分析,将艺术作为空间批判的基础。这些思路通过地理学家关于城市美学和公共艺术的"政治"与"公众"的争议得到了进一步的探讨。

新马克思主义的空间理论非常适合基于实体(object-based)的艺术项目,在这些项目中,艺术与被"摄取"、图示或表征的物理场地之间的竞争关系,以及这些作品组织或遮蔽特定的"公众",是研究

的焦点。"社会参与"艺术的"非物质"形式,认为人类的关系是主体和"物质"的关系,提出了关于艺术与场地关系及其政治的新问题。这些问题是本学科近来对场地和地方的重新想象,特别值得参与和扩展,并通过介入政治而变得更加重大,它通常与这些社会参与的艺术实践相联系。

2. 艺术与社会场地:重构场地?

无论是理性美学(rational aesthetics)、对话艺术实践(dialogic art practices),还是更为成熟的新类型公共艺术,审视社会参与艺术实践的不同主体,都是在见证——无论是在城市的艺术画廊中,还是在街头抗议的策划中,或者是在农村艺术项目的社区建设实践中——将一般的艺术类型分解为"场地决定的、场地参照的、场地意识的、场地反应的"。代替一般类型的是对每件作品实体的特殊性的强化参与,其中不可或缺的是对"场地意味着什么,怎样表现这种意味"以及"场地是什么"的本体论追问。正是在这些强化了的场地概念化的背景中,地理-艺术的交集可以是互利的。

"从场地开始"是将许多具有场地敏感性的艺术家从"一个又一个地方"的艺术形式的"表面"参与者中区分开来的标准。在后者中,这类艺术家将一种标志性(品牌)的"社会"工作模式空降到他们所选择的地点,表现出来的是对声誉和工作模式复制的关注,而不是对地点自身个性的关注。然而,在提出更多的地方敏感性和参与性的要求时,艺术家可能冒着让自己的作品处于受众狭隘和市场有限、影响和意义有限的境地的风险。在艺术世界和艺术作品中,这种超然的全球逻辑的力量往往在没有批判性评论的情况下流逝。视觉文化理论家艾利特·罗格芙阐述的一个关键性的问题是"在一

个全球化的力量否定了特定地点的可能性的世界里，如何思考地点以及特定地点的作品与它的关系"。虽然梅西（Massey）的权力几何学和史密斯（Smith）的尺度跳跃（scale jumping）粗略地提供了一些手段，将本土和亲近引入到全球的运作中，但这种研究仍然受制于一种将地点意识作为静态的和批判性的探索对象，经常将艺术投射为对这些地点的隐藏机制或假设的启示。

这并不是要建议艺术实践和当代地理理论的无缝重叠，双方可以进行富有成效的相互交流，这种可能性在探索艺术、记忆和遗产的研究时出现的地方观念中是显而易见的。在这里，对任何一个稳定的预先存在的场地的感觉都被一种"位置政治"和"正在形成的记忆"所取代，导致强调场地"作为过程和在过程中"，而不是作为一种远距离的抽象对象。

最近的场地本体论提供了进一步发展的可能性，其中场地被认为是"身体与正在展开的、发生于此的实践之间的内在的、物质的联系"①。这是为了支持处于这些艺术作品中心的各种"喋喋不休的现实"和情景式的说法和行为。此外，它引导它们与地方和全球的"前后左右"持续地对抗，这种振荡只是为了加强地方在超然的全球化力量面前被剥夺的力量。

在这种情况下，将场地参与的艺术实践投射到这个背景下，不

① 这将使艺术与当代地理学所提供的一系列概念上复杂的资源之间的相互生产性联系得以实验，包括伍德沃德（Woodward）等人对"场地取向"的探索所提供的方法论。这些受德勒兹启发的"场地本体论"为以场地为基础的社会调查模式提供了信息，这些模式崇尚开放和相遇，不是"剥离"，而是从"内部"思考，遵循"包含事件和对象以及研究者［艺术家］她/他自己"的密度，以及"测试进入场地构成的各种压力和强度"。

仅可以促进他们对场地的概念化,而且还可以为地理思维确定一套新的理论资源。作为以场地为基础的社会调查形式,这些艺术实践往往也成为社会行动的基本形式,它们与定居者和普通人的接触可以为政治的变革模式提供强大的催化剂,我现在要讨论的就是这些政治。

3. 运动中的政治(Politics in motion)

阿尔贝托·托斯卡诺(Alberto Toscano)最近观察到激进社会理论中的"艺术转向",催化剂便是他在社会参与艺术实践中确定的"运动中的政治"。振兴艺术与集体主义和民主的关系,这就更新了长期以来艺术作为反面形象的传统。这是通过超越继承(通常是资本主义或社会主义的)国家公共艺术形式,或超越乌托邦政治想象的表述来实现的,它认为艺术实践实际上可以是"现有现实中的生活方式和行动模式"。以这种积极的、事件性的方式将艺术和政治联系在一起,需要为这些关系性的艺术实践建构出场地敏感性的批评框架,而地理学家很适合发展这种框架。

我们在一个高度多样化的理论体系中可以看到这种"艺术转向",它通过各种不同的条纹和色调来更新围绕艺术和美学政治的有力的跨学科辩论。德勒兹和瓜塔里的小众政治;感官马克思主义(sensuous Marxisms)的潮流;瓜塔里的生态学和横向实践;哈特(Hardt)和奈格里瑞(Negri)的多面性;最后,但绝不是不重要,第三波共产主义和微乌托邦飞地思想的聚集力量,其最近的美学重新定位部分归功于巴迪欧。这些不同的政治想象力以高度不同的方式,在重新对主体的地位和角色更广泛的审视中,在"社会"定义的扩展中,在最近我们重新定位政治运动和机构效力的基础中,均有艺术

的一席之地。

在现有的艺术-地理参与的背景下,这些社会性参与的艺术实践可以被置于两个互补的领域。一方面,它们提供了地理学家长期以来赋予艺术的解放的和对抗政治的潜力的另一种有价值的迭代。在这里,在操演性行走实践的政治和诗学中,以及在空间占领和对空间的无意识探索(以及对无意识自身的探索)实践中,艺术的颠覆性力量往往在于它促进了对空间的审美参与,而不是对空间的常规式理解和使用。正如平德(Pinder)对弗朗西斯·阿里(Francis Aly's)步行作品的批评所特别表明的那样,有必要继续关注"这些实践挑战——或不挑战——主流规范和权力关系的不同能力,而不是被这些实践的浪漫冒险所捕获"。这是很重要的一课,因为艺术在政治中的卷入再次增强。

另一方面,这些艺术实践也与扩大的政治想象交织在一起,这些想象认为地理学家在"可能性的本体论政治"中为创造力和美学提供了空间。例如,吉普森-格雷厄姆(Gibson-Graham)提出了一种"地方的变革政治",在这种政治中,创造性和实验性的实践是"从战略、战术到情动、能量的对权力的重新认识和对革命的重新理论化"的一部分。在一个深刻的希望政治中(并非没有批评者),内在的和情感的实践提供了一条"把我们抛到可能的地带上"的路线,把"具身实践从沉积模式中解救出来",并在这样做的过程中创造机会,对其他存在的可能性采取行动。

在这里,"创造性"采取了更加本土化的形式,因此,它既是一个简化的概念,也是一套打破规范性、限制性惯例的实用具身性技术。迄今为止,还很少有人将"艺术"实践作为这个更大的、在道德上有

吸引力的创造性武器库的一部分。虽然麦肯齐(Mackenzie)的探索将基于社区的艺术实践视为生产性的"生成式劳动",为我们提供了这个方向的积极进展,但在更广泛的地理学范围内,仍然存在一个非常现代的概念,即艺术是一个独立的"领域",一个主要位于画廊或公共广场的对象。

然而,将社会参与的艺术实践定位为潜在的政治行动领域,就是提高了对这项工作的研究的赌注,并将这些政治行为的重要性和责任降落到了艺术家的头上。同样,这也使得对这些作品及其与社会场地的动态纠葛进行密切的实证调查变得更加迫切,而地理学对社会场地的重新审视则使这一学科具备了这样的任务。托斯卡诺以激进政治的名义召唤艺术,唤起了围绕着政治与美学交汇处的权力关系所发生的长期而激烈的争论。① 在马克思主义传统中,通常认为美学在提供了一种强大的具身解放形式的同时为更为危险的情感公民的形成打开了大门。此外,我们还应该警惕为了提高艺术声誉、实现筹资的目的,以及讽刺性的,为了商业利益而加入社会事业和政治事务的努力。尽管有这些保留意见,以及艺术与激进政治的任何联盟之间的固有责任,但这些做法依然可以为地理-艺术活动注入批判性的能量,在批判性人文地理学的背景下赋予这些研究以新的紧迫性。

四、征求身体在场:作为感官实验室的艺术

艺术的实践领域不断扩大,延伸了艺术长期以来作为感官探索

① 例如,参见阿多诺等人(2007)和伊戈尔顿(1992)的评论。

的"实验室"的作用，绘画、画廊和装置都成了身体及其感官的在场研究空间。事实上，艺术最一贯的跨媒介项目之一是创造分布式中介和相遇的空间，创造"身体、概念和各种材料之间的思考关系"的场所。最近由于地理学对多感官的行动着的身体的关注，艺术才开始在地理学中受到关注。从将艺术实践定位于建立地理学对感官的描述研究开始，我将继续探讨艺术研究如何要求我们将"身体"作为研究的对象。我认为，这反过来又导致我们需要"扩展"研究和写作技巧，以适当地参与使用身体作为研究工具所生产出来的材料。

1. 艺术与感觉的批判性阐释

近来的地理研究往往不自觉地挑战了艺术"只为眼睛"这一挥之不去的现代主义意识。在艺术的无数资源中，最重要的是为了抵抗有关艺术和视觉的还原观念，对其自身的视觉批判。在这里，我们发现后启蒙运动对视觉的还原性理解被具身的和物质视觉的形象化所削弱。尽管社会理论家的视觉意识具有学科意义，但地理学在这个特殊的批判项目上却奇怪地脱离了他们的见解。例如，德勒兹和瓜塔里对艺术作为感觉和表达的块茎的描述，对该学科的感觉重绘就有很多贡献。

对艺术的地理研究确实建立了对视觉的批判性描述，除了少数例外，这些研究在推进主题批判的过程中运用了视觉的各种模式。但这些批判的重点是对殖民和男性景观的考察，或对自然和日常实践的探索，而不是建立对感官的批判性描述。作为其中的一组，对感官的研究并不是简单地"贬低"眼睛，而是将视觉充实起来，将其置于一个渴望的身体中，一个感官的"花束"中。装置和雕塑的空间和造型艺术为感官的地理研究提供了更丰富的资源。尤其重要的

是作品创造的"空间,你可以把你的整个身体带入其中,带来……对艺术体验的理解不是通过'单纯的智力行为',而是通过将身体作为一个整体的复杂感知"。鉴于胡塞尔和梅洛·庞蒂的现象学成就(对地理学家来说非常重要)在20世纪雕塑和装置实践发展中的地位,这种潜力并不令人惊讶。例如,雕塑家罗伯特·莫里斯的目标是"将对雕塑的理解从将其作为一个具有隐含观众的经验性对象的想法转变为将雕塑理解为在主体和对象之间协调一种偶然的、不可分割的关系"。目前,这一领域的研究重点是视觉与其他感官的混合,无论是声音装置的"无形架构",还是展览地理中的嗅觉位置。除了触觉、嗅觉等"外在"感觉,"感觉集体"还被进一步扩大到牵涉到"内在"感觉,例如,平衡和"运动架构"。

目前,伴随这些研究而来的对身体的理解还没有得到充分的发展。科尔斯(Colls)在对画家珍妮·萨维尔(Jenny Saville)的比身体还大的裸体作品的研究中强调了这种潜力,强调了肉体的物质性和身体触摸的亲密性,而地理学家对斯特拉克(Sterlac)的行为身体艺术和生物艺术的物质性(使用动物组织和半活体材料制作)的关注则进一步表明了艺术对身体探究的潜力,特别是在后人类背景下。目前,这种批判的潜力最清楚地体现在对艺术的科学技术和材料部署的跨学科研究中。这些艺术科学作品的虚拟和物理环境,作为现象学和身体的艺术探索的最新发展,使人们能够探索感官的动态交汇、人脑的"可塑性"和神经艺术史。这些艺术实践通过规模、材料和背景的变化——使用从基因材料到皮肤的纳米级"图像"——对作为独立的肉体容器的身体提出了挑战,提高了我们对身体脆弱性的认识。这种对身体的陌生化使我们理解身体和世界空间的物质性和时

间性变得更加复杂。

2. 方法和写作

艺术不仅是对身体进行地理研究的一个经验焦点,而且使我们能够将身体作为一种工具进行研究。这将我们的注意力引向我们如何参与并书写艺术作品的经验,这是一个越来越重要的问题,因为我们加大身体和情感的参与,并承认它们在政治和经济进程中的作用。

对迪斯伯里(Dewsbury)来说,艺术(广义的理解)将身体"作为一个记录机器直接置入场域中……知道将这些神经能量、振幅和阈值写下来是可行的,因为这些记录成为传播和分析的合法数据"。地理学家对情境主义国际的感性、心理和颠覆性的城市参与及其遗产的研究,为艺术在这一领域的价值提供了早期标识。这些研究考察了"发生在街道上的艺术……通过指导行走、地图或嬉戏活动,对城市进行探索和干预"。这些研究将(城市)空间"严肃地视为一个充满想象的、有生命的、操演的和争夺的感性领域",而当时用来完成这种具身的、情感的理解资源远没有现在这么普遍。

值得注意的是,地理学家对这些艺术实践的书写方式加强了作品的情感维度。平德对听觉艺术行走的分析发展了文本的节奏,以展示作品如何"让你敏锐地意识到节奏、步伐、呼吸:行走的实践"。此外,他的写作模式强化了"艺术作品和参与者的意识之间的融合意味着步行是一种高度具体的体验",包含了多种时间、空间和节奏。

这种具身式的写作实践最近在地理学领域变得更加普遍,尤其是在与景观的具身式接触中。而后者则必须与现象学研究中经常

出现的对"自然的""先在的"具身式主体性的单纯、非历史化或非政治化的理解进行协商,而基于艺术的研究也许在这些协商中更容易些。例如,巴特勒对城市景观的"倾听"研究提出了一种同时具有社会的、政治的、历史的和体验性的感知意识。反文化城市调适的批判政治往往基于政治与身体的交织,这与上述新政治想象的探索产生了共鸣。

如果"体验"艺术使我们能够关注身体的赋权和夹带现象,我建议,我们同时去质疑我们参与和书写这些体验的模式。我们因此发现扩大了的地理写作的领地,这些领地部署了"创造-批判"或"地理诗学"模式,以更好地回应所研究的经验和理论领域。① 如果要认真地对待身体写作,将身体写作纳入研究,那么地理学家们可能比探索艺术界最近对"枯燥而遥远的文本"的书写挑战做得更糟糕。

一个新兴的艺术写作探索风格和文本形式,能够唤起研究者"观看"所研究的艺术的模糊性、复杂性和持续性。这些文本在选择一种审美和情感的写作风格时,对批评的间距进行了实验,这种实验既是时间的也是地理的。这一点在伦德尔的"场地写作"中表现得最为突出,文中关于艺术和建筑的写作变得至关重要,是精彩的创造性批判实践。伦德尔的精神分析实践领域在对其他艺术家作品的批判性写作立场和她自己的"创造性"写作之间摇摆不定。洛马克斯(Lomax)受德勒兹启发的"艺术和理论冒险"进一步推动了创造性批判,将写作本身定位为一种内在的艺术形式,创造了新的艺

① 值得注意的是,这种感觉领域的写作,或许可以与早先一代人文地理学家倾向于以创意写作和随笔为手段来发展其地理工作的方式联系起来——例如,段义孚或埃德蒙斯·邦克塞。

术和理念。

这些文本以其不同的形式使我们能够探索伴随着地理学自身对艺术和创造性实践的研究领域扩大的问题。它们展示了我们是怎样考虑到创造性写作实践的空间性和情感性的,或许还有"事件",从而使写作本身的形式和风格在理论实践中占有更大的比重。这些文本不仅为创造性写作实践开辟了道路,也为更广泛的创造性和实验性方法成为地理学自身扩展领域的一部分开辟了道路。

五、艺术的实践领域不断扩大:制造、行动和物质性

艺术领域不断扩大所推动的本体论批判,既关注艺术创作的实践,也关注艺术创作的物质性。其结果是一个双重过程,既重新关注艺术创作的过程和材料,又通过实践、经验、身体和操演的集合体的兴起实现了艺术的"非物质化"。在对艺术的"独特性、永久性、装饰性吸引力"等标准物质特征的不断挑战中,艺术家们尝试了一系列材料,包括有机物、废弃或贬值的物品,并使用"现成的"工业和商业物品。

在艺术界,这些实验对作品和展览空间的永久性和稳定性提出了挑战。在地理学中,这种物质(和符号)的变异性和短暂性被有效地纳入,以挑战空间和实践的稳定性。例如,探索档案、画廊和收藏,并建立替代性的城市想象。类似的物质美学的可变性有助于动摇任何关于永恒的、固定的和静态的景观意义。因此,我们看到了对自然材料和过程的艺术使用,包括水的涨落和流动、大地逐渐和剧烈的变化、土壤的蔓延、有机物质的腐烂以及地质和冰川过程的遗迹。在这样的作品中,艺术实践和物质性结合在一起,产生了批

判性的效果。当这种对"制作"的关注被投射到地理学自身不断扩大的实践领域中时,我们发现艺术制作的地位和潜力得到了肯定,它是地理学家对世界、主体和正在形成的知识进行的日益基于实践的探索的一部分。

1. 制造与行动:创意地理学

随着艺术领域的扩大,艺术家们一直有意识地、批判性地运用其他学科的技能组合,无论他们是作为民族学家、档案学家还是作为制图师,后者也许是与那些通常属于地理学家知识范围内的实践最明显的艺术交叉。这种制图活动通常带有"导航"和"探索"的目的,并以各种形式与激进的政治实践或是对地方、其物质性和短暂性的批判或颠覆行动模式联系在一起。田野工作最近成为一种广受欢迎的共同实践。最近的一期《操演研究》特刊赞扬了"田野工作"的跨学科理论,认为它是"一种创造性的实践和表现模式,同时也是……具身的参与和探究"。①

也许比这种与"地理"实践的艺术交集更有争议的是地理学家自己对创造性和艺术性"行为"这一广泛领域的接受。这种以实践为主导的研究形式层出不穷,贯穿本文始终。这些"创意地理"包括那些以"艺术"形式参与的地理学家——例如,作为艺术家工作的地理学家,以及大量与艺术家合作创作的地理学家,或参与策展项目,

① 该计划由艺术与人文地理研究委员会(Arts and Humanities Research Council, AHRC)开发和资助,AHRC 是英国人文地理研究的重要资助机构。近年来,AHRC 积极开发和支持那些由地理学家和创意从业者合作密切的项目。地理学家斯蒂芬·丹尼尔斯(2010)对此进行了长期的研究。这种方法在地理学家丹尼尔斯指导的"景观与环境计划"中表现得尤为明显(http://www.landscape.ac.uk)。

探索人与动物的关系、景观和可变物质等不同主题的地理学家。① 在一个更大的范围里，地理学家参与了更广泛的创造性实践领域，包括上文讨论的批判-创造性写作实践，以及一系列视觉文化方法、摄像、摄影和漫画书开发。随着"创意地理学"变得越来越普遍，范围也越来越广，反思这些不同的实践向我们提供了什么是非常及时的。这里并不是进行全面概述的地方，正如克劳斯的论文所表明的那样，这样的方法也不一定适合，但艺术不断扩大的领域确实为这些实践提供了内容和有趣的背景。

克劳斯独特的理论化也使我们的注意力针对着这些实践对学科的本体论和认识论工作。因为，正如克劳斯对艺术扩张所推动的学科反思的回应一样，创意地理学也因其对学科实践和程序的质疑、对陈旧的实践、空间和知识的重构，有时甚至是重新政治化而受到赞誉。从地理学以外的角度来看，特别是对艺术与科学合作的研究来看，我们发现艺术作为一种"新颖"的知识和实践形式出现，使"认知和非认知的循环"成为可能，诸如游戏、恶作剧和意外发现等技术被带入了科学方法和空间规范假设的临界范围。在地理学中也发现了类似的艺术漫画，在"实验"的范围里，艺术被理解为是对科学和地理共同体的实践、知识和空间的颠覆。这些观点加强了对创意地理学中的实践、技术和知识进行进一步考察的必要性，以及对如何描述这些学科之间的相互关系进行认真反思的必要性。

① 这些工作大多是由新兴学者完成的，或者没有采取传统的学术著作的形式。参见以下个人和集体网站的例子：http://creativegeographies.org http://engaginggeography.wordpress.com/2-seminars/creative-public-geographies, http://www.rgs.org/NR/exeres/D32AA632-60D8-45B2-83BB-5FEE0BE196DA.htm, http://merlepatchett.wordpress.com http://michaelgallagher.co.uk。

在克劳斯寻找跨媒介主题的指导下,关注创意地理学的广度表明,除了学科批判之外,我们可以确定两个价值的缝隙。首先,这些实践提供了一种手段来参与并传达适合场地、主题或理论要求的审美——体现的、感觉的——经验。其次,我们发现创意地理学突出了正在进行的物质创造和世界塑造,正如克朗对地理知识的"纹理"和丹尼尔斯对"制作地图"的关注所表明的。虽然这些主题可以帮助我们辨别这些创造性工作方式的作用,但在结论中,我将探讨克劳斯对扩展领域的特殊表述如何更广泛地深化我们对跨学科性的思考。

六、结论和影响

从克劳斯的论文开始,本文考察了艺术的扩展领域与地理学自身的三个交叉点。除了地理学家通过探索无数新的艺术实践形式大获裨益之外,讨论还进一步证明了地理学话语在艺术界批评中的随时加入,以及地理学家自身不断扩大的实践领域如何与艺术领域产生交集。

这种结合,无论是围绕知识体系、关键的研究领域还是实践,都是互惠互利的,我们最好能理解关键的地理概念——场地、空间等,是如何长期为艺术家和艺术理论家提供物质和概念上的接触点的。这些关系的工作将加强对艺术作品的地理分析,但进一步,将使我们能够更充分地认识到艺术实践和地理辩论之间的互利关系。最后,我想思考一下克劳斯关于艺术领域扩大的特殊表述对围绕跨学科性和基于实践的研究等更广泛问题的益处。

克劳斯的文章已经成为思考跨学科艺术实践的重要试金石。威德尔(Vidler)认为,艺术领域的扩展有力地促成了与建筑实践和理论

的交叉，导致了"生态美学"的产生。更广泛地说，伦德尔发现了跨学科艺术实践的"爆炸"（而不仅仅是扩张），随着艺术家"在不同学科领域的内部、边缘、之间和跨越的场地活动"，生产和接受的术语同时被许多学科所定义。

这样的想象无疑是有吸引力的，它将学科表述为对话者，表述为关系和混合形式，而不是可分离的实践领域和固定的学科结构。事实上，这与最近地理学上对"活跃的"跨学科对象以及在新的政治空间和实践方面的潜力的概念化相似。正如贝克所证明的那样，克劳斯提供了一个批判性的框架，在这个框架内探索这种新的可能性，这是一种战略性的运动，在这种运动中，艺术与世界、艺术与其他学科以富有成效的方式共同工作。

我们赞同的不是克劳斯将扩展领域引到结构主义的文字，而是将我们的思想引向这些领域的有关扩展、交叉和限制的术语，引向如何参与、如何对它们进行批判。虽然威德尔（而且他远非孤例）可能会试图拂去人们对过度混杂性和学科纯洁性污染的担忧，但其他人则更为谨慎。事实上，对于克劳斯本人来说，只有当我们关注这种扩张的术语及其限度时，我们才会拥有任何真正的批判价值。这一点在福斯特的观察中得到了印证，即艺术扩展领域的内爆使各范畴不再处于一种生产性的张力中，曾经的活力和动力现在有可能成为熵。

在本文中，艺术与地理学不断扩展的领域之间的张力、界限和交集被抛出。尤其是在我们关注创意地理实践时，克劳斯的论述较少直接给我们答案和判断，而是要求我们直面创造性的、艺术的、审美的实践和视觉文化与地理学之间的张力关系。

对克劳斯来说，艺术领域的不断扩大对既有的批评框架和分析

实践提出了挑战，需要新的术语来验证和理解艺术实践，而她正试图发展这样的术语。如前所述，创意地理学常常因挑战地理知识制造的空间、束缚和结构而受到赞誉。然而，这些解释相对平静的地方却正是关于这种创意地理学所需要的消费和批判的实践。克雷斯韦尔（Cresswell）的观察指出，缺乏学科工具来参与诗歌散文的地理生产，这恰恰突出了其中的一些挑战。简而言之，这些批判性和创造性、概念性、审美性以及风格性的融合，要求对知识生产、批判和评价的学科空间进行重新配置。这是为了扩展这些问题，即如何从事和评估将艺术作为地理研究经验来源的跨学科学术，提出一系列相关问题，包括如何（或应该）判断创意地理实践？智识上和/或美学上？既作为"艺术"又作为"地理学"？尤其是当艺术本身的批判框架也是哲学和批判社会理论的框架时，这又意味着什么？随着创意地理学成为我们自己不断扩大的学科实践领域的一部分，这些仍然是我们应该继续参与的重要问题。

奈杰尔·思瑞夫特

1949—

Nigel Thrift

奈杰尔·思瑞夫特(Nigel Thrift, 1949—),英国地理学家,爵士,华威大学副校长,人文地理学和社会科学领域领军学者,一生荣誉无数。瑞典社会科学院高级研究院院士,英国科学院院士,牛津大学和清华大学客座教授,维多利亚皇家地理协会勋章、美国地理学家协会杰出荣誉奖以及苏格兰皇家地理勋章的获得者,清华大学国际领导力苏世民学者项目执行董事。主要著述有《非表征理论:空间、政治、情动》(*Non-Representational Theory: Space, Politics, Affect*, 2007)、《思考空间》(*Thinking Space*, 2002)等。

思瑞夫特提出的"非表征理论"折射出 20 世纪 80、90 年代人文地理学的重大知识变革。"非表征理论"关注操演性和具身性知识,是一种激进的物质主义尝试,试图纠正社会科学和人文科学过分强调再现和阐释的模式,从沉思式的思想再现模式转向基于实践的行动模式。"非表征理论"认为通过语言媒介并不能完全地了解我们身处的世界,如何在语言之外进行观看、感知和交流是该理论探讨的核心问题。该理论关注主体性、存在的技术、操演、具身、游戏等概念。这篇文章将操演作为"非表征理论"的关键词,将一种以呈现的方式形成的具身性引入到我们的思维中,生产出一种与先前不同的参与世界的精神。地理学这一研究方法的转变,对当代艺术理论与实践具有重大意义。

操演与操演性：一个地理学未知的领域

［英］奈杰尔·思瑞夫特　著　颜红菲　译

> 我的这只手倒要
> 将茫茫的大海渲染，
> 使一色的绿变成红。
> ——托马斯·德·昆西

> 弯下来，僵硬的膝盖，铁石的心肠
> 柔软如新生婴儿的筋骨。
> ——《哈姆莱特》3.3.70—1

> 哭泣是一个谜。
> ——查尔斯·达尔文，1838

引言：一个尴尬的视角

我认为，文化地理学已经迷失了方向，这是不言而喻的。一种特定

的世界图景把它束缚住了,这幅图景仅用几笔就能将其勾勒出来:一种僵化的人文主义形而上学,方法论上翻来覆去只是证实了这个世界的存在,政治上却仍然试图占据道德制高点。至少,结果是显而易见的。文化地理学也一如既往地成为脑力劳动,与其根本的本源割裂开来。

但还有另一条路。在本文中,我将通过一些要素勾勒出重整后的文化地理学的可能面貌,这种文化地理学不只是基于文本和反文本的学术磨炼,而是基于在一个"充斥着各种现象"(saturated with phenomena)①的世界中,在诸多经验领域中不断试验的精神,"充斥着各种现象"是海伦·文德莱(Helen Vendler)孕育出来的词语。我将说明,这种重构包括三个主要因素,每一个因素都很重要。一是认识到世界的丰富性,另一个是把呈现式形成的具身性(an expressively formed embodiment)引入到我们的思考中,最后是生产出一种与先前不同的参与世界的精神。

在每一个案例中,我们所尝试的都是给世界制造一种新的政治格局,一种试图用创造精神而不仅仅是反抗精神来对抗掠夺的政治格局。最重要的是,它致力于迫使新的类型浮出水面,使它们从燃烧的原始能量释放的隐性而又强大的连接中诞生出来(陶西格,1999;思瑞夫特,2002)。② 换句话说,我们所要做的是对政治的定义,它避免了被寂静无为的沙漠所包围的政治圣地的模式,而倾向于将"持续的"政治活动编织进生活之中。

① H. Vendler, *Soul Says: On Recent Poetry*, Cambridge, MA: Harvard University Press, 1995.

② M. Taussig, *Defacement: Public Secrecy and the Labor of the Negative*, Stanford: Stanford University Press, 1999. N. J. Thrift, "Summoning life," in P. Cloke, M. Goodwin, and P. Crang, eds., *Envisioning Geography*, London: Arnold, 2002.

这种视界的变化可以作为一个更宏大项目的一部分，即最终摆脱通过整体化系统来思考历史和地理问题的那种永远徒劳无功但又似乎一直在不断更新的遗产，所提出的问题类型（其中大部分是由基督教神学的伟大体系提出的）和所提供的跃升式答案之间完全不相称，因为思想家们感到必须"'重新占据'中世纪基督教的创世和末世论模式的'位置'——而不是让它空着，就像一个意识到自身局限性的理性可能会做的那样"[1]（华莱士，1983，xx-xxi）。换句话说，正如汉斯·布鲁姆伯格（Hans Blumenberg）在他的《现代理性的合法性》（*The Legitimacy of Modern Reason*）一书中所说的那样，试图"用后中世纪时代的方法来回答一个中世纪的问题"，是一个"用错的工具做错的工作"的案例[2]。但现在我们终于正视到了这一点：我们需要新的形式，一种更温和的理论好奇心，用完全不同的方式来解决问题。绝非偶然的是，这样的举动需要对空间进行重新设计——我们将看到这一点。

　　但是，让我从一篇祷告开始吧，准确地说，是乔丽·格雷厄姆的祷告。[3]

　　　　那些流沙呢？
　　　　我绝望的眼睛，看得太辛苦。
　　　　抑或洞察世界，
　　　　　对我而言，

[1] R. M. Wallace, "Translator's introduction," in H. Blumenberg, ed., *The Legitimacy of Modern Reason*, Cambridge, MA: MIT Press, 1983, i-xxxi.
[2] P. Rabinow, "Midst anthropology's problems," Paper presented to SSRC Workshop on Oikos and Anthropos, Prague, 2002:14.
[3] J. Graham, "Prayer," in *Swarm: Poems*, New York: Ecco Press, 2000:36.

太难了。或者,如果你,因为,
想要领会
什么才是足够的——
然后太阳坠落,句子
涌出,冒失地走向终点,越过了
山脊。我们似乎挣扎于迷失的
思想之中没有
出路,没有任何目光能掠过,
急就的或仓促间的思考无法液化,
直到涌动至舌面。
哦,迅速——像一滴水,吞咽,
惊觉说出这黑夜。①

① 原文如下:
What of the quicksand.

My desperate eye
Or the eye
looking too hard
looking too hard.
of the world
for me. Or, if you prefer, *cause*,
looking to take in
what could be sufficient—
Then the sun goes down and the sentence
goes out. Recklessly towards the end. Beyond
the ridge. Wearing us as if lost in
thought with no way
out, no eye at all to slip through,
none of the hurry or the between
hurry thinkings to liquefy,
until it can be laid on a tongue
oh quickness-like a drop. Swallow.

(转下页)

祈祷的行为。四十多年来,自从路易·阿尔都塞重新激活了帕斯卡的格言"跪下来,动动嘴祈祷,你就信了",以此作为批判人文主义的手段、超越基于标准的修辞学和符号学模式的阅读技巧以来,这一行为就一直是社会科学和人文科学的辩论中心。正如格雷厄姆对荷尔德林片段的重新改写所表明的那样,我们现在可以看到那个庄严神圣的历史时刻作为一系列迟来认识的全面回归——重新思考物质性的紧迫性,肉身性技艺对我们所谓思考的重要性,以及随之而来的促使另一种行动方式的必要性。这三个重塑将构成本文的主要部分。在触及这些之后,我将开始说明它们如何在众多的操演行为中显示出来,从而提供从"一种尴尬(awkward)的视角"①(荷尔德林)来认识世界的能力,而这种能力不太可能,或者说我认为,以其他方式来实现。作为结论,我将谈谈如果地理学不把握好自己的定位,所有这一切对地理学的面貌可能意味着什么。

世界是丰富的

我想从重新认识这个过程开始,重新审视物质性这一难题。过去几年中最引人注目的是围绕这一问题的一系列争议,使得这一术语产生了新的意义,部分原因是某种生机论(vitalism)复兴的结果②,部分是新的技术发展的结果,它似乎预示着一种新的轻盈的存

(接上页)Rouse says the dark.

① Quoted from P. Fenves, *Arresting Language: From Leibniz to Benjamin*, Stanford: Stanford University Press, 2001:1.

② 参见 J. May, and N. J. Thrift, eds., *Timespace: Geographies of Temporality*, London: Routledge, 2001。

在,部分是渴望为一个似乎已被奇观(spectacle)①玷污的世界注入一种奇迹②和震惊的结果。这种新的物质感挑战了一系列传统的划分——例如,在有机与无机、科学与艺术、空间与时间之间的划分——它渴望重新定义世界是/可能/应该怎样的③。这种新的物质性的主要因素是什么?我认为有三个方面。第一个是我们可以按照蒂芙尼(Tiffany)的说法,称之为抒情的物质性。④ 人们用马克思关于德谟克利特和伊壁鸠鲁的博士论文来说明唯物主义既是自由突破,同时又是僵化呆板的,这已是司空见惯了。在那篇论文中,马克思将世界激活了一半。他用伊壁鸠鲁哲学来表明,世界的"感性的外观"是内在于它的特性中的,而不仅仅是一种主观印象,但他又倒向德谟克利特,只允许这种感性有限度地发挥,所以最后形成了一种标准的哲学人类学,在这种人类学中,崇高、迷醉和错乱都打上了人的烙印(有些人可能会说太人性了)。"当马克思完成它的时候,物质的战斗精神已经在人的身体里安顿下来。"⑤因此,马克思未

① 虽然这些巨大的努力值得记忆,其中许多涉及由中世纪教堂形成的充满"特殊效果"的复杂表演技巧。
② 任何思想史都是直截了当的,这让这一观点变得更加复杂。值得记起的是,关于奇迹的最早令人信服的讨论之一是由笛卡儿所作的(参见 Fisher, 1998)。
③ 预先说明一下我的论点,我认为这唤起了一幅世界的奇妙画面,一组不断具现化的渴望、祈祷和诅咒(我没有说画面必然是美好的)的画面,它建立了有效的重复,在我们的生活中引起共鸣,引领我们前进。但我的意思是要走得更远,试图表明为什么这幅不断流传的祈祷和诅咒的画面本身提供了一个反思唯物主义的平台。
④ D. Tiffany, *Toy Medium: Materialism and Modern Lyric*, Berkeley: University of California Press, 2000.
⑤ J. Bennett, *The Enchantment of Modern Life*, Princeton: Princeton University Press, 2001:120.

能理解伊壁鸠鲁转向基本原子特性时所肯定的自然中的能动性。

但现在有人试图把崇高、迷醉和错乱重新恢复到唯物主义中去,这种方式已经被瓦尔特·本雅明等作家预设了。这种"审美处置"的唯物主义与旧唯物主义有什么不同呢?首先,通过对诗意维度的探寻,它把想象力延伸到物质中,而不是把两者看作彼此分离、相互差异的。我们不能逃避这样一个事实,即我们描绘世界的手段与我们对世界的看法是紧密相连的。然而,这并不只是想象力对现实的简单描绘。因为物质本体是

> 一种媒介,不可避免地经由我们建构它的图像被了解。我们面对的是这样一种观念,即物质实体,就其可以被定义的本质而言,是由图像构成的,传统的唯物主义和现实主义的应对取决于我们用来表现一个不可见的物质世界图像的可能性。①

现在如果有什么不同的话,那就是强调了物质的抒情本质。为什么?因为,在这一历史时刻,

> 科学在可视化上技艺愈发丰富,艺术也有诸多的途径进入客体。小说不再以主观或无用为借口而随心所欲,科学也不再仅仅唯"精确"而论真假,因为要做到这一点,它还需要是无中介的、无处境的

① D. Tiffany, *Toy Medium: Materialism and Modern Lyric*, Berkeley: University of California Press, 2000:9.

(unsituated)和无历史的。①

在强大的技术媒体的推动下,随着越来越多的科学实践依靠对不可视事物的想象,这种趋势会进一步扩大。②

内在于抒情中的新物质性的第二个方面是我们可以称之为的惊叹(wonder)。费舍尔(Fisher)认为,惊叹破坏了正常的叙事预期,它在瞬间的时间里产生了突如其来的体验,在这种体验中,所有的细节都以一种空间上的聚集同时出现。日常生活被一个罕见的甚至是异常的、完全引人注目的事件所拖拽和取代。因此,它是比惊讶(surprise)更重要的东西,因为"惊叹并不取决于觉醒后惊讶的期待,而是完全没有期待"③。同样,惊叹也比当今过度熟稔的概念"震惊(shock)"更重要:"震惊是让疲惫的表象和思想体系重新恢复活力。这就是为什么波德莱尔以其古典和宗教思想成为我们时代震惊美学的最伟大的诗人。在震惊中,我们面对的是全有或全无,在绳索的终端是一个心灵或体系的俄罗斯轮盘。"④相反,惊叹是一种局部的可理解性,正如费舍尔在一段精彩的文字中所表明的那样。

苏格拉底坚持认为,知道我们不知道是获得真正

① B. Latour, *Pandora's Hope: Essays in the Reality of Science Studies*, Cambridge, MA: Harvard University Press, 1999:428.
② S. Ede, ed., *Strange and Charmed: Science and the Contemporary Visual Arts*, London: Calouste Gulbenkian Foundation, 2000.
③ P. Fisher, *Wonder, the Rainbow and the Aesthetics of Rare Experiences*, Cambridge, MA: Harvard University Press. 1998:21.
④ P. Fisher, *Wonder, the Rainbow and the Aesthetics of Rare Experiences*, Cambridge, MA: Harvard University Press, 1998:5.

知识的谦卑的第一步。我们需要补充的是,当我们仔细审视过去的推理和科学时,即使是在其成就最伟大的时刻,我们也震惊地发现认识任何那样的东西是不可能的……当我们审视解释成功的历史时,不仅要问道,它怎么可能不受这类因素的影响:不可靠的工具、不可获得的技术、贯穿整个思想建构的隐性错误、不充分的基本术语、像地图上的空白点一样建立起来的未知领域,有时占据了地图本身的90%,那么我们就可以看到,局部可理解性的想法作为某些知识的必要替代物会是多么富有成效。实际上我们必须用有缺陷但仍可驾驭的理性来理解我们好奇心所关注的东西。

惊叹驱动并维持着一种缺陷理性,这种缺陷理性在某些情形下提供给我们可理解性,在这些情形中,我们不知道自己何时甚至是否获得了确定的知识。[1]

新物质性的第三个方面,我称之为"内部衍生性(involution)",这让人想起德·昆西所说的伟大的、相互联系的梦境隐喻,这些隐喻揭示了新的联系,使绿色变成红色。如今,物质性的这个方面常常被贴上新巴洛克(baroque)[2]的标签,让人想起一个传统的复杂性

[1] P. Fisher, *Wonder, the Rainbow and the Aesthetics of Rare Experiences*, Cambridge, MA: Harvard University Press, 1998:9.
[2] 艺术上巴洛克代表着17和18世纪欧洲建筑、音乐和艺术的一种风格,以华丽的细节和矫揉造作为特征。在建筑方面,这一时期以凡尔赛宫和意大利贝尔尼尼的作品为代表。哲学中的巴洛克是中世纪哲学家用来描述图式逻辑中的障碍的一个术语。随后,该词成为对任何扭曲的想法或复杂思想过程的描述。——译者注

构想,它可以追溯到怀特海,并在本雅明(1985)和德勒兹(1993)的作品中找到目前最敏锐的表述。在这一传统中,世界是作为一堆极具意义的碎片出现的(有点类似于莱布尼茨的单子),而不是一个无缝的网络,最后增至为一个超机体的整体。这是一个不断波动的世界,是各种相互排斥的现实的并列存在,现实在动荡的运动中彼此形成短暂的模式——如果模式根本存在的话。"不和谐的解放"(the emancipation of dissonance)①就是从这样一个视角出发的,它在关注转向的同时强调了世界的创造性。那么,在新巴洛克传统中,世界是偶然的、复杂的,是充满机遇和事件的空间。这与在每一个局部实例和事件中看到一般规律的观点是相反的,因为"当我们无法预测一个复杂系统的未来进程时,并不是因为我们知道得不够多,而是因为这个世界是不确定的。巴洛克情形中的不确定性是本体论的,而不是认识论的"②。

 这种新的物质感将世界带入新的领域。首先,它认真地对待隐喻的诗学,隐喻不再被认为是某种舒适和熟悉的东西,而是胡塞尔曾经称之为"对和谐的抵抗",同时也是一种恢复行为。它与训练有素的经验和某些抽象概念的客观统一性相抵触,因为它所包含的东西比它被挑选的东西要多。布鲁姆伯格非常精辟地指出了这一点:

① C. Kwa, "Romantic and baroque conceptions of complex wholes in the sciences," in J. Law and A. Mol, eds., *Complexities: Social Studies of Knowledge Practices*, Durham, NC: Duke University Press, 2002:23 - 52.

② C. Kwa, "Romantic and baroque conceptions of complex wholes in the sciences," in J. Law and A. Mol, eds., *Complexities: Social Studies of Knowledge Practices*, Durham, NC: Duke University Press, 2002:47.

这是阐释学所主张的模式，但在这种情况下，它却走向了相反的方向：阐释并没有在作者有意识地投入的内容之外丰富文本，更不会考虑异类关系不可预知地流入文本生产中的现象。隐喻的非精确性，在现在的理论语言严格的自我锐化中遭到蔑视，却以不同的方式回应着对诸如"存在""历史""世界"等概念最大限度的抽象，这些概念一直不断地强加在我们身上。然而，隐喻保留着一直以来的丰富性，这种丰富性是抽象所必须抛弃的。①

于是，新的物质感认真对待对物（objects）的情感能量投入。因此，如果说这种能量投入在商品之上，便不再被断然视为拜物主义而抛弃。它不仅涉及了肤浅的娱乐，而且还包含了对各种愉悦的肯定。更重要的是，物成为人类行为学的研究要素，它可以疯狂地制造新的路径和集群，将自身变为各种激情的关键部分。②

最后，新的物质感必然会追溯物质世界的政治无意识，这是一种基于模仿维度的身体自发性的操演能力（performative agency），我们在这个世界上的存在大部分都基于此。这些"抒情"（lyrics）——一系列的历史偶然的表达，以及随之而来的创伤、欢乐和转变都是

① H. Blumenberg, "Prospect for a theory of nonconceptuality," in *Shipwreck with Spectator: Paradigm of a Metaphor for Existence*, Cambridge, MA: MIT Press, 1997:81-102.
② J. Attfield, *Wild Things: The Material Culture of Everyday Life*, Oxford: Berg, 2000.

"歌道"①(songlines),现在这些"歌道"不仅被诸如身体和空气流动这样的媒介所撷取,也被屏幕和世俗的准民族志装置所撷取,这些装置由管道网络、程式家族和清算系统等不断的和持续的物质所组成。②

思考具身性

再一次,我们可以从格雷厄姆祈祷的例子中得到的是,我们应当小心,不要假设讯息是生命的全部和最终目的。在某种意义上,媒介就是讯息,因为如果身体认同,那么信仰就会随之而来,正如布尔迪厄在帕斯卡式的脉络中经常展示的那样。信仰就是要让身体沉静下来。

但是,不止于此,格雷厄姆对隐喻的精心混合也表明了质疑身体意义的重要性。因此,最近的工作倾向于从根本上摧毁将身体当作一个已完成了的有机整体,开始或结束于皮肤表层的观念。相反,身体被看作一组相互依存的关联、互动或群体,强调共通性而非孤立性,它们源于具身性(embodiment)所表达出来的力量,甚至是

① 歌道:在澳大利亚土著人的信仰体系中,地球的景观是在梦中被先祖创造的。在梦境时刻,创世祖先出现在地球和天空中,并在大地上行走,他们的路径形成了景观,创造了生物,甚至制定了管理人类社会的法律。这些古老想象被称为歌道或歌之版图,被保存在传统歌曲、故事、舞蹈和艺术中。这种知识形式代代相传,每个土著群体都有自己的一套"歌道"。歌道在澳大利亚土著人的社会中发挥着多种功能。其中最著名的是歌道是作为一种导航方式。通过以特定的顺序演唱某些传统歌曲,人们在大地上行走时,即使在各种地形和天气下长途跋涉也不会迷路。因为歌道中包含了景观中的许多特征,因此可以将它们用作口头地图。
② G. Marcus and A. Riles, *Paper presented to SSRC workshop on Oikos and Anthropos*, Prague, 2002.

激烈的力量。① 这确实是指共通性源自力量。所以,具身性首先是一组时空分布的序列:是身体的所处(a-whereness)而不是身体的意识。它由一种特殊的不断运动的肉体的差异性流动组成,它有它的理性和推理模式,但这并不一定是认知框架。现代舞常常试图通过安排运动的身体来说明这一点,"不相干的动作可以在一个身体中同时启动并发展"②,诱发时间和空间中的多种位置的同时叠加,增殖衔接,这表明运动可以成为自己的动机,以莫斯·肯宁汉(Merce Cunningham)为例。

 他在运动着的身体的协调中分解姿势,于是身体各部分位置的联结不再是一个有机体。甚至可以说,每一个同时保持的姿势,都对应着一个不同的身体。(有机的,是的,但在构成同一个身体的多个有机虚拟身体中,出现了一种不可能的身体,一种怪异的身体:这就是虚拟身体。)这个身体把姿势延长为虚拟性,因为从姿势中产生的东西不能再被一个经验的、实际的身体所感知,也不能在这个身体中被感知。
 由此可见,并不存在像现象学中"特有的"那样的单一身体,而是存在多个身体。③

① P. Fisher, *The Vehement Passions,* Princeton: Princeton University Press, 2002.
② J. Gil, "The Dancer's Body," in B. Massumi, ed., *A Shock to Thought: Expression after Deleuze and Guattari,* London: Routledge, 2002:117-27.
③ J. Gil, "The Dancer's Body," in B. Massumi, ed., *A Shock to Thought: Expression after Deleuze and Guattari*, London: Routledge, 2002:123.

那么,具身性并不仅仅由特定的肉身的一致性构成。它被各种工具从根本上加以扩展,这些工具是我们所说的人性的一个组成部分,而不是设置在人类个体身体一侧的东西,作为这些身体实现各种目标和意义的手段。① 渐渐地,人已经由越来越多的"身体部件"——以及越来越多的世间"对应物"——组成,每一个都在学习影响另一个。正如拉图尔(1999:147)所说,"人-非人这对关系并不是两种相反力量之间的拔河比赛。相反,一方的活动越多,另一方的活动也随之更多"。② 由于这种积极的中介作用,主体间性必须被看作被各种工具(文本、装置和身体规训)作为一种驱动力进行捕捉的结果。反过来,这又把我们引向最后一点,非人也要考虑在内。不是作为备份、界面或占有,而是作为一个或多或少的广泛的行动架构,其关注不仅仅影响"我们",而且也使"我们"成为"我们"。马苏米(Massumi)说得好:

> 世界上有许多非人类层级,它们有自己的"感知"机制,指的是在世界收集潜在的涌流(potential aflow),并在层级形成的自我生产或再生产中将其捕捉。这些非人类的形态中,有许多其实是整合在人类身体中的。一道光落入人眼中,冲击到身体层面上。它的冲量经过许多相互交错的层面,从物理的到化学的再到生物的。在每一个层面上,它都会产生一种特

① A. Leroi-Gourhan, *Gesture and Speech*, Cambridge, MA: MIT Press, 1993.
② B. Latour, *Pandora's Hope: Essays in the Reality of Science Studies*, Cambridge, MA: Harvard University Press, 1999:147.

定的效应,这种效应被捕捉为一种内容,围绕着这种内容,自我调节系统的某些功能就会发生作用。营养效应和功能捕捉的层叠生成,在身体各个层级之间的间隙中继续进行。当它到达大脑时,整个系列重新潜能化(repotentializes)。大脑的功能在皮肤所包含的内部分层和更广泛的捕获系统之间起着枢纽作用,而人类有机体作为一个整体也被整合到这个系统中。①

因此,概括地说,最好可以把具身性认为是一组循环的行为方式、不同事物的架构,它们集合在一起,排列成具有特殊效果和影响的特定功能(即感觉体,不涉及对客体的认知或主体的情感)。这些行为方式正在改变"思想方式",是作用/思考世界的方式,也就是德勒兹所说的"重构",是通过不断地建立和重塑联盟和关系来跨越和生产区域的秩序:做关系的工作(the work of doing relation)。

参与到世界之中

反过来,这种丰富而又感性的物质性描述暗示了一种完全不同的参与世界的精神气质,我在别处称之为"召唤生命"。② 这是一种尝试,试图从目前占据和减弱我们如此多精力的所谓精神气质中开拓出另一种不同的精神气质,一种以创造和关爱的方式构建相遇,

① B. Massumi, "Introduction: like a Thought," in B. Massumi, ed., *A Shock to Thought: Expression After Deleuze and Guattari*, London: Routledge, 2002: xiii – xxxix.
② N. J. Thrift, "Summoning Life," in P. Cloke, M. Goodwin, and P. Crang, eds., *Envisioning Geography*, London: Arnold, 2002.

来增加世界的活力,增加变化生成的各种可能性,这种精神气质不顾一切地走向可能的聚会。它试图对我们不断遇到的问题做出更巧妙的回答,只是稍微扩大了快乐和慷慨的空间,这些空间经常出现,但被固守的环境约束所破坏。我想赶紧补充一句,这不是一种政治伦理的浪漫概念,因为它预设在大多数情况下,人们努力追求的是一种对彼此间的和而不同的尊重(通常被称为深层多元主义),这种尊重产生于对构成我们感知和深思的扩展性认识。但这是一个充满希望的概念——我希望如此——它试图消除许多秩序对我们思考能力和反应能力的压制所造成的损害。

因此,这样一种精神特质的产生取决于对世界将如何被揭示所做出的各种假设。其中一个假设是,世界不会以世俗化的现代性出现。我不赞成把这个世界说成是一个没有想象的领域。相反,我认为,与中世纪时期相比,可能那时的形式更激进,但我们当前的世界依然充满了神和灵魂。我基本上不相信资本主义、官僚政治或科学有抹平想象力的力量,尽管它们肯定会制约和引导想象力。① 我认为这类世俗秩序(因为它们本身就贯穿着迷信的表现、跳跃的想象力和情感能量,我可能会质疑"世俗"一词的使用),试图生产有效的公共空间组织,而这些组织恰恰会排挤这些显现。当然,这些被压抑的显现随后会回归,但在世俗环境巨大的组织资源的强力下,会事与愿违地导致冲突、分裂和战争。

另一个假设是,政治在各种各样的层面上运作,其中最重要的一个层面,正如康诺利(Connolly)所指出的,是"内脏"寄存器,即扁

① 对我来说,这种态度暴露了缺乏令人信服的历史想象力。

桃体、胃和许多其他身体部位(正如我们已了解的,并非所有这些部位都通常被认为是身体的)所寄存的地方,这些部位产生强度、想象和感觉。① 康诺利专注于这种"内脏"寄存器有很多原因——部分是为了表明如果坚持康德和哈贝马斯的公共话语概念将会失去什么;部分是让他在开始的时候能够接受政治,而不是传统上认为政治实践会起作用的时候;部分是作为一种政治野心本身;为了导致新的能量和惊讶的实验涌现,应当修改这种感觉寄存器的"深层感知"(infrasensible)方面。

还有一个假设是,我们需要以不同的方式生活在世并为其承担责任。也就是说,我们需要更开放地去关注开放,而不是去关注控制。但是,怎样去表达这种开放呢?我想到的一个类比与感知世界的显示性有关。正如阿伦特所言,在这种情况下,使用一个剧场的比喻,"任何能看到的东西都想被看到,任何能听到的声音都想被听到,任何能触摸的东西都想被触摸"②。换句话说,"有感觉的生物……对被感知有积极的反应——以一种冲动的形式去显示它们自己。因此,'是什么'不断地促成并展现了世界的狂野和壮观"。③ 在一篇值得注意的文章中,瑞德(Read)展示了这种操演行为如何生产出对他异性和某种脆弱性的认同,这反过来又会产生一种伦理立场。④

① W. E. Connolly, *Why I Am Not A Secularist*, Minneapolis: University of Minnesota Press, 1999.
② H. Arendt, *The Life of the Mind*, New York: Harcourt Brace Jovanovich, 1978: 29.
③ K. Curtis, *Our Sense of the Real: Aesthetic Experience and Arendtian Politics*, Ithaca, NY: Cornell University Press, 1999:31.
④ A. Read, "Acknowledging the imperative of performance in the infancy of theatre," *Performance Research 5*, 2000:61-9.

最为重要的是,这种伦理立场的参与可以概括为情动能力(affective capacity),这种能力超越个人性的情感(emotion)而保持在对感觉(feeling)的强调上。① "情动"在这里以一种经典的斯宾诺莎方式理解为"身体的改变,通过这种改变,身体的行动力量增强或减弱,得到帮助或受到限制,以及对这些改变的看法"。② 当然,斯宾诺莎式身体在这里意味着不同于个体有机身体的东西,更类似一种运动或转变(transitions)的情形,发生在一个既影响又被影响的某种特定相遇模式中。③ 正如马苏米非常清楚地指出的那样:

> 对斯宾诺莎来说,身体与其转变是一体的。每一次转变都伴随着其能力的变化:影响和被影响的力量的变化可以通过下一个事件来显现,包括它们有多容易被显现出来——或者它们在多大程度上作为未来而存在。这种程度是一种身体上的强度,而且它现在的未来性代表着一种趋势。斯宾诺莎主义的情动问题提供了一种将运动、倾向和强度等概念编织在一起的方式,它使我们直接回到了起点:在什么意义上,身体与它自己的转变相吻合、转变与它的自身的潜力相吻合。④

① S.D. Brown and P. Stenner, "Being Affected: Spinoza and the Psychology of Emotion," *International Journal of Group Tensions* 30, 2001:81–105.
② 见斯宾诺莎的《伦理学》,第三部分,定义3。
③ 有时候,斯宾诺莎确实提到了个人的身体,在阅读他的作品时需要记住这一点。
④ B. Massumi, *Parables for the Virtual: Movement, Affect, Sensation,* Durham, NC: Duke University Press, 2002:15.

而重要的是,强度的变化是感觉到的:它是关系活动中感觉到的现实。出于对情动和身体的这样一种理解,斯宾诺莎曾塑造过的一种表达的伦理学,现在又回到了我们的身边。马苏米将这种伦理学表述如下:

> 首先,表达最突出的是不依赖于任何所谓的普遍适用的道德规则,即赋予它或指向它的责任。确实存在一种表达的伦理,德勒兹和瓜塔里承认并接受了这一核心问题。他们坚持使用"伦理"这个术语,而不是道德,因为在他们的眼中,这个问题在任何方面都不是个人责任的问题。它基本上是一个实用主义的问题,即一个人如何通过操演为世界上的表达延伸做出贡献——或者反过来说,延长其捕获。这根本上是一个创造性的问题。凡是表达延伸的地方,可能性必然出现在新事物中。表达的紧张在本质上是创造性的。它的传递带入了确定的存在。它是个体发生的(ontogenetic)。致力于表达的延伸,促进它影响它,而不是试图拥有它,就是进入其中,为它的探索做出贡献:这是一种共同的创造,一种审美的努力。这也是一种伦理努力,因为它使自己与变化结盟:为了一种伦理的出现。①

① B. Massumi, "Introduction: like a Thought," in B. Massumi, ed., *A Shock to Thought: Expression After Deleuze and Guattari*, London: Routledge, 2002:xxii.

操演也是如此

我希望现在能更清楚为什么我和其他人近年来对操演的主题如此感兴趣①。因为操演以正确的方式提出正确的问题,它产生于一种强烈的愿望,即发挥想象力为世界添加一些东西,在这个世界里,不断变化的操演要求已经变得司空见惯。② 在关注点、强度和伦理承诺上,我倾向于把操演看作祈祷的现代等同物,同时又与之不同,因为它希望利用每次的重复实现一些不同的事情。当然,它不是灵丹妙药,但它开始为我现在进行的思考提供一个身体。操演已经建立了关于肉体、空间和时间技术的知识,它意识到自身和效果。它可以表达宏伟和史诗,但它也意识到"最小"的事物——从眉毛的颤动到椅子的定位,从一滴眼泪的轨迹到一个入口的布置——都很重要。

操演能做很多的事情,这是关键。但在这里我将集中讨论它的扰乱能力。我们需要小心。许多操演只是巩固了既定的秩序:它不是游击战术和入侵抵抗的狂欢,而是主导文化秩序的一部分。③ 但足够的差异为思考其他提供了基础。也许思考操演的最好方式是把它作为表达渴望的文化储存,有时是明确表达的,有时就像爱人的目光扫视房间后一言不发便默默离开。而这些渴望绝不总是属

① N.J. Thrift, "Afterwords," *Environment and Planning D: Society and Space* 18 (2), 2000: 213-55.
② J. McKenzie, *Perform or Else*, New York: Routledge, 2001.
③ J. McKenzie, *Perform or Else*, New York: Routledge, 2001. G. Genosko, Felix Guattari: *An Aberrant Introduction*, London: Continuum, 2002.

于认知领域的。许多只是表现为前反射迹象,小的情动指向某物,却不能说出它是什么。

在接下来的内容中,我将非常简明地指出,这些操演性的时刻有时可以(有时不行,但也同样有趣)通过音乐表演的例子,特别是歌剧和乡村音乐,来产生某种提升。(在这样做的时候,我试图对当代操演议题的不同方面进行选择,它们代表了操演的不同方式,我认为我所做的只是触及了表面。)这些选择,乍一看可能不是很有说服力。毕竟,在大多数艺术化(incarnations)过程中,歌剧和乡村音乐都没有构想出前卫的艺术,二者使用的是陈旧的表演剧本,这些剧本"进入表演者的身体,表演者处于生死之间的幻想状态,歌手(和音乐家)生产出的声音具有粗暴的力量"。① 歌剧和乡村音乐是按常规进行录制的,而且录制可能确实是主要的意图。② 鉴于这些解释,我们该如何理解歌剧和乡村音乐等艺术形式的表演,而不回到表演的陈规定型观念中去,即要么是只由主剧本或乐谱赋予生命的木偶戏形式,要么是相当于激进政治行动的非常规即兴创作。乐器演奏-表演者-观众到底是什么?答案在很大程度上是努力更好地理解操演网络的情动维度,尤其是它们同时"拥有"表演者和观众的能力。阿巴特(Abbate)描述了歌剧演出过程中的一些感觉,这些大师级的表演表现了强烈的表现力,所以当她记述那一刻时仿佛它们是昨天发生的一样:

① C. Abbate, *In Search of Opera*, Princeton: Princeton University Press, 2001: 18.
② 对于在这样一个媒体饱和的世界里,现场这一概念是否还有意义,存在着激烈的争论(见奥斯兰德,2000)。

它们给人的印象是,作品就在当下、就在"眼前"创造出来的,似乎从来没有让人把听到过的东西与一些潜在的同类、一些它们必须实现的超凡作品进行比较。换句话说,它们从来没有让人产生一种沉甸甸的感觉,觉得自己是否忠实于原著,是否"这是对于那部作品的很好的表演"。虽然它们是我熟悉的作品的表演,但模板已经被遗忘。暗示着人们所听到的东西同时在出现又同时消失,产生了一种奇怪的底音色,招致大家屏住呼吸,仿佛这样可以捕捉一切的疏漏。同时,它们是明显的,夸张的物质,引导人们注意到音乐家和他们创造的声音的物理现实,以及一个人,他作为听众或演出者在那个声音中的位置。声学上的不合规范或奇特的视觉角度、各种多余的东西都与独特的环境有关。在记忆的重新审视中,它们常常指导着我关于音乐的写作。它们提出了一个有趣的问题:如果表演能够如此强烈地引起如此长久的共鸣,那它该有怎样致命的力量啊?①

乡村音乐以不同的方式提出了同样的问题。乡村音乐常常被认为是在为保守的悲情唱颂歌,因此被许多知识分子所否定;但是,舒斯特曼(Shusterman)对此做了有力的辩护,指出这种否定的部分原因恰恰是它在表演中对情动的认知和使用。"极端的情感或感伤是乡村音

① C. Abbate, *In Search of Opera*, Princeton: Princeton University Press, 2001: xv – xvi.

乐的标志,也是知识分子将其视为庸俗艺术的主要原因。"①舒斯特曼认为,乡村音乐要求建构真诚,这就需要采用能够昭示真实性的情感风格,而这些风格本身被反复使用,引发观众的情感反应期待。依靠这种情感风格的定型、相对有限的音乐曲目和强大的叙事推动,乡村音乐往往能够利用生活中常见的失败来构建一种肯定。

然而,在音乐表演中特别有趣的是,当演出出现一些尴尬场面时,涌现(emergence)的过程会出现在所有的表演中。大多数的表演都不是完美的再现,有漏记的音符,有遗漏的线索,有错误的入口。

> 错误和故障是副产品,暴露了僵死的对象的问题(dead-object problem),这是操演网络中很少有人愿意看到的一个方面。这也是为什么表演会出错——有人可能忘谱了,或者演奏可能失误或停顿——它并不只是在观众中产生沮丧或失望。这种情绪更为复杂,有一种恐惧感、焦虑甚至恐慌的感觉,不仅来自对舞台上那些人的同情:这个场景已经显示出了它的另一面,一个缺乏活力的集体以某种方式脱离了指令,这些指令为它提供暂时的、和谐的生活。②

我想通过对哭泣这种最容易被忽视的情感表现形式进行考量,

① R. Shusterman, *Performing Live: Aesthetic Alternatives for the Ends of Art*, Ithaca: Cornell University Press, 2000:85.
② C. Abbate, *In Search of Opera*, Princeton: Princeton University Press, 2001: 45.

来更充分地说明其中的一些观点。哭泣被忽视的部分原因是这个问题确实很棘手,因为一方面它是极端的明显,可同时又是极端的不透明。因此,哭的文化史同时也是一部哭的实践史、一部哭的分类史和解释史。从圣奥古斯丁的早期分类到心理治疗师的最新思想①,再到从达尔文开始的科学家们几乎一直在努力赋予哭泣某种功能性的意义,眼泪已被证明是基本的思考方式,一种通常具有高度性别化的期许;②而且我们十分肯定的是,关于这段历史,在现在的文化和历史记录中,哭的频率、用途和效果有很大的不同。③

在当前的西方文化中,让我感兴趣的是哭泣的普遍性——正如弗雷(Frey)所说,"成人可以在几乎任何可以想象的情况下流泪"④——还有就是哭泣经常出现的极端尴尬的情况:尽管在悲伤或快乐的情况下,哭泣都是可以接受的,甚至在某种意义上是愉快的(在葬礼和告别的场合,作为和解或安慰的因素,作为真诚的公开声明,还可以表达震惊、表达释放,比如观看某些类型的表演,如"催人泪下"的电影或听某些类型的音乐,如乡村音乐)。但哭泣总体上是

① J. A. Kottler, *The Language of Tears*, San Francisco: Jossey-Bass, 1996.
② 虽然如卢茨等人所言,并不总是如预期的那样。例如,正如他指出的那样,人们可以接受男性政治家在媒体上哭泣,但这会给女性政治家带来问题。
③ A. Vincent-Buffault, *The History of Tears: Sensibility and Sentimentality in France*, London: Macmillan, 1991; F. F. Hvidberg, *Weeping and Laughter in the Old Testament*, Leiden: Brill, 1962; M. E. Lange, *Telling Tears in the English Renaissance*, New York: Brill, 1996; T. Lutz, *Crying: The Natural and Cultural History of Tears*, New York: Norton, 1999; S. J. McEntire, *The Doctrine of Compunction in Medieval England: Holy Tears*, Lewiston, NY: Edwin Mellen, 1990; W. M. Reddy, *The Navigation of Feeling: A Framework for the History of Emotions*, Cambridge: Cambridge University Press, 2001.
④ W. H. Frey, *Crying: The Mystery of Tears*, Minneapolis: Winston Press, 1985: 21.

非常不得体和难以处理的,无论是对那些正在哭的人还是那些也卷入其中的人。① 我认为,哭泣也因此通常被理解为一种戏剧行为,一种表明情感状态变得尴尬的实用手段,一种特别是绕过语言的某些表达限制的手段;"当文化迫使人们表达他们无法言说的反应时,哭泣就出现了"②。哭泣的身体有戏剧性的一面:正如卡茨(Katz)再次指出的那样,哭泣是"一系列独特的、以美学为指导的调动身体表现力的方法"③。反过来,这种哭泣往往是高度实验性的;它没有明确的目标,只是一种非常简单的改变现状的手段,看看会出现什么情况,这很可能只是对现状的另一种形式认识/鉴别,一个通往其他事物的巧妙而感性的桥梁。可以有多种形式来建立桥梁——在小的和大的社会世界之间,在缺席和在场之间,在喧闹和沉默之间——但不可否认的是一种高度的审美能力,使事件得以成型:"哭泣展示了一种诗意的逻辑,人们通过这种逻辑将日常的非情感行为中经常被抹去的东西浮现出来,并加以标记。它们撞击、改变并呈现了他们行为中常规不可见的、自然的三维维度。"④换句话说,它们进入了另一个具身的领域,这个领域精确地强调并实际上找出它们被体现的程度:"将人和世界交织在一起的流动,随着它从隐蔽之处移动到体验的前台而变形。"⑤身体的各个部分寻找新的对应,改变了体验的隐喻构建。呼吸就是一个很好的例子。哭泣时的喘息会使一个

① S. Cavell, *Contesting Tears: The Hollywood Melodrama of the Unknown Woman*, Chicago: University of Chicago Press, 1996.
② J. Katz, *How Emotions Work*, Chicago: University of Chicago Press, 1999:198.
③ 同上,第179页。
④ 同上,第213页。
⑤ 同上,第220页。

通常被认为是自发性的动作(至少在西方)变得突出,并且可以在许多形式的事件中用于巧妙的物质效果。正如伊利格瑞(Irigaray)所言,气息也是可以教化和分享的,哭泣正是因为它呼吸不协调。①

结论:唤醒时空

最后,我想在此文的结尾指出,一种地理学研究方向的转变,也就是我已经指出的,将会脱颖而出。我希望到目前为止,政治目标是明确的:以新的方式展现关系,集中精力推动涌现的力量。这样一来,那些激进的经验主义和语用学的形式,作为时空的研究方法会更受欢迎,它们展示了循环显现并持续的方法,这类方法可以在怀特海、德勒兹和拉图尔的工作中找到。这种方法不太可能与"本质的"界域和关系有太多的交集,会拒绝处理"本质"或"理性"之类的固有权威,并对预先确定的认知路线保持警惕。相反,他们描绘了一幅"社会秩序不断受到直接分解威胁的画面,因为没有一个组成部分是它的全部"②。

当然,由于我们才刚刚开始探索这些时空和它们不一样的潜

① L. Irigaray, *Between East and West: From Singularity to Community,* New York: Columbia University Press, 2002.
② B. Latour, "Gabriel Tarde and the End of the Social," in P. Joyce, ed., *The Social in Question: New Bearings in History and the Social Sciences,* London: Routledge, 2002:128. 正如塔尔德(Tarde)于 1898 年(cited in Latour 2002:124)所指出的,人们总是犯同样的错误,相信为了看到社会现实的有规律的、有秩序的、有逻辑的模式,你必须从它们的细节中提取自身,基本上是不规则的,一直向上走,直到你拥抱全景式的广阔的风景:任何社会协调的主要来源都在于极少数的一般事实,从这些事实中它逐渐偏离,直到以一种弱化的形式到达细节;简而言之,当人类鼓励自己前行的时候,他们相信一个进化的法则的引导。而我相信的恰恰相反。我们花了将近一百年的时间才完全理解这种说法的后果。

力,所以我不能从一线带回充满着大灾难或者大胜利的故事。但是,我还应该补充一点,这种方法的本质恰恰是回避这类叙事,而专注于一些更平常的东西。任何一个单一的时空逻辑都无法包含世界的所有细节。因此,我在最近的几次"地理疗法"①(geopathic)中找到了更多的政治寄托,这种"地理疗法"试图通过音乐书写②、行走③和其他超常的表达实践来阐释操演。所有这些尝试的共同之处在于它们的实验性质,它们试图追踪自身的涌现过程,并将其作为更普遍的经验来提取。④ 它们中的每一个都借鉴了可以为表达观点提供支撑的方法论知识,尤其是那样一些知识:不否定抒情性;运动优先;意识到身体以各种不同的方式发声;价值的不确定性;相信有一种平凡的政治可能并不平凡,有时甚至是非凡的。这些知识必然是兼收并蓄的,全面吸收"操演"提供的各种映射(mapping),其"现象学"从一开始就既是概念的也是物质的。⑤

它们发现了哪些空间?必须复活各类空间,因为它们是在演示,所以可以跟踪和干预空间的演示。正如我在其他地方所提到的,⑥演

① U. Chaudhuri, *Staging Place: The Geography of Modern Drama*, Ann Arbor: University of Michigan Press, 1995.
② S.J. Smith, "Performing the (sound) World," in *Environment and Planning D: Society and Space* 18(5), 2000:615-637。
③ J. Wylie, "An Essay on Ascending Glastonbury Tor," in *Geoforum* 33, 2003:441-454.
④ 这当然是动词"教育"的原意(罗奇,2002)。
⑤ 见 U. Chaudhuri, *Staging Place: The Geography of Modern Drama*, Ann Arbor: University of Michigan Press, 1995;另见 R. Rehm, *The Play of Space: Spatial Transformation in Greek Tragedy*, Princeton: Princeton University Press, 2002。
⑥ N.J. Thrift, "Afterwords," in *Environment and Planning D: Society and Space* 18(2), 2000:213-255.

示通常被认为是一种轻量级的活动。但同样有可能的是,演示是人们可能参与的最严肃的活动之一,尤其是因为演示的空间感取决于位置与运动之间关系的颠倒。在演示空间中,"运动不再与位置挂钩。相反,位置从运动中产生,从运动与自身的关系中产生"。①

当然,通过运动来思考空间正是操演所做的事情,但是这种思考是可以被概括的。② 反过来,我们可以看到这种思考开始影响我们周围空间的运作,在各种新的拓扑建筑形式中,在开始包围我们的移动技术的实验中和移动地址的新形式中,③在互联网使之成为可能的持续的操演中(从音乐到祈祷),在某些新形式的激进经济活动中,等等。这类似于马苏米的"跨逻辑(translogic)":

> 跨逻辑不同于元逻辑。它并不是在背后描述多种逻辑及其模型的操作层次是如何结合在一起的,而是进入到关系之中并尽可能多的调整来获得一种可能到来的感觉。它富有想象力地进入过渡结构,并尽可能多地拉动绳股,看看会出现什么。这种调节是富有成效的。它不是元逻辑的,而是超调节的。④

① B. Massumi, *Parables for the Virtual: Movement, Affect, Sensation*, Durham, NC: Duke University Press, 2002:180.
② A. Amin and N. J. Thrift, *Cities: Re-imagining Urban Theory*, Cambridge: Polity Press, 2002.
③ N. J. Thrift, "Summoning Life," in P. Cloke, M. Goodwin, and P. Crang, eds., *Envisioning Geography*, London: Arnold, 2002.
④ B. Massumi, *Parables for the Virtual: Movement, Affect, Sensation*, Durham, NC: Duke University Press, 2002:207.

运用想象力。展开，实验，调整，生成。是形成而不是形式。是生活而不止于生活。

最后，我想说，这种立场提供了最好的机会——只要我们有勇气抓住它们。这并非易事。可以说，这门学科自身的体像需要改变，这将对许多人构成严重威胁，尤其是那些认为自己和只有自己才真正了解这个世界是怎样的、应该怎样的人。正如我所指出的，根据荷尔德林对索福克勒斯的解释，我们需要的是一个尴尬的视角，一个"无法把握方向、获得稳定的立场并使自己走上正确道路的视角"，[1]一种不仅是脱离法律秩序所认可特权的有利视角，而且是积极倾向于可能导致出错的视角，这并不是出于某种单纯类似于逆反的青春期需要，而是出于一种根深蒂固的信念，即确保一种永远不会出错的观点不能给世界增添乐趣，恰恰会减损那些重要的抒情品质。"不确定，套用斯宾诺莎的说法，就是自身的指标。"[2]

句子说出来，就结束了——但并没有实施。

[1] P. Fenves, *Arresting Language: From Leibniz to Benjamin*, Stanford: Stanford University Press, 2001:1.
[2] P. Fenves, *Arresting Language: From Leibniz to Benjamin*, Stanford: Stanford University Press, 2001:12.

彼得·彼得洛夫斯基

1952—2015

Piotr Piotrowski

彼得·彼得洛夫斯基(Piotr Piotrowski, 1952—2015)，波兰波兹南的亚当·密茨凯维奇大学艺术史系主任兼教授，曾任波兹南国家博物馆当代艺术的高级策展人，波兹南艺术史研究所所长，美国欧洲多所大学高级研究员和客座教授。主要著作有《雅尔塔的阴影：1945—1989 东欧艺术及先锋派》(*In the Shadow of Yalta: Art and the Avant-garde in Eastern Europe, 1945 - 1989*)，《东欧剧变后欧洲的艺术与民主》(*Art and Democracy in Post-Communist Europe*)，《从博物馆批判到批判的博物馆》(*From Museum Critique to the Critical Museum*)。

文章以苏联解体后"新"中欧的建构为主题，说明在新的历史情境下，对艺术地理学研究方法和介入手段重新定位的必要性。较之传统艺术地理学的基于地方的形而上学的观念集合，批判的艺术地理学将地方关系和权力话语的分析放在不断变化的"轨迹"的语境里，充分考虑物质和文化层面的"轨迹"运动，研究不同地方相互之间的关系，以及隐匿于其中的空间话语和权力运作方式。文章的切入点是欧洲展览，博物馆与展览是艺术地理学研究重要的话题，它是艺术思想、艺术形式、意识形态和民族文化之间交流和冲突的媒介和中转站。从影响和传播意义上看，可以说欧洲艺术展是欧洲艺术地理学发展轨迹的缩影，组织展览就是在撰写艺术史。

时地之间:"新"中欧的批判性地理学

[波兰]彼得·彼得洛夫斯基 著 吴恒 译

概言之,若将批判性艺术地理学构想为一种空间话语或是不同地方之间关系的话,我们将构建一个视角,从中可以看出中心权力的运作机制;继而也可将其视为对权力话语的一种解构——定义了它的位置,揭示了它的殖民策略的根据。在揭示权力体系的过程中,空间尤为重要。空间并非一目了然;相反,它意味深长。正如米歇尔·福柯所说,空间是所有权力运作的基础,权力处于空间结构之中且权力显然更乐于通过使空间显得一览无遗来隐匿自身。鉴于此,批判的艺术地理学议题、欧洲不同地区之间,特别是西欧与东欧或西欧与中欧之间的关系议题,首先就是中心和边缘的权力问题。中心是权力所在,边缘是权力规划的对象,是其"殖民化"的目标。反之,我们从传统的艺术地理(Kunstgeographie)中得知,传统地理学是基于地方的形而上学的观念集合(地方精神,血与土),其中之义甚少,除非从空间运行的变化不居层面加以理解;或者,亦如法国哲学家保罗·维利里奥(Paul Virilio)所言,要在不断变化的"轨

迹"的语境里,而不是一成不变的政治所指的静止中。维利里奥认为,自我认同问题并不应简化为主-客关系的问题,而是应该考虑到物质和文化层面的"轨迹"运动和人性的变化无常。凡是带有"东方主义"还是"西方主义"观念的都是有倾向性的。如何将这些观念划分为"彼"和"此",受制于诸多因素,若将其在不同的参考系中描绘出来,有时会自相矛盾。

我们不妨看一个就近的例子,冷战期间,特别是50年代后期,中欧国家的文化矢量不仅对准了西方,还聚焦于巴黎。法国,不仅被誉为现代艺术神话的中心,还是西方文化的高峰,是对野蛮的反抗。在东方,不同西方中心(如纽约和巴黎)之间的文化或政治竞争无人问津,对于任何破坏西方理想主义形象的信号亦置若罔闻;对于发生在马克思主义话语及共产主义联络人与资产阶级文化之间的冲突所导致的内部政治紧张也不以为意。例如,1959年在克拉科夫(Cracow)举办的 PHASES 展览会上,法国诗人安德烈·布勒东(André Breton)在他为展会准备的演讲中流露出的其崇高的政治诉求和针对法国文化的指责,却并未引起重视。[①] 这是因为政治介入艺术的修辞总是与一个相反的地理方向联系在一起,是东方而不是西方。实际上,从西方到东方的迁移往往只是一维性且经过选择判断的。

然而,换一个方向来看,从东方到西方的文化运动也如出一辙。

[①] J. Chrobak, ed., *Cricot 2*, *Crupa Krakowska i Galeria Krzysztofory w latach 1955–1959*, Cracow: Crupa Krakowska, 1991, pp. 81–89; J. Dabkowska-Zydron, *Surrealizm po surrcalizmie. Miedzynarodowy ruch PHASES*, Warszawa: Instytut Kultury, 1994, pp.106–111.

当时,西方看待东方文化的着眼点更多地集中于彼此之间的相似性,而不是两者间的差异性;更多地集中在西方文艺范式的语言可以理解的现象上,与它们的本土起源无关。塔德乌什·坎托（Tadeusz Kantor）的不定形（informel）绘画（法式的）在西方大受欢迎,而捷吉·诺沃修斯基（Jerzy Nowosielski）那些与西方模式大相径庭的特立独行之作则遭到冷落,由当时克拉科夫会展的案例推之,这也就不足为奇了。斯洛文尼亚策展人伊戈尔·扎贝尔（Igor Zabel）曾写道,这种情况的发生是因为冷战和新殖民时期的现代主义意识形态的建立基于这样一种信念,即西方现代形式和价值观在所有现代形式中大放异彩,因此其具有普遍价值。[1] 尤为重要的是,这种看法在东欧普遍存在。

 如今,面对欧洲一体化势头,或者说中欧正被纳入欧盟体系之中,地理环境的复杂性较之四十年前只增不减。自"铁幕"落下已历十余年,柏林墙也已被推倒,我们再也不能只用西方和东方的政治范畴来描述如今的欧洲,同时也不能再使用一维性的"轨迹运动"来看待问题。这样一个"崭新的中欧",诞生于苏维埃阵营（或者在其附近,比如南斯拉夫）,它既不属于东方,可也"尚未"完全成为西方的一部分,换句话说,这个"崭新的中欧"就是指从波罗的海到巴尔干半岛的这部分区域,恐怕它只是昙花一现。在不久的将来,它将划分新的边界,建立新的高墙（就像柏林墙）横亘于传统的中欧大陆;重新划分后的欧洲新边界将穿过中欧曾经的心脏地带,即在斯洛文尼亚和克罗地亚、捷克共和国和斯洛伐克、波兰和立陶宛之间。

[1] I. Zabel, "We and the Others," in *Moscow Art Magazine*, no.22, 1998, p.29.

毫无疑问,中欧的历史地理坐标处于不断变化之中:我们正经历着历史和地理两方面的巨大转变;我们处于两个不同的时间的过渡阶段,介于两个不同的空间形状的交替时期。中欧文化的轨迹正悄然发生着变化,它的地理参照点将变得更加复杂。这里将冒出一个重大课题,有关新艺术地理学的一个重要维度,或者换个说法,用艾利特·罗格芙(Irit Rogoff)的话来说,就是批判性制图学(critical cartography)。① 我们应该想知道这个新的矢量网络究竟能在多大程度上揭示权力中心,即西方中心,并且它到底能在多大程度上拒绝文化独裁,能像女权主义、后殖民主义和其他的解构实践那样,能将主题建立在一个多元化和不分等级的观念的基础上,或者更确切地说,基于欧洲维度的多元主体性的观念。

欧洲展览史就是欧洲艺术地理学发展轨迹的缩影,同时也是其中举足轻重、妙趣横生的一笔,尤其是1989年东欧剧变后在西方举办的中欧展览,也就是从那时起,欧洲的地理环境似乎较冷战时期变得愈加复杂。西方对于这些刚刚脱离东方、即将踏入中欧的国家最关注的问题是什么?答案很简单:主要是些政治问题,明显得让人觉得提它就是多此一举。那东方组织发起此类展览又意欲何为呢?这是一个更为扑朔迷离和至关重要的问题。不过,我们不妨先了解一下"exhibition"的本义,看看它是否传达出有关展览本身的信息。② 该

① I. Rogoff, "The Case for Critical Cartograpies," in Z. Koscevic, ed., *Cartographers/Kart-ografowie/Kartografusok/Kartografi*, Warsaw: Centrum Sztuki Wspolczesnej "Zamek Ujazdowski", 1998, pp.144 – 49;也可参见 I. Rogoff, *Terra Infirma, Geography's Visual Culture*, London and New York: Routledge, 2000。
② 作者非常感谢埃娃·多曼斯卡(Ewa Domanska)博士诸多关于促成本文成文的论述、批判性评述及建议,包括展览和边界的问题。

词来源于希腊语，原义是处在其他东西之间；根据牛津英语在线词典，它表示为提交某物以供检查，公开审查。我们从拉丁语中也发现了相似之处："exhibition"源于 exlibeo，表示展示；同时也可认为源于"exhibit"，表示提交的文件、提交给当局的申请等等。进一步来说，exhibition 是一种监督，或者更确切地说，是呈递某物以供监督。首先，所示之物可为公众所见，可远程观赏也可现场观看，故此，审查检验之风、评头论足之举也随之而来。换言之，对于展览问题的理解与权力问题密不可分。毫无疑问，权力位于审查者之手，他们过去常常监督呈递上来的所供监督之物。因此，这就意味着 1989 年后的中欧展览实际上是对于欧洲"另外"一端的艺术审查，意外地敲响了欧洲"右边"的大门。

毫无疑问，展览是当代艺术最为重要的交流手段。要是没有展览，许多理所应当被展现的东西无缘现世。正如让-马克·伯尹索特（Jean-Marc Poinsot）主张的那样，"当代艺术（可以是任何艺术、任何文化的产物）都是以展览为媒介传递给我们"。[①] 然而，另一方面，它又离不开对权力系统的依赖。这样一来，问题不再是质疑展览系统本身，而是在取得或失去所展之物的文化认同这一问题的背景下解构策展人的策略，即中欧文化如何重塑其艺术史且它在新的历史时期将展现的文化抱负。换言之，我们可以说问题在于展览策展人希望西方通过何种方式来审查检验或监督来自中欧的艺术；策展人希望中欧艺术以何种方式展现在市场上，出现在公众面前，或者相

[①] J.-M. Poinsot, "Large exhibitions. A sketch of a typology," in R. Greenberg, B. W. Ferguson, S. Nairne, eds., *Thinking about Exhibitions*, London and New York: Routledge, 1996, p.39.

反地,在欧洲一体化进程中,策展人希望中欧艺术通过何种方式不被西方所忽视。因此,这里要强调的问题不在于允许东方文化引入西方的西方策略,而是东方(或中欧)使得其艺术能够进入西方以供审查的东方策略。

即便中欧就在西方眼皮子底下,在 1989 年之前,它并未对这位近邻展现出一丝一毫的重视和兴趣,而是在其后殖民主义研究中,将目光聚焦于"真正的他者",或者至少在俄罗斯身上——它在西方想象的文化政治中占有特殊的地位。此番论述不仅适用于展览本身,也同样符合展览学术研究和学术话语。近期研究前卫展览史①的克里斯蒂娜·帕苏斯(Krisztina Passuth)和作为前卫展览名著作者的布鲁斯·阿尔施勒(Bruce Altshuler)都没有提及这些。② 有人指出,在其他的研究中也是如此,比如《展览沉思录》(*Thinking about Exhibitions*),书中没有关于中欧展览的分析,甚至连提都没提。③ 但这并不表明中欧的展览话语未曾在西方出现。米莱娜·卡丽娜诺夫斯卡(Milena Kalinovska)是西方策展人中在中欧展览这一领域的先行者,曾发表一些研究,总结了 1989 年以前在西方举办的中欧展览。④

① K. Passuth, "The Exhibition as a Work of Art: Avant-garde Exhibitions in East Central Europe," in *Exchange and Transformation*, Los Angeles: County Museum of Art 2002.
② B. Altshuler, *The Avant-garde in Exhibition: New Art in the 20th Century*, New York: Harry N. Abrams, 1994.
③ Greenberg, Ferguson, Nairne, 1996.
④ M. Kalinovska, "Exhibition as dialogue: the 'other' Europe," in J. Caldwell, ed., *Carnegie international*, Pittsburgh, Pa: The Carnegie Museum of Art, 1988.

尽管在1989年以前有组织过一些中欧比较艺术展览,事实上,也只有两个——"表现力:自1960年以来的中欧艺术(Expressiv. Mitteleuropaische Kunst seit 1960)"以及随之而来的"还原主义(Reduktivismus)"[1]。前者于1987年在维也纳展出,又于一年后在华盛顿特区再展;[2]后者在柏林墙倒塌不久后,也同样在维也纳展出。由理夏德·斯坦尼斯拉夫斯基(Ryszard Stanislawski)和克里斯托夫·布罗克豪斯(Christoph Brockhaus)组织的"欧罗巴-欧罗巴(Europa-Europa)"展览于1994年在波恩艺术展览馆举行[3],这场范式展览不仅把目光投向中欧,同时也关注了东欧(俄罗斯)。展览策展人所面临的任务极其困难,特别是在处理理论和心理意识方面。柏林墙倒塌和铁幕拉开使得这些策展人能够对雅尔塔协定下形成的欧洲文化认同提出质疑。然而,他们的目的是要改变在雅尔塔建立起来的秩序。展览的政治背景一目了然,可其艺术前提却有点让人捉摸不透:欧洲大陆的东部是以一种回顾的方式来定义的,因为它不仅参考雅尔塔会议的后果,而且也参考了雅尔塔之前的时代。此外,典型的中欧倾向,比如捷克立体派(Czech Cubism),就是在当地历史的各种张力中发展起来的,其远取巴黎之优,近采维也

[1] L. Hegyi, ed., *Reduktivismus. Abstraction in Polen, der Tschechoslowakei. Ungarn, 1950 - 1980*, exh. cat., Vienna: Museum moderner Kunst/Stiftung Ludwig, 1992.

[2] D. Ronte and M. Mladek, eds., *Expressiv. Mitteleuropäische Kunst seit 1960/ Central European art since 1960*, exh. cat., Vienna: Museum moderner Kunst, 1987.

[3] R. Stanislawski and C. Brockhaus, eds., *Europa, Europa. Dos Jahrhundert der Avantgarde in Mittel- und Osteuropa*, exh. cat., Bonn: Kunst- und Ausstellungshalle der Bundesrepublik Deutschland, 1994.

纳之长,同时也许是第一次在同一个地理区域内与俄罗斯先锋派艺术相结合。奥地利和德国的艺术,无疑是中欧艺术家的历史参照点(至少在20世纪上半叶,更不用说19世纪之交),没有被包括在内。同样排除在外的还有,德意志民主共和国的艺术。德意志民主共和国是1945年后并入东方政治势力范围内的部分德国领土。若将地理上欧洲的一分为二看作第二次世界大战的自然结果,但确实很难找到有力的证据来表明这一划分同样适用于之前的整个20世纪。

但这个时候的关键问题不在于历史分界线,而在于该地区艺术生产的身份问题,更确切地说,艺术生产的历史意义。当然,展览策展人非常清楚这个问题。事实上,斯坦尼斯拉夫斯基承认,他的基本目的是展示欧洲东部艺术的普遍特征。[①] 反复揣摩,细心体会,有时甚至停下来倾听他自己内心的声音,策展人逐渐发现这份工作的基本目标就是在艺术史教科书尚未做出描述和评价的情况下,对"另一个欧洲"的艺术进行评价。就连展览本身也流露出同样的目的,这一点可以在其复杂细致的分类目录上得到印证。诚然,如此策略背后的深意不言而喻。不妨再借用让-马克·伯尹索特的观点,我们可以说组织展览就是在撰写艺术史。[②]

波恩的这场展览前所未有地真实展现了中欧和东欧艺术的各种维度。无论欧洲各国(主要是中欧)提出各种具体的反对意见,这

① 策展人发表的许多声明详见以下访谈:"'Europa, Europa' an Interview with Ryszard Stanislawski by Bozena CzubaJk," in Magazyn Sztuki, 5, 1995, pp. 223 - 37。
② Poinsot, ibid., in Greenberg, Ferguson, Nairne, 1996, p.41.

场展览的影响仍然不容置辩。其实，问题出现在其他地方："欧罗巴-欧罗巴"这场展览并未从理论和方法上提出任何新的分类方法，来用于讨论20世纪的欧洲艺术。虽然扩大了参展材料的选取范围，它却没有改变艺术地理学范式，更糟的是，它未能进一步阐明这些新的可能性。在引发对普遍主义解构的同时，展览通过将其神话化，把自己融入欧洲（西欧）普遍主义的神话的一部分，成为一个书写艺术史的中立工具。在质疑欧洲艺术史（也许更重要的在于质疑艺术地理学）时，"欧罗巴-欧罗巴"这场展览以监察者的价值体系将中欧的艺术呈现给西方供其审视，并表明根本没有"另一个欧洲"，只有一个欧洲。

有一些其他的展览试图避免在波恩展览中所遭遇的地理和历史困境。首先，最近展出的展览，"交流与转型：中欧先锋派（1910—1930）"（Exchange and Transformation: Central European Avant-grade, 1910—1930），于2002年3月在洛杉矶艺术博物馆（LACMA）开幕，随后又在欧洲巡展。之前对于"欧罗巴-欧罗巴"展览近乎无声的批判为这场展览起到了抛砖引玉之功。因此，正如策展人制定了要具体定义主题的策略一样，这场"交换与转型"展览的结构完全不同于之前。它本身不是一场艺术展，就像"欧罗巴-欧罗巴"展览那样，也不是在欧洲艺术史的背景下对于该地区艺术作品进行评价的一次尝试；而是试图关注构建当地艺术社群的形成过程，即中欧几个艺术中心之间进行相互的国际文化交流，一改从前经典的先锋形象。中欧的20世纪艺术史没有展现出与权威典范的艺术史（西方艺术史）的平行相似之处，正如在之前的展览中所示，是艺术地理史，它能够通过聚焦于特定的地点（城市）和事件（展览和出版物）来重

新构建动态的地理过程。

对于"欧罗巴-欧罗巴"展览同样的无声批判见于另外的两场展览:"房间里的裂缝(Der Riss im Raum)",于1994年在德国柏林的马丁·格罗皮乌斯博物馆(Martin Gropius Bau)举行,次年又于华沙再展;"观点/立场:中欧艺术50年,1949—1999(Aspekte/Positionen. 50 Jahre Kunst aus Mitteleuropa, 1949 - 1999)",于维也纳首展。① 然而,它们的主题并不是通过有影响发展的和有建设性的过程来定义的,而是通过地理和历史的界限来定义。前者是一场精心呈现的展览,重点关注三至四个国家——德国(更确切地说是联邦德国和民主德国)、波兰和捷克斯洛伐克(更确切地说是波希米亚和斯洛伐克);而后者,虽然不如前者那样展现充分,但从中欧更多的国家中收集材料,包括德国、保加利亚以及原南斯拉夫。尽管它们的展览目录是按照国家来呈现历史材料的,但事实上,展览本身也在试图避免这种纲要式的展示,更强调能够以比较的视角来看待最近40至50年的历史。不过,柏林的展览更关注于艺术家本身,而维也纳的展览则更在意历史进程。它们都定位在一个非常明确的历史时期,即第二次世界大战战后时期,这样一来,省去了不少问题。其实,真正造成困难的是它们将历史地理学工具化了。如果这些展览旨在展现后雅尔塔时期的中欧文化,那么为什么在柏林的展览上要包括联邦德国,又为什么奥地利艺术在维也纳的展览上扮演了一

① M. Flugge, ed., *Der Riss im Raum. Positionen der Kunst seit 1945 in Deutschland, Polen, der Slowakei und Tschechien*, Berlin: Guardini Stiftung, 1994. L. Hegyi, ed., *Aspekte/Positionen. 50 Jahre Kunst aus Mitteleuropa, 1949 - 1999*, Vienna: Museum Moderner Kunst/Stiftung Ludwig, 1999.

个非常重要的角色呢？更多的问题接踵而至：如果展览的重点在于战后时期，为什么在柏林的展览上将波希米亚和斯洛伐克分开，而在维也纳的展览上则出现原南斯拉夫？因为直到20世纪90年代，在这两场展览中的所举这两个案例里的地区在战后时期一直都是以一个国家的形式存在，一个是捷克斯洛伐克，而另一个是南斯拉夫。答案是显而易见的——就像"欧罗巴-欧罗巴"展览涉及政治议题一样，这些展览也是如此。政治干预了策展人的策略，改变了他们相对清晰的历史前提。

尽管可以看出那些展览背后近乎模糊的历史和地理框架，但下文所要提及的近期展览的定义就要精确得多，至少就历史和地理而言：1995年在芝加哥举行的"超越信仰（Beyond belief）"展览和1999年在斯德哥尔摩举办的"墙之后（After the Wall）"展览①。它们两者的着眼点都在东欧剧变以后，不过，前者所展示的是中欧艺术（更确切地说，除了苏联国家之外的欧洲东部），而后者所展之物则源于整个苏联集团。前者挨个国家地搜集材料并特别关注一般年轻艺术家间的特定文化发展；而后者展出的不全是年轻艺术家的作品，它的主要关注点也还是放在了年轻艺术家身上，并试图避免——如博亚娜·皮吉斯（Bojana Pejic）曾指出的那样——只展现这个区域的才华出众的"明星"（当下主要在西方工作的那拨人，比如：玛丽娜·阿布拉莫维奇［Marina Abramovic］、伊利亚·卡巴科夫［Llya

① 分别为：L. Hoptman, ed., *Beyond Belief. Contemporary Art from East Central Europe*, Chicago: Museum of Contemporary Art, 1995; B. Pejic and D. Elliott, eds., *After the Wall. Art and Culture in Post-Communist Europe*, Stockholm: Moderna Museet, 1999。

Kabakov]和克日什托夫·沃迪奇科［Krzysztof Wodiczko］），只关注他们个人的艺术创作。虽然前者发生于 20 世纪 90 年代中期，也不是 1990 到 1999 这十年的开端，但它无疑是一种尝试；而后者，恰恰相反，倒像是为欧洲文化画上了后苏联时期的句号。

"墙之后"展览的内容并非按照国家来安排的，而是根据艺术家们涉及的一些具体的问题来进行策划的。它涉及了社会批判、近代历史、艺术家主体性及其身份认同问题，以及身体和性别问题。最后一个问题的地位十分特殊，因为与那一主题相关的艺术以一种单独的空间在斯德哥尔摩呈现出来。不过，整个展览的框架还是基于历史背景，即以东欧剧变以后为参照点。这场展览恰好出现在其可能成型的最后一刻，正是因为后苏维埃时代正在消失，值得注意的是，关于这一点，有一位该展览的策展人表达得尤为清晰。是否有可能在不久的将来找到前德意志民主共和国与亚美尼亚、斯洛文尼亚与乌克兰、波兰与白俄罗斯之间的一些相似之处？这可能非常困难，即便在共产主义时代也实属不易。更重要的是，有些国家比如捷克和斯洛伐克，或斯洛文尼亚和克罗地亚，它们之前是一个整体，而现在已经各自分成独立的两国，它们中的一些能够轻易地获得欧盟成员国的资格，而另一些国家却机会渺茫；然而欧盟法规给非欧盟国家的公民在自由旅行以及与欧盟国家的经济贸易方面造成了一些困难。我们能否在不远的将来找出这些国家之间任何共同的背景？当然，除了历史背景之外，就再也找不出了。就政治地理学而言，由于后苏维埃时代的世界正在消失，像"墙之后"这样的展览在将来也会产生诸多问题。因此，20 世纪最后十年的落幕时刻无疑成了能够举办这样一场展览的最后时机。

如果"墙之后"展览代表战后中欧艺术史的结束,那它同时也开启了一个新的讨论:真正的中欧是什么？它到底是真实可见的,还是仅仅是一个不切实际的想法投射？在欧洲文化的背景下,是否存在诸如中欧的"他者性"这样的东西？回顾审视过去,我们发现波兰-立陶宛王国不是欧洲大陆的中心,而只是其东部边界,与"真正的他者"遥遥相望,即土耳其人。然而,中欧这一概念脱胎于德国政治话语中的一种意识形态建构,首先出现在哈布斯堡王朝的首都维也纳,稍后出现在由奥托·冯·俾斯麦领导下刚刚诞生的德国的首都柏林。比起首个话语和其政治实践所展现的相对开放,以及对生活在哈布斯堡王国的多民族社区的较少压迫来看,普鲁士话语则呈现出完全不同的景象——不仅是高压的,而且甚至是具有侵略性的。值得注意的是,这一点很重要,这就是为什么在战后中欧那些曾经在战前从奥地利帝国脱离出来的国家会有一种追忆缅怀之情,而曾受普鲁士统治的地区则不会有这种感觉——捷克作家米兰·昆德拉写的著名的文章《被盗的西方或中欧的悲剧》(*The Stolen West or the Tragedy of Central Europe*)①就很好地诠释了这种怀旧的感觉。然而,即使奥地利帝国的话语没有普鲁士帝国那么暴虐,中欧的概念仍然是对生活在东方的国家进行政治统治的意识形态的表达。

然而,这并不是该话语的唯一参照点,因为它不仅针对东方,而且同时也针对西方。中欧作为一种政治学说,与构建德意志身份有关——它不仅敌视东方(主要是斯拉夫人和匈牙利人),也与西方保

① D. Elliott, "Introduction," in *Pejic and Elliott*, 1999, p.11.

持敌对,尤其是与法国有关的西欧。尼采关于"文化"与"文明"之间对立的概念为这种意识形态提供了合理的哲学话语。这种对立情绪对德国人思维方式的影响要远远大于对奥地利人的影响,①并产生了这样一种思潮,认为中欧应该进行"文化"防御来抵制西方"文明",与此同时认为也要通过(德意志)"文化"运动来抵制东方。

在这种情况下,这种政治和历史背景实则阻碍而非鼓励那些刚刚在一战后新兴的中欧国家的自我认同。此外,德意志话语中对西方保持的意识形态和政治距离,相反这在东方却被一再地理想化,也是在两次世界大战期间新诞生的中欧国家中欧概念消失的另一个原因。然而,在1945年之后,局面发生了根本性的变化,当时欧洲大陆很大一部分地区都被并入了苏维埃帝国的版图之中。社会上的大多数文化元素和"寻常百姓"都不愿与东欧有任何瓜葛,因为那时的东欧实际上就等同于苏联集团。牛津大学欧洲研究领域的教授蒂莫西·加顿·阿什(Timothy Garton Ash)认为,中欧的悲剧在于第二次世界大战后,它被并入苏联集团;②中欧一词的概念日趋淡化,取而代之的是苏联集团归属意识的强化。他的看法无疑是正确的;那时所发生的一切对这片土地而言,无疑是一出悲剧,包括给其文化、社会、经济和政治抱负及发展带来的不利影响;但与此同时,他又错了——因为二战后的这一时期,恰恰是中欧重新崛起、构建其话语千载难逢的良机。为了摆脱被看成与苏联同一阵营的局面,

① E. Gillen, "Tabula rasa and inwardness. German images before and after 1945," in E. Gillen, ed., *German Art from Beckmann to Richter. Images of a Divided Country*, Cologne: DuMont Buchverlag, 1997, pp. 17–18.
② T. Garton Ash, "The Puzzle of Central Europe," in *New York Review of Books*, March 18, 1999, pp. 19–23.

复兴中欧这一观念在该地区流行开来，不过其含义却截然不同。与此同时，对哈布斯堡王朝的追忆向往之情也涌现而出，特别是在那些曾经属于帝国的国家，比如捷克斯洛伐克和匈牙利。即便这样，在该区域几乎所有的国家中，中欧的身份认同仿佛只是作为对政治局势的一种回应罢了；它却未能在各个国家间产生任何文化上的统一，至少在艺术上没有。现代主义和新先锋派的艺术家们更想强调自己在国际层面上的身份认同，而不是与中欧的羁绊。① 事实上，正是那些从事地下政治反抗工作的反对派和知识分子，而非艺术家们，重振了中欧的概念。

正是在1989年之后，这种对于中欧的身份认同似乎在政治和文化层面都发挥了作用。那是一个非常特殊的年代，一系列的中欧艺术展览在那时接连展出，大放异彩。也许只有在那个特殊的年代，这一切才得以实现，甚至那一次也许就是最后的黄金时代。而现在，一些中欧国家加入了欧盟一体化的进程之中，而不幸的是，其他的中欧国家显然被拒之门外，无法参与这一进程（如果只从近期来看的话），中欧这一概念再也不能成为一种认同话语。而且，它甚至可能被视为扰乱一体化进程的噪音。那么中欧的观念该以何种方式呈现才能激发人们对该地区的认同呢？该区域内，各国的政治和经济形势截然不同。这是失去之前区域认同的一个原因；另一个原因在于从共产主义中解放出来后，各国都想忘记这段不太久远的历史，这段过去的经历实际上在前些年激发了生活在该地区的人们对

① L. Beke, "Conceptual tendencies in eastern European art," in *Global Conceptualism: Points of Origin, 1950s – 1980s*, New York: Queens Museum of Art, 1999, p.43.

于该地区的认同。如果复兴中欧话语是这段过去的产物的话，那么这种话语应该被遗忘，因为这是一段不幸经历留下的后遗症。换言之，它意味着凡是被理解为是对苏联扩张的反应的区域认同就应当被遗忘。更重要的是，过去对于多民族哈布斯堡帝国这个有机体的追思向往之情常常被用来实现饱受苏联压制的文化抱负，而现在联合统一的欧洲给那些国家提供了一个更具诱惑的方案——成为欧洲的一部分，而这正是该地区一直以来梦寐以求的。这仿佛就是为捷克共和国量身打造的方案，一直以来，它在政治和文化话语中都认为自己是一个非常西方的国家。

这并不意味着今天找不到地方来组织中欧艺术展览。事实上，有这样一个地方，更有这样一种必要，专门针对历史原因来举办一场展览。上文提到的洛杉矶艺术博物馆的展览特别关注地理和历史这些层面，并且也证明了这一点。但就战后这一时期而言，还有许多工作要做。例如，在1945至1989年这一期间的中欧艺术史中，我们或许能够找到诸多可以成为许多展览主题的共同参照点。比方说，可以围绕一些特别关键的有关艺术史和政治的日期来做横向比较——比如1956年、1968—1970年和1980年。其中仍有不少问题等着人们去审视。单单记录历史还不是那么困难，难的是要将历史和当代文化结合起来。换句话说，中欧文化（作为一种话语概念）具有历史性，而不是现今参照点的一种表现形式。就当代文化而言，特别是对该地区未来的文化而言，我们或许应该找到一种不同的话语来描述西方与东方的关系，或是西方与所谓的欧洲大陆的"中心"之间的关系。

现在，我们要讨论的是有关当代欧洲文化的关键问题：它的中心和边缘的关系问题。中心一如既往，仍然是历史上的那几个；而

边缘却和以往不同，特别是那些在中欧和东欧之间的地区。因此，这个关键问题就是空间和地理这两个因素之间的距离问题。正如本章开头所述，批判性地理学旨在揭示权力中心，就像女权主义、后殖民主义和其他解构实践那样能够产生关于主题的多元化且不分等级观念的一种话语，或者更确切地说，基于欧洲维度多主体性的一种话语。① 与此同时，这也是欧洲文化"多轨迹性"的问题，而不是之前的一维的"轨迹运动"。这样的批判研究将为比较中心和边缘的相似性与差异性问题提供一种批评方法，而且这或许也是自柏林墙倒塌后，在许多地理边缘之间展开的对欧洲文化最有趣的挑战；更重要的是，这些问题也为另外一个课题提供了一种批评方法，即在欧洲新的文化和政治关系中为中欧的身份认同提供新的语境。这里解决的不仅是中心（柏林、伦敦、巴黎）与周边（布拉迪斯拉发、华沙、萨格勒布）之间的关系，这是过去几十年艺术史研究的主题，而且还有中心与其他周边（雅典、都柏林、里斯本、斯德哥尔摩）的关系。

最后，应该说欧洲新的政治和文化地理学将使中欧当代艺术展览变得更加麻烦。中心和边缘之间、不同边缘和不同中心之间、边缘与边缘之间的诸多关系产生了多样性。那多样性究竟意味着什么呢？实现多样性的必要条件又是什么呢？答案是边界，或是许多空间、中心和边缘之间的边界和边缘与边缘之间的边界，包括与东欧剧变以后欧洲新产生的边缘之间的边界。这似乎是在当代艺术中最具想象力的方法之一，不仅可以处理边界问题，与此同时还适用于地理与历史和地方与时间问题。该方法在对乌托邦式未来畅

① Rogoff, 2000, pp.14–35.

想的情况下重新定义了身份认同,换句话说,也就是从之前的东欧和扩张后的西欧出发,综合它们的过去和未来,重新定义了身份认同。这一方法已被斯洛文尼亚的 IRWIN 艺团采用,并和其他艺术家一道在"墙之后"的展览中展出,也就是"时间之中的新斯洛文尼亚艺术国"(NSK State in Time)项目。

南斯拉夫解体时,IRWIN 艺团的艺术家们加入了一个更大的亚文化圈,在德国被称为"新斯洛文尼亚艺术"(德语是"Neue Slovenische Kunst",英语是"New Slovenian Art",缩写为 NSK)。这些艺术家没有在他们的艺术里采取道德说教的策略;在其所采取的方法中,他们并未效仿中欧和东欧许多持不同政见者的做法。他们的艺术不是那种最能服务于政治诉求的艺术。更确切地,正如前南斯拉夫艺术家玛丽娜·格齐尼奇(Marina Grzinic)所说的,它通过解构共产主义的"感知政策"(policy of perception)来实现关于社会主义文化以及其仪式和标志"去国籍化"的批判性策略。[1] 该策略归结为使用共产主义意识形态,或者正如因克·阿恩斯(Inke Ams)所说的那样,极端的"过度认同"[2]。在"NSK State in Time"项目中,可以

[1] M. Grzinic, "Art and culture in the '80s. The Slovenian situation," in *NSK Embassy Moscow: How the East Sees the East Project by IRWIN*, Apt-Art international, Moscow: Ridzhina Gallery, Koper: Loza Gallery, 1992, pp. 36 - 38. M. Crzinic, "Neue Slovenische Kunst (NSK): the Art Groups Laibach, IRWIN, and Noordung Cosmokinetica Theater Cabinet-new strategies in the Nineties," in *IRWIN: Interior of the Planet*, exh. cat., Ljubljana: Moderna Galerija and Budapest: Ludwig Museum, 1996.

[2] I. Ams, "Mobile States/Shifting Borders/Moving Entities. The Slovenian Artists' Collective Neue Slovenische Kunst (NSK)," in IRWIN. *Trzy Projekty/Three Projects*, exh. cat., Warsaw: Centrum Sztuki Współczesnej Zamek Ujazdowski", 1998, pp. 70 - 71.

看到相同的策略"去国籍化"和"过度认同"并用于应对冷战后的欧洲政治地理学。IRWIN 艺团的艺术家们于 1992 年行至莫斯科时，在那儿建立了一个新斯洛文尼亚艺术（NSK）的"大使馆"。这无疑是 NSK 项目的一个具体象征，在其他许多地方也有类似的象征；这代表了一个没有领土但其"公民"却穿梭于时空之间的国度，一个拥有国徽并能签发护照的国度，抑或像玛丽娜·格齐尼奇称呼它的那样，一个"幽灵般"的国度。① 该项目建立在斯洛文尼亚学者斯拉沃热·齐泽克乌托邦式的概念的理论框架内。② 他认为，前南斯拉夫以及整个欧洲的悲剧，是主张国家利益和领土民族要求的国家结构的崩溃。因此，他提议不但要摆脱民族主义，而且要避免无国家社会的无政府主义甚至无政府自由主义的观念。相反，拒绝为国家工作，拒绝为那些生根（rootedness）、国家、民族关系等意识形态的抽象的和人为的权力结构工作，才能保证安全。而"NSK State in Time"项目正是这种乌托邦的一个体现。正如因克·阿恩斯强调的那样，它是一个"至上主义的国家"；我们不能以"正常"的分类类别去定义它：不能从空间角度，而是从时间和运动的角度。③

然而，在这里应该要问一个问题，通过消除空间关系，是否会让斯洛文尼亚的艺术家不再将他们的行为列入中心策略中？通过一次简单的观察，这种怀疑似乎是合理的：在后现代全球化和多元文

① M. Grzinic, "Spectalization and Archives," in *IRWIN. Trzy Projekty/Three Projects*, exh. cat., 1998, p. 56.
② G. Bussman, "The Call Reverberated like Hollow Thunder," in *IRWIN: Interior of the Planet*, exh. cat., 1996; Ams, 1998, p. 75. 也可参照 S. Zizek, "Es gibt keinen Staat in Europa," in Padiglione *NSK/IRWIN: Gostujoci Umetniki/Guest Artists*, XLV Biennale di Venezia, Ljubljana: Moderna Galerija, 1993.
③ Ams, 1998, p. 73.

化主义的结构中,各种去地方化条目被不遗余力地实施,从而掩盖了地方的特点。此外,再次借鉴法国哲学家保罗·维利里奥的观点,我们可以说,与"距离的暴政"(tyranny of distance)相反,全球和地方之间的紧张局势,或者跨国与本国的紧张局势都给我们描绘出当前世界的现状,这也就意味着我们所面临的是"实时暴政"(tyranny of real time),这是由"速度"组建起来的涌现世界的典型特征。① 因此"NSK State in Time"可以被看作这一概念的理想体现。然而,当我们从批评性地理学的角度分析 IRWIN 艺团的艺术时(从这个角度来看,不仅没有"无名之辈的声音"——这是我们从其他批评主义、后殖民主义和女权主义话语中知晓的——也没有"无名之地的声音"),我们可以以不同的方式定义问题。批判要求我们不仅要关注谁在说话,还要求我们注意从哪里开始,因为每个表达的观点都是从严格定义的地方形成的。

　　IRWIN 艺团所传递的信息源于历史上遭受痛苦空间体验的地区:一个既没有民族也没有领土,既没有民族定义也没有边界划分的国家。这也许是对巴尔干地区政治局势和 20 世纪 90 年代在前南斯拉夫境内进行的血腥种族战争的最佳解答,或者说至少这些事情能在这样的框架下被给予最好的解释。② 此外,这个答案形成于这样一个地区,这个地区长期被排除在"无边界的欧洲"的空间之外,还被排除在一直都谨慎维护其排他性的申根国家之外,它来自一个遭受这种排外所带来的经济和文化影响的地区。IRWIN 艺团的"NSK State in Time"项目揭示了现代主义的普遍主义话语的虚伪,

① Virilio, 1997, pp.18-19.
② Ams, 1998, p.73; G. Bussman, 1996.

或者更确切地说,是冷战和缓和时期所形成的"共同的欧洲家园"承诺的虚伪;它也揭示了文化多元的"地球村"等级特征。

斯洛文尼亚艺术家所创造的乌托邦意义以及所形成的地位,使他们的艺术家价值最终得到承认。然而,这种承认不是通过哲学话语的抽象分类来表达的,而是从批判性地理学的角度来描述的。这种乌托邦的浮现并不是为了掩盖权力、等级以及政治、科技和文化方面的霸权,更不必提军事霸权了,而后者就是部分欧洲地区所经历的。相反,它被创造出来恰恰是为了揭示这种权力。他们的乌托邦具有批判性的特点,当我们试图从地理学的层面分析它时,这一点愈发明显。它必将与权力系统和中心发生冲突和对抗。自相矛盾的是,通过摆脱空间性,它实际上凸显了自身的存在,这样一来揭示了所谓的全球化的地理透明度,即虚拟的便利性,它掩盖了当前多元文化世界中的权力关系。冲突是保证"NSK State in Time"这个乌托邦批判性特征的基础所固有的;它是不可避免的,就像"新斯洛文尼亚艺术"(NSK)造成冲突的方式一样。人们可以毫无顾虑地设想"无边界欧洲"的海关官员都不会承认拿着 NSK 身份证明的"NSK State in Time"的公民。由于与现实的对峙,在行政边界上虽显得毫无用处的"护照"仍然成为当代欧洲一个独树一帜、荒诞悖谬的隐喻。

法国哲学家雅克·德里达在写关于描述边界问题的"困惑(aporia)"和"边界的双重概念"时,曾经提及欧洲问题,或者更确切地说,欧洲的边界问题。这样的一个困境同时向我们展示了穿越边界的通道和非通道(non-passage)。如果边界是可以穿越的事物,那么它也就意味着不许穿越。正如他主张的那样,这些并不是彼此对

立的事物,而是关于困境的多元逻辑,它让两者如影随形,宛若一体。① 我们姑且只关注德里达提到的两个非通道(或者困境)的例子,并将它们引入我们的思考之中,因为它们完美地诠释了柏林墙倒塌前后欧洲的处境,尤其是在欧洲的心脏地带,在曾经矗立着真实的柏林墙(与此同时还有它的精神化身)的柏林这个地方,尤其是(并且仅仅)从其东方的视角来看,这成为一次耐人寻味的经历。"在一种情形中,"德里达写道,"非通道类似于一种不可渗透性;它可能源于不可跨越的边界的模糊存在。"柏林墙拆除前就是这种情况,当时虽然没有人(或者几乎没有人)被准许穿越它,但每个人都知道,边界离自己就几步之遥。那正是权力决策的目的,这一点在民主德国尤为明显,但这在中欧的其他国家也是屡见不鲜的。在严格管控护照的政策下,那些国家的公民虽然不受欢迎,但被允许越境。"在另一种情形中,"德里达继续写道,"非通道[……]源于没有限制的这一事实,这一边界或是尚未形成,或是不复存在。"②这正是来自民主德国的德国人在统一后正在经历的事;不久后,中欧的其他国家(至少是在欧盟范围内的中欧国家)也将经历这些。欧洲边界的困境性特征正是中欧策展人将当地艺术呈递以供西方(监察者)审视策略的确切原因,反之亦然;这也正是西方饶有兴致地去观赏此类展览的原因。现在,即便我们发现欧洲的诸多边界正在消失,或者因为它们,这些难题仍然亟待解决,不仅因为我们知道我们记不得我们的欧洲曾经历过的一切,而且更重要的是因为我们知道

① J. Derrida, *Aporias*, Stanford, CA: Stanford University Press, 1993, pp.19-21.
② J. Derrida, *Aporias*, Stanford, CA: Stanford University Press, 1993, p.20.

在中心和边缘之间存在着许多无形的边界(比如,其中那个在柏林的无形存在);在边缘与边缘之间也存在许多无形的边界,有时候这些边界深藏在"新"的边缘内部,它们更具困惑性。欧洲存在边界,同时又不存在;我们可以穿越边界,同时我们又不能越界;因为这些边界不是一成不变的,相反,它们是灵活的、动态的、变化不居且更为多面的,因为它们与其他边缘和其他地理和文化边缘密切相关。通过"NSK State in Time"的荒诞护照,这样的困境被展示得清清楚楚。所谓的"NSK State in Time",就是一种护照,一种我们穿越边界时所需要的身份认同;同时它又不是一种护照,因为我们带着它也穿越不了边界。"NSK"的护照展现了柏林墙倒塌的 15 年后,我们正面临着在完全不同的背景下重新看待欧洲政治和文化地理的挑战。这是一个远比东西方关系复杂得多的背景,并且这一背景处在与之前不同的欧洲文化的"轨迹"运动的结构之中,反映了空间中的不同权力关系且在时间上慢慢浮现出来。

特雷弗·帕格伦
1974—

Trevor Paglen

特雷弗·帕格伦(Trevor Paglen, 1974—)，美国艺术家、地理学家、作家，被《卫报》称为"当今最具概念冒险的政治艺术家之一"，"正在进行的伟大项目是全球国家监控的黑暗世界和无人机战争伦理"。他的著作主要有《地图上的空白点：五角大楼秘密世界的黑暗地理》(*Blank Spots on the Map：The Dark Geography of the Pentagon's Secret World*, 2009)、《最后的照片》(*The Last Pictures*, 2012)。2015 年，他作为纪录片《四公民》(*Citzenfour*)的摄影师和导演获得奥斯卡奖，2018 年获白南准艺术中心奖，2020 年成为佩斯艺术家。2021 年《看不见的天空》(*Unseen Skies*)是一部专门展现帕格伦艺术创作的纪录片。

帕格伦于 2002 年提出"实验地理学"一词。这一概念强调空间生产实践是一种自我反思的实践活动，不仅将空间生产视作本体条件，还积极地将空间生产作为个人实践的重要部分投入艺术实验，既生产文化空间也被文化空间所生产。艺术家力图抓住文化空间生产实践中的机遇，从批判性反思、批判本身以及政治"态度"转向现实实践，尝试创造新的空间、新的存在方式。帕格伦的艺术实践便是基于其"实验地理学"的概念之上的。

实验地理学：从文化生产到空间生产①

［美］特雷弗·帕格伦　著　郑亚亚　译

大多数人想到地理时会想到地图，许多的地图：标记着各州首府和国家领土的地图，显示着山脉、河流、森林和湖泊的地图，或标有人口分布和迁徙模式的地图。事实上，对于地理这一领域的全部内容，这一想法也不是完全不准确。现代地理和地图制作曾经也的确密不可分。

文艺复兴时期的地理学家，如亨里克斯·马提勒斯（Henricus Martellus）和佩德罗·雷内尔（Pedro Reinel），在地理上重新发现了希腊文本（最重要的是托勒密地理学），将古代知识用于服务西班牙和葡萄牙帝国。马提勒斯的地图更新了自15世纪后期起古希腊的制图投影，将马可波罗对东方的探索以及葡萄牙对非洲海岸的探险囊括在内。雷内尔的波特兰海图有些是最古老的现代航海图。事实证明，制图是帝国扩张不可或缺的工具。若想控制新领土，就必

① 文中许多观点来自我与老友奈托·汤普森长达二十年的交流与会谈。

须将其绘制在地图上。几十年里,皇家制图师在旧地图上填补了空白。1500年,曾随哥伦布出海三次的"圣玛丽亚"号船长胡安·德·拉·科萨(Juan de la Cosa),绘制了世界地图(Mappa Mundi),这是第一张已知的描绘新世界的地图。地理在葡萄牙和西班牙殖民统治中是至关重要的工具,以至于早期现代地图被许多帝国视为最大机密。任何将地图泄露给外国势力的人被抓后都可能被处以死刑。①

在我们这个时代,另一个制图学的复兴正在发生。在流行文化中,诸如 Google Earth 和 MapQuest 这样的免费软件应用程序几乎已成为我们日常生活中不可或缺的一部分。我们使用在线地图应用程序获取前往不熟悉的地址的方向,并在公开可用的卫星图像帮助下虚拟探索地球。消费者全球定位系统(GPS)已将纬度和经度坐标变成文化话语的一部分。在艺术领域,大批文化生产者在使用地图。画廊和博物馆展览致力于运用各种创意制图法。"定位媒体"作为一种场所技术的形式出现;在古董市场,古地图在拍卖会上拍出前所未有的价格。学术界也被制图学这一新势力所占领。地理信息系统(GIS)已成为一种新的通用语,用于收集、整理和表达来自如考古学、生物学、气候学、人口学、流行病学和动物学等领域的数据。在许多人看来,地理学重新掀起的兴趣已进驻流行文化、艺术和学术界。但是,地图技术和实践的扩散是否真的指向一种新的先验式地理文化?这倒未必。虽然地理学和制图学在知识和实践层面同根同源,且它们经常隶属于大学的同一院系,但这两个学科可

① 参见 Miles Harvey, *The Islands of Lost Maps* (New York: Random House, 2000)。

以以不同的方式看待和理解世界。

现代地理学只不过是与各类制图学有着一点粗略关系。事实上，大多数批判性地理学家对许多制图实践中所暗示的具备"上帝之眼"的有利优势持有合理的质疑。地图的用处只不过是为特定的空间提供一个非常粗略的指导。

地理学是一门奇妙而强有力的跨领域学科。在现有的任何一个地理院系，你可以很容易找到一个在研究所有问题的人，从格陵兰岛北部在全新世前的大气化学特征到主权财富基金对香港房地产市场的影响，从海岸盐沼地氯甲烷排放到19世纪加利福尼亚劳工运动的种族政治。在战后的美国，高校管理者照例将缺少系统方法论和规范的松散学科视作缺少严肃性和严谨性，这一认知导致众多院系因失去制度的支持而被关闭。[①] 哈佛大学地理系的终结是其中的典型代表。据纽约城市大学地理学家尼尔·史密斯所述，在被"不能提炼出一个清晰的学科的概念，把握不住地理学的本质或是与其他学科界限不明"的言论搞得一头雾水之后，哈佛大学管理者于1948年关闭了地理系。"学术界人士"将这一领域视为"毫无希望的含混"学科。[②] 但是，正是这种"毫无希望的含混"才是这个学科最伟大的力量。

无论地理学领域看起来多么多样化和跨学科，还是有几则原理

[①] 有关美国地理学的历史沿革详见：William Koelsch, "Academic Geography, American Style: An Institutional Perspective," in *Geography: Discipline, Profession and Subject Since 1870*, ed. Gary S. Dunbar (Dordrecht, the Netherlands: Kluwer, 2001), pp. 245–280。

[②] 参见 Neil Smith, "Academic War Over the Field of Geography: The Elimination of Geography at Harvard, 1947–1951," *Annals of the Association of American Geographers* 77, no. 2. (June 1987): 155–172。

统筹着绝大多数当代地理学家的工作。这些公理适用于大学实验室中的"硬科学",对研究不可预测的文化与社会作品的人文地理学家同样适用。地理学的主要理论基础来自两个相关的思想:唯物主义和空间生产。

在哲学传统中,唯物主义就是一个简单的概念,即世界是由"物质"构成的,且世界仅由"物质"构成。因此,一切现象,从大气动力学到杰克逊·波洛克的画作,都是世界上的"物质"相互作用产生的。在西方传统中,哲学唯物主义可追溯至古希腊哲学家,如德谟克利特、阿那克萨哥拉(Anaxagoras)和伊壁鸠鲁,他们对现实的概念与柏拉图的形而上学截然不同。其后的哲学家,如托马斯·霍布斯、大卫·休谟、路德维希·费尔巴哈和卡尔·马克思倾向于发展唯物主义,与笛卡儿的二元论和德国唯心论相对立。在方法论上,唯物主义提出用一种实证的方法来理解世界(尽管未必是实证主义的方法)。在当代的知识氛围中,唯物主义方法认为关系性是理所当然的,但坚持"物质"的分析方法则可以有力地规避或缓和在某些庸俗的后结构主义流派中发现的准唯物主义倾向。

地理学的第二个重要原则与我们通常所说的"空间生产"有关。虽然"空间生产"的概念常被认为是地理学家兼哲学家的亨利·列斐伏尔在 1974 年于《空间生产》(La production de l'espace)一书中首次向大众介绍,但那些激发列斐伏尔作品的观念却由来已久。① 与唯物主义一样,空间生产相对容易,甚至更显而易见,但它却具有深远的含义。简而言之,空间生产认为,人类创造了周遭世

① 同大多数批判地理学家一样,列斐伏尔的分析是基于马克思的空间概念。

界,反之,这个世界也孕育了人类。换句话说,人类的生存环境来自人类活动与物质环境之间的反馈循环。在这种观点下,空间不是人类活动发生的容器,而是通过人类活动主动"生产"出来的。反之,人类产生的空间又成为后续的活动的约束条件。

为了说明这一观点,我们以目前我正在撰写此文时所处的大学为例。乍一看,这所大学似乎只不过是一堆建筑群,图书馆、实验室和教室——分布在不同空间位置上。这也是大学在地图上或Google地球上所显示的样子。但这是对机构非常片面的看法。大学不是一个没有行动力的东西。学生来学校上课,教授把自己锁起来做研究,行政工作人员支付学校日常开支、负责学生注册,州立法者为学校运营拨付适当的款项,维护人员保持校内基础设施不受损坏,在这一切没有发生之前,大学不能被称作大学。因此,大学与那些日复一日忙于"生产"这一机构的人密不可分。但大学也塑造了人类活动:大学的实体和官僚机构基于学生上课、阅读、写论文,参与讨论和获得成绩的一系列活动创造大学环境。人类活动产生了大学,反之,人类活动是由大学塑造的。在这些反馈循环中,我们看到空间生产在运作。

好。但这一切又与艺术有何关联?和"文化生产"又是什么关系?

当代地理学的理论和方法论原理不必停留在所谓的任何学科界限之内(哈佛大学混乱的来源可追溯至20世纪40年代中期)。人们可以将其应用于几乎任何事情。就像自然地理学家会将空间生产这一概念隐晦地用于探究人类碳排放量和南极冰架消融之间的关系。抑或人文地理学家在调查旅游业和坦桑尼亚自然保护区的

关系时也会隐晦地使用这一概念。地理学的原理可以用于指导各类实践和调查，包括艺术与文化领域。然而，运用于艺术领域的地理学方法与众多传统意义上的艺术史和批判主义的方法截然不同。不同学科看待世界的根本理念不同会导致方法论的差异。一个地理学家与那些艺术批评家相比，可能会以非常不同的前提着手研究艺术。

概括地说，将众多艺术史和批判理论组织起来的概念框架是一种"阅读文化"，其中首要关注的是其代表的疑问和难题（以及后果）。在传统模式中，评论家的任务是描述、详细阐述、解释、解读、评价和批判既定文化。从某种意义上说，艺术评论家的角色是作为一个有洞察力的文化消费者。这并没有什么问题，这一点没有错，但这种广义上的艺术批评模式必须要默许一个"艺术"的本体，以便为阅读、批评或讨论提供一个可理解的起点。优秀的地理学家可能会使用地理学科的分析原理，以一种截然不同的方式来处理"艺术"问题。

一名优秀的地理学家不会问"什么是艺术"，也不会问"这是一件成功的艺术品吗"。实际上，他可能会沿着这样的思路问问题，他会问："这个被称为'艺术品'的空间是怎么创造出来的呢？"换句话说，哪些特定的历史、经济、文化和话语体系聚集在一起形成了一种叫"艺术"的东西，更或者说，创造了我们俗称的"艺术世界"？"什么是艺术？"不是地理学问题，但"艺术是怎样的？"却是。从批判地理学视角来看，艺术作品独立的概念将会被视为生产过程的拜物教效应，批判性地理学家可能会从空间实践方面重构艺术问题，而不是

从消费者的制高点来看艺术。①

我们可以将这一思维方式运用得更加深入。我们应该将地理学原理作为一种标准或原则来使用，而不是用它们来提出另一种"阐释"艺术的方法（就像我在上一段建议的那样）。无论我们是地理学家、艺术家、作家、策展人、评论家或其他任何人，我们都可以使用地理原理自发性地影响自我生产。

如果我们接受马克思的论点，即人类存在的一个基本特征是"物质生活本身的生产"（人类存在与物质世界之间是辩证的关系）。② 并且，按照列斐伏尔（和马克思）的说法，生产是一种基本的空间实践，③那么文化生产（像所有生产一样）也是一种空间实践。当我在写一篇这样的文章时，把它发表在目录中并放在书店或博物馆的架子上，我就参与了空间的生产。同理，艺术生产也是如此。当我创作出了画像并将它们放在画廊或博物馆或把它们卖给收藏家时，我同时也在帮助生产一个被称为"艺术世界"的空间。"地理"也是如此。我学习地理、书写地理、教地理、参加地理方面的研讨会或加入地理系，都是在帮助生产一个叫"地理"的空间。这些例子都不是比喻。文化"空间"不仅是雷蒙德·威廉斯所说的"情感结构"，也是我的朋友露丝·威尔逊·吉尔摩（Ruth Wilson Gilmore）和克莱顿·罗萨蒂（Clayton Rosati）强调的一种"情感基地（infrastructure of

① 在我看来，罗莎琳·希德马克的《驱逐》一书非常完美地论述了评判艺术史脉络的发展。详见 Rosalyn Deutsche, *Evictions: Art and Spatial Politics* (Cambridge, Massachusetts: MIT Press, 1996)。
② 详见 Karl Marx and Friedrich Engels, *The German Ideology*, ed. C. J. Arthur (New York: International Publishers, 1947), p.48。
③ 参见 Henri Lefebvre, *The Production of Space*, trans. Donald Nicholson-Smith (Oxford: Blackwell, 1991)。

feeling)"。①

我的观点是，如果一个人重视空间生产，那这个概念就不仅适用于对"物质"的研究或批评，还会运用于其在参与空间生产实践时的行为方式上。因此，地理不仅是一种调查方法，而且是探究空间生产的必要要素。地理学家可能会研究空间生产，但通过这项研究，他们也在创造空间。简单来说，地理学家不只研究地理，他们还创造地理。任何学科领域、任何实践形式都是如此。谨记这一点，将其与个人实践相融合，就是我所说的"实验地理学"。

实验地理学指空间生产时的实践是一种自我反思的实践活动，实践活动要认识到文化生产与空间生产密不可分，不可分开实践活动承认文化生产和空间生产的实践，文化生产和脑力生产实践也是一种空间实践。此外，实验地理学不仅将空间生产视作本体条件，还积极地将空间生产作为个人实践的重要部分投入实验。

如果人类活动与空间性有着千丝万缕的联系，那么新的自由和民主的形式只会呈现在新空间生产的辩证关系中。我有意使用"实验"这一隶属于现代主义的关键词的原因有二。首先，承认以及肯定现代主义中的一些概念，即事物在向好的方面发展，人类有能力改善自身条件且可以与愤世嫉俗和失败主义保持一定距离。再者，实验则意味着产品没有保证。自然，创造的新空间形式也没有保

① 参见 Ruth Wilson Gilmore, "Tossed Overboard: Katrina, Abandonment and the Infrastructure of Feeling" (conference paper presented at "Anxiety, Urgency, Outrage, Hope: A Conference on Political Feeling," University of Chicago, October 2007) and Clayton Rosati, "The Terror of Communication: Critical Infrastructure, Property, and the Culture of Security," presented at the *American Studies Association National Meeting*, Washington, DC, November 2005。

证。空间是不确定的,所以新的空间生产非常不容易。

在思考实验地理学包含哪些内容,尤其是与文化生产的关系时,回看瓦尔特·本雅明于1934年撰写的《作为生产者的作者》一文,对这些思考大有帮助。20世纪30年代的大部分时间,本雅明受纳粹迫害流亡于巴黎,这一时期他工作的重心主要围绕文化生产问题。对本雅明来说,文化生产作为政治运动内在动力的地位是显而易见的。他为自己设定的任务是怎样从理论上论证文化生产可能是全面反法西斯运动的一部分。在思考文化转型的可行性时,本雅明证实了在文化作品的生产过程有政治动因的因素存在。

在《作为生产者的作者》一文中,他拒绝假设文化作品作为一个独立的东西而存在,这一观念预示着当代地理学思想。他写道:"辩证的方法对作品、小说、书籍这类僵硬、独立的东西毫无用处,须将它们置于活生生的社会情境之中。"[1]文章还提到,本雅明不接受文化作品存在任何本体稳定性的假设,他倾向于用关联的思维方式来探究文化作品。本雅明对带有政治"态度"的作品和具有内在"定位"的作品进行了区分。他写道:"我不会问:'一件作品对其所属时代的生产关系的态度是什么?'我会问:'这件作品在生产关系中处于什么位置。'"[2]换句话说,本雅明认为催生文化作品的生产关系是人们创作文化作品的关键性政治动因。在本雅明看来,创作真正意义上的自由或开放的文化作品意味着创造了开放的空间,而文化作

[1] 参见 Walter Benjamin, *Reflections*, ed. Peter Memetz, trans. Edmund Jephcott (New York: Schocken, 1978),222。
[2] 同上。

品又由此衍生。与马克思的观点相呼应，本雅明认为革命性文化作品创作的任务是重塑文化领域中的生产关系和生产方式，以能够实现人类最大自由的方式重铸人类情感"基础"。作品的真实"内容"是次要的。

实验地理学扩展了本雅明关于文化工作者不要把"批评"作为终极目标，而要在生活经验政治中占据"位置"的呼吁。基于本雅明的号召，实验地理学派理所当然地认为一切行为本质上"都是"在创造空间（而空间的创造实质上具有政治性），"都是"政治行为。此外，这些文化理论认为新的宣言和新的主体性完全可以等同于政治诉求本身。实验地理学实质上就是在呼吁我们重视这些文化理论，并最终超越这些文化理论。一旦与新的空间生产脱钩，它们就会陷入无休止的带有文化自由特征的解构与重构循环。本雅明将这种循环模式称作"地狱"。

因此，实验地理学的任务就是抓住文化空间生产实践中的机遇。从批判性反思、批判本身以及政治"态度"转向现实实践，尝试创造新的空间、新的存在方式。

这会影响到哪些方面？毫不夸张地说，各个方面都会影响到。

图1：2012年秋，"一块存有一百张照片的超文档微雕光盘被放置在金色刻盘中"，搭乘自哈斯克斯坦发射的电视卫星离开地球，进入太空轨道。这块光盘"会一直缓慢地绕地球运行直至地球不复存在"。——http://creativetime.org/projects/the-lastpictures/

图1 特雷弗·帕格伦,《最后的照片与黄金制品》(2013)。镀金刻盘,47/8 英寸×47/8 英寸。

图2:选自《另一片夜空》The Other Night Sky 系列。"《另一片夜空》是一项追踪和拍摄美国卫星、空间碎片和其他绕地球轨道运行的不明物体的项目。该项目使用一个国际'卫星观察爱好者'网络提供的观察数据来计算卫星通过地球上空的时间和位置。卫星通过地球上空时,人们会用望远镜、大型摄影机和其他成像设备将整个过程拍摄下来。"——Paglen.com

图2　特雷弗·帕格伦,《从冰川点拍摄的"锁眼 Improved Crystal"卫星》(*Keyhole Improved Crystal from Glacier Point*)(光学侦察卫星;USA 224),2011。显色印刷,30 英寸×43 英寸。

安妮·瑞恩

Anna Raine

安妮·瑞恩(Anna Raine),加拿大渥太华大学艺术系副教授,关注文化生产、美学和地理的交叉领域,尤其是女性主义理论、历史和视觉艺术批评。目前的研究项目是《女性现代主义和自然的终结:科学、自然作品和生态美学》(*Feminist Modernism and the Ends of Nature*:*Science*,*Nature Work*,*and Ecological Aesthetics*)。

具身性研究是当代艺术地理批评的热点话题之一。本文对女性主义艺术家安娜·门迭塔的艺术创作实践,从主体性和物质性两个关键词入手,进行了一次具身地理批评的尝试。

具身地理：安娜·门迭塔作品中的主体性与物质性

［美］安妮·瑞恩　著　颜红菲　译

前言

20世纪70年代，古巴裔美国艺术家安娜·门迭塔在她的作品中展示了一系列的私人仪式，并将其称为"景观与女性身体的对话"①。她在墨西哥和爱荷华市的户外场地，使用土、沙、石、水、火药、火、植物、花、树、血、人的头发和她自己的身体进行创作，在景观上反复勾勒出自己的轮廓，将其轮廓印迹到大地上：沿着身体和土地之间可见和可触的边界，参与、辨别、挖掘、浇铸、雕刻、焚烧、爆炸、摘取、散落、排列、占据空间。关于这一作品，门迭塔写道：

> 通过我的大地/身体雕像，我与大地融为一

① Ana Mendieta, unpublished statement, 1981; quoted in Petra Barreras del Rio and John Perreault, *Ana Mendieta: A Retrospective* (exh. cat.) (New York: The New Museum of Contemporary Art, 1987), p.10.

体……我成为自然的延伸,而自然也成为我身体的延伸。这种重新确认我与大地关系的执着行为,实际上是重新激活了位于其中的原始信仰……一种无所不在的女性力量,是包含在子宫内的回应。①

这种个体实践所留下的是一系列的照片和电影,成为沉思的视觉参考;它们的力量来自其他的感官和心理经验,而不是那些围绕视觉组织的经验。作为一系列的记忆痕迹,门迭塔通过女性身体的铭文来摹写她急切而又短暂的行程,这些铭文既重复地让人熟悉,又奇怪地令人不安。

露西·利帕德曾写道,参观古代石阵和其他史前美学符号遗址促使她"将地方视为时间距离的空间隐喻",并思考这种空间和时间之间的辩证关系如何与"个人欲望(制造某物、持有某物)和决定我们制造什么、为什么制造的社会价值之间有重要联系"。② 利帕德的问题将景观与历史、心灵与社会画成两条轴线,我想通过这两条轴线来阅读安娜·门迭塔的《轮廓》(*Silueta*)系列和《生命之树》(*árbol de la vida*)系列。③ 利用弗洛伊德的恐惑(the uncanny)概念和布拉查·L. 艾汀格(Bracha Lichtenberg Ettinger)的矩阵主体性(matrixial subjectivity)理论,我想关注门迭塔的图像和它们的"黑

① Ana Mendieta, unpublished statement, 1981; quoted in Petra Barreras del Rio and John Perreault, *Ana Mendieta: A Retrospective* (exh. cat.) (New York: The New Museum of Contemporary Art, 1987), p.10.
② Lucy R. Lippard, *Overlay: Contemporary Art and the Art of Prehistory* (New York: Pantheon Books, 1983), p.4.
③ 同时创作的这两个系列,虽然在形式上和概念上强调的重点不同,但在表现形式和策略上足够相似,从本章的研究目的出发,可以将其视为一个整体。

暗、咒语的力量"①,并解读她对女性和自然之间传统关联的沟通,以便为1990年代的空间政治提供一些见解。

20世纪后期,我们在全球范围内应对殖民帝国主义和工业革命对个人、社会、政治和环境所造成的后果。女性主义的基督教神学家莎莉·麦克法格(Sallie McFague)认为,这些危机需要一个认真对待具身、空间和地方概念的伦理和概念范式;在她看来,"与更辉煌的历史(先辈的功绩)相比,地理学常常被认为是微不足道的,但很可能成为21世纪的主题"。② 我并不是在反对唐娜·哈拉维(Donna Haraway)所说的生化人政治的战略可能性,③我也同意哈拉维的观点,即我们这些技术怀疑论者可能需要重新思考我们的身体和空间概念,以便有效地应对新的生物技术、微电子技术、电信和网络空间以及跨国资本的后现代世界。但我认为,在这样的时代和空间里,无论是从个人角度还是政治角度来说,找到立足于此的方式似乎更为迫切。安娜·门迭塔的作品表达了这种愿望和政治上的迫切性。

劳伦斯(D. H. Lawrence)在20世纪初写了一篇引人入胜的文章④,他认为英国的风景画传统植根于对身体的焦虑,代表了一种从

① 这句话出自 Ellen Lubell in *Art in America* vol. 71 no. 6 (Summer 1983), p. 161 的评论。
② Sallie McFague, *The Body of God: An Ecological Theology* (London: SCM Press Ltd, 1993), p. 101.
③ 参见 Donna Haraway, *Simians, Cyborgs and Women: The Reinvention of Nature* (London: Free Association Books, 1991)。
④ D. H. Lawrence, "Introduction to These Paintings (Puritanism and the Arts)," *Lawrence on Hardy and Painting (London:* Heinemann Educational Books Ltd, 1973; first published in *The Paintings of D. H. Lawrence,* London, 1929). 为了避免过多的脚注,本章正文中将标注引用处的页码。

肉体性到"视觉系统"和"精神概念"的逃避。他将风景画视为"真正主体被遗漏后的背景"(139),并将塞尚的静物画视为"几千年来人类愿意承认物质实际存在的第一个真正标志"(145—146)。在劳伦斯看来,塞尚想要的不是质疑艺术表现的可能性,而是让艺术比劳伦斯所说的"一种光学视像,眼睛华而不实的彩色图像"(138)更加"真实"。劳伦斯将塞尚的工作定义为试图"用直接的触觉再次触及物质的世界……取代我们现在的精神视觉意识模式……代之以一种以直觉为主的意识模式,即触觉意识(the awareness of touch)"(156)。关于塞尚,他写道:

> 法国现代艺术向真正的物质,向客观的物质,如果我们可以这样表述的话,迈出了第一小步。凡·高的大地仍然是主观的大地,他把自己投射到大地中;但塞尚的苹果是一种真正的尝试,让苹果以其独立的实体存在,而不注入个人情感。塞尚最大的成就就是,把苹果从他身边推开,让它自生自灭。(145)

真理,对劳伦斯来说,在于身体和事物的"苹果性",在于其物质性,是作为与眼睛和心灵强加意义不同的不可还原的差异性存在。"现在的女人唯一能逃脱现有的、已知的陈词滥调的一点就是她的苹果性部分",艺术家模特儿应该努力地"主要是做一个苹果","静静地坐着,只是身体在那里,真正的非道德性","把你所有的思想、所有的感情、所有的心灵和所有的个性都抛开,我们都知道,而且都觉得无聊到难以忍受"(156—157)。劳伦斯继续说:"眼睛只看得到正

面,而心灵总体上满足于正面。但直觉需要全局性,而本能需要内在性。"(157)这些段落提出了令人感兴趣的问题,它涉及绘画实践如何被认为是"非视觉"的,因此"更贴近生活",也恰恰涉及对"苹果性"或"直觉现实"的渴望如何与具身的艺术家、模特和观众的性别化相关。劳伦斯这样评价塞尚:

> 这是他所期望的一部分:让人的形式、生命的形式得到安息。不是静态的,而是正好相反。移动着走向安宁。同时,他也让不动的物质世界开始运动。墙壁抽搐滑动,椅子弯曲后仰,布匹像燃烧的纸一样卷曲。(158)

我想知道劳伦斯所说的期望到底是什么,我想把这段话理解为是关于景观的——景观被理解为一种想象人类主体与物理环境之间关系的方式。在对塞尚的解读中,劳伦斯唤起了一种景观概念,它向半个世纪后安娜·门迭塔的大地-身体雕塑中静止与不安的奇特组合致意。在这种概念中,非人类的物质世界既不是单纯的"背景",也不是注入艺术家个人情感的"主观大地"。这不仅是一个绘画或其他前卫实践的问题,也是一个心灵问题,同时也是一个社会、政治和生态问题。它既不能与性别和主体性的形成问题分开,也不能与具体的政治斗争分开:正如奥丽安娜·巴德利(Oriana Baddeley)和瓦莱丽·弗雷泽(Valerie Fraser)在她们对拉丁美洲当代艺术的研究中所认为的那样,"景观,不管它们是否有人居住,都是关于土地

和土地使用、空间、边疆、地界、领土的问题"①。

露西·利帕德等人将门迭塔的艺术实践与 70 年代其他女性主义艺术家的实践联系起来,这些艺术家重新找回了女神的形象和对自然的庆祝性认同。古巴艺术史学家杰拉尔多·莫斯克拉(Gerardo Mosquera)专注于门迭塔的古巴根源,在她的作品中读到了"人与景观的和谐共存"和"回归本源"的意义。② 近来门迭塔的作品常常在涉及流散身份和文化政治的辩论中被提及。路易斯·加姆尼则(Luis Camnitzer)在 1989 年的一篇文章中,将她在 1970 年代的成功归因于对她作品的误读,认为她的作品是"一种女性主义的程式化表达,被美国人对神秘的异国情调的认知所强化",而不是"更简单、更恰当的自画像"。③ 在我看来,所有这些解读都转向了一个关键性的问题,即人类主体,个体的和集体的,与我所称的其他任何东西之间的关系,它们包括母体、想象中的自我、社会和文化的他者、景观和"自然"、真实。安娜·门迭塔将一些复杂而紧迫的问题浓缩在看似简单的形象中,这些问题涉及审美符号生产④、主体性、性别、身体、文化身份以及我们现在所说的"环境"。我认为她的作品不是在刻画女性或"自然"的本质,而是在一个具体的物质环境中刻画一种

① Oriana Baddeley and Valerie Fraser, *Drawing the Line: Art and Cultural Identity in Contemporary Latin America* (London and New York: Verso, 1989), p.11.
② Gerardo Mosquera, catalogue essay in Ana Mendieta, *Rupestrian Sculptures/Esculturas Rupestres* (exh. cat.) (New York: AIR Gallery, 1981).
③ Luis Camnitzer, "Ana Mendieta," *Third Text* no.7 (Summer 1989), p.48.
④ 杰拉尔多·莫斯克拉建议用"审美符号生产"来替代"艺术"一词,后者在历史和文化上是后启蒙时代西方文化特有的,没有承认过去和非西方文化实践的文化特定的社会意义和功能。见 Mosquera, "The History of Art and Cultures" (seminar paper presented at the Centre for Curatorial Studies, Bard College, New York, 15 April 1994)。

性别化的身体性、记忆、欲望和表征,一直以来,这种身体性已经被政治和历史所标记。在我看来,门迭塔的作品确实有自画像的成分,但这种参与并不简单,尤其是当它涉及我所认为的关于形象与地表之间弥散和多层次的问题时。

景观

在《文化的性质》(*The Culture of Nature*)中,亚历山大·威尔逊(Alexander Wilson)将景观定义为不仅是一种艺术流派,而且是一种复杂的社会话语,是通过多种实践和生产产生的,从抽象的态度和价值观到具体的建筑和空间。

> 我们生产物质文化的方式——我们的公园、道路和电影——源于我们与物质环境的关系并反过来塑造我们与物质环境的关系。我把所有这些活动称为景观……从最广泛的意义来看,景观是一种看待世界的方式,也是对我们与自然关系的想象。它是我们作为一个社会集体所想、所做、所创造的东西。[1]

20世纪晚期北美的主流景观论述,其历史可以追溯到从古代以大地为中心的女神崇拜向父权宗教的转变,但也与16和17世纪欧洲"自然科学"的发展密切相关。正如卡罗琳·麦钱特(Carolyn

[1] Alexander Wilson, *The Culture of Nature: North American Landscape from Disney to the Exxon Valdez* (Cambridge, Mass. and Oxford, UK: Blackwell Publishers, 1992), p.14.

Merchant)在《自然之死》(*The Death of Nature*)①一书中所说,欧洲的科学革命与一种范式转变相吻合,在这种范式转变中,"自然"不再是养育人类的母亲和生命有机体,而是变成了一个由外力而非内力推动的、由惰性粒子组成的有序系统。这种自然构造从"有机的"到机械的变化,既是农业、工业和商业实践的变化所促成的,也是这种变化所要求的,即在人类的目标和价值观与物质世界之间的关系上,它要求一种与先前不同的概念。与将地球人格化为母亲的做法不同,后者对大肆掠夺自然界的资源提供了某种道德约束,②机械主义模式将自然界构建为通过人类理性和技术来认知、掌控和改进的对象,因此它加速了资源开采、工业发展以及对社会和生态的空前破坏。在科学话语和工业资本霸权地位不断提升的过程中,"景观"作为一种美术流派的重要性和受欢迎程度亦不断提高;在主导的范式中,物理学和伦理学成为彼此互不相关的领域,到了19世纪后期,"景观"在理论上被视为既不是道德的,也不是政治的,而是光、影、色的光学效应——或者用劳伦斯的引发争议的话语来说,就是"美味无处不在"③。

　　机械论景观话语不仅导致了为艺术而艺术的风景画,而且产生了20世纪凄凉的地貌:干涸的湿地和被砍伐的山林;被工业化农业弄得干涸的肥沃农田;贫瘠的郊区和肮脏的贫民窟、棚户区;被污染

① Carolyn Merchant, *The Death of Nature: Women, Ecology, and the Scientific Revolution* (New York: Harper & Row, 1980). 这是对与性别、社会和环境历史相关的各种自然竞争模式的详细分析;由于篇幅所限,我不得不把这个复杂而矛盾的领域简单化。

② Carolyn Merchant, *The Death of Nature: Women, Ecology, and the Scientific Revolution* (New York: Harper & Row, 1980), pp.29 - 41.

③ Lawrence, "Introduction to These Paintings", p.142.

的空气、湖泊和河流；以及它们对动植物及人体，特别是对工人阶级和第三世界人民的破坏性，甚至是致命性的影响。同时，现代主义景观话语还产生了其他的地貌：国家公园体系、风景公路和路边的"观景点"标志，避暑别墅、户外娱乐组织以及野餐、远足和露营设施，从哈特人（Hutterites）和阿米什人（Amish）的反现代主义社区到"回归土地"的反文化，从鸟类保护区到封锁伐木道路的保护主义项目。这些另类的景观方法往往借鉴了麦钱特所说的有机体模式，即把自然视为活体的观点，但它仍然是主导的机械主义范式中的潜在张力，并在诸如浪漫主义对启蒙运动的反拨中、在美国超验主义和马克思的早期著作中，以及在 20 世纪的整体主义和过程哲学理论等历史时刻中重新出现。然而，将"未受破坏的"自然界视为活生生的、给予生命的、内在地值得保护的概念，是在一个自我建构依赖于将"自然"排除在其边界之外的社会中产生的。19 世纪末 20 世纪初，有机体自然观的复苏与资源开发和工业发展的加速、城市人口的增加以及以汽车为基础的旅游业密切相关；正如威尔逊所指出的，加拿大和美国国家公园系统的管理一直与伐木、采矿和商业开发密不可分。自然旅游和保护主义政治的有机体"自然"在为机械主义的世界观提供了一个对立的选择的同时，也是对建立在对物质世界的技术掌握基础上的主流文化的补充。

在这种与城市工业社会的批判而又互补的关系中，主导当代环保运动的自然保护主义观点植根于西方田园传统，麦钱特将其描述为"向后逃避到过去的母性仁慈中去"。[1] 田园主义起源于维吉尔和

[1] Carolyn Merchant, *The Death of Nature: Women, Ecology, and the Scientific Revolution* (New York: Harper & Row, 1980), p.6.

其他古典作家的著作,它基于对未被城市化破坏的田园风光的怀念,而在文艺复兴时期自然被人格化,作为仁爱的母亲或处女新娘重新出现。在田园意象中,自然被建构为一个活生生的女性身体,而不是一个惰性的粒子系统;然而,自然和女性本质上都是被动的、从属的,它们的主要功能是为厌倦了城市生活的男人提供物质和精神食粮。由于这种从作为"积极的教师和父母"的自然滑落到作为"无意识的、顺从的身体"的自然①,田园模式与人类对自然的统治(以及男性对女性的统治)是相容的,同时它把自然和女性一样,构造成一个清新的避难所,以补偿男性在现代工业社会的疏离感。

随着美洲的发现,遥远的土地取代了遥远的时代,成为田园想象的理想化空间。探险家和殖民者用牧歌式的语言描述"新世界",表明田园模式不仅与技术对自然的统治共谋,而且与帝国主义对新发现的土地和民族的统治共谋。对男性、白人、城市主体而言,美洲及其土著居民代表了一种简单、纯洁和与自然和谐的伊甸园状态,在人类进步的叙事中被归入理想化的过去,成为一面怀旧的镜子,欧洲文化可以在其中凝视自己想象中的幼年;或者成为景观的一部分,完全从历史中消失,成为"历史"(欧洲白人的行为)得以上演的风景背景。就像"自然"一样,土著民族代表了一个永恒的空间,正如威尔逊在谈及迪士尼自然电影时写道:"季节的循环——'总是令人着迷,永远不会改变'——在这里坐拥真正的历史变迁。"②在这种

① Carolyn Merchant, *The Death of Nature: Women, Ecology, and the Scientific Revolution* (New York: Harper & Row, 1980), p.190.
② Alexander Wilson, *The Culture of Nature: North American Landscape from Disney to the Exxon Valdez* (Cambridge, Mass. and Oxford, UK: Blackwell Publishers, 1992), p.154.

景观话语中,野生动物和土著文化被置于保留地,是现代文化沙漠中的"自然"绿洲。历史被逐出了田园场景;然而,在这片去历史化领土的边界上,还隐藏着其他非田园景观——城市、"进步"、帝国文明。正如西多尼·史密斯(Sidonie Smith)所观察到的那样,"如果说田园景观的表层促进了永恒的空间性,那么其潜文本便是历史的特殊性,正是这历史破坏了田园的视野,正是历史造成了对田园主体的忽略"①。

正是在这些复杂的历史和地理环境中,我想把安娜·门迭塔的作品和其他美国艺术家的作品定位在一起,这些艺术家在20世纪60年代末和70年代放弃了画廊,选择户外场地进行创作。约翰·比尔兹利(John Beardsley)将大地艺术运动描述为对景观的回归,在被印象派封神之后,风景在20世纪的大部分时间里都被人忽视。② 然而,景观现在是场地而不是对象,因为作品不再是作为一个个分离的对象,而是作为其环境中充分参与的元素。就像观念艺术和行为艺术中的"对象的非物质化(dematerialization of the object)"一样,大地艺术是抵制画廊系统和艺术对象商品化的一种方式;它们也主张一种特别的美国前卫雕塑实践,以抵制欧洲根植于罗丹和布朗库西的极简主义。1969年,迈克尔·海泽尔(Michael Heizer)声称:"艺术必须是激进的。它必须成为美国式的。"如果说传统雕

① Sidonie Smith, *Subjectivity, Identity and the Body: Women's Autobiographical Practices in the Twentieth Century* (Bloomington and Indianapolis: Indiana University Press, 1993), p.171.
② John Beardsley, *Earthworks and Beyond: Contemporary Art in the Landscape* (New York: Abbeville Press, 1984), p.7. 应该注意的是,在20世纪或多或少出现贬值的景观艺术这一概念,来自从纽约高度现代主义出发的特定视角;例如在加拿大,景观是20世纪上半叶现代主义绘画的主要词语。

塑和极简主义雕塑都是基于"侵入性的、不透明的物体","几乎没有外部参照","是僵硬的,块状的空间",那么这种新的美国实践的目标将是"一种结合式的作品",它是"暴露在空气中的,是它所处地方的材料的一部分,旨在超越它本身"①。

露西·利帕德认为,1960年代后期的大地艺术,是以类似于史前建筑、谷仓和立石之类的形式重新出现的,"部分是对大多数冷冰冰的极简主义雕塑技术的反抗",但也有部分是"对极简主义在形式上与古代遗迹的简洁和清晰的亲和力的回应"。②同样,艺术中对景观的回归既是对极简主义对象的批判,也是极简主义试图"排除所有象征性、隐喻性或参照性方面"的延伸,去创造"一种具体的实在,在当下的'实时(real time)'中被感知"。③安娜·门迭塔并不是唯一一个觉得"我的画作不够真实,不能满足我想要表达的东西"的人;④从绘画和雕塑转向户外场地和自然材料的趋势反映了一种愿望,不仅要将僵化的、商品化的艺术对象"非物质化",而且要将景观"再物质化",以某种方式摆脱现代文化的中介,使艺术不只是模仿自然的"具体现实性",而是以更直接、更可触摸、更"真实"的方式与之相遇。然而,海泽尔坚持"这是艺术,而不是景观"⑤。这表明,尽管地景作品可能会超越自身而指向其周围环境的材料和形式,但它仍然是嵌入在高度现代主义的形式主义话语之中的,在这

① Michael Heizer, quoted in Beardsley, *Earthworks and Beyond*, p.13.
② Lucy R. Lippard, "Quite Contrary: Body, Nature, Ritual in Women's Art," *Chrysalis*, vol.2(1977), pp.39–40.
③ Lippard, *Overlay*, p.78.
④ Mendieta, bilingual wall text for exhibition circa 1981, quoted in Barreras del Rio and Perreault, *Ana Mendieta*, p.28.
⑤ Heizer, quoted in Beardsley, *Earthworks and Beyond*, p.19.

种情况下,艺术本身无论"纳入"与否,仍然像以往一样是自我指涉的。

海泽尔在大地运动的建构中没有说明的是,它对画廊空间中纯净隔离的艺术品批判与其他远离现代性的异化、商品化空间的运动在历史上是一致的。对消费主义、工业资本主义、技术乐观主义以及以种族为中心的"文明"和"进步"观念的普遍幻灭,导致了20世纪60年代自然旅游的繁荣、环保活动的增加、"回归大地"运动、有关美国土著文化通俗浪漫小说,以及女性主义对从前被贬低的"女性"活动和属性的重新认识,包括女神的灵性和女性对自然循环的传统认同。海泽尔和他的一些同时代人可能抵制大地艺术与其他这些干预景观的社会话语之间的联系,但也有人欢迎这种联系,认为这是一个机会,可以批判性地接触到比前卫美学更广泛的问题。

这些艺术家所做的大地艺术作品不仅包含了特定场地的材料和形式,还包含了社会的、象征的或仪式的内容;与户外场地的"具体现实性"的相遇,不仅可以实现艺术与自然的重新融合,还可以实现自然与社会的重新融合。在查尔斯·西蒙兹(Charles Simonds)和安娜·门迭塔的作品中,以及罗伯特·史密森(Robert Smithson)、罗伯特·莫里斯等人的项目中,这种愿望以不同的方式支撑着大地艺术和身体艺术的相互合成,他们将废弃的工业场地重新改造成令人满意的公共环境。这种冲动也影响了诸如玛格丽特·希克斯(Margaret Hicks)和玛丽·贝丝·埃德尔森(Mary Beth Edelson)等女性主义艺术家的实践,她们努力使大地艺术作品更加亲近,更少抽象和纪念碑性,通过仪式重申艺术作品及其位置是社会和精神价

值的所在。① 对许多人来说,"回归景观"与对传统女性价值和实践的重新评估有关,也与对人类学、古代女神宗教以及美洲原住民和史前社会的审美象征性生产的日益增长的兴趣有关:"女性"和"原始"似乎为构建"自然"和"文化"提供了比美国主流社会更具有选择性、更充实的方式。许多人赞同安娜·门迭塔的观点,认为万物有灵论以及/或者母系文化拥有"一种内在的知识,一种对自然资源的亲近……使他们所创造的形象具有真实性"②,这可以为现代人重塑"景观"的尝试提供形式上和哲学上的灵感,去想象人与物理世界之间的各种关系,并将其具体化。

形象(FIGURES)

20世纪60、70年代对景观的各种替代方案,包括许多的大地艺术实践,试图将景观"人性化",肯定其当下的存在和内在的价值,而不是将其视为一个遥远的、中立的、被动的观察和使用对象。正如我所论述的,有机体的自然观在20世纪70年代很有说服力:激进的女性主义文本,如苏珊·格里芬(Susan Griffin)的《女人与自然》(1978)和玛丽·达利(Mary Daly)的《妇科/生态学》(Gyn/Ecology, 1979),以及拉伍洛克(J. E. Lovelock)的《盖娅:地球生命的新视野》(1979年),该书将地球作为活的有机体的这一有争议的"盖娅假说"

① Lippard, "Quite Contrary", p.40.
② Ana Mendieta, gallery sheet for *Silueta Series 1977*, an exhibition at Corroboree, Gallery of New Concepts, Iowa City; quoted in Mary Jane Jacob, Ana Mendieta: *The "Silueta" Series, 1973 – 1980* (exh. cat.) (New York: Galerie Lelong, 1991), p.8.

推广开来,①它们诸多文本和实践中的一部分,如安娜·门迭塔的《轮廓》和《生命之树》系列,援引身体作为人类主体和社会及物质环境之间的中介隐喻。正如唐娜·哈拉维所言:

> 大多数美国社会主义者和女性主义者在与"高科技"和科学文化相关的社会实践、象征形式和人工制品中,看到了心灵与身体、动物与机器、唯心主义与唯物主义的二元论的深化。从《单向度的人》(马尔库塞[Marcuse],1964)到《自然之死》(麦钱特,1980),进步派开发的分析资源坚持技术统治必要,并将我们召回到一个想象的有机体中,以整合我们的抵抗。②

然而,正如哈拉维所言,有机体模式作为一种干预景观主流话语的策略有其局限性。将社会和地球视为有机体这一与二元对立相反的观点,对于女性主义和环境运动来说,一直是一种情感上的强大和有利的资源,但也"可能会对我们作为友好的身体和政治语言所可能的东西产生过多的限制"③,还有可能阻止采用其他可能更有效地抵制经济和生态统治的全球蔓延的策略。例如,拟人化的语言有

① 见 Joel B. Hagen, *An Entangled Bank: The Origins of Ecosystem Ecology* (New Brunswick, N.J.: Rutgers University Press, 1992), pp.191-192,有关"盖娅假说"科学地位的总结,这一假说在更严格的意义上提出地球不是字面上的有机体,而是被有机物所控制的生物圈,这些有机物是地球生态系统的复杂反馈机制调节生命所必需的条件。
② Haraway, *Simians, Cyborgs and Women*, p.154.
③ Haraway, *Simians, Cyborgs and Women*, p.174.

时会破坏环境运动的科学性和政治的可信度：正如科学史学家乔尔·哈根（Joel Hagen）所观察到的，拉伍洛克的"盖娅假说"在科学界并没有得到认同，部分原因是，尽管它吸引了大众的想象力，但"用希腊女神的名字来命名他的假说也许是吸引专业生物学家注意的一个糟糕的策略"①。科学讨论明确了有机体概念框架的其他问题，除了在机械论主导范式中被边缘化和被剥夺权力的倾向之外。一些生态学家认为，用活体（无论是否拟人化）来描述种群和生态系统，往往会将和谐平衡和目的性功能的任意边界和概念强加给物质现象，而这些物质现象可能是由根本不同的机制构成的，如不确定性、不稳定性和不断变化性的。② 利用身体的隐喻来建立自然与社会之间的和谐的景观话语，也倾向于假设有关的身体是人类的身体，并将人类的特征、价值、叙事和欲望投射到非人类世界。正如莎莉·麦克法格所言，达·芬奇画的一个男性形象，其四肢映射出宇宙的四个角落，这种人文主义的愿景作为身体政治和宇宙秩序的模式，可能会带来严重的问题。

> 构成模型基础的身体是单个的身体，它是理想的人类身体……是一个比例完美的、年轻的、身体健康的、白种人的男性身体……有机模型是一个单一性的概念，它把身体的各成员作为部分服从于整体；它主要关注的是人类的，特别是男性的共同体和组织形

① Hagen, *An Entangled Bank*, p.191.
② 参见哈根关于19世纪末和20世纪生态学的历史，以及它关于在科学论述中使用有机语言和技术语言的争论。

式;而且……如果只有一个身体,只有一个头颅,就只能有一个观点。①

与将景观认同为女性养育的身体那种友好的自然观不同,这种特殊的有机体模式将宇宙秩序构建为一个理想的男性身体,与其说是认同景观或物质世界,不如说是认同历史,即认同西方历史的普遍化主体及其人类中心主义、父权制、帝国主义统治的话语。尽管强调各部分的体现和相互依存,但理性的人类(西方的、男性的)意识作为文字和形象的头部却被赋予特权,悖论式的既是物质世界身体的一部分,又是物质世界身体的主宰。就像自然界被形象化为女性身体一样,这种模式提供了一种与非人类的和谐和亲密感,而这种和谐和亲密感是机械论将物理世界视为观察和使用的惰性对象所缺乏的。然而,把宇宙想象成一个理想的人类身体,也使地球上生命的多样性和多姿多彩变得不可见,同时主张将人类的身体、概念结构、野心和欲望置于其他生命形式的需要之上。在自负满满的自我中心中,这种模式代表了劳伦斯所说的"心灵的暴政、苍白陈腐的精神傲慢、心理意识,封闭的自我在其天蓝色苍穹中的自我画像"。在这个幽闭的世界里,非人类只能通过人类"自我投射到地球上"被感知;人的意识没有"外面",也不可能"走出天蓝色的囚笼,进入真实的天空中"②。

就像劳伦斯对塞尚的解读一样,20 世纪 60 年代和 70 年代所谓社会上的和美学上的"回归景观",既可以被理解为对机械主义景观

① McFague, *The Body of God*, p.36.
② Lawrence, "Introduction to These Paintings", p.146.

话语的批判,也可以被理解为试图超越西方历史中显然无所不在的主体。朝向这一双重目标的一个策略是拥抱那些在经典有机模式的"自我描绘"宇宙中被边缘化的东西:"女性"、古代和非西方文化、物质性、非人类世界。将自然作为女性身体的建构,更多的是借鉴史前文化而非西方田园牧歌传统,就是这样一种对立的策略,它为组织身体政治及其与非人类环境的关系提供了根本不同的方式。然而,通过将地球比喻为女性身体来"实现"人类与自然之间失去的统一性的愿望,与田园传统有着可疑的相似之处,因为它幻想摆脱文化的中介,回到原始的未异化状态,并与一套整齐布阵的二元论(男性/女性、现代/原始、机械/有机、文化/自然)达成共谋,而这些二元论的术语是由大都市的主导空间所固定的。作为女性身体建构的自然也仍然是人类形式和欲望在非人类世界上的投射;景观仍然是"自我投射到地球上",尽管问题中的"自我"已经发生了改变。像安娜·门迭塔的《大地与女性身体之间的对话》这样的作品,仍然有可能像约翰·佩雷奥(John Perreault)那样,以人类中心主义的人文主义视角来解读,将人作为万物的尺度:"她的身体艺术模式向往普遍性:她用她五英尺高的身体作为尺度来衡量世界。"①

矛盾的是,赋予景观以人类形式的冲动来自劳伦斯对塞尚解读中的渴望:对西方主流自我话语中所定义的人类主体性的"外部"渴望——但关键是,这个"外部"不仅仅是一个惰性粒子的系统。用威尔逊的话来说,这也可以被描述为一种渴望,即把非人类环境作为"历史进程的推动者以及人类行动的场域",而不仅仅是作为客体或空洞的

① John Perreault, "Earth and Fire: Mendieta's Body of Work," in Barreras del Rio and Perreault, *Ana Mendieta*, p.13.

背景，在某种意义上，是作为主体而存在。① 但那是什么样的主体呢？将地球拟人化为母亲的做法与罗伯特·史密森所说的"生态恋母情结"纠缠在一起，②其中女性的"自然"既是欲望的田园景观，也是被男性历史主体所否定的支配对象，而女性主体只有通过对"自然"这一矛盾人物/景观的认同才能表达自己的不同。然而，大地运动在卡尔·安德烈（Carl Andre）③等人的实践中为这种僵局提供了一个可能的替代方案，试图从一个明确的非人类中心主义的角度出发，将物质世界理解为一种"主体"，但这种主体是独立于人类之外的。

就像迈克尔·海泽尔更具纪念碑式的作品一样，安德烈的策略很有影响力，他"把他的雕塑带回到'地表水平面'——地板上，或大地上——拒绝基座，打破传统的英雄主义耸立式雕塑的拟人化姿态"④，批判了极简主义的孤立，破除对极简主义的迷信。同时，安德烈的实践也继续着极简主义对抽象表现主义绘画姿态中个体（人，通常是男性）主体性迷信的批判。安德烈提出了"雕塑成为地方"的理念，并将其定义为"通过改变环境中的一个区域的方式使环境中的其他部分更清晰"，以代替主体姿态、自足目的及其拟人化的残留物。⑤ 这种试图将人的撤离作为艺术创作组织原则的做法，让人想起了劳伦斯的论点，即物质性相对于人类主体性的重要的差异——

① Wilson, *The Culture of Nature*, p.14.
② Robert Smithson, quoted in Lippard, *Overlay*, p.57.
③ 卡尔·安德烈和安娜·门迭塔于1985年1月结婚，而同年不久，门迭塔从他们34层公寓的窗户摔出悲惨死亡，必须提及此事，否则将是不负责任的。路易斯·加姆尼则在他关于门迭塔的文章中指出，安德烈在1988年被判谋杀罪不成立，因为他的罪行没有得到"合理怀疑"。
④ Lippard, *Overlay*, p.30.
⑤ Carl Andre, quoted in ibid. p.141.

极简主义称之为"具体的现实性",而劳伦斯称之为"苹果性",即超越自我的"天蓝色牢笼"的"真实的天空"——只有通过"刻意涂抹出所谓的人性、个性、'相似性'、物质形式上的陈旧"才能得到。① "雕塑作为地方"的核心不是人或拟人化的形式,而恰恰是作品的介入邀请观众去领悟的非人的他性。

安娜·门迭塔在20世纪70年代的实践似乎与安德烈对艺术和景观话语中人类中心主义问题的解决方案相去甚远。尽管门迭塔的作品是基于一个选定的场址或"地方"的,但她的《轮廓》和《生命之树》坚持以拟人化的方式进行(图1—5);它们被称为"过分自恋的,是还原性的"②,因为这些作品反复地将艺术家自己的形体描摹到大地上,这是劳伦斯在凡·高的作品中所批判的人类中心主义的"自我投射到地球上"的真实演绎。门迭塔的自我刻画的背后,既有与母体大地"合二为一"的愿望,也有"继续在白人主导的社会里(包括美国女性主义,她谴责其'基本上是白人中产阶级运动')成为'他者'的个人意愿"。③ 也就是说,她将女性身体与大地的交汇作为一种刻意对立的立场,对应于现代工业美国排斥"他者"的立场,她引用了一种万物有灵论的自然观,将其视为"无所不在的女性力量",并借鉴了古代和非西方文化传统中的概念和主题,特别是桑特里亚(Santería),一种基于非洲约鲁巴语和流行的天主教信仰和实践的古巴混合宗教。④

① Lawrence, "Introduction to These Paintings", p.157.
② Donald Kuspit, "Ana Mendieta" (review), *Artforum*, vol.26, no.6, p.144.
③ Ana Mendieta, "Introduction," *Dialectics of Isolation: An Exhibition of Third World Women Artists of the United States* (exh. cat.) (New York: AIR Gallery, 1980).
④ 见 Jacob, *Ana Mendieta*,其中有目前为止门迭塔对桑特里亚借鉴最详细的讨论。

图1 安娜·门迭塔,《无题》,1977,选自《生命之树系列》,彩色照片。采用树木和泥土创作的大地身体作品,地点:爱荷华州爱荷华市老人溪。

图2　安娜·门迭塔,《无题》,1976,选自《轮廓系列》。石块制成的大地身体作品,地点:墨西哥瓦哈卡州。

图3 安娜·门迭塔,《无题》,1977,选自《生命之树》系列,彩色照片,用织物创作的大地身体作品,地点:墨西哥的瓦哈卡州。

图4 安娜·门迭塔,《无题》,1976,选自《轮廓》系列,用花卉、枯枝在沙地上创作的大地—身体作品,彩色照片,地点:墨西哥瓦哈卡州。

图5　安娜·门迭塔,《无题》,1979,选自《轮廓》系列,照片,泥土塑形,制作于爱荷华州沙包中心。

正如我所说,这种抵抗策略与田园主义和人类中心主义以及约束性的性别二元论有着复杂的联系。这些策略也是一种特殊的幽闭恐惧症的解读,在这种解读中,门迭塔被她自己的形象定义为一个浪漫化的异国他乡的形象:由于她个人的流亡创伤,由于她的女性身份和古巴出身而与"自然"和"原始"有某种"天生"的亲和力,她和她的作品被贬低为不合时宜的,远离当代的美学、社会和政治讨论的中心。然而,门迭塔也是一位1960年代在美国受训的艺术家,她对景观、桑特里亚和女神意象的运用参与了我上面所讨论的社会

和文化话语，不仅与她对个人童年文化①的渴望以及通过"重新激活原始信仰"对景观"再物质化"的愿望有关，也与她支持不结盟国家反抗第一世界政治和经济统治的态度有关。②

门迭塔是一个非政治、非历史的"原始人"，这一观点得到了如下事实的支持：与安德烈指向周围环境的特殊性的艺术理想相比，门迭塔的作品往往在空间或时间上显得奇怪而无法定位。与安德烈的户外装置作品不同，门迭塔在作品与场地之间上演的相遇，现在只能通过摄影图像的形式得以再现；它们的场地虽然经过精心选择并在标题中标明，但观众并不能直接接触到，图像本身也集中在人形的轮廓上，几乎不包含任何地方性的标志。这种明显的"无地性"也与当代拉丁美洲绘画的策略形成了鲜明的对比，在那里，土地被注入了痛苦的张力，从欧洲的征服到为了经济作物而清除雨林，使得艺术家们无法用永恒的审美价值来处理风景，而是坚持将它们确定为特定历史和特定政治斗争的特定场址和地方。③ 当代拉美风景画家抵制西方历史的主流叙事，抵制西方历史将风景作为田园他

① 应该指出的是，在门迭塔的成长过程中，她并不是一直信奉桑特里亚教，而是通过她父母家中非裔古巴仆人的故事，和莉迪亚·卡夫雷拉的书写以及纽约和迈阿密的古巴社区对桑特里亚教的崇拜中发现了这种方式。因此，她对它的运用更多的是一种深思熟虑的、战略性的认同，而不是对已有身份的表达。见 Jacob, *Ana Mendieta*, p.4。

② 在展览目录《安娜·门迭塔：回顾展》中，玛西娅·塔克指出，门迭塔"对自己的政治观点直言不讳，咄咄逼人，但与此同时，她认为艺术的重要性在于精神领域"。她引用门迭塔的话说："艺术是文化的一个物质部分，但它最大的价值是它的精神作用，这影响了社会，因为它是人类智力和道德发展的最大贡献。"见 Barreras del Rio and Perreault, *Ana Mendieta*, p.6。另见门迭塔对展览目录 *Dialectics of Isolation* 的介绍。

③ Baddeley and Fraser, *Drawing the Line*, chapter 1, "Mapping Landscapes".

者的非历史化,他们坚持地方的特殊性,同时拒绝将政治、经济和文化殖民化的持续现实归于过去。然而,正如罗格芙所言,门迭塔的作品也可以被解读为通过对地理的战略部署来抵制霸权主义历史:一个空间的而非时间的路线,它"将文化时间定义为一个渐进的序列",但并不因此而"强加一些其他并不明确的永恒性概念"。①

这样的解读必须关注《轮廓》和《生命之树》系列作品背后的特殊地理概念,这种概念与去历史化的田园景观、当代拉丁美洲绘画中的"再历史化"景观或任何通过劳伦斯的"光学视觉"传达的景观都完全不同。门迭塔采用一种非人类关系实现对景观主流话语的介入,这种非人类关系是基于指示性的而非象征性的;正如劳伦斯在谈到塞尚时所写的那样,它试图"取消我们目前的精神-视觉意识模式……而代之以一种直觉主导的意识模式,即触摸的意识"。正如罗格芙所言,门迭塔采用了"物质与轮廓作为个性化地理的本质";②她的作品并不描绘肉眼可识别的风景,而是援引一种作为"苹果性"的风景,即"自绘"(self-painted)的人类世界之外的物质他性,即安德烈的"雕塑作为地方"试图示意的非人类性。然而,与此同时,她的实践抵制了这样一种观念,即非人类中心主义的景观方法需要将人从场地或地方的概念中疏散出来。在《轮廓》和《生命之树》系列中,她像塞尚一样,试图"让不动的物质世界运动起来",不是通过消除人体的形式,而是让它"静止下来"。在这种触觉地理学

① Irit Rogoff, "The Discourse of Exile: Geographies and Representations of Identity," *Journal of Philosophy and the Visual Arts*, July 1989, pp.72-73.
② Irit Rogoff, "The Discourse of Exile: Geographies and Representations of Identity," *Journal of Philosophy and the Visual Arts*, July 1989, p.72.

中,她对拟人化的坚持与其说是将人强加于景观,不如说是拒绝将文化身份和性别问题——个人主体性和社会及政治关系的问题——从她对人与物质世界关系的重构中抽离出来。

身体与表征

安娜·门迭塔的实践设定出了一种与景观的具身化关系。身体是物质性、精神驱动力、社会文化铭记之间的谈判场所,因此是实践的核心。在这种实践中,与非人类的相遇和对人类精神和社会存在的探索可以占据同一空间,而且事实上它们是不可分割的。正如伊丽莎白·布朗芬(Elisabeth Bronfen)所写的那样:

> 真实的身体被定位在符号化之前或之外。作为被标志的和图像所取代的东西,身体可以作为一种媒介,通过它,语言可以返回世界,可以回到所指。但由于身体标志着真正插入世界的一个位置(site),它也起到了建立社会法则的作用,使文化可以将观念具体化。"词转肉身"可用来建构和认证政治、理论或美学话语。①

身体作为人类主体的象征秩序和现实的边界,用西多尼·史密斯的话来说,是作为

① Elisabeth Bronfen, *Over Her Dead Body: Death, Femininity and the Aesthetic* (Manchester: Manchester University Press, 1992), p.52. 为了避免脚注数量过多,对本文的其他引用将在正文中以章节数的方式体现。

> 将一个主体与另一个主体、一个性别与另一个性别、一个种族与另一个种族、正常人与疯子、健康的人与不健康人连接/分离的边缘……据此,文化上占主导地位的人和文化上被边缘化的人在身体政治中被分配到他们"适当"的位置上。①

门迭塔对具身性的这两个方面的关注是她坚持拟人化的基础;她对身体的调用既暗示了主体性和物质性之间的关系,也暗示了如我所言,人体的比喻被用来作为抵制父权、帝国主义和生态统治的话语的方式。在门迭塔的实践中,所有这些问题都在景观和自我形象的相遇中出现,在这种相遇中,性别被认为是至关重要的一部分。问题是如何从心理和政治的角度来解读这种"景观和女性身体之间的对话",并且在关注统治和欲望的性别化时,不重新设定田园式的二元论或人类中心主义的结构。

门迭塔的许多图像似乎记录了普通的景象,任何人都可能在午后散步路过时看到,这种印象被摄影媒介明显的清晰和表面化所强化。然而,这种不经意的熟悉感却被时而明显、时而几乎察觉不到的人形的存在所打乱,当这些作品作为一个系列来看时,人形的存在就变得越来越明显。《轮廓》和《生命之树》的图像引发了双重似曾相识的感觉:因为场景的平凡普遍,也因为不断重复出现的轮廓,其粗略的拟人形状唤起了一种非常熟悉的感觉,但又因其在不同材料和地点的再现而变得陌生。如果说这些是风景,那么目光并没有

① Smith, *Subjectivity, Identity and the Body*, p.10.

穿越过它们的广袤,而是带着一种令人满意的自我认知感,停留在凸显的人形轮廓上,仿佛是观者自己在镜子里的形象。然而,这样产生的静止,在强度上随时处于转变成不安的边缘。这些图像并没有为自恋似的自我冥想提供一个安全的休息场所,因为,尽管它顽固地反复出现,但拟人化的形式也是完全试探性的,它的边界是模糊的,并且可能即刻消解:在任何一个时刻,花朵会散落或腐朽,泥土或沙子会被冲走,火焰会燃烧殆尽,人形会复活,并将自己从画框中抽离出来——或者再看一眼,就会发现看似人形的东西只是一时的光影把戏,是自我投射到偶然形成的泥土或木头上。自恋性认同也被这样一个事实所困扰,尽管这些轮廓通过女神肖像和门迭塔在制作仪式中的身体出现与女性联系在一起,但它们通常不带有解剖学意义上的显性标志,而这类标志在象征界中维护着稳定的性别差异的区分。拟人化的轮廓既是感性的,又是图示化的,它们同时坚持身体的在场,并标志着几乎可以感到的缺席,就像警察用来标记一具不在场的尸体位置的粉笔画。①

门迭塔的图像在边界的建立/解除以及身体的存在/缺席之间的矛盾互动中,可以被解读为自画像,它作为神秘的替身发挥作用,正如弗洛伊德的理论和伊丽莎白·布朗芬在她的书《关于她的尸体:死亡、女性气质和美学》中所阐述的那样。弗洛伊德将恐惑定义为审美或生活经验的一个特殊范畴,它通过"引导人们回到熟悉已久的旧事物"②而产生焦虑;布朗芬在总结弗洛伊德的论述时写道,恐惑经验的来源在于"重复、再现、替身、补充的冲动,在于相似性的

① 这一点由加姆尼则提出,见"Ana Mendieta", p.50。
② Sigmund Freud, The "Uncanny" (Standard Edition, vol. XVII), p.220.

建立或重新建立,在于回到被压抑的熟悉事物"。布朗芬将恐惑的实例描述为"无法决定的情形,其中固定的框架或边缘陷入运动之中","某物是有生命的(活的)还是无生命的(死的),某物是真实的还是想象的,是独一无二的、原创的还是重复的、复制的,这些问题都无法决定"(113)。"替身",一个在某种程度上与自我相同或可以互换的形象,是最令人不安的恐惑的例子之一,因为它意味着双替身、分割或交换,导致自我和他人之间的不可判定或模糊的界限。布朗芬将弗洛伊德对替身的定义扩展到包括物质的、有生命的身体与其无生命的表征之间的矛盾区别:"与它们类似的身体相同但又不同"的肖像可以起到恐惑的双重作用,"徘徊在其指示对象的缺失/存在之间"(111)。

弗洛伊德认为,"替身"之所以会产生恐惑的焦虑,是因为它"回溯"到"自我还没有将自己与外部世界和他人划分清楚的时期",回溯到曾经熟悉的观念和心理状态,但在成人自我的形成过程中,这些观念和心理状态已经通过压抑的过程变得陌生。

> "替身"本来是防止自我毁灭的保险……可能"不朽"的灵魂是身体的第一个"替身"……然而,这样的想法是从无限制的自爱的土壤中萌发出来的,是从支配儿童和原始人心灵的初级自恋中萌发出来的。但是,当这个阶段被克服后,"替身"就反过来了。它从曾经是不朽的保证,变成了恐惑的死亡预兆。①

① Sigmund Freud, *The "Uncanny"* (Standard Edition, vol. XVII), pp. 235-236.

通过不朽灵魂的概念或自我再现的生产来"替身"自我的冲动，表明通过确保自我在虚构和象征的范围内生存来保护自我免受现实身体的物质分解的尝试。而替身也标示了自我的死亡和缺失，这就产生了通过替身来补充自我的动力；根据定义，替身涉及替身和自我之间的分裂或差距，这就破坏了任何通过可靠的镜像来建构自我的完整无缺的企图。这种确保自我稳定的尝试也是矛盾的，因为替身与自我越是完美地相似，就越是难以决定哪一个是自我：自我表面上的完整和充实既因镜像的替身而得到加强，同时又因难以区分自我和形象而受到损害。

因此，完美"逼真"的肖像导致它在象征性和真实性之间引发的混乱，产生了恐惑的焦虑。布朗芬认为：

> 尽管肖像的创作可以被视为一种赋予符号化的象征形式以特权的努力，这种象征形式清楚地区分了能指和所指（因为它总是包含艺术家的签名和自我指涉的时刻），但它完美的实施否定了自我参照的维度，导致了向字面解释的尴尬转向：重新引入了身体和它的形象之间的不确定。(115)

这种不确定性导致了一种恢复意义稳定性的愿望，通过解决由图像的恐惑性提出的令人不安的问题，重新建立身体与图像、自我与他人之间的安全边界。这通常是通过布朗芬所说的"走向具象，一种对肖像的审视和判断的姿态，将意义的流动性与固定的符号捆绑在一起"来实现的。也就是说，肖像令人不安的不可确定性被封闭在

产生这种逼真的再现的艺术技巧的叙述中，从而将肖像重新确立为一种完整充实的象征性生产，本体上有别于它所指向的物质身体（115—116）。

与布朗芬所讨论的肖像画恐惑的相似性不同，安娜·门迭塔的《轮廓》和《生命之树》图像所引发的恐惑焦虑并不是来自肖像和模特之间的完美相似，因为除了门迭塔的身体真实地出现在照片中之外，这些剪影既没有个人身份的标志，也没有与模特在视觉上的相似性，除了比例上的相似（甚至这一点仅从照片中也看不清楚，因为照片比真人尺寸小得多）。门迭塔自画像中具有威胁性的语义不稳定性来自另一种"向字面解释的尴尬转向"：构成轮廓的石头、花朵、泥土、水、棍棒和其他材料强制文字的出现。这些物体和物质的摄影图像以指示符和像似符的方式指向它们在实际景观中的物质参照物，即使它们被用来构建一个象征性的图像，象征着人类的存在。这种对"自身"景观元素的持续引用，防止了完美的相似性，而这种相似性会在所指（物质的人体）和能指（肖像）之间产生一种不确定性。相反，恐惑焦虑是通过两个可能的参照对象之间的不可控性生的：拟人化形式的符号可能是它作为替身的人体，也可能是它被制造出来的景观。对自我的威胁仍然是替代性或不可决定性的威胁，但被潜在地替代/与自我无法区分的恰恰不是一个镜像的替身，而是非人类的不可忽视的物质存在。

门迭塔的恐惑的轮廓，就像布朗芬的恐惑的肖像画一样，激起了人们对一种复原性叙事的渴望，这种叙事可以恢复意义的稳定性。然而，在这种情况下，通常引用的叙事是根据门迭塔对她的作

品的描述,即"我在青春期被迫离开我的故乡(古巴)的直接后果",①她的自画像不是艺术技巧构建的产物,而是内心冲动的产物。在一个被大量引用的声明中,门迭塔将自己家庭对特定历史事件的反应所造成的个人伤痛普遍化,将她自己的流亡经历与"自然"和母体的疏离联系在一起。

> 我被子宫(自然)所抛弃,这种感觉淹没了我。我的艺术是重新建立我与宇宙相互结合起来的纽带。这是对母体源头的回归。通过我的大地/身体雕塑,我与大地融为一体。②

这种说法将轮廓图像中恐惑的意义流动性与一个固定的所指联系在一起,即通过与女性自然的恢复性结合来进行治疗的仪式;它使《轮廓》和《生命之树》系列的空间或地理序列也被解读为一个时间序列,一个通向精神实现的渐进历史。这种乐观的叙事为观众提供了一种可靠的认同感,从而决定了让人困惑的指涉问题,轮廓的所指更倾向于人而不是非人。同时,叙事试图通过主张人体和景观之间的乌托邦式的统一,来同时拥有二者的所指可能。

我想将这种矛盾的姿态与布朗芬对另一种生存叙事的解读进

① 门迭塔,《未发表的声明》,1981年;引自 Barreras del Rio and Perreault, p.10。13岁的安娜·门迭塔和她的妹妹是20世纪60年代初从新共产主义的古巴被送到美国天主教孤儿院的儿童之一;三年后,她们的母亲和她们团聚。1980年,门迭塔重游古巴;1981年,她在古巴哈鲁科制作了"岩石造型",从而"将《轮廓》系列带回了它的源头"。

② 门迭塔,《未发表的声明》,1981年;引自 Barreras del Rio and Perreault, p.10。

行比较,即瑞士画家费迪南德·霍德勒(Ferdinand Hodler)为其临终的情妇瓦伦丁·戈代·达雷尔(Valentine Godé-Darel)创作的肖像画。这一系列肖像画记录了戈代·达雷尔因癌症而缓慢、痛苦地死去的视觉效果,一直画到她的尸体,然后有一幅据说是在她去世当天画的风景。作为一个时间序列来解读,这些图像指出了在最后一幅尸体肖像和随后的风景图像之间的空间中,人与非人之间的恐惑的不可确定性;然而,正如布朗芬所言,这种结构也支持了男性观众的自我稳定性,"令人放心地暗示,在死亡、尸体、女人、风景之间最终没有区别"①。戈代·达雷尔的个人的、具身的、暴力的死亡体验被压制了,并被替身叙事所取代,在这个系列中,一个普遍化的人体(虽然并非巧合为女性)平静地溶入景观,而一个普遍化的人类(男性)主体则英勇地将自己对死亡的破坏性和威胁性体验转化为艺术。就像门迭塔将她的轮廓描述为与作为"无所不在的女性力量"与大地的邂逅一样,视觉上在有生命的和无生命的之间的滑动引发的恐惑焦虑,通过将景观和女性身体合并成一个快乐和欲望的形象/场景,既被表达出来,又被压抑下去,这意味着艺术家(包括观众)在面对创伤性损失时的生存挣扎。

但是,这两种叙事之间有一个关键的差异。在围绕霍德勒图像的叙事中,自我稳定性是通过性别二元论来维护的,这种二元论将生存编码为男性,并邀请观众将艺术家认同为一个远离的观察者,他是亲密的和特许的,是女性消融进景观的场面的观察者。在门迭塔对她的《轮廓》系列的描述中,生存和心理治疗恰恰是通过积极参

① 有限的篇幅不允许我完全展开讨论,但是请参阅 Bronfen, *Over Her Dead Body*, pp.121-124,关于性别差异和女性形象中的恋物癖。

与与女性大地的愉悦结合而发生的；由于很少有剪影是明确的性别化的，所以生存者的地位并不是由僵化的性别差异类别所决定的。女性主体是这件作品的特权观众，但无论男女都被邀请去认同艺术家本人在创作过程中所认同的形象/场景，而不是去调查审视。霍德勒和门迭塔的系列作品的恐惑的效果都可以被解读为早期的、现在被压抑的心理状态的痕迹，在这种状态下，自我的边界还在形成；然而，两个系列作品中从身体到景观的滑动指向的是主体性发展的不同时刻。在霍德勒的图像及其周围的叙事中，解体的威胁转移到女性身体上，部分是由恋母情结阶段对性差异的创伤性认识所构成的。相比之下，门迭塔的恐惑的自画像唤起了一种状态，在这种状态下，婴儿的原初主体还没有形成性别认同，对差异的威胁性担忧采取了更普遍的、非性别化的形式，即承认缺席与在场的不同：具体地说，缺席和在场是由母体形象所呈现的，从母体开始，婴儿开始承认自己是一个独特的主体。

弗洛伊德在《超越快乐原则》中对"去/来游戏（fort-da game）"的解释，为理解与母体威胁性缺失有关的表征和自我表征提供了一个模型。在弗洛伊德所描述的重复游戏中，一个 18 个月大的孩子通过将一个玩具卷轴扔到他的小床边缘，口中喊道"o-o-o-o"，弗洛伊德将其解释为德语单词 fort（"走了"），这样做，绳子上的玩具卷轴消失。有时，孩子会把卷轴拉回，直到它变得清晰可见，同时伴随着快乐的"da"（返回）。弗洛伊德认为，通过这个游戏，儿童用一个象征性的物体代替缺席的母体，来应对母亲的周期性缺席，它可以控制母体的消失和回归。通过这种象征性的重复，儿童占据了主动掌控局面的地位，而不是被动损失的受害者，并通过在再现中演示母亲令

人放心的回归，来弥补母亲真实的或潜在的缺席给自己带来的创伤。然而，这个游戏必须永久地重复下去，因为回归在场的快感永远不会是完整的：在再现中回归的总是一个替代物，而再现行为本身在诉说着对缺席的母体的渴望的同时，也通过用一个象征符号或精神形象来替代这个身体从而否定这个身体。这种对母体的矛盾性的替身/否定，在另一个版本的去/来游戏中达到了高潮，孩子在镜子里看着自己的形象，一边蹲下身子一边说"宝贝o-o-o"，使形象消失。正如布朗芬所言，在这个游戏中，

> 儿童将母亲的消失进行替身，从母亲的消失滑向自己的消失。在"完整"的游戏中，最初包括返回（"da"），它总是确认缺席的身体，而这种从卷轴（母亲的内在形象）到自我形象的转变，将可靠的时刻从母亲转移到了自我。

在这种母亲形象和自我形象之间的替代中，在形象/身体和缺席/在场之间的矛盾游戏中，母体是所有不可思议的双重性的原型：它既通过"替身"自我来肯定自我的稳定性，同时又破坏了任何稳定感，并指出了自我缺失的可能性。在自恋初间，或者拉康所说的镜像阶段，婴儿原初主体开始建构它混乱的感觉，并通过对自身形象的满足性认识来驱动，无论是在真正的镜子中还是在母体的镜像中。这种令人愉悦的自我形象提供了自我与他者之间的界限，在这个界限内，主体可以体验到自己是稳定的、完整的；但这种安全感被一种令人不安的意识所破坏，即这个形象始终是自我之外的，可能与自我

无法区分或替代。作为对这种缺席和缺乏的威胁的回应，母体成为一个想象中的没有缺失可能性的前主体阶段的形象，在这个阶段，没有任何界限将自我与母亲/他人分开。① 然而，在其作为想象的镜子的作用中，母体，像任何形象一样，必须已经是自我之外的其他形象，意味着那个想象中的早期统一性的分裂。因此，自相矛盾的是，母体也意味着失去的创伤、统一性的断裂，不断地破坏任何完整或自足感。从"o-o-o-o"到"宝贝 o-o-o"的转变，涉及母体、表征和自我表征之间的关系，这种关系比第一个来去游戏中的"缺席/在场"辩证法要复杂得多：母体既是焦虑的对象，也是快乐和欲望的对象，它不仅代表着自我镜像或自我恐惑的替身，而且主体在此基础上将自身区分为一个连贯的自我形象，主体因此不可逆转地从此基础上分离(27)。

在安娜·门迭塔的《轮廓》和《生命之树》系列中，与大地的结合被等同于"回到母体的源头"：风景，以各种选定地点的形式，不仅作为门迭塔独有的流放地故乡的比喻或替代，而且是自我形成的想象过程中作为"人物"与"地面"双重角色的母体的比喻或替代。通过躺下与地面亲密接触，并将自己身体的边界真实地描摹到地面上的整个创作过程，门迭塔在母体的想象镜像中重新建立了一个可靠的自恋的自我形象；同时，与大地接触的满足感也唤起了与母体合一的绝对丰盈的幻想。邀请观众认同由此产生的人物/场景，不仅取决于拟人化的人物中自我认可的愉悦，还取决于沙、木、水等形象所

① 参见 Kaja Silverman, *The Acoustic Mirror: The Female Voice in Psychoanalysis and Cinema* (Bloomington and Indianapolis: Indiana University Press, 1988), 对作为想象镜像和回溯性幻想对象的母亲身体进行了有益的讨论。

指示的感官愉悦:想象中依偎在轮廓曲线中的体验,沿着皮肤表面感受风景的质感。这种自恋和触觉愉悦的结合,是门迭塔的作品在70年代对许多女权主义者如此有吸引力的原因,它为根植于拥护以地球为中心的女性精神的反抗政治提供了强大的情感资源。然而,在这种可靠的表述中被压抑的,在图像的恐惑性中所"返回"的,不仅是与大地/母亲绝对结合的不可能性,还包括这种结合的威胁性,它既意味着丰饶,也意味着主体无差异性的消解。尽管周围环境的叙事有乌托邦式的诉求,但门迭塔的自我刻画与作为母体的景观之间的关系是矛盾的、模糊的。它们在人类与非人类之间上演的触觉的指涉和恐惑的不确定中,这些轮廓指向了想象中的自我形成的另一个关键方面:它们表明,主体性不仅通过自我和母体的图像构成,而且还与布朗芬所说的"不可包容'物质-物质性-母性'"的身体有关,它指示性地描绘了死亡"(111)。

就像任何来去游戏一样,门迭塔的轮廓反复出现,既抵制又指向缺失和死亡,因为它们所唤起的物质/母体的在场总是替代了想象中的原初丰饶的状态,而且总是在它被重复再现之前就已经失去了。在画廊中再看到时,摄影图像进一步重复了与母体的分离,因为它们指的是触觉遭遇的充分性,而这种触觉遭遇在视觉表现中是不存在的。然而,正如布朗芬所言,失去和死亡的概念不仅被母亲的缺席所唤起,而且也被她的在场所唤起,因为母体在指示上代表着生命之前的位置,因此预示着死亡中自我的缺席。如我所言,门迭塔的《轮廓》的暂定边界通过暗示一个时间序列来扰乱自恋的认同,在这个序列中,拟人化的形式,就像霍德勒系列中的女性尸体一样,最终将消融在其物质环境中。在门迭塔的作品中,这种消融可

以被理解为自我与景观/母体的乌托邦式融合,但它也指向母体被压抑的所指,自我在死亡中可怕地、难以想象地瓦解。作为"来去游戏",再现的风险在于,既关系到图像和能指对缺席的母亲和潜在缺席的自我的矛盾替代,也关系到自我在真实的、物质的身体解体中必然消失所导致的所指的不可能。

然而,《轮廓》和《生命之树》图像的恐惑效果,只是部分地归因于自我解体/死亡的隐含时间序列;在这些图像中,在有生命的和无生命的之间的滑行不仅是时间上的,也是空间上的。如我所言,对构成轮廓材料的文字指涉,为拟人化的形式在两种可能的所指——人与非人——之间创造了恐惑的不确定性。这种不确定性不仅是一个语义问题,而且也是认同自我与大地的愉悦融合与这种融合的实际不可能性之间的冲突。虽然观众可以想象沙子或泥土被清空后的轮廓空间,但用花或石头构建的图像却使这种幻想受挫,强求地用非人类的物质性来填充人形的空间,对此的体验只能停留在表面而无法是内在的。门迭塔将拟人化的形体真实地刻画在景观中,既产生了焦虑,也产生了快感,因为它既暗示了身体与大地之间可感知的亲密关系,又坚持了人体与非人类景观真实地占据同一空间的不可思议的情形。

这种悖论指出了主体性与身体(soma)之间的不可能和必然关系。它表明,以母体(及其替代物,景观)为代表的对自我的威胁不仅是死亡和身体的物质消解,而且是现实身体在物质性中的构成。对于在虚构和象征中构成的主体来说,真实的身体是所有心理驱动力和表征的基础,但仍然是不可及的,因为真实恰恰是图像和语言所不具备的,是不可知的物质所指对象,而能指则任意地与之相联

系。物质性就像死亡一样，无法被描绘或表达，它威胁着所有的稳定，因为它在不可表征中指向了表征的崩溃，指向了语言和图像作为理解、掌控和自我建构之手段的不足。在表征、自我表征、母体、景观、死亡和物质性的复杂配置中，安娜·门迭塔的实践上演了布朗芬所描述的"在真实身体和图像/符号之间的矛盾和不确定的转换，以及在真实的母亲身体和母体作为自己的躯体形象之间的矛盾和不确定的转换"(34—35)。既否定又充满欲望的矛盾对象不仅是母体，而且是表征和自我的极限和基础：那更加全球性的、不可调和的但又无法包容的物质性/死亡的差异性，除了通过表征之外，无法被认识，但又总是超越和抵制表征。

具身地理学

伊丽莎白·布朗芬认为，对这种"不可包容物质-物质性-母性的身体"的压抑焦虑，是将失去和缺失转移到女性身体上的基础，因此支持了性别化的统治结构：

> 被阉割这一性别化概念抹去的是另一个常常不被理解的死亡主题，被禁止的原因也许是远不如性差异的概念更有利于稳定的自我塑造的努力。相对于肚脐的疤痕，阳具被看成次要的，这意味着承认相对于死亡前整体的和非个体化的权力丧失，基于性别差异的主宰和从属的观念也是次要的。(35)

肚脐是死亡的标志，因为它既指向主体与丰沛的母体不可挽回的分

离,又指向母体作为主体在物质死亡中不可避免的消解的形象。然而,通过与母体的联系,肚脐既是虚构的形象,又是具体的存在,肚脐还指向主体和身体的不可分割性,指向物质性的不可动摇却又不可知的存在,它既是所有虚构和象征稳定的基础,又破坏了所有的稳定。安娜·门迭塔的《轮廓》和《生命之树》系列作品并不是反对阳具崇拜的技术文明,宣称女性与景观之间的乌托邦式的认同,而是应该被理解为一种在肚脐标志下组织起来的美学-象征性实践。这种做法既不区分性别,又通过与母体的联系与女性身体的特殊性建立联系,它通过关注人类主体与物质性/死亡之间的分离与不可分离、否定与欲望的矛盾关系,取代了阳具符号秩序和父权社会关系的二元结构。

在门迭塔的实践中,她将这种关系解释为"通过我的大地/身体雕塑,我与大地融为一体",但稍加修正的"我成为自然的延伸,而自然也成为我身体的延伸"的解释更为合适。第二种说法暗示了一种关系,与其说是基于融合,甚至是基于认同,不如说是基于接近:人体的形象被铭刻在母体的景观中,不是被视为与自我的无差别的统一体或镜像的双重体,而是通过沿着身体边界的触摸所遭遇的未知性。在这种构型中,人的身体既是一个虚构的结构,通过它,自我在铭刻的行为中被重塑,[1]同时也是一个中介的表面,通过它,自我遇到了自我以外的东西,包括其自身身体的他性。门迭塔恐惑的自画

[1] 在这里,我要感谢查尔斯·梅瑞威瑟(Charles Merewether)对门迭塔项目的解读:他认为门迭塔将意义和身份的位置从某一图像或地方(由身体代表,或土地)的固定性转移到对实际过程的铭写。参见 Merewether, "Displacement and the Reinvention of Identity," in Waldo Rasmussen (ed.), *Latin American Artists of the Twentieth Century* (exh. cat.) (New York: The Museum of Modern Art, 1993), p.146。

像运用了触觉上与无法涵盖的未知事物的相遇,它唤起了主体性发展中的一个时刻,与弗洛伊德所谓的初级自恋模式不同:它们暗示了与景观及其类似的母体之间的关系,这让人想起了布拉查·利希滕贝格·艾汀格所提出的心理分析模型,其中主体化开始于子宫内的经验,并部分地由子宫内的经验所构建。

在利希滕贝格·艾汀格的模式中,象征性的秩序不仅围绕着阳具,而且围绕着子宫(matrix),一个与隐形的女性身体特性相关联的象征性术语。阴茎仍然是"涉及一体性、整体性和同一性,以及恋母情结、象征性阉割"的主体性方面的标志。然而,利希滕贝格·艾汀格介绍说,子宫是主体性的某些方面的标志,这些方面以前在象征秩序中没有被符号化,"涉及多重性、多元性、片面性、差异性、陌生性、与未知他者的关系、通向象征符号的产前通道,其中有我和非我共存的变化过程,以及它们的边界、限制和阈值在其中的变化"。[1] 在拉康排他式的阴茎范式中,产前状态代表着与母体的完全融合,因此"既是天堂,又是毁灭的状态"。[2] 与此同时,利希滕贝格·艾汀格提出了一种子宫范式,其中母亲和婴儿原始主体共在的主体性并不是最初的融合然后分离,而是被理解为最初的区分,通过婴儿-母亲单元"在感觉表面、运动、时间间隔、节奏和可触性方面"的经验进行组织。[3] 在婴儿-母亲单元中,主体性通过沿着已知

[1] Bracha Lichtenberg Ettinger, "Matrix and Metramorphosis," *Differences*, vol. 4, no. 3 (Fall 1992), pp. 178 – 179.
[2] Lichtenberg Ettinger, "Metramorphic Borderlinks and Matrixial Borderspace" (seminar paper presented at the University of Leeds, 15 March 1994), p. 13.
[3] Lichtenberg Ettinger, "Metramorphic Borderlinks and Matrixial Borderspace" (seminar paper presented at the University of Leeds, 15 March 1994), p. 14.

的我和未知的非我之间亲密的、不断变化的边界的共同遭遇而共同产生。存在着分化,但被分化的既不是背景,也不是发展中的主体的镜像,而是一种未知性,它存在于无意识的欲望层面,被记录为非视觉的、非符号的触觉经验痕迹。

利希滕贝格·艾汀格认为,这种产前经验的痕迹在主体的一生中一直存在于无意识中,形成了子宫基质层,与想象层和象征层共存和互动。只要主体性具有子宫性的一面,自我以外的东西就不一定被认为是威胁,可以在不被同化或拒绝的情况下相遇和认同。

子宫涉及在他/她的他者性、差异性和不可知性中认识他人的可能性……子宫是由"我"和"非我"、自我和非自我组成的,而它们是未知的或匿名的。有些自我相互认同为非我,却不渴望同化以成为一体,不废除差异而使对方成为同一以接受他/她,也不产生阳性的排斥,在这一排斥中只有一个人能占据身体/心理空间。①

这种相遇伴随着"母体式的情感":既不是快乐也不是不快乐,也不是两者之间的摇摆,而是通过对"无声的警觉、惊讶和奇妙、好奇、同情、怜悯、敬畏和恐惑的唤起"②来分享一种独特的快乐/不快乐的情感反应。这种模式提供了另一种方式来解读《轮廓》和《生命之树》系列中的自我和他人、身体和景观、人和非人之间恐惑的不确定性。除了在在场/缺席和快乐/焦虑之间摇摆不定,门迭塔的图像还唤起了一种挥之不去的难以定义的反应,这种反应可能是母体性的;它们在已知的我(通过对人类形态的识别或认同而获得)和非我

① Lichtenberg Ettinger, "Matrix and Metramorphosis", p.200.
② Lichtenberg Ettinger, "Metramorphic Borderlinks and Matrixial Borderspace", p.11.

的同一空间中亲密地、匿名地共存，非我可能部分地成为已知的身体（soma）、母亲/他者（m/other）和景观，但它们也仍然未被完全地识别和认同，它们深不可测的存在通过调用非语言的、非视觉的、触觉的接触而不断地在重新协商的边界中被指认。

安娜·门迭塔承认"他者的他性、差异性和不可知性"，强调触觉，因此，她的实践赋予主体性的母体方面以特权，并将具身化的主体定位为不可见的、所指之外的真实以及历史和文化互渗的共识铭刻的场所。然而，这些母体的痕迹不能与想象和象征性符号分离，为了参与文化生产，这些痕迹必须通过这些符号来传达。正如查尔斯·梅瑞威瑟在一篇关于流散的拉丁美洲艺术家的文章中写道："问题是在感官、记忆和无意识的领域，以及视觉和视觉效果方面，如何将身体的社会形成作为各种社会事实来理解。"[1]门迭塔的反抗性实践不仅是艺术家与大地相遇的私密仪式，也是摄影形式的记录和展示；在私密和相遇中，真实的身体和景观总是已被刻写上了个人、社会和历史的意义，并通过各种心理事件和社会话语所产生的想象的、概念性的身体与景观来体验。门迭塔的自我铭刻演示了人类主体与其在死亡和物质性中的极限和大地之间的相遇，同时体验到的是作为身体的景观、想象中的母体和未知的"非我（们）"；然而这种相遇也总是介入到与父权制、帝国主义和生态统治相互关联的社会话语中，是对西方历史的主导性叙事及其普遍化主体的抵抗，其与他者（妇女、非西方文化、景观）的关系是由同化或拒绝的阳性结构所决定的。门迭塔的《轮廓》和《生命之树》系列作品在其不确

[1] Merewether, "Displacement and the Reinvention of Identity", p.155.

定性中,无论是作为恐惑的焦虑还是作为母体的情感,都坚持承认自我(个体的和普遍化的)在物质性/死亡的不可表征的未知性中的局限性:无论是个人的死亡,还是生物圈对人类试图根据我们自己的设计和膨胀的自我形象来重建它的顽强抵抗。在这些图像中,人类和非人类之间的关系同时充满了快乐、焦虑、欲望和亲密的匿名性;这一关系指出除了通过表征之外完全不可能了解非人类,同时也指出完全有必要调整我们的话语和实践,以关注那另一个无法涵盖的领域。

后记

《艺术地理学精粹》的编译工作前后经历了三年多的时间,在编译的过程中,我对艺术地理学的理解也在不断地深入和变化。原本只是从艺术理论和艺术史学的角度来搜集文献资料,随着材料的不断积累和视野的日渐开阔,这一领域的跨媒介、跨学科性质亦日益明显,于是我又增加了两个板块。当代艺术地理学便由"艺术地史学""景观图像志"和"当代艺术地理批评与实践"三部分组成了新的"艺术地理学",第一部分的"艺术与地理"挑选了早期艺术学和地理学领域里的大家对艺术地理评述的文章,用以作为与当下学术语境的一个参照。在论文选编方面,我的一个原则是国内已经翻译过的文献不再翻译,比如库布勒的《时间的形状》、居伊·德波的相关文献;再者,遇到非常好的文章,但由于是同一个作者,也只选取一篇进行编入。由于艺术地理学涉及几个大的领域,更是由于其微观地理视域和案例分析方法,客观上导致文献资料浩如烟海,覆盖面广

且纷纭繁多,虽然我尽量选择该领域的代表人物的文章,但依然是挂一漏万,很多优秀的文章不能选入其中。所以,本书更多的是一个导引,它给出一个大的框架,里面藏有诸多的标记和索引,读者们可以循着这些踪迹,展开进一步的探索和发掘。

《艺术地理学精粹》的完成对我个人来说绝非易事,感谢周围师长、朋友和亲人们的帮助和支持。感谢周宪教授三年来给予的文献上的支持和学术上的指导,没有先生的鼓励和鞭策,这本书很难以今天的面貌呈现给大家。感谢华东师范大学的金雯教授对乔丽·格雷厄姆诗歌翻译的指点和帮助,感谢我亲爱的同事和朋友陈静弦、张蔷、杜鹃、季文心、王静、贾纪红、孙新容、郑亚亚、吴恒,感谢你们真诚无私的帮助和仔细认真的翻译。还感谢生活·读书·新知三联书店的成华女士在版权问题上的艰苦努力,同时也感谢韩瑞华编辑认真细致的校对和指正。

<div style="text-align:right">颜红菲
2023 年 10 月于南京</div>